培文·电影

KRISTIN THOMPSON
BREAKING THE GLASS ARMOR

打破玻璃盔甲

新形式主义电影分析

[美] 克里斯汀·汤普森 —— 著

张锦 —— 译

NEOFORMALIST FILM ANALYSIS

北京大学出版社
PEKING UNIVERSITY PRESS

著作权合同登记号 图字：01-2016-5718

图书在版编目(CIP)数据

打破玻璃盔甲：新形式主义电影分析/（美）克里斯汀·汤普森著；张锦译. — 北京：北京大学出版社，2020.9
（培文·电影）
ISBN 978-7-301-31084-7

Ⅰ.①打… Ⅱ.①克… ②张… Ⅲ.①电影评论-研究 Ⅳ.① J905

中国版本图书馆 CIP 数据核字(2020)第 074238 号

Breaking the Glass Armor by Kristin Thompson
Copyright © 1988 by Princeton University Press
All rights reserved. No part of this book may be reproduced or transmitted in any form or by any means, electronic or mechanical, including photocopying, recording or by any information storage and retrieval system, without permission in writing from the Publisher.
Simplified Chinese edition copyright © 2020 by Peking University Press
All rights reserved.

书　　　名	打破玻璃盔甲：新形式主义电影分析 DA PO BOLI KUIJIA: XIN XINGSHI ZHUYI DIANYING FENXI
著作责任者	[美] 克里斯汀·汤普森（Kristin Thompson）著　张锦 译
责任编辑	周彬
标准书号	ISBN 978-7-301-31084-7
出版发行	北京大学出版社
地　　　址	北京市海淀区成府路205号　100871
网　　　址	http://www.pup.cn　新浪微博：@北京大学出版社 @培文图书
电子信箱	pkupw@qq.com
电　　　话	邮购部010-62752015　发行部010-62750672　编辑部010-62750883
印　刷　者	天津光之彩印刷有限公司
经　销　者	新华书店
	660 毫米 ×960 毫米　16 开本　37.5 印张　500 千字
	2020 年 9 月第 1 版　2020 年 9 月第 1 次印刷
定　　　价	89.00 元

未经许可，不得以任何方式复制或抄袭本书之部分或全部内容。
版权所有，侵权必究
举报电话：010-62752024　电子信箱：fd@pup.pku.edu.cn
图书如有印装质量问题，请与出版部联系，电话：010-62756370

献给我的妹妹凯伦（Karen）

目 录

前言与致谢········ 001

第一部分 电影分析的新形式主义路径

第一章 新形式主义电影分析——一条路径、多种方法········ 007

电影分析的目的 / 007

艺术作品的本性 / 014

历史中的电影 / 033

观影者的角色 / 040

基本的分析工具 / 052

对叙事影片的分析 / 057

本书中的影片 / 065

第二部分 普通影片

第二章 "不,莱斯特雷德,此案中的一切皆非偶然。"
——《恐怖之夜》中的动机与延迟········ 071

对普通影片的分析 / 071

叙事:梯级建构 / 077

风格与动机 / 100

结论：意识形态的含义 / 121

第三部分　分析主导性

第三章　沙滩上的无聊——《于洛先生的假期》中的琐事与幽默……… 135

　　主导性 / 135

　　《于洛先生的假期》中的主导性 / 144

　　风格系统 / 147

　　叙事系统 / 160

　　主题系统 / 166

　　结论 / 169

第四章　锯断枝干——作为布莱希特式影片的《一切安好》……… 173

　　元素的间离作为主导性 / 173

　　元素间离的原则 / 177

　　间离的一般结构 / 193

　　结论 / 203

第四部分　古典电影中的陌生化

第五章　两面派叙述和《舞台惊魂》……… 211

　　古典叙述中的两面派 / 211

　　真假谜题 / 221

　　戏剧意象 / 235

　　结论：其他影片中的两面派 / 248

第六章　在梦境中结局？——《劳拉秘史》中的视点 ……… 253

　　视点的多个层面 / 253

　　类型层面：侦探故事 / 266

因果关系层面：梦境 / 268

空间层面：对人物的黏着 / 272

时间层面：过往 / 287

意识形态层面：肖像与两种男人 / 289

结论 / 302

第五部分　从形式的视角看现实主义

第七章　电影中的现实主义——《偷自行车的人》……… 309

作为历史现象的现实主义 / 309

我们何以认为《偷自行车的人》是现实主义的？ / 317

主题 / 322

叙事结构 / 324

场面调度与摄影 / 330

意识形态 / 333

对古典电影的引用 / 335

结论：《偷自行车的人》在美国的流行 / 336

第八章　差异性矛盾的美学——《游戏规则》……… 341

《游戏规则》的主导性 / 341

叙事：平行对应与暧昧性 / 343

空间与时间 / 359

结论 / 389

第六部分　参数形式的知觉挑战

第九章　《玩乐时间》——知觉边缘的喜剧……… 395

参数形式 / 395

知觉的玩乐时间 / 399

　　　　知觉的困难 / 405

　　　　手法的裸化 / 413

　　　　结论：偏离到过度 / 417

第十章　戈达尔的未知国度——《各自逃生》········ 421

　　　　叙事结构与裂隙 / 421

　　　　总体策略 / 435

　　　　密集的风格织体 / 440

　　　　结论 / 452

第十一章　盔甲的光泽、马的嘶鸣

　　　　——《湖上骑士兰斯洛特》中疏淡的参数风格········ 457

　　　　省略化叙事 / 457

　　　　风格的叙事功能与非叙事功能 / 472

　　　　结论 / 504

第十二章　《晚春》和小津安二郎的非理性风格········ 509

　　　　风格与意识形态 / 509

　　　　非传统的日本家庭 / 511

　　　　一种任意的风格 / 522

　　　　自我强加的法则 / 528

　　　　游戏 / 551

译后记········ 581

前言与致谢

本书仍然是关于我曾在《爱森斯坦的〈伊凡雷帝〉：一种新形式主义分析》(*Eisenstein's Ivan the Terrible: A Neoformalist Analysis*) 一书中采用的那种批评性分析类型。不过在本书中，通过对各式各样电影进行论述的一系列文章，表明了新形式主义路径具有更加广泛的应用范围。

这些文章中，有五篇是已发表文章的修订版。这其中也包括我最早期的一部分文字，然而多年来我不可避免地对这些文章感到有些不满意。通过修改和重版来延续早期文章的生命，是写作者能拥有的最大奢侈享受之一，而我也为此非常感谢《广角镜》(*Wide Angle*) 杂志（论述《于洛先生的假期》《一切安好》《玩乐时间》的诸章节原载此刊），感谢《电影读本》(*Film Reader*) 杂志（论述《舞台惊魂》《劳拉秘史》的诸章节原载此刊），感谢这两份刊物当初能刊登这些文章的原始版，并同意我再版它们。本书的章节中，还有七篇之前从未发表，断断续续地写作于1981年到1985年这段时期，写作的目的，部分是作为借口来离开缩微胶片室和不时出现的各种历史项目，从而进行几个星期的密集观影与写作。对于多数影片的选择理由，在于这些影片看起来具

有吸引力并且有挑战性；在少数情况下，我会为了拓展方法论的那些问题而专门选择一些影片。绝没有任何一部影片被选中的理由是它看起来"适合"新形式主义，或者新形式主义"适合"这部影片。

在这个过程中，有很多人和机构给了我友好的帮助。感谢理查德·莫尔特比（Richard Maltby）、达雷尔·戴维斯（Darrell Davis）、大卫·罗德维克（David Rodowick）、安妮特·库恩（Annette Kuhn）、迈克尔·德诺泽夫斯基（Michael Drozewski），以及珍妮特·斯泰格（Janet Staiger）。威斯康星电影与戏剧研究中心以及该中心的档案工作者马克辛·弗莱克纳（Maxine Fleckner）多年来让我有可能在一个适意的环境中进行这种仔细分析的工作。纽约客影业公司（New Yorker Films）——尤其是何塞·洛佩兹（Jose Lopez）——以及双面神影业（Janus Films）经由乔纳森·B.特瑞尔（Jonathan B. Turell）许可我使用他们的印像机与影像放大机。现代艺术博物馆（Museum of Modern Art）的乔恩·加滕伯格（Jon Gartenberg）以及比利时皇家电影资料馆（Cinémathèque Royale de Belgique）的雅克·勒杜（Jacques Ledoux）也为这些分析提供了方便。爱德华·布兰尼根（Edward Branigan）和玛丽·贝思·哈拉洛维奇（Mary Beth Haralovich）仔细阅读了这些章节，并提供了诸多宝贵的建议，其中有很多为我所采纳。出版社的清样校对者赫伯特·伊戈尔（Herbert Eagle）和斯图尔特·利布曼（Stuart Liebman）的评论尤为重要。还要感谢普林斯顿大学出版社的乔安娜·希区柯克（Joanna Hitchcock）、苏·毕晓普（Sue Bishop）和珍妮特·斯特恩（Janet Stern）。最后，尽管我在本书的脚注中到处引用大卫·波德维尔（David Bordwell），但他对这本书的贡献远远超出我通过这种方式所能呈现的限度。

1987年7月28日

过往语言艺术家的作品的命运恰如语词本身的命运。它们正在完成从诗歌到散文的历程。它们不再被看见，而是开始被认知。对我们来说，古典作品由于耳熟能详而被罩上了玻璃盔甲——我们对它们的记忆太深刻了，我们听着它们长大，在书中不断读到它们，在交谈中抛出来自它们的引文，而现在我们的心中已经长了茧——我们不再觉察它们。[1]

——维克多·什克洛夫斯基（Victor Shklovsky），
《语词的复活》（"The Resurrection of the Word"），1914

[1] 本段文字的翻译参考了中国社会科学院哲学所祖春明根据俄文的翻译，译文载于《俄罗斯文艺》2012年第2期，特此感谢。——译者注

第一部分
电影分析的新形式主义路径

第一章
新形式主义电影分析——一条路径、多种方法

电影分析的目的

　　电影分析不可能没有路径（approach）。批评家们去看电影，并不是去搜集影片的一些事实，再用一种原封不动的方式将这些事实传递给他人。我们把一部影片的"事实"看成什么，将部分地取决于我们假定那些影片是由什么构成的，我们假定人们是如何观看电影的，我们相信影片是如何与作为一个整体的世界相互关联的，以及我们的分析所要达到的目的。如果我们没有仔细考虑这些假定，我们的路径可能是随机的并且自相矛盾的。然而，如果我们能对我们的假定进行检视，至少有可能创造出一条比较系统的分析路径。那么，一条美学的路径——就我在此正在使用的这个术语而言，是指一整套假定，包括关于不同艺术作品所共享的特质的假定，关于观影者在理解所有艺术作品的过程中所经历的程序的假定，以及关于艺术作品与社会相互关联的方式的假定。这些假定可以被一般化，并且由此能够构建起至少是一套粗线条的理论。因此，路径可以帮助我们在研究一件以上的艺术作品的时候能保持分析的一致性。我会考虑一种更加具体的方法：

用于实际分析过程的一整套流程。

一个电影批评家所采用或设计的路径，常常取决于她或他想要分析影片的原因到底是什么。我们会看到，分析者在决定分析一部影片的时候，典型地存在着两种总体上的方式：一种是以一条路径为中心，一条以影片本身为中心。

人们在决定对一部影片进行审视的时候，其目的可以是为了证明一条路径以及伴随这条路径的那种方法（method，因为对于大多数的路径来说，一般只有一种方法）。在当下的学术性电影研究中，这是一种很常见的手法。电影批评家从一种分析方法开始，这种方法常常来源于文学研究的、精神分析的、语言学的或者哲学的方法；然后，她或他选择一部影片，这部影片看起来很适合展示那种方法。当我在1970年代早期第一次开始做电影分析的时候，这种电影批评的声势汹汹，似乎是不证自明的。方法是至高无上的，而如果一个人在开始分析影片之前没有展现出一种方法，就难免被视为幼稚和糊涂。

然而，这种倾向在我看来会出现非常严重的潜在危险。电影批评家当然真的可以利用对一部影片的分析来作为对方法的一种实际检验，从而挑战甚至改变这种方法。但是，在过去五十年左右[1]的影片分析文字中，更常见的是：选择一部影片仅仅是用来肯定这种方法。于是，毫不奇怪，精神分析的电影读物可以通过分析《爱德华大夫》（*Spellbound*）和《迷魂记》（*Vertigo*）这样的影片来完成；这样的分析很少对一种方法形成挑战。但是，精神分析的方法能同样有效地处理《火车大劫案》（*The Great Train Robbery*）或者《雨中曲》（*Singin' in the Rain*），而且不让影片削足适履地去满足一种简单的和扭曲的解读吗？

[1] 据本书英文版成书时间。——编者注

由此，我们遇到这种生搬硬套的手法所产生的另一个问题。事先形成的方法只是用于证明的目的，通常的结果是降低了影片的复杂性，因为方法存在于对影片的选择与分析过程之前，方法所含有的假定必须有足够的普适性来容纳任何影片。于是每一部影片在某种程度上都必须被认定为"同样的"，从而使其能符合方法，而方法普适的假定会倾向于消除差异。如果每一部影片都不过是完成了一部俄狄浦斯情结的戏剧，那么我们的分析将不可避免地使得影片开始变得彼此相似。其结果就是影评让影片看起来沉闷乏味——而我认为，影评工作的目的，至少有一部分是强调影片那些吸引人的方面。

如此同质化的影片分析，更进一步还意味着，由于选择单一的方法，并如同饼干切割刀那样，将其强行应用于每一部影片，我们还会面临在影片分析中丧失一切挑战意识的危险。我们用来作为例子的是那些适用于这种方法的影片，其结果就是我们的路径变成了永恒的自我证明。对于系统来说便不存在任何困难，而这种舒适悠闲则会抑制对系统的改变。实际上，对开发出一种方法，再运用这种方法以证明它的电影批评家来说，对系统的改变则常常来自电影领域之外。语言学或精神分析的发展可能会改变这一方法，但电影媒介对它的影响通常却非常之小（这通常是因为在这样的一些情形中，最初的路径本身——无论是精神分析还是语言学等——都外在于美学研究领域）。

在多年的电影工作之后，我已经逐渐远离这一观念，即应用一个预先存在的方法来证明这个方法。相应地，我在此会设想，我们通常对一部影片进行分析，是因为这部影片具有吸引力。换句话说，对于这部影片来说，存在着一些问题，这些问题是我们基于我们路径既有的假定所无法解释的。在观影之后，仍然是难以捉摸、让人迷惑的问题。这并不是说，我们起步于完全没有路径之处。当然，我们总的路径将不会完全支配我们对任何特定影片的分析。因为惯例总是处于变化之

中,而且现有惯例在任何特定的时刻都内在地有着无限可能的多样性,我们几乎不可能期待一条路径能够预测每一种可能性。当我们发现一些影片对我们构成挑战的时候,那就是很确定的信号在敦促我们对它们进行分析,也是很确定的信号在表明对这些影片的分析会有助于延展或修改这一路径。或者,有时候我们会感觉到,这一路径本身存在着某种缺失,从而有意识地去寻找一部似乎能在这片薄弱区域中让分析难以进行的影片。我在本书中选择的几部影片就是出于这一理由。例如,人们认为形式主义的方法最适合于分析那些高度风格化或者不同寻常的影片。我选择了《恐怖之夜》(Terror By Night)来开始我的分析,正是因为这是一部相当平常的古典影片。此外,很多人会认为现实主义对于形式主义来说是一种挑战,于是我分析了那些最被广泛认同的现实主义影片中的两部——《游戏规则》(La règle du jeu)和《偷自行车的人》(Ladri di biciclette)——从而展示新形式主义是如何将现实主义作为一种风格来处理的。

 我相信,电影分析包含有一种专注的、细致的影片观看行为——这种观看行为让分析者能有机会以从容不迫的姿态去检视那些吸引他或她最初的以及后续的观影活动的那些结构与材料。其实说起来,影片本身就能推动我们去进行这样的观看;这就是说,当我们在体验影片的结构时,在我们带进影片的观看技能和影片的结构之间出现了某种不一致。我们遭遇到我们原本没能预计会看到的事情(再说明一次,这种不确定的特性可以从路径自身的范围中浮现出来:我们可能会认识到,我们原本希望路径应该包含的某种东西实际上缺失了,而我们因此需要寻找一部或多部能帮助我们填补这一裂隙的影片)。

 在影片刺激起我们的兴趣时,我们对影片的分析是为了从形式的

和历史的角度去解释，作品中究竟发生了什么情况，能让它提示[1]给我们这样的反应。同样，在我们应用一条路径中产生了一个超出规范的问题的时候，我们的第一反应应该是转向一组多样化的影片，从而去理解路径会如何处理这些影片所提出的议题。然后我们将这个仔细观看的结果传递给其他那些可能已经发现了这部影片或相似的影片具有吸引力的人，或者那些至少被影片分析提出的议题所吸引的人——最终，我们为所提出的这些议题而写作与阅读的批评文章会同对单部影片进行说明的批评文章一样多。理论与批评因此变成同一个意见交换过程的两个不同方面。

新形式主义是一条走向美学分析的路径，相当密切地基于俄国形式主义文学理论家和批评家的作品。这些俄国形式主义理论家和批评家活跃的时期是从1910年代中期一直到大约1930年，之后受到压力被迫改变他们的观点。我在前一本电影分析的著作《爱森斯坦的〈伊凡雷帝〉：一种新形式主义分析》中，阐述了最初的俄国形式主义的那些假定是如何可以用于电影分析的。本书不再回溯到这个环节；相应地，我将对新形式主义本身展开论述，不再频繁地引用俄国形式主义者的论著——引用的主要情况，是在它们可能提供特定术语或概念最清晰的定义的时候。[2]在本书中，我感兴趣的是新形式主义是如何应用于电影的，但这一路径是基于关于艺术一般属性的众多假定。因此，

[1] 本人在翻译大卫·波德维尔《电影诗学》（桂林：广西师范大学出版社，2010）的时候，将"cue"译为"提示"，或译"次要刺激"，心理学上指一种有意识或无意识感知的刺激，能引起或提示某种行为的发生，另外在很多情况下译为"线索"甚至更符合汉语习惯，但出于统一的考虑，本书仍沿用"提示"的译法。——译者注

[2] 对作为一种路径的俄国形式主义的说明，参见克里斯汀·汤普森，《爱森斯坦的〈伊凡雷帝〉：一种新形式主义分析》，Princeton：Princeton University Press，1981，第一章；维克多·埃尔利赫（Victor Erlich），《俄国形式主义：历史与理论（第三版）》（*Russian Formalism. History-Doctrine*, 3d ed.），The Hague：Mouton，1969。

我也将随意地引用来自其他媒介的艺术作品中的例子。

新形式主义分析具有提出理论议题的潜力。而且，除非我们希望不断重复地与同样的理论材料打交道，我们就必须有一种足够灵活的路径，能对那些议题的结果做出反应并加以吸收。这一路径必须能适用于每一部影片，它还必须在自身之中建立起一种需求——迎接不断的挑战，并由此发生改变。每一次分析所能告诉我们的，应该不仅仅是关于目标影片本身的问题，也是关于电影作为一门艺术的可能性。新形式主义在自身内部建立在这种对不断修正的需求。这就意味着在理论与批评之间的一种双向交流。正如我已经指出的，它并不是上述的那样一种方法。新形式主义作为一条路径，的确提供了一系列广泛的假定，关于艺术作品是如何建构起来的，以及它们在提示观众做出反应的时候是如何操作的。但新形式主义不会去规定这些假定是如何嵌入具体的影片之中的。相反，基本的假定可以用于建构一种针对每部影片所提出的问题的方法。1924年，鲍里斯·艾亨鲍姆（Boris Eikhenbaum）强调过语词"方法"（method）的有限含义。

"方法"这个词必须重新赋予其先前较为温和的含义，即一种用于对任何具体问题进行研究的手法。对形式进行研究的方法会在坚持一个单一原则（principle）的同时，基于主题、材料以及问题的提出方式不同而可以随意改变。对文本进行研究的方法，对诗词韵文的研究方法，对一个特定时期的研究方法，以及诸如此类——这些都是对"方法"这一语词的自然用法……我们操作的不是各种方法，而是一种原则。你可以随意想出尽可能多的方法，但最好的方法将会是能够最可靠地满足目的的那种方法。我们自己就拥有无限多的方法。但根本就不存在十种原则和平共存的情况，甚至两

种原则都不可能。原则确定了一门特定科学的内容与客体，从而必须独一无二地存在着。我们的原则是将文学作为一种特定的现象类型进行研究。[1]

实际上，正是艾亨鲍姆所说的"原则"，以及我所谓的"路径"，使得我们能够判断，在我们对一部作品所能提出的众多（实际上是无穷多）问题中，哪些是最有用以及最有趣的部分。方法于是成为我们设计出来用于回答这些问题的一种工具。由于这些问题对于每一部作品来说是不同的（至少是轻微不同），方法也会是不同的。当然，我们（作为繁忙的专业学者）可以自行将这些事情简化，每次都询问同样的问题，选择同样类型的影片，并使用同样的方法。但这会使得目的落空，这个目的是为了发现每一部新的作品中那些吸引人的或者具有挑战性的东西；此外，这样也无法通过每一次新的研究来修正以及阐明我们的路径。

设想一条总的路径，这条路径使得我们每一次新的影片分析所使用的方法能够得以修正或者完全改变，通过这样一种方式，新形式主义电影批评就避免了那种不证自明的方法类型所内在的问题。它并没有事先假定，文本具有一个让我们的分析活动进入并发现的固定式样（pattern）。毕竟，如果我们从一开始就假定文本包含了什么，我们就会倾向于去寻找它。因此，新形式主义将分析当成一种通过实际的影片来检测其自身的手段，从而避开了俗套（cliché）与单调。

[1] 鲍里斯·艾亨鲍姆，《关于形式主义者的问题》（"Concerning the Question of the Formalists"），《未来主义者、形式主义者与马克思主义批评》（*The Futurists, the Formalists and the Marxist Critique*），克里斯·派克（Chris Pike）翻译与主编，London：Ink Links，1979，第51—52页。

艺术作品的本性

新形式主义抛开了艺术的通信模式。在这样的一种模式中，三个组件——传信者、媒介、受信者——通常是相互区分的。所包含的主要活动是设想为将信息从传信者通过媒介传递给受信者（例如演讲、电视图像、莫尔斯电码）。因此，媒介承担了一项实用性的功能，而它的效果通过其传达那条信息的效率与清晰度的程度来判断。

对于艺术作品，很多路径都假定艺术是以一种相似的方式在传输：艺术家经由艺术作品发送一条信息（诸多意义或一个主题），到达受信者（例如读者、观者或听者）。这里所隐含的就是，艺术作品也应该通过它承载的意义的优良程度来加以评判。此外，艺术作品通常应该直接服务于我们生活中的实际目的，因为传播是一种实用性的活动。结果，很多批评传统对艺术作品的态度是只有当它们传达了有意义的主题或者哲理性的思想时候，才是有价值的。"纯粹娱乐"的作品就没那么有价值，因为它们看起来对我们没什么用处。从这一基本的假定出发，产生了在"高等的"和"低等的"艺术之间做出区分的传统。

传统上有一种避免艺术的通信模式的方式，就是采取"为艺术而艺术"的姿态。设想艺术并非为了传输思想，其存在是为了我们体验自己在对艺术作品做出反应的过程中所产生的愉悦。美、强烈的情感，以及类似的特质应该成为评判作品的标准。于是又一次殊途同归，在"高等的"和"低等的"艺术之间做出精英主义的区分，也会助长这一立场的活跃，因为审美体验变成了美学家的领域，这些美学家具有高超的品位，能够欣赏那些制作优良的作品的动人之处，而一般人则只能应对大众艺术的粗糙。

尽管人们常常想当然地认为俄国形式主义者支持为艺术而艺术的

立场，但这根本不是事实。相反，他们找到了一种艺术通信模式的替代品——并且也避免了高等和低等艺术的撕裂——在实用性的、日常的"知觉"（perception）与特定美学的、非实用性的知觉之间做出区分。于是，对于形式主义者来说，艺术是一个与所有其他文化产品种类相分离的领域，因为它提供一套独特的知觉必需品。艺术与日常世界相分离，而我们在这个日常世界中是出于实用的目的来利用我们的知觉的。我们感知世界，以便从这个世界中过滤出那些与我们即时的行动相关的元素。例如，站在一个街道的角落，我们会无视万千光线、声音以及气味，专注于一盏小小的交通信号灯，等待它变成绿色的那一刻，这意味着我们可以朝着我们实际的目标——在几个街区之外的一场约会——继续迈进了。对于这样的目标来说，我们的思维过程必须聚焦，排除其他的刺激。要是我们对视野中的每一个知觉项目都投入注意力，就没有时间对我们最紧迫的需要做出决策，例如不要在公共汽车前横穿。我们的大脑已经变得非常适应于将注意力仅仅集中在环境中那些实际影响我们的方面，其他的方面则保持在外围。

 相反，电影和其他的艺术作品让我们陷入一个非实用性的、嬉戏性的交互类型。它们更新了我们的知觉与其他的思维过程，因为它们根本不具有对我们来说即时的实用性含义。如果我们看见男女主人公在银幕上处于危险之中，我们不会前去见义勇为。相反，我们进入电影观看的过程，是作为一种与我们的日常存在完全分离的体验。这并不是说，电影对我们完全没有影响。与所有的艺术作品一样，它们在我们的生活中非常重要。实用性知觉的本性意味着我们的感官面对内在于大多数日常生活中的那些重复的和习惯性的活动时，已经变得迟钝了。因此，可以说艺术通过更新我们的知觉和思想，承担着一种思维锻炼的功能，类似于体育是一种身体锻炼的方式。实际上，人们对艺术作品的利用，常常可比拟于他们对非锻炼性的比赛的利用——比

如象棋——比拟于对自然出于其自身的目的进行的审美静观。艺术属于这样一类事情，即人们进行这一活动是为了娱乐（recreation）——为了"重新创造"（re-create）[1]一种新鲜或游戏的感觉，而这种感觉已经被习惯性的工作与实际生活的压力所侵蚀。通常，我们从艺术作品中获取的那些更新的或扩展的知觉，可以转移到我们对日常目标、事件与思想的知觉之中，并对其产生影响。与身体锻炼一样，艺术作品的体验经过一段时间能够对我们的日常生活产生相当大的影响。而且，由于游戏性的娱乐电影对我们知觉的吸引，其复杂性与那些涉及严肃的、难懂的主题的电影所能做到的是一样的，因此，新形式主义不会去区分电影中的"高等的"和"低等的"艺术。

新形式主义设想，美学领域有别于（尽管依赖于）非美学领域，这有悖于当代电影理论的主流倾向。无论是马克思主义的还是精神分析的电影理论，都依赖于对人与社会运作机制的宏大解释。这些路径并不关心审美领域的特异性。然而，正如艾亨鲍姆所指出的，俄国形式主义者却都是"特异化工作者"（specifiers）。他们将美学领域单独拎出来作为他们的兴趣目标，充分认识到这个领域是一个有限的——却重要的——领域。他们从艺术的特异性出发，然后走向一套关于思维与社会的一般理论，而这套理论与他们的基本假定相一致，并且还有助于解释作品，以及人们在真实的、历史的语境中是如何对其做出反应。马克思主义和精神分析自上而下运作，带着大量现成的主要假定，抵达艺术作品，这些理论的支持者实际上有必要寻找一种艺术的本体论和美学来与之相符合。

这并不是说新形式主义将艺术当成一个永远固化的领域。它是受

[1] 英文中"娱乐"（recreation）一词是由表示"重新"的前缀（re）与"创造"（creation）组合而成，此外，还有休闲、休养、消遣等含义。——译者注

文化决定的，并且是相对的，但它也是独特的。所有的文化似乎都有过艺术，而它们也都把美学视为一个与众不同的领域。新形式主义是一条温和的路径，仅仅寻求解释那个领域及其与世界的关系。它并不寻求去解释作为一个整体的世界，艺术只是那个世界的一个角落。正是这种目标上的差异，使得新形式主义很难同当下其他那些路径做出调和。

然而，应该指出，在人们指责新形式主义为保守之前，新形式主义对于艺术的目的的看法，避免了将审美静观视为消极被动的传统观念。观影者跟艺术作品之间的关系变得积极主动了。尼尔森·古德曼（Nelson Goodman）描述了审美态度的特征："永不满足，搜寻，测试——（它作为）行动多于态度：创造接着再-创造。"[1]观者主动地从作品中寻找提示信号并用观看技能对这些提示加以回应，而这种观看技能需要通过对其他艺术作品以及日常生活的体验才能获得。观影者涉及感知、情感以及认知等多个层面，所有这些层面都相互缠绕、难以分离。正如尼尔森·古德曼所指出的："在审美体验的过程中，情感是认知地发挥作用的。艺术作品既通过感觉，也通过感知来理解。"[2]因此，新形式主义批评不是将审美静观看成有关于一种只能从艺术作品中才能引出的情感反应的行为。相反，艺术作品让我们在每一个层面上都参与进去，并且改变我们的感知（perceiving）、感觉（feeling）和推导（reasoning）的方式（我通常说的是"知觉"，这是一个简化的惯用语，我设想这一惯用语对于情感和认知也都能发挥作用）。

艺术作品实现其作用于我们思维过程的更新效果，方法是通过一种

[1] 尼尔森·古德曼，《艺术的语言》（*Languages of Art*），Indianapolis：Bobbs-Merrill，1968，第242页。

[2] 尼尔森·古德曼，《艺术的语言》，Indianapolis：Bobbs-Merrill，1968，第248页。

审美游戏，用俄国形式主义术语的表达就是陌生化（defamiliarization）。我们的非实用性知觉使得我们能够在艺术作品中看任何东西都与我们在现实中看的方式不同，因为在新的语境中它看起来是陌生的。关于陌生化，维克多·什克洛夫斯基有一段非常著名的话，或许可以给这个术语提供最佳的定义：

> 如果我们审视知觉的一般法则，我们会看到，当知觉成了习惯的时候，它就变成无意识的自动行为（automatization）[1]了……用一般的话来说，上述习惯通过我们使用未完成的句子和表达了一半的语词这样的行为来说明那些原则……以日常知觉方式所感知到的客体逐渐消逝甚至没有留下第一印象；最终甚至曾经的实质本体也被遗忘了……"习惯化"（habitualization）吞噬了工作、服装、家具、人妻，以及对战争的恐惧……而艺术的存在使得人们可以恢复生命的感知能力；艺术的存在是让人们去感觉，让石头感觉像石头。艺术的目的是将对事物的感觉按照我们所感知的样子去传达，而不是按照我们对事物的固有知识的样子去传达。艺术的技法就是让客体"陌生化"，就是让形式变得费劲，就是要增加知觉的难度与长度，因为知觉的过程就是以审美本身为目的，必须将其延展。[2]

[1] 本书后文译为"知觉自动化"。——译者注
[2] 维克多·什克洛夫斯基，《艺术作为技巧》（"Art as Technique"），《俄国形式主义批评：四篇论文》（*Russian Formalist Criticism : Four Essays*），李·T. 莱蒙（Lee T. Lemon）和马里恩·J. 里斯（Marion J. Reis）翻译与主编，Lincoln：University of Nebraska Press，1965，第11—12页。

艺术将我们对日常世界、对意识形态（"战争恐惧"）、对其他艺术作品等的习惯性知觉加以陌生化，方式是通过将素材从这些来源中提取出来再将它们加以变形。变形的发生，是由于将它们置于一个新的语境之中，并且将其融入不符合习惯的形式式样之中。但是，如果同样的方法一次又一次地用在一系列的艺术作品之中，这些方法的陌生化能力就逐渐降低，陌生感因此逐渐消逝。在那之后，已经被陌生化的东西变得熟悉起来，而艺术的路径也被大大地知觉自动化了。随着时间的流逝，艺术家频繁地将变化带入他们的新作品之中，这表明他们力图要避免这种知觉自动化，并且寻求新的方法将那些作品的形式元素加以陌生化。于是，陌生化是一个总的新形式主义术语，是艺术在我们生活中的基本目标。这一目标本身在历史上是始终如一的，但总是需要避免知觉自动化，这也说明了为什么艺术作品会随着它们的历史环境的变化而变化，为什么陌生化可以用无穷多种方式来达到。

陌生化必须让客体作为艺术作用于观影者来得以呈现；然而它呈现出来的程度却可以有很大的变化区间。知觉自动化几乎可以将普通的（ordinary）、非独创的艺术作品，例如低成本的B级西部片（B westerns）[1]的陌生化力量彻底摧毁。这样的普通作品无意将它们古典好莱坞电影制作的类型所具有的那些惯例陌生化。然而，即便是一部非独创性的类型电影，在其主题方面也与其他的类似影片有轻微的差异。因此，在其对自然和历史的利用中，它也是轻微的陌生化。实际上，我们可以假定，所有艺术多少都在陌生化日常真实。即便是一部惯例性的作品，事件也是被编排的、充满目的的，从而有别于现实。那些

[1] "B级电影"或"B级片"指古典好莱坞片厂体制下低成本的商业类型电影，与当时的"双片放映制"密切相关。与之对应的是制作精良、投入大的A级片。此处的"B级西部片"，即为B级制作水准的西部片。——译者注

我们作为最具独创性以及最具有价值而挑选出来的作品，常常要么更强烈地陌生化现实或陌生化之前艺术作品建立起来的惯例，要么就是二者的结合。然而，如果我们找出一部普通影片，并对其进行与我们给予那些更具独创性的作品同样的细读，作品那些知觉自动化的元素就能脱落下来，并且变得富有吸引力——我们在下一章会对这样一部影片加以检视，我们将看到这一点。陌生化因此是一种存在于所有艺术作品中的元素，但它的方式和程度会有明显的不同，某一部作品的陌生化力量也会随着时间而变化。

这些关于陌生化和知觉自动化的假定，使得新形式主义可以摆脱大多数美学理论的一个共同特征：形式与内容的分裂。意义并不是一部艺术作品的终极结果，只是其形式组件中的一个。艺术家是用意义外加其他的东西搭建起一部作品。意义在这里被当成作品的提示系统，分别提示表层意义（denotations）和深层意义（connotations）。[这些提示中，有些会是作品用来作为基本素材的当下意义；俗套和社会固定范型（stereotypes）是通过作品引入的先在意义的明显例子，尽管这些先在意义在作品中可以发挥各种各样的作用。]我们可以区分出意义的四个基本层面。表层意义可以是**指称**意义（referential meaning）[1]，在这一层面，观影者只是识别作品中所包含的真实世界那些方面的同一性。例如，我们理解《伊凡雷帝》主人公指的是一位真实的16世纪俄罗斯沙皇，而《绿野仙踪》（*The Wizard of Oz*）的情节则是关于一个长长的梦。除此之外，电影还常常直接陈述更加抽象的思想，而我们可以将这一类意义定名为显性的（explicit）。因为《游戏规则》中的将军一直在感叹上流社会的价值正在变得稀罕，我们就可以认为电影显性地将这样一个概念作为其形式系统中的一个式样提

[1] 或译"所指意义"。——译者注

了出来，即那个阶层正处于衰落之中。由于这些意义类型在影片中是陈列出来的，我们理解或者不理解它们，都是按照我们之前对艺术作品和对这个世界的体验来进行的。

深层意义的意思是我们需要进入这样的一个层面，即我们必须经过阐释（interpretation）才能理解。深层意义可以是作品提示出来的隐性意义（implicit meanings）。我们总是倾向于首先寻找指称意义和显性意义，然后，当我们无法用这种直率的方式解释一个意义的时候，我们就会进入阐释的层面。例如，在《蚀》（*Eclipse*）的结尾，我们不大可能认为米开朗琪罗·安东尼奥尼（Michelangelo Antonioni）向我们展示七分钟的空旷街道，仅仅就是意指街道——长长的时间跨度以及电影作品最后部分的特殊地位，都在否定这样的一种假定。与此相似，显性意义——无论是维多利亚还是皮埃罗[1]都没有出现在他们的约会地点——似乎不足以完全解释这个段落。《蚀》的结尾鼓励我们重新回想这对情人的关系与环境，进而得出进一步的关于他们的结论——很有可能是跟他们生活中以及现代社会中的贫乏（sterility）[2]有关。我们也可以利用阐释来创造超出单一作品水平的意义，而这些意义帮助确立作品与世界的关系。当我们提到一部影片的非显性意识形态，或者提到影片作为社会趋势的一种反映，或者提到影片作为一大群人精神状态的影射的时候，我们由此就已经在阐释其征候意义（symptomatic meanings）了。西格弗里德·克拉考尔（Siegfried Kracauer）曾经讨论过德国无声电影暗示了大众对臣服于纳粹政权权威的集体渴望，这就是一种征候式的阐释。[3]

[1] 《蚀》中的男女主人公。——译者注
[2] 或直译为"不孕不育症"。——译者注
[3] 参见西格弗里德·克拉考尔，《从卡里加利到希特勒》（*From Caligari to Hitler*），Princeton：Princeton University Press，1947。

所有这些种类的意义——指称的、显性的、隐性的和征候的——都能为一部影片的陌生化效果发挥作用。一方面，众所周知的意义本身通过显著化处理得以陌生化。实际上，电影中大多数用到的意义都不可避免地属于眼下存在的意义。真正的新的思想，即便是在哲学或经济学或自然科学那里都很罕见，那么我们几乎不能指望伟大的艺术家也是伟大而具有独创性的思想家。（当然，有些批评的确希望艺术家作为一种哲学家，他们具有一种对世界的洞察力：这一假定尤其受到作者论批评的支持。然而，俄国形式主义却把艺术的创作者视为技法熟练的手艺人，致力于一种特别复杂的工艺。）实际上，艺术家们通常是对现有的思想进行处理，并且通过陌生化使得这些思想看起来是新的。小津安二郎（Yasujiro Ozu）的影片《东京物语》（*Tokyo Story*）的思想归结为一句明确表述出来的主题："善待父母，趁他们还活着。"这一思想就其独创性来说，几乎就没什么惊人之处，但很少有人可以否认，这部影片的处理是非常感人的。

意义在艺术作品中，并不只是为了被陌生化。它们也能有助于对其他元素的陌生化。意义可以证明风格元素加入的合理性，这些风格元素本身就会成为兴趣的主要焦点。在雅克·塔蒂（Jacques Tati）的影片中，关于现代社会如何影响人们的观念相当简单，甚至俗套，但在一定程度上这些观念却是作为一连串高度独创的、在认知上富有挑战性的喜剧小品的借口而已。

因为新形式主义并不是将艺术视为通信，阐释就成为新形式主义批评诸多工具中的一种。每一次分析都使用一种适合于这部影片或者当下的问题的方法，而阐释也不会总是按照同样的方式被利用。它可能是关键的，也可能是附带的，而这取决于作品是专注于隐性意义还是显性意义。根据分析者的不同目的，阐释可以强调作品中的意义或者作品与社会的关系。

这样一来，新形式主义与其他的批评路径就有了明显的不同，其他的批评路径大多数都是将阐释作为分析者的核心的——甚至常常是唯一的——活动来强调。阐释方法通常假定，面对不同的一部部影片，一个人阐释意义的方式是保持始终如一的。这样一种方法只能是相当一般化，因为它迫使所有的影片都归于一个相似的式样。茨维坦·托多罗夫（Tzvetan Todorov）曾经把广泛使用的阐释手法大致区分出两种类型："操作型的"（operational），是对阐释的过程施加限制，而"终极目的型的"（finalist），则是对阐释过程的结果施加限制。对于后者，他举了马克思主义和弗洛伊德精神分析的例子：

> 无论是前者还是后者，到达的点都是预先知道的，并且无法改变：那是来源于马克思或者弗洛伊德著作中的原则（重要的是这些批评种类是以其启发者命名的；要对已有的文本进行修改而不违反教条，这是不可能的，也因此是无法抛弃其教条的）。[1]

尤其是关于弗洛伊德精神分析的阐释，茨维坦·托多罗夫声称：

> 如果精神分析真正地是一种（如我所认为的）特定策略，那么恰恰相反，它要成为这种特定策略，就只能通过对将要获得的结果进行一种先在的编码这种方式。精神分析阐释只能被定义为这样一种阐释，即在所分析的客体中发现一个与精神分析教条相一致的成分……引导阐释的，是阐释所要发

[1] 茨维坦·托多罗夫，《象征主义和阐释》（*Symbolisme et interprétation*），Paris：Editions du Seuil，1978，第160—161页。

现的意义的先在知识（foreknowledge）。

关于这种引导的例子，茨维坦·托多罗夫引用了弗洛伊德的论断，即梦境中绝大多数的象征在本质上是性的。[1]

这种事先确定好的式样在电影研究中已经变得相当普遍。例如，最近一些批评声称在所有古典叙事电影中发现了一种"家庭罗曼史"（family romance，基于弗洛伊德的俄狄浦斯情结概念）。另外一种阐释模板规定分析者要将各个人物的视线方向进行分类整理，通过这些视线方向来确定谁是拥有"看"（look）且因此更有权力的人。这样的还原图式是反复进行的，因为他们假定任何电影都适合这些样式，而这些样式也非常简单，任何电影都可以做得与之相一致（或者，要是一部影片似乎并不适合这些样式，那么分析者就可以发现其意义是反讽的）。如其不然，很多弗洛伊德精神分析的批评家论及征候意义，在一部影片中发现精神压抑或意识形态冲突的象征。这样一种方法在更加复杂的同时，最终仍然是提前规定一个狭窄的意义范围，而分析者有必要去发现影片中所呈现出来的这些意义。这样的系统是不可能被攻击也不可能防卫的，因为根本想不到任何证据可以证实或者证伪它们。

将注意力排他性地集中于阐释上的另一个问题，在于即便影片实际上把它的意义表达得非常直白，批评家在处理的时候仍然不得不表现得好像是隐性的或者征候性的——否则还有什么好谈的？

新形式主义设想，不同影片的意义是不同的，因为与电影的其他方面一样，意义是一种手法（device）。"手法"这个词意味着在艺术

[1] 参见茨维坦·托多罗夫，《象征理论》（*Theories of the Symbol*），凯瑟琳·波特（Catherine Porter）翻译，Ithaca：Cornell University Press, 1982, 第253—254页。

作品中起作用的任何单一元素或结构——一次摄影机的运动、一个框架故事、一句重复的话、一套服装、一个主题，诸如此类。对于新形式主义来说，所有媒介的和形式组织的手法，在其陌生化以及用来建构起一套影片系统的潜力方面，都是平等的。正如艾亨鲍姆所指出的，更老的美学传统将作品的元素视为作者的"表达"；俄国形式主义者却将这些元素视为艺术手法。[1]手法的结构并不被看成仅仅是为了表达意义而组织起来的，而是为了创造陌生化。我们利用功能（function）和动机（motivation）的概念就能够分析这些手法。

尤里·梯尼亚诺夫（Yuri Tynjanov）[2]将"功能"定义为"每一个元素跟一部文学作品中的任何其他元素以及整个文学系统之间的相互关系"[3]。功能是任何特定手法出现的目的。功能对于理解一部特定作品的特质非常重要，因为尽管很多作品都会用到同样的手法，但手法的功能在每一部作品中却可能是不同的。设想特定手法在不同的影片中有一个固定的功能是不切实际的。以电影研究中的两个俗套为例：栏杆似的阴影并不总是象征一个人物被"囚禁"，而构图中的垂直线也并不是自动地暗示分处垂直线两侧的人物彼此隔离。任何特定手法都是按照其在作品中的语境服务于不同的目的，而分析者的主要工作之一，就是从这个或那个语境中找出手法的功能。功能在将作品与历史关联起来方面也很重要。手法本身很容易变得知觉自动化，而艺

[1] 参见鲍里斯·艾亨鲍姆，《关于散文理论》（"Sur la théorie de la prose"），《文学理论》（*Théorie de la l itterature*），茨维坦·托多罗夫翻译与主编，Paris：Editions du Seuil，1969，第228页。

[2] 在大卫·波德维尔的《电影诗学》中，这个名字被拼为英文"Tynianov"，在其他场合还有"Tynyanov"等英文拼法。——译者注

[3] 尤里·梯尼亚诺夫，《论文学进化》（"On Literary Evolution"），C. A. 勒普乐（C. A. Luplow）翻译，《俄国诗学读本》（*Readings in Russian Poetics*），拉迪斯拉夫·马泰卡（Ladislav Matejka）和克里斯蒂娜·泼墨斯卡（Krystyna Pomorska）主编，Cambridge，Mass.：MIT Press. 1971，第68页。

家可以将它们替换为更加陌生化的新手法。但功能在被手法的变化所更新之后，它们倾向于更加稳定，并且比具体的手法坚持更长的时期。我们可以将不同的手法服务于同样的功能称为**功能等效**（functional equivalents）。正如艾亨鲍姆所指出的，手法在语境中的功能对于分析者来说通常比上述的手法更加重要。[1]

手法在艺术作品中执行各种功能，但作品也必须为其纳入的手法提供特定的理由作为开端。作品对于所出现的任何特定手法给出的理由，就是其"动机"。实际上，动机是作品给出的一个提示，促使我们去判断是什么能够为手法的引入提供合理解释；于是，动机在作品的结构和观影者的活动之间扮演了一个交互界面的角色。动机有四种基本的类型：构成性（compositional）动机、真实性（realistic）动机、跨文本（transtextual）动机，以及艺术性（artistic）动机。[2]

简言之，构成性动机说明对于叙事因果关系、空间或时间的建构有必要的任何手法的合理性。最常见的情况，构成性动机涉及在开始阶段"植入"（planting）后来需要我们知道的信息。例如，在P. G. 沃德豪斯（P. G. Wodehouse）的《蓝衣少女》（*The Girl in Blue*）中，一个懒惰的秘书没能向她的老板汇报的事情是，他的朋友将一件价值

[1] 参见鲍里斯·艾亨鲍姆，《形式方法的理论》（"The Theory of the Formal Method"），I. R. 蒂图尼克斯（I. R. Titunix）翻译，《俄国诗学读本》，拉迪斯拉夫·马泰卡和克里斯蒂娜·泼墨斯卡主编，Cambridge, Mass.：MIT Press. 1971，第29页。

[2] 俄国形式主义只区分出了三种类型，在鲍里斯·托马舍夫斯基（Boris Tomashevsky）对于动机的开创性探索中并没有包括跨文本动机，他的开创性探索见于他的文章《主题学》（"Thematics"），《俄国形式主义批评：四篇论文》，李·T. 莱蒙和马里恩·J. 里斯翻译与主编，Lincoln：University of Nebraska Press, 1965，第78—87页。大卫·波德维尔从热拉尔·热奈特（Gerard Genette）那里借用了跨文本（transtextual）这一术语，来说明艺术作品是如何直接求助于其他艺术作品建立起来的惯例——这种诉请并不是显性的，而是被掩盖在其他三种类型之中。参见大卫·波德维尔，《虚构电影中的叙述》（*Narration in the Fiction Film*），Madison：University of Wisconsin Press, 1985，第36页。

昂贵的盖恩斯伯勒肖像放进了一个抽屉；结果，老板就误认为肖像已经被偷了。小说一系列的喜剧性误会都始于一个事件——秘书犯错误——所提供的动机。结果，我们预期这一混乱通过找到抽屉里的肖像就会得到解决。构成性动机常常并不会提高合理性（plausibility），但我们为了让故事继续下去却愿意忽略这一点。正如维克多·什克洛夫斯基所说的，"对于托尔斯泰的问题——李尔王为什么没有认出肯特，以及肯特为什么没有认出爱德伽？——或许可以回答：因为对于创造戏剧性是必要的，而这种不真实性对莎士比亚的困扰，并不比'马为什么不能走直线？'这样的问题对象棋棋手的困扰更大"[1]。实际上，构成性动机为单一的艺术作品创造出一种内在规则系统。

"合理性"适合于真实性动机所属的领域，真实性动机在作品中是这样一种类型的提示：它引导我们诉诸现实世界中的概念来证明一种手法出现的合理性。例如，在儒勒·凡尔纳（Jules-Verne）的小说一开始，当菲尼亚斯·福格（Phineas Fogg）打赌要在八十天环游地球的时候，我们认识到他是富有的，并因此能够放下一切去旅行；此外，他支付得起沿途雇各种交通工具的费用［相似的富有的真实性动机也在支持多萝西·L.赛耶斯（Dorothy L. Sayers）的"彼得·温西勋爵"（Lord Peter Wimsey）探案系列以及1930年代众多神经喜剧（screwball-comedy）电影］。我们关于真实的想法并不是直接的、自然的关于世界的知识，而是以各种不同的方式为文化所决定。因此，真实性动机需要我们知识中的两个大的领域：一方面，是我们通过与自然和社会的直接接触来获得的日常生活的知识；另一方面，是我们在

[1] 维克多·什克洛夫斯基，《论情节建构的策略与一般风格策略之间的关联》（"On the Connection Between Devices of Syuzhet Construction and General Stylistic Devices"），简·诺克斯（Jane Knox）翻译，《俄国形式主义》（*Russian Formalism*），史蒂芬·班恩（Stephen Bann）和约翰·E.博尔特（John E. Bowlt）主编，New York：Harper and Row, 1973，第65页。

一种艺术形式的风格变迁的特定时期，对主流的现实主义美学原则的认识。我们将在《偷自行车的人》（*Bicycle Thieves*）（第七章）和《游戏规则》（*The Rules of the Game*）（第八章）中看到这两种真实性动机。

因为真实性动机所追求的观念是关于现实的，而不是上述对现实的模仿，这意味着即便是在同一部作品中它也会有巨大的变化。莫扎特的《费加罗的婚礼》（*Le Nozze di Figaro*）的大部分段落中，人物都是在唱而不是说话，这一事实是通过类型的跨文本动机触发的：人们在歌剧中的确是在唱，尽管他们在叙事的世界中也并非总是呈现为"歌唱"。然而有时候真实性动机的确"证明"他们歌唱的合理性。凯鲁比诺的第一个咏叹调《我再也不知道我是谁，我在做什么》（"Non so piu cosa son，cosa faccio"）的功能只是作为这个男孩告诉苏珊娜自己感觉的一种方式。然而，后来苏珊娜用吉他为凯鲁比诺伴奏，后者演唱献给伯爵夫人的歌《你们可知道什么是爱情》（"Voi che sapete che cosa e amor"），然后两个女人赞赏他的歌声。在一部歌剧的歌唱中间插入一首"真实的"歌，这是非常普遍的 [例如，还有海顿的歌剧《骑士奥兰多》（*Orlando Paladino*[1]）中帕斯夸里的喜剧性小夜曲《这是间谍》（"Ecco spiano"）]。但一种完全不同的真实性动机出现在二重唱《西风吹拂》（"Canzonetta sull'aria"），这一段是伯爵夫人口述，苏珊娜执笔用诗的形式写一封信。在一首二重唱中，两位歌手来回重复同样的句子或者句子中的部分，这是很常见的，而这一惯例的动机是歌剧这种类型。在这里，上述惯例被真实性动机所驱动，伯爵夫人之前口述句子中的最后一个词或者短语为苏珊娜所重复，以便检查她是否写得正确。于是：

[1] 原书拼写为"The Paladin Orlando"，或有误。——译者注

伯爵夫人："和缓的西风……"

苏珊娜："……西风……"

伯爵夫人："……今晚就会低语吧……"

苏珊娜："……今晚就会低语吧……"

伯爵夫人："……就在林中松树的下面……"

苏珊娜："松树的下面？"

伯爵夫人："……就在林中松树的下面……"

苏珊娜（写）："……就在林中松树的下面……"

此外，在过第一遍的时候，每一句之间都有一段音乐让苏珊娜书写，然后在"松树"那一句苏珊娜没跟上，不得不询问，因此动机驱动了再一次重复。在二重唱的第二部分，两个女人通读了信件，而这一次她们以复调对位演唱，完全没有书写的暂停——就好像是在检查和修改书信一样（在整件事结束的时候，苏珊娜宣布："书信已经备妥。"）。正如这些来自《费加罗的婚礼》中的例子，一种动机的混合种类可以进行陌生化。实际上，这种"前后不一致的"动机（二重唱没有必要以这种真实性动机所驱动），是艺术的特权，而观众通常也愿意接受这一点。

跨文本动机是我们四个种类中的第三个，包括任何诉诸其他艺术作品的惯例，因此它可以在历史环境允许的范围内变化。实际上，作品引入一种手法，并不能完全依靠其手法本身来驱动，也依赖于我们过往经验中对这个手法的认知。在电影中，各种跨文本动机最普遍的是依赖于我们这样的一些知识：在同样类型影片中利用的知识、关于明星的知识，或者在其他艺术形式中类似惯例的知识。例如，在塞尔吉奥·莱昂内（Sergio Leone）的影片《好的、坏的和丑的》（*The Good, the Bad, and the Ugly*）中，为枪战决斗而建构起来的长度肯

定是不真实的，对于叙事也是没有必要的（要解决当下的问题，一场快速的交火只需要几秒钟）。但是，我们看过了无数的西部片，从中我们认识到枪战决斗已经成为这一类型的一种仪式，而塞尔吉奥·莱昂内就是这么处理的。与此相似，一个人们熟悉的明星也承载着很多的联想，而为影片所利用。在《赤胆屠龙》（*Rio Bravo*）中，当约翰·韦恩（John Wayne）饰演的钱斯第一次出场时，影片没有必要告诉我们他就是男主人公，在进入正题的过程中也不需要预先树立他的形象；他的行为跟我们所知道的约翰·韦恩通常那些角色的行为也是保持一致的。在电影中，惯例来自另一种艺术形式的一个例子就是"惊险悬念"（cliffhanger）的结尾，这种惯例在1910年代的系列电影中被采用，依据的是19世纪出版业中的小说分期连载。

我们对于跨文本惯例的期待非常普遍，以至于我们在很多情况下可能相当自动地就接受它们了；然而，对于艺术作品来说，要通过违反类型惯例、反向选择演员类型等方式来戏弄我们的假定，也是非常容易的。尽管俄国形式主义者们并没有将这种跨文本动机确定为单独的种类，他们的确也心照不宣地认识到它的存在了。米哈伊尔·莱蒙托夫（Mikhail Lermontov）在一首诗里将格鲁吉亚共和国作为一个抒情元素，艾亨鲍姆在讨论这个问题的时候同时提到了这种动机的惯常特质和对这种动机的违反。

> 格鲁吉亚作为本质上是诗意的某种事物出现，作为一种异域元素并不需要特殊的动机。在无数的高加索诗歌与传说让高加索成为一种固定的文学装饰（后来被列夫·托尔斯泰

用反讽所破坏）之后，选择格鲁吉亚就根本不需要动机了。[1]

由此，跨文本动机是一种预先存在于艺术作品中的特殊类型，艺术家或者是以直接的方式，或者是以嬉戏的方式加以引用（一件作品，如果重度依赖于对特定类型的跨文本动机的违反，往往被视为戏仿）。

艺术性动机是最难以定义的种类。一定意义上说，一部作品中的每一个手法都有一个艺术性动机，因为它部分的功能就是为创造作品抽象的、总体的形态——作品的形式——服务。然而，很多甚至是大多数的手法都有一个附加的、更为明显的构成性、真实性或跨文本的动机，而在这些情况下，艺术性动机并不是特别引人注目——不过我们可以有意识地将我们的注意力投向作品组织的审美特性，即便其动机密集。然而在另一种意义上，只有在其他三种动机受到抑制的时候，艺术性动机才以一种真正显著而重要的方式呈现。渗透的特质（pervasive quality）将艺术性动机区分出来。正如梅厄·斯腾伯格（Meir Sternberg）所指出的，"在每一个准拟态的动机背后都有着一个审美动机……但并非反之亦然"[2]。也就是说，艺术性动机可以不依赖于其他类型而独立存在，但其他类型的动机却不能独立于艺术性动机而存在。有些影片会不时地通过抑制其他三类动机来将艺术性动机前景化（foregrounding），而在这些情况下，我们会感觉总体的动机是"微弱的"（thin）或不足的，并且努力去发现手法之间的关系。

某些审美模式——例如无标题音乐（non-programmatic music）、装饰性和抽象绘画、抽象电影——几乎都是完全围绕艺术性动机进行

[1] 鲍里斯·艾亨鲍姆，《莱蒙托夫》（Lermontov），雷·帕罗特（Ray Parrott）和亨利·韦伯（Henry Weber）翻译，Ann Arbor：Ardis，1981，第101页。
[2] 梅厄·斯腾伯格，《小说中的旁白模式与时间安排》（Expositional Modes & Temporal Ordering in Fiction），Baltimore：The John Hopkins University Press，1978，第251—252页。

组织的，而其观者会意识到这一事实。然而即便是在一部叙事电影中，我主张艺术性动机也是可以被系统地前景化的。在这种情况下，艺术的式样会跟手法的叙事功能争夺我们的注意力，其结果就是参数形式（parametric form）。在这样的影片中，特定的手法——色彩、摄影机运动、声音动机等——会在整个作品形式范围内重复和变化，这些手法就变成了参数。它们可以帮助叙事的意义——例如，可以通过创造对应和对照的方式——但是，它们的抽象功能超越了它们对于意义的作用，并能更多地吸引我们的注意力。由于艺术性动机和参数形式是不同的概念，也由于它们具有将已经被知觉自动化了的叙事和类型惯例加以陌生化的潜力，我在本书中会用相当大的篇幅——最后四章——来谈这个题目。

一种特殊的、"强烈的"艺术性动机总是与手法的裸化（baring）相伴而生。在这里，艺术性动机将作品中特定的手法或结构的形式功能加以前景化。在一部主要依靠其他三种动机类型的古典或现实主义的作品中，手法只是偶尔才会被裸露出来（比方说，我们会看到《偷自行车的人》通过不时地反讽式指涉古典娱乐电影中的魅力明星照来前景化其自身的现实主义）。但有些艺术作品让手法裸化作为核心结构。维克多·什克洛夫斯基在分析劳伦斯·斯特恩（Laurence Sterne）的《项狄传》（*Tristram Shandy*）的时候，发现小说将其拖延战术夸示为随意的和嬉戏式的，这种夸示达到的程度，让叙事行为的真正进程变成了一个无关紧要的问题。[1]一部高度独创性的艺术作品常常喜欢大量裸化其手法，从而有助于提示观看者如何去调整他们的观看技能，来配合正在使用中的新的、难懂的手法。手法裸化这个概念在本

[1] 参见维克多·什克洛夫斯基，《斯特恩的〈项狄传〉：风格的评论》（*Sterne's Tristram Shandy: Stylistic Commentary*），《俄国形式主义批评：四篇论文》，第25—57页。

书中应该会变得更清晰,因为我们将会经常遭遇它。

因此,形式手法发挥着各种不同的功能,为四种可能动机中的一个或多个所驱动。手法可以服务于叙事,可诉诸其他艺术作品中相似的熟见手法,可暗示逼真性,也可将艺术作品本身的结构陌生化。意义作为一种手法,也可以服务于这些功能。有些艺术作品将意义前景化并邀请我们对其阐释。英格玛·伯格曼(Ingmar Bergman)的作品,尤其是那些1960年代和1970年代的作品,包含晦涩的意象,在没有相当阐释的情况下是难以理解的。让-吕克·戈达尔(Jean-Luc Godard)的影片则用不同的方式将阐释抽离出来作为一种主要的观影手法,正如我们将要从影片《各自逃生》[*Sauve qui peut (la vie)*]中看到的那样,即便是影片最基本的指称层面也做得非常隐晦,从而引导我们走向其隐性意义。然而,正如我所主张的那样,一部影片中的意义可能会非常简单而明显:它可以作为一种动机手法起作用,围绕这种动机手法建构起风格的陌生化系统,我们在《玩乐时间》(*Play Time*)和《晚春》(*Late Spring*)等这样一些影片中可以看到这一点。分析者在制定恰当的方法的时候,必须决定什么样的阐释类型与程度是适合于总体分析的。但是对功能和动机的分析始终会是分析者的核心目标,并且它也包括着阐释。

历史中的电影

既然电影通过陌生化为观影者建立起更新的嬉戏性,分析者是如何能够确定什么样的方法对于特定作品是合适的呢?新形式主义者对这个问题的解决,部分地[1]是通过这一方式,即坚持认为永远也不能

[1] 原文为"in party",应为"in partly"之误。——译者注

将电影当作一种外在于历史语境的抽象客体。每一次观影都发生在一个特定的情境中，而观影者只能利用观看技能才能参与到影片中去，而这种观看技能是通过与其他艺术作品、日常经验的遭遇而习得的。新形式主义由此将对具体影片的分析置于历史语境中，而这个历史语境则基于一套关于规范与偏离（norms and deviations）的观念。我们最频繁、最典型的经验形成了我们的感知规范，而特异的、陌生化的经验相比起来就被突出出来了。

新形式主义将规范称为先在的经验"背景"（backgrounds），因为我们正是在这种先在经验的一个更大的语境中来看具体影片的。背景有三种基本的类型。首先，存在着一个日常的世界。如果没有对日常世界的知识，我们就无法认知指称意义，也就不可能理解影片中的故事、人物行为和其他基本手法；此外，我们需要日常知识去理解电影是如何创造与社会相关的象征意义的。其次是关于其他艺术作品的背景；从很小的时候我们就看到、听到大量的艺术作品，进而理解它们的惯例；我们并非生下来就理解如何领会情节，如何从镜头与镜头之间把握电影空间，如何在一部交响乐中注意到一个音乐主题的回归，等等。最后，我们认识到电影是如何被用于实际目的的（广告、报道、修辞劝说，等等），而我们将电影的艺术用途与上述用途区别开来。因此，当我们在观看一部审美的影片时，我们将其作为从现实、其他艺术作品和实际用途以某个独特的方式做出的偏离来进行感知。影片对其背景规范的坚守和偏离，是分析者工作的主题，而背景所提供的历史语境给予分析者相应的提示来创建合适的方法。另一方面，那些将阐释优先的诸多方法常常没有办法去处理不同时期、不同来源的不同影片；所有影片都被强迫地套入同样的意义式样之中。对于新形式主义来说，电影的功能和动机只能被历史地理解。

这并不意味着新形式主义只是重构影片原初观众的观影环境。作

品并非只存在于它被创作出来以及第一次观看的时刻。很多艺术作品还继续在不同的各种环境中存在并被观看。实际上，对于大多数电影来说，原初的观影环境是不可能完全重建的。我们可能无法准确地知道是什么人在什么样的环境中观看1909年之前的电影。我们仍然可以发现原始电影（primitive films）[1]是有趣的、令人愉悦的，但我们永远也无法确定我们对这些影片的理解跟它们第一批观众的理解是一样的。我们再也无法进入原初的背景了，而批评家和历史学家却几乎总是必须依托更晚近的、古典电影制作的背景来分析这些早期影片（我并不是在说我们应该避免对影片原初语境的历史性探究，而是说我们应该认识到我们的观察不可避免地会被更靠近当下的进展所扭曲）。试举另一个例子，很多制作于1930年代以及1940年代早期的日本电影包含或明或暗的军国主义宣传。西方观众今天在看这些影片时，不会以原初那些日本观众观看影片的方式来接受这一意识形态；实际上，现代的日本观众，特别是那些生活在美国的日本观众，似乎觉得这样的影片很难全盘欣赏。然而，由于这些影片相对于同时代更常见的西方影片，表现出令人惊讶的相似性和差异性，也由于很多影片制作精巧，有非常有趣的叙事，它们仍然吸引着一些观众，即便原初背景不可复原。

即便是一个相当近期的例子，也能向我们展示快速变化的背景是如何可以改变我们对一部影片的感知的。当《邦妮和克莱德》（*Bonnie and Clyde*）在1967年发行的时候，影片令人震惊的暴力，特别是宣传活动（"他们年轻，他们恋爱，他们杀人"），引起过大量的争论。在

[1] 作者在后文中更加明确地表明"primitive films"是指1909年之前的电影，尽管"primitive"还有其他的翻译选择，如"初期的""上古的""粗糙的""未开化的""质朴的"等，但综合考虑，仍然选择基本的"原始的"来涵盖上述各种含义。——译者注

接下来的二十年中，[1]电影中使用的暴力变得如此寻常，让《邦妮和克莱德》及其广告都显得乏味了。新的背景对电影手法的知觉自动化，达到了相当大的程度。观众在观看这部影片的时候，再也无法感受到1967年的观影者所受到的震撼了。

正如这些例子所启示的，对于那些想要外在地恢复原初语境的观众来说，指称的和象征的意义是最为难懂的类型。另一方面，显性的和隐性的意义在更大程度上是由作品内在的结构所创造的，因此它们对于后来的观众更加清晰易懂。在判断何种类型的现实背景对于讨论会有用处的时候，我们应该确定所讨论的影片要强调的是什么类型的意义。为了能够做到这一点，我们应该避免使用预设待发现的意义的方法，转而将注意力投向影片中那些可能难以阐释的方面。事实上，这样的困难之处就是作品中的提示，引导我们超越那些显而易见的意义层面。在本章的下一部分，我们将看到历史规范是如何帮助批评家确定一部影片的意义在一个特定语境中可能包含什么。

有些影片广泛地依赖于历史、社会背景的知识，同时，其他的影片则更多地创造出自足的系统，鼓励我们在观看这些影片的时候主要依靠其他的艺术作品。《湖上骑士兰斯洛特》（*Lancelot du Lac*）就提供了这样的一个例子，即一部影片如何故意降低现实背景的重要性的。倘若批评家声称对1970年代法国社会的广泛了解会有助于我们更好地理解这部影片（同样的方法对同时期的戈达尔影片有效），举证对他将会是一项艰巨的任务。《湖上骑士兰斯洛特》的意义很大程度上是显性和隐性兼具。另一方面，通过将《湖上骑士兰斯洛特》与其他呈现出同样独特的电影制作现代主义系统——参数形式——的影片相比较，我们可能就能够更好地把握住影片特有的形式策略。

[1] 本书原版出版于1988年，约二十年。本书其他各处类似表述不再标注说明。——译者注

在选择什么类型的背景来利用方面，新形式主义批评家对于他或她的读者是否熟悉影片相关的各种背景做出了一些设想。例如，我在本书中认定，为了给以西方为主体的读者群分析影片《晚春》，要是我能对战后日本的家庭意识形态和婚姻实践进行一下审视，那会很有帮助；依托最近西方意识形态的一种民族中心主义背景来看小津安二郎的电影，就会扭曲它们，第十二章将论及这一点。然而，《晚春》在风格上同古典电影制作的规范产生了偏离，因此后者也提供了一个相关的背景。其他影片利用了更多的现实背景，例如《玩乐时间》中的情况就是那样。我们几乎没有必要再喋喋不休地说那部电影对现代生活的讽刺；相反，我会根据传统的喜剧性噱头结构审视其知觉挑战。将一些影片置于各种不同的背景中可能也会是很有好处的。观众对《游戏规则》的知觉在影片出品之后过去的几十年中发生了剧烈的变化——这些变化我们可以通过对不同的背景进行对照来加以解释。在第八章中我们可以看到，对《游戏规则》的不同反应会有助于说明对作为一种风格的现实主义的知觉是一种基于历史的反应。

不管是在本书中还是在单独的影片分析中，我都频繁地引用古典电影，正如其所表明的，我认为我们可以依托来检视很多影片的各种背景中，古典电影是其中最普遍也最有帮助的背景之一。就历史而言，从1910年代中期到当下，与好莱坞电影制作相联系的电影已经被观众广泛地观看，并被全世界其他电影制作国家广泛地模仿。[1]结果，大量的观影者是通过观看古典电影发展他们最规范的观看技能的。此外，很多以独创性的方式进行工作的电影制作者所建立起的形式系统则是

[1] 我曾经考察过美国电影在第一次世界大战期间是如何取得霸权的，也考察过这一霸权是如何在战后时期长期保持的。参见克里斯汀·汤普森，《出口娱乐：1907年至1934年世界电影市场中的美国》（*Exporting Entertainment：America in the World Film Market 1907-1934*），London：British Film Institute，1985。

对那些规范技法的取笑和挑战。在第二章我们将考察一部普通的好莱坞电影,而在其他各章我也将频繁地引用这样的影片作为背景来讨论那些没那么古典的电影。[1]

　　背景的概念并不意味着新形式主义注定走向彻底的相对主义。首先,合适的背景在数量上并非无限。因为新形式主义分析依赖于对历史语境的理解,某些背景会非常明显地比其他背景具有更大的关联性。例如,过去十年中的一个趋势是依托现代实验电影的背景去看原始电影(1909年之前)。结果,分析者有时候会将某种激进的形式和意识形态归诸这些早期电影。然而这样的一个进程是武断的,因为它无视两个时期之间规范的差异。早期电影制作者是在实验一种新的媒介,还不存在相应的媒介自身规范,只能从现有的其他艺术中借用;过了二十年,专门的电影规范才自行建立起来。但是,到现代实验电影制作者开始实验的时候,规范已经存在很长时间了,而且电影制作者们也一直在针对这些规范做出反应。因此,将这两种类型的影片等同起来,只是一场有趣的游戏,不是一种符合历史的有效比较方法。背景的概念并不赋予任何分析者的一时心血来潮以合法性。为同一部影片采用一大堆不同的背景,这样的方式并不能证明当下一种"解读的无限嬉戏"(infinite play of readings)风尚(源自一种与历史无关的分析路径)的合理性。因为在任何特定时刻都存在着数量无限多的解读惯例,我们可以设想,他们可以创造出各种各样的"解读",但不会

[1] 限于篇幅,此处难以完整地论述古典电影。要对古典电影风格有一个基本的了解,参见大卫·波德维尔、克里斯汀·汤普森,《电影艺术:形式与风格(第二版)》(Film Art : An Introduction, 2 ed.),New York:Alfred A. Knopf, 1985;更多的理论与历史讨论,参见大卫·波德维尔、珍妮特·斯泰格(Janet Staiger)、克里斯汀·汤普森,《古典好莱坞电影:1960年之前的电影风格与制作模式》(The Classical Hollywood Cinema : Film Style and Mode of Production to 1960),New York:Columbia University Press, 1985;大卫·波德维尔,《虚构电影中的叙述》,Madison:University of Wisconsin Press, 1985,第9章。

是无穷多的"解读"。

恰恰是因为背景给了新形式主义分析一个历史的基础，就使得我们有可能考察陌生化是如何发生的。陌生化依赖于历史的语境；那些新颖和陌生化的手法会随着重复而逐渐降低有效性。我们提到的《邦妮和克莱德》的例子已经说明了这是如何发生的。高度独创性的艺术作品常常会鼓励模仿，于是手法被引进，被利用，然后被放弃。随着原初的背景变得更加遥远，一部更早的艺术作品对于新生代的观众来说可能会再一次看起来是陌生的。我们总是看到这样的例子，艺术作品经历流行的循环，随着规范和感知的变化而复苏。例如，19世纪美国现实主义绘画长期被认为少有人感兴趣；然而最近通过重要的展览和出版活动，它却变得更加"令人尊敬"了。电影系列片的情况提供了一种形式经历循环的有趣一例。在1910年代，系列片得到人们相当的重视；它们曾经等同于"A级"片。在1920年代和1930年代，它们的地位下降，变成了廉价的"B级"出品。最后，在1950年代，电视接过了这种提供连续叙事的功能，系列片的制作终止了。但在1970年代后期和1980年代，大量电影制作者是看着"B级"系列片长大的，他们复兴了系列片的一部分惯例，于是我们看到了非常流行、声望卓著的一批古典电影——《夺宝奇兵》(*Raiders of the Lost Ark*)系列、《星球大战》(*Star Wars*)系列和《星际迷航》(*Star Trek*)系列，等等——再次利用了这一传统。与此相似，1920年代的法国知识分子拥有路易·费雅德（Louis Feuillade）和莱昂斯·佩雷（Léonce Perret）这样一些被人们不屑一顾的电影制作者；然而数十年之后，这两位电影制作者的作品已经获得越来越多的尊重。陌生化、知觉自动化和变化的背景，这些概念可以用来说明观影的这种循环。

观影者的角色

作品存在于始终变化的环境中，观众对它的感知也会随着时间而不同。因此，我们不能假定我们所注意和阐释的意义与式样都在作品中永恒不变。相反，作品的手法构成一套提示，可以鼓励我们进行特定的观看活动；然而，那些活动采用的实际形式不可避免地依赖于作品同作品的历史语境、观者的历史语境之间的交互。因此，在分析一部影片的时候，新形式主义批评家不会将电影的手法视为固定和自足的结构，独立于我们对它们的感知而存在。当然，在我们不看电影的时候，电影的实体存在于片盒之中，但所有那些让分析者感兴趣的特质——它的统一性，它的重复与变化，它对动作、空间和时间的再现，它的意义——都源自作品的形式结构同我们对这些结构所进行的思维活动之间的交互。

如我们所看到的，知觉、情感和认知在新形式主义批评家关于影片的形式特质如何发挥作用的观念中处于核心位置。这一观念并不将观影者视为一种完全"处于文本之中"的存在，因为这会暗含一种静态的观念；如果我们作为观影者完全被作品的内在形式所建构，那么随着时间而变化的背景就不可能对我们理解影片产生影响。然而，观影者同样也并非"理想的"（ideal），因为这一传统的观念也暗含着作品和观影者存在于一个不受历史影响的恒定关联之中。但是，在解释历史对观影者的影响时，批评家也没有必要走向另一个极端，即只研究真实人群的反应（比如，他们没有必要用观众调查的手段来发现人们是如何看电影的，或者完全陷入主观性，将他们自己的反应当作仅有的可接触到的反应）。规范与偏离的概念可以让批评家们做出假定：观影者有可能怎样理解一种特定的手法。

在新形式主义路径中，观影者并不是像当下马克思主义和精神分

析路径所认为的那种被动消极的"主体"。相反，观影者在很大程度上是主动的，对于作品的最终效果具有实质性的贡献。他们经历一系列的活动，有些是生理的，有些是前意识的，有些是有意识的，还有一些可能是无意识的。生理过程（Physiological processes）包含那些观影者没有控制的自动反应，例如从一连串静止的胶片画幅中感觉到运动，例如区分出颜色，或者将一连串的声波作为声音来听到。这样的感知是自动的和强制的；我们无法通过内省来决定我们如何来意识到这些感知，我们也不能通过有意识的意志来使它们以另外的形态出现（例如，我们永远也无法将电影画面看成一系列黑暗瞬间分隔的静止图片）。电影媒介依赖于人类大脑和感觉的这些自动能力，但在电影批评中的很多情况下，这些自动能力因为其不证自明而几乎不能引起即时的兴趣；批评家可以将它们假定为已知的事实，然后跳向前意识和有意识的活动 [有些影片，特别是现代实验电影类型，会摆弄我们的生理反应而使我们意识到这些生理过程；例如，斯坦·布拉克黑奇（Stan Brakhage）的《飞蛾之光》（*MothLight*）将我们的注意力引向闪烁效果和对视运动的感知]。

"前意识活动"（Preconscious activities）对于分析者来说具有更加一般化的兴趣，因为这些活动涉及轻松甚至几近自动的信息过程，这个过程我们是如此熟悉，以至于没有必要对它们进行思考。很多客体认知是前意识的，例如我们会认识到镜头A和镜头B中出现的是同一个人（比如对一个动作进行匹配时），或者在一个升镜头中认识到这是摄影机运动而不是景观突然"离去"（即便后者可能的确是银幕上的感知效果）。这样的思维过程与生理过程的区别在于，它们对于我们的意识来说是可以触及的。如果我们思考一下这一思维过程，就能够意识到我们如何进行认知，从一个剪接中识别出连续动作，或者在一个升降镜头中识别出地面是静止的。我们可以任意地将这些风格的

修饰作为抽象的式样来加以思考。我们对于风格手法的大部分反应应该是前意识的，因为我们从古典影片中学到了剪接、摄影机运动以及其他技法，我们学习得非常熟练，以至于就算我们只去过几次电影院，也通常不需要再思考这些技法了（顺便说一句，如果你去观看一部为儿童拍摄的影片，然后听那些小观众问他们父母的问题，会有很大的启发；实际上，这些小观众正处在学习观看技能的过程中，这些技巧此后会成为他们的前意识）。客体识别和其他活动会是前意识的或者是有意识的，这取决于客体所涉及的熟悉程度。熟见的客体无须意识的努力就可以被识别，而一部影片若是向我们抛出新奇的手法，我们却可能不得不为之竭尽全力。

"有意识过程"（Conscious processes）——那些我们意识到的活动——也在我们的观影中扮演了主要角色。与电影观看相关的很多认知技能都是有意识的：我们努力去理解一个故事，去阐释特定的意义，去为自己解释影片中出现的一个奇怪的摄影机运动，诸如此类。对于新形式主义批评家来说，有意识过程通常是最重要的过程，因为正是在这个过程中，艺术作品能够最强烈地挑战我们感知和思考的习惯方式，也能让我们意识到我们处理来自现实世界的信息的方式。在一定意义上，对于新形式主义者来说，独创艺术的目标是将我们任意一个或全部的思维过程，都置于有意识的层面上来。

"无意识过程"（Unconscious processes）是我们要讨论的第四个层面的思维过程。近来大部分的电影理论和分析都致力于应用不同种类的精神分析方法，努力将电影的观看解释为一种主要在观影者无意识中展开的活动。然而，对于新形式主义者来说，无意识的层面很大程度上是一种没有必要的建构。首先，精神分析批评所指向的那些文

本提示——母题动机的重复与变奏（variation）[1]、对扫视（glances）的利用、叙事结构中的对称式样——对于新形式主义来说也同样完全可以利用。精神分析的论证取决于那些能从这些提示中产生的阐释，但这些论证往往导向于模式化的结果，即每一部影片都表现为阉割情结，或"有观看行为的人拥有权力"这个法则。此外，还有一种观点认为，当代精神分析批评尽管声称要提供一种"观看身份"的理论，事实上却并不特别关注观看者。大多数的精神分析电影研究只不过是采用了文本内部操作（internal operations）的弗洛伊德或拉康（Lacanian）模型（电影在这种采用中是作为精神病患者话语的类同物），从而将电影作为一种孤立的客体来加以阐释。观影者成为文本结构的消极接受者。更有甚者，精神分析批评将观影者设想为外在于历史的存在。如果观影者在观看的过程中没有显著的有意识活动，那么他或她就没有利用从外部世界和其他艺术作品中获得的经验。因而，在这里，没有任何概念可以跟我一直在要求重视的背景概念相提并论，而历史环境也并不能影响观影。有人或许会设想背景影响的是无意识——然而我们怎么可能知道这一点？——但在电影分析的实践中，那些用于表达观影者无意识的类目，一直都是一般化的和静态的。如果看电影的经历永恒不变地不过是为我们重播进入想象的镜像阶段，或者是对梦境的模仿，或者让我们回想起自己在婴儿期母亲的乳房（所有这些解释都在最近的理论中提了出来），那么这就为所有的观影者预先假定了同样的方式，也为个体观影者一生的全部观影活动预设了同样的方式。因此，我们就会不得不假定，所有电影的效果都是影片本身内部的结构所创造的，而且还假定它是不变的，外在于历史的。肯

[1] 这个词或可译为"变换"。"变奏"更多用于音乐或与音乐相似的语境中，事实上，本书所论述的电影中的变奏与音乐中的变奏直接相关。——译者注

定有很多精神分析的解读是将影片仅仅作为上述这样一种无关历史的客体来处理的［这并不是说，精神分析的概念永远也不能为新形式主义批评家作为一种方法的一部分来利用，去分析一部特定的影片，例如我们将要在第六章中对《劳拉秘史》（*Laura*）进行分析，可以看到这一利用］。

出于上述这些理由，我相信，达纳·B. 伯兰（Dana B. Polan）在提出将新形式主义诗学和马克思主义−精神分析理论加以结合这一动议的时候就错了。他记述了"精神分析和唯物主义"是如何"……变得越来越意识到一种形式理论的必要性，并因此需要一场跟形式主义的对话"[1]。尽管我欣赏这一友好的姿态，但我认为这不过是一厢情愿的想法而已。要想形成成功的路径融合，精神分析将不得不提供一种能与形式主义本体论与美学兼容的认识论——很显然它做不到。精神分析对知觉以及日常认知的关注，不会如新形式主义那样必须是为了保持其对陌生化、背景等事物的关注。这并不是说，新形式主义目前是一种完成的理论，因为还需要很多的思考和研究。但问题在于，新形式主义提供一种本体论、认识论以及美学的可推导框架，来回答它提出的问题，而这些都是无法与索绪尔−拉康−阿尔都塞范式（Saussurean-Lacanian-Althusserian paradigm）的预设进行通约的。

与马克思主义其他版本的融合则更能让人接受一些，因为马克思主义基本上是一种社会经济理论，并不关注美学领域。那些意在分析艺术作品如何在意识形态上与社会关联的马克思主义者也许可以将新形式主义作为一个基本路径来分析艺术客体的形式特性，集中关注那

[1] 达纳·B. 伯兰，《有休止的和无休止的分析：形式主义与电影理论》（"Terminable and Interminable Analysis：Formalism and Film Theory"），《电影研究评论季刊》（*Quarterly Review of Film Studies*）第8卷，第4号（1983年秋），第76页。

些将艺术与社会关联起来的形式手法的功能。但那些与精神分析认识论关联的马克思主义衍生品似乎与新形式主义无法兼容。

新形式主义认为观影者是积极主动的——他们执行着操作活动。跟精神分析批评相反,我设想电影观看主要由无意识、前意识和有意识的活动组成。实际上,我们可以将观影者定义为一个假设的实体:在自动感知过程和经验的基础上,对影片内的提示做出积极的回应。由于历史语境使得这些回应的协议是主体间的,我们可以在不诉诸主体性的情况下对电影进行分析。大卫·波德维尔曾指出,最近那些关于心理活动的构成主义理论（Constructivist theories）为一种源于俄国形式主义的路径提供了大部分切实可行的观影者身份模型（从1960年代开始,构成主义理论一直是认知和感知心理领域的主流观点）。在这样一种理论中,感知和思考是积极的、目标导向的过程。波德维尔认为,"有机体在无意识的推论基础上建构起知觉的判断"[1]。例如,我们能从平面的电影银幕上识别出三维空间的形状,是因为我们能够快速地处理景深提示；除非影片通过引入难懂的或矛盾的提示来摆弄知觉,我们就不会去面临这样一个问题:不得不有意识地考虑如何去理解空间的呈现。与此相似,我们会倾向于自动地记住所呈现的时间的流逝,除非影片使用一种复杂的时间编排——跳过、重复或是篡改事件,在这种情况下,我们就开始一种有意识的整理过程。

我们能够理解多数电影的这些方面,是因为我们拥有大量处理相似情境的经验。其他的艺术作品、日常生活、电影理论与批评——所有这些都提供给我们数不尽的先验图式（schemata）,我们依靠从中习得的思维式样来检视影片中各种具体的手法与情境。当我们在看一部

[1] 大卫·波德维尔,《虚构电影中的叙述》,Madison：University of Wisconsin Press, 1985, 第31页。

电影的时候，我们利用这些先验图式来连续地形成假定——关于一个人物行为的假定、关于画外空间的假定、关于一个声音来源的假定、关于每一个我们注意到的局部或大型手法的假定。随着影片放映的继续，我们发现这些假定或被证实或被否定；如果是后者，我们就形成一个新的假定，以此类推。"假定-形成"（hypothesis-forming）这个概念有助于解释观影者持续不断的情节活动，而作为并行概念的先验图式则说明那个活动是如何基于历史的：先验图式随着时间而变化。实际上，我提到的"背景"就是一大堆历史的先验图式的群集，分析者为了对观影者的反应做出陈述而对这些先验图式加以组织。

波德维尔认为，"艺术作品被创作出来以鼓励特定先验图式的应用，即便这些先验图式在感知者的活动过程中最终肯定会被抛弃"[1]。这就是为什么说作品提示我们做出自己的回应。分析者的工作就成了指出这些提示，并在这些提示的基础上讨论在观影者的特定背景知识条件下，将会导致什么样的合理回应。因此，新形式主义批评家所分析的并不是一套静止的形式结构（"空的"形式主义者或"为艺术而艺术的"立场可能会这样），而是一种动态交互——发生在那些结构和一个假想观影者对之做出的回应之间。

因为我们处理的是审美的电影，我们需要谨记，观影者的技能将被应用于非实用的目的：

> 日常精神生活中那些无意识的部分变成被有意识地照管。我们的先验图式被形塑，被拉伸，以及被违背；假定-确定中的一个延迟会出于其自身的原因被延长。而且，同所

[1] 大卫·波德维尔，《虚构电影中的叙述》，Madison：University of Wisconsin Press, 1985, 第32页。

有的心理活动一样,审美活动具有长期的效果。艺术或强化,或修改,甚或攻击我们正常的知觉-认知技能系统。[1]

如果一部艺术作品大大强化了我们现有的观看技能,我们就不大可能会注意到我们是如何利用先验图式并形成假定的。因此,观看某些影片似乎轻而易举,我们可以假定我们"自然而然地"能够观看这样的影片(当然,即使是在观看最常见的影片时,我们也经历了非常复杂的操作,才能理解因果和时空关系)。然而,其他的影片却更强烈地挑战我们的经验;如果我们不能解释在银幕上所看到的,就会意识到自己被迷惑住了,意识到自己的期待被迟滞了,甚或被永久地阻止了。

那些以复杂性和独创性获得我们高度评价的影片,恰恰挑战了我们的期待和习惯性的观看技能。《去年在马里昂巴德》(L'année dernière à Marienbad)就是一个著名的例子:这部影片引导我们对其因果、时间和空间的矛盾不断形成不同的假定;最后,这导致我们得出结论,即根本就没有令人满意的方式使得它们保持协调(或者在那些坚持将影片装进一个常见式样的观众之间导致永不休止的争论:女主角精神错乱,或者叙事者精神错乱,或者他们都是鬼魂,诸如此类)。[2]或许更加微妙的例子是小津安二郎的电影,小津总是在戏弄我们所熟悉的那些概念:在连贯性风格的影片中,空间是如何在镜头之间进行铺陈的。我们可以从影片《晚春》中看到他是如何反复通过颠倒连贯性原则来欺骗我们对人物位置的期待的。与此相似,塔蒂拒绝

[1] 大卫·波德维尔,《虚构电影中的叙述》,Madison:University of Wisconsin Press,1985,第32页。
[2] 对于影片《去年在马里昂巴德》中那些没能解决的矛盾的分析,参见大卫·波德维尔,克里斯汀·汤普森,《电影艺术:形式与风格(第二版)》,New York:Alfred A. Knopf,1985第304—308页。

提供某些喜剧片段的结果，从而迫使我们自行将剩下的部分补充完整；在这里，塔蒂先提示我们创造假定，接下来却并没有去证实或否认那些假定，从而鼓励观影者的积极参与。

历史提示和背景的概念让我们能指定电影分析的目标。观影者对一部影片所做出的积极回应只能达到他或她注意到影片提示的程度，并且这只能是在他或她将观看技能发展到足以对这些提示做出回应的情况之下。分析者可以在两个领域提供帮助：通过指出这些提示或通过表明观影者可以怎样处理这些提示。这样一条路径对于所有影片都能有效果，无论是复杂的、富有挑战性的作品还是普通的、高度熟见的作品。观影者可能会发现一部独创作品无法理解，因为他或她不熟悉适合这部作品的观看惯例。另一方面，面对一部严格坚持规范的影片，观影者可能会自动地采用熟悉化的技巧，并且由于缺乏兴趣而略过影片中的很多提示。

就指出提示或表明对影片的新看法这样的任务来说，批评家并不必用拥有比读者更高的品位或智力。实际上，分析者所努力揭示的历史环境提示着与电影相关的观看技能。分析者还要尽可能意识到自己在分析所立足的延伸观影中是如何应用那些技能的。随后的讨论便能指出作品中额外的、较少被注意到的提示和式样——那些相对漫不经心的观众也许发现它们很有趣，但自己却不能搞清楚。这样一条路径对于那些独创性更少的常见电影种类具有同样的价值。新形式主义常常处理那些高度独创性、富有挑战的作品，但它的目标也包含分析那常见甚至俗套的影片，并给这些影片创造新的令人感兴趣的东西——也就是"重新陌生化"这些影片。正如维克多·什克洛夫斯基所指出的，"形式主义方法的目标，或者说至少是目标之一，不是去解释作品，而是引起对作品的注意，是重建'形式取向'，而这是一部艺术作品

的特征"[1]。在这一意义上,新形式主义批评家可以分析一部常见的影片并指明其潜藏的策略——策略通常被触发动机的手法所伪装。由此,分析者可以鼓励观影者以一种比影片乍看起来所需要的更积极的方式去理解它(正如我们所看到的,影片有可能一度是高度独创性的,但随着众多的模仿或重复观看而变得知觉自动化。我想,在某种程度上《偷自行车的人》就是其中一例)。

新形式主义路径乍看起来似乎相当"精英主义",因为它偏好那些高度独创性的影片,而它们可能是普通观众所难以看到的。不过,我要说这并不符合事实。首先,正如我们将要在讨论影片《恐怖之夜》的第二章中所看到的,新形式主义能够而且的确关注大众偏向的影片(我们严肃地对待大众电影,不是要抽离这些影片中的乐趣,而是对它们保持跟其他任何影片同样的尊重)。但是,更重要的是,新形式主义视观众的回应为一种关于规范的教育和对规范的意识,而不是一种对大众电影制作者的强加规范的被动接受。多数当代理论将观者(读作"普通的观影者")视为一个消极的主体,大众电影喜欢施加给公众的任何意识形态和形式式样都能欺骗他们。这样一条路径意味着批评家应该是一个品味的仲裁者,指出先锋电影的优点,将古典电影视为一种意识形态的机器——使用约定俗成的方式来吸引大量的观众。

新形式主义设想观影者在很大程度上是主动的,而他们对影片所进行的处理已经可达到这样的程度:他们业已习得适合那些影片的规范,并且学会对那些规范有意识并加以质疑。新形式主义的背景和陌生化知觉等概念在这一意义上并不是中立的。这些概念意味着批评家

[1] 维克多·什克洛夫斯基,《普希金和劳伦斯·斯特恩:叶甫根尼·奥涅金》("Pushkin and Sterne: Eugene Onegin"),詹姆斯·M. 霍尔奎斯特(James M. Holquist)翻译,《20世纪俄罗斯文学批评》(*20th Century Russian Literary Criticism*),维克多·埃尔利赫主编,New Haven:Yale University Press,1975,第68页。

并非品味的仲裁者,而是准确地将所掌握的观影者特定技能推到正确地点的教导者——这些技能可以让观众对于影片所采用的策略更加了然,而影片正是通过这些策略来鼓励观众对其做出回应。新形式主义批评家设想观影者能够自行思考,而批评只不过是一种工具,帮助他们在艺术的领域做得更好,而方法是拓宽他们观看能力的范围。对于常见电影的情况,这一过程可以包括指出作品中额外的提示和式样是更积极的理解的潜在客体。对于更加难懂的影片,新形式主义批评家可以帮助开发新的观看技能。这些目标组合起来则最适合于非常难懂或高度独创性的影片。如果一个观影者几乎没有什么合适的技能来看一部比如让-吕克·戈达尔拍摄的影片,突然遭遇这样一部影片将会是令人丧失勇气的。观影经验的积累需要时间,而我们可能需要去看大量的特定种类的影片之后,才能开始对这些影片的挑战感到舒适。实际上,那些被古典电影近乎排他性的食谱培育起来的人可能就会拒绝这一观念——看电影是具有挑战性的,甚至是困难的。在这样的情况下,电影分析可以有助于赋予他们必要的知识,来更快地积累起这些新的观看技能,让他们能够从这些难懂的电影中找出更有趣的东西。这并不是说,新形式主义批评家将这些影片加以简化来适应观影经验较少的观众。相反,影片分析应该尽可能多地指明并保留电影的难度和复杂度,但与此同时还应该阐明有问题的各方面的知觉和形式功能。新形式主义并不想解释电影,而是要让读者带着一套更好的观看技能,回到这部影片,以及与这部影片相似的其他影片。

此外,即便是最有经验的观影者也没有时间同样仔细地观看每一部复杂的电影,而电影批评的解读能够帮助这样的观者了解更多关于电影和观看技能的知识。我们回到这样一个观念,即我们阅读电影批评文章,是为了了解特定影片的知识,同样也是为了看到它所提出的问题。我会假定,我们从未达到过观看技能的饱和点。总是有更多的

东西要学习，而随着我们的观看技能变得习以为常，我们就有必要对它们重新思考，并加以更新。对所有影片类型的分析都应该能够给观者带来挑战，无论他们的观影经验是多少。这也是我们不满足于简单"解读"的另一个理由，这种简单"解读"从每一部影片中挑出同样类型的东西，然后将这些东西用一种简化的方式加以总结。分析者必须不厌其烦地细察一部影片，并且给他或她的读者提供新的问题，而不是预先消化好的答案。

从这一意义上说，当前"无限解读"（infinite readings）的概念对于新形式主义批评家来说也是不合适的。一些分析者会说我们可以利用头脑嬉戏来产生越来越多的解读、越来越多的意义，而不附加任何限制。这又是一种不符合历史观念的主张，它做出了一个站不住脚的假定，即我们能够对同一部影片进行不断的分析，而影片之于我们不会变得知觉自动化。但就实际而言，如果我们只是每次都用同样的目标一次次地重温这部影片来进行不同的"解读"，那么它一定会变得知觉自动化。随着我们的继续，之前解读加在一起的记忆会使得新的解读变得越来越难以找到。此外，每一次新的解读，我们都不得不面对这一窘境，找到能解释作品中的手法的合适的先验图式越来越少，于是之后的解读就会看起来越来越蠢，越来越牵强附会，并最终了无意趣。[1]

要让一部作品在多次观看的情况下仍然保持合理的新鲜度，唯一的办法就是每次观看都从中寻找不同的东西——更加微妙和更加复杂的东西，并以新的方式来加以看待。而这意味着发展新的观看技能，而这些新的观看技能能让我们形成不同种类关于所有形式的关系——

[1] 新形式主义并不做影片的"读解"这样的事情。首先，电影不是书写的文本，不需要阅读。其次，"读解"已经等同于"阐释"，而且，正如我们所知道的，对于新形式主义来说，阐释只是分析的一部分。因此，主要的批评活动是"分析"。

不只是关于意义——的假定。如前文所述，我们这样做是通过研究影片本身，迫使自己基于每一部新作品所要求的方法来扩展和修改我们的总体路径。本书便是这个过程中的一次习练。本书的这些影片分析中，有五个已经在1970年代中期到末期这个时间段书写出来并已经发表，另外六个是后来特地为本书所写的。不同的影片分析之间在方法上的差异将会是非常明显的。在进行后面这六篇影片分析的过程中，我所得出的某些结论影响了我对早期几篇文章的修改。此外，从写早期那几篇文章以来，我和大卫·波德维尔都对叙事结构进行了研究；他关于那个主题的书也对本书中后续写作的几篇文章产生了很大影响。尽管这种持续性的工作方式让人永远处在不满意早期影片分析的状态中，但我相信，这种工作方式有助于更新和增加一个人观看常见电影的方式。

其结果不是无限解读，而是越来越细化和复杂的分析。这种分析更加关注的是作品形式的那些微妙之处，并且从不止一个视点来处理作品。例如，一种对叙事的分析，以及一种对人物特质及其如何影响因果关系的分析，二者所强调的方面是不同的。为了讨论批评家如何从一部影片中去发现如此多样的特质，我们就有必要考察一下，对于新形式主义路径来说，有哪些分析工具可以利用。

基本的分析工具

关于审美电影的建构方式，新形式主义做出了两个概括性的、互补的假定：电影是人工的构造物，而且它们与一种审美与非实用类型的知觉有关。这些假定有助于确定那些最为具体和局部性的分析类型是如何进行的。

首先，电影是一种没有自然属性的构成物。就任何绝对或永恒的

逻辑而言，影片创作中的手法选择，难免在很大程度上是任意的（这一假定只不过是用另一种方式陈述了这样一种思想，即艺术作品对历史的压力做出回应，而不是对永恒的真实做出回应）。即便艺术作品的手法在作品中想要做的是尽可能精确地模仿现实，这些手法在不同时代、不同影片中，也会不同；现实主义同所有的观看规范一样，是一种基于历史的概念。的确有一些压力在帮助进行审美的选择，而这些压力来自那些外在于具体作品的因素。意识形态的压力、电影及其他艺术在创作的时候所处的历史环境、艺术家关于如何重新组合与修改手法以达到陌生化所做出的抉择——所有这些促成艺术作品完成的因素，都是对文化而非自然的压力所做出的回应。于是，在每一部作品中，我们必须预料到，在那种文化中预先存在的惯例与电影制作者给具体这部影片的形式所带来的创新之间存在着张力，无论这种创新的程度有多大。

我顺便澄清一下，新形式主义对创新与独创的强调并不是将我们推回历史的"伟人"理论，这种理论假定个人的灵感是艺术中所有创新的源泉。新形式主义认为艺术家是理性的主体，他们只是判断是否符合他们正在考虑中的目标，并做出选择。艺术家是有意图的，就算他们最终达成的结果常常是无意识的，也仍然如此。对那些结果（不是意图本身）给出判断，其中一个步骤应该是重构艺术家的选择情境。作为判断的一步，我们应该认识到，创新本身在很多现代美学传统中就是一种惯例。我们的文化赋予独创性价值，而一些艺术家的确在创造高度创新的作品。然而那些创新并不能自外于所有的文化影响。对所有的艺术家——无论是因袭惯例如劳埃德·培根（Lloyd Bacon）[1]，

[1] 劳埃德·培根（1889—1955），美国导演、演员、编剧，曾长期与查理·卓别林合作，导演代表作有《第42街》等。——译者注

还是特异独行如戈达尔——来说，这都是事实。然而，任何特定的时刻，在文化语境所施加的限制之内，任何艺术家都有一个广泛的选择向他或她敞开。

因为电影的制作是对文化而非自然原则的回应，批评家应该避免按照一套模仿论的假定来分析电影的观念。无论一部电影看起来是多么真实，电影制作者将任何手法运用到一部作品中，从来都不会"仅仅是自然的"。在这里，动机与功能的概念成为核心。我们可以总是询问为什么某种手法会被应用；通常我们会发现，一部电影大量的手法所发挥的功能，是为了创造和保持电影自身的结构。重复或者可以促进一种统一的印象，或者可以形成叙事的排比，甚或可以唤起对风格炫耀的注意。任何电影首要的任务是尽可能强烈地吸引我们的注意力，它的很多——甚至大部分——的动机与功能都是服务于这个目的，尽管也有其他各种目的。艺术关注的重心应该是审美。

除了电影是任意的而不是自然的建构物这一观念，新形式主义还从陌生化的概念中提取出第二种概括性的假定。由于日常知觉是习惯性的，并且追求最大化的效率与安逸，审美知觉就与之相反。电影寻求将叙事、意识形态、风格和类型的传统手法加以陌生化。因为日常知觉是有效的、轻松的，审美电影则需要将我们的经验加以延长或钝化——从而引导我们将注意力投向经验内部或自身的知觉与认知过程，而不是为了某种实用的目的（再次，会有一个实用性的结果，因为我们的观看技能——进而总体上的知觉-认知能力——会遭遇挑战并被改变。任何单独一部影片都不大可能大幅度地改变我们的知觉，但这个过程是累进的）。"钝化的形式"（Roughened form）和"延迟"（delays）在新形式主义路径中是两个重要的概念。这样的结构遍及各种艺术作品，所以它们在不同的影片中会采用不同的形式，由此，用来分析它们的方法会改变。但分析者在接近任何影片的时候都会假定它们以某

种形态呈现。在大多数电影中，那些用来让形式更容易感知和理解的策略与那些用来阻碍感知和理解的策略之间存在着一种张力。

钝化的形式在这两个概念中相对更加一般化，包括所有那些要让知觉和理解更不容易的策略。例如，D. W. 格里菲斯（D. W. Griffith）在《党同伐异》（*Intolerance*）中决定将四个场景交叉剪辑，从而钝化了影片的形式，尽管全片时长可能与按照顺序讲故事的方式一样。路易斯·布努埃尔（Luis Buñuel）在《欲望的隐晦目的》（*That Obscure Object of Desire*）中用两个女演员来饰演一个角色，明显不存在动机，这是钝化形式的另一例。一个特定的手法有可能被用于贯穿整个作品的结构，如上述例子所示，但也有可能只用在一个孤立的部分之中，例如在乔治·卢卡斯（George Lucas）的影片《编号THX 1138》（*THX 1138*）中"白上加白"的囚禁段落，空间定位被暂时最小化。

钝化的形式能创造出无限多种效果，但最常见的钝化形式之一，就包括延迟的创造。在影片总体的形式组织层面，长度是任意的。本书只讨论叙事长片，我们也将会看到，因果材料的加入是可以怎样延迟通向叙事结局的进程的。与此相似，同样的事件能够以或多或少被压缩的方式呈现出来；展开也能产生延迟。[1]同样一套叙事事件可以用快速的概略方式呈现出来，也可以用闲适的方式串联成一部长篇作品。叙事影片最重要的手法组合之一，就是保持到适合于总体设计的某个时刻才将结局释放出来。几乎所有叙事影片——除了那些特别短的——都会采用某种延迟结构。

这类延迟的总体式样被称为"梯级建构"（stairstep construction）。

[1] 同样这些法则也能用于非叙事的形式结构。波德维尔和汤普森曾讨论过四种非叙事的形式组织法则，参见《电影艺术：形式与风格（第二版）》，New York：Alfred A. Knopf, 1985，第3章和第9章。

这个比喻性的术语是指为事件通向结局的进程所展开的情节铺陈，交替进行着其他的题外穿插或延迟等，从而让情节发展偏离其直线的路径。正如维克多·什克洛夫斯基所指出的，存在着无限多的附加延迟的可能性："我特别注意到一种（故事讲述的）种类，主题是呈梯级累进的。这些累进从本质上讲是无限的，正如那些建立在累进之上的冒险小说是无限的一样。"他引用了续集的例子，作者利用连续的人物来将新的冒险系列串起来——比如大仲马和他的《十年后》(*Dix ans après*)、《二十年后》(*Vingt Ans Après*)，还有马克·吐温和他的汤姆·索亚—哈克贝利·费恩冒险系列。[1]甚至作者的去世也并不必然地意味着这种续集扩张进程的终结，我们可以看到，风靡20世纪那些并非由柯南·道尔写的夏洛克·福尔摩斯的书、并非由弗雷德·萨贝尔哈根(Fred Saberhagen)写的吸血鬼系列，以及伊安·弗莱明(Ian Fleming)身后的詹姆斯·邦德冒险系列等；与此相似，还有几个系列的连环画在其创作者去世之后仍然在继续出版续集。广播和电视的肥皂剧已经表明叙事的潜力能够维系得比它的某些观众成员的生命更久。然而，就实际而言，大多数的叙事作品相对短小而自足；电影长片的制作是为了适应一个夜晚的娱乐。但这种长度是由文化决定的，我们在接触那些影片时应该知道，它们是专门为适合这一基本的长度而建构的。

梯级建构的概念意味着某些材料相比其他的材料对于叙事进程更加关键。那些将我们带向结局的情节事件对于总体叙事是必要的，而我们可以称之为"约束性母题"（bound motifs）。题外穿插或"梯级的平台"是为了延迟结局的出现，它们可能是离题的事件，可以被修改、删除或替换而不会改变基本的因果线。我们赋予这些延迟手法一个术

[1] 参见维克多·什克洛夫斯基，《散文理论》（*Sur la théorie de la prose*），居伊·韦雷（Guy Verret）翻译，Lausanne：Editions l'Age d'homme, 1973，第81—82页。

语，叫"自由母题"(free motifs)。与其他的手法一样，延迟或多或少是能完全被动机驱动起来的。众多构成性动机和真实性动机可以使得自由母题之于叙事看起来与约束性母题一样重要，而在这种情况下，我们不会注意到上述的主题偏离；我们会在《恐怖之夜》中看到这种情况。但延迟也可以通过艺术性动机让观者明显感知到它的存在，我们可以在《于洛先生的假期》(*Les Vacances de Monsieur Hulot*)、《晚春》《各自逃生》和其他影片中发现这样的例子（注意自由母题与约束性母题在功能上是同样重要的，因为艺术为了审美效果而依赖于延迟）。于是，钝化的形式、梯级建构，以及约束性母题和自由母题都是一部影片总体形式的通用组件，但批评家是如何在各种各样的叙事影片中对它们的功能进行分析的呢？

对叙事影片的分析

俄国形式主义者为分析叙事而设计的最有价值的方法论程序之一，是"原基故事–情节叙述"(fabula-syuzhet)[1]区分。大致说来，情节

[1] 这一方法论程序在英语中被广泛地翻译为"故事–情节"(story-plot)区分，的确出于简单化而使用这些现成英文术语的诱惑——实际上我过去也是这样使用的。但这些英文术语也背负着它所包含的其他所有含义的负担——那些非形式主义的批评家在使用这些术语的时候所基于的含义——而"fabula"和"syuzhet"只同俄国形式主义的定义有关。因此，出于对新形式主义立场的呈现，我决定宁愿增加额外的术语负担，也要坚持用原文术语。波德维尔在《虚构电影中的叙述》中也曾广泛地使用这些术语。——原文注

这两个源自俄语(фабула/сюжет)并以对应的拉丁字母呈现的术语或可音译为"法布拉"和"休热特"，但对于国人来说尚过于陌生而容易出现理解障碍，并且由于涉及两次语言的转译，汉语中的"故事"与"情节"同英语中的"story"与"plot"本身也各有不同的内涵。本人在翻译波德维尔所著的《电影诗学》时曾暂译为"故事–情节叙述"，本书的翻译则稍作如上调整，等待汉语环境中更大的共识。简言之，"fabula"是指未经叙事处理的原基故事，可以提炼为按照时间顺序总结的故事事件链条；"syuzhet"是作品对原基故事的叙述，或者说是故事的具体呈现方式。——译者注

叙述就是所有因果事件的结构化系统，我们可以在影片本身之中看到和听到这些因果事件的呈现。很典型的情况是，某些事件会被直接呈现，而其他的事件只是提及；而且，这些事件常常不是按照时间顺序呈现给我们的，比如闪回，或者一个人物告诉我们那些早先发生的、我们没有亲眼看见的事件。我们对这些情节叙述事件的理解常常包括在头脑中对这些事件按照时序所进行的重组。即便影片只是按照1—2—3顺序呈现事件，我们也必须主动地去领会它们的因果联系。在头脑中按照时间顺序建构起来的因果关联的素材，就是原基故事。这样在头脑中的重新组织是一种我们习得的观看技能，完全来自观看、处理叙事影片和其他叙事艺术作品的经验。对于大多数影片，我们不需要太困难就能建构出原基故事。但对于原基故事和情节叙述之间的差异，我们可以用无限多种方式进行操控，因此对二者的区分使得分析者能够处理叙事影片最强大的陌生化方法之一。

"动作线"（proairetic lines）和"解释学线"（hermeneutic lines）这对概念之间的区分对分析情节叙述有用处。[1]叙事的动作方面就是因果关系的链条，能让我们理解一个情节事件是怎样合乎逻辑地与其他事件发生关联的。而解释学线由一整套"谜题"（enigmas）组成，这些谜题是叙事通过对信息的抑制提出来的。这两种力量的交互对于在叙事中保持我们的兴趣来说是非常重要的。我们通过对动作线的领会，在理解情节事件的过程中会感到满足，但由解释学材料提出的持续不断的问题则刺激我们的兴趣，并让我们不断形成假定。因此，情节叙

[1] 动作线与解释学线这两个术语借用自罗兰·巴特（Roland Barthes），《S/Z》(S/Z)，理查德·米勒（Richard Miller）翻译，New York : Hill and Wang, 1974, 第19页各处。罗兰·巴特的术语是动作和解释学"符码"（codes），不过这意味着对每个术语来说都有某种预先存在的功能，我选择将它们视为结构，或者"线"（lines），这条线贯穿整部作品并在每个语境中变化。

述的这两个方面从观影者这方面来说，对于鼓励一种积极的知觉活动是非常重要的。动作线和解释学线的不同功能提供了叙事往前推进的大部分动力。最为关键的是，它们的功能挑动我们去建构原基故事。如果没有因果关系和谜题之间的交互，事件就只是串在一起，一个接着一个，缺乏一种总体的动力感。

每一部叙事电影都有一个开端和一个结局。这些地方都不是总体情节叙述的因果部分。开端常常给我们提供关键性的信息，我们从这些信息形成对于原基故事最强烈和最绵长的假定。而结局基本上是这样一个时刻，即叙事一直在抑制着不让我们知道的大部分重要信息在此被揭示出来，或至少我们发现我们再也得不到这些关键信息。因此，我们要得到一种叙事结束时刻的感觉，解释学线就非常重要。并非所有的叙事都是这样强烈地要强调开端和结局。维克多·什克洛夫斯基认为，简单的叙事在利用梯级建构的时候，有可能只是为了将一系列事件串在一起；这样的一部作品[例如《十日谈》(*The Decameron*)]可以通过增加或减少场景而拉长或缩短，并不会明显影响总体架构。但如果开端时就设定一条动作线或解释学线，其答案或完成在整个叙事过程中一直被延迟到结局，我们就会感知到围绕着一系列相互关联的事件而统一起来的整个情节叙述。维克多·什克洛夫斯基将此称为"皮带扣"(buckle)建构，因为结局以某种方式反转或指涉开端：我们如此感知结局，是因为这个结局与开端的情境遥相呼应。什克洛夫斯基以《俄狄浦斯王》(*Oedipus Rex*)和《麦克白》(*Macbeth*)为例，二者都围绕着主要人物躲避预言的企图而展开；二者的结局都是预言得以完全应验。[1]那些提供所有必需的信息来回答一个谜题的叙事，以

[1] 参见维克多·什克洛夫斯基，《散文理论》，居伊·韦雷翻译，Lausanne：Editions l'Age d'homme，1973，第82页，第84页。

及将所有因果事件的影响都明确展示出来的叙事,我设想它们是"封闭的"(closed),它们要达成的是"闭包"(closure),兜了一个完整的圈,从而完成这一皮带扣结构。也有一些叙事不提供这种闭包。一部电影如果悬置因果并且不提供完全的解决谜题的方案,就具有一种"开放的"(open)叙事。

贯穿各种因果叙事事件的主要"行为主体"(agents)是人物(虽然社会或自然的力量也能提供某种因果元素)。对于新形式主义者来说,人物并不是真正的人,而是"意素"(semes)或人物"特征"(traits)的集合。因为特征是我们认为的真人所拥有的属性,我这里使用罗兰·巴特的术语"意素",是指在一个叙事中描述人物个性的手法。[1]因为人物不是现实中的人,我们没有必要用日常行为或心理的标准来对其做出评判。实际上,与所有的手法和手法集合一样,分析人物必须依据其在作品中作为一个整体的功能。某些人物可能是相当中性化,其存在主要是为了将一系列嵌入叙事的"流浪汉冒险传奇"(picaresque)聚拢在一起;维克多·什克洛夫斯基评价道:"吉尔·布拉斯(Gil Blas)[2]不是一个人,而是将小说中的各个片段连接起来的线,这条线是灰色的。"[3]即便是在更加统一的、心理导向的叙事中,我们也能发现人物的各种功能:提供信息,提供抑制信息传达的手段,创造平行线,体现参与镜头构成的形状与色彩,随意走动从而为跟拍镜头提供动机,还有数不尽的其他功能。维克多·什克洛夫斯基发现,

[1] 鲍里斯·托马舍夫斯基,《主题学》,《俄国形式主义批评:四篇论文》,李·T. 莱蒙和马里恩·J. 里斯翻译与主编,Lincoln:University of Nebraska Press,1965,第88页;罗兰·巴特,《S/Z》,理查德·米勒翻译,New York:Hill and Wang,1974,第68页。

[2] 法国作家阿兰·勒内·勒萨日(Alain Rene Lesage)的小说《吉尔·布拉斯》的题名主人公。——译者注

[3] 维克多·什克洛夫斯基,《故事和小说的结构》("La Construction de la nouvelle et du roman"),《文学理论》,茨维坦·托多罗夫翻译与主编,Paris:Editions du Seuil,1969,第190页。

在福尔摩斯探案系列中，华生主要有三个功能：(1) 他告诉我们福尔摩斯在做什么，并让我们对问题的解决保持兴趣（换句话说，他创造了一场非交流性的叙述，因为福尔摩斯只是间或向他透露一点信息）；(2) 他扮演那个"永远的白痴"，因为他提供我们探案的线索，却不需要让这些线索变得很重要——甚至提出错误的解决方案；然后，(3) 他让谈话能够保持下去，类似于"球童，可以让夏洛克·福尔摩斯继续玩球"[1]。

人物可能会以很深的深度呈现，拥有很多特征，但这些并不必然依照真实的心理式样。人物的刻画可以提供一部作品主要的关注焦点（尽管这并不会让人物更少人造性或更少受手法的限制）。无论他们如"真人"般的存在如何打动我们，我们总是能够从那个印象追溯到一套具体的人物塑造手法。

情节叙述通过一个过程以一定的顺序呈现和抑制原基故事的信息，这个过程就是"叙述"（narration）。因此，在整个观影过程中，叙述持续不断地提示我们去进行关于原基故事事件的假定-形成活动（某些理论家和批评家假定叙事性艺术作品总有一个叙述者，他们将那个信息过滤的代理人作为叙述者。而在此我设想叙述是一个过程，不是一个人，而且电影有叙述者的唯一情形，是当有一个声音在向我们讲话，给我们提供信息，无论这个声音是有源的还是无源的）。大卫·波德维尔列举了三种可以用来分析任何叙述的特质：它的不同程度的"知识能力"（knowledgeability）、"自觉性"（self-conscious）和"交流性"（communicativeness）。[2]

[1] 维克多·什克洛夫斯基，《散文理论》，居伊·韦雷翻译，Lausanne：Editions l'Age d'homme，1973，第152页。
[2] 大卫·波德维尔，《虚构电影中的叙述》，Madison：University of Wisconsin Press，1985，第57—61页。

叙述表观的**知识能力**的明显特征，首先是由它似乎能获取的原基故事信息的广度所体现的。通常的情况是，叙述通过将我们局限在一个或少数几个人物对情境认知的范围内，从而将其他信息隐瞒起来。这种式样在那些侦探片里很普遍，例如叙述集中在侦探所知道的范围，对那些只有罪犯才知道的事情一无所知。叙述的知识能力的第二个特征，是其深度，即叙述在多大程度上让我们对人物的思维状态有所了解。叙述的广度和深度是独立的变量；一部影片可以向我们提供大量的客观信息，却不告知人物对事件的反应。

叙述或多或少都具有**自觉性**，因为影片程度不一地承认它正在向观众操控叙事信息。由一个人物发出直接的讲话，通过一个画外音的叙述者使用"你"或其他类似的措辞，一个非主观性的镜头推进从而揭示一个重要的细节——由于诸如此类的手法，叙述会暴露出一定程度的自觉性。反之，将每一条信息都揭示出来的详尽动机，可能会掩盖叙述的过程。如果所有的披露都通过特定人物与其他人物对话以给出信息的方式来驱动，我们就相对不太能注意到叙述本身——这就是自觉性较少的情况。

最后，叙述多少具有**交流性**，这一特性与其知识能力是不同的，因为叙述可能展现出它有特定的信息，却正在向我们隐瞒。例如，如果我们一直在等待了解一个戴着面具的神秘人物的身份，但就在那个人将面具扯下来时，画面却淡出了，叙述这时就是在昭示它拒绝向我们传播信息的行为，而它本身潜在地具有向我们揭示这条信息的可能。这个例子显示，越是自我意识强烈的叙述，我们就越有可能注意到知识能力或交流性的缺失。实际上，由于所有的叙事都需要隐瞒一定量的原基故事信息（只要接下来会发生一点儿事情），任何影片的叙述都会或在知识能力方面，或在交流性方面至少设置轻微的限制。然而我们常常不大会注意到这样的限制，除非叙述具有相当的自觉性。当

然，对于影片的叙述来说，存在很多可能的组合。比如，我们会在《游戏规则》中看到，影片所提供的现实主义印象相当程度上依赖于一种叙述，它具有一定的知识能力和很强的交流性，但对我们隐瞒了几条关键性的原基故事信息——以一种我们不大可能注意到的方式，因为叙述并不是特别具有自觉性。在一部叙事影片中，叙述的过程有可能影响个体手法的大量动机和功能。

在很多影片中，叙事是一种重要的结构，但一部影片中呈现的每一个叙事都是通过利用这个媒介的技法来创造的。我们可以把一部电影有特点地、反复地利用的那些技法称为"风格"。我在这里不打算讨论媒介，因为这应该是一部电影入门教科书的职责。我在这里的意思是电影技法被用来创造如下三项内容：

1. **空间**——三维空间或画外空间的再现。
2. **时间**——原基故事时间与情节叙述时间的相互作用。
3. **影片非叙事空间、时间和视觉方面中的抽象游戏**——
画面与音轨的图形、声音和节奏特性。

在一部影片中，电影技法都有其动机和功能，都能服务于叙事或外在于叙事而创造非叙事的结构——这些结构因其本身的特性就具有趣味性。

在风格结构的层面，作品将个体手法彼此关联的方式也是任意的，并依赖于为每个手法所选择的动机和功能。可以通过完全的构成性动机让风格化的手法服从于叙事线。在这种情况下，陌生化有可能主要是在叙事的层面展开（这种路径就是古典电影的特征）。然而，也可以将媒介的技法作为阻碍的元素来使用，将我们的注意力或部分地或间歇地引向媒介自身，并由此让我们对叙事的感知变得复杂化［我们

可以在戈达尔和让·雷诺阿（Jean Renoir）的影片中看到这种情况]。在极端的情况下，通过大量的艺术性动机，风格本身就能创建一个完整的知觉游戏，为吸引我们的注意而不断挑战叙事线（例如《湖上骑士兰斯洛特》和《晚春》）。

陌生化与其说是一种结构，不如说是作品的一种效果。为了分析每部作品中所采用的特定形式，新形式主义批评家使用"主导性"（dominant）的概念——一部或一组作品用来将诸多手法组织成一个整体的主要形式原则。主导性决定哪些手法和功能可以作为重要的陌生化特质而被凸显出来，哪些手法和功能相对不重要。主导性遍及整部作品，将较小规模的手法统制、链接成较大规模的手法；通过主导性，风格的、叙事的和主题的层面可以彼此关联。

找出主导性，对于分析来说是重要的，因为要确定哪种具体的方法适合于一部或一组影片，主导性是主要的标示。作品对我们进行关于主导性的提示，是通过凸显其中一部分手法而将其他手法放在次要的位置上来实现的。我们可以通过将那些看起来最吸引人和最重要的手法分离出来以开始我们的工作；在一部高度独创性的影片中，我们分离出来的手法应该是那些最不同寻常的和最富挑战性的，而在一部更加标准化的影片中，它们应该是那些最典型的和最能识别的。手法的列表不等于主导性，但如果我们能找到一个共同的结构，这个结构在列表的所有手法中都在发挥它的功能，就能设想这一结构构成了主导性，或与主导性关系密切。找出主导性，给影片分析提供了一个开局的步骤。这个概念太重要，我将在第三部分对其进行更详细的讨论，并采用两部影片——《于洛先生的假期》和《一切安好》（*Tout va bien*）——中的例子。后续各章将不再进行这样明确的讨论，但关于主导性的各个概念是本书的基石。

本书中的影片

本书接下来的篇幅将集中分析十一部影片。片目的选择初看起来有点互不相干，但是将这些影片集中起来，的确展示了应用新形式主义的广泛可能性。最初的几章是阐明内在于这一路径的某些概念——《恐怖之夜》中的梯级建构和动机、《于洛先生的假期》和《一切安好》中的主导性。不过，在本书展开的过程中，对新形式主义术语的讨论将不再那么明显。后面章节的目的也是更少地阐述新形式主义，但也不是对所涉影片仅仅满足于简单的分析——尽管这些章节也的确涉及方法论的问题，正如各部分的标题所指明的那样。

规范对这一路径如此重要，我想从分析一部普通的古典电影《恐怖之夜》开始是有用的。于是，第二章要达到两个目标：展示延迟被什么样的动机所驱动，以及表明古典电影如何让风格服从于叙事。讨论的其他所有影片则都是以某种有意义的方式嬉戏或偏离于这一规范。

在实际的分析中，主导性是一个难以应用的概念，在第三部分的两篇分析中，会显示单一的结构如何能被单独分离出来，并作为一种工具来获取作品各个层面——风格的、叙事的和主题的——的形式关系。在一定程度上，如果分析者要针对具体影片创建一种专用方法，上述过程就是必须经历的，但再次申明，对主导性的讨论本身没有必要像分析《于洛先生的假期》的这章中这样清晰明确。

第四部分用了两部影片——《舞台惊魂》（*Stage Fright*）和《劳拉秘史》（*Laura*）——来探究古典好莱坞规范的边界。两部影片各自包含一种特有手法——《舞台惊魂》是一种谎言的"闪回"，而《劳拉秘史》是对于一个梦境的暧昧提示——二者都向批评家提出挑战，必须对其实际在多大程度上违背古典主义的教规做出解释。事实上，两部

电影都在全片中驱动各自的惹麻烦的手法。《舞台惊魂》的方式是利用对解释学线的戏弄及大量同谎言和戏剧性欺骗相关的惯例性的"诗意"意象。《劳拉秘史》的主导性涉及相当多的视点操控,而我也把第六章作为一个机会,探究用哪些方式去讨论与电影叙事相关的视点。

通常,"形式主义"这个词让人想到那些奇异、高度风格化的影片的概念,但新形式主义将一部作品中所有的手法都当作其形式的一部分,所以也能分析现实主义影片的形式结构。第五部分就是要阐明这一点,并附上对现实主义作为一种形式特质的简短理论讨论。于是,这一部分利用了两部被广泛认同为现实主义的影片——《偷自行车的人》和《游戏规则》——我要考察它们各自利用了什么不同的方法,提示观影者去感知其真实性的动机。鉴于这两部影片是熟见的经典,我希望也从一个新的角度对它们进行考察,从而表明新形式主义也能将如此著名的电影陌生化。

正如我在本章中所指出的那样,新形式主义也寻求去接触那些需要惯常规范之外的观看技能的影片。最后四章处理的影片尽管可能为人熟知,却提出了相当多的知觉挑战,对它们的分析主要是利用参数形式。《玩乐时间》和《各自逃生》都在很短的时间段里向观众投入了大量的材料,产生一种知觉的过载。批评研究不仅能够指出在这样的影片中还发生了些什么,也能探究这样的一种过载对影片的结构所产生的某些大范围影响。当然,为了跟上这些影片,观众的知觉必须变得非常积极主动。

然而,相反的策略也能引起积极的观影。节制其他影片中所用的很多常见手法,同时将风格和叙事删繁就简到最低限度,这样形成的一部疏淡的影片也能迫使我们的注意力转向那些通常仍服于叙事功能的手法中所发生的越来越细微的风格变化。这样的疏淡策略在《湖上骑士兰斯洛特》和《晚春》中就有,我将利用它们来讨论疏淡的参

数电影。

最后，我想指出的是，任何批评路径只有当它能促进实际的分析时才是好的批评路径。[1]在批评路径被应用到具体的影片之前，它不过是一个抽象的系统而已。每一次分析都证明了这一路径的特定方面，同时也拓展或补充其他的方面。我希望本书所选择的影片范围及得到的各种结果能证明，新形式主义作为一种一般性的路径是有用的。

[1] 一些对我的前作——《爱森斯坦的〈伊凡雷帝〉：一种新形式主义分析》——的评论，称赞了我的影片分析本身，却发现路径（我在第一章中所描述的路径）的缺陷，认为要么是有问题的，要么是不必要的［达纳·B. 伯兰，《有休止的和无休止的分析》，第70—71页；《选择》(*Choice*)，1982年5月，第261页］。然而我在该书中所分析的结果与本书中一样，与新形式主义路径是不可分离的。人们不能把这些结果孤立出来进行评判，那样做就仿佛没有此路径，也能莫名其妙地以一种完全相同的方式完成对电影的讨论。

第二部分
普通影片

第二章
"不，莱斯特雷德，此案中的一切皆非偶然。"
——《恐怖之夜》中的动机与延迟

对普通影片的分析

"《恐怖之夜》？"我听见你一边在问自己，一边在搜寻自己的记忆。快速查一下伦纳德·马尔廷（Leonard Maltin）[1]的电视电影指南，会把你引到"见：夏洛克·福尔摩斯系列片"，从而唤起你头脑中模糊的记忆。"就是那部与火车有关的影片？"的确是。这部影片发行于1946年，是十二部由巴兹尔·拉斯伯恩（Basil Rathbone）出演的环球（Universal）公司福尔摩斯影片中的倒数第二部。

我选择这部影片的理由，并不如初看起来那么奇怪。我并不是一个福尔摩斯系列片的秘密粉丝，来说服你相信《恐怖之夜》是一部尚未被发现的来自好莱坞窖藏的大师之作。罗伊·威廉·尼尔（Roy William Neill）虽是一位称职的低成本电影导演，甚至还有点自己

[1] 伦纳德·马尔廷（1950— ），美国电影评论家、史学家，以电影短评和指南而为大众所熟知。——译者注

的风格，但无法位列安德鲁·萨里斯（Andrew Sarris）[1]的"神殿级"（Pantheon）导演，甚至也不能成为"天堂边缘级"（the Far Side of Paradise）导演（充其量只是受人喜欢的导演而已）。正相反，我选择《恐怖之夜》是因为它在我看来恰恰质量普通：它肯定不是好莱坞无可置疑的最佳，但也远非最差。

这样的一个选择在此是合适的，因为我在本书这一部分的目的就是展示新形式主义也能解释普通影片中的结构、材料、过程和背景。很多人对形式主义存有印象，可能正是因为其本性偏好那些在形式上大胆和非同寻常的影片，而且俄国形式主义者们所写的那些文章常常也的确是将那些非常与众不同的作品进行单独论述。不过，同样是事实的是，其他大多数批评的类型也是这个情况。批评家喜欢基于他认定的影片质量来选择用于仔细分析的电影——决定一部艺术作品是否"值得"仔细研究。而且由于对高质量最传统的评价标准之一是影片的独创性，吸引批评家的是那些不同寻常的作品（也有分析普通影片的批评家，他们这样做往往是将其作为更一般化的路径如文化研究的一部分）。然而一种批评理论应该同样易用于平均水准之作；进而言之，我认为新形式主义适用于对这样的作品的研究，一如它适用于对那些更特异的影片的研究。

因为目标是证明这个观念，我发现选择一部影片是困难的。我想最理想的情况是无论我决定分析哪一部影片，本书的读者应该都看过，或者起码相对容易看到那部影片。但大多数受到广泛传播的好莱坞影片皆非泛泛之作；它们常常拥有一些大明星、大导演、高水准的

[1] 安德鲁·萨里斯（1928—2012），美国电影批评家，美国电影作者论的主要推动者。在1968年出版的影响深远的著作《美国电影：1929—1968年间的导演及导演术》（*The American Cinema : Directors and Directions 1929–1968*）中，他对好莱坞电影导演进行排位，最高两个层次是"神殿级"和"天堂边缘级"。——译者注

制作或其他的元素，都在某种意义上让它们不属于"平均"的范围。从一套系列片中选出一部相对较好的B级片似乎是解决之道。[1]福尔摩斯系列电影已经可以很容易看到（最近这些影片的版权进入公共领域且已有录像带发行），经常在电视上播放，就属于那些人们更熟悉的B级片。巴兹尔·拉斯伯恩饰演的福尔摩斯和尼尔的执导还能让这些影片的层次比多数B级片稍高。简而言之，这些影片具有平均水准的质量。在我看来，《恐怖之夜》既不是那个系列中最好的[（例如《红爪子》(The Scarlet Claw) 和《福尔摩斯面对死亡》[Sherlock Holmes Faces Death)]，也不是最差的[例如《福尔摩斯在华盛顿》(Sherlock Holmes in Washington) 和恶名远播的《追到阿尔及尔》(Pursuit to Algiers)]。

顺便说一句，我并不是在说《恐怖之夜》就是所有好莱坞电影的典型。古典好莱坞规范拥有太多的可能性，没有一部影片能穷尽这些可能性。[2]《恐怖之夜》短暂的情节叙述时间跨度和有限的置景都使得它有那么点不同寻常，但人们熟悉的肯定还有一批其他的好莱坞影片——暴风雨之夜在黑暗的旧房子里发生故事的惊悚片，还有其他的火车片等——也都共享这些特征。不过，《恐怖之夜》尽管不具有广

[1] 这并不是说B级片肯定比A级片质量差。雅克·图纳尔（Jacques Tourneur）在雷电华（RKO）为瓦尔·鲁东（Val Lewton）团队拍摄的那些影片，埃德加·G. 乌尔姆（Edgar G. Ulmer）、约瑟夫·H. 刘易斯（Joseph H. Lewis）及其他人拍摄的很多影片提供了相反的证明。不过短暂的拍摄日程和有限的预算使得影片在技术上和设计的选择上缺乏更多的灵活性，也促使片方采用更标准化的风格策略。或者更重要的是，制片厂倾向于将B级片摄制组当作一种训练场，而更有才干的演员和技术人员通常保障A级片的制作——除非如上述那些导演那样，专长于制作B级类型片。于是，我的想法是，无论A级片还是B级片都存在质量的千差万别，但在电影制作的古典模式中，较低的质量更可能出现在较多的B级片中。

[2] 基于众多电影种类的调查基础上而做的好莱坞形式范式的分析，参见大卫·波德维尔，珍妮特·斯泰格，克里斯汀·汤普森，《古典好莱坞电影：1960年之前的电影风格与制作模式》，New York：Columbia University Press，1985。

泛的代表性，但它的质量属平均水准，而且使用了很多常规电影制作的熟见手法。

　　批评家运用来源于俄国形式主义的概念，可以让这样的影片更加有趣。一般来说，平均质量的好莱坞影片大多是知觉自动化的，属于古典电影中面目模糊的大多数。在这种情况下，批评家的工作可以是对影片进行重新陌生化——实际上，就是让它比甫一出现时更加陌生化。这样的类型片的创作，意在引导出由文化确定的态度，这些态度对于当时的观众来说是熟悉的、普通的。特别是1940年代的B级片制作，在不同的影片之间表现为变化极小的处理，从而吸引一个特定的、习惯性的观众群（《恐怖之夜》的原初目标观众群主要是男人和男孩子）。这样的电影在双片放映制（double features）中排在后半场，所在的影院也大多没有首轮放映权。[1]

　　然而，分析像《恐怖之夜》这样的影片，所需要的不仅仅是努力确定1946年的观众应该会注意和理解关于影片的什么信息。像这样的讨论不过是接受影片原初的文化表达并将传统的观看方式重新讲述一遍，而这就意味着对原初制作者意图的接纳。相反，在处理一部高度知觉自动化的影片时，新形式主义分析能展示出惯例本身是如何被用作形式手法来引导我们对影片的知觉的。这样一个视角就不再依赖于将影片标记为"杰出的"或"伟大的"。

　　古典好莱坞影片的数量如此众多，人们对它们也是如此熟悉，所以我们倾向于认为这些影片的形式策略是简单的。作为一种观念的复杂性似乎更适用于类似让·雷诺阿或米开朗琪罗·安东尼奥尼这样的

[1] 关于将福尔摩斯作为一个制片厂制度的产品来展开讨论的文献，参见玛丽·贝思·哈拉洛维奇（Mary Beth Haralovich），《夏洛克·福尔摩斯：类型与工业实践》（"Sherlock Holmes：Genre and Industrial Practice"），《大学电影协会杂志》（Journal of the University Film Association），第31卷，第2期（1979年春），第53—57页。

导演所拍摄的影片。普通影片表面上的简单，透露出分析者不愿分析这些影片的另一个理由：对这些影片有什么可说的？但是，同样存在的可能性在于，尽管这样的影片缺乏让人注意的独创性，但它们拥有自身类型的复杂性，只不过这些复杂性可能被知觉自动化了而已（与此类似，骑自行车需要身体运动的精巧配合，但我们一旦通过了学习的阶段，通常就不需要去有意识地思考那些分解的动作）。这种与古典电影相关的复杂性必须使其手法彻底地具有动机，从而以一种至少在观众看来是统一的方式服务于叙事。尤里·梯尼亚诺夫讨论过这一事实，即高度动机驱动的艺术作品（古典电影应该是其中一种）难以应用在一般化的理论原则研究之中："从这一观点看，动机驱动的艺术表面上容易和简单的区域，对于研究来说却是非常复杂的、不招人喜欢的材料。"[1]但是，这些梯尼亚诺夫发现的对于理论研究来说不招人喜欢的原则，恰恰有助于我们把握"普通"影片中所隐藏的复杂性。

> 每一个因素都由它与其他每件事情之间的关联来提供动机。

由此带来的因素变形是平和地进行的。存在于作品建构层面的内在动机似乎就把它们的"特异性"（specifica）给抹平了，从而让艺术"轻巧"（light）并且可以接受。动机驱动的艺术是具有欺骗性的。卡拉姆津（Karamzin）指出："旧的语词被赋予了新的含义，以一种新的形式提出来，但非常

[1] 尤里·梯尼亚诺夫对动机驱动的和非动机驱动的艺术做出区分，是基于俄国形式主义在1920年代早期的使用；我在第一章中对不同种类的动机所进行的区分是基于在此之后鲍里斯·托马舍夫斯基对这一概念的发展。梯尼亚诺夫的"动机驱动"，实际上是指我所说的真实性动机、跨文本动机，尤其是构成性动机，而"非动机驱动"是指我所定义的艺术性动机。

精巧熟练，以至于蒙蔽了读者，并将表达的不同寻常之处掩饰起来"。

但也正是出于这个原因，要对任何一个因素的功能进行研究，对于"轻艺术"（light art）来说甚至更加困难。对这些功能的调查并不意味着去调查什么样的因素在数量上是独特的，而是相对于其他智力活动领域，一般因素的定性特征是什么。这就是要找出特定的艺术"增益"（plus）。因此，在动机驱动的艺术作品中，所具有的特征正是这个动机（对这种"增益"的掩饰），这是一种与众不同的负性特征（negative characteristic）[1]（维克多·什克洛夫斯基），而不是一种正性特征。[2]

这里的意思就在于，对高度动机驱动的艺术作品所做的分析必须按照与分析其他艺术作品一样的原则来进行。例如，它们的叙事会包含原基故事与情节叙述之间的游戏，而且会依赖于延迟、钝化的形式、皮带扣结构，以及诸如此类的手法。不过，这些在非动机驱动的艺术作品（例如那些利用了大量艺术性动机的作品）中对于感知者来说非常明显的结构，在一部动机驱动的作品中却会被隐藏起来（隐藏的方式包括真实性动机、构成性动机或跨文本动机，而所有这些动机都以某种方式也为"其他智力活动领域"所喜好，例如我们关于真实世界的知识、因果关系与时空系统、其他媒介中的其他作品，等等）。动

[1] 或译"负数特征"，应该是指削弱或掩盖作品或其手法个性的特征，与一般的特征表现方向相反。——译者注

[2] 尤里·梯尼亚诺夫，《诗歌语言的问题》（The Problem of Verse Language），迈克尔·索萨（Michael Sosa）和布伦特·哈维（Brent Harvey）翻译与主编，Ann Arbor：Ardis, 1981，第36页。

机驱动的艺术作品因此有两种主要的形式式样：一方面是同创造叙事和维持叙事相关的手法（如梯级建构等）；另一方面是覆盖在这些手法之上并具有掩盖它们运作痕迹的总体功能的动机。正是由于这一双层动机，才使得古典影片在具有复杂性的同时，又表现为简单（或梯尼亚诺夫所说的"轻巧"）。

于是，在分析《恐怖之夜》时，我的策略将是在这两种式样之间做出区分——以明确哪些手法是叙事因果关系基本的推进/延迟结构的一部分，哪些只是插入进来掩盖叙事工作的机制。此外，因为叙事线几乎总是在决定着风格式样，我将着眼于像取景和场景设计这样的手法如何通过动机来完全服务于正在进行的情节事件。

叙事：梯级建构

电影研究的批评家和历史学者近来假定古典好莱坞影片是现实主义的，而且它们的叙事是线性的（被这些作者定义为简单）。第一个假定是存在问题的，而第二个假定还需要限定条件。

总体而言，纯粹的真实性动机并不是好莱坞影片采用的主要类型。大多数情节事件合理性的获得并非主要通过诉诸关于真实世界的文化信仰，而是通过影片中与其他情节事件看似必要的因果关系。真实性动机在多数情况下是被用作支持性的理据，在真实性动机与构成性动机相互冲突的地方，后者几乎总是能够胜出。例如，在《恐怖之夜》的第二场戏中，夏洛克·福尔摩斯在车站月台上与他的新客户罗兰·卡斯泰尔斯先生谈论那颗著名钻石的事情，卡斯泰尔斯雇他保护这颗钻石。随着摄影机对他们的跟拍，各色人等沿着月台匆忙而过，都在听力范围之内，而福尔摩斯与卡斯泰尔斯却在大声地讲着他们本应保密的事情。当福尔摩斯说"你母亲拥有这颗著名钻石这件事实"的时候，

一个妇人正从他和摄影机之间穿过；显然，如果观众能听见他说的话，那么（在真实的逻辑上）她也能听见，但她在走过的时候，却连扫视一眼的动作都没有。福尔摩斯继续说"是大家都知道的事情"，于是，如果我们注意到这个问题，可能就会不由自主地喃喃自语："现在大家才知道呢，福尔摩斯先生。"但通常而言，我们不会注意在真实性和叙事的必要性之间存在的这种冲突，因为在好莱坞影片中，叙事的必要性具有压倒一切的主导性，从最宏大的手法到最微小的手法都是如此。真实性作为主要的动机进入影片，通常是出于有限的目的。其中一个目的源于我们始终有必要切断延展到过去——情节叙述开始之前——的因果链；影片必然有特定的初始原基故事原因，就这样给出来，它们本身也无法追溯到更早的原因。例如，在《恐怖之夜》中，叙事依赖于这样的一个事实，即住在苏格兰的卡斯泰尔斯夫人带着她那颗著名的钻石到伦敦，参加白金汉宫的一场招待酒会。在原因-后果链条中，对于这一事件没有给出任何理由，但它给后续的叙事提供了最基本的构成性动机。为了理解她为什么要在旅途中携带钻石，我们必须转而依靠真实性动机：她是贵族，而我们也假定这样的人只有在拜会皇室时才会佩戴自己最好的首饰。但是，在一部好莱坞影片中较少有这样的时刻。通常，我们要对任何手法进行解释，只需看到它在叙事之中如何由某个原因引起，以及它如何又创造出其他后果，换言之，我们把握住它的构成性动机。

 的确有大量简单的真实性被用作次要的动机驱动力，支持着主要的构成性理据。既然特定的人物对于叙事必不可少，他们就会穿同他们的社会地位和个性匹配的服装。不满足真实性的要求很有可能会将观影者的注意力从叙事转移开。好莱坞制片厂从来都不吝于对设计专家的投资，期望他们能提供具有历史和地理准确性的场景、服装。这些元素可以用于创造奇观，除此之外，真实性动机主要是为更重要的

情节叙述事件提供稳定的、不引人注意的背景。然而正如我所指出的，真实性很少优先于其他种类的动机。

古典影片的要义可能不在于真实性，而在于它的叙事进程是线性的；也就是说，基本的叙事因果关系是清晰的，在因果链上很少甚至根本不会留下什么裂隙（除非部分电影制作者偶然失误或技巧缺乏）。叙事要实现一个闭环，而在这个实现的过程中，它始终让我们能相当清楚地知道，一个场景如何与它之前的那些场景链接，后面的场景又如何与它链接。但是，这并不意味着好莱坞叙事会避免采用大量无关的延迟材料；恰恰相反，梯级建构在这里的存在，不亚于它在那些最激进的先锋作品中的存在。出色的线性形式也有可能被情节叙述通过运用离题和延迟的手法隐藏起来，甚至当影片刻意提示那些对我们理解原基故事的关键事件的时候，也是如此。

在这个问题上，鲍里斯·托马舍夫斯基在"约束性"母题和"自由"母题之间做出的区分的确是很有用的。正如我们在第一章所看到的，约束性母题对于叙事的呈现是必不可少的，排除约束性母题会损害叙事过程清晰的线性形式［像阿兰·雷乃（Alain Resnais）的《穆里埃尔》（*Muriel*）这样一部影片还会通过将重要的约束性母题的信息故意隐藏起来以创造混乱，此片可以作为非线性叙事的一个例子。《恐怖之夜》则相反，向我们提供我们需要知道的有关约束性母题的一切信息，尽管我们有可能在回想的时候才意识到这些信息的重要性］。自由母题是那种能从因果链上省略的母题，即便它的确在作品中扮演着一个或更多的形式角色。鲍里斯·托马舍夫斯基补充道："一个自由母题的引入，通常是对某个紧密约束于故事的更早母题的发展。"[1]也

[1] 鲍里斯·托马舍夫斯基，《主题学》，《俄国形式主义批评：四篇论文》，李·T. 莱蒙和（见下页）

就是说，自由母题会有一个或多个与约束性母题相关的功能。例如，在一部黑帮片中，一首夜总会歌女的曲目本身而言可能没有必要，但它能创造氛围，为旁边座位上的一场谈话提供动机，有助于描绘反面人物好色的性格，等等。彻底的动机驱动会倾向于模糊约束性母题与自由母题之间的区别，让自由母题看起来比其本身更加必要。利用约束性母题与自由母题之间的差异，大大有助于批评家将作品的动机驱动式样从更基本的、被伪装起来的叙事结构中分离出来。显然，对叙事的梯级建构的分析，依赖于约束性母题和自由母题的观念。那些引起对直接线性形式的偏离的手法，通常是自由母题，而与此同时，约束性母题会将叙事拉回到通向结局的道路上——创造出隐喻性的之字形"梯级"。

通常，一部影片必须在提供过少或过多的材料之间做出平衡；它对因果事件的展示所采用的布局方式，是不让观众接触会让影片中止的特定信息体。理论上讲，在没有任何外在限制的情况下，故事的母题可以非常简略地介绍给我们（如我将在《恐怖之夜》的纲要式分节描述中所做的那样），也可以通过采用更多附带性的细节以一种更加舒缓的方式介绍给我们。但是，叙事永远也不会在任何一种常规模式之外被创造出来。形式主义者强调一部艺术作品的长度对其需要包含的那些结构类型所产生的影响。艾亨鲍姆指出，短篇小说区别于长篇小说的，不仅仅是长度；长篇小说更大的结构必须包含份额大得多的

（续上页）马里恩·J. 里斯翻译与主编，Lincoln：University of Nebraska Press，1965，第68—69页。约束性母题和自由母题的概念与罗兰·巴特的"基本功能"（functions）与"催化功能"（catalyses）相类似，参见罗兰·巴特，《叙事的结构分析导论》（"An Introduction to the Structural Analysis of Narrative"），《影像、音乐、文本》（Image, Music, Text），史蒂芬·希思（Stephen Heath）翻译与主编，New York：Hill and Wang，1977，第79—124页。这是一篇深受形式主义者影响的文章。

延迟材料。[1]鉴于《恐怖之夜》的制作于一个被严密控制的体制化情境——高度成熟的环球B级系列片——银幕时间被预先确定在一个大致范围内。片长六十分钟，在环球公司十二部福尔摩斯电影中正好是最短的一部（只能算勉强，因为其他影片的片长也不过是从六十二分钟到七十四分钟不等）。由于这一外部的限制，剧本就可能包含大量的约束性母题，用交叉剪辑这样的手法进行压缩以适应片长；采用这样一种策略的另外一例是《党同伐异》，该片具有很长的时间跨度和多重故事。反之，一套约束性母题的骨架，也可以填充进一系列的自由母题。例如，对于一部好莱坞B级片来说，一种常见的自由母题包括喜剧人物的附带性场景，而《恐怖之夜》就有一些这类自由母题。在一部动作类型片中，母题——无论是约束性的还是自由的——的承继，都需要以一种轻快的步调向前推进。

为了研究电影的延迟，我们需要对它的主要母题做出描述。下面按照情节叙述的顺序以分节（segmentation）的方式概述《恐怖之夜》中的主要情节事件：

1. 蒙太奇段落，对发现钻石"罗德西亚之星"的纪录片式描述；影片告诉我们，这颗宝石的每一个拥有者都遭遇横死。

2. 一个穿着入时的女郎薇薇安·维德尔斯来到一家棺材店，安排将一口棺材运送到家乡的葬礼上去，她说她将乘坐到爱丁堡的火车把她母亲的遗体带到苏格兰，火车将在当晚7:30从伦敦尤斯顿站发车。

[1] 参见鲍里斯·艾亨鲍姆，《形式方法的理论》，I. R. 蒂图尼克斯翻译，《俄国诗学读本》，拉迪斯拉夫·马泰卡和克里斯蒂娜·泼墨斯卡主编，Cambridge, Mass.：MIT Press. 1971，第232页。

3. 7:15，一辆行李车在车站运送棺材，维德尔斯上了车。在装载棺材的同时，一个年轻的富人——卡斯泰尔斯——同月台上的福尔摩斯打招呼，并且感谢他同意接受这次苏格兰之行；福尔摩斯已经意识到他的工作是为玛格丽特·卡斯泰尔斯夫人的著名珠宝——罗德西亚之星——提供保卫，因为已经有人在伦敦企图盗走这颗钻石了。卡斯泰尔斯进了车厢，这是当天才额外增加的一节座席车厢，以满足大量的订票需求。福尔摩斯在月台上等待着华生，看到莱斯特雷德（他假装在进行一次垂钓之旅）和基尔班教授两人都进入了车厢。华生正好掐着点到达车站，他在路上与一个老朋友偶遇，以至于被耽搁，这个老朋友叫邓肯·布里克，也要求坐这趟车。福尔摩斯和华生同卡斯泰尔斯先生及其母亲在母子俩的包间会面，并查验了钻石。一个老妇人沙尔克罗斯太太告诉她的丈夫，有警察上了车，丈夫的反应非常紧张。

4. 福尔摩斯到餐车同布里克和华生坐在一起，他发现一张字条，警告他别碰这件案子，然后看到卡斯泰尔斯夫人独自进了餐车。

5. 卡斯泰尔斯在他的包间被杀害，而钻石盒子已经空了。莱斯特雷德、福尔摩斯和华生在进行调查，但华生反驳福尔摩斯关于谋杀的推测，提出死者身体上并没有暴力的痕迹。卡斯泰尔斯夫人被带到另一个包间，福尔摩斯将这节车厢封了起来。福尔摩斯、莱斯特雷德和华生同列车长协商，列车长向他们透露，这节车厢后面的行李车厢始终是锁着的。福尔摩斯提出，卡斯泰尔斯死于毒药。莱斯特雷德拿到了一份旅客名单，然后同福尔摩斯一起搜查维德尔斯的包间，福尔摩斯让华生自己进行一些讯问工作。华生"讯问"了基尔班

教授，却没有任何结果。

6. 同时，莱斯特雷德和福尔摩斯也没能从维德尔斯那里获得情报，于是福尔摩斯建议搜查那口棺材。

7. 福尔摩斯打断了华生与基尔班教授之间的争论，让华生去质询沙尔克罗斯夫妇。沙尔克罗斯告诉华生，是他"作的案"。然后华生冲出来打断了福尔摩斯和莱斯特雷德对行李车的搜查。他们来到沙尔克罗斯的包间，听到沙尔克罗斯坦白他偷了一只酒店的茶壶。华生停止讯问，到布里克的包间去喝酒，同时，福尔摩斯和莱斯特雷德讯问基尔班教授。

8. 布里克在同华生一边打牌一边聊天的时候表现得很奇怪。福尔摩斯了解到基尔班先生是一位数学教授，接着抓住了正企图偷偷回到自己原来包间的卡斯泰尔斯夫人；卡斯泰尔斯夫人声称她在找一个箱子。

9. 布里克和华生告诉福尔摩斯，他们认为卡斯泰尔斯夫人有可能为了保险金而作案。福尔摩斯仔细观察布里克，并对他的涂鸦进行评价。

10. 莱斯特雷德和福尔摩斯在交流案情，福尔摩斯谨慎地提到他未见过的一个珠宝大盗——塞巴斯蒂安·莫兰上校——也对数学感兴趣。莱斯特雷德审视了嫌疑者的名单，决定讯问卡斯泰尔斯夫人。福尔摩斯走向他自己的包间，暗中监视正穿过车厢走廊的基尔班教授。

11. 走廊里的一个黑影将福尔摩斯推出车厢门，然后将车门锁上。福尔摩斯悬吊在车厢外面，然后设法重新回到了车厢里。他和华生来到行李车，发现一个可疑的看守，接着开始查看棺材，发现棺材里有一个暗格，凶手明显藏身于此。

他们让莱斯特雷德看到这个暗格,而福尔摩斯说有两个案犯:莫兰和一个帮凶。

12. 他们针对棺材里发现的情况来与维德尔斯对质。维德尔斯说一个男人支付她100英镑,让她携带棺材去爱丁堡,不过她否认她还知道更多的事情。布里克进来,福尔摩斯问维德尔斯,布里克是否就是雇她的那个男人,然后又向布里克保证,并没有怀疑他。福尔摩斯透露,他之前已经用一颗假钻石替换了罗德西亚之星,然后当着布里克的面将真钻石给了莱斯特雷德。莱斯特雷德以从犯的指控逮捕维德尔斯。

13. 华生和福尔摩斯来到行李车,发现看守死了,身上有一支小毒镖留下的伤。凶手溜了出去,却没有被看见。

14. 凶手掐死了车厢乘务员,然后来到布里克这里(布里克这时已暴露为莫兰);凶手是一个受雇的流氓,他现在知道了他所偷到的石头是赝品。凶手将莱斯特雷德打晕后拿到了真正的罗德西亚之星;莫兰杀死了他的同谋并带走了钻石。华生和福尔摩斯发现了尸体,并让莱斯特雷德苏醒过来。火车停下了;两个警察和麦克唐纳警探上了车,并接过了案子,说现在火车已经进入苏格兰境内,他们拥有管辖权。

15. 麦克唐纳在餐车讯问维德尔斯,而福尔摩斯、莱斯特雷德与华生在场;维德尔斯离开,福尔摩斯告诉麦克唐纳,布里克的真实身份是莫兰。莫兰被带了进来,麦克唐纳对他进行了搜查,发现了一支枪和罗德西亚之星。莫兰抢过枪,并拉下了火车紧急制动阀。灯光熄灭,接着车厢里发生了一场混乱的打斗,最后福尔摩斯将一个被包裹着的人移交给麦克唐纳,麦克唐纳和其他警察带着这个人下了火车。福尔摩斯让华生看到莫兰还在车厢的餐桌底下,戴着手铐;他

说麦克唐纳和其他警察都是冒名顶替的,都是莫兰设计的逃离手段。与此同时,莱斯特雷德——也就是那个被包裹起来的人——逮捕了这帮假警察。福尔摩斯给真警探发电报,原来他认识真麦克唐纳。

类型片的惯例通常会提供特定类型的跨文本动机来延迟关键故事信息的披露。首先,《恐怖之夜》和其他福尔摩斯影片表现为直截了当的侦探片/推理片叙事。在侦探类型片中,延迟信息披露最常见的手段,可能就是在整个一系列的事件中让情节叙述找一个很好的开端,然后我们再在头脑中将那些事件重构为原基故事的时间和因果顺序。通常,叙述首先呈现给我们的,或者是谋杀——尸体的发现,或者是主人公-侦探被召唤过来的时刻(后者通常来说就是发出一个信号,即影片的视点在很大程度上被限制在侦探或者他的助手的范围,就像在尼禄·沃尔夫系列侦探小说[1]或最初的夏洛克·福尔摩斯小说中那样)。于是,侦探从一系列的线索中进行筛查,确定怀疑对象以找出凶手。接着,他会为我们重构一段长长的原基故事事件序列,这些事件发生在情节叙述早期阶段我们亲眼看到的第一批事件之前。因此,通常来说,延迟侦探叙事答案揭晓的策略会包含一大堆杂乱拼凑的原基故事事件表(甚至那些实际上在犯罪事件之前就开始的侦探叙事,通常也会对视点进行操控,从而限制读者的认知,而对早期事件的重构会被克制到结尾的时候才进行)。

不过,这些一般性的策略并不是《恐怖之夜》中的延迟的主要依据。在这部影片中,除了在局部的层面上,对事件的重新排序相

[1] 美国作家雷克斯·斯托特(Rex Stout)作于1934年至1975年的以尼禄·沃尔夫为主人公的系列侦探小说,多数以纽约为背景。——译者注

对少。例如，在第5分节，我们没有看见凶手从棺材里出来并杀死卡斯泰尔斯，我们也没有看见他回到棺材。但在第11分节，当福尔摩斯检查棺材时，我们就能够将这些事件填充进去。其他的顺序重排甚至更加速战速决，例如，在第15分节，福尔摩斯将莫兰替换成了莱斯特雷德，我们在片刻之后就通过他和华生的对话知道了这一点。通过将上述概括后的情节事件分割成一个约束性母题和自由母题的列表，我总结出了大约63个分离的行动［当然，这个数字是任意的，因为谁都可以将每一个行动进一步分割成更小的行动，不过对于我希望展开操作的细节层面来说，我将诸如一段单独的谈话这样的亚分节（subsegment）确定为一个行动］。在这些行动中，最早的原基故事或情节叙述事件是完全相同的：罗德西亚之星钻石的发现及其更早拥有者的暴死。这似乎是一个单一的约束性母题，可实际上这是一个自由母题；换言之，因为我们知道卡斯泰尔斯夫人拥有这颗钻石，我们就会假定钻石一定是在之前某个时间点被发现的：开场蒙太奇很大程度上是冗余的。钻石对于其拥有者不可避免的致命特征，甚至更是一种误导，因为拥有者卡斯泰尔斯夫人并不是谋杀的牺牲品。开场蒙太奇发挥着序言的作用，向我们保证暴力事件将会出现在情节叙述之中；它建立了影片的氛围，但对于叙事来说绝对不是必不可少的。

抛开这个序言，我们见证的最早的情节叙述的行动，是维德尔斯安排棺材的运输；在原基故事中，有六个事件肯定发生在这之前，还有两个大约发生在同时。在这八个母题中，六个是约束性的，两个是自由的。以时间顺序，这八个母题如下：

1. 约束性母题——五年前，卡斯泰尔斯夫人从丈夫那里接手了罗德西亚之星（通过第3分节她和福尔摩斯、华生之间的谈话披露）。

2. 约束性母题——在一个不明确的时间，华生和邓肯·布里克成为朋友，都去过印度，之后又成了同一个俱乐部的会员（在第3分节，华生介绍布里克的时候也告诉了福尔摩斯关于印度的事情；在第7分节，他说"我认识他已经好几年了"，并且提到了俱乐部）。

3. 约束性母题——在不明确的时间，塞巴斯蒂安·莫兰上校三次企图杀死福尔摩斯（在第10分节，福尔摩斯告诉莱斯特雷德这些事情）。

4. 约束性母题——最近，卡斯泰尔斯夫人和儿子来到伦敦：她参加了在白金汉宫举行的一场招待酒会，并戴着罗德西亚之星。他们在伦敦期间，有人企图偷走钻石（福尔摩斯、卡斯泰尔斯和卡斯泰尔斯夫人在第3分节讨论这些事件，而华生提到他曾在"上周的"报纸上读到白金汉宫的招待酒会）。

5. 自由母题——还是最近，沙尔克罗斯和基尔班教授从他们在爱丁堡的家来到伦敦旅行（在第7分节和第8分节的讯问中得到暗示）。

6. 约束性母题——最近，莫兰安排计谋，为运输棺材的事情去接近维德尔斯，雇凶手与自己同行，并让假警察遇上火车（在第7分节，维德尔斯透露了有关棺材的情况，其余的则是在第15分节的最后被揭示出来）。

7. 约束性母题——最近，卡斯泰尔斯雇福尔摩斯同他和他的母亲一起去爱丁堡（在第3分节初期透露）。

8. 自由母题——由于过多的车票预订，7:30到爱丁堡的火车额外增加了一节车厢（在第3分节由卡斯泰尔斯透露，然后在同一分节中被乘务员再次说明）。

在自由母题中，母题5只是为引入惯例性的"红鲱鱼"（red herring）[1]式嫌疑对象和喜剧性人物提供动机，以延迟情节进程。额外增加的座席车厢（母题8）则是强化这种离题与延迟式样，至少提供三种功能：为将所有人物全部置于同一节车厢提供动机；暗示他们都是在最后一刻才订购包间，并且由此他们中的任何一个人都有可能是为跟随卡斯泰尔斯夫人而这样做；这能确保没有人能够上床睡觉，从而使得他们在整个晚上自由地到处走动，这样一种会引起嫌疑的方式让他们能够去担任红鲱鱼的角色。六个约束性母题几乎都不包含与那个反派有关的谜团。它们只是建立起基本的情境，让叙事得以发生。大多数叙事都会预先设定至少若干更早的原基故事事件，并在情节展开的过程中把它们揭示出来，而这常常是在情节叙述的早期阶段。我们再次将《恐怖之夜》开场的蒙太奇段落放在一边，在较长的第3分节中，此次旅途中的人物聚集到火车上，我们就此知道了八个情节叙述之前的事件中的五个（母题1、2、4、7和8）。《恐怖之夜》严格遵循标准的古典叙事五个部分结构：预备性呈示（preliminary exposition）、复杂化事件（complicating action）、发展、高潮，以及结局。第2分节和第3分节对应于预备性呈示阶段，接着在简短的第4分节之后进入主要的复杂化事件，即卡斯泰尔斯在第5分节开始处的死亡。这八个早期母题的大多数功能都是明显的。钻石馈赠及其在伦敦的出现（母题1和母题4）为后来的犯罪与调查活动提供了最基本的动机。钻石本身丝毫不重要；无论是对卡斯泰尔斯还是对他的母亲，我们都没有特别的同情，我们焦虑地想看到钻石的回归，只是因为一场失败会损害福尔摩斯的一世英名（注意卡斯泰尔斯夫人和其他人是如何嘲笑他眼睁睁地让盗窃案发生）。当福尔摩斯在结尾将莫兰抓获而罗德西亚之星

[1] 这里是引申义，即为了转移注意力，故意提供的无关事实或论点。——译者注

也被他拿到手时,他是很满意的,完全不在意他的客户已经在途中被杀害。华生对布里克的熟悉(母题2)让莫兰得以免去了旁人——芙斯特雷德,一度还有我们——对他的怀疑。母题7——雇福尔摩斯——与钻石本身的存在一样,是叙事的必要条件,并且在影片中根本不需要因果的合理性证明。驱动它的是真实性动机和跨文本动机:卡斯泰尔斯当然应该雇英国最有名的侦探,而我们也对作为一个人物的福尔摩斯足够熟悉,不需要影片特意告知我们。

母题6——莫兰设计他的诡计方案——是解决所有谜团的唯一关键母题,而且实际上是在情节叙述末尾的常规位置上被揭示出来,即福尔摩斯对华生解释莫兰是如何策划罪案的。但这里却完全没有让侦探煞费苦心地将所有嫌疑人召集在一起,以便让他对犯罪过程进行描述,然后用手指向有罪的一方(在那些福尔摩斯探案系列的原著小说中,这样的集会并不典型,但对红鲱鱼嫌疑对象的利用也不典型)。福尔摩斯只用寥寥数语就向华生澄清了细节(在这里,影片甚至与柯南·道尔的叙事更加截然相反,在后者的情况中,福尔摩斯常常会用最后一幕来对华生详解他的答案)。不过,我们实际上已经在众多情节叙述展开的过程中留意到布里克。早在第8分节的时候,我们看到他与华生在一起玩牌,华生透露出卡斯泰尔斯是被毒药杀死的,而毒药"来自南美洲,或者也可能是印度"。尽管到此为止,布里克还是一个令人愉悦的并且有些轻微喜剧色彩的人物,也是某个拘谨版的华生,但这时突然开始看起来有点阴险;他脸上通常不显眼的微笑褪去了,目不转睛地盯着华生,以一种充满深意的语调说道:"我去过印度,你也去过。"估计他这么做的动机是测试华生是否在怀疑自己的老朋友。当华生只当这是一个玩笑的时候,布里克轻松下来,又回到他原来的举止风格[莫兰/布里克由艾伦·莫布雷(Alan Mowbray)饰演,这位好莱坞演员常饰演的就是喜剧角色和邪恶角色;因此观影

者很可能在最初将他当成一个类似华生的形象，但在此处会发现他的可疑特征也是令人信服的]。事件继续显示布里克是真正的反派人物。在第7分节，福尔摩斯问维德尔斯，布里克是否就是那个雇她的人，然后问布里克，塞巴斯蒂安·莫兰上校这个名字对他是否意味着什么。现在我们几乎就要断定，就算他不是莫兰本人，至少也是第二个反派人物了——即便福尔摩斯立即让他宽心："你有完美的不在场证明——华生医生。"最终，在第9分节，我们离开福尔摩斯和华生的共同视角，并目击了凶手与莫兰的会面。我们由此比侦探更早知道了真相，然后只是静观莫兰是否会带着真正的罗德西亚之星成功地逃离。

由此，一部以表面上的谋杀谜团开始的影片，逐渐将拼图元素释放殆尽，在后半部分的定位更多地偏向了悬念；我们不是想知道谁是凶手，而是想知道侦探是否会及时地发现他是谁。阿尔弗雷德·希区柯克（Alfred Hitchcock）对于惊讶（surprise）和悬念（suspense）的区分与此相关；惊讶是对观影者隐瞒知识（例如，在情节叙述中将原基故事的顺序扰乱），而当观影者比任何人物都知道得更多时，悬念就出来了。一个关于悬念的著名例子是《阴谋破坏》（*Sabotage*）[1]中的某场戏，即我们知道女主角的弟弟正携带着一只定时炸弹，而他和他遇到的那些人却不知道。希区柯克通过采用延迟策略建立起悬念，如让这个男孩子停下来帮助一个路边的小贩示范牙膏的使用。[2]简言之，悬念通常牵涉梯级建构，间歇性地插入复杂化的材料——通常如《阴谋破坏》中那样，是一系列的自由母题。情境在总体上并没有保

[1] 本片的中文译名多为《怠工》，应为误译，故此纠正。——译者注
[2] 参见弗朗索瓦·特吕弗（François Truffaut），《希区柯克》（*Hitchcock*），New York：Simon and Schuster, 1967, 第50—51页，第76页。

持静止，但我们只能以零星的碎步迈向结果。

　　我认为，《恐怖之夜》就是这样的情况。它基本上是一部悬念片，但把它的延迟手法作为谜团调查的部分动机，从而将它们掩饰起来。我们不大可能注意到，大多数调查活动几乎没有得到什么解决方案——实际上主要是延迟而非推动谜团的解决。影片开始于这样一个惯例——谋杀发生在人数不多的密室，起初大多数人看起来都有嫌疑。卡斯泰尔斯遭遇谋杀之后，进入调查阶段（用常规的术语来说，就是发展阶段）：福尔摩斯与华生在莱斯特雷德的包间与他密谈（在他们谈话期间，福尔摩斯说了一句话，我把这句话用作本章的主标题；他声称"一切皆非偶然"，意思是所有给我们的信息最终都会巧妙地整合在一起，从而破解这个案子）。此时他们似乎会一起努力，而他们也的确不时地参与对特定嫌疑人的讯问，在行动的过程中，三个人会分头行事，再以不同的组合重新碰头，直到他们最后在餐车上的打斗场面中一起合作。但在这中间，福尔摩斯、莱斯特雷德和华生实际上进行的是三条不同的调查路线，其中两条提供的是延迟材料，延迟的是第三条——当然，也就是福尔摩斯这条。

　　在第5分节，福尔摩斯-莱斯特雷德-华生的会面总结出基本的前提：车厢是封闭起来的（表面上），而且在谋杀案之后没人离开车厢；证明这一点的是被锁上的行李车是在车尾，而在前面的乘务员则守在餐车边，他没有看见任何人从那里离开。列车长给了莱斯特雷德一份旅客的名单。这份名单第一次交代出部分旅客的名字，尽管本人我们在第3分节已经全都见过了。此外，名单还给出了每个旅客的位置，因为名单是按照他们包间门上的字母顺序列出来的。实际上，从这一时刻开始，叙事呈现出一种图解的特性；这个场景——其中有用字母标注的一排包间——几乎变成了一个静止的网格，帮助我们追踪主要的人物和情境。后页图是这个场景的俯瞰示意。

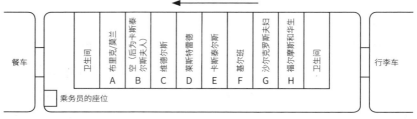

莱斯特雷德拿到这份名单作为行动的大纲；他间或——尤其是在他不知所措的时候——将名单掏出来并从中选出一个嫌疑人去讯问。实际上，在第10分节，当福尔摩斯试图让他相信莫兰是凶手背后的那个人时，莱斯特雷德再次查看了名单。在他看名单的时候，我们看到每个嫌疑人依次出现的镜头的蒙太奇。这些镜头中有基尔班、维德尔斯、卡斯泰尔斯夫人，以及布里克；嫌疑人再次按包间的顺序为我们连成一排，这一次是从后往前。莱斯特雷德决定离开，并讯问卡斯泰尔斯夫人，这是一个相当任意的选择。莱斯特雷德的调查总体上是按照推理小说对一系列嫌疑人进行讯问的惯例路线而进行的，而他在整部影片中总是被嘲弄，这确证了此路不通。然而，至少在影片的前半部分，这个方法表面上建构着主要的动作线。这部影片中的福尔摩斯行事方式并不同于柯南·道尔笔下的同名人物，也就是说，他并没有针对谋杀现场包间的物质线索进行过哪怕一分钟的搜查。相反，他看起来完全没有任何章法，只是跟着莱斯特雷德，表面上与他合作讯问工作。然而影片的这一部分对于他最终揭开谜团几乎没有任何帮助。我们无法进入福尔摩斯的思考过程，只能推导他事实上在独立于莱斯特雷德工作，并且是沿着非常不一样的路线。

实际上，莱斯特雷德的调查主要是作为延迟材料来填充情节叙述。为了破案，侦探首先需要搜查行李车里的棺材。在棺材里发现了一个暗格，这透露出有两个反派人物，其中一个不是乘客（因此，布里克

与华生一直在一起的不在场证明就根本不是不在场证明）。福尔摩斯调查罪案的进程没有几个阶段，也很简单。因为在第6分节，当莱斯特雷德和福尔摩斯讯问维德尔斯时，维德尔斯的表现可疑，福尔摩斯决定最好是检查一下棺材。他和莱斯特雷德在去检查的途中却被华生打断，华生带来了沙尔克罗斯已经"坦白"的消息。这将整个棺材的问题暂时偏转到一边，并且在影片的梯级建构中提供了最主要的离题之一。在被打断之后，福尔摩斯有一段时间在破案方面没有做出任何明显的进展，而仅仅是没精打采地再次跟着莱斯特雷德，直到第10分节，他宣称他认为塞巴斯蒂安·莫兰上校应对此负责；明确提示他想到这一点的，是他发现基尔班教授是一名数学家（莫兰的嗜好就是数学）。有一段时间福尔摩斯似乎在怀疑基尔班是莫兰。实际上，福尔摩斯提到莫兰在车上是正确的，但直到后来他才认出哪一个乘客是真兰。基尔班恰好同样对数学感兴趣，这纯属巧合，所以福尔摩斯对罪犯身份的发现仍然处在直觉的层面。这是很古怪的，因为剧本可以很轻易地引入一个能降低福尔摩斯破案的直觉成分的关键联系物——镖枪。要是福尔摩斯提到莫兰过去曾企图用一支毒镖杀死他，那么推理的过程就已经被填满了。在此，我们可能在动机驱动方面有一个裂隙，原因仅仅是我早先指出的"偶然失误"或者"技巧缺乏"。

以这种方式介绍了莫兰的名字之后，莱斯特雷德和福尔摩斯分开，接下来福尔摩斯的调查优先。在影片的后半部分，延迟材料变少了，且福尔摩斯在此做了所有真正的侦探工作。只是在一个短暂的延迟策略——在第11分节，有人企图谋害福尔摩斯——之后，福尔摩斯最终回到他从第6分节就开始的原初计划，检查了棺材。紧接着，他让维德尔斯与布里克对质，讯问布里克是否知道莫兰。这个讯问表明福尔摩斯此时已经在很大程度上辨别了真相，尽管影片中很少说明他是如何知道主犯是布里克而不是基尔班的。第9分节还有一个相当奇怪的

短小段落，福尔摩斯到布里克的包间加入华生和布里克的谈话。布里克和华生提出了卡斯泰尔斯夫人自己作案以骗取保险金的可能性。从布里克这方来说，可以解读为是一种摆脱福尔摩斯敏锐嗅觉的尝试，而华生只不过将这个可能性当作一种合理的推测。在这段对话期间，福尔摩斯有意识地盯着布里克，并且对他的涂鸦做出评价。这份涂鸦以近景镜头呈现，看起来意义不大：例如，一个男人正在玩板球，还有一辆救护车。但福尔摩斯似乎从中再次直觉到了什么。实际上，在整部影片中，福尔摩斯都喜欢盯着人们的脸，而不是如柯南·道尔描写的福尔摩斯那样，扫视他们的服装和行李以获取线索。《恐怖之夜》中的福尔摩斯行事方式更加神秘，甚至直到影片结束都还对华生隐瞒事情。尽管华生在这里并不是一个主要的视点人物，叙述却从未给我们丝毫特权去洞察福尔摩斯的思维过程。他的破案很大程度上是凭这种直接的方式，而影片的大部分动机驱动式样，就是设计出来掩盖这一事实的。影片缺乏对福尔摩斯侦探能力的强调，这是另一个决定《恐怖之夜》更多的是一部惊悚片而非谋杀推理片的因素。

在第12分节，当福尔摩斯让维德尔斯与布里克对质时，谜团似乎在很大程度上被解开了。从这一时刻开始，福尔摩斯就没再对莫兰和他的方法进行更多的了解以获取与主犯身份相关的信息。在凶手被杀死，且他的尸体被发现时，从犯这个次要问题显然已经没有了。但影片还是需要延迟结局的出现，于是它再一次撇开福尔摩斯的调查，专注于惊悚片的元素。没有任何明显理由的情况下，福尔摩斯在消除布里克对自己重大嫌疑人身份的疑虑之后，当着后者的面透露真正的罗德西亚之星并没有被偷走。福尔摩斯用一块赝品替换了真品，将真品交给了莱斯特雷德。我们可能假定福尔摩斯想在布里克偷窃真钻石的行动中抓住他，但实际上福尔摩斯既没有盯着布里克也没有盯着莱斯特雷德，而是回到了行李车，他在那里发现守卫死了，脖子处有一支

毒镖。此时，这似乎是一个重要的线索，但福尔摩斯已经知道卡斯泰尔斯被毒杀，而且没有任何事件由守卫的尸体这个场景引发；这只是为这样一个事实提供动机，即莫兰和他的同伙能不受干扰地将莱斯特雷德打晕并拿走真正的罗德西亚之星。实际上，福尔摩斯已经非常粗心地将莱斯特雷德的生命置于危险之中了，而且还让真正的罗德西亚之星被偷走（福尔摩斯在此重复了他对卡斯泰尔斯所犯的错误。在那个时候，钻石真假与否并不重要，因为只要偷窃者认为是真的，他就有动机去杀死卡斯泰尔斯。福尔摩斯本应保护他的客户而不是到外面去吃那块牛肉腰子布丁）。所有这些发生的事件都不是因为福尔摩斯需要任何信息去完成他的调查，而只是因为影片需要更大的延迟手法来避免结局的出现。延迟也让更多的惊悚得以出现。福尔摩斯上了火车并开始行使职责之后，发生了一系列的暴力事件：三起独立的谋杀、一起未遂的谋杀（福尔摩斯被推出车厢门），还有两起攻击事件（凶手分别针对乘务员和莱斯特雷德）。惊悚片类型的惯例在这部影片中是主导性的，把推理片的元素置于从属地位。对本片的吸引力来说，这种情节处理最终比福尔摩斯的思维健美操更重要。

假警探麦克唐纳一上火车，福尔摩斯的最终行动就开始了。他向麦克唐纳透露莫兰在车上，用的是布里克的名字。当莫兰企图逃走时，福尔摩斯敏捷地用莱斯特雷德替换了他，而罗德西亚之星再一次被以假换真。福尔摩斯的直觉与敏捷对于侦查的最终成功所做出的贡献堪比他的侦查能力（再次与影片的惊悚定位相符）。

因此，福尔摩斯真正用于破案的那些步骤其实极其简单：对棺材的检查、对莫兰参与的直觉，以及后来对莫兰不在场证明的直觉。为了将实际上的主要元素——惊悚片的材料——插入进来，影片将这些少量的约束性母题扩散开。我们已经看到了其中一些动机驱动的策略，诸如福尔摩斯的调查（基于对犯罪方法的识别）与莱斯特雷德的调查

（基于对可能碰巧在现场的嫌疑人的讯问）在表面上的汇合。但我曾指出还有华生开展的第三个调查，从这里可以更加明显地看出，自由母题如何在情节叙述进程中创造梯级建构。

20世纪福克斯/环球系列片在福尔摩斯的粉丝中间是恶名远扬的，因为相对于柯南·道尔的原著，系列片夸大了华生的喜剧个性。[1]奈杰尔·布鲁斯（Nigel Bruce）[2]喃喃自语式的讲话、愣神之后的恍然大悟，以及在领会福尔摩斯最简单的陈述之前的停顿，都表现出彻头彻尾的愚蠢。在柯南·道尔那里，华生智力中等，作为叙述者是一个可靠的视点人物，并且与福尔摩斯对比而彰显后者超人般的侦探天才。《恐怖之夜》中的华生并不是一个视点人物，我们距离他很远，因为我们知道的远远超过他，而且我们也看到他是多么迟钝。从B级侦探系列片的角度来说，华生与莱斯特雷德履行的是标准的喜剧性调剂人物的功能，一如在陈查理（Charlie Chan）系列片中，陈查理的一大群儿子徒劳地想超越父亲的能力。然而，除此之外，也不得不说在所有的环球福尔摩斯片中，《恐怖之夜》对莱斯特雷德和华生两人的愚蠢的强调是最为强烈的。在这种情况下，叙事全面地依靠他们的干扰来提供延迟的材料。

正如我们所知道的，《恐怖之夜》以一个惯例性的呈示部（exposition section）开始（第2分节和第3分节）。当卡斯泰尔斯之死这个复杂性事件出现之后，莱斯特雷德、福尔摩斯和华生坐下来，为

[1] 参见大卫·斯图尔特·戴维斯（David Stuart Davies），《电影中的福尔摩斯》（*Holmes of the Movies*），New York：Bramhall House, 1976, 第60页；克里斯·斯泰恩布鲁纳（Chris Steinbrunner）和诺曼·迈克尔斯（Norman Michaels），《夏洛克·福尔摩斯的电影》（*The Films of Sherlock Holmes*），Secaucus：Citadel Press, 1978, 第59页。

[2] 奈杰尔·布鲁斯（1895—1953），英国戏剧与电影演员，在《恐怖之夜》中饰演华生。——译者注

我们铺排死亡所引起的那些元素。当莱斯特雷德和福尔摩斯去调查维德尔斯时，华生在抱怨着，因为福尔摩斯似乎是让莱斯特雷德在进行调查，他说："我自己来的话可以做得更好。"福尔摩斯于是答道："为什么不自己来，老伙计？"然后回头跟莱斯特雷德一起进入维德尔斯的包间。这一激励随后导致一系列华生调查的喜剧小场景，同莱斯特雷德和福尔摩斯的调查交替进行。华生首先从调查基尔班教授开始，而基尔班却试图反过来讯问华生；直到第7分节开始时，华生都处于守势，在被基尔班以高大身躯俯视着指责的时候，只能无力地否认是自己作的案。福尔摩斯去检查棺材，顺道在基尔班的包间处停住，及时地将华生从这一情境中解救出来。

当华生走到过道里跟福尔摩斯会面时，福尔摩斯用相当嘲讽的口气问他："你发现了什么吗，华生？"在整个《恐怖之夜》中，福尔摩斯都在嘲弄莱斯特雷德和华生的愚蠢，而这一笑料虽然看起来有些随意，却为福尔摩斯刺激他俩沿着错误的路径去搜寻提供了动机。这些错误的调查路线反过来又将我们自己对福尔摩斯的探究过程的关注转移开了。在这里，我们发现了一个很好的例子，即琐碎的自由母题遮盖了主要的结构原则。

华生调查基尔班教授失败之后，福尔摩斯又派他去沙尔克罗斯夫妇那儿碰碰运气。叙述没有跟着福尔摩斯去调查行李车，而是跟着华生。沙尔克罗斯先生想当然地认为华生是警察，很紧张地声称："没错，警探先生，我坦白。"就在这个时间点，华生迫不及待地得出了结论，并且冲出去把福尔摩斯叫了过来。他看到福尔摩斯与莱斯特雷德在一起，正要打开行李车的门。福尔摩斯和莱斯特雷德放弃了行动，去听沙尔克罗斯的坦白，结果他只是偷了茶壶。在第二次失败之后，华生放弃了，退场去与布里克喝酒打牌。从这里开始，华生的角色相对次要了，直到最后一场戏，他参与了与莫兰的打斗。

华生的调查看起来仅仅是一个喜剧性调剂手法，实际却在恰到好处的时间点上，即福尔摩斯正要去检查一个主要的实质性线索——棺材。沙尔克罗斯的坦白将侦破行动完全从这条路径上转移，因为福尔摩斯和莱斯特雷德在打岔事件结束之后都没有回到行李车。他们反而去讯问基尔班教授，我们也从福尔摩斯的调查偏离出来，回到莱斯特雷德的"讯问所有人"的策略。基尔班成了从第8分节到第10分节的主要红鲱鱼嫌疑人，因为福尔摩斯将他同莫兰和数学联系起来，然后对他进行跟踪监视。

在第11分节，福尔摩斯在遭遇攻击之后完全放弃了对基尔班的怀疑，并再一次决定检查棺材。他对华生说道："如果你记得的话，我上次被打断了。"这句话在某种程度上裸化了影片的手法，但驱动它的很大程度上是他对华生的频繁嘲弄。"上次"就是让路径重新回到第7分节，而在这之间的事件则成为影片梯级建构中的一个精心设计的"梯级平台"。因为华生的讯问占用了叙事发展部早期的相当大一部分，福尔摩斯调查中的任何真正进展都被拖延到影片过半的时候。正如我们所看到的，调查所提供的只是非常少量的叙事材料，这样影片前半部分才有这些大费周章的延迟式样。

《恐怖之夜》的延迟材料围绕三路相互交织的调查活动而结构，创造出具有大大加长的梯级建构的叙事。维克多·什克洛夫斯基曾有一次著名的分析，描述了一个特别精心设计的梯级建构，它是在一个远离传统惯例的叙事——劳伦斯·斯特恩的《项狄传》——之中。在这部小说中，对主人公的出身的描述被一次又一次的延迟所打断，并且插入了不同类型的材料。小说中的叙述总是将注意力引向这些延迟及其完成的方式，这样一种手法的裸化成为作品的主导性。什克洛夫斯基在文章的最后发出了充满争议性的评论："《项狄传》在世界文学中

是最典型的小说。"[1]在我看来，他的意思并不是说《项狄传》是一部普通小说，与其他很多小说非常相似，并因此可以代表那些小说。实际上，他的意思是小说典型地[2]利用梯级建构来铺展它们的材料，从而创造出这样一种长叙事形式。《项狄传》比什克洛夫斯基讨论的其他任何小说都更优先且公开地展示延迟结构，成为一种极端典型手法的最明显因此也最容易理解的例子。什克洛夫斯基的文章在建立上述梯级建构概念的过程中是一份先驱性的研究。如今，当我们在考察一部惯例性的古典叙事作品——一部在很多方面与《项狄传》相反的作品——的时候，仍然能发现大量的延迟存在。这两种叙事之间的差异很大程度上在于古典影片提供了大量动机驱动的手法——从最大型的到最小型的——从而将延迟的操作伪装起来，不让被感知到。

因此，我们已经看到，即便一部普通好莱坞影片也包含着复杂的结构，并向分析者提出挑战。通过在动机材料之下进行挖掘，我们自己就可以将其内在的操作裸化——无论好莱坞从业者多么希望将这些操作隐藏起来。呈现的结果——如梯尼亚诺夫所说——实际上同其他类型艺术作品所呈现的一样复杂（其他类型的艺术作品拥有形式的复杂性，尽管它们的主题材料未必同样复杂）。但对叙事事件的动机的分析并没有穷尽好莱坞电影的伪装结构。风格的式样——在非古典作品中有可能将注意力引向它们自身——在这里获得的处理与彻头彻尾的动机一样。

[1] 维克多·什克洛夫斯基，《斯特恩的〈项狄传〉：风格的评论》（"Sterne's *Tristram Shandy*: Stylistic Commentary"），《俄国形式主义批评：四篇论文》，第57页。
[2] 原文"typically"也可译为"特有地"。——译者注

风格与动机

　　古典好莱坞叙事给人一种线性的印象，其中一个理由是一部影片的众多风格手法看起来不断地在向我们提供新的信息。如前文所述，那些信息很少能真正引导我们直接走向原基故事材料的结局；实际上，大部分信息可能是让我们偏向不相干的题外内容。剪接、取景、场面调度和声音——这一切的风格手法，都以一种相似的方式与所有的行动关联，无论任何特定时间的情节叙述材料是约束性母题还是自由母题。风格将这样的差异抹平，让我们在观看时感到一个始终稳定地朝着某个结局发展的事件流。

　　风格的功能几乎连贯地服从于叙事，促进了这种事件流的感觉；因此，"连贯性"（continuity）系统这一术语就是描述好莱坞在其早期历史阶段建立起来的各种指导准则，确保叙事不会被时间或空间的裂隙或重复所打扰。最恰当地说，连贯性系统是指一套剪辑规则，将镜头流畅地组接起来并在场景中创造出一种时空连续的印象。不过其他技法也在协同剪辑支持这一活动，并且避免注意力的分散或明晰性的缺乏。再次声明，《恐怖之夜》并不是所有好莱坞电影用法的代表，因为即便是在这样一个一清二楚的稳定系统中，也存在着大量不同的技法。不过，这部影片的确坚持了好莱坞的指导方针，并且为说明叙事如何驱动风格提供了一个很好的例子，而风格反过来又引导我们对叙事行动的理解，并将影片在形式上的作业痕迹隐藏起来。

　　对于叙事来说，构成性动机仍无疑是最重要的动机类型。在《恐怖之夜》中，某单一的手法可能拥有多重的动机，但真实性动机和艺术性动机几乎总是服从于构成性动机和跨文本动机。例如，很多好莱坞影片包含着这样的剪接，即人物在一个镜头末尾的位置会在下一个镜头开始时被陡然转移（"借镜位"剪接）。我们可能会想，这违背了

我们的真实性观念：人不会在空间中瞬间转移。在《恐怖之夜》的一个早期场景中，就有这样一种转移，而且不是一次，是多次。当维德尔斯与棺材匠默克先生谈话时，一系列正反打镜头向我们交替展示双方，一般更偏向正在说话的一方；剪接点放在言语之间或一个人言语中间的停顿处。这种式样在贯穿影片的火车包间对话场景中非常频繁，而且看起来相当常规。然而在每一次切换时，默克儿子的位置都明显移动了。在开场下降到棺材店的升降镜头的最后，他处在两人之间并略靠他们的后方（图2.1）。第一个切换将我们的视点转移了大约45度，从而偏向维德尔斯：这个时候小默克更加靠前并更靠近维德尔斯的肩膀（图2.2）。要是他不这样移动一下，此时他会被默克先生挡住，我们就看不到他了。还有，当角度反打回来偏向默克时，他的儿子出现在他的肩膀后面，避免他从右边出画（图2.3）。这些空间的变化在我们用分解图展示出来时如此显而易见，在影片中却并不特别引人注意。

借镜位剪接有可能存在于好莱坞，是因为对话与行为要在镜头变化中继续进行，并确保时间和空间的连续感。此处我们的注意力集中在维德尔斯和默克：维德尔斯对默克的说明给出了爱丁堡列车的关键信息；在默克看到维德尔斯对她母亲的死一点都不在意时，他对她的真诚同情也渐渐消失。那么，究竟为什么要把儿子放进来呢？他没有讲过一句话，而且大多数时候眼睛一直瞪着维德尔斯，其间只有两个简单的行为：将维德尔斯的手帕捡起来，以及在场景结束的时候为她开门。然而他起到了塑造维德尔斯个性的作用。我们在这一场景中间就开始怀疑，她根本就是一个冒牌货。表面上，她着装优雅，大体上还带着英国上流社会的口音；因此这个单纯的男孩从一个工人阶级的立场敬畏地看着她。但她的讲话仍带着一丝伦敦东区的土腔；当她拖长腔调慢吞吞地说："坐火车旅行真够烦人的——"她停顿了一下，

图 2.1

图 2.2

图 2.3

朝默克微微一笑，说道，"——不是吗？"而我们怀疑这才是她本人的口音。默克逐渐看穿了她，并且在这场戏最后变得恼怒起来。这场戏中的重点主要是对一些事实的呈示，但也在强调维德尔斯外表与真实自我之间越来越明显的反差。男孩因此有助于确定维德尔斯的伪装，尽管他不处于这一场景的核心，却是很重要的。我们必然会意识到他的存在，但不会把注意力集中在这上面。因此，小默克在我们的头脑中只保持着次要的地位，而且在三个人物中，他也是最容易在镜头切换过程中借镜位的那个。在这里，构成性动机优先于真实性动机（还要注意的是，挂着不同工具的墙出现在每个镜头的背景中，处于虚焦状态。这是一个冗余的空间提示，告诉我们还在棺材匠的店里，不过，它也没有让这些视觉信息分散我们对主要活动的关注）。

这并不是说真实性动机在《恐怖之夜》的风格中完全不起作用。它偶尔也会潜入进来，就如它在叙事链中的表现一样。罗伊·威廉·尼尔喜欢拍摄构图拥挤的镜头，塞入很多演员，且常常位于景深处。这部影片有一种很明显的后《公民凯恩》（*Citizen Kane*）的视觉风格，而且在一定程度上这个动机是跨文本的；推理片、惊悚片、黑色电影和类似的类型片倾向于使用纵深的调度、拥挤的取景、广角的摄影——所有这些到1940年代中期都成了惯例。《恐怖之夜》利用了火车布景的优势，用略长的镜头将人物群集在一起，用来作为场景正反打分解镜头的偶尔替代［在这方面，《福尔摩斯冒险史》（*The Adventures of Sherlock Holmes*，20世纪福克斯，1939）提供了一个有趣的反例。尽管此片先于《公民凯恩》使用朴实的灯光，庞大的、有天花板的置景，以及戏剧性的摄影角度，却常常让人物孤立地出现在场景中，并将多数场景打碎成常规的插入镜头和正反打镜头］。因此，在卡斯泰尔斯夫人进入自己的包间并被告知儿子死讯这场戏中，很多人群集在她周围并面对着她（图2.4）。在插入了一个卡斯泰尔斯夫人的镜头强调她

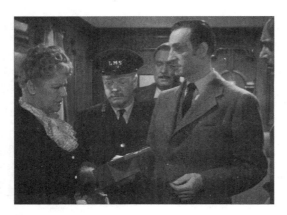

图 2.4

的反应之后,场景却回到群集镜头而不是切到福尔摩斯的反打镜头(这更像是1930年代的一个选择)。接着,在福尔摩斯将卡斯泰尔斯夫人护送出去之后,其他的人开始走位。布里克最终是背朝摄影机停下来(图2.5)。将一个主要人物放在前景并背对摄影机,这样的场面设计也是1940年代的好莱坞特征,而且也是一种有真实性动机诉求的手法(在生活中,人们的确会面朝不同的方向,我们也的确会看见别人的背部)。然而构成性动机仍然占据着主导。场景的情节事件给人物的重新排位提供了动机:他们走动是为了看福尔摩斯护送卡斯泰尔斯夫人沿着过道离开。我们知道前景中的男人是布里克,而我们也知道下一句话是他说的,因为我们都能看见华生和莱斯特雷德的嘴,而它们没有动。我们也能识别出布里克的声音在问:"可怜小伙子的母亲,我想是吧?"这个例子可能看起来有些琐碎,但它代表从更早的好莱坞实践以来的一个变化,更早时人们的想法是尽可能在一个场景中让每一个人保持面朝前方,至少也是部分地面朝前方。实际上,《恐怖之夜》中包含了大量这样的两人和三人镜头的取景:画面中的人物在交谈,但都将身体朝摄影机偏斜(例如图2.6)。这是另一个好莱坞惯例,涉及规模

图 2.5

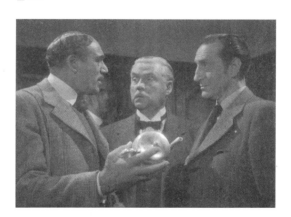

图 2.6

虽小却无处不在的构成性动机（正如我们在接下来的那些章节中将要看到的，场面设计的明晰性没有必要优先于其他动机。在《游戏规则》中，真实性动机也能让转过身的人物的正反打镜头具有合理性，但这导致明晰性的缺失，因为我们错过了重要的面部反应；在这些场景中，构成性动机被推向了一个辅助性的位置。在《一切安好》中，正反打镜头并不总能让我们看见谁在讲话，艺术性动机让我们去注意那些刻意为之的明晰性的缺失）。

第二章 "不，莱斯特雷德，此案中的一切皆非偶然。" _105

艺术性动机也可以出现在好莱坞影片中，不过它仍附属于故事的必要性。《恐怖之夜》中有几个引人注目的构图。当基尔班教授将华生对他的讯问反转过来，认为华生本人有可能实施谋杀时，华生颓然坐下，而基尔班则俯视着威胁他（图2.7）。这个双人的中特写别具一格，因为这是本片单个前景平面中用对角线定位完成的少数构图之一。我们可能不禁将其作为一份构图作品细加玩味，然而，它至少还有两个其他功能，都与叙事相关：首先，它相当常规地将基尔班对华生的威胁进行了视觉化表达；其次，它为福尔摩斯在两个镜头之后出现于构图的背景中做了准备（而且还通过移焦镜头将注意力转向他，图2.8）。在《恐怖之夜》中，风格因其自身而凸显出趣味性的地方只有几处，而绝没有一种手法的出现仅仅是出于自身的原因，或是为了将注意力吸引到自身；一切都有某个构成性的功能。

《恐怖之夜》的大多数风格手法只有很少甚至没有真实性或艺术性的理据。它们服务于叙事，给我们一种进程没有被打断的感觉。风格用于提示我们注意叙事信息：它展示出事件正在发生的时间和空间，而且它是尽可能毫不含糊地执行这一功能；借助风格，我们处于一个适宜的有利位置，去看、去听叙述所呈现的一切，并以此重构原基故事。

连贯性剪辑系统是对叙事信息建构起清晰理解的一套核心手法。《恐怖之夜》的整个故事几乎完全发生在一列火车上，它最基本的动作轴线或银幕方向是由火车本身的运动建立起来的。正如场景顶视图（见前文）所展示的，餐车在前，行李车在后。对火车场景的建立是在影片的第3分节，在这里我们从月台上首次看到火车，在这个分节中，影片将火车场景建立为从右边的背景往左边的前景移动。在第3分节的每一个镜头中，火车都是朝着左边。这成了火车在整部影片中行进的标准银幕方向：火车几乎始终从右向左行驶。影片中也不时地

图 2.7

图 2.8

采用了从外面拍摄的火车远景镜头（long-shot）[1]；在几乎所有这些镜头中，画面方向都遵循这一标准。这样一些从火车外面拍摄的切出镜头（cutaways）包括资料片和用模型拍摄的镜头；有一个插入了三次的资料镜头显示机车的司机室面朝着银幕的右边，不过这是罕见的特

[1] 这里约等于我国惯用的"全景"，但有时也比全景大，故用此译法。后文中的"大远景"（extremely long-shot）则包括我国惯用的"远景"。——译者注

例。总体而言，火车场景策略并没有产生银幕方向上的问题。在火车内部，过道上的镜头通常倾斜地朝着那排包间门，无论是朝前还是朝后倾斜，而餐车也不可避免地在左端——同样，从银幕方向来说是正确的。在单独的包间中，视线和人物的银幕位置建立起动作轴线：这些情境始终相当简单，因为每个包间中相对的两面墙壁下边各有一排长椅。对银幕方向为数不多的违背，出现在人物从过道进入一个包间的时候，例如华生进入基尔班的包间去讯问他（图2.9和图2.10）。后来，福尔摩斯在遭遇夺命攻击之后回到他的包间，他和华生之间的视线是不连贯的。不过，这部影片总体上保持着连贯性，与1917年之后的大多数好莱坞影片所做的一样。这种对于连贯性的关注是至关重要的，因为这些包间中的人物被安排得如同细绳上的串珠。为了跟上情节事件的进程，我们必须始终能够把握住人物的走向是朝车厢的前面还是后面。

以简单地保持空间明晰为基础，影片在风格的处理上采用了三种主要的变体以应对不同种类的场景：包间场景、过道活动和火车外部的切出镜头。大多数的讯问和实际调查活动是在包间中进行的，或以正反打镜头或以略长的镜头处理。摄影机在这些局限的空间中很少移动，除了频繁的小规模再构图。有一个独特但几乎不引人注意的例外出现在福尔摩斯第一次对莱斯特雷德提到莫兰的场景。在他们的谈话期间是一个极缓慢的推进镜头，以强调这一破案的关键步骤。在这些包间场景中，人物常常骤然通过画面中的门进出，将情节事件打碎成不同的亚分节。

与这些对话场景不同，发生在过道的这部分活动一般不用正反打镜头而代之以运动镜头。我们已经知道，延迟式样是如何依赖于叙述在三个相互交织的调查线之间不动声色的转移。当然，有时直接的切换能实现这种转移，例如华生讯问基尔班教授同福尔摩斯与莱斯特雷

图 2.9

图 2.10

德调查维德尔斯这两个简短场景之间的交替就是这样。但对于包间之间的运动，影片常常使用一种基于摄影机运动的更加微妙的转移手法。正如我说过的，取景向我们展示的是倾斜视角看到的包间门。人物们以不同的分组频繁地沿着过道穿行，而摄影机则跟踪拍摄他们。一些时候，他们走向摄影机，摄影机的运动比他们移动得更慢，当他们走近摄影机时，镜头转为跟着他们摇动，然后慢慢地跟在他们后面。在另一些时候，摄影机赶上人物，当他们停在一个包间的门前时，摄影

机也跟着暂停下来。这些摄影机运动让过道场景同更加静态的包间对话场景达成平衡。

有时候，这些摄影机运动有意将我们的注意力引向某些事物；有很多次，摄影机跟随一个人物沿着过道的运动会在维德尔斯的包间前暂停，让我们看到她正盯着外面看，监视着外面发生的事情。在这里，叙述努力将她的嫌疑置于聚焦的中心，即便她在实际的犯罪活动中只不过扮演了一个微末的角色。这样一些处理既是由跨文本动机也是由构成性动机驱动的：在犯罪片当中，这种取景常常是在强调线索或可疑的举止。

但在另一些时候，取景也表现为一种隐蔽得多的叙述形式。过道镜头的轻快机动最多只是意图让我们能够"跟上"人物的运动。然而，它常常还会将我们的注意力从一组人物流畅地转移到另一组人物那儿。当莱斯特雷德、福尔摩斯和华生在谋杀案之后结束案情讨论会之际（第5分节），莱斯特雷德决定去讯问维德尔斯。于是在一个莱斯特雷德所在包间（包间D）的镜头一开始，他向前走入中景，沿着过道朝左边看，然后检查他手里的名单："维德尔斯，包间C"（图2.11）。当他开始动身过去时，摄影机随着他朝左摇，从后侧以四分之三的有利角度跟着他（图2.12），这个时候列车长间或出现在画面的右边框，跟着他。当莱斯特雷德停在包间C的门前时，摄影机也停下来，然后福尔摩斯从右侧入画，画外的华生的影子从右边投射在福尔摩斯的身上（图2.13）。莱斯特雷德进入没人的包间，列车长跟进，但华生从右边入画并滞留了福尔摩斯。他们这时就形成了一个常规的双人镜头取景（图2.14），然后华生开始抱怨，福尔摩斯让他自己去调查。福尔摩斯接着进入包间，然后是再构图，让华生处于画面中心，他沿着过道朝火车的后部走去，取景跟着他走，并在他找人讯问的每一道门前暂停（图2.15）。最后，摄影机让他往前走远一点，当他到了包间F并敲

图 2.11

图 2.12

图 2.13

图 2.14

图 2.15

门时,我们是从倾斜的后侧位看到他(图2.16)。这个视角是早先莱斯特雷德的背部视角(图2.12)的反打和平衡。

这个持续的镜头也是影片中典型的过道镜头,干净利落地将我们从莱斯特雷德的调查线转移到华生的讯问线。还有一个相似的策略出现在这之后,是这个喜剧性离题路线中的一个至关重要的时刻。华生在讯问基尔班失败之后,在过道重新与福尔摩斯会合,当时福尔摩斯正首次试图进入行李车去检查棺材。最初,两个人出现在另一个中景

图 2.16

的双人镜头,从华生的肩膀看过去,朝着福尔摩斯(图2.17)。在对华生的代价做出一些嘲讽的评论之后,福尔摩斯转过头继续朝车尾右侧的行李车走去(图2.18);摄影机从侧位跟上,而华生则跟着福尔摩斯。但是,福尔摩斯并没有直接走到行李车,而是在包间G(沙尔克罗斯夫妇)处停下来,建议华生再试试。摄影机也暂停下来。华生敲门,而福尔摩斯出现在右边的车尾,再次走向行李车(图2.19);摄影机没有跟着福尔摩斯,而是留在华生这里。此处,摄影操作与其他手法共同发挥作用,继续保持在华生的离题调查线上,将我们的注意力引向枝节的活动,与此同时,潜在的有效调查却在画外进行着。我们再次看到,画面看似非常轻松地向我们动态地展示事物,却引导着我们远离了最为"线性"的事件序列;因此,取景的动机再一次是构成性的,运动的摄影机帮助我们创造出影片的梯级建构。

风格处理的第三种变体出现在一系列从包间和过道切出到火车外部风景的镜头中,画面中的火车行进在乡间。这些风景镜头中有一部分是大远景,展示了火车的整体,而有些则只展示了火车的一部分,诸如车轮或汽笛。这样的镜头在一部火车片中是惯例性的[例如《西

图 2.17

图 2.18

图 2.19

北偏北》(*North by Northwest*)],但《恐怖之夜》却相当执着于对这类镜头的使用：在全部410个镜头中占了大约41个（研究所用的拷贝中的拼接可能会使这些数字略有不确），或者说大约十分之一。

这些切出镜头行使一些可预见的构成性功能：它们通过展现逐渐多山的风景给我们一种继续朝着苏格兰前行的感觉，它们也有助于呈现火车启动和停靠的时间，例如假麦克唐纳警探上车的时候。在第3分节，华生和布里克差一点没赶上火车，这里一连串火车部件加速的镜头制造了悬念。这一亚分节是由跨文本动机驱动的。但镜头的数量超过了提供信息或制造悬念所需。其他切出镜头的作用是将影片细分成不同的场景；几乎每一次从一个场景转向另一个场景的时候，都有一个或更多的火车外部镜头。这些小小的休止帮助观影者把握影片的进程，因为场景之间的间歇有时是短暂的，甚至是不存在的。有几个时间点的切出镜头是在某个单一场景中掩盖地点的变换；从这一意义上说，它们作为一种手法替代了移动的摄影机，从而形成平滑的小规模转场。例如，当福尔摩斯在餐车透露布里克就是真正的莫兰时，这一亚分节以华生的抗议终结；接着是一个远景镜头，火车从摄影机前呼啸而过，之后的镜头是一个警察进入布里克的包间，传唤他接受讯问。当布里克同意并站起来走向餐车时，镜头切换到一个火车的大远景，然后又切到餐车，几秒钟后布里克和警察进入餐车。这些切出镜头将最短暂的省略掩盖了。

有时，切出镜头甚至连如此小的时间空隙都没有掩盖。在第11分节，福尔摩斯最终决定再次尝试检查棺材，他和华生离开他们的包间，此包间已是最后一个了，正好在行李车的前面。一个切换呈现火车的远景镜头，接着另一个切换将我们带回到福尔摩斯和华生这里，他们正走向行李车的门。在这里，可以想象，他们沿着过道走几英尺的动作所需的时间要少于切出镜头所占的时间，但如果没有切出镜头，这

两个镜头根据动作轴线是不匹配的：在第一个镜头中，两人离开后朝左转，但在过道的镜头中却是朝右边的车尾走去。

因此，这些火车外部镜头有各种各样的功能，然而它们每一次出现都给人同样的印象。我们不大可能意识到它们的不同功能，因此它们偶尔也用于掩饰失误或省略，而这几乎让观影者难以察觉。很少有切出镜头给我们额外的叙事信息。比如，我们总是知道火车什么时候在开动，因为影片的音轨在那个时间段总是有不间断的低低的车轮咔咔声。但这种直接因果功能的相对缺乏，并不意味着采用这些切出镜头仅仅是出于它们自身的缘故。除了我上面提到的那些明确的功能，一般而言，它们对情节事件的不时打断，是以一种相当规律的甚至有节奏的间隔进行的；结果，它们可以传达出一种感觉，即叙事正在稳步地以一种线性的方式向前推进。因此，它们是作为另一个构成性动机驱动手法来遮盖大量的离题叙述，这些离题叙述使情节叙述从其前行进程中偏离出来。

正如我们在分析中所提示的，摄影操作与场景设计是协同运作的。我们再看看前文那幅头顶视角的三节车厢关系示意图，它展示了叙事元素呈现出一种图解式平衡的空间布局。谋杀案发生在座席车厢大致中部的位置，即包间E，而凶手藏在位于车尾的行李车，大多数人物在凶案发生期间正在位于前部的餐车吃饭（被害人、基尔班和莱斯特雷德是仅有的例外）。福尔摩斯和华生所在的包间是离车尾最近的，而反派人物所在的包间则是最靠前的。因此，影片的前半部分——福尔摩斯在此部分几乎没有对破案做出实质性的推动——主要是由一个逐渐朝着火车尾部的行李车也即相反于布里克的方向进行的情节运动所组成。在第3分节，我们看到了第一个包间，那是布里克的，当时所有人物都已经上了火车；布里克在自己的包间门前停下来，华生向福尔摩斯介绍他（图2.20）。接着，福尔摩斯和华生向车尾走去，经过

图 2.20

包间B,这个包间是空的(也因此不再受到重视),再经过包间C,维德尔斯正从里往外窥视(图2.21)。他们略过包间D,进入包间E,与卡斯泰尔斯及其母亲商量相关事宜。但当他们进入包间E时,摄影机搭上了在过道中穿行的乘务员并跟着他向右边摇过去(图2.22);乘务员从右边出画,可摄影机却暂停在基尔班那里(图2.23),可以从包间F中看到他。他似乎也在充满怀疑地监视着福尔摩斯与华生。然后一个火车外部的切出镜头掩盖了福尔摩斯与华生进入卡斯泰尔斯包间的动作,于是这个场景继续。在就钻石的问题交谈完毕之后,卡斯泰尔斯将包间H的订单给了福尔摩斯,这是福尔摩斯和华生共用的包间。不过,他们二位并没有到自己的包间去,而是遭遇莱斯特雷德,后者正在自己的包间D外(图2.24)。当他们与莱斯特雷德闲聊时,一个女人从前景穿向右边,摄影机又搭着她运动,从后面跟着她来到包间G(图2.25),她进了这个包间。一个切换将我们带入包间内部,我们在这里看到,沙尔克罗斯的妻子在宣布有警察上了火车之后,沙尔克罗斯反应紧张。第3分节就此结束,这是一个较长的呈示部分。这个分节的后半部分,也就是人物都上了火车之后,影片利用了包间的排列,同

图 2.21

图 2.22

图 2.23

图 2.24

图 2.25

时也通过摄影机的跟拍镜头实现观影者注意力的流畅转移,迅速为我们交代了全部旅客(除了沙尔克罗斯夫妇和卡斯泰尔斯夫人,其他旅客我们都已经在月台上见到了)。在这个分节最初的月台部分,我们(跟着福尔摩斯和卡斯泰尔斯)看到棺材正在被装卸进行李车;紧接着,卡斯泰尔斯就特地告诉福尔摩斯,后者的包间"就在这个车厢,正好在行李车的前面"。但实际上在这一分节,我们唯一没有看到的包间就是福尔摩斯和华生的。

暂时不提供关于车厢中这个区域的信息，可以方便地将破案进程中那些与棺材相关的步骤区隔出来。叙事的早期部分让我们对棺材有了怀疑：棺材占用了第2分节的大部分和第3分节的早期部分。但在此，为了避免我们对棺材过于感兴趣，摄影机很大程度上回避了座席车厢的后部区域。在对棺材进行实质性的检查之前，这一区域我们只见过三次。在第5分节，卡斯泰尔斯已经死在了包间E，而当莱斯特雷德试图进入已经被锁上的这个包间时，我们第一次完整地看到一排包间门，其中包间H处于右侧的前景（图2.26）。这个取景将我们的注意力引向整列嫌疑人，也让我们更加靠近凶手此时潜伏的地方——尽管我们不大可能领会这样一个微妙的暗示。在第7分节，当莱斯特雷德和福尔摩斯试图进入行李车却被打断时（图2.27），我们第一次看到行李车的门；但我们只是粗略地扫视了一眼，因为我们的注意力集中在华生的新发现上。最终，在第10分节，我们再一次看到了以包间H为前景的过道场面。福尔摩斯实际上正在包间D与莱斯特雷德聊天，并且提到他对莫兰的怀疑；稍后他走向包间H，他回头时正好看到维德尔斯再次朝外面窥视。这一场景以一种相当直白的方式标记出福尔摩斯走向了车厢的尾部。在下一个分节，他检查了棺材（行李车的场景也利用了流畅的摄影机运动，这是过道场景的特征，而餐车则被处理成一系列更小的包间——卡座形式的餐桌——大多运用正反打镜头）。

　　一旦棺材伪造的底部这一线索被发现，影片整个的空间定位就反转了，于是福尔摩斯的调查活动变成了从火车的尾部朝包间A中的莫兰发展过去。实际上，最后的行动甚至发生在更前方的位置，即在餐车里发生打斗；我们最后看到的是福尔摩斯和华生坐在餐车的桌子旁边，等着将上了手铐的莫兰移交给爱丁堡警方。

图 2.26

图 2.27

结论：意识形态的含义

当然，这一图解式布局对于初次观影来说并非显而易见。情节事件发展太快，而且人物和相似的包间太多，让观影者难以整体把握。显而易见的只是，场景设计与空间取景某种程度上在促成以一种更易理解的方式组织叙事行动。不过叙述也可以利用同样的这些风格手法去隐瞒信息。正如我在上一小节开始所提到的，影片风格表面的同

质性及其表面的连贯性，使得单一手法的信息披露与隐瞒功能难以区分。偶尔我们可能会注意到对关键事实的公然隐瞒，例如在这样的场景中：我们瞥见了凶手——将福尔摩斯踢出了车厢，或者从行李车溜走——可我们却看不到他的脸。不过，与那些镜头将可疑行为向我们直接指出的场景一样，这样的操控是由类型片提供的超文本动机所驱动的，从叙述的角度来说并不会将其视为"不正当"。然而，总体而言，风格手法恒定的动机驱动使得它们的操控功能不被我们所重视。古典风格看起来在很大程度上是告知性的、直截了当的，也是"有用的"。它以这种方式成功地创造出一种虚饰的外表，将潜藏在下层的情节操控对观影者隐藏起来。

实际上，这种动机驱动的虚饰外表，甚至会掩盖情节中那些相当显著的矛盾与漏洞。其中有些例子——福尔摩斯得出的各种结论通常缺乏依据，还有他在总体上缺乏对卡斯泰尔斯被害的关心——在本章的分析中已经浮现出来，不过它们在常规观看中有可能被隐藏起来。例如，一本针对粉丝而写的关于这个系列片的书发现"《恐怖之夜》是福尔摩斯系列片中最令人注目的作品之一，但也是所有火车谋杀片中最具独创性的作品之一"[1]。作者根本就没有注意到这里所出现的那些问题。很多普通的好莱坞影片可能存在与《恐怖之夜》相似的逻辑漏洞，但总体建构却给了我们"严密的"统一体的印象，而古典剧作正是以这种"严密的"统一体而著称的。构成情节叙述的约束性母题和自由母题的梯级建构都是由动机驱动的，这样一来它们看起来全都是在以一种线性的方式推动着我们朝结局前行。最多，华生的滑稽调查会作为主要情节活动中的一个舒缓进程而被注意到，而对它的接受所依据的将是跨文本动机。

[1] 大卫·斯图尔特·戴维斯,《电影中的福尔摩斯》, New York : Bramhall House, 1976, 第95页。

本章的分析聚焦于手法是如何发挥延迟叙事进程的功能的，因此它并非要开始穷尽《恐怖之夜》中风格手法的各种动机驱动方式：每一个剪接是如何帮助改变对话中讲话与反应的平衡的，演员细微的扫视和手势是如何精确细腻地表达他们饰演的人物与同一场景所呈现的其他人物之间的关系的，景深是如何强调某些人物同时又将其他人物边缘化的，诸如此类。不过，本章的分析的确一般性地指出了动机是如何把古典影片的风格限制于几乎只是在叙事的创造中发挥功能。

情节叙述的那些伪装的动机常常也将意识形态的含义遮蔽起来。这部影片完全以一部侦探类型片的面貌出现，所以我们预先推测福尔摩斯正在以一种符合逻辑的、线性的方式破解案情——尽管正如我们所见，实际上并非如此。惊悚片的元素闯进来，并且大大地钝化了他的调查活动的形式。但福尔摩斯被描绘成比社会法律的官方代表更加高超，因此，他能够指认罪犯，不是通过逻辑，而仅仅是因为他高高在上。

尽管影片几乎没有包含什么明确的社会主题，但仍然存在大量隐含的和征候性的意义，并构成影片的意识形态层面。在侦探小说中，这就是一个惯例：侦探，无论是官方侦探还是私人侦探，都是现存法律的维护者。有些侦探如彼得·温西勋爵可能会因为给罪犯带来惩罚而感到内疚和苦闷，但他们很少会质疑他们所维护的法律。从这一意义上说，侦探类型片会培育出支持现状的作品，并由此偏向保守的意识形态。正如朱利安·西蒙斯（Julian Symons）所指出的那样："从福尔摩斯时代到第二次世界大战开始的侦探小说，以及直到埃里克·安布勒（Eric Ambler）[1]的惊险小说和间谍小说，所提出的价值观是那

[1] 埃里克·安布勒（1909—1998），英国间谍小说和犯罪小说作家，作品有《黑暗的边界》《一个间谍的墓志铭》《迪米特里奥斯的假面具》等。——译者注

个感到社会变迁会导致一切都失落的阶级所拥有的价值观。"[1][最近以来，一些作者已经在通过叙事的游戏尝试避免这一模式，例如鲁斯·伦德尔（Ruth Rendell）聚焦于被害人与罪犯的视角。] 赋予侦探更高的智力和洞察力的特权有助于将这个意识形态自然化。[2]

在《恐怖之夜》中，叙事意识形态含义的保守程度令人惊异。跟罪案有关的人物被分成上层阶级和下层阶级。一方面，受害人卡斯泰尔斯夫人和她的儿子极富有且属于上流社会：罗德西亚之星价值5万英镑，而且它的拥有者参加了在白金汉宫举行的重大聚会。与之类似，

[1] 引自丹尼斯·波特（Dennis Porter），《追捕犯罪：侦探小说中的艺术与意识形态》（*The Pursuit of Crime : Art and Ideology in Detective Fiction*），New Haven：Yale University Press，1981，第161页。

[2] 对于侦探小说的意识形态，有详细的历史分析，参见丹尼斯·波特，《追捕犯罪：侦探小说中的艺术与意识形态》，New Haven：Yale University Press，1981。波特利用俄国形式主义和结构主义的概念对一些作者——柯南·道尔、阿加莎·克里斯蒂（Agatha Christie）、达希尔·哈米特（Dashiell Hammett）、雷蒙德·钱德勒（Raymond Chandler），等等——的作品做出了富有启发性的分析。而当他尝试利用罗兰·巴特的《文本的愉悦》（*le plaisir du texte*）中与这一类型相关的精神分析概念时，却乏善可陈。他主张，大众侦探小说是一个可读的文本，对这个文本的消费所带来的愉悦可比拟于性行为，结局就相当于高潮。不过，因为他也想主张侦探小说从历史上就一直是保守的，他最后提出，那些现代主义的、"作者风格的"（writerly）侦探小说版本，如阿兰·罗布-格里耶（Alain Robbe-Grille）和豪尔赫·路易斯·博尔赫斯（Jorge Luis Borges）的作品在意识形态上是更加激进的，也因此等同于体外射精（*coitus interruptus*）或是某种持续的无报酬的脱衣舞。尽管一部侦探小说没有结局，或者具有某种激进的、形式上的间离手法，有可能在意识形态上是一件可欲的事情，它也将难以通过暗示体外射精也是一种好事而让皈依者们去相信这个观点。尽管如此，波特所做的分析在总体的历史立场上是令人印象深刻且令人信服的。其他有趣的意识形态类型分析还可以在其他的文献中看到，例如斯蒂芬·奈特（Stephen Knight）的《罪案小说中的形式与意识形态》（*Form & Ideology in Crime Fiction*，Bloomington：Indiana University Press，1980），其中有一章是论述福尔摩斯的，还有欧内斯特·曼德尔（Ernest Mandel）的《令人愉悦的谋杀：罪案小说中的社会历史》（*Delightful Murder : A Social History of the Crime Story*，London：Pluto Press，1984）。两本书的瑕疵在于，前者利用俗套的弗洛伊德镜像理论去进行幼稚的阐释，而且不懈地想要读解出柯南·道尔的人格给小说带来的影响；后者则采用一个过于简单的马克思主义社会历史模板，然后力图将类型的历史塞入其中，有时候还会过于简化或省略数据，以使案例显得更加齐整。

罪案的"幕后策划者"至少属于中上层阶级：莫兰是一名在印度的军官，玩板球，是俱乐部的会员，简言之，是一名绅士。他沉迷于珠宝盗窃的动机，影片暗示是某种竞争的本能；他的偷窃更多的是为了惊险刺激而不是生活必需。另一方面，他的两名从犯都从口音被确定为工人阶级出身，而且两人的动机仅仅是一种对金钱的见利忘义的渴求。在这部影片的社会系统中，下层阶级的人物只是贯彻命令，却完全没有策划罪案的能力。在这方面，还要注意的是影片对莱斯特雷德的工人阶级口音的强调，以及他对鳟鱼和鲑鱼的无知，福尔摩斯和华生为此嘲笑他。中产阶级则为影片提供了作为红鲱鱼嫌疑人的人物，包括以小资产阶级身份出现的沙尔克罗斯夫妇，以及以知识精英面目出现的基尔班教授。与此相似，我们可以假定福尔摩斯和华生是中产阶级。中产阶级是社会地位与稳定的保障，最明显的证明就是由福尔摩斯破获了这个案子。但在此之外，尽管在那些红鲱鱼人物中有偷茶壶这样的喜剧性配角戏，但他们基本上是诚实的。沙尔克罗斯太太对丈夫的小偷小摸行为非常愤慨，而且一旦对质，沙尔克罗斯先生立即对华生做出坦白，然后又紧张地向莱斯特雷德保证这是他的初犯。基尔班相当准确地指出，华生没有权力讯问他，而且甚至在逻辑上，华生也是本案的一个嫌疑人。教授还嘲笑福尔摩斯偏爱为奢华珠宝提供护卫。

实际上，在这个案子中，福尔摩斯工作的性质也强调了影片极端保守的意义——当我们将其跟柯南·道尔原创人物的行为进行对比时，这一点就更明显了。正如丹尼斯·波特所说的，在中篇和短篇小说中，福尔摩斯体现了维多利亚时代和爱德华时代英格兰"上升中的中产阶级的英雄品质"[1]。我们知道，福尔摩斯接案子还是拒绝案

[1] 丹尼斯·波特，《追捕犯罪：侦探小说中的艺术与意识形态》，New Haven：Yale University Press，1981，第157页。

子，是基于他觉得这些案子对他是否有吸引力。在《黑彼得历险记》["The Adventure of Black Peter"，《福尔摩斯归来记》(*The Return of Sherlock Holmes*)] 的开篇，华生陈述道：

> 跨进我们贝克街住所卑微门槛的那些客户中，有不少显赫的人物，我哪怕是暗示一下他们中某些人的身份，我也应该因为言谈轻率而受到责备。然而，福尔摩斯与所有伟大的艺术家一样，都是为他的艺术而活着，而且，除了霍尔德内斯公爵的案子，我几乎不知道他曾因为他不可估量的服务而索取过优厚的报酬。他是那样清高——或者说那样任性——以至于经常会拒绝给有钱有势的人提供帮助，因为对方的问题难以引起他的同情；与此同时，他会为一些地位低下的客户奉献几个星期的时间，全身心地投入他们的案子，只要那件案子充满离奇和戏剧性，能发挥他的想象力并挑战他的智力。

在这里，华生忘记了一些事件，诸如在《波希米亚丑闻》("A Scandal in Bohemia") 的一开始，福尔摩斯从国王那里收了1000英镑"眼下的费用"，后来他又从同一来源那里收到黄金鼻烟壶，从"荷兰当权家族"[《身份案》("A Case of Identity")] 那里收到戒指，等等。出于自圆其说的考虑，我们必须假定，福尔摩斯是一个遵守法律并让人尊敬的罗宾汉式人物，他把富裕客户支付的费用拿来补贴他那些不那么赚钱的案子。

《恐怖之夜》中，福尔摩斯的行为却是非常不同的。他接了一个相对平凡的工作——护卫一个女人的珠宝，因为他怀疑窃贼还会再次企图盗走它。但莱斯特雷德已经在经手这个案子了，对福尔摩斯来说，

没有丝毫理由可以让他期待窃贼表现出任何引起他兴趣的挑战性。编剧本来能够给这一切一个合理的动机：从一开始就暗示福尔摩斯相信他的老对手莫兰上校正潜伏其中（实际上，柯南·道尔对于一些起初看起来不怎么重要的案子，就常常利用莫里亚蒂和莫兰这样的超级罪犯，来唤起福尔摩斯的兴趣）。

然而，影片没有提供这样的暗示，于是我们就只能得到这样一个情境：福尔摩斯是一个受雇的监护者。还有，福尔摩斯的客户卡斯泰尔斯夫人在初次商谈时就对他态度粗鲁，他却一点都不生气，而是在整场戏中继续保持着恭顺和友好，这与柯南·道尔的福尔摩斯表现出的愤世嫉俗、冷嘲热讽的形象大相径庭。鉴于原创的福尔摩斯在面对富人客户时甚至表现出无礼的傲慢［如在《单身贵族冒险记》（"The Adventure of the Noble Bachelor"）和《波希米亚丑闻》中那样］，我们很难想象他会对卡斯泰尔斯夫人的行为表现出容忍；他本来应该是高视阔步甚至用言语去羞辱她，压一压她的傲气。影片把福尔摩斯描绘得如此温顺，无疑让他成为一套支撑上层阶级价值观的法律体系的护卫者；也就是说，上层阶级拥有某些特权，中产阶级则通过保持道德与体面去支持这些特权。这些价值观受到下层阶级反抗的威胁，有时还受到来自更特权阶级中的叛逆行为的威胁，但法律的制裁最终再一次将一切修复。

因此，影片比原著更偏重于富裕与特权的优越性，原著更偏好的观念是中产阶级应该作为社会力量的来源。当然这并不意味着柯南·道尔的作品就特别地追求自由与进步，但他的那些作品的确没有《恐怖之夜》那么保守。在柯南·道尔的原著中，福尔摩斯有个习惯，他偶尔会让罪犯自由，这至少暗示着社会的正义并不总是真正的正义。另一方面，当正派的人犯罪时，福尔摩斯会自己当法官［或者，在《修道院公学冒险记》（"The Adventure of the Abbey Grange"）中，他指

定华生担任法官〕，并且擅自做主去破坏官方法律。他这样做能让读者满意，仅仅是因为他是作为一个超越于法律的人物而被创造出来，而这本身具有保守的意识形态内涵。《恐怖之夜》中的福尔摩斯虽然同样超越于法律，却从未质疑过法律。

在影片中，福尔摩斯面对的上层阶级人物与殖民主义有着微妙的联系，这有助于我们更具体地明确其中的阶级关系。例如，影片开场就陈述道，罗德西亚之星是被一个非洲黑人发现的。同英国文学中所描写的众多殖民统治的掠夺物一样，这颗钻石具有一种致命的厄运烙印（在这里并不公然称它为诅咒）。与此相似，华生暗示，莫兰在其飞镖中使用的奇怪毒素来自南美或印度。因此，此处尽管把在印度服军役呈现为令人尊敬的行为（这部分地解释了为什么莫兰在最初几乎没有被怀疑），但这个国家也可以是异域危险的来源。即便如餐车场景中开的那个微不足道的笑话，也表现出一个类似观点：布里克和华生长时间地辩论咖喱的优点，福尔摩斯则斥为"可怕的食物"，宁愿要一份受到一致推崇的英国牛肉腰子布丁。然而，尽管殖民主义那些公开的符号得到否定的处理，最明显的剥削象征——罗德西亚之星——却没有遭受任何质疑，这颗钻石归属于卡斯泰尔斯夫人被确定是正当的，福尔摩斯与苏格兰场为保护她的钻石所做的一切也被确定是正当的。影片在描绘殖民主义中所表现出来的局促，以及在总体上对这一母题的漠视，显示出它没有直面的一个意识形态问题。这些因素也在暗示，卡斯泰尔斯——更不用说另外两个"不重要的"人物了——被谋杀为什么似乎没有保护钻石重要。卡斯泰尔斯之死对于他的母亲来说可能是损失，但可以通过法律复仇；钻石的遗失则只有通过它的完整回归才能得到弥补：只要钻石的主人没能拥有它，那么任何其他人尤其是罪犯对它的潜在使用，都使得对窃贼的任何惩罚成为空话。更进一步的暗示在于，传统的法律制度，包括那些允许殖民主

义的法律制度，只能通过罗德西亚之星的物归原主才能得到支撑。[1]

影片的保守主义还表现在，避免出现对于法律实施的愤世态度。而这种愤世态度那时正在被黑色电影和这个类型片中的硬派侦探片引入美国电影。在《恐怖之夜》中，警官可能是笨了点，但他们没有贪腐；福尔摩斯可能会挖苦莱斯特雷德，但没有反对他。本片以巴兹尔·拉斯伯恩为主演的选角方案就变得有趣起来：尽管他常常在情节剧中饰演下流的诱惑者或第三者，在1930年代后期成为福尔摩斯片的定型演员之前，他最享有盛誉的角色却属于一系列米高梅"全明星"阵容的文学改编片，如《大卫·科波菲尔》（*David Copperfield*）、《安娜·卡列尼娜》（*Anna Karenina*）、《双城记》（*A Tale of Two Cities*）、《罗密欧与朱丽叶》（*Romeo and Juliet*）等。实际上，环球公司的B级片摄制组能够把以英国或伪英国演员为主的阵容用在更流行的经典的现代改编版，从而制作出与这些昂贵影片等同的侦探类型片。在这个意义上，《恐怖之夜》可以被视为利用阶级关系来迎合浅薄的附庸风雅者，同时遵循着老式侦探小说流派中的意识形态式样。

[1] 影片在对殖民主义的处理中所表现出来的矛盾心理实际上非常接近维多利亚－爱德华时代的某些作者的作品。柯南·道尔的冒险小说《失落的世界》（*The Lost World*）和H. 赖德·哈格德（H. Rider Haggard）的《所罗门王的宝藏》（*King Solomon's Mines*）都引人注意地包含着类似的叙事，即一小群英国探险家发现了幸存于孤立地区的古老人群。这些探险家在帮助"更先进的"那部分人在军事上打败"更野蛮的"那部分人之后，他们带着少量的钻石回到文明社会，并且决意保守这个区域的秘密，以防止外部世界对其开发与剥削。其中的矛盾心理是非常明显的：一小群富有良心的英国造访者能够帮助一个原始文明，且从中获益而不受道德惩罚，但大规模的开发却是道德败坏的。

在上述情况中，对于殖民主义的矛盾态度是清楚地表达出来的。然而，在《恐怖之夜》中，影片所处理的那种殖民主义在1946年时很大程度上已经不合时宜了，而影片观众也不大可能对这个主题有强烈的态度。因此，殖民主义只不过便利地象征了影片所建构的受到威胁的上层阶级价值观。

现在我们已经发现，《恐怖之夜》中存在着大量隐藏的式样，它们是相当复杂的——尤其是影片上半部和下半部的不同空间定位。对这些复杂性的发现在起初也许导致我们认定这是一部好电影。然而，鉴于我们发现的影片中的诸多叙事问题和惯例性手法，似乎不大可能有人认为它远远高出一般水平。我想，我们必须得出结论，即与其说这部影片具有复杂性，不如说古典好莱坞系统本身是复杂的。它的标准化指导方针可以提供一个宽广的选择范围，使一部独特的艺术作品得以创作出来，而每一部作品又可以从整个系统中借用某些复杂性。我们看到的在《恐怖之夜》中运作的那些动机类型，实际上其中有许多想必对于好莱坞的电影制作者来说已经是不假思索的选择了。

然而，一部影片没有必要同《恐怖之夜》那样彻底地坚持那些已经建立的惯例。本书接下来将对各种各样其他种类的影片进行考察，它们都将提供异于古典好莱坞样板的某种类型。有些影片会让真实性动机优先，有些则是艺术性动机优先，而且最终的形式主导性也会千差万别。例如，在对《晚春》进行仔细分析时，我们将看到一个电影制作者是怎样在一个火车场景段落中利用切出镜头，以一种嬉戏的方式来打乱观影者对于时间流动与人物位置的感觉的，我们也将看到，艺术性占主体的动机是如何能够用于对剪辑的组织的。

我选择其他这些影片的理由是它们独创性与非惯例性的方式非常显著。它们在品质上是不同的，但是相比于平均水平的古典影片，全都在某个方面是"杰出的"。从这个意义上讲，其他这些影片似乎更靠近电影批评传统上选择的那些主题。然而，它们同一部《恐怖之夜》这种平均水准的影片一样，都面对特定的美学问题：和原基故事相关的情节叙述时间段内的任意性、随之而来对于离题与推进相结合的需要、通过动机来创造出某种程度上的统一性的冲动，等等。但是，它们各自对于这些问题的解决方式与《恐怖之夜》的方式会有很大的不

同，由此，它们各自的主导性结构也将意味着存在各种不同的分析方法。因为在对任何影片进行分析时，发现主导性都是重要的一步，下一部分将讨论这个基本的概念。

第三部分
分析主导性

第三章
沙滩上的无聊——《于洛先生的假期》中的琐事与幽默

> 他能拍摄一个海滩的场景,只是为了表现孩子们在搭建一座沙之城堡,而孩子们的喊叫声甚至压过了海浪。他也可能去拍一个场景,只不过是因为就在这个时刻,背景深处的房子的窗户打开了,而且,窗户打开——好吧,这还挺好笑的。这些就是让塔蒂感兴趣的东西。一切皆在而又皆不在。草叶、风筝、孩子们、一个小老头,等等,一切事物都同时是真实的、怪诞的、迷人的。塔蒂对于喜剧的感觉,来自他对奇异事物的感觉。
>
> ——让-吕克·戈达尔,
> 《戈达尔论戈达尔》(*Godard on Godard*),1972

主导性

在第一章,我提到主导性是新形式主义批评家最重要的工具之一。这个术语的定义非常简单:主导性是一种控制着作品每个层面的形式

原则，从局部到全局，它将某些手法突出出来，并让其他手法处于从属地位。正如尤里·梯尼亚诺夫所指出的："一个系统并不意味着其元素是平等共存的；它必然意味着其中一组元素居于优势地位，并由此导致其他元素的变形。"[1]不过，主导性实际上可能是一个难以应用的概念；在这一章中，我将利用俄国形式主义者和后来的评论家们对这一主题的各种陈述，尝试提供一种更清晰的观点，即分析者是如何能够确定一部作品的主导性的。

首先，主导性很可能会被看成仅仅是"统一性"（unity）的另一种表达，即将作品中的所有手法糅合起来形成一个有机整体的结构。但事实上，除了最早期的定义，主导性并非这个意思。维克多·埃尔利赫和彼得·斯泰纳（Peter Steiner）都曾提及，艾亨鲍姆的想法最早借自布罗德·克里斯蒂安森（Broder Christiansen）的《艺术哲学》（*Philosophie der Kunst*）。艾亨鲍姆写道：

> 一个审美客体的各个动因很少会平等地创造整体效果。相反，一般而言，这些动因中的某个单一因素或结构会凸显出来，并起到主导作用。所有其他因素则辅助主导性，通过它们之间的和谐来强化主导性，通过对比使得主导性更加突出，以及通过一种变奏的嬉戏来环绕主导性。主导性类同于有机体的骨骼结构：它包含了整体的主题，支持整体，并与整体建立关联。[2]

[1] 引自维克多·埃尔利赫，《俄国形式主义：历史与理论（第三版）》，The Hague：Mouton，1969，第199页。

[2] 维克多·埃尔利赫，《俄国形式主义：历史与理论（第三版）》，The Hague：Mouton，1969，第178页注释；彼得·斯泰纳，《俄国形式主义的三个隐喻》（"Three Metaphors of Russian Formalism"），《今日诗学》（*Poetics Today*），第2卷，第1b号（1980年冬/1981），第93页。

彼得·斯泰纳认为，尽管艾亨鲍姆偶尔按照这个路子使用这个术语，并且这个术语被那些研究形态学（morphology）的苏联学者接纳，但艾亨鲍姆很快就放弃这种有机体的用法了。他后来的概念才是俄国形式主义者们所采用的。

> 他不是将作品看成部分与整体之间的一种和谐关联，而是看成它们之间的辩证张力。"艺术作品，"艾亨鲍姆认为，"总是各个形式创造元素之间一种复杂斗争的结果，总是一种妥协。这些元素并不仅仅是共存和'相互关联'。根据类型的总体特征，这个或那个元素会取得组织**主导性**的作用，统帅其他所有元素，并让其他所有元素都屈从于它的需要。"[1]

这个观点形成于1922年，颇具吸引力，因为它暗示了艺术作品是动态的，暗示了艺术作品的形式会挑战观看者，让他们形成积极的观看而不是去注视一个统一的、静态的整体。

其他形式主义者详尽地阐述了这一观点。罗曼·雅各布森（Roman Jakobson）的探讨可能其中是最为著名的，不过他仍然保留了一点最初的定义，即相对静态的、有机体的概念；他认为，主导性是"一部艺术作品主要的组件：它规定、决定并塑造其余的组件"[2]。更动态的版本是由尤里·梯尼亚诺夫做出的，写于1923年，他声称［翻译者将

[1] 彼得·斯泰纳，《俄国形式主义的三个隐喻》，《今日诗学》，第2卷，第1b号（1980年冬/1981），第93页。

[2] 罗曼·雅各布森，《主导性》（"The Dominant"），赫伯特·伊戈尔（Herbert Eagle）翻译，《俄国诗学读本》，拉迪斯拉夫·马泰卡和克里斯蒂娜·泼墨斯卡主编，Cambridge, Mass.：MIT Press. 1971，第82页。

"主导性"替换成了"建构原则"(constructive principle)]:

> （形式的）动态性体现在建构原则这一概念上。一部作品中并非所有元素都是平等的。动态的形式并非通过结合或融合［常用的概念是"一致性"（correspondence）］产生，而是产生于相互作用，并且相应地以牺牲其他部分的元素为代价将一组元素突出出来。在这一过程中，居于优势的元素改变了居于从属地位的元素的形态。形式的感觉总是流动的感觉（也因此是变化的感觉），或是居于支配的、建构性的元素与被支配的元素之间相互关系的感觉。这并非一定是要将**时间的**微妙之处引入这个流动的或"展开的"（unfolding）的概念中。流动和动态可以被视为那种外在于时间的单纯的运动。艺术的生命正是在于这种相互作用和斗争。如果没有承担建构性角色的元素在支配并改变其他元素的这种感觉，那就根本不存在艺术的事实。（元素之间的相互协调是建构原则的一种负面特征。——维克多·什克洛夫斯基）如果这种元素之间**相互作用**的感觉（它要求两个特征——支配的和被支配的——必须强制性地存在）消失了，那么艺术的事实也就被抹去了。它就变得自动化了。[1]

这段论述表明了主导性与作品的陌生化特性是联系在一起的。安·杰斐逊（Ann Jefferson）在对俄国形式主义的评论中认为这才是梯尼亚诺夫的观点。

[1] 尤里·梯尼亚诺夫，《诗歌语言的问题》，迈克尔·索萨和布伦特·哈维翻译与主编，Ann Arbor：Ardis，1981，第33页。

> 一部特定的作品会包括消极的或自动化的元素，这些元素会屈从于那些陌生化或"前景化"的元素。有种观点认为文学文本是一个由相互关联、相互作用的元素组成的系统，"前景化"作为这个观点的必然结果而（主要由梯尼亚诺夫）发展起来，目的是为了在主导性的元素和自动化的元素之间做出区分……两套元素都是形式的，但对于形式主义者（或者毋宁说是区分者）来说，作品的兴趣点在于前景化的元素同从属性的元素之间的相互关系。换句话说，一部作品的积极元素现在不仅要区分于实用语言，还要区分于那些已经自动化的形式元素。[1]

于是，主导性就成了作品内部前景化、陌生化的手法与功能同那些被支配的、自动化的手法与功能之间相互作用的具体结构。从观影者的角度来看，我们也许可以说，当我们在依托一部影片的背景进行观看时，主导性支配着影片提示我们采用的感知-认知"角度"。

因此，在将一部艺术作品跟历史建立联系的时候，主导性是至关重要的。梯尼亚诺夫说：

> 一部作品通过这种主导性进入文学，并呈现其自身的文学功能。因此，我们把诗同韵文类目而不是散文类目联系在一起，所基于的并不是它们的全部特征，而只是那些特征中的一部分。关于体裁也同样如此。我们将一部长篇小说同"长篇小说类"联系起来，依据的是它的篇幅以及它的

[1] 安·杰斐逊，《俄国形式主义》（"Russian Formalism"），《现代文学理论：比较介绍》（*Modern Literary Theory: A Comparative Introduction*），安·杰斐逊和大卫·罗比（David Robey）主编，London: Batsford Academic and Educational, 1982，第22页。

情节发展的特性,尽管它一度是以是否包含一场爱情阴谋来区分的。[1]

换句话说,无论是作品内部还是作品与历史的关系,主导性是确定显著性的标杆。通过观察哪些手法和功能被前景化,我们就获得了一种方法,决定哪些结构对于作品讨论来说是最重要的。与此相似,在将作品与其语境进行比较时,我们可以通过主导性确定它与其他作品之间最具显著性的关系。要是没有这样一些概念,我们就不得不在研究一部影片时对每一个手法付出同等的注意力,因为我们无法决定哪些手法是更加相关的。当然,大多数批评家做出的是一种直觉的假定,即在一部作品中,某些元素或结构比其他的更重要。但主导性作为一种工具,让我们能明确地、系统地检测出这样的关系。正如我们已经看到的,它也让我们得以感知到支配的手法和被支配的手法之间存在一种动态的而非静态的关系。

正如梯尼亚诺夫这段话所表露的,主导性作为一个概念可以应用于个体的作品、作者,甚至可以应用于一般的艺术模式如诗或小说。前面关于主导性的讨论是抽象的,那么现在我们来看俄国形式主义者讨论主导性结构的一些实例,能有助于我们更好地理解。

维克多·什克洛夫斯基将查尔斯·狄更斯(Charles Dickens)的《小杜丽》(*Little Dorrit*)作为一部神秘小说(mystery)[2]进行分析,小说中有一条我们通常认为属于神秘小说的情节活动线,但它在小说中只不过建构了若干次要情节中的一个。然而,什克洛夫斯基

[1] 尤里·梯尼亚诺夫,《论文学进化》,《俄国诗学读本》,拉迪斯拉夫·马泰卡和克里斯蒂娜·泼墨斯卡主编,Cambridge, Mass.:MIT Press. 1971,第72—73页。
[2] 这个词应用于小说时,一般被译为推理小说、侦探小说或疑案小说,本章这样翻译是为了便于与它原本的"秘密""谜团""神秘事物"等含义保持一致。——译者注

认为：

> 有意思的是，在《小杜丽》中，狄更斯将神秘小说的手法延展到小说的所有部分。
>
> 即便那些从一开始就出现在我们眼前的事实也是作为秘密呈现出来的。手法也延展到这些事实。

他特别提到了小杜丽对克伦纳姆以及克伦纳姆对佩特的爱情——尤其是后者，小说一直呈现的是克伦纳姆并没有爱上她，而呈现的方式是将他临时性地称为"某某人"（例如，在小说的上卷，第二十六章，"某某人的心境"）。[1]有人可能会补充道，这种主导性还支配了小说非同寻常的下卷第一章，此章描述了一大群旅行者聚集在一座阿尔卑斯的修道院，看起来他们似乎都是第一次认识，即便读者非常清楚这群人是由小说《小杜丽》上卷中的很多主要人物组成的（例如，杜丽先生被称为"头儿"，而小杜丽被称为"年轻的女士"）。在这一章的结尾，一个次要人物瞥了一眼登记簿，并读出了所有的名字，这是为了将一个实际上一点也不神秘的"神秘事物"清理掉而精心设计的动机。因此，在《小杜丽》中，情节叙述线中的神秘小说结构支配着其他那些非神秘小说的情节叙述线，并且因为这样的处理，给后者提供了相当陌生化的手段。

艾亨鲍姆在论述尼古拉·果戈理（Nikolai Gogol）的小说《外套》（"The Overcoat"）的文章中指出，"侃"（skaz，英语中没有对应表达，它的意思是任何模仿口语式样的文字书写——最明显的例子就是方言

[1] 维克多·什克洛夫斯基，《散文理论》，居伊·韦雷翻译，Lausanne：Editions l'Age d'homme，1973，第190—191页。

习语）这种手法在支配着整体。他认为，果戈理通过专注于口语，将情节叙述的复杂性降到了最低。被"侃"这一结构前景化的手法包括双关语、音效的模仿，以及最终小说整体的怪诞基调，包括在结尾处谜一般地陷入幻想。[1]

在前一章，我们考察了《恐怖之夜》中以一个主导性结构——由一个类型惯例的混合体构成——为中心的梯级建构。我们已经看到，表面上支配着叙事的侦探类型元素在事实上如何被影片隐藏的操控所改变，进而创造出悬念。结果，影片中所有的手法——喜剧性的次级情节、场景设计、摄影机的运动，等等——都是围绕着延迟那条解释学线（这条线相当简单）中的进程的需要而被组织起来。在《恐怖之夜》中，一系列的叙事不连贯性是由这些手法变形的动机不充分而造成的。我在本书中将要分析的其他——不是全部也是大部分——影片，都会利用主导性结构和从属性结构之间的张力，以达到更加系统化的美学目的。

艺术家会在一部接一部的作品频繁采用相似的主导性，所以我们通常也可以对他或她的总体创作的主导性加以归纳（尽管作品之间始终都会存在着某些差异，而我们可以发现变化的主导性，从而有助于我们区分创作生涯的不同阶段，或者从一个艺术家的全部创作中区分出其他的子类型）。艾亨鲍姆将托尔斯泰早期的主导性特征描述为"对心理比例的破坏和对细微之处的专注"[2]。在这里我们看到，正如艾亨

[1] 参见鲍里斯·艾亨鲍姆，《果戈理的〈外套〉是怎样做出来的》（"How Gogol's 'Overcoat' Is Made"），贝思·保罗（Beth Paul）和穆里埃尔·奈斯比特（Muriel Nesbitt）翻译，《陀思妥耶夫斯基和果戈理》（*Dostoeosky and Gogol*），普里西拉·梅尔（Priscilla Mayer）和斯蒂芬·鲁迪（Stephen Rudy）主编，Ann Arbor：Ardis，1979，第119—135页。

[2] 鲍里斯·艾亨鲍姆，《青年托尔斯泰》（*The Young Tolstoi*），大卫·鲍彻（David Boucher）等翻译，加里·克恩（Gary Kern）主编，Ann Arbor：Ardis，1972，第63页。

鲍姆对主导性的理论讨论一样，他并不是将主导性视为一个静止、统一的因素，而是视为对熟见结构的一种压抑，这是为了支持一个陌生化的新结构。艾亨鲍姆在论述欧·亨利（O. Henry）的历史批判文章中，对于其出人意料的结尾这一主导性进行了考察。他认为，欧·亨利通过专注于这样的结尾，将作品推向了反讽与戏仿。艾亨鲍姆对那些人物心理深度的缺乏进行了分析——他们的行为是如何与情节活动的机制完全一致的。他也注意到作者对语言的利用："欧·亨利的基本风格手法（无论是从他的对白还是从情节建构本身都可以看出来），就是渺远、看似无关并因此惊人的语词、想法、主题或感觉的对峙。出人意料作为一种戏仿手法，由此就成了语句本身的组织原则。"[1]因此，出人意料的手法就支配了形式——从情节总体的形态往下一直到单一语句层面。

最后，比某一艺术家的作品更大的群组，也常常是围绕主导性形成的，主导性的基本特征通常是那些被广泛认同的元素。例如，韵文的主导性很长一段时间是与押韵联系在一起的，尽管素体诗和自由诗已经在挑战这一传统看法。主导性为研究大规模文体模式的历史变迁提供了手段。什克洛夫斯基的《散文理论》深入地论述了长篇小说形式的引入，以及作者们为满足长篇散文形式难以解决的组织需要而做出的不断演进的尝试。他追溯了长篇小说的变迁历史，从早期的形式，即由一个框架情境和一系列镶嵌其中的短故事构成（如《十日谈》），到"流浪汉小说"（picaresque novel），即将主人公一连串的传奇冒险故事统一起来的形式（如《堂吉诃德》），以及最后19世纪风格的小说，

[1] 鲍里斯·艾亨鲍姆，《欧·亨利与短篇小说理论》（*O. Henry and the Theory of the Short Story*），I. R. 蒂图尼克（I. R. Titunik）翻译，Ann Arbor：Michigan Slavic Contributions，1968，第15—16页。

即同时发生的多条情节线的相互交织（如《小杜丽》）。我已经尝试研究了早期影片的同类历史，比较了这几类影片——很短的原始影片、较长的单本影片，以及好莱坞1910年代中期之前的标准长片——的叙事结构。[1]

《于洛先生的假期》中的主导性

像雅克·塔蒂的《于洛先生的假期》这种影片，我们该如何去建构它的主导性？初次观看时，《于洛先生的假期》似乎只是一连串单独的喜剧性事件被松散地捆在一起。它的确不是巴斯特·基顿（Buster Keaton）或哈罗德·劳埃德（Harold Lloyd）作品的变体（尽管作为滑稽哑剧演员，塔蒂常常被人拿来同这些表演者进行比较），不是一部典型的、结构紧凑的叙事喜剧。通过揭示《于洛先生的假期》中的独有特征，我们就可以将主导性的概念梳理出来。

影片中那些短小的喜剧性场景包括了一系列不同的人物，发生在不同的地点，而且这些场景彼此相接，其间却没有明确的时间流逝。实际上，大多数场景都不是以线性的方式因果相连的，所以很多在相当大程度上都可以被重新排列而不影响基本的最低限度的动作线。然而，或许同样引人注意的是在似乎没有任何——不论是幽默的还是其他的——事件发生时所插入的那些片段。这样的镜头，如几乎空荡荡的海滩、街道和海景，不时地将那些幽默的活动打断，而且有时我们的确看到了人物，但他们表演的却是习见的、并不好笑的动作。我们可能会把这些片段当成当前的真正任务——笑料——的辅助镜头而不

[1] 参见大卫·波德维尔，珍妮特·斯泰格，克里斯汀·汤普森，《古典好莱坞电影：1960年之前的电影风格与制作模式》，New York：Columbia University Press，第14章和15章。

予理会。或许这些片段产生的是一种"低调的"幽默，或许安排这些片段就是为了让动作更加真实。上述这些无疑都从属于它们的功能。但是，鉴于这样的片段常常出现在影片分节的开端和结尾，它们似乎在全局中承担着某种更重要的结构性功能。

诺埃尔·伯奇（Noël Burch）在《电影实践理论》（*Theory of Film Practice*）中对《于洛先生的假期》进行过简略却富有洞察力的分析，他专门指出，这些几乎没有情节活动的片段对于影片的形式非常重要。

> 影片中不同段落之间的对照，同时还包括持续的时间、节奏、调子和场景（内景和外景、日景和夜景），都处在持续的精细控制之下，决定着影片的整体进程，并构成影片主要的美的来源。除了那些噱头（gags）[1]带来的如此反常却又如此完美的紊乱节奏之外，影片主要的节奏元素是一种在强弱片段之间的交替，是在那些刻意做得极为有趣、令人捧腹的可笑段落，与那些同样刻意却做得空洞、无聊和平淡的段落之间的交替。那个漂亮姑娘的同伴让她从她的房间窗户看一片完全空荡荡的海景，并说道："有时候人们会在那里钓鱼，但今天却一个人都没有。"无聊在这里得到良好的利用。类似这种以创造真正无聊感为目的的场景会持续一段时间，但这种无聊感的"剂量"却处在非常小心的控制之中，这样它就在影片的总体结构中起到了一个特殊的节奏的作用。（和其他很多可能性一起）涌上心头的有，空荡荡的海滩伴随着酒店餐厅的画外音，孩子拿着冰淇淋，一对夫妇寻找贝

[1] 或类同于中国的相声中的"包袱"，指一个完整笑料表达的基本单元。——译者注

壳，等等。

也许在整个电影史中，这部影片同《操行零分》（*Zéro de conduite*）一起，最为成功地将每个场景作为一个细胞单元（cellular unit）所内在的结构可能性加以实现，就如同一个独立于任何总体的空间或时间辩证法的不可削减的实体。[1]

把场景视为细胞单元的观点解释了我前面提到的因果关联的缺乏，以及场景重新排列的可能性。

实际上，塔蒂还真的重新编排过《于洛先生的假期》；当下的发行版本显然是1961年重新制作的产品，塔蒂在修改这部影片的同时，还修改了《节日》（*Jour de fête*）。[2]诺埃尔·伯奇提到的女主角对她的阿姨评论（而不是阿姨对她评论）空海滩这个情节已经从原初版本中删去了。修订的版本在原初版本的基础上做了相当大的修改，在法国、英国和美国发行至今已逾十年，而我这篇文章的最初版本也是基于这个修订版。场景中很多单个的噱头已被压缩或者被删除，还有一场于洛输得很惨的网球比赛也完全没有了。这次我在对这部影片的分析进行修改时，我将会不时地参考原初的法文版，如果一个场景在当下的发行版中不存在，我会注明（从某种意义上说，每个版本都是"真实的"的《于洛先生的假期》——较长的那个版本包含更多非常有趣

[1] 诺埃尔·伯奇，《电影实践理论》，海伦·R. 莱恩（Helen R. Lane）翻译，Princeton：Princeton University Press, 1981，第64页。似乎直接受到《于洛先生的假期》影响的影片不多，《本地英雄》（*Local Hero*，1983年发行的英国电影。——译者注）是其中一部，尽管该片中也有着在旅馆餐厅非常有规律的就餐和沿着海滩的散步，而且分别用了更多的幽默和更美丽的风景使之更加活泼，可有一些笔触如让摩托车骑手反复穿过小镇，明显让我们更强烈地想到了塔蒂，而影片中年轻的石油公司雇员将女海洋学家递给他的贝壳扔掉，则明显地引用自《于洛先生的假期》。

[2] 参见詹姆斯·哈丁（James Harding），《雅克·塔蒂：逐格解说》（*Jacques Tati : Frame by Frame*），London：Seeker and Warburg, 1984，第120页。

的噱头)。

诺埃尔·伯奇对《于洛先生的假期》特点的总结，表明这部影片的主导性包括传统幽默叙事的变形，手段是插入无聊的片段和琐碎的行为。大多数喜剧片会努力消除所有自动化的日常现实痕迹，但塔蒂坚持将这样的自动化作为影片中的部分素材加以利用。在这个过程中，他反常地让我们的注意力集中在日常琐碎的事情上，以至于成功地使这些事情变得陌生起来，这主要是通过对传统的噱头结构进行相似的陌生化。

我已经提到，主导性的结构贯穿于影片从最总体到最局部的层面：它贯穿于风格、叙事和主题。在本章中，我将检视《于洛先生的假期》的这三个结构层面，尤其是考察影片如何通过将无聊、琐碎的材料同那些更传统的噱头结构并置，来对每个层面进行控制。

风格系统

在技法特征层面，塔蒂的主要形式原则是"交叠"(overlap)。在他的影片中，各种各样的微小事件和噱头可能会有些不连贯，但他却通过一个复杂的缝合过程让它们交叠在一起。他在片中利用了纵深调度、深焦镜头、画外音和同一画幅内的多重兴趣点等手法，让《于洛先生的假期》的几乎每个时刻——好笑的或不好笑的——都依赖于起初各自分开的两个情节活动与空间之间的相互作用。而且很常见的是，其中一个情节活动与空间发生的是一个琐碎的事件，甚至是一个"死亡的"时刻，即什么事情也没有发生。因此，无聊之事的残留会影响幽默的风格；塔蒂常常利用不完整的、微妙的或彻底诡异的笑料。他从事物中发现其他任何喜剧家都不会用的幽默，并且在一个独特的时间与空间的布局中设定这个幽默。

影片的摄影常常会在一个画幅内包含几个元素，来强调情节活动的交叠。塔蒂几乎把特写镜头从他的风格中移除了，甚至在他职业生涯的早期就是如此，而他后来的影片几乎只用远景镜头。在《于洛先生的假期》中，很少有镜头只有一个关注的焦点。可能前景中在表演一个噱头，同时另一个次要的情节活动正在背景的一角发生，而下一个噱头却在背景的另一角开始了。通常来说，这样一种对下一个场景的设定几乎是无法引人注意的，于是，当塔蒂将镜头切入，让背景的情节活动转变为下一个亚分节的中心笑料时，通过交叠形成的连贯性就是极度微妙的了。因为最初这两个情节活动发生在同一个空间，剪接造成的跳动感还不足以打乱动作的流动性。然而，如果我们看一看塔蒂的剪辑就会发现，他还频繁地使用90°和180°剪接，进一步将两个情节活动之间的连贯性降到最低，以此确保每一次相继的情节活动的背景都是不同的。有一个清楚的例子，就是于洛和玛蒂娜去骑马的一场戏。当玛蒂娜骑着马开始朝银幕右侧出画时，背景中的一辆轿车开始朝马棚倒车（图3.1，塔蒂还通过音轨上的几声喇叭[1]将我们的注意力更进一步地引过去）。在下一个镜头中，摄影机取的角度与前面的镜头大约呈90°角：此处轿车从右侧倒入画面（图3.2），于是轿车成了前景的元素，并为下一个噱头做好准备——马把车尾的敞篷座位给踢下来了。塔蒂还能将这个过程按照相反的流程做出来，即从一个情节活动切开，然后这个情节活动出现在下一个镜头的背景中；有一个例子，两个游泳者互相打招呼，就在他们握手时，于洛倾倒的洗漱水从他们脚边的排水管冲出来，溅了他们一身。正当他们笨拙地避开喷溅的时候（图3.3），塔蒂切入一个让这一情节活动处在更远景的镜头，这时是那个惧内的游客亨利处在前景，他正在四处观看，其

[1] 喇叭声可能是在1961年修订版中，原版中是汽车发动机的轰鸣声。——译者注

图 3.1

图 3.2

图 3.3

第三章 沙滩上的无聊

间朝上瞄了一眼画外于洛的窗户（图3.4）。因此，尽管情节活动经常不连贯，塔蒂却用摄影技法提供了这些事件相互关联的感觉，这些摄影技法包括在同一画面内多个情节活动的多重交叠。此外，这些情节活动中的每一个就其本身而言都是完全的琐碎之事——一个人在排放洗漱水，两个人在握手，另一个人却在闲逛——而幽默只是出现在它们之间偶然相互作用的时候。

一个与此相关的手法是让别的人物观看其附近发生的情节活动。亨利个性的凸显不仅仅来自他的沉默，也来自他经常处在一个镜头的前景或背景，观看着主要笑料的发生。有一个场景是那艘尚未完工的新船因为绞盘松开而滑入水中，镜头跟着船主的视线摇过去，发现亨利正在旁边，停下来观看着所发生的这一切，而这时他的妻子正等着他跟上去继续走。这个手法通常依靠景深镜头。尽管人物们并非处于奥逊·威尔斯（Orson Welles）式的特写中，但他们可能处于中景，而画面深处别的情节活动正在发生。例如，在葬礼的场景中，一个客人看着轮胎"花圈"正在泄气（图3.5），然后他向前走，镜头向右摇，他看见景深处故障汽车旁边的于洛（图3.6）。还有一个类似的景深空间是很多朝着海滩的俯拍镜头，这些镜头大致是从酒店和寄宿公寓的窗户这些区域拍摄的。有几次，玛蒂娜可以从其中某个镜头的左侧或右侧被看到，她俯瞰着，视线扫过海滩；然后，镜头却并没有跟随她的动作，而是转到很多之前她看到或听到的那些海滨远处的活动。图3.7中玛蒂娜的这个镜头是从后来版本的《于洛先生的假期》中截取的，她正指给她的阿姨看，人们通常在哪里钓鱼；这个"平淡"小片段的最初版本是引出一连串让人发笑的情节活动，包括首场网球比赛——于洛笨拙地输掉了那场比赛。

我已经提到，影片是如何利用剪辑让可能在远距离看到的事件变得更近，以及从情节活动那里反拉回来，以揭示情节活动的反应。另

图 3.4

图 3.5

图 3.6

图 3.7

外一种剪接的方法则以不同的方式将情节活动连接起来：对一个情节活动的临近区域多次剪接，从而发现同时发生的其他情节活动。有时，这些其他的情节活动与第一个事件有关联，有时则没有。在绞盘松开导致未完工的船滑入海中这个事件之后，随着船主环顾四周寻找乱搞绞盘的肇事者，塔蒂切入多个不同视角的海滩镜头。绞盘是这个段落围绕建立的核心点，出现在了大多数的镜头中。绞盘和站在绞盘旁边的那个人面朝着观众，同时背景随着镜头的替换而变换（图3.8—图3.17）。主要的笑料演得非常快：船滑入水中。在这之后的一系列镜头却透露出来多个其他的情节活动。图3.13是最初版本中的一个镜头：法国妈妈发现她的儿子一直在帮着另一个女人绕线圈，于是放开绞盘的就不可能是他；一种"否定性的"笑料强调出这个场景不可能确定谁是肇事者。这一强调仍然是基于交叠而不是线性发展。

如上所述，塔蒂采用了一种不寻常的剪接方法——将摄影机转向一个新的位置，与之前的机位呈90°，有时甚至是180°。对于特写来说，这实际上不会导致定位紊乱，因为同一个拍摄对象会得到完全清晰的呈现。但在远景镜头中，这种剪接可以完全改变我们看到的景象，因

图 3.8

图 3.9

图 3.10

第三章 沙滩上的无聊

图 3.11

图 3.12

图 3.13

图 3.14

图 3.15

图 3.16

第三章 沙滩上的无聊

图 3.17

为整个环境变化了,而目标对象虽然还是被呈现出来,却出现在不同的背景中。在这部影片以及塔蒂的其他影片中,观影者可能都不得不在银幕上寻找新的空间定位(我们可以在《晚春》中再次看到90°和180°剪接,并在《游戏规则》中看到一种相似的手法,即90°摇镜头和弧线跟拍镜头)。例如,在开场的旅行段落中,两个男人从于洛的轿车前冲出来,逼得于洛停车,这时他们是朝着画面的右侧跑过去的(图3.18)。下一个镜头却没有停在于洛那里,画面中是一辆巴士,大概是停在街对面,因为两个男人从画面的左侧入画(图3.19)。这是一个大约90°的剪接,对于巴士同于洛的汽车之间的时空关系,判断的唯一线索就是奔跑的男人。

 这种剪辑在《于洛先生的假期》中非常多。在徒步派对那场戏的一开始,出现了一种不那么让人迷惑的90°剪接。塔蒂是用一个中远镜头引入这一场景,一个闷闷不乐的女人处在画面的中央,正在装背包(图3.20);然后一个90°剪接,于洛出现,还有正从门口进来的远足活动领队,这时之前的年轻女人则处在画面的右侧(图3.21)。然而还不止这样,在第二个镜头中,还有一个人在画面的左侧,只有部分

图 3.18

图 3.19

图 3.20

第三章 沙滩上的无聊

图 3.21

可见；他是上一个噱头的受害者，因为于洛把他书里的书签拿了出来，这时我们就看到他还在确定书看到哪儿了；交叠法为这一场景创造了一种视觉上的张力——一个安静的小噱头，我们可能注意到也可能注意不到。持续不断地采用这种90°剪接，让多重情节活动从一个单一的活动中呈叶片状展开。数量众多的180°剪接（这里的意思是，摄影机镜头移动到拍摄目标对面的位置上去了）也发挥着类似的功能；这些镜头将我们的注意力引向主要区域周边的不同区域的情节活动，并强调这些情节活动之间的交叠。

声画关系常常会产生或增强交叠效果（开场时，塔蒂用让人误解的铁路广播将我们的注意力引向声音，从而将声音手法前景化）。于洛油漆小划艇的那个著名场景很大程度上就依赖于画外音。于洛在油漆时，被画外的一些讨论徒步派对的人分散了注意力，这些人在这场戏中始终没有出现在画面上的任何地点（与寻常一样，谈话本身是琐碎之事）。由于分心，油漆桶就有可能在不被于洛注意的情况下漂走；因此，不同空间中两个互不相关的事件相互作用，就完成了噱头的制造，此处的这种相互作用产生于画外音。

对交叠的强调，是一次又一次地通过海滩上的噪音加在海滨酒店的内景或反向的手法即酒店的噪音加在海滩镜头上来实现的。当于洛在客厅等着接玛蒂娜去骑马的时候，海滩上的声音从画面外飘进来，从而为他巡视客厅这一哑剧桥段提供了主要的声音。在第二天的午餐场景中，有一个切到海滩外景的镜头，这时我们仍然能听到餐具在叮当作响，还有侍者与老板之间的争论，同样是画外音。还有一个镜头是孩子们朝海滩跑去，同时响起的是广播广告的画外音。

在酒店里，于洛同度假的旅伴们的第一次接触也依赖于这种声音的手法。一个侍者的全景镜头让我们知道于洛来了；在这个镜头中，侍者正站在酒店大堂，听着画外于洛汽车回火的声音。在这之后，于洛还有很多次用制造噪音的方式打扰客人们。甚至在于洛还没有进入房间时，画外音就已经将他的空间同侍者与客人们的空间链接在一起。还要注意一个场景对景深与声音的利用，于洛开车去参加网球比赛，球场在背景，而于洛的手在右下方的前景中；当他关掉引擎时，发出一连串的回火声，这引起景深处那些玩网球的客人朝前景看过来并僵住不动。

一个强调交叠的声音母题是在重复的酒店外夜景的镜头中，于洛制造出各种吵闹声音让客人们纷纷把灯打开。第二天，于洛参加的徒步派对制造出噪音；之后，又是晚回家的于洛带来汽车的吵闹声。这一母题达到高潮是在酒店受到烟花攻击的时候，不仅成功地将客人们都吵醒，还让他们齐聚在酒店的大堂里。

最后的这个例子表明采用交叠的技法是如何有可能发展成一种主要手法的，进而帮助影片组织第二个层面——叙事。

叙事系统

对影片的人物做一个简要介绍可能有助于后面的分析，因为一次性观影很难将这些人物全都区分出来。一群来历不同的人聚集在法国海滨的一座度假小镇。于洛住的是海滩酒店，由一个业主和一个侍者运营。他的度假旅伴包括一个退休的军人绅士、一个给于洛的网球比赛当裁判的英国女人、一个共产主义的男青年、一个商人及其妻子和儿子，还有一对夫妇——亨利和他的妻子，他们整天到处闲逛。

女主角是玛蒂娜，住在一所寄宿公寓里，位于海滩酒店邻近的街边；很快她的阿姨杜布瓦夫人就过来同她一起住了。玛蒂娜和于洛多次碰头并一起出门游玩，可直到影片结束，这都没发展出什么结果。情节活动仅仅由一系列喜剧性事件组成，这些事件中的人是以不同的方式聚集在一起的。最后他们全都离开了小镇，而海滩也冷清下来，一直到下一个度假季。

除了最低程度的情节设置，《于洛先生的假期》将一切都清除了，所以影片的总体结构与典型的叙事逻辑有很大的差异。典型的好莱坞风格在叙事发展上会有一个非常清晰的式样，这一式样可能会包括人物之间变化的关系，例如在一个爱情故事中；或者一场搜寻的情节活动，例如在《恐怖之夜》之中；或者一场争斗，例如在一部西部片中——或者不止一个这样的元素。在每种情况下，式样的完成就标志着影片的结局。此外，古典影片的主人公的内心可能有一个明确的目标，而且通常会与其他人物的相反欲望发生冲突。如果于洛是这样一部影片中的男主角，他很有可能从一开始就确定，那些与他一起度假的伙伴是一群无聊的家伙，并准备将他们从其习惯的模式中摆脱出来；然而，于洛实际上似乎是要随波逐流，只是无法做到这一点；同样，他本应马上见到玛蒂娜，并努力赢得芳心，但实际上他们的关系是断断续续

的，于洛对她的态度也始终不明晰。

所以，《于洛先生的假期》缺乏一个线性的叙事发展式样。度假并没有上述叙事类型那样一个事件发展的逻辑。侦探只有在故事的结尾才能发现他要寻找的东西，但于洛的网球比赛却能合乎逻辑地放在假期的任何位置（如前文提到的，有个事实其实已经证明了这一点，从原始的版本中删去一场完整的网球比赛，并不影响叙事。即便在第一个版本中，当于洛在惨败一场之后，影片也没有任何提示表明他之前就决意要赢一场比赛）。度假的结构只受限于人物能与日常偏好相脱离的时间长度，以及所选定的场景让他们能够参与的活动类型。因此，塔蒂在结构《于洛先生的假期》时，能够相当任意；他对叙事的创造并不是基于一系列情节活动的演进，而是基于一个固定的日程表。影片实际上把海滩上的七天都包含了。

《于洛先生的假期》是由引导部分和结局部分框定出来的，包含去往和离开海滩小镇的情节活动。影片开场立刻设定了人物活动的交叠手法和一种趣味——人物是更大人群中的一部分。在七天的时间表中，塔蒂建立起一个每天都在重复的严格式样。第一天的日程有所不同，主要是因为旅程占了大部分时间，到达目的地本身就是一个相对长的段落。尽管如此，几个母题很快就建立起来了：就餐时间的摇铃、餐厅、亨利夫妇作为转场的手法设置，以及酒店夜晚的外景（这一天还没被于洛打扰）。但第二天就建立起一个典型度假日的完整式样。我将一天分为五个部分，见后面的附表：1) 上午，2) 午餐，3) 下午，4) 晚餐，5) 夜晚。于洛在第二天参加了所有这些标准的活动。他惹上了一些小麻烦，但他第一次真正打扰其他客人是在他离开大堂里沉闷的晚间集会而加入徒步派对的时候。这与上午绞盘事件的段落一起，同为第二天的主要场景（我已经用星号将表格中每天较长的段落标注出来了；在最初版本中，第三个长段落，即第一次网球比

第三章　沙滩上的无聊

	第一天	第二天	第三天	第四天	第五天	第六天	第七天
1) 上午	X	拉开阳台门帘 海滩上的事件，包括纹盘场景	帆船 海滩上的事件	吊起遮阳网 海滩上的事件 网球比赛*	取下售货亭窗板 骑马的场景*	淡入 野餐旅行	淡入 告别* [玛蒂娜的照片] 空荡荡的海滩淡出
2) 午餐	X	铃声 酒店的午餐 街道场景	铃声 酒店和寄宿公寓的午餐	铃声 定下骑马的约会		X	X
3) 下午	旅程与到达	于洛与玛蒂娜碰面 一系列短小的噱头 [第一次网球比赛*]	墓地*	X	X	X	X
4) 晚餐	晚餐铃声 于洛和其他客人在餐厅	间接表现 夫妇上楼去餐厅	X	X	X	X	X
5) 夜晚	亨利夫妇出门 淡出—寄宿公寓的外景	淡入 徒步派对* 淡出—酒店灯亮的外景	亨利夫妇出门 淡出—酒店灯亮的外景	亨利夫妇出门* 乒乓球比赛 淡出—酒店灯亮的外景	淡入 化装舞会* 淡出—月光下的海滩	淡入 篝火* 淡出—黑暗的小屋	X

符号说明：X表示当日影片没有呈现的时间段。

斜体字表示一天中从一个时间段到另一个时间段或从一天到另一天的转场手法。

星号表示较长的段落。

方括号表示从最初版本的影片中截取的场景。

赛发生在第二天)。

影片接下来部分的总体结构,就是其他酒店客人继续遵守着第二天设定的日程,而于洛则开始越来越打乱他本人和其他人的日程。风格上的交叠手法是重要的,因为塔蒂一直在设定度假客人这个群体的不同成员之间的互动。大部分度假客人都是一致顺从的,于洛在自己的活动中被设定为同他们对立。他的活动同其他人的活动的交叠形成了对日程的扰乱,并且最终当所有的式样在焰火场景中被反转时,也造成了轻微的混乱。

越来越混乱的日程可以从表格所示影片未呈现的正常活动的数量反映出来。在第三天,于洛误闯墓园,把葬礼搞得一团糟(当天一个较长的段落),他在那里交朋友,结果不仅错过了酒店的晚餐,并且在返回时因为汽车的声音再一次将其他客人吵醒。在第四天,两个单元的活动消失了:下午和晚餐都没有被呈现。当天有两个较长的段落:上午的网球场景和晚间补充性的乒乓球场景。在上午的段落里,于洛对这个团体的打扰并不是因为他在网球比赛中击败他们,而是因为他采用的异端手段。晚间在酒店大堂里,于洛再次破坏了团体的习惯活动,两次过来寻找乒乓球。他对纸牌游戏的意外干扰,导致客人们陷入比之前更加混乱的状态。这一天是在他们的混乱中结束的。

在第五天,消失的活动单元更多了,只有上午和夜晚被呈现出来。当天仍然还是两个较长的段落占了大部分时间:海滩上同马的较劲和化装舞会。就像前一夜在酒店的情况一样,于洛再次使海滩陷于混乱。他的情节活动(惹恼了马,导致敞篷后座被马踢中并把一个人卡在里边)和附近其他人的活动(他们过来解救被卡住的人)之间的相互作用产生了混乱。化装舞会再次让于洛同酒店的客人们建立起对立关系。然而,这一次于洛成功地聚集起了一小群"支持者",他们脱离那顺

第三章 沙滩上的无聊　　163

从一致的圈子,加入了他:玛蒂娜、商人的儿子,甚至还有亨利——他不敢参加舞会,只能透过窗户快乐地偷看。两组人之间的对立是通过两个空间相互渗透的声音的冲突来实现的。每次门打开时,酒店大堂收音机广播的声音就会传进餐厅,而当于洛把留声机的声音调大时,楼下的人群就会被打扰。

第六天仍然有两个较长的段落,实际上构成了当天所有的情节活动。午餐、下午和晚餐都没有出现。野餐旅行占据了上午。这场乡村的午餐会是客人们自己精心准备的。但于洛的活动让他再一次错过了这顿饭,他还让其他两位客人——英国女人和杜布瓦夫人——也没能赶上。此外,于洛的汽车故障还让本来计划坐他的车去野餐的玛蒂娜从此在影片中与他分开;玛蒂娜最终与共产主义男青年一起坐了另一辆车。于洛大概整天都被那些赶他出庄园的狗所折磨,因为直到晚上它们还与他在一起。就在这时,他意外地用焰火对这个度假小镇展开了攻击:爆炸的声音和机关枪般的爆裂声把这个场面变成了一场象征性的战斗。在整部影片中,于洛都在实施对群体一致性的攻击,在这里则达到了合乎逻辑的高潮。攻击成功了。客人们打开了灯,但他们也迷迷糊糊地走出来,聚集在大堂。于洛先前不被允许播放的唱片,也意外地被酒店老板亲自设置成播放状态。因为太忙而没能参加任何真正度假活动的商人,也摇摇晃晃地带上他儿子的纸帽子,加入这个事实上的派对。他的儿子和英国女人开始欢快地和着音乐跳舞。在这个交叠场景中,没有单独的情节活动。客人们并不是分成一个个小群体坐在大堂里,彼此不在意,而是被迫互动。

第七天标志着假期的结束。度假团体重新恢复了秩序,冷落了"战争"负伤的于洛,于洛甚至没能再见到玛蒂娜。但有两个人物向他打招呼。一个是英国女人,另一个居然是亨利,他们向他告别,暗示他们假期的大部分快乐都来自于洛本人。最后一天与第一天取得了平衡。

正如第一天只呈现了下午的到达以及晚餐和夜晚，最后一天只表现了上午的离开［在最初版本中，有一个简短的场景，就在玛蒂娜准备上车时，她收到了她的假期照片（图3.22）；然后切到火车上，她和她的阿姨杜布瓦夫人在看这些照片。杜布瓦夫人被于洛的照片惹恼，而玛蒂娜却对着照片微笑了（图3.23）。我估计，塔蒂后来发现，这一玛蒂娜仍然喜欢于洛的指示太明显，也太感伤，于是就把它删掉了］。

比每天更小的时间段落通常用形式手法做了清晰的标记。大多数的日子是用海滩的镜头开场，通常是用某种物件被拉开来表现：玛蒂娜拉开阳台门帘开启了第二天，船帆滑过让我们看到了第三天的海滩，而纪念品售货亭的窗板被取下来是第五天的开始。同样，只要是午餐被呈现的每一天，就餐时间都是通过拉响酒店的铃声开始的。几场夜间戏结束于酒店外面被照亮的场景。客人们日程的规律性通过收音机的多次出现这一手法得到强调；广播结束的信号也是客人们决定上床睡觉的标志。另一方面，在徒步派对之夜，于洛在广播结束的信号发出时却离开了酒店。同样，场景中的一些时刻却几乎没有任何情节活动。多个镜头表现客人们坐在酒店大堂，每个人都专注于私人的活动，没有有趣的关注焦点，直到于洛以某种方式将这些情节活动打破——例如，在他第一次到达酒店时，让风吹进大堂，以及后来他将音乐开得太大而打扰大家。在这样的场景中，我们看到伯奇描述的对无聊的形式化利用。

塔蒂还纳入了众多人物，我们只对其中几个了解得比较多。于洛是唯一有发展的人物，但他并没有出现在所有的喜剧性场景中。影片的着重点是置身于群体中的个体，以及作为扰乱因素的于洛。实际上，这一叙事上的对照，也许使影片中主导性的无聊与幽默之间的冲突最为明显地暴露出来。我们看到，大多数人物都是群体严格一致性中的

图 3.22

图 3.23

孤立个体。他们在情节活动的交叠中彼此碰撞，但总体上都抗拒着对他们的行为的打扰。这一叙事的暗指，让我们转而去检视塔蒂对影片大体结构的第三个层面——主题系统——的利用。

主题系统

《于洛先生的假期》的很多人物在度假过程中并没有改变其行为

或活动方式。商人始终因为在电话上沟通生意而破坏他家的旅行生活，共产主义男青年则随时拿着宣传册。亨利完全畏服于他的妻子，除了跟着她走之外不敢有任何逾矩行为；在整部影片中，他都穿着一套正装，戴着礼帽。退休军官把他的时间都用来讲述他的战斗业绩。于洛，一定程度上还包括玛蒂娜和英国女人，是这一式样的主要例外。

这些人物还彼此孤立。我们第一次看到酒店的客人，他们正坐在大堂中彼此隔开的桌子边；镜头跟着侍者，侍者在他们之间穿行，当他试图掸掉桌子上的灰尘时，引起一些人的轻微不满。最后，我们看到他们仍然还是个体化的单元（对于这一孤立状态的反讽性强调——在英语配音版中——来自一句很难听见的台词，当于洛在登记入住时，一个女人对另一个人说，她喜欢海滩，因为人们在海滩上可以结识其他人）。客人们是通过广播的声音在这个和其他场景中联结在一起的，但正如我们所看到的，他们的活动常常是在编组成团、严格管理下进行的。基本上，他们每天的日程是由外界的影响——就餐铃、广播、度假生活的礼仪——所计划好的。即便是接近尾声时，他们的野餐也是以一种严格的方式组织起来的——领队是一个军人——就好像他们是在进行一场军事行动。人物很少动用想象力去摸索对他们来说可能会有趣的活动。客人们及其日常惯例由此就成为一种动机，呈现出弥漫在整部影片中的单调乏味。

于洛的行为方式则相反，与这种单调乏味相对立，他带来了扰乱的元素。他错过了就餐，创造出他自己的活动，将度假地的古板生活抛离轨道。当其他人购买美国报纸来了解最近发生的事件时，他则把买来的报纸做成网球帽；鲜明的对照还体现在一个颇具特色的景深空间构图中，共产主义男青年在前景阅读（图3.24）。与其他大多数客人不同，于洛对事物和活动的感知是非常规的。同样，与于洛关联的事物也是奇怪的、滑稽的。尤其是于洛的汽车，并没有发挥出本应有的

图 3.24

作用。它的故障导致组团野餐被延迟，它吵醒了酒店的客人，而且如同他的其他情节活动一样，也给他本人带来麻烦；由于没能参加野餐，他失去了见玛蒂娜的最后机会。另一方面，之前在墓地的汽车故障让他同一群新认识的人聚在一起。于洛的行为常常导致灾难，但这些行为总是以他性格中的自发性作为驱动的。其他人物中只有几位能以一种不那么僵化的方式进行感知，也才能认可并欣赏这种自发性。

于洛不断地扰乱这个群体，从而成为大多数度假者鄙视的对象，但他还是逐渐赢得了部分人的友谊。整部影片中，我们都可以看到亨利常常带着笑意旁观于洛的行为。在最后，亨利透露出他通过于洛间接地感受到了愉悦，因为于洛敢于去做那些他不敢做的事情。网球比赛结束后，裁判——那个英国女人——也开始欣赏于洛带来的麻烦。她甚至开始喜欢于洛响亮的音乐声。最后，她、亨利，以及商人的儿子都成了于洛的朋友。

在影片中，于洛数次打断大堂里的桌边聚会：在他初次到达的时候，以及在他搞乱纸牌游戏的时候。在纸牌游戏的段落中，客人们无法应付这样的混乱局面，于是发生了一场打斗。后来酒店试图组织一

场化装舞会来让他们互相交际,以失败告终;他们不愿穿那些愚蠢的服装,宁愿继续玩纸牌游戏。但在第二天晚上,于洛的焰火秀最终迫使他们自发地在大堂里交往起来,并形成一场派对的氛围。自发性正是那些人物在整部影片中都缺乏的。在主题上,自发性是平庸与幽默之间的冲突的结果,就如风格层面上的交叠和叙事层面上"细胞"场景的建构。

故事的产生,并不是通过将人物置于某个奇怪的情境中以形成幽默的方式——度假的环境是非常日常性的。然而,塔蒂将我们对日常生活的知觉改变了,这是他一直秉持的做法。大多数客人都认为他们自己是超越这种日常存在的荒谬的,但他们的行为却表明并非如此。例如,第五天晚间的开场是一个女人在看化装舞会的海报,然后表示不屑一顾(图3.25),加入了那个拒绝参加化装舞会的人群。然而塔蒂却将她与另一位戴着派对帽的女人并置起来,表明这个冷笑的女人的穿着看起来一样愚蠢(图3.26)。同样,在第二天的午餐时间,于洛坐到一个男人旁边,拿盐罐时袖子意外地擦过后者的嘴,那人表现出了恼怒。如果他对生活的知觉类似于同于洛交朋友的那些人物,那么他只会对此一笑置之。因此,塔蒂处理的题材,是关于人们打破循规蹈矩与一致性的能力。实际上,他处理的是人们活动的交叠,以及对由传统惯例建立的社会藩篱的打破。

结论

对《于洛先生的假期》的分析,证明了在一部高度独创性的影片中那些非同寻常的手法是何以被区分出来,用于建构一个主导性,并由此就组织起一个总体论点。同其他新形式主义概念一样,主导性既不完全属于作品内部也不完全是观看者的产物。它仍然包含一系列提

图 3.25

图 3.26

示，我们在建构对于影片中各部分何以相互关联的总体观念时，根据这些提示做出反应。不同的分析者发现的主导性至少存在轻微差异，在分析者表达相同观念时都有可能用不同的方式这一意义上来说尤其如此。但这的确不意味着主导性对于一部影片来说是任意的；分析者对主导性做出的论述多少都是成功的，因为它可以多少说明影片的手法以及这些手法的式样安排。

影片通过它们的主导性与其历史语境相联系；因此，标准化的影

片常常会与大量其他影片共享相似的主导性，并且，正如我们看到的，一个主导性可以用来将某单个电影制作者的影片类聚起来。我们会看到，塔蒂的《玩乐时间》采用了很多与《于洛先生的假期》相同的手法与功能。两部影片都从古典的喜剧片建构规范中脱颖而出。

实际上，《于洛先生的假期》最独特的方面之一就是精简（pared-down）的概念，平庸的环境是一个常常同现代戏剧性和悲剧性影片关联的惯例。艺术片尤其会采用枯燥乏味的环境与陈腐的日常程序这样的手法来创造对现代生活的象征性评论。安东尼奥尼的三部曲尤其是在做着这样的事情，塔蒂在某种意义上是他的另一面。塔蒂并不是让我们去阐释平庸乏味，而是让它显得可笑。正如我们所看到的，那些并置起来创造幽默的元素常常会由一个乏味的行为和一个怪异的行为组成——并且传统的行为就是怪异的行为（例如，于洛留下湿脚印，于洛的汽车发生故障，于洛的皮划艇像鲨鱼一样裂开并吞噬他）。说来奇怪，陌生化的事件反而是那些平庸乏味的行为。有时，幽默的元素会占据优先地位，例如焰火攻击睡眠中的客人。但在其他时候，喜剧性事件的结果从未真正到来，绞盘场景中就是这样；在这里，如果按照惯例性的处理方式，会让我们跟着船上的那个人，看着他掉入水中全身湿透的滑稽姿态，或者会让我们把注意力集中在岸上的那个人，跟着他追踪肇事者。然而，我们最多只看到船主盯着肇事嫌疑人（于洛在他的盯视下的窘态产生了一点喜剧性，但这并非整个笑料的高潮，因为我们后来从餐厅的窗户看到船主还在试图弄明白是谁干的）。

艾亨鲍姆认为，主导性的结构会让其他结构（主要是知觉自动化的结构）处于从属地位。我们已经看到，那些能够创造出一种持续有趣的影片和紧凑的线性叙事的通常手法是如何在这部影片中被最小化的。塔蒂避开了连贯性系统，从而有利于形成一幅拼贴画，给我们提

供多重的注意力中心。或许最重要的是,《于洛先生的假期》用大量的时间来创造抽象的形式式样,这些式样既不好笑,在叙事上也不相关——无论是伯奇所谓"细胞单元"间的裂隙,还是对取景和声音的细致连贯的利用,都是如此。即便有人觉得《于洛先生的假期》整体上并不好笑,也能欣赏它的形式复杂性。所以毫不奇怪,塔蒂曾经表示想与罗贝尔·布列松(Robert Bresson)合作。[1]

[1] 参见罗伊·阿姆斯(Roy Armes),《1946年以来的法国电影:第一卷,伟大的传统》(*French Cinema Since 1946:Volume One, The Great Tradition*),New Jersey:A. S. Barnes,1970,第152页。

第四章
锯断枝干——作为布莱希特式影片的《一切安好》[1]

元素的间离作为主导性

贝托尔特·布莱希特(Bertholt Brecht)的概念在分析让-吕克·戈达尔的影片时是有效的,这并非一个新鲜想法。但对于《一切安好》来说,因为它所采用的对自身制作进行思考的框架手法,似乎更能代表朝向实现布莱希特式影片的一步。

检视《一切安好》中的一个人物对布莱希特歌剧《马哈哥尼城的兴衰》(*Aufsteig und Fall der Stadt Mahagonny*)的剧本注释的指涉,并受布莱希特那篇文章《元素的间离》("Separation of Elements")的启发来探讨这部影片,皆非由本文首开先河。科林·麦卡比(Colin MacCabe)在他的文章《间离的政治》("The Politics of

[1] 本章中的一些基本概念是大卫·波德维尔在威斯康星大学麦迪逊分校(University of Wisconsin-Madison)做过的一次讲座中提出来的。我很感激他鼓励我做这方面的研究。我也感谢他的1983年度戈达尔研讨班的那些成员,他们阅读了本章的最初版,并提供了一些有用的批评意见,我已努力在本版中对此加以考虑。爱德华·布兰尼根一如既往地通读了全文,我也采纳了他的一些建议。

Separation")[1]中指出了这样一个路径的适当性。一方面，我之所以采取这一步骤的确是因为麦卡比，另一方面，我对间离这个概念的使用却与他有所不同；下面我将简单总结我在麦卡比的路径中所发现的问题，再概述我自己的路径。

麦卡比认为，布莱希特关于歌剧元素的一般分类——语词、音乐和布景——类同于克里斯蒂安·麦茨（Christian Metz）的电影表达的五种材料（活动影像、书写材料、对白、声效和音乐）。[2]这就带来了麦茨分类的那些常见问题，因为这些类别并非彼此平行并列的（一个从广告牌前滑过的移动镜头应该是书写材料还是活动影像？），而且麦茨还给予声音以特别的优待，因为他将声音划分了亚类别，却不对影像做同样的事情。然而，更为重要的是，麦卡比假定，将布莱希特的元素间离原则应用于电影，只涉及麦茨的类别。这一假定将麦卡比局限于一个严苛的路径上，关于间离渠道，他只能列举出一些有形的例子。他的方案并不包括叙事、因果关系或任何其他功能类别，这使得他根本无法表明这种间离是如何产生出布莱希特所说的政治结果的（麦卡比本人宣称，他开始着手的这一进程是"形式主义的"——但这个词同俄国形式主义或我在本书中使用的路径没有任何关系）。

他对这个问题的解决，是通过将表达材料同弗洛伊德关于意识/无意识、信仰/知识以及快乐/欲望的分离的观点关联起来："政治问题由此就成为一个身份定位的问题，必须间离出来，这样它才能成为知识的客体。"[3]麦卡比并没有说明"形式主义的"间离，例如书写材料从影像的分离、影像从音乐的分离等，是如何走向他所描述的弗洛伊德

[1] 科林·麦卡比，《间离的政治》，《屏幕》（*Screen*），第16卷，第4号（1975年冬/1976）。
[2] 同上，第46页。
[3] 同上，第49页。

学说的过程的。他的结论是间离会自动地给观众创造出一种缺乏统一性的干扰感,而这种干扰感本身是一个心理上的"间离"过程,有助于观众的学习。

> 因此,重要的地方在于,在元素的间离过程中,观影者从这种统一性和同质性——这种被动状态——之中间离出来,为的是积极地挪用所呈现给他的场景。这种积极的挪用就是史诗剧(epic theatre)[1]的目标——知识的生产。我们需要的不是一个同其自身意义相互依存的文本,不是一个传达一种统一性并给主题一个位置的文本,我们需要的是具有诸多裂隙和差异的文本,而这些裂隙和差异始终都要求一种来自主题的清晰表达行为——这种主题的清晰表达由于始终都处于变化与矛盾之中,从而让我们了解——也显示出——解读者的位置在电影内部与外部之间的矛盾。[2]

但是,元素的"间离"与摆脱统一和同质的感觉的观影者的"间离",在这里仅仅是通过一种语义游戏才联系在一起的;麦卡比并没有说明任何真正的因果关联。毕竟,有大量的影片都把它们的元素间离了;难道就因为无声片通过书写的字幕将话语从影像中间离出来,我们就可以说所有的无声片都比有声片更"布莱希特"吗?实际上,麦卡比暗含的意思就是,《一切安好》在这方面相对于《我所知道的

[1] 或译为"叙事剧"(德语为episches Theater),这是发生于1920年代早期到中期的一场戏剧运动,基本特点是形式的自由朴实、舒展大度和表现手法的叙述性,它要求逼真地展现广阔的生活面貌,揭示社会发展规律,强调戏剧给予观众的娱乐和认知功能,相对的是传统上的"戏剧性戏剧"(dramatic theater)。这个术语是德国戏剧家欧文·皮斯卡托(Erwin Piscator)提出的,但主要的理论贡献者和最著名的实践者是布莱希特。——译者注

[2] 科林·麦卡比,《间离的政治》,《屏幕》,第16卷,第4号(1975年冬/1976),第48页。

关于她的二三事》（*Deux ou trois Choses que je Sais D'elle*）来说是一种退步，因为它的字幕更少。这种定量的路径大概是因为观影者将技法性的间离等同于布莱希特（以及弗洛伊德）的观念：间离越多，就越是布莱希特式的电影。但毕竟像《百万法郎》（*Le Million*）尽管有着大量的声画间离（例如在一场戏中，歌剧中的一对男女正唱着情歌，而其他人正处于真正的恋爱之中），但我们几乎不会把它称为布莱希特式的电影。这样一来，我虽然感激麦卡比指出了"间离"原则对于《一切安好》的适用性，但因为上述的保留，我在把布莱希特式结构作为影片的主导性加以分析的时候将采取一条不同的路径。我将区分三种类型的间离："打断"（interruption）[1]，插入一些破坏流畅性和叙事因果逻辑链的材料；"矛盾"（contradiction），用一种突破古典规范的不连贯的方式加入风格技法；"折射"（refraction），使用介于对事件的描绘与观影者对那些事件的认知之间的"中介"（mediations）[2]材料。

首先，我认为在《一切安好》中不应该只查看那些技法之间的有形的间离，还应该考察三种间离类型。这些间离结构是如何实现的，以及它们是如何在影片中发挥作用的？其次，不能将这部影片间离出来的"元素"简单地视为没有语境的技法。相反，我会考察这部影片如何利用那些在传统用途中——尤其是古典电影和现代欧洲艺术电影的背景——已经被惯例化的技法。在《马哈哥尼城的兴衰》的剧本注释中，布莱希特并没有提到所有的语词、所有的音乐、所有的布景，他特别提到的那些元素是因为它们存在于他那个时代的歌剧之中。所

[1] 或译"干扰"。——译者注
[2] 或译"媒介"，但这里更多地指向媒介的原本意思，而非已经被知觉自动化的"大众传媒"。——译者注

以，我对电影元素的间离将要做出的考察，不是将其作为发生在网络之外的一种技法并置，而是作为在现代商业叙事电影的文化中不能被接受的一种技法建构。在一个特定的历史语境中，对传统结构的间离可以创建一种环境，促进观影者对他或她同这部影片相关的传统观看习惯进行重新审视。《一切安好》符合史蒂芬·希思（Stephen Heath）所描述的那种式样："由于同视象（vision）[1]相对立，唯物主义的电影实践于是就能够提出分析和反驳分析，这种分析是'用影像和声音的手段所进行的分析'（引自戈达尔关于《我所知道的关于她的二三事》的论述），在这里，声音并不是电影画面本质的某种补充，恰恰相反，是对电影画面本质从根本上的去奇观化。"[2]我将力图表明，元素的间离是如何不只产生观影者观看习惯的紊乱或困扰，也带来对它们的分析的。正是这种间离的功能，而不只是因为某个技术层面上的间离，才使《一切安好》成为一部布莱希特式的电影。

元素间离的原则

雅克[3]在影片中提到了《马哈哥尼城的兴衰》前言中的话，这就裸化了控制整部影片形式的那种手法。布莱希特在那篇文章中的论述所基于的假定是，每一种艺术形式都是一种装置，不仅被艺术家也被社会所控制。在资本主义社会中，艺术家也许会认为他们用艺术形式服务于个人的创造，但他们实际上是艺术商品的制造者。艺术家并非

[1] 根据前文，这里是指"再现的视象"（vision of representation）。——译者注
[2] 史蒂芬·希思，《从布莱希特到电影：论题与问题》（"From Brecht to Film: Theses, Problems"），《屏幕》，第16卷，第4号（1975冬/1976），第38页。
[3] 雅克和后文的苏珊分别是伊夫·蒙当（Yves Montand）和简·方达（Jane Fonda）在影片中饰演的角色的名字。——译者注

在机制之外自由地创作；然而对布莱希特来说，这并不是问题所在。

限制个人的创作自由，这本身是一种进步行为。个人已经变得越来越多地卷入将要改变世界的重大事件之中。他再也不能只是"表达他自己"。他突然被打断，并被放到一个他能完成更一般的任务的位置上。然而，麻烦在于，目前这种装置并不是为普遍的利益而运作；生产方式并不属于生产者；结果，他的作品最终变得如此商品化……一部歌剧只能写成歌剧。[1]

因为艺术家只能在其历史环境中已经存在的形式范围内工作，布莱希特的论点并不是要创造一种全新的形式，这也是不可能的："《马哈哥尼城的兴衰》不过是一部歌剧——**有创新！**"[2]这些创新就是史诗剧的著名特征，包括"彻底的**元素间离**"[3]。与"整体艺术"（Gesamtkunstwerk）的元素融合相反，布莱希特提出语词、音乐和制作应该被间离。

布莱希特将歌剧描述为"烹饪的"（culinary，即愉悦的、娱乐的），这种描述也可以同样应用于电影的两个主要背景——古典商业虚构电影（以好莱坞电影为代表）和现代商业艺术电影——依托其上，我们就可以考察《一切安好》。古典好莱坞电影的重点在于娱乐，风格元素通过彻底的构成性动机融入叙事，连贯性系统清晰地交代时空关

[1] 贝托尔特·布莱希特，《现代戏剧是史诗剧》（"The Modern Theater is the Epic Theatre"，歌剧《马哈哥尼城的兴衰》的说明），《布莱希特论戏剧》（*Brecht on Theatre*），约翰·威利特（John Willett）翻译与主编，New York：Hill and Wang, 1964，第35页。
[2] 同上，第37页。黑体着重标记为原文所有。
[3] 同上。黑体着重标记为原文所有。

系；不含混的人物给叙事事件提供源泉。艺术电影与这一传统相对立，强调超越娱乐的现实主义，依托于通常来说暧昧的人物与因果关系（因此用一种相对缺乏闭合的结局替代好莱坞的"大团圆结局"），将作者个人的声音作为风格怪癖的一个主要动机。[1]好莱坞风格的电影本身就定位于数量庞大的普通观众。艺术电影则为了吸引一个规模更小的、更精英化的观众群，并且在特定的电影院（"艺术剧院"）中放映，这些电影院专门为这类电影而设。当然，它同好莱坞电影一样，也都是商业性的；它是一种平行的、时而交叠的模式。《一切安好》将自身主要定位为与主流好莱坞电影对立，我将这一点作为这里论述的主要背景，但我们也将回到《一切安好》同艺术电影的关系上来。

《一切安好》同电影制作的传统模式之间存在着一种关系，有点类似于布莱希特所描述的他自己的歌剧同更传统的歌剧之间的那种关系。不过电影不是歌剧，而《一切安好》同《马哈哥尼城的兴衰》之间也很少有相似性。在两部作品之间做出比较应该是没有价值的。相反，对戈达尔和让-皮埃尔·戈兰（Jean-Pierre Gorin）用以创建元素间离的那些原则进行分析，能让我们更好地理解他们如何让一部影片既是烹饪的又是史诗的——"有创新"。

把声音/画面间离的实例列出来并无什么用处，批评家必须询问这些间离的式样在为观众的知觉创建一整套提示的过程中是怎样发挥功能的。在《一切安好》中，一个简单的间离式样是打断。古典叙事电影依赖于一条连续不断的因果链。这样一条清晰的因果链对于故事事件的自然化是理想的，因为这让那些事件看起来是不可避免的和符合

[1] 对于这两种电影制作模式的讨论，参见大卫·波德维尔，珍妮特·斯泰格，克里斯汀·汤普森，《古典好莱坞电影：1960年之前的电影风格与制作模式》，New York：Columbia University Press，1985；大卫·波德维尔，《虚构电影中的叙述》，Madison：University of Wisconsin Press，1985，第10章。

逻辑的。每一个事件都是完全地甚至是冗余地由一连串其他事件提供动机。因果的古典惯例不允许插入一种有可能让这些动机的链接松开的事件。这样的打断会提示观影者将发生的事件视为建构的事件而非自然的事件。

有一种打断的式样在影片早期就开始了，即支票的填写（图4.1）和在黑幕上关于影片制作的画外音讨论，间错以伊夫·蒙当和简·方达的名字（图4.2）和所提到的影片中的样板镜头。之后，随着叙事的展开，打断变得更系统化了。工厂工人若尔热特给苏珊解释女工的工作条件的场景，是从一个摄影机朝着女工背部的镜头开始的（图4.3）。这一情境两次被切入镜头打断，切入的是一个女工面朝着摄影机，朗诵着一首激进的歌曲（图4.4）。回到访谈的情境，时间点正好是当初被打断的地方：这两个情节活动是交叉剪接到一起的，而不是一个不断变换位置的场景的不同阶段。影片不是简单地展现一个女记者同一个工厂女工之间的一场采访，而是插入一段对采访进行评判的镜头；这显示出女性反抗的能力与她们对苏珊所做的抱怨之间的反差，而后者只能引起同情。

稍后不久的一个场景，是一组激进的罢工工人再次试图向苏珊描述工厂的劳动条件，向我们呈现一种类似的式样。每一个工人的镜头总跟着一个工厂的镜头，而苏珊或雅克则表演着他们所描述的情节活动（图4.5）。这就产生了一套复杂的暗示。在实际的工厂场景中展示出作为明星的简·方达和伊夫·蒙当的滑稽之处，凸显出工人们的观点，即不可能把工人们对真实情境的感受传达给一个不是工人的人。此外，这些工厂镜头附带的纪录片风格（包括这些镜头用的泛光灯照明以及色彩对比的缺乏等）在证明着一个年轻工人的抱怨，即工人们

图 4.1

图 4.2

图 4.3

图 4.4

图 4.5

的解释正好就是官方工会——法国总工会（CGT）[1]——要给那些参观工厂的记者展示的。我们又看到，打断给予场景核心的情节活动一种不同的视角。

主要的打断大量地发生在苏珊和雅克争论的时候。当他们列举了那些应该将他们的生活结合在一起的活动——吃饭、房事等私人活

[1] 即Confédération Générale du Travail，被收入法国《劳动法典》的几个工会之一。——译者注

动——之后，苏珊宣布："如果你想讨论我们在一起做的事情，讨论哪些好哪些不好，你就还要说得更多。"这时切入一个远景镜头，雅克正在拍摄一条商业广告，同之前的某个远景镜头相似。下一个镜头重复了更早的苏珊撕毁稿子的动作。对于他们的谈话的更进一步的打断，是苏珊提到雅克对她的想象（一个女人的手握住一根阴茎的黑白照片）以及她所需要的对工作中的他的想象（他们在各自的工作室的镜头）。这些插入的想象影像，加上这场戏中苏珊转向摄影机直接面对观众的发言，将观影者的注意力引向她正在做出的争辩；这个手法冲淡了人物之间的情绪化冲突。这个对话场景取消了正反打的式样，有助于避免同情的提示，因为我们在苏珊陈述她的观点期间几乎看不到雅克。

打断的例子发生在那些人物彼此带着解释或争论的冲突场景中。打断的元素在某种意义上是对场景中提出的立场的一种批评或说明。戈达尔和戈兰用一种论证式剪辑的式样替换那种通常用于叙事电影的剪辑；一般的情况下，镜头的切换跟随着故事的因果链，并且局限于场景的叙事空间。

为了对比，我们可以想象一下苏珊和雅克之间的场景如果以一种更传统的方式来安排会怎样。尽管很难设想一部较老的好莱坞电影会安排一对夫妇坐下来富有逻辑地分析二人关系这样一个情境，但近来一些现实主义的社会电影——以《普通人》（*Ordinary People*）、《克莱默夫妇》（*Kramer vs. Kramer*）、《中国综合症》（*The China Syndrome*），以及《荣归》（*Coming Home*）为代表——会容纳这样的讨论。然而，这样的场景应该无疑会采用正反打镜头（这些近期影片有时似乎95%都是正反打镜头），再辅以富有魅力的灯光、柔色的置景，以及无处不在的柔光镜头。更重要的是，这场谈话会在人物的生活中构成一个戏剧性的情感事件；其中包含的任何争论的逻辑线都必

须服从于这条线对于人物所产生的效果。在《一切安好》中，我们很少看到这对夫妻的关系，这场戏几乎看不出是由戏剧性建构的一组原因所导致的结果。

另一种打断的形式是印刷材料的使用。麦卡比认为戈达尔的字幕是布莱希特式手法："用阐述（formulation）来作为表达的标点符号。"（我假定"阐述"在这里的意思是对叙事行为所暗含的问题做出的简要总结。）《一切安好》中的字幕比戈达尔之前的那些影片更少，麦卡比对此批评道："在电影的异质化过程中，放弃这一武器就可能会陷入丰富的影像之中——堕入信仰而远离知识。"[1]他对于影片中提供给其他书写材料的"叙境动机"（the diegetic motivation）表示反对。然而，影片为其中的图形、海报、标语等书写材料提供了各种类型的动机。这些动机中，有一部分可能来自叙境，但仍然引发观影者质疑书写材料同故事事件的关系。罢工的横幅，当我们在工厂外面看到的时候，有一种清晰的时空状态，这是没有疑问的。但当这个横幅悬挂在剖面场景边上时（图4.6），我们该怎么想？它是故事的一部分吗？还是某种嫁接到场面调度之上的字幕？同样，填写支票也占用了与故事相关的一个意义不明确的空间。[《马哈哥尼城的兴衰》的最初版本采用了卡斯帕·内尔（Caspar Neher）设计的各种书写和图形手法。布景上的投影将商务报表和油画同情节活动并置起来，同时人物们带着写有口号的标语。]

插入字幕提供的阐述当然是足够清晰的；其中大多数是强调当下（"1972年5月""今天1—3]"）同1968年5月事件[2]之间的关系。不过

[1] 科林·麦卡比，《间离的政治》，《屏幕》，第16卷，第4号（1975年冬/1976），第46页，第55页。
[2] 指1968年5月前后，法国发生了一系列学潮、游行、罢工等群众运动，史称"五月风暴"。——译者注

图 4.6

其他的书写与图形手法的功能就超出阐述的范围了。在办公室场景中,墙上的照片和图表将工人们的陈述同工厂的官方管理层形象反复地并置在一起,创造出一种蒙太奇效果——注意激进的青年工人背后墙上的图表,以及工会代表接受采访时在他背后墙上的肉制品海报。

当青年激进分子在对苏珊和雅克讲述普通记者怎样报道工人困境的时候,我们看见他们后面是刚刚油漆过的蓝墙,墙上有一张工厂的照片。这个青年说道:"全是细节,就好像这家伙从来不知道世界上还有工厂这类事物。他变得多愁善感,甚至哭了,但他从来不展现斗争,或者事情是怎样起变化的。"墙上的照片显示出这个观点的另一面:资产阶级的、管理层的观点,将工厂视为一种不变的理想化事物(图4.7)。一个工人在罢工的过程中油漆墙壁;当前景中的讨价还价者们在讨论谈判的前景时,他将带着画框的照片同墙面一同油漆了。我们再次看到,照片的纳入将管理层对工厂的观点与工人对工厂的观点——工厂是一堵需要油漆的真实墙面,是一个可变的客体——并置起来。油漆没有改变真实的工厂,它只是清除了理想化的观点。另一个单镜头中的打断是老板办公室的门关上之时,我们可以看到门上一

第四章 锯断枝干

图 4.7

段潦草的标语。我们在古典电影中所熟悉的那种连贯叙事的游戏空间，以这种方式被颠覆了；不仅是事件，连陈述和争辩也出现在这一空间中。当我们在阅读或关注这些图形手法时，情节活动可能会停止。因此，在《一切安好》中，字幕的数量可能是减少了，但其他形式的书写材料也能有效地发挥与戈达尔之前影片中的字幕同等的作用。

这些不同种类的打断有助于让影片变成一种将事件呈现为孤立情境的方式，从而便于我们观察和理解。一旦平滑的叙事流消失，观影者就不再能轻易地将银幕上的事件视为纯粹的奇观。这种同吸收相对立的关于理解的观念，是布莱希特在歌剧的史诗性路径和戏剧性（dramatic）[1]路径之间做出的核心区分之一。

元素间离的第二个相关原则是矛盾。《一切安好》的一个主要风格手法——剪辑强烈的不连贯性——产生了大量的小规模时空矛盾。

[1] 或译为"剧情性"。布莱希特在论述史诗戏剧这一新概念时，是将其与传统的戏剧性戏剧相对立来进行的。"drama"和"theater"在汉语中通常都译为"戏剧"，实际意义却不同，尽管都是关于戏剧媒介，但前者与故事结构方式有关，可应用于电影、电视等其他媒介的剧情类型，而后者与物质性的媒介要素有关，也可译为"舞台剧"。——译者注

这样的不连贯性与常规的好莱坞实践相反，后者把平滑的情节活动流中的断裂视为不受欢迎的干扰因素。连贯性剪辑精心打造的"法则"成了普遍的标准。《一切安好》中的"失配"（mismatches）、情节活动的重复，以及其他"不可能的"并置，在好莱坞之外建立起了一套另类系统。我们再一次看到，观影者只能将这些情节活动当作建构的而不是"自然发生的"事件。在很多场景中都可以找到简单的例子。苏珊同雅克谈话的一开始，她坐下了两次。一个镜头中，她正在扣衬衫的扣子；在下一个镜头中，她的手却突然放在了下巴的下面（图4.8和图4.9）。同一种失配还出现在采访经理的开始和结尾；在三个相继的镜头中，他在踱步，接着突然坐着，接着再次踱步。其他还有一些与情节活动无关但仍不顾及连贯性之处，例如经理为了小便而打破窗户，两个镜头之后的窗户却并没有被打破。

戈达尔之前就用过这些手法。从他职业生涯的早期开始，不连贯剪辑就是其风格的一部分——《筋疲力尽》（À bout de souffle）中的跳接、《美国制造》（Made in U.S.A.）中的系统性失配，以及《中国姑娘》（La Chinoise）中的"毛主席、毛主席"场景。在那些早期影片如《筋疲力尽》中，不连贯性代表了新浪潮的某些风格手法（只有在这些手法帮助电影制作者们挑战法国电影公司的时候，它们才具有政治含义）。但在戈达尔职业生涯的中期，不连贯性变得稍具布莱希特式的特征，因为这些手法更明确地伴随着政治主题，这样的影片有《美国制造》《我所知道的关于她的二三事》和《快乐的知识》（Le Gai Savoir）。在《一切安好》中，不连贯性获得了一种新的锋芒，部分地是通过明星们的在场，部分地是通过将明星在场作为一部商业性叙事片的讨论。到1960年代中期，观看被失配的安娜·卡林娜（Anna

图 4.8

图 4.9

Karina)[1]本身差不多已经变成了一个惯例。观看相似场景中的简·方达则将这个手法陌生化了，使其再次让人感到轻微的震撼。

其他的矛盾式间离还包括声音与画面的关系。尽管这部影片大多采用简单的画内音和画外音，但有时特定的声音来源是不清楚的。若

[1] 安娜·卡林娜，法国女演员，戈达尔的前妻，曾担任多部戈达尔新浪潮时期影片的主角。——译者注

尔热特在对苏珊讲述她的故事时,在场的几位妇女中有一位的画外音在讲述这一事件;然而因为这个声音是在事件之外的一个时间发出的,我们永远也不知道是谁在讲述(图4.3和图4.4;我们也不知道宣布"激进歌曲"的那个声音是哪一位男士发出的)。在激进的工人们陈述观点的场景之一包含一个声音,似乎并不是来自画面内能看到的任何一个人。有一个稍不同的声画关系是苏珊坐在工厂办公室窗户边的一个中景镜头,我们可以清楚地看到她的嘴唇并没有在动,但我们听见她的画外音加入了讨论(画外的讨论?并非同一时间的讨论?图4.10)。

女工的歌曲体现了另一种声音的间离。尽管这个声音明确地贴着"歌曲"的标签,但她并没有唱,只是在朗诵歌词。歌曲的音乐部分是一个不同的声音在哼唱,但歌词和曲调没有结合成一首真正的歌曲。

语词同影像的间离标志着间离的第三个原则:折射。我的意思是,电影通过这一原则在事件和观影者的知觉之间插入中介。这一原则既作用于影片本身,引导我们将影片当作产生于特定情境中的一个任意建构,也作用于影片内部那些交流的时刻。

两个中心人物代表了他们工作中语词与影像的分裂:她是一个广播播音员,而他是一个拍摄广告的电影制作者。这一分裂在镜头处理中进行了强调,在"采访"他时,画面左侧放置了一台摄影机,而在"采访"她时,相应位置放着一只麦克风。更明确的是,戈达尔和戈兰在每次采访之后都要紧跟一个被访者工作中的长镜头,以明确他们各自工作的中介性质。雅克摄影机的取景器以及模特舞蹈中的双腿的镜头,在一只手从画外伸进来进行操控时,就裸化了摄影机的手法——取景、调焦、距离,等等。类似镜头也出现在对苏珊的采访之后,我们看到的是她试图在磁带上录制广播;摄影机的取景是将她置于远处,而录

图 4.10

音工作台被置于前景。当她声音颤抖并不得不重新录制时,我们看到录音技术员的手伸出来,我们听到的是磁带倒回的混乱声音。在这里,声音的传输与中介属性就得到了强调。这两个镜头可能是整部影片结构的中心——它们展示出一种缩影,让我们看到间离原则运作于影片其他每一个层面。

对苏珊的采访还包含一个独特的折射例子:画外音的翻译。当苏珊在讲话时,她的语词被翻译成法语;然后在本片的英语版拷贝中,字幕又将法语翻译回英语(图4.11)。这可能是一个场景的原初效果因字幕而显著增强的唯一情况,因为这里出现了双重的中介。我们可以听到苏珊英语独白的某些部分,可以看到字幕根本不会精确地传达她最初说的那些话。无论是否有字幕,这一场景都可以使一个既懂法语又懂英语的观影者查验苏珊的语词同画外音译者的语词之间的不一致。因此,苏珊的独白表明了语言的中介属性。

但折射也出现在那些不把声音、影像或电影制作作为其明确主题的场景中。苏珊对若尔热特的采访是通过一个中介性的画外音以过去时态对这一场景进行叙述而呈现的。在工厂最后的外景镜头中,广播

图 4.11

播音员的声音报道了罢工的结束；这一报道描述了罢工对被扣为人质的经理和这对夫妇的影响，但忽略了工人们对情况的描述。

正如我们所看到的，戈达尔和戈兰在画面内创造画面。有个镜头完全由一张女人的手握着阴茎的黑白照片构成；这张照片接着就成为另一个镜头的组成元素，苏珊将照片举着置于她的面前（图4.12）。同在早期影片中一样，戈达尔偏好垂直拍摄墙面，用消除交叠与阴影这样常见的透视线索让空间平面化。在影片快结束时，苏珊坐在咖啡厅等待雅克的镜头裸化了这一手法：她举起手，并将手放在他面前的玻璃上（图4.13）。

另一个折射结构是将影片的制作前景化。工厂的生产对于叙事来说是核心，但影片的制作是另一个主题，叙事内外都是如此。影片开场部分和结束部分设定了制作本身这一前提条件，也设定了叙事建构的任意性。影片的这些部分是交替呈现的：叙事开始时，用两个不同的镜次表现这对夫妇行走于河边；结尾处，雅克在咖啡厅里等待着苏珊，然后另一个镜次却是她等待着他。

间离的这三个原则——打断、矛盾、折射——所产生的一个结果，

图 4.12

图 4.13

就是影片排除了观影者沉浸到传统观看方式之中的可能性。他们不能以一种熟悉的方式观看这部影片，于是不得不做出反应，要么是因为"晦涩"而拒绝它（当然，这是一个很普遍的抱怨），要么试图去发现影片中运作的原则；后一个过程就必须包含对传统电影惯例的重新思考。

间离的一般结构

在《一切安好》中，间离的式样作为一种主导性所发挥的作用，超越了风格手法和单个叙事时刻的局部层面。传统形式式样的崩解对于影片叙事产生的影响涉及两个层面：叙事惯例的"垂直"结构和叙事因果关系的"水平"结构。

出于分析的目的，我将把《一切安好》分成五个主要部分。

一、关于影片制作的讨论（工厂外景的第一个定场镜头之前的所有部分）。

二、工厂的罢工（终结于罢工结束的广播报道）。

三、对工作中的雅克和苏珊所做的采访；他们之间的争论（终结于她威胁要与他分手）。

四、立场的反思（今天1—3，终结于一段在超市的跟拍长镜头）。

五、关于如何结束影片的讨论；歌曲。

如果《一切安好》仍然属于标准叙事影片，但"有创新"，那么开场的讨论明确地引用了这一叙事传统中导演会用到的惯例。因此，这一框架手法的作用是将折射原则扩展到整部影片的形式（作为间离总类别之中的一个亚主导性）。男人的声音宣称他要拍一部影片；接下来的对话表明他必须采取的步骤：制作一部影片意味着经费的支出，意味着需要明星带来票房收入。但女人说："如果没有一条故事线——通常是一个爱情故事，演员是不会接受角色的。"这样，一些让《一切安好》独树一帜的特征被标记为常规，也就是主创者在一定的社会情境中制作影片所必须做的那些事情。

影片也引用了传统电影叙事结构的规范——冲突。男人描述着他的影片："影片中有个他,还有个她,然后……他们之间出现了障碍。"(浪漫与冲突)她反对,认为这太模糊,于是他们引入了社会阶层。但农夫、工人(图4.14),以及资产阶级的人群却只是以典型的人像姿势站着,还是没有任何冲突。男人的声音继续说道:"你需要更多的东西……例如,'但平静只是出现在表面上……在表面之下,严重的事态已经在酝酿'。"农夫在烧土豆,学生与警察冲突,工会会员在示威(图4.15)。

当然,《一切安好》绝对不会成为一部直白的好莱坞爱情片;介绍雅克和苏珊这两个人物的河边爱情场景缺乏语境,而且也没有重新出现。但戈达尔和戈兰也没有仅仅将两个中心人物置于一个以工人和资本家为次要人物的统一叙事之中。相反,他们将若干惯例性的类型路径混合进电影制作之中,在不把这些类型共冶一炉的情况下,将它们的惯例交织在一起。首先,影片具有受欢迎的故事的特征,从一开始就承诺有爱情故事;这包括了这样的一些元素:明星、浪漫爱情和资产阶级的生活情境。当人物在第一部分被介绍时,方达和蒙当明显区别于农民和农场主。他们是在摄影棚而不是实景中摆姿势;群体镜头中那些平平的太阳光让位于投向两位明星的背光,如此炫目,变成了对好莱坞摄影棚照明的戏仿(图4.16)。摄影棚照明的手法在对雅克进行访谈的最后得以裸化,他步出画幅,我们看到强烈的背光光源,正是它把他的身体在这个黑色场景中凸显出来(图4.17)。

在影片后来的很多场景中,取景将两位明星处理成在场面调度中与其他人物难以区分的形象,于是爱情情节就不得不转入背景。工厂场景的跟拍镜头将方达和蒙当置于与其他房间的工人同样的照明风格和同样的相对比例之中。在多个组合场景中,明星们还消失在前景中群集的工人之后。

图 4.14

图 4.15

图 4.16

图 4.17

 与处理爱情的方式形成对照的是，戈达尔和戈兰采用传统上与各种纪录片模式相关的手法来拍摄影片的很多内容；我们可以将这种电影结构称为"类纪录片"（quasi-documentary）。例如，影片使用了纪录片的核心惯例之一：访谈；法国总工会的工厂代表和工厂经理在正面中景的长镜头中回答没有被呈现的提问。但访谈的状态并不清楚——这些问题是谁在问？不同于这些长镜头，工人们的访谈展现得相当不连贯。之后，在第三部分中，另外两个访谈出现了：雅克和苏珊谈论他们的情况，他面对的是听不见声音的提问者。苏珊的讲话也利用了另一套惯例——广播的惯例；她坐在麦克风跟前，而画外音的翻译跟着她讲话。然而这并不是广播，因为下一个镜头清楚地显示她这才开始实际的节目录制。

 这些访谈都发生在一个明显虚构的情境中。对经理的采访这一段前后都切出为办公室场景的远景镜头，强调镜头的搬演属性。同样，对工厂代表的采访陡然与同一场景中楼道处总工会支持者和更激进的罢工者之间的冲突并置在一起。对苏珊和雅克的采访则融入他们工作的虚构场景之中。

这些访谈包含多种表演风格，这也更进一步削弱了它们本身的纪录片特性。饰演经理的演员是以一种高度漫画化的粗俗方式讲话（图4.18）；工厂代表也给出夸张的表演，不过程度要弱一些。与他们相对比，方达和蒙当却平静、随意地讲出台词——更接近于当下所认为的"优质"电影表演中的"自然主义"。他们模仿了那些实际被采访的人所具有的犹疑、试探的举止，但一个矛盾产生于他们是明星这个事实——我们知道他们属于一个爱情情节，而不是一部纪录片。

除了混合类纪录片和爱情叙事的元素之外，戈达尔和戈兰也利用了传统上同两者无关的手法，这些手法与另外的美学系统相关。早先指出的很多不连贯剪辑源自爱森斯坦的理论和实践，而招贴、图片和字幕是布莱希特式的。最终，戈达尔和戈兰还利用了一些技法，可被识别为"戈达尔式的"：水平跟拍镜头、听不清声音的画外提问者、红白蓝的字幕，等等。在《一切安好》中，戈达尔还把他自己的经历作为一个参照物来引用：雅克把自己描述为一名前新浪潮电影制作者，此外还有开场的爱情场景（因为不够细节化而被弃用）呼应了影片《轻蔑》（*Le Mépris*）的开场。因此，这部影片谴责了戈达尔职业生涯的某些方面，即过于不加批判地因袭好莱坞电影。鲜明的戈达尔式技法再加上对布莱希特和爱森斯坦的概念的运用，成为戈达尔和戈兰建立的另类新系统的组成部分。

无疑，更早的戈达尔影片在叙事的诸多方面部分地取法于同样这些传统模式。《女人就是女人》（*Une Femme est une femme*）结合了好莱坞歌舞片和新浪潮的技法；《狂人皮埃罗》（*Pierrot le fou*）包含了黑帮故事的元素。这一式样被普遍运用到大约《中国姑娘》时期。《中国姑娘》和《一切安好》之间的一些影片的主导性是类纪录片和"戈达尔式"技法的混合。《一切安好》标志着戈达尔职业生涯的一个重要阶段，因为他和戈兰最终将吉加·维尔托夫小组（Dziga-Vertov

图 4.18

Group）电影的论文模式同前《快乐的知识》时期的叙事性艺术电影式样结合在一起［《给简的信》(Lettre à Jane) 在《一切安好》之后上映于早期的那些电影节展映，并于1973年随戈达尔和戈兰到了美国，某种意义上，它接受了部分在吉加·维尔托夫小组电影中会占据主导性的论文功能］。随着这种技法的混合，戈达尔和戈兰将各种模式交织起来，并纳入讨论电影制作的"框架"手法，从而能够对每种模式进行批判。这个框架为观影者定位为浪漫爱情片。我们所看的不再如《女人就是女人》中那样是一场对惯例的把玩，而是明确地承认一种惯例——浪漫爱情——是一个叙事建构，在经济上对于电影制作者至关重要。

或许不可避免的是，影片中的某些场景通过间离的结构得到较少的评论或分析。具体而言，对1968年5月的那些闪回在我所描述的惯例交织的式样中参与得最少。这个段落的确包含以失配、重复和"吉尔·德勒兹"(Gilles Deleuze) 式的不确定声源等形式出现的打断和矛盾。但总体而言，用在这些场景中的类纪录片模式相对来说极少受到评判；在这些场景中，没有任何一处将电影呈现模式本身置于语境中。

与那些对1968年5月的闪回平行的场景是苏珊的反思期——超市的镜头。这里的叙述有所不同。纪录片特征的提示在不断地被削弱，一部分是因为跟踪拍摄，一部分是因为声音处理，两者都以多种方式消除纪录片的风格。摄影机似乎是在一个真实的、偷拍的观察位置跟拍简·方达。然而我们听到她的画外音在对她的情境进行思考。摄影机以一种矛盾的方式在运作。尽管看起来它跟着简·方达，后来跟着示威的学生，但并没有调整自己的轨迹来与他们保持一致，以至于让他们或落后或超前，并因此出画。然而，摄影机之所以这样运动，也是为了捕捉到情节活动的关键时刻（骚乱者和警察的进入），甚至会暂停下来，让我们看到学生同出售共产党书籍的那个人之间的争执。因此，摄影机假装自己只是一台记录设备，同时又不自觉地通过场面调度泄露了跟拍运动的精心编排的效果。

多数情况下，影片努力在不同的风格提示之间保持着一种平衡，始终不让自己在某种统一模式中太久而让观影者沉浸在一种熟悉的观看方式之中。我们必须意识到浪漫爱情片、纪录片和艺术电影的那些惯例都是建构，并且学会将这些惯例作为建构来领会的各种新方法。《一切安好》作为一部政治电影的成功源自它能够将所采用的大部分惯例去自然化。

好莱坞的传统浪漫叙事是通过建构一条紧凑的、线性的因果链来为影片中的事件提供构成性动机，这条因果链通常可以回溯到某单一的起因（例如，"马耳他之鹰"制作于1539年，而我们发现，在此之后所有相关的后续历史最终导致古特曼想找到它，布丽吉特·奥肖内西拜访萨姆·斯佩德，等等。在《公民凯恩》中，"拖欠房租的寄宿房客留下的"贵重契约是最初的原因。在典型的复仇西部片中，因果关系可以回溯到某个亲人被谋杀。在《恐怖之夜》中，罗德西亚之星的发现是最早的原因）。《一切安好》离开了这个因果模式一大步。

在这里,最初的原因是好莱坞通常会回避的:拍一部影片的欲望。好莱坞不会给叙事、明星、场地等的实际在场提供动机;相反,它通过构成性动机、类型动机和真实性动机的冗余手法来呈现这些事物,并将它们自然化。但戈达尔和戈兰告诉我们,他们着手一部影片所需的元素,都是惯例指导下的建构:明星、场景,以及叙事因果关系的关键来源——冲突(某种意义上,这里有一种非常特殊的真实性动机在发挥作用,即电影在真实世界中是如何被制作出来的)。在这里,折射原则帮助观影者把叙事因果关系的传统假定去自然化了。

浪漫爱情片和类纪录片的不同模式的间离也有助于对因果关系的非传统利用。上文所示的影片五个部分表明,罢工故事主导了影片背景设定之后的第一部分,而开场引入的情侣只承担着次要的角色。罢工占据了这部分的全部过程。在这部分结束之后,爱情在第三分节被凸显;最后他和她遭遇了"他们之间的障碍",体现为他们为关系的现状所发生的争执。第四分节再次以苏珊和雅克为中心,但将他们置于更广泛的社会语境——1968年5月和消费者的"工厂":超市。因此,从第二分节到第四分节,打断和矛盾(通过类型惯例的混合和风格特征来获得)很大程度上取代折射,成为建构叙事形式的主要手段。

最后,又回归到对影片制作的讨论。初始原因被认为是拍摄一部电影的欲望,所以最后的原因,正如那个女人的声音所说的:"每一部影片都必须有结局。"于是我们再次看到,电影并不是一个自然的东西,而是一种建构,因此它可以以不同的方式结尾。戈达尔和戈兰提供了两种可供选择的结局——雅克等待着苏珊,以及她等待着他——尽管如此,他们也清楚地表明,这些特定的选择仍然听命于爱情故事的大团圆结局这一社会需求。但《一切安好》并不仅仅是一部好莱坞浪漫爱情片:这对夫妇重归于好,但女人的声音陈述道,"我们只是说,他和她已经开始从历史的角度重新思考自己";意义在这里

变得明显了。

尽管对罢工和后来这对夫妇问题的类纪录片式呈现是分别做出的，但它们有着相当密切的因果关联。见证罢工的经历导致他们对"浪漫爱情片"部分发生的活动进行反思。这种反思的式样是从工人们自己那里开始的。经理和总工会代表站在彻底的官方立场，他们也不惮于直接说出来，而工人们在试图找出他们自己的立场时，却表现得更加犹豫不决。他们批评彼此向苏珊解释情况的方式，使后者熟悉了这种反思活动，并且后来也开始了反思。

雅克在访谈中讲述了自己的故事，尽管他发现广告制作"有点令人反感"，但他并没有提出改变现状的具体计划。他还说他受累于党的"知识分子再教育"教条。另一方面，苏珊却更直接地面对自己工作中的矛盾，她拒绝按照广播公司的政策来录制她的社论。

在早餐的场景中，苏珊明确地表达了她所反思的问题；当讨论他们一起进行的那些活动时，她说："既然他们让你不满，你就要好好想一想，围绕那些话题的是什么。"这句话正好出现在她说她不再只满足于他们的私人生活之前："要思考今天的那种快乐，我需要一张他在工作的图片……还有一张我在工作的图片。"

这个明确的结论直接源自工厂里的讨论。在对那位激进的青年工人进行采访时，他把问题描述了出来："工会说的话、做出的行为就好像在工厂之外什么也没有。就好像你一天八小时待在这里，作为一名工人让工会为你考虑；然后在外面，作为一个公民，你让党为你考虑，于是你就祈祷让左翼联合起来吧。"工作与私人生活的分裂（在马克思主义的分析中这是一个劳动异化的经典式样）也是苏珊在同雅克争论时所反抗的同样问题。苏珊并没有在现场听到激进青年工人的话；影片两个部分的因果关系是平行的，而不仅仅是线性的。对现状的反思导致相似的却相互独立的结论；罢工导致了反思本身（通过广播网

对苏珊的报道的拒绝)。工厂故事与浪漫爱情之间的平行在反思的结果中继续。苏珊决定写一篇她知道会被拒绝的报道，然后辞职；雅克构想离职后去拍摄一部计划中的关于法国的政治电影。他们已经开始明白他们的现状是能够被改变的，正如工人们已经认为工厂的改变势在必行。

再一次，这种把影片化为一系列逻辑论辩的区隔与好莱坞的规范是不同的。如果把《一切安好》同一部美国影片进行对比，这一差异就变得尤其明显，这部美国影片在某些方面与《一切安好》颇为类似（而且我们难免怀疑该片受到《一切安好》的影响），它就是《中国综合症》。在这部影片中，简·方达的角色也是一个媒体记者，也是她所报道的事态迫使她反思自己的爱情与工作。这一次，她是在报道一座原子能工厂，当附近发生熔毁事故时，她正好在现场。两部影片之间的一个意识形态差异相当明显：在《中国综合症》中，两个男人［分别由迈克尔·道格拉斯（Michael Douglas）和杰克·莱蒙（Jack Lemmon）饰演］迫使她反思，而在《一切安好》中，她是自己领悟到反思的必要性的。《中国综合症》将严肃的问题——核能的危险性——归属为某单个发电厂大楼内的个人腐败，从而回避了更大的政治议题。更为核心的是，《中国综合症》将所有的原因描述为同杰克·莱蒙的角色的个人闹剧有关，从而将影片抽象的、社会的问题矮化为个人的、情感的危机；杰克·莱蒙的灵魂探索与勇气，在本质上取代了《一切安好》中构成反思过程的所有逻辑论辩。

《一切安好》中类纪录片模式的存在也给叙事带来非因果建构的可能性。这种对因果关系的替代是"论证式的"，存在于多个采访与讨论的场景之中。法国总工会的工厂代表提出事实和统计数据来支持某些强硬派共产主义工会成员的特定政治立场。经理和工人们则为其他的立场而争辩。苏珊和雅克的争论基本上是一个叙事性的场景，但

争论本身采取的是一种修辞性的结构，将他们的立场同他们的关系进行对比，进而提出不同于当下的另类生活方式。《一切安好》实际上是一系列这样的论辩段落，嵌套于且部分地受驱动于影片叙事的"爱情故事"。

这些修辞性段落的一个重要意义在于，更进一步地避免古典好莱坞叙事式样所提供的意识形态自然化（尽管这可能冒着代之以一个新的自然化的危险）。一个古典叙事的紧凑的系列原因通常来自个体的特征而非更一般化的社会方面。于是，在叙述过程中出现的每一场冲突都是独特的、个人的，也因此是受到限制的（《中国综合症》中的情形正是如此）。《一切安好》中的修辞结构寻求相反的可能性：对问题解决方案的追寻，而这吁求更一般性的原则——面向社会的而非单纯个人的解决方案的行动。

结论

这些间离结构所产生的一个结果是，反思不仅成为影片的主题，也成为观看《一切安好》的一个必要过程。观影者对工人们和恋人们的状况进行反思。但在此之外，观影者必须反思观看一部影片的过程；他或她可能会明白影片的惯例在过去是如何被使用的，明白它们如何被用于新的方式，而这些新的方式力求避免并且暴露那些惯例化电影手法的自然化。

然而，这并不是说我所讨论的这个间离过程"确保"能从观影者那里获得这种回馈——或者任何其他的回馈。一个电影制作者最多能做到的就是为知觉创建一整套提示。但观影者有可能没接收到那些提示，因为观看的意识形态在很大程度上存在于为理解艺术作品所习得的技能中。绝大多数电影爱好者只习得了观看古典叙事电影所需要的

方式，别无他法。

麦卡比在他的文章中批评了《我所知道的关于她的二三事》，因为他认为"间离的形式本性恰恰就在于这种本性能使观影者保持不被其触碰的状态——在《我所知道的关于她的二三事》中所保持的混杂仍然给观影者提供了一个审美的位置，通过这个位置，形式的操控仍然能被解读为一个原创天才的下意识抽搐"[1]。但任何一部作品都能按照这种方式来进行解读；一部作品的任何不常见或激进的手法都能轻易地被还原为艺术家的个人表达。实际上，现代艺术电影及其在美国的支系——应用于好莱坞电影的作者论——尤其着力服务于寻找这种个人表达的观看策略。无疑，某些作品［例如伯格曼和费德里科·费里尼（Federico Fellini）的作品］鼓励这样的解读，但同时其他一些作品抵抗着这种解读，努力创建激进到无法复原的手法（《一切安好》中对影片制作的框架讨论就是一例）。但如果一个观影者耽于把激进的作品复原为一种安全、浪漫的观念，即艺术家是洞察家，那么他总是能够成功的（只要说这是一部失败的影片就能达到这个目的）。毕竟，正如我们所知道的，《马哈哥尼城的兴衰》在1979年给纽约大都会歌剧院的观众演出能卖到50美元一个座位，并且能成为该歌剧院的保留剧目，也没有冒犯它的资助者洛克菲勒基金会。因此，对于电影、教学和批评来说，需要的是努力分析并改变观影者的观看能力，而不只是提供新的解读。《一切安好》是将它的手法作为文化的需要而非个人的洞见来呈现的；实际上，影片中的电影制作者似乎是不情愿地接受了明星、故事和其他特征。然而，如果《一切安好》提示我们不要将其作为一种个人洞见，那么它就不能控制我们作为观影者接受这些提示的方式。

[1] 科林·麦卡比，《间离的政治》，《屏幕》，第16卷，第4号（1975年冬/1976），第53页。

在撰写这篇文章的时候,我并非没有注意到相似的间离式样也出现在其他作品类型中。例如,"蒙蒂·派松"(The Monty Python)的电影和电视剧将惯例元素的间离推到了更极端的地步,混合了访谈、广播,以及对大众叙事媒介的各种类型的戏仿[实际上,电视剧相当明显地受到了戈达尔的影响;其中一部通过包含对《一加一》(One Plus One)的戏仿而引用了戈达尔]。

那么我们会说蒙蒂·派松的作品是布莱希特式的吗?在任何严格的意义上恐怕都不能这么说,而理由我们可以在本·布鲁斯特(Ben Brewster)一篇文章的某段中找到,这篇文章是论述布莱希特的,发表于《屏幕》。布鲁斯特讨论了布莱希特同1910年代和1920年代先锋运动之间的差异。

> 布莱希特在区分他自己的立场与历史上的先锋派的立场时,谈到了"从异化回归":"达达主义和超现实主义利用了最极端类型的异化效果。它们的目标不是从异化回归"(XV,364)。它们对异化效果的使用是原始的,"因为这一艺术的功能从社会的角度来说是瘫痪的,这样艺术就不再起作用了。就它的效果而言,最终止步于一种趣味"(XVI,612)。[1]

因此,趣味以及没能从异化回归可以作为非布莱希特式元素间离的标志。蒙蒂·派松和其他作品虽然裸化和戏仿社会惯例,却停止在趣味的层面上[例如,对《布莱恩的一生》(Life of Brian)的主要异议

[1] 本·布鲁斯特,《从什克洛夫斯基到布莱希特:一篇回应》("From Shklovsky to Brecht:A Reply"),《屏幕》,第15卷,第2号(1974年夏),第96页。

同它的亵渎有关，然而影片本身和它的同类一样，是相当大众的]。另一方面，无论《一切安好》包含了多少幽默手法，这部影片最终都不是喜剧性的，也不仅仅是简单地挖苦好莱坞浪漫爱情片的现存惯例。

从异化回归标志着对纯粹荒诞主义的观点的拒绝。将世界看成荒诞的同时，也将世界看成不可改变，没有希望。电影制作者通过从异化回归接受了自己的政治责任。戈达尔和戈兰的元素间离是在批评，但不是荒诞主义的谴责。

无疑，《一切安好》仍然处于叙事片甚至浪漫爱情片传统的情境之中。但是，当雅克在引述《马哈哥尼城的兴衰》的前言时，他也描述了他想拍摄的影片的样子："我一直在想办法，想知道他们会让我做什么样的影片。我一直在思考我想要做一部什么样的影片。或许，是一部关于法国的政治片。"这些台词描述的态度类似于《马哈哥尼城的兴衰》的前言中的态度："艺术是商品，只能通过生产方式（装置）制造出来。一部歌剧只能写成歌剧。"[1]歌剧的编剧和电影制作者不能用一种不存在于他们历史时期的生产方式来完成他们的作品。

《一切安好》并不是在商业性的好莱坞传统内制作完成的，尽管它对这一传统进行了大量引用，并且使用了好莱坞明星。实际上，这部影片采用的是艺术电影的惯例。从1968年开始，戈达尔在离开吉加·维尔托夫小组电影的传统之后，开始试图为政治的目的创建一种新的电影。他和戈兰有时用16毫米胶片拍摄，常常用修辞性的形式策略来替代叙事，后来发现他们正在失去戈达尔早期影片曾经拥有的广泛观众。无论人们觉得像《不列颠之音》（*British Sounds*）这样的影片在美学和意识形态上多么成功，它们还是对大多数观众的常规观看

[1] 贝托尔特·布莱希特，《现代戏剧是史诗剧》，《布莱希特论戏剧》，约翰·威利特（John Willett）翻译与主编，New York：Hill and Wang, 1964，第35页。

习惯提出过于强烈的挑战。在《一切安好》中，我们可以看到一种非常明显的布莱希特式的妥协。影片回到了艺术电影的惯例；这部影片在普通电影院上映，并且能让戈达尔和戈兰展开传统的艺术家之旅来推广他们的影片（对于很多戈达尔的崇拜者来说，这部影片实际上是一个不活跃的艺术家的回归，因为其他那些吉加·维尔托夫小组的影片一直在他们的视野范围之外；我们还将在《各自逃生》中看到近乎同样的情况）。但是，尽管《一切安好》利用了很多的艺术电影惯例，并且从很多方面来说也的确是一部艺术电影，但它还是在力求削弱这种电影制作的模式。

布莱希特的结论是，政治上进步的歌剧必须努力暴露歌剧本身的社会功能。

> 或许《马哈哥尼城的兴衰》一如既往仍然还是烹饪式的——达到了一部歌剧所需的程度——但其功能之一是要改变社会；它将烹饪原则纳入讨论，它攻击需要这样一种歌剧的社会；或许，它还快乐地栖息在老枝干上，但至少它已经（从心不在焉或良心不安中惊醒过来）开始要将枝干锯断了。[1]

布莱希特的描述适用于《一切安好》；这是一部攻击其自身创作情境的"烹饪的"影片。实际上，如果接受布莱希特的这些前提，有关《一切安好》的考察就很难苛责戈达尔和戈兰没能完全地从枝干上跳下来。

[1] 贝托尔特·布莱希特，《现代戏剧是史诗剧》，《布莱希特论戏剧》，约翰·威利特（John Willett）翻译与主编，New York：Hill and Wang, 1964, 第41页。

第四部分
古典电影中的陌生化

第五章
两面派叙述和《舞台惊魂》

古典叙述中的两面派

在《S/Z》中，罗兰·巴特讨论了一段话语所必须采取的手段，以避免过早地揭露真相（而使叙事戛然而止）。他说，话语要

> **尽其所能地少说谎**：勉强说谎仅仅是为了确保解读的兴趣，也就是说，为了其自身的存续。话语沉迷于一种谜题、真相和解密的文化之中，进而在其自身的层面上重新创造了经由那种文化详尽阐释的那些道德术语：存在着一种话语的诡辩术（casuistry）。[1]

[1] 罗兰·巴特，《S/Z》，New York：Hill and Wang，1974，第141页。——原注
罗兰·巴特的这段话来自《S/Z》第六十节《话语的诡辩术》，文中所提到的"话语要尽其所能地少说谎"，是指《S/Z》所分析的对象——巴尔扎克短篇小说《萨拉辛》的一句话"萨拉辛得到了足够热情的欢迎"中用"足够"一词体现暧昧含义，从而解决了文本表述中的一个两难处境，即要么帮助其人物说谎（小说人物假装热情地接待）来掩盖真相，要么不说谎而提前暴露作为悬念的真相并失去解读的兴趣。《S/Z》的中文版（屠友祥翻译，上海：上海人民出版社，2000）将术语"Casuistry"译为"决疑法"，即用详细描述的案例依托一般的道德原则（见下页）

这一段话在文本自身的声音（话语）和文本中的人物的声音之间做出了区分；人物是可以直接说谎的。尽管古典文本可能不得不对读者隐瞒真相，但这样做主要是通过延迟、隐瞒以及打岔等策略——罗兰·巴特在《S/Z》中提到的"拖延的语素"（dilatory morphemes）：陷阱、含糊其词、部分回答、悬置回答和卡住。[1]按照罗兰·巴特的说法，"谎言"在这一系列策略中是很少被接受的。甚至当文本不可避免地要说谎时，也有各种办法将谎言软化。在罗兰·巴特的例子——巴尔扎克的短篇小说《萨拉辛》（"Sarrasine"）中，拉·赞比内拉在文本中偶尔被称为一个"女人"。我们最终发现这是一个谎言，然而我们还是可以找到这样做的动机。首先，尽管文本从理论上说是无所不知的，但它仍然可以人为地将自身限制在萨拉辛的认知范围之内；我们为了让故事继续下去，轻易地就原谅了这一点。其次，拉·赞比内拉的故事其实是故事中的故事，事实上是这个叙述者——他自己是外层故事中的一个人物——把拉·赞比内拉称为一个女人。因此，文本让其谎言取得了正当性并将它搁置在一边。

四十多年前，维克多·什克洛夫斯基也分析过作品中的类似策略，尤其是在推理小说中："有时，谜团的手法渗透进小说自身的肌体，渗透进人物的表达模式，也渗透进人物所激发的来自作者的评论。"[2]什克洛夫斯基的例子来自阿瑟·柯南·道尔的《斑点带子之谜》（"The Adventure of the Speckled Band"），我们从中看到海伦·斯通纳如何描述她姐姐的死亡，其中事实混杂着欺骗和伪装。她提到罗伊洛特医

（续上页）来解决道德困境。这里翻译为"诡辩术"，强调其使用过于微妙的表达从而引起误导，但不承担道德责任的含义。——译者注

[1] 参见罗兰·巴特，《S/Z》，New York：Hill and Wang，1974，第75页。
[2] 维克多·什克洛夫斯基，《散文理论》，居伊·韦雷翻译，Lausanne：Editions l'Age d'homme，1973，第153页。

生同吉卜赛人的友谊，暗示了一个虚假的谜团破解方向（他们可能是凶手），同时她提到了他对奇异动物的喜爱，给出了一个不那么准确的关于犯罪方法的暗示（一条毒蛇）。谋杀的重要环境细节（关闭的窗户、罗伊洛特的雪茄烟雾、一声口哨，以及一声叮当响）都被其他不那么重要的细节（狂风、姐姐的门在铰链上的摆动）所遮掩。受害人临终的话再次指向一个错误的破案方向，斯通纳小姐提到"斑点带子"可能是指附近的吉卜赛营地。[1]与罗兰·巴特不同，什克洛夫斯基并没有创造出一个欺骗性手法的类型学，也没有在谎言和其他类型的欺骗之间做出区分。在两个理论家的例子中，叙述都不会彻底地说谎。

在"说谎"同罗兰·巴特的其他类型的欺骗和打岔之间真的是界限分明、固定不变的吗？实际上真的有可能做出这种区分吗？罗兰·巴特的拖延的语素就像他本人暗示的那样，似乎表明了不同程度的欺骗或对真相的隐瞒——尽管它们并不是平行甚或互不相关的类别。他将陷阱定义为"一种对真相的蓄意回避"，这看起来是最不"诚实的"一组。含糊其词是"真相与陷阱的混合物，在把关注的焦点放在谜团时，常常会推波助澜，让谜团更加扑朔迷离"。含糊其词同部分回答之间似乎只是着重点的不同，后者"只是加重了对真相的期待"。这一类别看起来是最诚实的，因为它提供了通往解决问题的某个步骤。悬置回答是"话语的一种类似失语症的停顿"；这个隐喻性的定义仍然不清楚，但似乎暗示着离题或打断。最后，卡住就是"承认不可解决"，在这种情况下，叙述将自己伪装成同读者一样处在黑暗之中。

如果陷阱是这些语素中最极端的一类，那么它同谎言之间有什么区别？——毕竟谎言有时似乎也包括"一种对真相的蓄意回避"。或许

[1] 维克多·什克洛夫斯基，《散文理论》，居伊·韦雷翻译，Lausanne：Editions l'Age d'homme，1973，第155—157页。

其中有程度上的不同，但区分实际上是细微的。此外，古典作品能避免达到罗兰·巴特所声称的那个说谎程度吗？他认为避免说谎是古典文本中几乎普遍存在的特征，不会有任何超出《萨拉辛》的例外。另一方面，什克洛夫斯基将欺骗视为一套历史惯例，他大概会找出基于类型这样的概念的对欺骗的利用。可以肯定的是，罗兰·巴特接下来对一个非推理类型文本中的谜团和欺骗进行考察是有价值的一步。然而，应用于一大组像"古典文本"这样的作品，似乎冒着过于泛化的风险。

我想说的是，彻底的谎言只不过是一系列拖延的语素序列中的另一个步骤——另一个，也就是被很多文本采用的各种欺骗类别中更加极端的另一个，它同其他类别只是在程度上有所差异。某个文本是在说谎还是在利用别的弱化的欺骗类型这个问题似乎不如下述问题有趣：某个文本如何为其欺骗提供动机，以及文本在多大程度上向读者承认这种欺骗。并不能断然说古典叙述的确在回避更加极端的欺骗类型，但也许事实是，古典叙述常常以某种方式为欺骗提供动机，让欺骗在读者这里不那么明显。在多数情况下，一个古典文本的叙述会进行欺骗，从而将解释学线与动作线之间的平衡保持到结束。这一事实我们可以在狄更斯的小说《我们共同的朋友》（*Our Mutual Friend*）中看到。小说的主人公约翰·哈蒙被假定已经死亡，然后以两个不同的化名进行了大量的活动；叙述将他分成三个人物来处理，例如在第一部的第十五章：

> 鲍芬先生长出了一口气，放下笔，看着他记下的东西，一边心里怀疑着同它们[1]打交道有些什么乐趣，于是再次对

[1] 指鲍芬先生正在处理的文件文字，即"记下的东西"。这段小说译文参考了中文版（智量翻译，上海：上海译文出版社，1998），特此致谢。——译者注

这些老熟人的面容仔细端详，得到的印象似乎是的确没什么乐趣，正好在这个时候，听见那个锤子脑袋的年轻人通报说：

"洛克史密斯先生来了。"

"噢！"鲍芬先生说，"噢，真的！是我们跟威尔弗家的那位共同的朋友呀，亲爱的，请他进来吧。"

洛克史密斯先生出现了。[1]

洛克史密斯实际上就是哈蒙，但叙述没有试图将关于他的身份的谎言置于人物的口中，也没有试图说一些模棱两可的话（例如，"他们所知道的那个叫洛克史密斯先生的人出现了"）；叙述只是将其作为一件客观事实呈现出来。在狄更斯和其他19世纪小说家的作品中，这并不是一个罕见的手法。

《我们共同的朋友》属于推理小说类型，但是一个文本可能会出于其他目的而非为了维持谜团与自身的存续而误导我们——这是罗兰·巴特的理论所完全不允许的。考虑一下下面这个段落，来自P. G. 沃德豪斯1928年的喜剧小说《不劳而获》（*Money For Nothing*）。

尽管约翰并没有那样能言善辩，也不像怀沃恩上校出于为化学家查斯·拜沃特考虑，在对爆炸事件细节进行描述时，展现出那样丰富的想象，但他还是回答了这个问题。

"老天爷！"帕特说。

"我……我希望……"约翰说。

"你希望什么？"

[1] 查尔斯·狄更斯，《我们共同的朋友》，London：Oxford University Press，1952，第178页。

"嗯，我，我希望这不会有什么不同？"

"不同？你想说什么？"

"在我们之间。在你和我之间啊，帕特。"

"什么样的不同啊？"

约翰有他自己的说法。

"帕特，亲爱的，在这么多年里，我们彼此相知，你就没有想过我每一分钟都比上一分钟更加爱你？我不记得有任何一个时刻我是不爱你的。当你还是一个穿着短裙和蓝色运动衫的小孩子时我曾爱过你。当你如同一个公主一样从学校回来时我曾爱过你。而我现在比以前任何时候都更加爱你。我崇拜你，亲爱的帕特。你就是我整个的世界，这个世界只有你重要，别的一切都无足轻重。现在你不要再开始嘲笑我了，因为我已经下定决心，不管你笑什么，你都要把我当回事。过去我可能是个可怜的约翰尼，但现在你该忘掉这一切了。我是当真的。你得跟我结婚，你越早做出决定，越好。"

这就是约翰本来要说的话。他实际说出来的则不仅更简略，也更无效。

"哦，我不知道。"约翰说。[1]

在这里，叙述是出于喜剧效果而误导我们；这个段落起到了消解老套的文学语言的功能（沃德豪斯作品中的常见手法）；它也强调了约翰的胆怯，这对于叙事线的梯级建构来说至关重要。严格地说，此处并没有说谎，但将约翰假设的话语加上引号，放在一系列"真实的"话语中间，这肯定让我们误以为它同其他话语具有同样的地位（这一

[1] P. G. 沃德豪斯，《不劳而获》，London：Herbert Jenkins，1928，第54—55页。

印象因为它的长度而得到了强化)。引号和对话段落的使用是一种根深蒂固的阅读惯例,而沃德豪斯戏弄我们在这方面的期待,无论这种戏弄作为一种喜剧性的或塑造人物的手法是多么有效,在任何情况下它对小说的继续存在都不是必要的(对于塑造人物的功能当然也不是至关重要的,因为我们已经通过冗余的信息意识到约翰的羞怯,意识到他没有能力向帕特求婚)。

因此,罗兰·巴特在一个文本内部对说谎与其他形式的欺骗所做出的区分,可能是一种误导,同时就历史而言也是不准确的。很多维持一个谜团的艺术作品(无论它们是否是上述那样的推理小说)都在某种程度上欺骗观者;而且,正如上面提到的沃德豪斯的例子,欺骗可以发挥一种远离任何建构的必要性的陌生化功能。我们不仅要询问叙述是否说了谎,也要询问它欺骗到何种程度,以及它提供了什么样的动机来掩饰或裸化它的欺骗。

说到电影叙述中的欺骗,阿尔弗雷德·希区柯克1950年的《舞台惊魂》中的虚假闪回似乎就是一个极端而有启发的例子。它同上述《不劳而获》的段落形成一个有趣的对比。在小说中,约翰的想法被呈现为好像是实际的对话,而在《舞台惊魂》中,约翰尼对伊芙实际的但又是蒙骗的述说却呈现为一个貌似客观的闪回。两者都是在各自媒介中以叙述操控古典故事讲述惯例的实例。对于沃德豪斯的读者来说,引号中的一个段落就是实际对话的可能性是很大的,除非此前已暗示其为别的什么东西。同样,在古典影片中,一个闪回(以叠化和一个人物描述过去事件的画外音为提示)差不多就会引导观影者假定这个闪回所展示的就是在原基故事中想必已实际发生的事件。

无疑,无论是在文学还是电影中,有可能的是,叙述不会公然地使用媒介技法来欺骗读者或观影者,但会暗示任何特定段落的地位。例如,在另一部沃德豪斯的小说《配对季节》(*The Mating Season*)中,我

们明白伯蒂·伍斯特想要说的一小段对话的地位。二十章的开始：

"早上好，先生，"他说道，"我能说句话吗？"

"当然可以，吉夫斯。说吧，说几句。"

"跟您的外貌有关，先生。如果我冒昧地提出建议……"

"继续，说下去。我看起来就像是在图坦卡蒙陵墓里发现的猫，不是吗？"

"我说的还没到那个程度，先生，不过我无疑看到您已经比以前更穿着考究（soigné）了。"

一个想法一瞬间闪过我的脑海，其实只要稍微动动脑筋，就能围绕"悠悠的穿着考究河"（Way down upon the soigné river）[1]这样的噱头拼凑出相当睿智的对话，可惜我实在太倦怠了，还是没能接上。[2]

同样，对于大多数古典影片来说，尽管它们经常使用虚假的影像，但仍然会抛出一些提示，让观影者知道不要把他或她正看到的影像当成原基故事中真实发生的事件。初阶的例子出现在列夫·库里肖夫（Lev Kuleshov）的影片《威斯特先生苏联历险记》（The Extraordinary Adventures of Mr. West in the Land of the Bolsheviks，1924）中：一伙盗贼的头目偷了威斯特先生的箱子，目的是将箱子还给他并赢得他的信任。在换回箱子之后，盗贼给威斯特先生讲述了一个精心编造

[1] 这个噱头源自美国著名民谣《故乡的亲人》（"Old Folks at Home"）中的第一句歌词"悠悠的斯瓦尼河"（Way down upon the Swanee River）。第一人称的伍斯特将原歌词中"斯瓦尼"替换为吉夫斯刚刚用过的源自法语的单词"穿着考究"，因为二者发音极为相似，从而达到一种伍斯特自认为的"睿智"的话语效果。这段对话的背景是，贵族少爷伍斯特以衣着没有品位而长期受到嘲讽，同时他对仆人吉夫斯的智慧也一直心怀嫉妒。——译者注

[2] P. G. 沃德豪斯，《配对季节》，London：Herbert Jenkins，1949，第168页。

的故事，说他是如何冒着巨大的风险找回了这只箱子；盗贼给威斯特先生讲故事的镜头穿插着盗贼"找回箱子"的镜头。在这里，观众充分地意识到后面的影像是盗贼正在讲述的谎言的具象化；正因为观众有这样的认识，这些影像达到了相当的幽默感。更为复杂的例子可见于《忏悔》[*The Confession*，1919，贝尔特拉姆·布拉肯（Bertram Bracken）执导]，在影片很早的时候就向我们展示了一个谋杀的场景，然后对同一事件呈现了两次闪回。每一次展现的都是凶手所描述的谋杀，第一次是对他的忏悔师，第二次是在法庭场景。谋杀场景的三个版本明显不同，但因为我们已经看到谋杀实施的现场，在闪回发生时，我们知道凶手在扭曲真相。这种用画面让观众知道如何去建构人物谎言的手法并不罕见。这在电影中就相当于小说中某个人物的欺骗言语。

阿兰·雷乃的《去年在马里昂巴德》提供了一个不同的、更具挑战性的路径。在这部影片中，所呈现的影像是相互矛盾的，也因此不可能都是"真实的"事件。但我们再次看到，这里不存在对观众的欺骗；观影者认识到影像相互矛盾的特点。他们可能会努力去发现"真实的"影像，将这些"真实的"影像从其他影像中筛选出来，从而去发现情节叙述背后潜在的原基故事。然而，并没有任何影像能被确定为"正确的"或"错误的"——所有的影像都同等地具有可能性和不可能性。类似《去年在马里昂巴德》这样的影片的结构原则就是根本不存在一个原基故事，不存在可以确定的真相。而且，因为不存在真相，影像也就不能说谎。我们再次看到，镜头作为真相的地位不能确定，这种手法在艺术电影中是常见的。《假面》（*Persona*）中丈夫的来访和《八部半》（8½）的结尾是另外的例子。于是，在特定种类的电影中，我们期待着叙述来误导或迷惑我们，这样一个路径是可以接受的，甚至惯例性的。

《舞台惊魂》引起了众多争议，因为影片的谎言闪回以一种极端的

方式表现出对惯例的藐视，并且似乎也违反了与影片类型关联的观影期待。不仅我们没有被提前告知这是谎言，而且影片中对谎言的揭露也来得非常晚。因此，表面上是一部悬念情节片，结果却是一部谋杀推理片。更进一步，我们发现这一点时，也才同时得知谁是真正的凶手。在侦探把结论提供给我们之前，我们根本没有机会将它推导出来——推理游戏是推理类型片的一个主要惯例。实际上，侦探/推理类型片是少数几个其惯例特别不允许出现公然欺骗的古典类型片之一，因为观众努力去猜测谁是凶手这一惯例得到了非常广泛的认可。叙述应该是"公平的"。假如闪回结束不久就揭示它是一个谎言，似乎有可能会让观众们觉得不那么受挫，因为约翰尼说了谎这一知识，本来应该给观影者提供更多的提示，来帮助他们拼凑出一个答案。或者，影片本来也可以利用幽默来作为谎言闪回的动机，由此将整件事定位在"恶搞"的类型之中。事实上，很多观者对自己被欺骗表达了不满。

或许正是由于有这样一些反应，希区柯克在接受弗朗索瓦·特吕弗的访谈时，认为"谎言闪回"是一个错误。特吕弗的回答幼稚得不可思议："是的，法国批评家们尤其批判那一点。"希区柯克于是转变立场，说了与之前陈述矛盾的话，因为他对电影的两面派（duplicity）做了一个简短的辩护。

> 在电影中，非常奇怪，如果展现一个人在说谎，人们从来不会反对。当人物在讲述过去的故事时，以闪回将其展现得好像正发生于当下，这也是可以接受的。那么，为什么我们就不能通过一个闪回来讲述一个谎言呢？[1]

[1] 弗朗索瓦·特吕弗，《希区柯克》，New York：Simon and Schuster, 1967，第139页。

特吕弗于是努力让希区柯克相信这段"闪回"实际上是个错误（显然，他成功了），从而压制了上面的陈述。在这个过程中，他不仅一度错误地阐释了闪回中包含的情节活动，而且最终也没能对为什么这个手法是错误的给出任何理由。

这样的争论是荒谬的，因为它将闪回从其语境中剥离出来，并假定这一手法与生俱来地违背了电影的法则。希区柯克对他的手法的辩护是完全正确的。在《舞台惊魂》中，闪回并不是一个骗人的花招。如果希区柯克仅仅是将约翰尼的谎言放入一个完全不同的悬疑–惊悚片的惯例中，那才有可能是一个没有理由的恶作剧。但是，正如什克洛夫斯基在推理小说中发现的那样，这一手法渗透进了影片"自身的肌体"之中；也就是说，整部影片，无论是在解释学线本身之中，还是在无所不在的戏剧意象（等同于欺骗）同日常生活（或"真相"）的对照之中，一种欺骗和真相之间的并置都成了主导性。

真假谜题

谎言闪回开启了《舞台惊魂》解释学线中复杂的欺骗情节。整部影片需要向我们展示那些能让我们相信约翰尼的故事的事件。不过，影片也必须向我们提供这样一些信息，即一方面同上述信念不发生冲突，同时又让我们能在片尾史密斯告诉我们真相时，不太困难地理解那一连串已经过去的原基故事中的真实事件。因此，闪回解释了足够多的真相——谋杀案已经发生了——来让情节叙述推进下去［考虑到好莱坞的叙事惯例，约翰尼的故事不大可能完全是假的。如果结尾揭示出根本就没有谋杀案发生，那么整部影片就应该有一个非常不同的形态。它要么会是过于平庸——只是发现约翰尼疯了，并且导致伊芙展开一场徒劳的追逐——要么就是对于好莱坞来说过于越界，无法考

虑将它制作出来。然而，要注意的是，发现叙事中的一个谎言并揭示出并没有谋杀发生，这是另一部具有强烈的两面派特性的影片《卡里加利博士的小屋》（*Das Cabinet des Dr. Caligari*）的基础。然而，在那部影片中，谎言与发现谎言构成了影片表现主义风格全部的存在意义，同时也超越了好莱坞的古典传统]。正如我们将要看到的，在整个这个不同寻常的段落中，还交织着其他一些细微的真相。同时，这个段落还隐瞒了谁是凶手的真相。如果我们将《舞台惊魂》的叙事同罗兰·巴特为谜题的经典式样建立起来的模型——解释学式样[1]——进行比较，影片解释学戏法的手段就变得更清楚了。根据这一解释学式样，罗兰·巴特在《萨拉辛》中发现了：

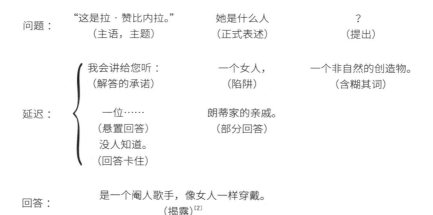

在按照这一图式对其他作品中的解释学式样进行公式化表述时，

[1] 在《S/Z》中，罗兰·巴特将其称为"解释学语句"（hermeneutic sentence），但这一表达非常令人迷惑，因为它并不是什么语句。为了避免这种迷惑，我将其替换为"式样"（pattern）。
[2] 罗兰·巴特，《S/Z》，New York：Hill and Wang, 1974，第85页。——原注
译文参考了屠友祥译本（上海：上海人民出版社，2000），特此致谢。"正式表述"也可译为"公式化表述"。——译者注

主要难点在于确定谜团的正式表述与提出之间的区别。罗兰·巴特只是将问号从问句"她是什么人?"中分离出来,并将它放在了谜题的提出部分。但这是否就意味着正式表述与提出只是同一个问题的不同变体?

若苏埃·V. 哈拉里（Josué V. Harari）的文章《最大的叙事：介绍罗兰·巴特的近期批评》("The Maximum Narrative：An Introduction to Barthes' Recent Criticism")提供了一个答案。他将古典叙事区分成四种悬念："身份"["谁"（who）的问题]、"种类"["什么"（what）的问题]、"解决"["发展到什么地步"（where–toward what）的问题]、"解密"["如何"（how）的问题]。[1]哈拉里将前两种类型称为"存在"（being）的问题，将后两种称为"行为"（doing）的问题。因为《萨拉辛》的主要谜题局限在身份的问题上，谜题的提出只是将正式表述（拉·赞比内拉是什么人）作为故事的问题陈述出来。

然而,《舞台惊魂》假定了"谁""什么""发展到什么地步"：夏洛特·因伍德（谁）杀死了她的丈夫（什么——谋杀），并且必须作为凶手而被揭露（发展到什么地步——女主角伊芙提出的解决方案）。问题变成了怎样才能将夏洛特揭露出来。但是,《舞台惊魂》的越界元素在于大部分情节活动所基于的三个假定元素却被证明是虚假的，揭示部分出现在接近尾声的时候。因此，影片拥有双重的解释学式样，而叙事点不仅要暴露其中一个的虚假，同样重要的是还要提供另一个的解决。影片的主要问题围绕着谜题"如何"解决，因此《舞台惊魂》解释学式样的正式表述和提出就可以被视为截然分离的。利用罗兰·巴特的图式，这种双重式样可以这样来进行公式化的表述：

[1] 参见若苏埃·V.哈拉里,《最大的叙事：介绍罗兰·巴特的近期批评》,《风格》(Style),第8卷,第1号（1974年冬），第65页。

假问题：	夏洛特·因伍德杀了丈夫，归罪于约翰尼。（主语，主题）	约翰尼会洗清罪名吗？（正式表述）	伊芙如何哄骗并揭露夏洛特·因伍德？（提出）
延迟：	血渍裙子（陷阱与部分回答） 更衣室里的麦克风（陷阱与部分回答） 约翰尼威胁夏洛特（陷阱与部分回答） 夏洛特在聚会上对裙子的反应（陷阱与部分回答） 等等		
部分回答：	最初的问题是假的。		
真问题：	约翰尼杀死了夏洛特的丈夫并计划杀死伊芙而让自己脱罪。（主语，主题）	伊芙会得救吗？（正式表述）	伊芙如何哄骗并揭露约翰尼？（提出）
最后的回答：	假装帮助他，再向警察揭发他。（揭露）		

《舞台惊魂》结构中的若干元素在这个表中变得清晰了。首先，主要的延迟手法在功能上都是双重的；它们是陷阱（因为使观影者进一步相信夏洛特有罪），同时又是部分回答（因为都在提供提示或信息，而这些提示或信息如果按照真问题的主语来解读，有助于观影者将"真正"发生的事情拼凑出来）。因此，影片的延迟手法也同两个谜题有关。此外，它们同"真正的"主语之间的关系只能被观影者以回溯的方式拼凑到一起，因为真相在最后几分钟才被揭示。

其次，所有的延迟手法，加上谎言中的文本两面派，扭曲并重塑了原本在开始就该提出的真问题：约翰尼有罪吗？要是没有明显的闪回"证据"加以确认，观影者就没有必要接受他的解释，并且有可能仍然怀疑他参与了谋杀。但是，因为约翰尼有罪的可能性只是在罪行确认时才被提出来，真问题再次与伊芙的即时险境有关。真问题再次卷入谜题的"如何"：伊芙将如何哄骗并揭露约翰尼？

为什么要提出这样一种双重谜题？一种时尚而简便的说法是，频频出现戏剧意象的《舞台惊魂》是"关于"艺术尤其是电影的两面派手法的。一种更传统的解释，则可能将谎言视为一个适用于影片的总体主题——人性的两面派或某种相似的"通用信息"（universal message）——的象征，以及作为影片目标的对这一主题的表达。如果这就是我们判定影片的方式，那么我们就不得认为《舞台惊魂》幼稚得无可救药，因为它只是过于简单地试图在戏剧再现和谋杀犯的谎言之间画上等号。欺诈-戏剧表演的并置不仅服务于影片的意义，也提供了一种结构一部影片的有效方式，以及一种将推理类型片惯例加以陌生化的有效方式。例如，大多数推理片会在情节叙述的最后向观影者呈现原基故事中更早的事件，而观影者必须由此回溯性地将这些事件重新排列进原基故事的顺序之中。《舞台惊魂》远远超越了这一惯例，要求观影者将新的原基故事信息重新植入一组其他原基故事事件之中，而后者本身还必须被修正，才能开始进行这一重新植入的过程。《舞台惊魂》仍然保留在古典模式之内，同时又给我们熟悉的观看习惯提出了某些挑战。

我们看过《舞台惊魂》用谎言闪回建立双重解释学线过程中的一般策略与目标之后，可以进一步考察欺骗与真相的主导性如何弥漫在影片每一个层面的情节活动中，以及这个主导性如何设定那些帮助驱动谎言本身的手法。

影片用来引出闪回的简短开场在结构上是为了迷惑观影者。影片开场于一个热闹关头，零碎的揭示信息混杂着人物们的误导性陈述。伊芙的第一句台词"有没有看见警察？"似乎暗示着她是两人所逃离的事情的当事人。因此，对话中提供给观影者的第一条"信息"就是误导性的。一旦她要求约翰尼解释，叙事的主要推动力就开始了，而说明性的材料也开始被呈现，尽管是以一种让人有些迷惑的方式。约

翰尼对夏洛特·因伍德的提及和伊芙对此做出的反应都暗示着人物之间的关系，但没有对这些关系做出解释。这里也开始了一系列通过叙事产生的评论，而如何理解这些评论可以有若干方式，取决于观影者是否知道闪回是一个谎言。约翰尼为了向伊芙证明他和夏洛特的行为的正当性，说道："我不得不帮她——任何人都会这么做的。"这个意思是含混的。约翰尼的意思是任何人都会愿意去帮助夏洛特，但同夏洛特的"真实"情境相关的附属反讽含义是，她会压榨任何人来服务于她的目的。

这时，约翰尼开始讲述他的谋杀故事及后续事件。当他提到凌晨五点他正在自己的厨房时，一个叠化导入对这一情境的直接呈现；在叠化结束时，他说门铃响了，这时他的话语迅速淡出。接下来就是门铃本身的响声。这就意味着闪回将成为约翰尼话语的直接替代物，而这样一个事件的直接版本将或多或少地同约翰尼的优势位置捆绑在一起。但是，对这个闪回的考察表明，闪回与他的话语的等同只是若个因素中的一个。实际上，这个段落在多个方面超越了约翰尼的讲述范围；推动闪回的似乎存在着两个相互分离且矛盾的力量。最为明显的或许就是这个段落对视点镜头的运用，摄影机实质上被置于约翰尼所在的位置。这些镜头只出现在约翰尼单独一人的时候：首先是他搜寻因伍德的房子，在他查看书房并看到照片时，使用了视点镜头（图5.1），然后是他看到内莉发现了尸体并且看着他（图5.2）；后来，当警察来到他家，他下楼去应门时，有一个沿着楼梯而下的视点跟拍镜头。还有很多其他镜头尽管并不是视点镜头，但也距离约翰尼很近，将观影者限制在接近于约翰尼知晓的范围内，例如当他进入因伍德的房子并上楼时所使用的长长的跟拍和摇臂镜头。

但在这个段落的其他一些地方，摄影机在场景中却放在与约翰尼相对的位置上，甚或在另一个空间，展示的是他不可能知道的事情。

图 5.1

图 5.2

约翰尼从因伍德的房子回到自己的公寓之后的第一个镜头，设定的是夏洛特以特写出现在前景中，她的面部清晰可见，而约翰尼则处于画面的深处（实际上这个景深镜头是通过后期洗印工艺完成的），这时他背朝着摄影机（图5.3）。之后，在警察的追逐场景中，摄影机随着约翰尼驾驶汽车摇过，然后停下来，画面呈现一条小巷，约翰尼的汽车消失在小巷的另一头，接着一辆缓慢行进的运货马车横过街道，挡住了警察的汽车（图5.4）。这里的关键并不在于约翰尼不可能知道他

图 5.3

图 5.4

背后发生的事情,而是在于就情节动作而言,摄影机机位正好设置在约翰尼(以及任何潜在的视点镜头——例如汽车后视镜的镜头)的相反方向。此外,在皇家戏剧艺术学院场景中,有一些镜头是约翰尼处在背景而其他情节活动处在前景:当约翰尼消失在一条过道的尽头时,警察进入前景成为特写;约翰尼意外登上舞台时,是让伊芙处在前景而约翰尼处在后景舞台的侧翼;最后,两人退出舞台的镜头是从前景中戏剧辅导员的位置拍摄的。约翰尼在因伍德家下楼梯逃跑的俯拍镜

头也可被视为这一手法的变体。还需要注意的是，皇家戏剧艺术学院场景中有些是伊芙的视点镜头（图5.5和图5.6）。显然，闪回并没有被风格化地呈现为主观想象或回忆，而观影者也不可能这样认为，甚至在谎言被揭露之前都是如此。

闪回包含了其他一些约翰尼不可能知道的场景。当他试图打电话与伊芙联系时，这个场景将他的镜头与吉尔太太的镜头交叉剪接在一起，尽管随后的情节活动清楚地表明，他从未与吉尔太太碰面，不可能知道她长什么样。同样，警察发现约翰尼的碎裂车窗之后停在皇家戏剧艺术学院外面这场戏，也发生在约翰尼完全不在场的时候。当伊芙的视点镜头出现时，约翰尼正看向别的方向，没看见伊芙之所见。

闪回的模糊属性因为叠印了约翰尼想象何事在发生的镜头而得到了强化；尽管第一个叠印镜头只是重复约翰尼跑下楼梯逃走的俯拍视角——也能被视为回忆——内莉同警察解释她所看到的情况和手翻阅电话号码簿的画面似乎的确是约翰尼对可能正在发生的事情的视觉化（图5.7）。然而，在第三个叠印画面之后，电话铃声立即响起，似乎意味着这些事件在某种意义上也在真实地发生着。而这也被警察随后出现在约翰尼家门口这件事所支持。这些画面的地位仍然是模糊的；它们只是主观的，还是它们在某种程度上同时代表着约翰尼的恐惧和推测中的别处正在发生的事情呢？

或许闪回对约翰尼优势视点的最重要的一次脱离是对夏洛特的描绘。后来他与她在她的更衣室里的那场戏中让我们得知，他到此一切行动的前提假定是她会在自己免去嫌疑后同他一起逃亡。所以，约翰尼在向伊芙讲述这个故事的时间点，仍然相信着夏洛特。然而，闪回对夏洛特的描绘却并非总是与此相符。在他第一次进门时，她表现得相当令人同情，因为描述的重点放在她丈夫打了她——这使她的杀夫行为似乎能被合理解释为自卫。玛琳·黛德丽（Marlene Dietrich）睁

第五章　两面派叙述和《舞台惊魂》

图 5.5

图 5.6

图 5.7

大眼睛的表演暗示着真正的恐惧与困扰（图5.8）。这一强调一直持续到约翰尼不情愿地建议或许该让他去给她取回一件更换的衣服。从这一时间点开始，她的性格开始有了变化；她变得过于急切地要将约翰尼推进危险的行动之中，而她暗示他如果不合作就分手，最终迫使他同意。她陡然从一个受害的妻子转变成一个自私的情人。镜头的设置多次强调她的冷漠甚或冷酷的表情，例如当约翰尼吻她的脖子时，她仍然继续往自己的脸上扑粉（图5.9）。这就大大贴近于后来那个试穿丧服的场景中的夏洛特，她在后面这个场景中更加冷酷无情。因此，闪回以这样一种方式呈现夏洛特，就让观众清楚地看到了她对于约翰尼的精心算计，即便约翰尼本人还没有意识到这一点。这一手法再次将闪回同约翰尼的主观版本拉远了一步。

　　无疑，闪回中的一些方面是主观的。约翰尼同夏洛特的关系被理想化了。他把自己表述为一个无私的情人，愿意保护一个毫无防备的女人，能为他俩策划一切（"你要做的就是努力忘记一切，那些让人担心的事情让我去做"），并且在逃避警察的追捕时表现得敏捷机智。同夏洛特一样，闪回中的约翰尼与叙事中其余部分的约翰尼是不同的人物。

　　对于闪回中主观与非主观视点之间的平衡，一个核心理由就是巩固它的"真相"。对于影片其余部分的叙事结构来说，关键之处在于观影者在观看过程中不会想到去质疑闪回。如果这个段落过于明显地是一个主观回忆，观影者可能会更倾向于将其视为一个需要质疑的版本。但情况并非这样。随着场景的建构，就不会产生这只是约翰尼的谎言的质疑。电影自身的叙述也非常明确地参与了这一谎言。

　　将伊芙纳入闪回进一步强化了约翰尼的故事的可信度。这个段落可以轻易地在约翰尼第一次摆脱警察的时候就结束。一句大意为约翰尼接下来去把排练中的伊芙接出来的台词，就足以覆盖相对冗长的皇

图 5.8

图 5.9

家戏剧艺术学院场景所传达出的信息（冗长是相对于所传达的叙事信息量而言）；一部更常规的电影可能会从皇家戏剧艺术学院场景开始情节活动，这样在闪回之前就会有更多的交代。但是，通过将皇家戏剧艺术学院场景置于闪回的最后，影片赋予它一个"完整环路"结构。这个段落结束于伊芙和约翰尼跑向她的汽车，他们第一次被观影者看到时也正是在这辆车中。因此，伊芙在影片开头的出场至少证实了约翰尼的大部分解释。至少皇家戏剧艺术学院场景是真实的，因为伊芙

本人知道这是真的，而隐含的她对段落中这一部分的证实，也将一种可信的氛围投射到了其他部分。

闪回故事的其他一些方面也得到了证实。在影片回到当下之后，我们在汽车里看见了血渍裙子；再一次，它的有形存在进一步增加了这个故事的真实性证据。当然，闪回中的很多事情都是真实的。信息植入这里，是后来还原真实情境的重要判据。约翰尼在因伍德家的桌子上发现的照片，是整部影片中关于约翰尼初识夏洛特的情形的唯一证据（图5.1）。同样，约翰尼试图让犯罪现场看起来像抢劫，以及内莉目击他的逃逸，都在后来得到证实。影片结构所设定的观看复杂性之一，就是观影者必须将这个早期场景中植入的真相碎片回溯性地整理出来。最终，将这一闪回中的真相与谎言完全区分开来是不可能的了。在这个意义上，这个段落的第一部分——夏洛特来访——是最有问题的。影片快结束时约翰尼在马车轿厢中对伊芙的解释似乎是对闪回的某些部分加以说明，但其他部分仍然不明朗。

> 伊芙，我很遗憾上次在你车上告诉你那个虚假的故事，可没有别的办法。夏洛特的确在我杀死她丈夫之后去了我的公寓。她的裙子上沾了一点血迹，所以我给她带了一条干净的。接着，当她去了剧院之后，我抹了一大块污渍上去，是为了让你相信我。我在告诉你真相。

但约翰尼何时企图掩盖谋杀，内莉何时认出了他，以及约翰尼何时拿到了第二条裙子？这些问题以及其他问题仍然没有得到回答。

除了小心地设定各种假定，让观影者带入随后更大部分的情节活动中，闪回还设定了若干主要的主题束（thematic strands），这对于叙事将是重要的。在这个段落的展开过程中，谎言被多次提及，而正如

我们将在接下来的部分看到的那样，谎言遍布整部影片，作为对这一两面派闪回手法提供动机的复杂结构的一部分。第一次提到欺骗，是夏洛特建议约翰尼"给剧院打电话。我今晚没法演出了。告诉他们我病了"。她接下来的补充打上了两面派的标记："天哪，这本来就是事实。"再一次提到谎言，是在约翰尼同夏洛特谈到他们的未来时："于是我们会重新开始，是不是？你和我。不会再有偷偷摸摸，不会再有欺骗，不会再有谎言。"这里的隐含之意在于他们整个的爱情建立在欺骗的基础之上（实际上，远远超出约翰尼所认识到的程度）。夏洛特避开对他的回答，只是说"我必须快一点，亲爱的"，暗示谎言在她这里还没有结束。

此处设定的另一个核心母题是戏剧。夏洛特和伊芙都是演员——夏洛特是职业演员，而伊芙是一个有抱负的学生。这个职业同她们的"真实生活"的情节活动之间的关系首次被明确是在闪回中，约翰尼对夏洛特说："你是一个演员。你正在饰演一个角色。你上场根本不会紧张。"这一想法后来会被一次又一次地引用，因为人物们将自己和彼此同戏剧中的角色相比较。夏洛特更换两套服装甚至设定了她在其他场景中不停地换衣服的行为模式，这是她在剧院"快速更换"舞台服装的自然延伸。

我们唯一一次看到伊芙在舞台上实际表演，是在闪回之中，在皇家戏剧艺术学院的课堂上；她的所有其他表演都是影片后来"真实生活"的情境。在这里，约翰尼鲁莽地闯进舞台，由此引出戏剧辅导员的评论："这组演员好像认为表演只是乐趣和游戏。"这一表述预示着科莫多尔·吉尔后来的调侃，他说伊芙就爱陷入戏剧性的夸张情境。此外，尽管他们要帮助约翰尼的努力都是真诚的，但伊芙和吉尔都乐于创造戏剧性情境和伊芙在其中扮演的角色。在影片的后来部分，"乐趣和游戏"的画面按照字面意义被表现出来，吉尔求助于打靶游戏，

并用玩偶创建一个场面来试图暗指谋杀案中的夏洛特。

在闪回的最后，场景回到了我们在影片开场就看到的汽车里，在此，伊芙和约翰尼之间的爱情关系被明确化了（之前还被他们在皇家戏剧艺术学院舞台上的拥抱强烈地暗示过，当时伊芙似乎与其说吃惊，不如说因为尴尬而恼火）。血渍裙子的特写将这一场景结束。我们对未来事件的期待就通过这些手法被设定了，并且从闪回的细节中偏离开去；质疑刚刚展现的故事的可能性已经不存在。这一场景也提供了到吉尔小农舍段落的转场，而在后面这个段落中，两面派的动机结构开始系统地发挥功能了。

戏剧意象

我们已经看到，闪回被双重地驱动。情节活动中的谎言式样有助于缓和相对激进的闪回手法。更间接的是，影片通过戏剧与表演这一主要母题来为人物（以及叙述）沉迷于谎言提供了动机。戏剧意象为无所不在的谎言提供动机，而谎言转而为闪回的使用提供动机。

然而，闪回并非仅仅是产生于谎言主题的一种"适当的"手法。它并非真的是两面派的一个合乎逻辑的延伸，而是整部影片动机手法结构中的决定性手法。它决定了谎言与戏剧隐喻。《舞台惊魂》依赖于观影者对影片前面部分勾勒出的假问题的询问。闪回将那个假问题植入影片，然后其余部分的一切都服务于让欺骗继续进行下去；动机手法是重要的，因为它们让闪回看起来有道理，并且由此让观影者没有可能去询问其他问题。那么这些谎言与表演的动机手法是如何结构出来的呢？

实际上，《舞台惊魂》几乎每一个场景都同欺骗、戏剧表演有关，或者同两者都有关。片名本身就包含了影片在做戏与真实生活之间的

平衡。[1]"怯场"通常是由一种非真实的威胁所产生的一种恐惧——然而在这里,危险是真实的,而约翰尼在降下的"安全"幕布下面死去。甚至在叙事开始之前,那些伴承受着影片标题和演职人员表的画面就裸化了这一手法。在背景中,一块安全幕布正缓慢地升起,幕布后面却并不是一个舞台,而是伦敦圣保罗大教堂周围区域的全景(图5.10和图5.11)。这一唐突而不适当的并置,更牢固地在舞台与真实生活之间设定了联系,这种联系将随着人物说谎、扮演角色以及不时有意识地将生活作为戏剧性剧情的一部分而发展(在这里,安全幕布也被构成性动机所驱动,因为它在我们的头脑中"植入"了一个安全幕布的念头,于是在后来当快速落下的安全幕布杀死约翰尼时,我们就不会感到困惑了)。随着演职人员表最后一条"阿尔弗雷德·希区柯克导演"离开银幕,我们就看到了伊芙和约翰尼逃跑所坐的汽车。当汽车朝着画幅下方的中心开来时,切换为一个更近的镜头(图5.12和图5.13)。这第二个镜头使用了更长焦距的摄影机镜头,于是,尽管汽车的位置已经匹配得相当严密,但它同圣保罗教堂之间的距离却突然显得更短了,情节活动的空间被摄影机镜头所压缩。这个剪接的隐含效果就是牢固地将观众置于演职员表阶段建立起来的作为"舞台"的空间之中,而影片的情节活动即将在这个"舞台"上演。此外,由不同的摄影机镜头所产生的圣保罗大教堂的透视的变化,更进一步推动了这样一个理念,即城市作为情节活动的一个隐喻性背景;这幢建筑并没有让人觉得它保持了一种同人物之间自然的——也就是一致的——距离。然而与此同时,实景拍摄无可争辩地将这一场景放"在伦敦",由此贯彻了"在现实中做戏"的主导性结构。

 伊芙是这一结构的核心。她不仅被呈现为一名演员,还被呈现为

[1] 英文片名的原意为"怯场"。——译者注

图 5.10

图 5.11

一个把生活当成与戏剧一样浪漫的女人。做戏以及与之相伴随的欺骗的母题,是在科莫多尔·吉尔的小农舍场景中提出来的。伊芙从未质疑约翰尼的故事。当她的父亲开玩笑地称她为"一个谋杀犯的情妇"时,他精准地描述了她的态度,因为她的确进入了这样一个情境,就好像她正处于一场情节剧的冒险之中。伊芙相信自己爱上约翰尼的事实说明了她的自我欺骗(并非所有人物的谎言都是针对他人的)。在他们谈话的最后,当吉尔问伊芙,约翰尼是否值得她付出这一切时,她答道:

第五章 两面派叙述和《舞台惊魂》 237

图 5.12

图 5.13

"但他就值得呀，父亲。"简·怀曼（Jane Wyman）[1]在这个场景和其他场景中的表演或许显得不足并且常规化，但这正好强调了伊芙正是在拿浪漫戏剧性作为她生活的模板。伊芙在出租车里和史密斯在一起时的举止是愚蠢的；在后来的一个场景中，她继续向他描述她的感觉："就好像我处在一大片金色的云彩上。"这个形象让人想起夏洛特的歌

[1] 伊芙的饰演者。——译者注

舞演出《城里最懒的女孩》("Laziest Gal in Town")中的布景云。伊芙在影片的大部分时间里都没能清晰地区分戏剧与生活。

吉尔在小农舍场景中明确地指出了这一点。伊芙同他说："你其实是迫不及待地想参与其中的一部分，你自己知道。"吉尔回答：

> 你是说，出演这出情节剧的一个角色[1]。你要知道，伊芙，你对这件事的处理方式，就好像这是你在戏剧学院演出的一出话剧。当你一心要做一名演员时，一切似乎只是一个好角色，不是吗，亲爱的？你现在有一个剧本，有趣味盎然的演员搭档，甚至还有戏服——有一点磨损。不幸的是，伊芙，在这个真实而严肃的生活中，我们必须面对各方面的情况。

正如情节活动被指涉为一出戏剧，某些人物也被设定为演员，同时其他人物则起着观众的作用。当吉尔同伊芙在夏洛特演出的后台碰面时，他告诉她："你演得好，真的是一场非常好的演出。可惜你没有观众。"她回答："你就是我的观众。我希望你能不时地给我一点掌声。"这就设定了最后一个段落，在这个段落的中间，在她与夏洛特对抗之后，吉尔的确鼓掌了。

但吉尔并不是这场表演的唯一观众，尽管在所有人物中，他也许最能意识到正在观看的是一场演出。其他人物都是演员、观众，甚至有时是情节活动的导演。主要人物被区分为演员和非演员，他们各自的功能如后页表格所示。

[1] 上文伊芙说的"一部分"和吉尔说的"角色"对应的都是"part"一词。——译者注

	演员（标记为X）			非演员		
	伊芙	夏洛特	约翰尼	史密斯	吉尔	内莉
无辜的被指控者	观众		X		观众	
忠诚的情妇		X	观众			
心烦意乱的寡妇	观众	X		观众		
生病的女人	X			观众		
记者	X					观众
服装员	X	观众		观众（后来成为导演）	观众和导演	导演

伊芙的第一个角色是一名生病的女人，这是在她父亲开玩笑地建议她只需要询问警察他们在想什么之后。最初，吉尔的作用只是为她扮演的角色提供灵感来源；后来他满怀关切地进入伊芙的场景中，尤其是公园聚会场景和被窃听的更衣室敲诈场景。

伊芙拙劣地扮演着生病的女人；她的自信与能力随着她设定的每一个角色而成长，直到最终能够依靠表演来拯救自己的生命。不过，在酒吧中，她却"笨拙地修补台词"，还多次无意识中露馅。史密斯提出，要是她同陌生男人坐在一起会让她困扰的话就离开，这时她答道："不，我爱陌生男人，"然后又无力地试图弥补这次失态，"我是说，我很喜欢他们。"她也差不多泄露出她知道史密斯是一名侦探，并且将话题岔开到她的表演生涯。

但史密斯最终成为她的理想观众，因为他接受了所有的解释，并且乐意忽略她的那些失态，一直到公园聚会的最后。实际上，他是影片中唯一的既没表演也没欺骗任何人的主要人物。当他站起来准备护送伊芙从酒吧回家时，他告诉她："老实说，我这真的不是出于什么好意。我是说，我担心这种情况是我造成的。"事实上，这个情境是伊芙自己操控出来的，这一事实说明了史密斯天真的轻信以及相应的

诚实。史密斯没有进行角色扮演，这对叙事结构来说是有必要的，因为他正是那个握有对澄清虚假谜题至关重要的信息——约翰尼此前就曾杀过人的事实——的人物。史密斯并没有在不成熟的时候透露这一信息，但他也没有用谎言来掩饰它。相反，我们无从知晓这个秘密恰是因为伊芙没有把真相告知史密斯；与他在一起的大部分时间里，她都徒劳地要把嫌疑引向夏洛特。在公园聚会场景结尾，当伊芙最后一次这样做的时候，史密斯有了他自己的一段简短的声音闪回——也是"真实的"闪回。我们从音轨上听到他记得的几句话——"你觉得在库珀同因伍德小姐之间有什么关系吗？""但伊芙已经有好几天没在这里了。""多丽丝。"——都是那些早先说出这些话的人物的声音。我们知道这段闪回是真实的，因为我们见证了这些台词说出来的时刻。当史密斯最后向吉尔告知约翰尼有罪时，他的信息本身还不足以让我们相信约翰尼是凶手。然而，因为史密斯是一个绝对诚实的人物，他可以将约翰尼指认为凶手。约翰尼有罪，是因为这是史密斯告诉我们的。

伊芙的第二个角色——想从夏洛特这里挖新闻的记者——演得更成功。更重要的是，她诉诸更加彻底的谎言来实现这一目标。她告诉内莉：她需要利用这样的伎俩来同男记者竞争；她扮演过角色（在回答之前她稍有停顿，说明这不是真的）；她还是史密斯的一个老朋友。她在说谎与表演方面的能力已经得到增强，而她也暂时蒙蔽了尖刻多疑的内莉。

与内莉会面的场景之后，伊芙立刻戴上了多丽丝的假面，这成为她贯穿影片大部分时间的主要角色。这个时候，她的策划比为其他角色所做的细致得多，她完全换了一套打扮，甚至还提前学习了台词（希区柯克的客串起到了将这一真实生活中的排练前景化的作用，他从她身边经过之后好奇地回头看了她一眼）。伊芙在扮演多丽丝时，成功

地把握住了她的身份，于是若干次成功地逃脱了被发现的境遇。她是在她业已成功地将夏洛特牵连进来的时候才向史密斯透露了她所扮演的角色。即便到这时，她仍然让夏洛特相信她就是多丽丝，并得以出演后来的敲诈戏。

伊芙最终的成功是因为随着约翰尼罪行的败露，她终于从浪漫的幻想中解脱出来。这时她再次开始表演，但这个角色不是一个假想的人物，而是她自己。她只是重复了早先的事件（"我要把你带到我父亲的船上，来吧。"）并向警察举报了约翰尼。她最后同史密斯一起沿着后台走廊走过去，其意义仍然是暧昧的。吊灯以及灯光的圆形式样类似于舞台的聚光灯（图5.14）。这里的暗含意义可能是，伊芙现在已经能够抛开那些她所促成的情节剧事件了。然而，这里仍然存在着这样一个可能的含义，即她继续沉迷在她的浪漫幻想之中，甚至在她离开舞台时，戏剧化的外观仍然与她相随。她同史密斯的关系主要是基于角色扮演和欺骗，但她也已不再幻想约翰尼是无辜的。影片的结局仍然多少是开放的。

尽管吉尔与伊芙是同盟，但他被呈现为与这一情境保持着一定的距离，并且意识到她将这一情境浪漫化了。没有这一距离，吉尔在情节活动中的参与将只是重复伊芙的大部分功能。在伊芙宣布她爱上了约翰尼之后，吉尔在手风琴上弹奏夸张而甜蜜的音乐《心灵与鲜花》，以此逗乐她；当伊芙称夏洛特为"一个恶魔"时，他又演奏了一段标准的情节剧主题音乐。然而吉尔仍然参与拯救约翰尼的计划，他的动机部分是出于他对女儿的关心，部分也是出于参与操控一场"情节剧演出"的乐趣。一定程度上说，吉尔生活在一个浪漫化的世界中，幻想他自己是一个犯罪的人物，因为他不时地走私白兰地："那些海关的人总盯着我。"他也是一名音乐表演者，其他男性主要人物也一样（约翰尼是合唱队成员，史密斯是钢琴演奏者）。

图 5.14

吉尔这个人物的双重属性是至关重要的。他同情境的距离主要通过他的幽默传达出来,并总是将伊芙的浪漫观念前景化,提供了一种观众有可能参照的视角。除此之外,他明显的客观性促使观影者毫不质疑地接受了他自己对案情下的结论。他在小农舍场景中的台词是核心台词:"我的孩子,我可没上当。如果有什么我不能忍受的,那就是不诚实。"由于吉尔的一些前提似乎是可信的——血迹像是被涂在裙子上,我们于是怀疑夏洛特是双面人——观影者倾向于认为他对这个情境的解释是正确的,并且在全片的很大一部分中相信这一点。因此,吉尔这个人物帮助维持着双重谜题。

但是,尽管吉尔能够嘲笑伊芙幼稚地卷入其中,他自己也很快开始卷进这个"情节剧"了。他在同伊芙制定计划时,引用了一段经典的情节剧台词:"终于我们单独在一起并且没人关注,"然后补充道,"你知道,我开始享受这个了。"而当伊芙的表演技能与卷入程度开始增强时,吉尔也在他们共同策划的行动中变得越来越具有决定性和执行力。最初,吉尔只是在一般性的策略方面给伊芙提供建议,后来,当他回到家,正逢史密斯来家里喝茶,正是他询问了警方如何看待约

翰尼的清白。吉尔甚至还假装忘记了约翰尼的名字，从而短暂地进入了表演的游戏。约翰尼在剧院那里逃离了侦探的追捕，来到了伊芙家，这时再次是吉尔接手安排了他在那里的停留。

但是，吉尔的突出表现主要存在于伊芙扮演的最后几场戏中。从他到达公园聚会开始，他就接过了戏剧导演的角色。这时，人物们在很大程度上已经改变了功能。在小农舍里，吉尔建议去报警，但伊芙阻止了。现在她同吉尔会面，并且告诉他："我想我会找到史密斯，并且把整件事情告诉他。"但正如吉尔所指出的，她仍然没能实现将夏洛特牵涉进来的目标。相反，她把自己逼入一个角落，使她的身份同她扮演的多丽丝这个角色有太多的冲突。从这时开始，她只按照吉尔指导的方式来表演（实际上，正是吉尔的声音从远处传来，让马车轿厢里的伊芙和约翰尼听见了，这个声音最后警告她，约翰尼是罪犯。他最后的导演——"离开他！"——也是他在影片中的最后时刻，引导伊芙进入了她的最后的关键角色）。当吉尔和伊芙站在帐篷外面时（夏洛特正在帐篷里面演唱），吉尔给她说了一场戏。

> 还说你自己是演员？这就是你的大舞台，就看你有没有勇气去演。你有法律在手。所有你要做的，不过就是冲进去，在那高喊一声："停，那个女人是凶手。"于是她会说："你怎么敢这样！"于是你说："我就是敢这样，而且会一直这样。那条有血迹的裙子是怎么回事，嗯，夏洛特·因伍德小姐？"然后她会说——

伊芙打断道："拜托，这很严重，爸爸。"但这段对话也勾勒出吉尔后来实际采取的策略，从而让夏洛特的情绪崩溃，因为她看见了玩偶的血渍裙子（尽管伊芙在这里的角色只是劝说史密斯到场）。吉尔

设定了这个情境、演员（小男孩）、观众（史密斯），以及关键的道具［抹着吉尔的血的玩偶（图5.15）］。

吉尔策划的最后一场戏，是对夏洛特的假意敲诈。他向史密斯提出这个建议，并再次敦促伊芙继续扮演她的角色。再次，吉尔以给出一段假想台词的方式提出他的计划。

> 我的意思是，假如她去同因伍德小姐说："你看，我有那么一条裙子……"哦，你不用担心多丽丝做不来，她办得到，多丽丝可以——我的意思是，伊芙可以。

吉尔在这里将伊芙同"多丽丝"混淆，这标志着吉尔朝着与伊芙同样的执迷走到了最远的一步——他能看到的情境只有他编造的情节。到这时，伊芙和吉尔已经完全沉浸在了这样一个过程中，吉尔曾经在小农舍场景中将它描述为"将情节剧变成现实生活"。他们的戏剧表演已经开始决定真实事件的形态。

夏洛特的表演是作为伊芙的陪衬，因为她也是一名演员，她在舞台以外也扮演角色来欺骗他人。不过，她们之间的一个主要区别是，夏洛特始终都意识到她的角色的目标和含义，她是精于算计的，而伊芙是自欺和天真的。当伊芙第一次以多丽丝的身份到因伍德家时，夏洛特正在表演着她的特征性活动：试穿和换装（这些衣服她是用来做戏服的，恰与伊芙一样）。警察到来之后，夏洛特设定了一个小场景，即她发出信号后，多丽丝谎称医生到来。通过场面调度，夏洛特对警察的接见同她的舞台表演关联起来。在警察场景中，她穿着的黑色松垂晨衣和她枕靠的弧形沙发椅，与此相呼应的是她的歌舞演出《城里最懒的女孩》中的类似于晨衣的白色戏服和三张沙发椅（图5.16和图5.17）。影片也利用这个歌舞段落来重复"在现实中做戏"的母题，做

图 5.15

图 5.16

图 5.17

法是多次从观众视角的正面舞台镜头切换到强调剧院设备的后台镜头（图5.18）。实际上，正是这套舞台设备的一部分，让夏洛特陷入罗网；她的备用声乐组使用的麦克风让警察记下了她自曝的她与谋杀的牵扯。

最后，约翰尼扮演着一个无辜的被指控者。恰恰只有这个角色我们没有这样去认知，也因此就上了当。对于他的表演来说，我们是最重要的观众，因为整部影片的结构都依赖于我们中了他的计（这并不是说影片的价值通过一次观影就耗光了。重复观影会揭示出更多的两面派结构，但所获得的知识仍然是，影片的基本手法是这段"闪回"的欺骗功能）。约翰尼是有罪之人，所以他就不可能停留在核心人物的位置上；好莱坞的叙事系统几乎无法容忍观影者被持续引导着进行认同的主人公，最终却成为一个疯狂的凶手［至少在古典系统的高峰阶段恐怕是不可能的——部分是因为《制片法典》（Production Code）关于惩罚犯罪的条款。到1960年，希区柯克在《精神病患者》（Psycho）中更接近于采用这一手法，但他能过关部分也是因为他混合了推理与恐怖的类型］。约翰尼的故事讲完之后，叙事立即将他放在背景中，让观影者的注意力转向至伊芙和吉尔的计谋，尤其是夏洛特的表演。主人公是伊芙而不是约翰尼，因为她对他的故事的信任结构了整个叙事。叙事在很大程度上局限于伊芙的（一定程度上也是吉尔的）知识与意识范围。结果，观影者的注意力就被带走，不再有可能质疑约翰尼的故事并因此认识到他在扮演角色。伊芙和吉尔都不在场的少数几个场景——夏洛特与弗雷迪的交谈、夏洛特在更衣室里与约翰尼的对话、夏洛特在被捕后与梅利什的谈话——都经过仔细处理，以保持我们对约翰尼的故事的信任。

对人物功能的上述分析是相当惯常的，但这恰恰是关键所在。《舞台惊魂》的确使用一套古典技法——人物对照、主题性的母题、多重

图 5.18

动机手法，等等——来让非惯例性的谎言闪回手法合理化。影片将这些手法密集地编织起来，使得它自身的两面派看起来仅仅是整体意义的一个符合逻辑的延伸。《舞台惊魂》并没有尽其所能地不说谎，但它也的确竭力地向观影者伪装了它的谎言机制。

结论：其他影片中的两面派

尽管电影中很少包含这样极端而又公开的两面派结构，《舞台惊魂》在这个意义上却并非独一无二。一些影片呈现于叙事动作线中的情节活动似乎是"真实的"，随后却被揭示出是虚假的。但多数影片都以一种比《舞台惊魂》更真实、更和谐的方式来合理化它们对两面派的使用，常常诉诸人物的主观性。那些虚假事件后来被解释为再现了通常是那些疯狂或紧张的人物的心理活动。

例如，希区柯克自己就曾在他1928年的影片《香槟》（*Champagne*）的一场戏中使用了这样的动机。在那部影片中，女主角坐在一个好色男子的对面喝酒，他警告她"像你这样的女孩，在这样的地方，任何

事情都可能发生"。在一系列两个人的正反打镜头之后，直接切入一个双人中景镜头，表现这个男人企图勾引这个女人。在她发疯般地逃走之后，一个叠化将我们带入一个女人凝视的脸部的中特写。她仍然同之前一样坐在桌边，往四周看了看，笑了；然后一个后拉镜头回到这对男女的双人中景，揭示出那场勾引戏是她的恐惧幻想，尽管没有任何提示标记着它的开始。

柯蒂斯·伯恩哈特（Curtis Bernhardt）1947年的影片《作茧自缚》（*Possessed*）是对两面派的"谨慎"利用的另一佳例。[1]叙事讲述了精神错乱的女人露易丝的故事。在一场戏中，她和她的继女发生了冲突；她打了后者，令她从楼梯上坠亡。但当露易丝站在那里，惊恐地盯着尸体时，画面淡出，然后她的继女又进来了，安然无恙。之前整个的双人戏原来是露易丝的幻觉。随后的"真实"场景同她的幻觉相似，但这次两个女人的关系就变得亲切了。《作茧自缚》短暂地欺骗了我们，但所采用的方式没有《舞台惊魂》那么激进。首先，谎言通过真实场景的呈现立即被揭穿，并且揭示出谋杀是露易丝的疯狂想象。其次，《作茧自缚》显然是在讲述一个陷入疯狂的故事。影片的闪回以一种渐进而系统的方式，越来越多地利用主观手法来呈现事件。最后，恰在假谋杀之前的那个场景包含一系列高度主观化的效果，用来作为"疯狂"的提示，特别是音轨上对音量的操控。这一主观性让观影者有了准备，能够接受谋杀是虚假事件。

《作茧自缚》使用这一孤立的两面派场景，只是为露易丝意识到自己日渐疯狂提供动机。但另一部将精神错乱作为一种动机手法的影片却将两面派作为一种核心的结构性元素，这就是《卡里加利博士的

[1] 我愿在此感谢塞拉菲娜·巴思里克（Serafina Bathrick）向我指出《作茧自缚》是一部利用了叙述的两面派的影片。

小屋》。在这里,"虚假的"故事几乎构成了整部影片:同《舞台惊魂》中一样,(可能的)谎言这一事实,只是在最后时刻才被揭示出来。在某种程度上,《卡里加利博士的小屋》对其核心故事的复原更加保守;为使谎言合理化,影片让自身成为一个疯子的主观视点:影片之所以将事物如此表现,仅仅是因为弗朗西斯就是这样想象它们的。在《舞台惊魂》中,如上文所述,叙述的谎言并没有固着在约翰尼的主观视点上。然而,从另一个观点来说,《卡里加利博士的小屋》对两面派的使用超越了《舞台惊魂》,因为它直到结尾都更暧昧。博士就是他表面看起来的那样一个好人,还是弗朗西斯的故事可能包含着一些真实的元素?就其自身谎言的情形而言,《卡里加利博士的小屋》仍然是开放的。

直到梦中人醒过来才揭示出这是一个梦,这是伪装电影两面派的一种常见手法。D. W. 格里菲斯的《复仇之心》(*Avenging Conscience*,1914)提供了典型一例。男主角因为他的叔叔反对他的婚姻而愤愤不平,他坐在办公室里打瞌睡。影片没有给出任何其他的"梦"的提示,而情节活动从此处继续进行。这个年轻人显然杀死了他的叔叔,并因为这个罪行而发了疯。在接近结尾时又回到了主角在椅子上睡觉;现在他醒过来,显示插入的情节活动是一个梦。

这类情况有一个极愚蠢的例子出现在1937年的华纳兄弟喜剧片《嘘!有章鱼!》(*Sh! The Octopus*)中,主角是两个笨手笨脚的侦探,他们陷入了一场如此混乱的窘境,以至于最后是让他们醒过来才完成了结局。不过,在这种情况下,整部影片到这个时间点已经构成了他们共同的梦境。

正如我们将在下一章看到的,《劳拉秘史》利用两面派的片段——表面上是侦探马克·麦克弗森的梦境的开端——在叙事的后半段中创造出一种暧昧性。

这些例子无论如何都不可能穷尽采用明确的两面派的影片。它们仅仅是用于说明这种两面派能被利用的各种方式。电影绝不只是罗兰·巴特所归纳的那样，"尽其所能地少说谎：勉强说谎仅仅是为了确保解读的兴趣，也就是说，为了其自身的存续"。这些影片中呈现的谎言或欺骗，功能并不仅仅是将观者的注意力从终止叙事的真相揭示中转移开。在每部影片中，它还承担着至少另外一种重要的形式功能。此外，在每部影片中，一种不同的叙述策略的选择本可以在消除两面派的同时不过早地揭示结局。我认为，这样的电影只是以一种更加公然和极端的方式来呈现其两面派，众多——有可能是大部分——叙事会频繁地采用这种两面派来平衡它们的呈现，向我们隐瞒真相、创造幽默，等等。

在历史中的任何一个特定时间点上，艺术作品肯定会被艺术家们的创作所依赖的那些规范局限于它们所能做的范围之内。但即便是在古典作品中，正如我们在狄更斯和沃德豪斯的例子及这里所提到的几部影片中所看到的，毫不脸红的两面派是有可能的。"谎言"与"拖延的语素"之间的区别，可能最终并不重要。欺骗，无论规模大小，无论动机使它们看起来是隐晦的还是公然的，出现在很多作品之中。[1] 对历史中的那一时刻来说，欺骗只有在明目张胆而非循规蹈矩时，才很有可能看起来是在向观影者说谎。这种情况也许可以通过下述方式发生：叙述拒绝采用动机的常规类型来掩盖欺骗，或者将手法彻底裸化，这更极端。无论哪一种方式，叙述都承认自己所进行的那些运作，并且——只要这一路径仍然相当少见——将它们陌生化了。

[1] 尽管丹尼斯·波特并没有研究欺骗的概念，但他使用罗兰·巴特关于约束性母题与自由母题的关系的假设，在侦探小说中发现了类似问题。参见丹尼斯·波特，《追捕犯罪：侦探小说中的艺术与意识形态》，New Haven：Yale University Press, 1981，第53—81页。

第六章
在梦境中结局？——《劳拉秘史》中的视点 [1]

视点的多个层面

奥托·普雷明格（OttO Preminger）1944年的影片《劳拉秘史》的前半部分引导我们相信劳拉已经死了，后半部分则引导我们相信她还活着。作为在这两个部分之间的转场，叙述采用了一种手法，在古典好莱坞电影的传统里相对越界。这个时刻就是侦探马克·麦克弗森在劳拉的公寓里睡着了，而她走进了房间。观影者可能会期待在他打盹之后，情节活动被再现为一场梦（我第一次看这部电影时就是这样）。然而，他从未醒来，而使得我们面对着两种可能性：要么劳拉实际上还活着，要么叙事结束于麦克弗森的梦境之中。影片本身拒绝帮助我们做出选择。

《劳拉秘史》一开始，麦克弗森正在调查劳拉·亨特被杀案，她

[1] 在1976年10月，威斯康星大学麦迪逊分校大卫·波德维尔的批评性电影分析课上讲授了本章部分内容。我感谢波德维尔教授和他的学生们在接下来的讨论中提出了我在现在的分析中吸纳的若干问题。此外，戴安娜·瓦尔德曼（Diane Waldman）提出了几点建议，我在修改意识形态部分的论证时使用了这几点建议。

是被散弹猎枪轰击头部而死；他来找沃尔多·莱德克，他是一个语气尖酸的广播与报纸评论员，与劳拉相熟。他们一起访问了劳拉的姨妈安妮·特雷德韦尔，她似乎对一个可爱的年轻人谢尔比·卡朋特非常感兴趣，而后者据说是劳拉的未婚夫。卡朋特声称谋杀案发生时，他正在听一场音乐会，而在此之前劳拉告诉他，她要去她的乡村宅邸。这三个男人到劳拉的公寓拿乡村宅邸的钥匙，但麦克弗森察觉到钥匙是卡朋特刚刚放进去的。在一家餐馆，莱德克向麦克弗森回忆了他是如何遇见劳拉，如何帮助她的广告事业，以及如何成功地阻挠了她同其他所有男人的恋情——他声称，其中包括卡朋特。在劳拉的公寓里，麦克弗森追寻各种线索，并再次讯问劳拉的女仆和其他所有嫌疑人。那天晚上，麦克弗森独自在劳拉的公寓里仔细检查劳拉的物品，然后睡着了。劳拉回来了，接着她和麦克弗森发现，被杀死并被误认为劳拉的，是一个模特，叫黛安娜·雷德芬（她在劳拉的公寓里同卡朋特幽会）。劳拉和卡朋特的行为都是可疑的，但麦克弗森最终发现，莱德克杀了雷德芬，因为他将其误认为劳拉。在麦克弗森离开劳拉的公寓之后，莱德克返回，并再次企图杀死劳拉，却被警察击毙。

引出劳拉回归的一段关键的戏，包含针对梦境段落的经典的电影化提示。通过劳拉的日记、信件和肖像，麦克弗森明显爱上了这个死去的女人。深夜，他流连在她的公寓，看着她的物品（图6.1），喝着酒（图6.2），然后凝视（stare）[1]着她的肖像（图6.3）。接着他坐下来（图6.4），然后当他睡着时，镜头向前推进（图6.5），短暂地停留之

[1] 本章中出现多个具有内在区别的"看"的行为类型，尽管这里的区别不是很大，但仍涉及意识形态问题以及"看"在本章中的重要性，所以沿用译者之前翻译的《电影诗学》中的对应区分，除凝视外，还有扫视（glance）、看视（look）、注视（gaze），区分的说明参见《电影诗学》（桂林：广西师范大学出版社，2010）第36页。本章中多了一个静观（contemplation），注释见后文。——译者注

图 6.1

图 6.2

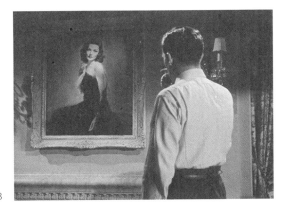

图 6.3

第六章　在梦境中结局？

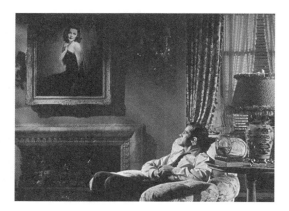

图 6.4

图 6.5

后，又拉了回来（图6.6）。我们听到一扇门在画外发出声音，一个切换揭示劳拉站在门边。利用这种原本没有动机的摄影机运动，配合以一个人物陷入沉睡，可能就是对梦境段落的提示；让这显得更加可能的原因还在于，后续事件似乎明显是完成侦探欲望的幻想。后面我将在1940年代中期美国电影的历史背景中，更详细地考察这些提示。同时，我们还需要考察两个问题：首先，人们会将这个段落当成一个梦的开始吗？其次，场景中的什么惯例性提示似乎在标记这是一个梦？

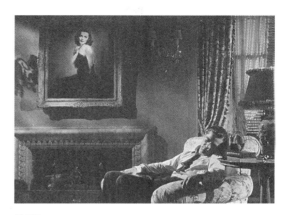

图 6.6

关于第一个问题,我曾问各方面的朋友和学生——电影领域内外的都有——是怎么理解这个场景的。一些人将它看成一个梦,还有一些人则不然——这就意味着"梦"的提示是暧昧的。的确在影片的制作和发行阶段有证据表明,这个场景同梦的意象有关。在这方面,那些广受欢迎的大牌评论者的说法就没多少用了,因为他们尽量不放弃劳拉假死这一花招,于是就避免讨论她返回的场景。然而,在这个语境中,同时代的一个指涉就显得意义重大了;一篇关于弗里茨·朗(Fritz Lang)的《绿窗艳影》(*The Woman in the Window*)——这部影片包含了一个明确的幻梦结构——的文章评论道:"这位教授,也就是爱德华·G. 罗宾逊(Edward G. Robinson)[1],在犯过一宗谋杀案之后,成为另一宗(未遂)谋杀案的同谋,服毒——然后醒过来,发现同《劳拉秘史》一样,这仅仅是一个梦。"[2]

[1] 爱德华·G. 罗宾逊是演员的名字。——译者注
[2]《弗里茨·朗了解了票房》("Fritz Lang Gets Wise to Box Office"),《洛杉矶时报》(*Los Angeles Times*),1945年10月21日,第3部分,第2页。关于这个指涉我要感谢玛丽·贝思·哈拉洛维奇(Mary Beth Haralovich)。

那些同这部影片更紧密的论述，似乎是将劳拉这个角色与梦联系起来。在劳拉的扮演者吉恩·蒂尔尼（Gene Tierney）的自传中，她将这个人物称为"梦幻般的劳拉"[1]。此外，在影片发行几个月后，约翰尼·默瑟（Johnny Mercer）为大卫·拉克辛（David Raksin）所谱写的业已流行的主题曲《劳拉》（"Laura"）填了词，明确指出这个人物是一个幻想中的形象。歌词是这样开始的：

> 你知道这种感觉，
> 只记住一半的感觉，
> **那些从未发生过的事情，**
> 可你却记忆犹新

在对劳拉"朦胧灯光下的脸"的惊鸿一瞥进行了描述之后，歌词总结道：

> 那就是劳拉，
> **可她不过是一个梦。**[2]

这首歌是由20世纪福克斯公司委托制作的，目的是宣传这部已经取得惊人成功的影片，而这首歌本身也登上了热门歌曲排行榜的榜首，

[1] 吉恩·蒂尔尼，《自画像》（*Self-Portrait*），Wyden Books，1979，第136页。
[2] 鲍勃·巴赫（Bob Bach）和金杰·默瑟（Ginger Mercer）编，《我们的哈克贝利朋友：约翰尼·默瑟的生活、时代与歌词》（*Our Huckleberry Friend：The Life, Times and Lyrics of Johnny Mercer*），Secaucus：Lyle Stuart，1982，第136页。黑体着重标记是我加的。

伍迪·赫尔曼（Woody Herman）的唱片销量超过100万张。[1]这份歌词的填写，可能是为了回应制片厂工作人员与公众中业已存在的对这部影片的感受，或者是制片厂有意要促成这样一种回应。无论是哪一种情况，至少有一部分《劳拉秘史》的观众在观看之前就已知道了这首歌，这个多出来的提示可能就会让他们去留意梦境结构。歌曲和影片都达到了"经典"的地位，于是我们就可以假定，这个提示在历史上一直存在着。于是，就有证据表明，某些观众，无论是现在的还是过去的，都将劳拉这个人物同一个梦——无论是字面的还是比喻的意义——关联起来。

于是，我们的第二个问题就是，为什么镜头的推拉看起来标记了一个梦。为了找到答案，我们可以在这个时期好莱坞一般惯例的背景中看看这个场景中的电影化提示。

《劳拉秘史》（发行于1944年11月）是在好莱坞两个日益加剧的趋势的语境中制作而成的：通过闪回赋予影片更复杂的时间结构，以及对心理有问题的人物进行严肃的探索。尽管有些制作于1940年之前的影片——著名的如《权力与荣耀》（*The Power and the Glory*，1933）——就已经使用过精心设计的闪回，但却是《公民凯恩》把以闪回为中心的叙事建立在对一个复杂人物的调查的基础之上，并让这个做法流行起来。同样，在好莱坞，对精神分析概念日益增加的严肃处理，一方面导致探索人物的过去以给出他们的问题的缘由，另一方面也导致利用电影技法来传达人物的印象与精神状态。

到了1944年，具有这样结构的电影变得更寻常了。一个叙事有可

[1] 参见大卫·埃文（David Ewen）编，《美国流行歌曲：从独立战争到当下》（*American Popular Songs：From the Revolutionary War to the Present*），New York：Random House，1966，第219页。

能是由一连串时间相继的闪回围绕着一个关于调查的框架故事而讲述出来，例如在《迪米特里奥斯的面具》（*The Mask of Dimitrios*，1944年7月1日发行）中；或者由多个讲述者在一套嵌套于闪回的闪回中讲述出来，例如在《马赛之路》（*Passage to Marseille*，1944年3月11日发行）中。闪回可以是画面的，也可以是声音的，例如在《危险试验》（*Experiment Perilous*，1944年12月发行）中，两种类型都用了。同样，一部类似于《绿窗艳影》（1944年10月11日发行——内部预映仅比《劳拉秘史》晚三天）的影片可以让作品主体变成一个幻梦；影片开场就有明示，中年男主人公正对自己了无趣味的压抑存在感到忍无可忍。其他影片也是围绕着对"有问题的"人物的探索而展开。《危险试验》的主人公是一名心理医生，正在调查反派人物为什么要把他的妻儿逼疯，最后的答案是源自他的童年创伤和随之而来的阳痿。《猫人的诅咒》（*The Curse of the Cat People*，1944年3月发行）讲述的是一名孤独的小女孩的奇幻生活；在即便不是在全片也是在相当大的篇幅中，我们不确定她在一个"许愿戒指"上所召唤的朋友是鬼魂还是源于她自己的想象。从风格上看，《猫人的诅咒》使用了大量视觉的和听觉的视点，将我们局限在女孩的知觉范围内，即便在客观的段落中也是如此。

到这个时候，这些影片中对闪回与主观性的部分提示已经被高度惯例化了。最为常见的闪回提示，就是朝着一个正在讲述过去事件的人推进或拉出镜头，配以音乐（通常是摄影机开始移动的那个时刻，音乐起）和一个叠化。在《迪米特里奥斯的面具》中，所有闪回都是以这种方式开始和结束的，并且，除此之外，那种具有"波纹"效果的叠化通常是同梦境和闪回相关联的。《马赛之路》中的闪回与此类似，只是叠化是平面的，而不是涟漪状的。《劳拉秘史》中莱德克给麦克弗森讲述劳拉往事的场景直接使用了同样这些提示。

《危险试验》对闪回的处理有更多的变化和独创性，但那些提示

仍然是清晰的。主角并不是在听贝德诺克斯过去的那些故事，而是通过一份手稿和日记阅读它们。在这里，镜头向前推进，越过他的肩膀，朝文稿推过去，然后音乐起，叠化至他看这个页面的视点镜头，然后写作者的声音响起，阅读着文本；缓慢地叠化至过去的场景，同时暂时将文字叠加在画面的边缘，如同虹膜一样（这一效果有点类似于《公民凯恩》中撒切尔图书馆的闪回，两者都是由同一个特效部门完成的）。其他闪回包括主人公回忆起他曾听到的对话片段；这些场景由切入他凝神沉思的镜头组成，附以随着闪回继续而从不同角度拍摄的他的镜头。在整个声音闪回期间，都有"奇怪的"音乐伴随着他回忆的声音。在其中一个这样的场景中，一声电话铃响让他从白日梦中摆脱出来；另外还有一个提示，是他脸上的没有任何场景内光源动机的布光变化，强化了他在心理上"回到当下中来"的想法。这些技法说明，尽管大多数基本的闪回提示已经被高度惯例化了，其他在功能上等同的提示也可以被使用。此外，音乐几乎总是在标记场景状态的变化中扮演着一个重要的角色。

值得注意的是，同样这些提示中的一部分在惯例上也用来暗示梦。梦在好莱坞电影中比闪回要少见，但当梦出现时，也是利用推进镜头、音乐及类似提示。在《猫人的诅咒》中，我们看到小女孩在床上辗转反侧，正在做噩梦。镜头推进，然后我们听见她的梦，重复着一个老妇人给她讲的关于"无头骑士"的恐怖故事，还伴随着马蹄声。声音也是一种意义上的闪回，因为我们在更早的场景中听过老妇人的故事和女孩臆想中的马蹄声；然而，场景中加入一个睡觉的人就提示我们将这些声音当成一个噩梦。

不过，对我们来说更直接相关的是《绿窗艳影》中使用的提示，这些提示同《劳拉秘史》对表面的梦境的处理呈现出非比寻常的相似与反差。这两部电影几乎同时发行，因此不大可能相互影响［原著小

说也不大可能是这一巧合的原因,因为梦并没有出现在《绿窗艳影》的原著《猝不及防》(*Once Off Guard*)中]。然而《绿窗艳影》却采用了一个相似的前提——男人被他不认识的女人的肖像迷住了——并使之变得完全不同,因为一系列看上去真实的事件最终却是一个梦。

弗里茨·朗并没有标记万德利教授梦境的开端。早先只有一个地方指涉做梦,就是万德利第一次看见肖像时,他的朋友们调侃他:"我们已经定了,她是我们的梦中女孩,就是根据这张图片。"之后,当天晚上,万德利坐在他的俱乐部里阅读并喝酒(前面已经提到,他已经超出了他平时每日两杯的限制);他让侍者在10点30分时提醒他。当他说这段话时,一个缓慢的推进镜头开始了,同时伴随着一段更早开始的缓慢、平和的音乐。镜头暂停了一下,等待侍者退出之后,随着万德利的阅读继续推进。然后叠化到时钟的近景,显示已经到了10点30分;钟声响了,这时一个声音说道:"10点30分了,万德利教授。"然后切到万德利,他正在阅读。当他抬起头来,摄影机往回拉。叠化到时钟的镜头开启了梦境,但弗里茨·朗利用了这样一个事实,即推拉镜头、音乐和叠化聚集在一起并形成组合,就能拥有变化多端的叙事功能。在这里,它们似乎只是暗示了一小段时间的省略;我们假定这并不是一个闪回,因为没有任何提示表明过去的时间。恰恰相反,时钟似乎是在表明一小时多一点已经过去了,而万德利对侍者提出的要求则是一种覆盖一段省略的"对话钩子"(dialogue hook)。音乐、喝酒和阅读似乎就是暗示万德利已经处于一种情绪,准备接受随之而来的这种带有性意味的冒险;实际上,我们很晚才知道这种情绪最多只导致了一场冒险的梦境。只有额外的信息才有可能告诉我们这一刻是一场梦的开始,而这样的信息直到最后的场景才提供给我们。最重要的是,我们并没有看到万德利睡过去。

万德利醒过来这一刻更惊人,也更类似于《劳拉秘史》中的核心

段落。我们看到梦中的万德利在服用了致命的过量药物之后，坐在他的书房中。电话铃响着，但他太虚弱了，没法接起电话，然后随着他进入临死状态，镜头推进到他的脸部大特写。电话铃声停了。他低下头，闭上了眼睛。短暂的停顿之后，一只手伸进了画面，轻拍他的肩膀；这时钟声响了，侍者的声音在说："10点30分了，万德利教授。"一个后拉把两个人置于中远景，我们发现万德利还是在俱乐部，正醒过来（在贴近主角脸部的紧凑取景期间，布景发生了变化）。这里从梦境移动到觉醒是在一个镜头内部完成的，而这个镜头包含了一个推进，展现一个人物低下头并闭上眼，然后又从醒过来的同一个人物那里拉回。

像这样一些古典背景的影片表明，好莱坞有一个提示手法库，从业者可以依靠它来创造出一些不同的情境：省略、闪回、梦境，以及幻想。这些手法包括叠化（波纹的或平面的）、推拉运动、对话、体势，尤其是音乐。这样的手法一齐爆发出来，可以制造一个蒙太奇段落（通常还附加了特效）。一个快速的叠化可能只意味着时间的流逝，但手法之间有很大的选择余地，电影制作者们可以将提示组合在一起来创造出暧昧性。弗里茨·朗早在《绿窗艳影》中就有意这样做了。

我认为，《劳拉秘史》对这些提示的利用也是暧昧的。我们从《舞台惊魂》的例子知道，即便是古典影片偶尔也会通过向我们呈现虚假信息来昭示叙事惯例。由于《劳拉秘史》暧昧的梦境手法（因为按照故事事件来说，我们永远也无法知道这个梦境是不是真的），它似乎也适合归类于两面派影片。但由于影片没能将还原并安置它的两面派，它在某种意义上提供了一个比《舞台惊魂》更加大胆的叙事。然而，同《舞台惊魂》一样，我们也可以在《劳拉秘史》中看到，一个大胆的手法决定了影片的总体结构并将它加以变形。"梦境"是一个主观性的手法，这就暗示着，当我们在分析梦境是如何被动机所驱动，以

及它是如何起作用的时候，也许会期望发现同视点有关的其他式样对于我们的分析来说是重要的。甚至不需要细察，就可以看到《劳拉秘史》显然是围绕着两个主要视点：最初是沃尔多·莱德克的视点，接着是马克·麦克弗森的视点。分界点是在餐馆场景——莱德克向麦克弗森陈述了长长的闪回序列——之后。在情节叙述的末尾，最后一个场景明显从这两个视点分离出来，以达到对谜题的解决。我们已经可以预期这部影片的主导性包含移动的视点结构。

为了确定"梦境"和移动视点是如何组织《劳拉秘史》的形式的，我们需要一种用于分析视点的方法。幸运的是，对于这个问题，人们已经越来越感兴趣。爱德华·布兰尼根（Edward Branigan）的《视点镜头的形式排列》（"Formal Permutations of the Point-of-view Shot"）[1]是一篇对视觉视点（optical POV）[2]进行理论分析的优秀论文。然而，尽管《劳拉秘史》相当频繁地将人物用作针对观众的信息过滤器，却较少使用视觉视点。我们需要其他的类目来说明《劳拉秘史》是如何通过将我们的知觉同特定人物的知觉相关联来努力引导前者的。

我选择利用的这些概念，大致来源自俄国结构主义者鲍里斯·乌

[1] 爱德华·布兰尼根，《视点镜头的形式排列》，《屏幕》，第16卷，第3号（1975年秋），第54—64页；修订重刊于爱德华·布兰尼根，《电影中的视点》（Point of View in the Cinema），Berlin：Mouton，1984，第5章。

[2] 即摄影机位处在片中一个人物眼睛的位置，模拟这个人物眼睛实际看到的画面，甚至伴随以相应的视觉效果，如模糊、晃动或色差等。国内的常见译法是"主观镜头"，有英汉电影专业词典也将主观镜头等同于"视点"，但这不准确。"视点"这个术语广泛应用于各种艺术门类，表达作品或作品一部分的观察点，视觉艺术通常是视觉性的视点，而叙述性艺术如文学等通常是叙事性的视点。兼具视觉性和叙述性的电影有这两种视点。本书作者及其丈夫很明确地将二者区分为叙述视点和视觉视点，前者是叙事逻辑上的视点，并不一定配以视觉视点手法，但能从叙事的认知范围判断出视点所属的人物。《劳拉秘史》中这个问题尤为突出，影片前半部分经历了叙述视点从莱德克到麦克弗森的转换，却并不总是配合以视觉视点的变化，本章稍后对此有专门论述。——译者注

斯宾斯基（Boris Uspensky）关于视点的著作《结构诗学》（*A Poetics of Composition*）[1]。鲍里斯·乌斯宾斯基提出将视点区分为多个层面以便于进行分析；他发现在文学中有四个层面：意识形态的、语法的、时空的和心理的。乌斯宾斯基的系统主要是与文学相关，所以我寻找比这四个层面更有用的替代物，或对它们进行补充，使之适用于电影。**语法层面**很大程度上与电影无关，因为它仅仅与文学文本的语言有关。另一方面，时空层面似乎是适用于电影的，但不够充分，因为这两个维度在一部影片中是如此重要而且保持着同等的均衡（鲍里斯·乌斯宾斯基指出，时间在文学中具有支配性，因为一部作品的空间方面只能在阅读的时间流动中呈现出来。然而，一部影片却能同时呈现一个空间的所有部分）。因此，我将这一层面一分为二，**空间层面**和**时间层面**。**意识形态层面**显然不仅适用于文学，也适用于电影，所以我保留了它。**心理层面**（鲍里斯·乌斯宾斯基在使用这个术语时，仅仅指人物的心理）在我看来并没有覆盖影响视点的和被视点所影响的所有叙事方面，因此，我将这个层面扩展成为包含因果关系元素的一个一般类别。这里的"因果关系"是指被人物个性所驱动的故事事件的动机，以及被故事事件所驱动的人物特征的动机。最后，正如我们看到的，影片可以采用其他影片所建立的惯例来合理化它们所使用的各种手法。某些（尽管并非全部）影片会有一个基于**类型片**惯例的视点结构层面。《劳拉秘史》的确为一些视点手法采用了侦探类型片惯例。这样，我在《劳拉秘史》中考察的五个视点层面将是类型层面、因果关系层面、空间层面、时间层面和心理层面。

这些类别提供了一个很好的例子，说明一位新形式主义批评家是

[1] 鲍里斯·乌斯宾斯基，《结构诗学》，瓦伦蒂娜·扎瓦林（Valentina Zavarin）和苏珊·威蒂格（Susan Wittig）翻译，Berkeley：University of California Press，1973。

如何找出一种方法以应对一部特定电影提出的问题的。这并不是说这五个类别不能用于《劳拉秘史》之外的影片，它们很可能是可以的。然而，我倒是应该希望没人会费心**以同样的方法**将它们应用于另一部类似的电影。这些类别本身并不能决定如何去分析一部影片中的视点，但很有可能在面对一部不同类型的影片时，它们才值得被再次使用，从而挑战和检测这一类型学——也许是为了证实它，也许是为了修正它。

类型层面：侦探故事

《劳拉秘史》首先且最明显的是一部侦探类型片。就这样，影片在我们的知识中创造了一个裂隙，情节叙述隐匿了一些原基故事的信息。这个裂隙就是侦探为了解开谜团所必须重构的事件集合。结局的到来通常伴随着这个裂隙的填满，因此，侦探只有在叙事需要结束时才能找到那些丢失的信息。影片的大部分材料并不是为了揭开这些信息，而是延迟并干扰我们对这些信息的发现（正如我们在《恐怖之夜》中看到的那样）。《劳拉秘史》和其他一些侦探片一样，因果关系的间隙在发现凶手的身份之后就闭合了，但影片仍然继续。于是，叙事就变成了基于悬念而不是好奇，通常是因为罪犯还没有抓捕，并且可能再次犯案。此外，在这样的影片中，因果关系的间隙闭合得相当晚，或者悬念部分会把对侦探构建案子的兴趣降到最低。

结果，对视点的操控成为侦探或推理类型作品的核心惯例。威尔基·柯林斯（Wilkie Collins）的小说《月亮宝石》（*The Moonstone*）中的多重视点，以及《荒凉山庄》（*Bleak House*）中第一人称与第三人称叙述者的交替（其中一条情节线是围绕图金霍恩先生谋杀案的谜团）都是早期的例子。很多侦探小说都通过侦探的较缺少洞察力的搭

档（例如，尼禄·沃尔夫的助手阿奇·古德温、夏洛克·福尔摩斯的助手约翰·华生）来过滤信息，同时，针对侦探和嫌疑人活动的第三人称叙述，能巧妙地在其间游弋并隐瞒关键的信息［例如，朱利安·西蒙斯（Julian Symons）和P. D. 詹姆斯（P. D. James）的小说］。在一部推理作品中，最不可能的叙述类型就是通过凶手来隐瞒他或她的犯罪事实，直到结局时才被迫认罪。但即便这个类型仍然也是有可能的，正如阿加莎·克里斯蒂（Agatha Christie）的小说《罗杰·艾克罗伊德谋杀案》(*The Murder of Roger Ackroyd*)所表明的。在有限的程度上，《劳拉秘史》使用了最后这个不太可能的另类方案。

因为侦探片同一个传统的假定有关，即这是一种在制作者与观众之间进行的游戏，观众就颇能接受对自己的期待的捉弄。然而，其间也存在着一个补充性的期待，即叙述不会"欺诈"并给我们完全虚假的信息。正如我在第五章中提到的，观者常常会对《舞台惊魂》表达一种失望，而我观看《劳拉秘史》的最初的幼稚反应是，因为包含这些梦境提示，影片的游戏就玩得不公平。然而，人们也可以总是回到类型动机并指出，为什么一个侦探故事在寻求将类型惯例陌生化时，不应该依靠这样的手法，这根本不合乎逻辑。同样，《劳拉秘史》一开场就通过以莱德克的视点介绍故事，开启了让我们远离真相的进程。尽管《罗杰·艾克罗伊德谋杀案》式的叙述并非师出无名，但惯例仍然有所抵消我们对叙述者的怀疑。一开始，我们也许会将莱德克当成影片的主人公，或者至少是一个尖酸型的华生式人物，跟着麦克弗森四处调查。但是，因为莱德克的视点在他的罪行被揭露之前就早已被抛弃，我们不大可能感觉到叙述从一开始就以他的画外音评论进行"欺诈"。

视点没有被利用的两个核心人物是谢尔比·卡朋特和劳拉自己。基本的理由很简单：他们都知道劳拉还活着，而这个事实必须被隐匿。

卡朋特也是另一个嫌疑人（一定要有另一个嫌疑人，否则我们的注意力会过于轻易地转向莱德克及其犯罪的直接动机），但即便劳拉回归之后，他的重要性也不足以确保一个视点结构。

用视点来限制观众的所知，在影片的大量篇幅中继续。最终，当叙事揭示出它的秘密——莱德克是凶手——它放弃了对个人视点的持续使用（尽管这一情况是暧昧的，叙事可能仍然是麦克弗森的梦境，而莱德克的罪行可以是麦克弗森部分愿望的达成）。最后的场景似乎是对事件"客观的"或"全知的"呈现；到那时，影片的目的就不再是维持一个谜团了。实际上，叙事努力创造悬念，因此，它必须让我们对情境知道得尽可能多（劳拉独自一人且不知道莱德克来了；麦克弗森同样不知情而且不在场；莱德克在公寓中）。出于这一目的，有限的视点可能就是累赘了。

因果关系层面：梦境

《劳拉秘史》大致从中段开始的表观梦境是该片的结构核心。它是如此暧昧和误导，以至于潜在地扰动着叙事；它需要通过其他手法组成的网络提供相当有力的动机。

影片并没有努力掩盖"梦境"本身；换言之，它并不试图让梦境看起来像某种似乎是一个梦的其他手法（例如，它本可以这样呈现，即让一个弄虚作假的劳拉或其他某个人物诱使麦克弗森丢掉他的线索）。相反，梦的意象的一般式样贯穿叙事，影片让这个"梦境"成为这个一般式样的开始部分，从而提供了艺术性动机和真实性动机。由于梦境本身以及对梦境的指涉对于叙事的因果关系来说并不紧要，它们似乎就是出于自身的原因而被呈现的，目的是给影片增加一种诗意的氛围。诚然，梦境意象倾向于强调劳拉本人那种缥缈的、理想化

的特质，然而在某种意义上来说，它走得太远了，最终暗示她真的是梦境的一部分，并且由此使得影片没能实现一个完全的闭包。

影片中主要有四次提到梦，这创造了相当大的复杂性。一方面，如此公然地指涉麦克弗森的表观梦境，就将这一手法裸化了。然而其中两次是发生在"梦境"开始之前，于是，我们只能在后续的观影中意识到它们的含义。并且，莱德克说了这四句台词中的三句，而这三句都由真实性动机驱动，因为这是他说话的特有方式。一个像莱德克这样受过较高教育的讽刺作家，一般来说都会喜欢在言语中使用诗意的意象。因此，我们可能认为，这些对梦境的指涉，是对这一手法的"弱"裸化，尽管最后一次可能表现得足够明确并且发生在足够晚的时刻，从而更能引起我们的注意。四次对梦境的指涉如下：

1. 在劳拉的公寓里，卡朋特声称，他之前对麦克弗森说错了他参加的一场音乐的节目名称，因为他在音乐会上睡着了。莱德克这个时候入画，说道："接下来他能为他的梦搞出影像证据来。"这个评论让人注意到麦克弗森"梦境"的本质是电影化的再现。

2. 麦克弗森在劳拉的公寓里睡着之前不久，莱德克顺路到访公寓，并同麦克弗森说话。他在指责麦克弗森爱上了死去的女人时，问道："你是否曾梦到过劳拉成为你的妻子？"

3. 在最后一个场景，麦克弗森要把劳拉独自留在公寓里的时候，他告诉她："睡一觉吧，把整件事如同一场噩梦一样忘记掉。"在这句台词之后，他们第一次接吻。关于梦境的台词中仅此一句没有将手法裸化。实际上，麦克弗森提到叙事更早的一部分就像一场梦，由此将影片的语境提示（推

拉镜头）加以逆转，那些提示告诉我们影片的第二部分是一场梦。做梦的概念在整部影片中的扩展，给了特定的梦境手法一个轻微的动机。

4. 莱德克在进入劳拉的卧室时，听到广播里朗读着一首诗，这首诗包含了对叙事策略的一个明确的宣布："穿过雾一般的梦境，我们的路浮现片刻，又在一场梦中结束。"《劳拉秘史》结构的越界属性恰恰就在于它完成了闭包，却未曾穿过麦克弗森在肖像边睡着时所标记的"梦境"。

（劳拉也曾提及"我的职业梦"，但这似乎并不属于同麦克弗森虚幻梦境隐约相关的意象。）

对做梦的这些指涉，并没有将劳拉回归这一暧昧的梦境手法加以复原。如果我们注意到这些指涉，视之为对梦境手法的裸化，那么它们将有助于凸显后者的非惯例性和游戏性。如果我们没有注意到，那么它们对我们如何感知劳拉回归之后的部分就没多少影响了。莱德克提到麦克弗森梦见劳拉成为妻子，正好在"梦境"提示出现之前不久，似乎是在鼓励我们注意那些提示，并暂时将它们视为一场梦境的开始。无论我们如何阐释这些台词，叙事的因果关系结构都没有必要包含梦境意象，也不会为它提供动机。然而，影片的因果关系结构的确提供了另一个动机，从而鼓励我们将影片的后半部分当成一个梦。

动机来自麦克弗森隐含的心理失衡。他频繁地摆弄着袖珍棒球游戏机，这暗示他在控制着精神的紧张（"它让我冷静"）。而他也的确在聚会上轻微地失控，朝着卡朋特的腹部打了一拳。他对证人和嫌疑人的态度粗暴而随意，发展到高潮，是最后在警察局的耀眼灯光下对劳拉进行的讯问；在那里，他咄咄逼人地朝她俯过身去（带有明确的性意味），问道："现在你是**真的**决定取消婚约，还是只是因为你知道

我想听到这个而这样告诉我？"（图6.7）更加隐晦的是，影片中提到，在过去的一场枪战中，麦克弗森受了重伤，给他留下了一块"银质的胫骨"，再联系他的袖珍棒球游戏机，暗示着他的经历给他留下了精神上的创伤。

但是，麦克弗森容易做这种愿望达成类的梦，相关的大部分设定恰恰出现在他睡着之前的那个场景中。一段相对长的时间流逝，几乎没有直接的因果进程。麦克弗森喝酒（饮酒时长与饮酒量通过场景中途的一个叠化得到了暗示）在对我们发出梦境的提示方面起到了很大的作用。当麦克弗森睡着时，镜头推向他，让酒瓶处在一个非常突出的特写中（图6.5）。此外，麦克弗森在劳拉的卧室里逡巡，查看她的床、她的手帕、她的香水，以及衣橱，这已经强烈地暗示着人物正心怀一种性幻想。

就因果关系而言，莱德克在这一场景的造访的动机主要是再次企图将他的时钟和其他财物拿走。但这一造访实际上是没有必要的。他在更早的一个场景中索要过这些东西了，而这一新要求没带来什么结果（对时钟的指涉的确为最终揭示其中的暗格做了设定，但还是一样，对时钟的强调已经不止一次）。他出场的主要理由是他同麦克弗森的谈话的另外一部分，它让观影者意识到麦克弗森对劳拉的迷恋。莱德克揭露麦克弗森已经为这幅肖像报了价；他嘲讽侦探幻想与劳拉生活在一起。他临别的话把所有的暗示都明示出来："你最好当心点，麦克弗森，否则你会进精神病院。我觉得他们可能从来没有过一个爱上尸体的病人呢。"

有趣的是，影片没有用任何常规的"表现主义"手法来说明麦克弗森的精神状态。达纳·安德鲁斯（Dana Andrews）的表演是内敛的，让麦克弗森看起来是一个强硬、冷漠的警察；只在偶尔时会有一丝情绪的爆发，例如，有两次当劳拉声言她不喜欢也不会嫁给卡朋特时，

图 6.7

麦克弗森抑制不住小小的、得意扬扬的笑容。影片也引入了表现主义的阴影（图6.8）和奇异的镜头角度，这种情况只发生在影片也已经从两个人物（麦克弗森和莱德克）的视点那里离开的时候，即莱德克最后一次进入劳拉公寓的场景。在这里，我们发现他才是真正的疯子；表现主义手法（在类型上）对他来说是恰当的。克利夫顿·韦布（Clifton Webb）的表演陡然生变，他眼睛瞪大，神经质地行动起来，像梦游者一样进入劳拉的卧室。总的来说，这部影片采用了温和的主观性来给"梦境"提供动机，但对于看起来外在于两个人物视点的部分，却在风格上更加强烈地保留了疯狂的信号。

空间层面：对人物的黏着

正如我所提到的，《劳拉秘史》中的视觉视点镜头较少，这同希区柯克的影片（仅以此为例）形成对照。然而，叙事也的确经由情节活动中特定个体人物的出场来引导自身。鲍里斯·乌斯宾斯基引入了一个术语，可以帮助我们考察《劳拉秘史》是如何在空间上创造视点

图 6.8

的;他将总体上对一个人物的紧密跟随命名为"空间黏着"(spatial attachment)。[1]

理论上,电影制作者可以在任何时候自由地切换到任何场景或角度。但实际上,好莱坞已经规划出了一系列的空间可能性(180°法则、正反打镜头、定场镜头、场景变化的信号——例如淡入淡出和叠化,等等);古典好莱坞传统中的大多数影片通过呈现具有叙事意义的情节活动来为取景与剪辑提供动机。这一情节活动多为人物所提供。

在《劳拉秘史》中,并非每一个场景都附着于莱德克或麦克弗森,不过总体来说,我们在前半部分"跟随着"莱德克,在后半部分则是麦克弗森。开场用莱德克的画外音将视点分配给他,尽管我们在银幕上看到麦克弗森先于看到莱德克。莱德克说:"其中另一位侦探过来见我。我让他等着。我可以透过半开的门看见他。"在这里,影片利用了最为明显的提示——以某个人物视觉注意力的第一人称所做的言

[1] 参见鲍里斯·乌斯宾斯基,《结构诗学》,Berkeley:University of California Press,1973,第58页。

语描述——将视点安置在莱德克身上。镜头实际上并没有从莱德克的视点或与他临近的任何地方看过去；他提到的浴室门是在第一个镜头起幅和落幅的左边。但观影者只是在后来才发现这一点；在长长的第一个镜头期间，画外音的使用强烈地暗示着，我们在某种意义上正同莱德克一起看着这个侦探。这道门让莱德克的画外音从他第一句台词（"我将永远也无法忘记劳拉死去的那个周末……"）中的不明时空流畅地滑入情节的初始事件的实际时空。

从莱德克和麦克弗森的首次面谈这个时间点始，叙事安排莱德克陪伴侦探去走访其他证人，也一起去了劳拉的公寓。莱德克在这些场景中的出场违反了任何真实性动机的观念：一个侦探不大可能会允许嫌疑人出现于其他人被讯问的现场。但莱德克的连续出现对于要利用他的视点的叙事来说是必不可少的，于是他就一直跟着了。在这里，如同在《恐怖之夜》中一样，我们可以看到古典好莱坞影片是怎样频繁地允许构成性动机优先于真实性动机。

在后来的场景中，莱德克继续为视点提供言语的提示。同麦克弗森一起检查劳拉的公寓时，莱德克反对这位侦探用"女的"（dame）[1]这个词来指称劳拉；他说："看一看周围——这是一个'女的'的家吗？"同时他们走到了肖像前面的位置上。这是我们在演职人员表阶段之后，第一次看到这幅肖像，而莱德克将麦克弗森的（以及我们的）注意力转向这幅肖像并说道："看一看她。"（图6.9）他的这一要求导致镜头切到大致从莱德克的视点看过去的肖像中景（图6.10）。重要的是，对这个肖像的取景与演职人员表段落一致。镜头角度的选择，正

[1] "dame"这个词具有多重含义，且内涵大相径庭，在非正式的旧式美国英语里有冒犯之意。问询作者后，她给出了这个词在这里的解释："对麦克弗森这样一个没怎么受过教育的男人来说，他会使用很多俚语。'dame'就是单纯指一个女人，同时也暗示他认为女人对他来说并不是很重要（当然，直到他遇到了劳拉！）。"——译者注

图 6.9

图 6.10

好让它同肖像的透视空间中劳拉眼神的方向成一条直线；她的身躯和头部都朝着她的左侧，从而面朝着隐含的观者。这一轻微的仰拍角度，以及稍稍置于肖像右侧的机位，捕捉到了身躯的这一朝向并强调了它（尽管这幅绘画的一个关键方面显然是这个女人的眼睛"似乎跟着你"，而且可以被视为从房间中的任何地点看着观者）。下一个镜头是一个双人中景，集中表现莱德克目不转睛的注视；他更靠近摄影机，而他的脸部也被灯光清晰地凸显出来，而麦克弗森的眼睛则隐藏在他帽檐

第六章 在梦境中结局？ 275

的阴影之中（图6.11）。

闪回让叙事在很长一段时间内可以不让麦克弗森在场。他的角色是听者，也是讲述劳拉故事的动机，但视点仍然是莱德克的，保持视点的方式既通过画外音，也通过闪回中对他的空间黏着。我们再一次看到，除了很多镜头在以一种1940年代中期好莱坞电影中的常规方式呈现空间（混杂以正反打镜头的相当长的镜次、不动声色地跟随情节动作以及调整画幅的移动摄影，等等），风格继续强调莱德克作为一名观看者。例如，思考一下这个场景，即劳拉第二次取消他们之间惯常的约会之后，他走向劳拉的公寓。在一个莱德克站在人行道的远景镜头中（图6.12），我们听见他的声音在说："然后我发现我到了她的公寓楼前。"就在这时，镜头快速推进成近景，同时莱德克转过身抬起头朝左手边看去（图6.13）。镜头背景中一盏街灯提供了动机，光线精细地突出了他仰着的脸。再一次，这一对莱德克的注视的标记导向影片中少数视觉视点镜头之一，一个仰拍的窗户中景，劳拉和一个男人的影子投射到窗户上（图6.14）。画外音说道："知道她在家让我很高兴，直到我发现她不是独自在家。"正好在他说"直到"这个词时，第二个剪影投射到窗户上；在这里，我们被完全地限制在莱德克的视点中，无论是在空间上，还是在声音上。

在闪回和其他地方出现的另一个手法，是人物站位于镜头的前景，看着画面中处于突出位置的某个事物；这是一种空间黏着的经典形式（例如，常被提到的是《公民凯恩》中对记者汤普森的处理）。镜头叠化到劳拉阅读莱德克贬损艺术家雅各比的专栏文章，我们看到莱德克坐在左侧的前景，布光非常暗淡，让他几乎成了剪影；他的视线正离开镜头看向劳拉，后者坐在床上阅读（图6.15）。镜头顺着莱德克的注视，推进成劳拉的中景，同时他的画外音在描述着这篇文章。

闪回之前和之后的框架场景也是在视觉上提供动机，将这些闪回

图 6.11

图 6.12

图 6.13

第六章 在梦境中结局?

图 6.14

图 6.15

作为莱德克的回忆。在每一次闪回之前,莱德克的眼神都从麦克弗森那里移开,并一边讲述一边呈现出一种出神的凝视。当回到当下时刻,我们总是看到莱德克仍然处在凝视之中。例如,劳拉一边坐着抽烟,一边听莱德克给她阅读他的专栏文章,在这个近景镜头之后,有一个叠化回餐桌的镜头。莱德克坐在近景之中,出神地凝视着(图6.16),并且说:"然后,一个星期二她打来电话,说她来不了了。"在这句台词之后,镜头向后拉出,让麦克弗森的肩部入画,进入镜头左侧的前

图 6.16

景(经典的正反打镜头取景),同时,莱德克停止凝视,并朝左侧瞥向麦克弗森,然后说出他的下一句台词:"这不要紧,真的。"(图6.17)然后他立即将目光转开,并开始再次凝视,继续讲述他的故事,同时叠化到下一个闪回(图6.18)。[1]这种对麦克弗森的悉心隔除是为了紧跟莱德克的注意力,这是本片整串闪回中的典型做法[将麦克弗森置于镜头前景角落,所起的作用并非标记出他的视点,与之前莱德克看着劳拉的镜头(图6.15)不同。在这两种情况中,莱德克的声音以及他在讲故事这个总体语境都在提示我们,这是莱德克的视点而不是麦克弗森的视点]。

在整个莱德克讲述劳拉故事期间扮演相对次要角色的麦克弗森,为两人离开餐馆时发生的极端转变做好了准备。他们在离开前有一次简短的交谈;在这个转场点上,空间布局没有偏向两人中的哪一个(图6.19)。当莱德克转身并沿着人行道朝右边走去时,摄影机做了一个复

[1] 此段的配图(图6.16—图6.18)为译者根据作者的描述重新截取,原书的相应配图似有误。——译者注

第六章 在梦境中结局?

图 6.17

图 6.18

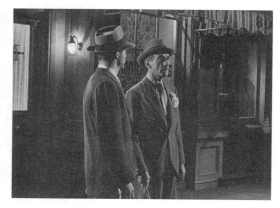

图 6.19

打破玻璃盔甲 | 第四部分　古典电影中的陌生化

杂的运动,配合以麦克弗森的动作,强有力地将这一时刻标记为从莱德克视点到麦克弗森视点的通道。当莱德克开始离开时,摄影机摇臂轻微地上升并朝着麦克弗森推进,同时也朝右边摇,保持莱德克在画幅内;这时构图已经成了深度空间,麦克弗森处在前景,他说:"谢谢你的酒。"(图6.20)莱德克出画,然后镜头朝左侧跟拍麦克弗森(图6.21);他朝着镜头转身,在大特写中朝下并朝右看(这是本片至此最近的人物镜头),然后转头向右边看着莱德克离去的方向,成为侧影(图6.22)。随着画面淡出,还有一声汽车的喇叭声也在标记这一时刻(这一淡出是一个强烈的分段标记;这只是本片中的第二次,第一次引入是在餐馆段落)。这两个男人的分开并没有任何重要的因果行为相随;停顿和复杂的摄影机运动所起到的作用,就是将叙事视点从莱德克转移到麦克弗森,后者的注视构成了这个场景结尾的唯一情节活动。[1]

从这一刻开始,到麦克弗森的视点随着莱德克被揭露为凶手而明显结束为止,大多数场景的开场,要么是麦克弗森到达一个地方,要么是他已经在场,然后其他人到达并同他谈话。在视点转移之后的第一个场景中,我们发现,麦克弗森正在劳拉的房间里进行他的调查活动。首先是贝茜到场,接着是莱德克、特雷德韦尔和卡朋特,开启了一个谈话场景。劳拉与卡朋特在他的汽车里会面的街道场景,开始时表面上看是远离了麦克弗森的周边,但随着卡朋特驾驶汽车离开,一个随之朝左摇的镜头显示出麦克弗森实际上一直在场监视着这个场景。实际上,限定在他的视点上也给这样一个事实以动机,即我们

[1] 在最初的剧本中,麦克弗森这时开始用画外音描述他对莱德克的故事的反应,他在这一场景和其他场景中的评论本来应该更确定地标记出视点的转移。总的来说,最初为麦克弗森所写的台词将成片中的情节活动所含蓄传达的意义明确化了。参见雅克·卢瑟莱(Jacques Lourcelles),《〈劳拉秘史〉:剧本的剧本》("*Laura*:Scénario d'un scénario"),《电影前台》(*L'Avant-scène Cinéma*),第211/212号(1978年7—9月),第35页。

图 6.20

图 6.21

图 6.22

282 ｜ 打破玻璃盔甲 ｜ 第四部分　古典电影中的陌生化

听不到劳拉和卡朋特在说什么——这场谈话本应"释放出"关于爱情和谜团的情节活动线的大量信息。在这种情况下，受限的视点促进了延迟。

在下一个场景中，麦克弗森跟踪卡朋特的汽车来到劳拉的乡村宅邸。房子里的情节活动开始时只有卡朋特在场，他偷偷摸摸地四处看，然后开始将枪取下，准备藏起来；这时麦克弗森进来，开始讯问卡朋特。但即便在这里，叙述也在努力为这些事件在空间上黏着侦探而提供动机——当他问卡朋特："你最近没有借用过（这把枪）吗？你不是今晚才还回来吧？"回答是："你跟踪我到了这里，你看见我进了门——你应该知道。"有时叙事难免要离开麦克弗森的周边，例如劳拉公寓聚会上安妮·特雷德韦尔同卡朋特之间的交谈，或者接下来特雷德韦尔和劳拉在卧室里的谈话。在这里，视点结构倾向于特雷德韦尔，但只是在因果层面上；卡朋特相当令人生厌的意素[1]，再加上麦克弗森对劳拉显而易见的吸引力，应该会促使我们支持特雷德韦尔的主张，反对劳拉与卡朋特结合。在短暂的一段时间，当劳拉意识到卡朋特相信是她实施了谋杀，然后她离开他，进入卧室，这里叙事在因果关系和空间层面上倾向于她的视点。但在大部分时间里，视点仍然尽可能地附着于这位侦探。

麦克弗森视点的空间结构在劳拉回归的场景中达到顶点。麦克弗森在搜查了卧室之后，返回来看肖像；尽管这里并没有视觉视点镜头，但他所站的位置大致就是演职人员表阶段初始呈现这幅绘画时的机位，也是莱德克第一次将这幅画指给他的位置（比较一下图6.10和图6.23）。接着就是他喝酒，静观[2]着肖像，然后睡着了。这整个引向劳

[1] 罗兰·巴特的术语，详见第一章"对叙事电影的分析"一节中的解释。——译者注
[2] 这里的意义是一边看一边沉思冥想，故译为"静观"。——译者注

图 6.23

拉回归的长段落不可或缺,因为它不仅为麦克弗森越来越爱上劳拉提供动机,还为推拉镜头和后续情节活动的"梦境"方面提供动机。我们在此之前就已经得到麦克弗森"精神紧张"的提示,但对房间的搜查让我们得以完全关注他的心理状态了,于是,我们有可能将其心理状态理解为高度倾向于做这种愿望达成的梦,而这也明显是随后发生的事。

截至影片中的这个时间点,还没有任何单个手法的动机不是以某种方式关联于人物的情节活动和关注范围。如果我们将摄影机的运动同麦克弗森的关注范围也关联起来,我们几乎就不得不将它们理解为梦境的提示,摄影机恰好在他睡过去的那一刻推向他,然后再拉出来,就好像我们已经进入他头脑中的幻想世界〔这种在身体上接近一个人物以"进入他们的心理世界"的观念,在好莱坞的摄影手法库中是一种以相当直白的方式打造出来的隐喻,但淡入淡出或叠化也会经常加进来,暗示这一刻已经实际地渗入人物的内心。例如,在《坠链》(*The Locket*)中,女主角最终记起导致她精神疾病的关键的童年创伤时,镜头朝着她推进并叠化。我已经提到过的一种惯例,用朝着讲述人推

进的镜头运动开始一场闪回，以一种不那么明显的方式暗示我们同那个人物的记忆"在一起"]。此处如果使用叠化也不会有什么区别，因为它既可能是梦的提示，也可能是省略的提示；一个"波纹"叠化则会足够明确地将接下来的情节活动设定为一个梦。缺乏这样一种主观风格的叠化，使这个梦境变得暧昧起来。大卫·拉克辛为这个场景谱写的曲调尽管并非专门的梦境提示，但也强调了搜查中包含的浪漫-幻想元素。

如果我们假设摄影机的运动并没有提示一个梦境，那么它们起的是什么作用呢？最有可能的是，将它们当成针对剩余情节活动的一种叙述上的评论：尽管麦克弗森如此痴迷于劳拉，但他仍将她视为一个梦想的客体而不是一个真实的女人。而对电影制作者来说，并没有任何惯例性的提示可以用来向我们标记，这是一个隐喻性的梦境（即电影总体梦境意象的一部分），还是一个真实的梦境。因为后者的可能性似乎更大，我们将很可能选择这一个，除非有相反的证据（一些观影者可能会把影片最后缺失醒过来的部分这一点作为一个回溯性的提示：梦境的暗示只不过是一种隐喻性的技法）。

表面上停止使用人物视点，是在谜团解开的那一刻。劳拉同莱德克争吵后，将他打发出门了，镜头随之切换到他停留在公寓门外。影片风格突然发生了一个变化，表明从麦克弗森的视点那里离开，但也没有回归到莱德克的视点（尽管正如我所提到的，叙事的"梦境"一面使得这个视点的离开是有问题的）。仰拍的摄影角度，加上紧张、沉静的音乐，以及墙上大面积表现主义式阴影的突然出现，都标志着这一变化；莱德克在楼道里逗留的时候，他的表情变得紧张而阴险（图6.8）。叙事短暂地回到劳拉与麦克弗森的谈话之后，麦克弗森发现了枪，然后离开。从这里开始，人物分散开来，而影片也在他们之间的交叉剪接中推进，建立起一个快速的悬念，包含了一个最后一分钟

营救的情境。平行剪辑排除了对空间黏着的任何连续利用，尽管我们的注意力短暂地衔接于莱德克，因为我们知道劳拉和麦克弗森所不知道的事情——莱德克正偷偷地靠近劳拉。但对多数部分来说，人物视点已不再作为一种持续的手法；事实上，影片结尾恰恰包含了对整体情节活动的一个脱离。劳拉和麦克弗森朝着垂死的莱德克走过去，但镜头并没有跟着他们的动作，而是朝着破碎的时钟推过去，同时我们听到莱德克最后的话："再见，我的爱人。"影片结尾以反转的角度扼要重述了开场，在后者中，越过双子像时钟和其他工艺品的推拉镜头伴随着莱德克的过去时态叙述。大卫·波德维尔指出，这些最后的语词应该是对莱德克的初始画外音叙述的回归，而不只是来自画外的声音。[1]在我看来，这个声音的"真正"地位可以兼具二者。这一暧昧性进一步复杂化了莱德克的叙述与"梦境"这些大体上越界的手法。

除了开启"梦境"的推拉镜头有可能是一个隐喻的提示，最后的推拉运动是影片中唯一公开的作者评论。这里破碎的时钟似乎是在召唤象征性的阐释。从一个意义上说，暗示劳拉同莱德克之间的约束性联系的主要物件现在已经被毁掉了，她获得了自由。从另一个意义上说，莱德克试图杀死一个他爱过的女人，最后却以他们严格的智识关系的象征物被打破而告终。时钟也比拟并替代了黛安娜·雷德芬的被害，影片之前几次提及散弹猎枪如何将她毁到不能辨认，而且显然不可能直接再现她的尸体。无论观影者赋予这一时刻什么意义，它都标志着从叙境的世界离开，走向一个更加全知的叙述所施加的一种或多重意义。这一叙境外的力量没有解决梦境的可疑地位，却为叙事创造了闭包。如果让麦克弗森醒来，意识到劳拉是真的死了，这场戏本身就不会创造闭包；他还是有案子要破，而梦境则不过是另一条"红鲱

[1] 来自1976年10月的课堂讨论。

鱼"。出于这一理由，叙述最终会让自己陷入困境。它必须让叙事在梦境中闭合，否则就会因为让麦克弗森醒来而使得梦境手法变得不重要。叙述在结尾离开人物，似乎是要将他们留在梦境里，同时给影片整体强加了一种终结感。

时间层面：过往

影片的情节叙述很好地切入原基故事的事件。将原基故事早期部分省略掉当然是侦探类型片的一个典型做法，但《劳拉秘史》也没有表现谋杀和案情调查的开始。不仅凶手的身份是一个谜团，我们也不知道被害人是谁——而且在前半部分也并没有意识到我们不知道。影片如此喋喋不休的理由之一，就在于人物需要耗费大量时间把更早发生的原基故事事件补充给我们。

为了呈现一部分这些过往的事件，叙事引入了由莱德克叙述的长长的系列闪回。这似乎是要为《劳拉秘史》建立起一个《公民凯恩》式的叙事，即将片名人物的死去作为情节叙述的开始。"劳拉是谁？"这个问题暂时成为一个同《公民凯恩》的核心问题"玫瑰花蕾是什么？"相类似的手法。由于闪回占用了如此长的情节叙述时间，它们支持了这样一个想法，即我们永远也无法在"当下的"部分看到劳拉。闪回给观影者提供的劳拉出场数量和吉恩·蒂尔尼的明星地位似乎能保证的一样多。更何况，一旦转移到麦克弗森的视点，我们会期待他在阅读劳拉的日记时给后半部分带来一系列类似的闪回。因此，劳拉回归的可能性被情节叙述的时间结构掩盖起来了。

在影片开场，莱德克用一种过去时态的画外音在叙述；甚至在第一个淡入之前，他就说，"我将永远无法忘记劳拉死去的那个周末"。这一陈述暗示他叙述的时间位置是相对于即将出现的画面而言处在未

来的某个点。但这个画外音的时间地位是什么？在开场镜头中稍后的一个地方，莱德克说道："我正要开始写劳拉的故事，这时又一个侦探来找我了。"我们会把画外音当成那个写下来的故事中的一部分吗？这个声音是整个一系列原基故事事件之后说的，还是在情节叙述开始与发现劳拉没死之间的某个时间点说的？当然，根本不存在莱德克声音讲述所在的"真实"时间。叙事没能赋予画外音一个相对于画面的清晰的时间关系，却也自有其目的；眼下，叙事必须向我们隐藏劳拉没死这一事实。在这里，即便视点在表面上是莱德克的，但文本的需要显露出来了。莱德克在给我们讲述故事时没必要说谎，但叙事要求他说劳拉死了。叙述模糊了他的言语同原基故事事件的时间关系，这样就能为劳拉已死的误导性断言打掩护。

在开场使用画外音，也有助于设定莱德克表面上的无辜。叙事将麦克弗森的调查活动放在影片的前半部分，将他发现劳拉还活着放在后半部分，这样就可以让莱德克利用他闪回的讲述主导影片的前半部分（显然，要是麦克弗森在知道劳拉还活着时听到莱德克的故事，无论是他还是我们对于这些闪回的看法，都会非常不同于单纯由莱德克的视点引导而产生的看法）。莱德克似乎是男主人公，因此不像是一名嫌疑人。麦克弗森相当令人不悦的性格似乎也不同这个对莱德克的无辜与核心地位的暗示相矛盾。尽管如此，《劳拉秘史》似乎并没有违背侦探类型传统的"公平游戏"惯例，尽管这部影片和原著小说可能的确在戏弄并略微延展这些惯例。对于向观者隐瞒信息来说，视点操控的确是一种传统手法；这里的重要因素在于，叙述的呈现并没有利用任何明显虚假的材料。莱德克所讲述的劳拉的过往故事显然是不折不扣的事实，而他的画外音叙述也没有说谎。

意识形态层面：肖像与两种男人

《劳拉秘史》中有一幅标题人物的肖像，源自西方艺术中的为女人绘制肖像的特定传统。约翰·伯格（John Berger）在《观看之道》（*Ways of Seeing*）中描述了这一传统："几乎所有后文艺复兴时期的欧洲性形象，都是展露身体正面的——不是直白地，就是隐喻地——因为性的男主人公，就是正看着画的观看者-所有者。"[1]约翰·伯格提到的是女性裸像的类型，但他把他的观点也扩展到了其他的描绘形式。

> 今天，贯穿于该传统的各种态度和价值观，通过其他更广泛传播的媒介——广告、新闻、电视——得到了表达。
>
> 但是，观看女性的基本模式与女性形象的基本用途，仍然没有变化。描绘女性与描绘男性的方式是大相径庭的，这并非因为女性气质不同于男性气质，而是因为"理想的"观看者通常被设定为男人，而女人的形象则是用来讨好男人的。[2]

《劳拉秘史》中的肖像不是裸像，但画面中女人姿态的摆放却遵循约翰·伯格所指出的那种式样。她面朝左侧坐着，但转动身躯和头部，注视着观看者，将自己置于审视之下。将女性处理成为一个顺从的客体，在视觉上被一个男性观影者占有，这是古典好莱坞电影的一个共同特征，而《劳拉秘史》将它提升到主题本身的层面。《劳拉秘史》

[1] 约翰·伯格，《观看之道》，New York：Viking Press，1973，第56页。——原注
 此处及后文参考了戴行钺的中译本（桂林：广西师范大学出版社，2007），特此致谢。——译者注
[2] 约翰·伯格，《观看之道》，New York：Viking Press，1973，第63—64页。

是一部关于一个男人爱上了一幅肖像（而不是莱德克所说的"尸体"）的影片，也将吉恩·蒂尔尼作为一个静观的客体提供给观影者。这并不意味着我赞同我在第一章中提到的当下的批评程序——机械地将每部影片中的人物按照谁"拥有注视"区分为强大的和弱势的。在《劳拉秘史》中，这样一种式样是诸多明暗意义的一个系统组件。

这一式样始于演职人员表段落，此时我们第一次看到肖像（图6.23）。我已描述过，就这个女人在肖像透视空间中的身体姿势来说，轻微朝着肖像右下方的取景是她注视的明显方向；这是开场时，摄影机让我们所处的位置（而且，正如我们已经知道的，它将我们最初对这幅肖像的观看同莱德克和麦克弗森的观看联系在一起）。肖像在一场又一场戏中复现，不管房间其余地方的照明状态如何，它都鲜亮灼灼。

把注视肖像的能力等同于对画中女人的占有，这在"梦境"开始之前的那个场景中就相当明显了，当时莱德克要求把他的时钟和其他物件拿回去："你想要肖像？完全可以理解。我想要属于我的物件——我的花瓶、我的时钟，还有我的火罩。这也是完全可以理解的。"这幅画既是一件可以拥有的艺术品，同时也是一个可以占有的女人（在肖像第一次出现的场景中，莱德克面朝肖像说："看看她。"）。

影片走得更远，把肖像的画家也包含在故事里，他是劳拉的爱慕者。对于莱德克来说，这幅肖像激起了他对雅各比的嫉妒，因为他从肖像中读出了女人的姿态，因为这幅肖像就是绘画过程的记录（"雅各比在画这幅画的时候爱上了她"）。从莱德克的视角来看，她转过来的身躯和向外的扫视，对准着雅各比。另一方面，麦克弗森更单纯地把注视对准他，因为他就站在或坐在肖像的前面。如果影片的后半部分的确存在一个愿望达成的梦的若干元素，部分是由于回归的劳拉是画作中的理想化客体，美丽而又顺从于其视点已被我们观影者所采纳

的人物——麦克弗森。

劳拉这个人物，实际上就是以这样一种让她作为画作的美丽视觉客体（既是为麦克弗森也是为我们）的方式而被拍摄出来的。一次又一次，场景照顾着我们对她的观看，让她从交谈者那里转过来，朝向摄影机。她的布光比其他任何人物都要有吸引力得多，是熠熠生辉的三点魅力布光（肖像本身也包含了这样一种布光的描绘，身躯周围有一圈"光轮"效果）。例如，特雷德韦尔家的聚会期间，在劳拉与卡朋特阳台会面的第二个镜头中，机位和布光都强调了劳拉，并将卡朋特隐入画幅边缘的黑暗之中（图6.24）。

然而，这种对女主角的取景与布光在好莱坞影片中相当典型。《劳拉秘史》的不同之处，不仅在于它通过对画作的使用将这些策略带到了表层，也在于它着重描绘了女主角所受到的迷恋和恋物式的对待。麦克弗森不仅爱上了肖像，也探寻了劳拉的卧室。在这个过程中，他注视着她的床和一块精致的手帕（图6.25；手帕担当了一件内衣的替代品），闻了闻她的一瓶香水，然后打开衣橱查看她的衣物。这种恋物行为在劳拉回归之后仍然继续，就在麦克弗森将她带回警察局那个不同寻常的场景中。在那里，他将用于疲劳讯问的耀眼灯光照射着她，并俯视迫近着她（图6.7），最终让她承认，她维持同卡朋特的婚约是因为只有这样，她才能让别人觉得她不相信卡朋特有罪。

《劳拉秘史》完美地符合劳拉·穆尔维（Laura Mulvey）在《视觉愉悦与叙事电影》（"Visual Pleasure and Narrative Cinema"）中所描绘的倾向，在这篇文章中，她发展了与约翰·伯格类似的观点，即艺术作品对女人的处理。穆尔维指出：

> 一种主动的/被动的异性分工也具有相似的受控叙事结构。按照居于统治地位的意识形态及支持它的心理结构的

图 6.24

图 6.25

原则，男性形象不能承担性的客体化的负荷……因此，奇观与叙事之间的分离，促使男性的角色成为推动故事发展、导致事情发生的主动方。男性控制着电影的幻想，在更深层的意义上也显现为权力的代表：作为观影者的观看的承担者，将这观看移到银幕背后，从而中和作为奇观的女人所代表的外叙境（extradiegetic）倾向。通过围绕一个观影者能够认同的主控人物来结构影片而启动的进程，这是有

可能实现的。[1]

我这里并不是要全面地测试穆尔维的观点，考察它对古典时期所有影片的适用性或它的弗洛伊德的学说根基。[2]将女性作为一个视觉客体来使用并假定一个男性观看者，当然都是古典叙事电影中的常见现象，而且这也是《劳拉秘史》中的一个核心因素。

我们已经考察过的视点结构就是为影片对女主角的这样一种利用提供动机。我们不是简单地看着劳拉，而是同其他人一样看着她。在这种情况下，有两个"主控人物"；我们没有必要以任何直接的方式"认同"他们，但他们的出场和视点操控着我们对大多数情节活动的观看。的确，表面上的梦境构成了一种手法，让我们能够看到劳拉，并享受着她对麦克弗森和我们自己的顺从；也就是说，影片在提示我

[1] 劳拉·穆尔维，《视觉愉悦与叙事电影》，《屏幕》，第16卷，第3号（1975年秋），第12页。

[2] 实际上，我想说明的是，穆尔维发现的式样在好莱坞电影中是常见的，但并非没有例外。在《视觉愉悦与叙事电影》中，她说"男性形象不能承担性的客体化的负荷"，然而，从历史上看，对一些男性明星的视觉和叙事处理是按照穆尔维声称的保留给女性的方式，这些男明星包括——至少是在他们参演的部分影片中——罗德·拉·罗克（Rod La Roque）、鲁道夫·瓦伦蒂诺（Rudolph Valentino）、理查德·巴塞尔梅斯（Richard Barthelmess）、约翰·巴里摩尔 [John Barrymore，尤其是看他的《暴风雨》（The Tempest），在影片中他得到了远比他的搭档明星卡米拉·霍恩（Camilla Horn）更加浮华的视觉处理]、维克多·迈彻（Victor Mature）、科内尔·怀尔德（Cornel Wilde）和霍华德·基尔 [Howard Keel，可以比较一下《画舫璇宫》（Showboat）中他和艾娃·加德纳（Ava Gardner）的首次出场——他们得到的几乎是一样的处理]。穆尔维将男性明星的魅力特征解释为"不是作为注视的色欲客体的那些特征，而是在镜前认知的原初时刻所构想的更完美、更完整、更强大的自我的特征"，这一命题是不可能被证明或证伪的，但它可能对巴里摩尔、道格拉斯·费尔班克斯（Douglas Fairbanks）和其他人有效。然而，我想同样存在着"弱势的"男性明星，他们有时候也会扮演一些需要被激励才能进入积极状态的男主角（通常是被积极的女性所激励）：罗德·拉·罗克、鲁道夫·瓦伦蒂诺、理查德·巴塞尔梅斯、查尔斯·雷（Charles Ray），等等。米里亚姆·汉森（Miriam Hansen）更详细地讨论过这个问题，尤其是分析鲁道夫·瓦伦蒂诺，参见她的文章《愉悦、矛盾、认同：瓦伦蒂诺和女性的观看》（"Pleasure, Ambivalence, Identification: Valentino and Female Spectatorship"），《电影杂志》（Cinema Journal），第25卷，第4期（1986年夏），第6—32页。

们享受这个表面上的梦境。毕竟,《劳拉秘史》最终关注的是爱情而不是谜团(注意影片缺乏对这样一些任务的关注,例如明确地为麦克弗森在莱德克的时钟里发现暗格提供动机)。一旦麦克弗森最终被认同为男主人公,劳拉就必须顺从于他,以便将浪漫爱情带入结局。我们也许会发现她对他的顺从并不令人舒服——但很可能只有在我们意识到影片极力利用她的那些策略之后。

劳拉的人物设计完美地适应于这种被动的视觉客体的角色。她外表美丽,但几乎没有配给她什么意素的材料(其他人物告诉我们,她"可爱""有才能""富有想象力",但我们在她本人身上却很少看到这些特点的证据)。她是一个符合穆尔维对古典电影中女性典型功能的描述的人物;也就是说,她自己一般不会主动发起情节活动(唯一的例外是,她为了钢笔广告的背书而试图接近莱德克;她对他的坏脾气的评论在这时激起了他的注意,但很快他就成了她的斯文加利[1]式的人物)。更确切地说,她对叙事中的所有男人八面玲珑,顺从地回应他们;她对部分男人的表面违抗只出现在她被另一个男人推入这个境地的时候。这使得她成为影片后半部分麦克弗森幻想的"梦境"中的完美客体。突然间,莱德克闪回中那个看似滥交、世故的劳拉,有可能成为侦探的忠实的爱妻。她对麦克弗森的表现有时也是如此顺从,支持了一个愿望达成之梦的式样。当麦克弗森质询她同卡朋特的关系——她已决定嫁给他了吗?她爱他吗?——的时候,她给出了否定的回答,正好匹配于他所欲的她的形象。

实际上,我认为穆尔维的文章能如此全面地应用于劳拉,原因在于即便按照好莱坞的惯例,这个人物也是被动得不同寻常。然而,这

[1] 斯文加利是英国作家乔治·杜·莫利耶的小说《爵士帽》中通过催眠术控制女主角的邪恶音乐家。——译者注

种被动性也许是1940年代"肖像"片这一微型类型片的一种惯例。《绿窗艳影》和《危险试验》也是围绕一幅美丽女人的绘画展开的；在这些影片中，男主角也是在甚至没有见到本人的情况下就爱上了女主角，而且他对她的幻想愿景都得以实现（尽管在前者中仅仅是一场梦）。《珍妮的肖像》（*Portrait of Jenny*, 1948）将这一理念同这个时期流行的鬼片类型结合起来。女人与一幅肖像的等同，促使她被描绘成一个美丽、被动的尤物。

劳拉的被动性由于影片没能包含她的视点而得到加强。要是我们看到叙事的一部分是来自她的立场，那么"梦境"就会被显著地削弱；并没有利用"梦境"手法的原著小说的确包含了劳拉用第一人称讲述的部分。我们将要看到，影片最初的结局如普雷明格所设想和拍摄的那样，的确将视点转移给了劳拉；最后版本中，结局中的改变让"梦境"比起采用其他方式的情况要暧昧得多。

除了这一被动性，还有几种手法也帮助影片将劳拉和其他女人呈现为以潜在的男性观影者为目标的形象。例如，劳拉的肖像在影片中并非唯一。莱德克在他的壁炉上挂着一幅古画，画的是一个四分之三正面姿态的女人；在劳拉公寓的桌子上也有一幅相似的绘画。麦克弗森有若干次查看墙面上排列成组的艺术作品：第一场戏中的面具，以及劳拉乡村宅邸中的一些小型椭圆形剪影肖像。这些并非女人的肖像，但创造了一种艺术作品的通用式样与"审美静观"，从而给核心肖像的在场提供了真实性动机。

叙事中肖像的隐含对立面，是警方拍摄的被害女人的尸体照片。影片当然还不至于去展示这张照片，但的确指涉了它。莱德克问："麦克弗森，告诉我，为什么他们一定要在那样可怕的条件下拍摄她的照片？"莱德克决定杀死劳拉就是为了其他人不能再拥有她，而他选择了一种可以抹去她的外貌的方式——用散弹猎枪轰击她的脸。莱德克

的执迷行为表明他在关于美的视觉再现/占有的整体思想方面有着一些相当令人厌恶的意味（对于莱德克来说，毁掉"劳拉"替代了对她的性的占有，因此他仍然"嫉妒"其他人看见她的尸体），而影片将整个对警方照片的指涉放在了叙事的边缘。

约翰·伯格指出，传统女性裸像常常包含镜子，

> 镜子常作为女性好虚荣的象征。然而，这种道德说教大多是虚伪的。你画裸女，因为你喜欢看她，你在她的手中放上一面镜子，你把这幅画称为"虚荣"，因此你一方面为了自己的愉悦而描绘一个赤裸的女人，另一方面又用道德谴责她。
>
> 镜子真正的功能在此之外。镜子纵容这个女人成为其共谋，着意将她自己作为一种景观来展示。[1]

叙事并没有明确地给劳拉分配以喜好虚荣的意素，但有一些描绘女性人物在镜子前打扮的场景。劳拉在特雷德韦尔的聚会上遇到卡朋特时，她从手提包中掏出一只小镜子，检查自己的容貌。之后，特雷德韦尔在卧室同劳拉交谈时，她在对着镜子补妆。这里隐含的假定就在于，女人们在影片中如此好看，是因为她们自然而然地关注着自己的魅力。劳拉的公寓里到处都是镜子：在前门两侧各有一面，吧台有一面，而在她的卧室里至少有六面（包括衣橱门上的三面镶嵌的镜子）。还有两次，我们看见她在镜中的映像，当时她显然是在对镜戴帽子（图6.26），或者梳头（在最后一个场景中坐在她的梳妆台前）。有趣的是，影片在这些地方几乎并不着力去暗示她实际上是在看自己；在每个场景中她都几乎没有朝镜子里扫视，而位置的安排让我们成为那些能最

[1] 约翰·伯格，《观看之道》，New York：Viking Press，1973，第51页。

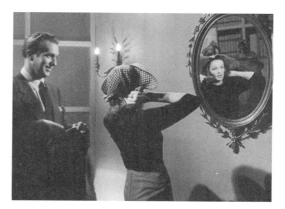

图 6.26

清楚地看到她的镜像的人。

但是，影片远不止于对镜子施以简单的利用以迫使这个女人在向观影者展示她自己的身体时参与共谋。劳拉是一名广告设计师，而几乎所有我们看到的她的作品实例，都遵循了约翰·伯格所描述的相同式样，广告中的女性模特们转过身体，朝着观看者注视（唯一的例外是几乎不可见的那个由莱德克背书的钢笔广告；这个广告只包含了他的一张小照片，因为他的名字而非外貌才是卖点）。当卡朋特进入劳拉的办公室时，背景中画板上有一幅广告画，画着一个金发女郎正在诱惑地张望。卡朋特的设计展示的是从背面展示黛安娜·雷德芬，但她仍然扭过头来，目光越过肩部朝观者注视。最后，在劳拉回归之后不久，她向麦克弗森展示了黛安娜·雷德芬的照片，姿态同劳拉自己的肖像非常相似，只是雷德芬朝向右侧，转过身躯和面庞看向观看者（图6.27）。这张照片是在另一个少见的视觉视点镜头中看到的——这一次的动机是麦克弗森的扫视。

穆尔维描述了好莱坞叙事中两种展示女人的常见式样：一是通过罪行及惩罚的确定——采用窥视的形式——来控制女性；二是纯粹通

图 6.27

过对美丽客体的观看或对这一客体的再现——也就是恋物癖——来创造满足感。[1] 再一次，这一观点的一般适用性在这里并不是问题；然而，《劳拉秘史》在叙事呈现其视点的两个人物中，特别地包含了源于这些式样的一种令人惊讶的直接操作。

在莱德克和麦克弗森之间所做的窥视癖/恋物癖的划分，分别反映了他们个性特征中的一套通用对立意素。他们代表了好莱坞意识形态中传统对立的两种套路形象：知识分子（intellectual）[2] 和我们可以称之为"行动者"的人。好莱坞通常与知识分子不对付，在《劳拉秘史》中，知识分子也是反派人物［的确有少量好莱坞影片将知识分子或知识分子的怪异版作为男主人公，但通常是喜剧片——例如，《火球》（*Ball of Fire*）、《趾高气扬》（*Horse Feathers*）］。

在影片的第一部分，我们感知到的事件同莱德克的视点有关，强烈地标示了他的窥视癖倾向。除了他在第一个场景中观察麦克弗森这

[1] 参见劳拉·穆尔维，《视觉愉悦与叙事电影》，《屏幕》，第16卷，第3号（1975年秋），第13—14页。
[2] 这里更强调这个词的内涵，即靠理智做事而非感情用事的人。——译者注

样的细节，在后面有一个场景，他偷听卡朋特和劳拉之间的谈话，当时他们正在一家餐厅跳舞。最终，他受嫉妒驱使，从街道上偷看她的窗户，当时她正同雅各比在一起，他在雪中一直等着，好确定劳拉情人的身份。他的台词"还有别的人，当然"暗示了他对劳拉生活的密切关注（达到了雇侦探去监视她的情人的程度）。他在"梦境"开始之前的那场戏中，拜访麦克弗森的借口是"我碰巧看见灯亮着"，就好像他仍然继续如我们之前所见到的那样潜伏在屋外的街道上。

麦克弗森采取了相反的策略。当然，他的确参与了某些窥视活动，他阅读了劳拉的日记和书信，也安排了一些对峙以观察参与者的反应。但正如我们看到的，他开始迷上劳拉，注视她的肖像，查验她的私密物品，并最终在官方讯问的幌子下对她进行严密的盘查。两个男人的相似之处，就在于他们都利用了各自的活动去获取关于劳拉的情况，并由此控制她。

情节活动中窥视癖/恋物癖和知识分子/行动者的并行，会在影片的过程中产生其他的含义。与麦克弗森关心实用性不同，莱德克同艺术以及艺术批评的（寄生）活动联系在一起（他利用古钟校对自己的手表，而他最初的冲动是处理和检查精美的艺术品；他数次利用他人的艺术活动作为他的写作线索）。同样，莱德克骨瘦如柴，而麦克弗森，按照莱德克的话说，就是（同劳拉的其他男性朋友一样）有着"精干、强壮的身躯"（注意图6.28，麦克弗森在第一场戏中看着莱德克从浴缸里爬出来时，露出一丝得意的笑）。

这些区别也有着阶级的含义。莱德克热爱艺术，因为他是有闲阶级中的一员，而这个阶级被描述为唯一有能力欣赏艺术的人群。卡朋特南方上流社会的背景使得他在艺术上是一个浅尝辄止的半瓶醋；在他身上，一种对文化的肤浅鉴赏表明与之相随的实际工作能力的缺乏。但是，审美理解也是好莱坞不能真正应对的问题。作为一名行动者，

图 6.28

麦克弗森也是民众中的一员,他的艺术感受力是最小的。他在音乐会上睡着了(他说的)而且还打碎了一口古钟。他的便携式棒球游戏机,以及莱德克谈到的"警察的舞会"和"廉价的露天座位",都产生了一套价值观,同那些艺术品——它们充斥在他所进入的富人世界——所归属的价值观截然相反。

影片为劳拉这个人物设定的背景是一个"打工女郎"。莱德克把她引荐到了一个更加精致、更加奢华的生活圈,但她的出身为她最终能爱上麦克弗森提供了动机。尽管她能欣赏莱德克的审美境界,她仍然保留了很多社会关系,让她得以逃离这个圈子的污秽。她在实际的广告世界中工作,她从事园艺活动,也在树林里散步,而且她喜欢刚健的男人。

影片如此处理两个主要男性人物的特征,以便间接地暗示莱德克是性无能。审查法典不会允许任何对这一特性的公开描绘,但莱德克是否"真的"是性无能并不是问题所在。叙事分配给他的意素,惯例性地与无能有关,从而支持其对知识分子男性的整体意识形态观念。莱德克几次略微地指涉了吸引劳拉的刚健外貌的男人:卡朋特是"一

个穷困潦倒的美男子",而雅各比"如此明显有意识地看上去像一个运动员而不是一个艺术家"(在这里,影片承认了它自己所做出的划分:有些人长得像艺术家,有些人则长得像运动员。雅各比似乎提供了一个可能的妥协,但影片最终似乎没能承认这样一个特征的综合,这似乎可以解释雅各比为什么没能更加突出地出现在叙事中——即便他也是谋杀案中一个合乎逻辑的嫌疑人)。在最后的场景中,莱德克告诉劳拉:"你有一个悲剧性的弱点。对你来说,一副精干、强壮的身躯就是你衡量男人的标准,而你总是受到伤害。"在影片的另一个地方,叙事将莱德克标记为衰老(卡朋特开莱德克的玩笑,说他还在跳波尔卡,莱德克也把他自己称为"哈巴德老妈妈"[1])和病态(他的癫痫发作)。莱德克还在他那句劳拉与麦克弗森将来"恶心的世俗关系"的台词中,暴露出他对性的厌恶。而且我们也不能(在一部好莱坞影片中)忽略一个事实,即莱德克同劳拉的浪漫之夜是给她读他的专栏文章。莱德克的表现更像劳拉的保护人而不是她的情人,而她最终承认,她同他的关系主要是出于感激。这些对性无能的暗示,暗中解释了本来应该令人赞美的劳拉,为何却在与莱德克保持关系期间滥交。1944年的观众很可能会欣然接受这些信号。《危险试验》中有一个相似的式样,邪恶的丈夫着魔一样怀疑自己的妻子有了一个情人,他在片中一处说道:"精神永远也不能弥补肉体,对吗,亲爱的?"

在影片后半部分欲望的幻想式达成中,劳拉转向了麦克弗森,将他作为新情人。他对她的追求在警察局的讯问中累积到了最高点,他让她承认她并不爱卡朋特。对于麦克弗森对她的假意逮捕,她最初表现为恼怒。但麦克弗森回答:"我已经到了一种地步,我需要正式的环境。"她突然意识到他爱上了她,她笑着告诉他:"那就值得了,马克。"

[1] 源自19世纪的一首英语童谣《哈巴德老妈妈》。——译者注

她第一次使用了他的名,将她性屈服的这一时刻前景化了。这种屈服,正是麦克弗森那些不同于莱德克的人物特征——他的力量、他的粗粝,以及他对她的身体支配——所带来的。这一场景带有一个肯定的暗示,即劳拉不仅顺从于麦克弗森的支配,也享受这种屈服,因为这恰恰源于她的迫使。

因此,影片利用两个男人的对立视点,间接地支持了这样一种含义,即女人天生就被男人中的特定属性而不是别的什么所吸引。影片暗示,男人具有的品质要么像莱德克的那样,要么像麦克弗森的那样,而智性和肉体性是相互排斥的品性。女人明确地期望顺从于"恶心的世俗关系"。这样一个意指暗示着,很多好莱坞影片中的性别角色不只是对女人不公平。

结论

假如好莱坞制片模式真的如大多数历史学家所描述的那样是清一色的保守机制,我们就不得不把《舞台惊魂》与《劳拉秘史》视为无法解释的越轨之作。然而,正如大卫·波德维尔、珍妮特·斯泰格和我在别处所论证的,好莱坞对创新的兴趣会鼓励有限的技法与形式实验。[1]然而,《劳拉秘史》的问题,仍然是相对越界的虚幻梦境手法保持了暧昧和未解决的状态。在《舞台惊魂》中,谎言闪回明显是一个蓄意的手法——这个决定在整部影片中创造出一致和深远的形式后果。但在《劳拉秘史》中,我们永远也不能确定,梦境意象与视点转移在整体影片中产生的效果究竟是什么。

[1] 参见大卫·波德维尔,珍妮特·斯泰格,克里斯汀·汤普森,《古典好莱坞电影:1960年之前的电影风格与制作模式》,New York:Columbia University Press,1985,第7章,第9章和19章。

这一有问题的特性的一部分，似乎由于制作过程中的某些事件与矛盾的决定而悄悄混入影片之中。当时普雷明格刚刚回到20世纪福克斯公司，之前他由于同达里尔·F. 扎努克（Darryl F. Zanuck）的长期不和而离开了一段时间，他最早提议制作维拉·卡斯帕里（Vera Caspary）近期畅销小说《劳拉秘史》的电影版。尽管普雷明格曾在1943年12月成功地完成了影片《吾爱，此时》（*In the Meantime, Darling*），扎努克仍然拒绝他再次执导，只让他担任《劳拉秘史》的制片人，并且指定这部影片的投资是B级片的水平。第一个剧本草稿包含了三个不同的视点，包括劳拉的视点——因此同小说一样（卡斯帕里的小说是对多重视点的一种相当笨拙的应用，正如她自己承认的那样，源自《月亮宝石》）。扎努克非常喜欢这个剧本，以至于在进行了一些修改之后就将它提升到A级制作的地位。鲁本·马莫利安（Rouben Mamoulian）接过了导演的位置，并拍摄了一部分。然而，最初的样片却打动不了任何人，包括扎努克，他最终放弃，并将导演的位置重新交给了普雷明格。

直到最近，大多数历史学家将他们对《劳拉秘史》制作的解释，建立在普雷明格关于影片结尾拍摄过程的说法上。按照他的说法，扎努克在影片第一个版本完成之后，坚持要有一个新的结局镜头。第二版在更早的场景中增加了一段对话，让劳拉告诉麦克弗森，莱德克关于他们会面的解释是一个谎言，而莱德克对她所做的行为应该比他自己所表述的要大方与动情得多。这本可以设定最后的场景，即劳拉会将猎枪藏起来，并试图劝说莱德克逃走；而他来到她的公寓是想杀死她。在这里，麦克弗森和其他警察本该抓住（而不是杀死）他。普雷明格回忆称，已经将这个当作第二种结局拍摄了，但沃尔特·温切尔（Walter Winchell）却最终说服扎努克不要采用。

更近一些的解释，是基于最初的剧本，而福克斯公司的备忘录却

表明，这个版本，即劳拉试图帮助莱德克逃走的版本，实际上是普雷明格拍摄的最初结局，并且被完成片中的结局所替换。同样，劳拉声称莱德克关于他们早期关系的说法是谎言这一段，同她和麦克弗森的画外音叙述一起，也被剪掉了。[1]

新的解释没有澄清关于《劳拉秘史》制作的所有问题。但它们似乎也在暗示，梦境手法的不一致性可能是逐渐地混入影片之中的，部分是由于人事变动的结果；部分是由于不同的作者重写剧本，每位都企图解决扎努克感觉到的那些问题；部分也是由于普雷明格同福克斯公司制片部门上层之间的意见分歧。扎努克的主要考虑是让《劳拉秘史》尽可能全面地利用他的潜在明星吉恩·蒂尔尼，她是扎努克而非普雷明格选中的唯一主演；扎努克据说对克利夫顿·韦布和达纳·安德鲁斯都有所怀疑，这两个人在电影界都不那么知名。他也坚持要求故事线必须尽可能清楚，因此最初的计划是使用麦克弗森的画外音，让完成片的画面与音乐中那些含蓄的东西变得明确起来。根据影片作曲大卫·拉克辛的说法，扎努克想把麦克弗森睡着的那场戏剪掉，但拉克辛说服他原封不动地保留下来，因为他承诺提交一段浪漫的音乐，以体现这位侦探的心情。

影片在当时取得了巨大的成功，让三位主演都成了明星，他们继续成为福克斯公司长期签约的演员。普雷明格也留在了福克斯公司，直到在1950年代独立出来。因此，清晰性的问题虽然曾经困扰着制作，但随着《劳拉秘史》成为福克斯公司当年最负盛名的发行影片之一（由影评和克利夫顿·韦布获得的奥斯卡提名得到证明）而烟消云散。

[1] 关于《劳拉秘史》的制作最近的信息来自鲁迪·贝尔默（Rudy Behlmer），《美国最受人喜欢的电影：幕后故事》(*America's Favorite Movies : Behind the Scenes*)，New York : Frederick Ungar, 1982, 第177—199页；雅克·卢瑟莱，《〈劳拉秘史〉：剧本的剧本》，《电影前台》，第211/212号（1978年7—9月），第5—11页。

在考察《恐怖之夜》时，我们看到一部普通影片对知觉自动化的惯例的利用有可能达到这样一个程度，即让它的陌生化力量最小化，而且主要是存在于真实性的领域而不是存在于同其他艺术作品的背离之中。然而，好莱坞对于陌生化有很大的回旋余地，它可以有多种形态。实际上，如果古典系统不允许这样的陌生化，那它几乎不可能持续那么长时间并取得成功。我在第二章中提到，古典电影具有一种内置的复杂性，任何影片，即便是一部平庸之作，也能利用它。同样，我们现在可以看到，好莱坞的动机系统能被用于那些非常规的手法，例如《舞台惊魂》中的谎言闪回和《劳拉秘史》中暧昧的梦境提示，它还能将这些手法织入影片主导性的结构之中。陌生化就这样在古典影片中得到控制，由此它常常不像在本书考察的其他一些类型的影片中那么极端。

第五部分
从形式的视角看现实主义

第七章
电影中的现实主义——《偷自行车的人》

作为历史现象的现实主义

让我们从一开始就抛弃关于现实主义的两个常见假设：第一，现实主义依赖于艺术作品与世界的自然关系；第二，现实主义是一组不变的、永恒的特征，所有被认为是真实的作品都共享这些特征。

现在，很少有影片分析者会坚持第一种假设。人们普遍认识到现实主义是由艺术作品通过对惯例性手法的利用创造出来的一种效果。正如维克多·什克洛夫斯基所认为的，具象艺术作品利用它们各自的媒介，从自然提供的原始材料中创造出形式；它们并不是简单地寻求创造出自然本身的复制品："要在具象艺术中模仿自然，就相当于你想用不充分的手段去达到一个不能胜任的目标。"他以一个来自赫尔曼·冯·亥姆霍兹（Hermann von Helmholtz）的例子：空旷天空下的光线与树林阴影下的光线的实际差异大约是20000:1，而在一幅以天空为背景的大树的绘画中，这一对比度则接近于16:1。什克洛夫斯基得出结论，"一幅绘画是按照适合于它的法则建构起来的，而不是模仿

他物的结果"[1]。

我们可以看到，艺术作品与世界之间缺乏自然的关系，因为如此多的不同风格在历史上对它们的受众来说都被合理化为"真实的"。实际上，任何艺术作品都可以根据特定或其他标准被说成真实的。超现实主义者将他们高度风格化的创作呈现为对梦境逻辑的依循；波普艺术把日常物品提升到博物馆收藏品的地位；抽象艺术可以被视为对精神现实的捕捉；最怪诞的政治讽刺漫画把实际的社会事件作为主题。在这一最广泛的意义上，所有艺术都具有同现实的自然联系，因为没有人能创造出完全脱离经验世界某个方面的知觉客体（即便是抽象艺术也利用了熟见的色彩、形状，以及其他现实中的知觉特性）。但这样一种宽泛的"现实主义"的术语是没有用的。我们因此不免想去定义一套特征，以构成更具特指性的现实主义风格。

然而，第二种假设，正如我从一开始就提到的，也是不能接受的。没有任何一套特征能定义出永恒的现实主义（这并不是说，一定时间范围内的单个现实主义运动中的那些影片不能被定义出它们的共享特征）。如果现实主义实质上是作品的一种形式效果，那么我们所感知到的作为现实主义的东西，也会同标准规范和观看技能一道，随着时间而变化。对于新形式主义来说，动机类型的概念是区分现实主义的主要工具——真实性动机是四种动机类型中的一种（其他三种分别是构成性动机、艺术性动机以及跨文本动机）。动机是作品中的一套提示，让我们能理解任何特定手法呈现的合理性。如果这些提示要求我们诉诸我们关于真实世界的知识（无论那个知识如何被文化的学习所调和），我们就可以说这个作品利用了真实性动机。而如果真实性动

[1] 维克多·什克洛夫斯基,《马的行进》(*La Marche du cheval*), 米歇尔·佩特里（Michel Petris）翻译, Paris : Editions Champ Libre, 1973, 第87—88页。

机变成了这个作品总体结构合理化的主要方式之一,那么我们就将这一作品在整体上归纳和感知为现实主义类别。

然而,真实性动机永远也不可能是一种自然的、不变的作品特征。我们总是依托于变化的规范来感知作品。现实主义同其他任何风格一样,作为一套形式的提示,在时间中变化。如果这个时代的主要艺术风格高度抽象,并且已经变得知觉自动化了,那么它就具有了走向激进和陌生化的能力。扬·凡·艾克(Jan van Eyck)[1]利用新发展起来的油画技法使得他的绘画富有细节和质感,对于几乎任何标准而言都是现实主义的;然而它们的陌生化特征对于当时习惯了更传统的壁画、马赛克和珐琅技法的公众来说,一定具有更加深远的意义。同样,早期的标题交响曲——例如贝多芬的《第六交响曲》(《田园交响曲》)和柏辽兹的《幻想交响曲》——把对叙事式场景的描绘作为一种真实性动机的形式,从而以一种令人惊愕的方式背离了人们熟悉的海顿/莫扎特的奏鸣曲式交响曲(尽管对于作曲家或听众来说给这类交响曲赋予描述性标题——例如《母鸡》《时钟》等——的趋势,证明了在音乐中存在着一种对于真实性动机的冲动)。在20世纪,马塞尔·杜尚(Marcel Duchamp)的自然艺术品以及超现实主义艺术运动,给现实主义作为先锋创新的基础提供了例子[杜安·汉森(Duane Hanson)的雕塑是用活人铸模制作而成,并且采用了真实的服装与物件,这些雕塑令人不安的程度肯定一点也不亚于威廉·德·库宁(Willem de Kooning)狂暴的抽象表现主义女性画像的极端风格]。于是,现实主义来了又去,表现出同其他风格的历史一样的循环特征。在经历了一段陌生化的时期之后,原来被感知为真实的那些特征,会由于重复而变得知觉自动化,然后其他那些没那么真实的特征就会占据它们的位

[1] 扬·凡·艾克(1385—1441),尼德兰画家。——译者注

置。最终，其他手法会以一种相当不同的方式与现实相关联而被合理化，然后一种新的现实主义就会出现，它具有自己的陌生化能力。

现实主义具有陌生化的力量，所以它对新形式主义来说并非异类——即便很多人可能会认为"形式主义"和"现实主义"是对立的事物。但是，现实主义是我们归属给艺术作品的一种形式特征，而且实际上现实主义对俄国形式主义理论家们来说是重要的，至少有三个理由。首先，日常现实是艺术进行陌生化的一部分（一同被陌生化的还有生活的其他方面，诸如意识形态和其他艺术作品）。实际上，什克洛夫斯基已经说过，陌生化概念本身就来自他关于托尔斯泰的现实主义写作的论著。他引用了托尔斯泰日记中关于记不起是否打扫过房间的段落；一种习惯性的行为变得如此自动化，以至于不再引起注意："托尔斯泰用新发现的语词来描绘日常现实，就好像破坏了他不信任的那些习惯性的关联逻辑，从而恢复了对日常现实的感知。"什克洛夫斯基总结道，"因此'怪异的'艺术可以是现实主义艺术。"[1]

其次，新形式主义之所以关注现实主义，是因为现实构成了作品得以构建起来的素材的一部分——尽管这些素材当然被媒介的特征改变了形态，已经与其初始形态大相径庭。这在什克洛夫斯基列举的一个案例中表现得非常明显：小说家罗赞诺夫［Rozanov，笔名为尼古拉·奥格尼奥夫（Nikoláy Ognyòv）］创造了一种新的类型，将关于文学论辩的整篇文章、照片等插入他的书中。

导致新的形式被创造出来以及使得寻求新素材成为必要的那些法则，就在形式死亡的那一刻，留下了一个空缺。这

[1] 维克多·什克洛夫斯基，《马雅可夫斯基和他的圈子》（*Mayakovsky and His Circle*），莉莉·费勒（Lily Feiler）翻译与主编，New York：Dodd, Mead and Co., 1972, 第114页，第118页。

位作家的灵魂已经开始在寻找新的主题。

> 罗赞诺夫已经发现了一个主题。一整类的主题，日常生活与家庭的主题。

什克洛夫斯基宣称，当大语言（grand language）成为规范时，普通语言的使用就成了一种反叛。[1]因此，根据这个时期的规范，从现实中选择主题就能创造陌生化。

再次，现实主义作为一种风格可以被陌生化，更不用说它的主题了。艾亨鲍姆发现莱蒙托夫的例子正好符合这一点。

> 在马林斯基（Marlinsky）、韦尔特曼（Veltman）、奥多耶夫斯基（Odoevsky）和果戈理之后，那里的一切仍是如此艰难、如此异质、如此缺乏动机，因此也是如此"不自然"，《当代英雄》（*A Hero of Our Times*）看起来就是第一部"轻快的"书；在这本书中，形式的问题被隐藏在一个小心翼翼的动机下面，也因此，这本书能创造出"自然性"的幻觉，能够唤起纯粹阅读的兴趣。对于动机的关注变成了40年代到60年代俄罗斯文学的基本形式口号（"现实主义"）。[2]

对于新形式主义来说，现实主义既不是自然的，也不是艺术作品的一个不可避免的保守特征。它是一种风格，同其他流派一样，需要在它的历史语境中去研究。

[1] 参见维克多·什克洛夫斯基，《散文理论》，居伊·韦雷翻译，Lausanne：Editions l'Age d'homme，1973，第279页。

[2] 鲍里斯·艾亨鲍姆，《莱蒙托夫》，雷·帕罗特和亨利·韦伯翻译，Ann Arbor：Ardis，1981，第170页。

这里不展开讨论电影现实主义的历史。不过，简略地勾画一下现实主义崭露头角的那些重要时刻，或许可以表明其陌生化的力量是如何随着时间此起彼伏的。就在电影发明之后的那个时期，电影复制现实世界的活动摄影形象的力量就足以让观者惊愕了（不是因为他们幼稚，而是因为新的艺术形式是如此明显地脱离了任何可能的背景）。实际上，很难想象一种比卢米埃尔电影的现实主义更纯粹的巴赞式现实主义。原始电影迅速从现有艺术中吸收了叙事表现的惯例，并发展出了它自己的惯例。现实主义成为一个主要问题的下一个时期，可能就是1910年代早期，这时引入了自然主义，同时表现在叙事（例如，路易·费雅德1911—1914年的情节剧）和表演［例如，吉许姐妹（Gish sisters）和布兰奇·斯威特（Blanche Sweet）以及其他人的格里菲斯作品］。在1910年代古典制片厂电影形成之后，外景拍摄在战后的瑞典和法国电影中似乎有很多激进的突破，美国的纪录长片［例如《北方的纳努克》(*Nanook of the North*)和《象：一部荒野戏剧》(*Chang: A Drama of the Wilderness*)］和苏联蒙太奇运动也是如此。从那以后，我们有了法国1930年代的诗意现实主义（主要在事后被追认为如此）、意大利新现实主义（立即被视为对过往传统的激进突破），以及现代艺术电影的众多变体，它们常常诉诸现实主义（尤其是心理深度）。

　　如上述简略勾画所表明的，人们常常认为现实主义是对流行的、古典的、熟见的电影规范的背离。尽管电影研究中的最新趋势是主张

好莱坞式电影创造了古典现实主义影片,[1]但好莱坞通常也被等同于幻想与逃避现实。声称这部或那部电影是现实主义的,常常涉及将它同古典电影对比,例如"你在无畏号上看到的那些战争片并不是好莱坞的制作"(无畏号博物馆在纽约地铁的广告,1985年6月),或者"你不会后悔花时间来跟随我们的讲述,因为你将听到的这个故事,既不是一个冒险故事,也不是一个奢华的幻想,而是一个最为纯粹的真实故事"[《马丁·盖尔归来》(*The Return of Martin Guerre*)开场英语配音的画外音]。从大众"娱乐"电影那里背离出来,可以有各种不同的方向,而且都可以被真实性动机所驱动。无畏号博物馆的广告指向在摄影机前真实发生的而不是搬演的事件,而作为一部古装片,《马丁·盖尔归来》强调它在历史重构中的细节真实性。丰富细节的反面也可以被认为是现实主义的;卡尔·德莱叶(Carl Dreyer)在《诺言》(*Ordet*)中将一个真实农舍中的大多数设施都移除了,产生的简朴感是用来暗示丹麦农村家庭中的斯巴达式生活方式。罗贝尔·布列松的影片通过将焦点集中于非常少的客体上,实现了极度浓缩的质感。人物塑造的心理深度是现实主义的一个指标,就像在英格玛·伯格曼和米开朗琪罗·安东尼奥尼的影片中那样。而在另一方面,拒绝揭示人物的内心状态(例如在布列松后期的影片中那样)也可以被视为叙述

[1] 这一主张同《屏幕》的那些理论论著密切相关,尤其是科林·麦卡比的论著。参见科林·麦卡比,《现实主义与电影:布莱希特论文札记》("Realism and the Cinema : Notes on Some Brechtian Theses"),《屏幕》,第15卷,第2号(1974年夏),第7—27页;科林·麦卡比,《理论与电影:现实主义与愉悦的原则》("Theory and Film : Principles of Realism and Pleasure"),《屏幕》,第17卷,第3号(1976年秋),第7—27页。古典现实主义电影这个概念在后面这篇文章中引人注目,特别是在第8页和第17—21页。麦卡比采用了抛弃历史考量来定义现实主义的策略,这是一种涵盖所有时代和地域的同质化话语,将观者置于一个没有矛盾的固定位置,这个位置同一个被再现的"真实"有关(尽管第25页中写道,麦卡比支持"在一个确定的社会时刻范围内分析一部电影")。

所表现出的客观性。与好莱坞式电影普遍存在的大团圆结局相比，暧昧或非大团圆的结局通常被视为更加现实主义。然而这仅仅是一个惯例，因为在日常生活中，我们必须假定事件对当事人既可能是好的，也可能是坏的。因此，那些在电影历史的进程中变成惯例而代表现实主义的众多特征之所以能够如此，主要是因为它们是对主流古典规范的背离。

这种背离在一个新趋势伊始，往往看起来是最为激进的，随着同样路径在其他影片中更极端的使用，现实主义的效果就衰减了。例如，当维托里奥·德西卡（Vittorio De Sica）的《偷自行车的人》在1948年第一次出现时，安德烈·巴赞（André Bazin）为之欢呼，称之为意大利新现实主义趋势中的最佳例子，他还强调了影片叙事中的偶然性元素。对于四年后的《风烛泪》（*Umberto D*），虽然巴赞仍然没有失去对早先那部影片的欣赏，但他也宣称："直到《风烛泪》的问世，我们才明白，在《偷自行车的人》的现实主义中还有哪些地方向古典剧作法让步。"[1] 在这四年的间隔中，背景已经变化，而巴赞也注意到他关于意大利现实主义运动的观念的变化。此外，同样的现实主义特征的重复利用，也逐渐使得它们的惯例属性更加明显，而早期那些影片起初似乎现实主义得震人心魄，在重新观看时却有矫饰之感［例如，《码头风云》（*On the Waterfront*）就有这种情况］。在其他一些也许为数少得多的例子中，时间的流逝可能会让观众觉得某部影片变得更现实主义了。这样的例子包括《游戏规则》。本章以及下一章将考察《偷自行车的人》和《游戏规则》，它们都被广泛地视为电影现实主义的

[1] 安德烈·巴赞，《〈风烛泪〉：杰作》（"*Umberto D*: A Great Work"），《电影是什么？》（*What is Cinema?*），第2卷，休·格雷（Hugh Gray）翻译，Berkeley：University of California Press，1971，第80页。——原注

译文参考了崔君衍中译本（南京：江苏教育出版社，2005），特此致谢。——译者注

范例。《偷自行车的人》是第一时间被观众识别为现实主义的，而它恰恰也以其现实主义的创新特质在很多国家获得成功。另一方面，《游戏规则》在最初发行时却遭遇大量的不理解，只是等到多年过去，而且《偷自行车的人》这样的影片已经教会观众新的观看技能，才被作为现实主义影片而获得广泛赞誉。这两部影片被接受的情况的对比，应该强烈地表明了现实主义知觉的历史本质。

这些或其他现实主义影片今天所得到的评论界的尊重，很大程度上源于巴赞的论述，而巴赞是电影现实主义的首要支持者。目前巴赞已经相当不时兴了，因为对常规再现的本质的广泛认识，让他对电影影像与现实之间的本体论联系的信念显得幼稚。然而巴赞的现实主义观念根基于熟练的形式分析，而他对摄影机运动、景深、画外空间、表演以及场面调度的多重功能的关注，产生了一些优秀的论文，尤其是那些论述单部意大利新现实主义影片的文章。他主要的错误，在我看来，是他将整个电影历史当成一种对于完整电影（total cinema）的目的论追求——也就是说，为了对现象的世界进行完整复制。但是，如果我们将这一因素排除，并将电影现实主义作为一个非目的论的历史现象来研究，那么巴赞实际上就会变得非常有用了。

我们何以认为《偷自行车的人》是现实主义的？

对今天的我们来说，《偷自行车的人》最引人注目的事情之一就是，尽管它在众多方面都比好莱坞式影片具有真实得多的效果，但它自始至终都在熟练地利用连贯性剪辑技法。出现在开场的里奇与职业介绍所老板之间那种正反打镜头在整部影片中反复出现（图7.1和图7.2）；视线匹配、视点（里奇看着当铺的人爬上巨大的床单货架）、追逐（小偷骑着自行车飞奔）、蒙太奇（里奇和布鲁诺在清早骑着自行车去上

图 7.1

图 7.2

工)——所有这些就古典惯例来说都使用"正确",只有很少的几处出现银幕方向的违例。巴赞论述这部影片的文章也承认,分镜并不会让它有别于一部普通影片。但是,他又补充道,镜头这样选择,是为了保持事件的至高地位,让风格尽可能少地造成对它们的折射。一种自

然性从"不可见却永远在场的美学系统"中产生。[1]

那么,巴赞是不是在暗示,古典连贯性系统在某种意义上比其他系统更自然、更透明,因此它本身更适合现实主义?我们应该如何让他的这一暗示同他的其他主张——例如景深镜头和长镜头(《偷自行车的人》甚至根本没有使用这二者)是好莱坞内部舍弃剪辑并向着保留真实时空的发展——协调?巴赞在《真实美学:新现实主义》("An Aesthetic of Reality : Neorealism")一文中指出,奥逊·威尔斯"使电影幻境重新恢复了现实的一个基本特性——现实的连贯性"(这里巴赞指的正是时间连贯性,而不是剪辑术语意义上的"连贯性")。"相反,古典剪辑是把空间分解为若干个符合逻辑的段落或符合主观感受的段落。"他把这样的剪辑的特征总结为惯例化,"因此这种构建就是把明显的抽象因素引入现实。我们对此已经习以为常,于是就再也感受不到这些抽象化手法了。"[2]从新形式主义的角度来讲,巴赞在这里说的是关于古典剪辑的知觉自动化。连贯性剪辑在《偷自行车的人》里是不引人注意的,因为它的基本技法让人非常熟悉。但巴赞也主张,这套知觉自动化的技法在意大利新现实主义影片中起到了新的作用,因此,其风格并不是简单地等同于好莱坞影片的风格。

巴赞在别处曾对古典剪辑与新现实主义做出区分,前者以叙事活动的逻辑来指导分镜,而后者则是以时间的连续统(continuum)来指导分镜(因此尊重偶然事件和"停滞的"间隔,即便是在连贯进行的情节叙述之中)。在这里,对我们的目的而言,巴赞的主张意味着《偷自行车的人》之所以压缩剪辑的独创性,是为了前景化影片其他部分

[1] 参见安德烈·巴赞,《评〈偷自行车的人〉》("*Bicycle Thief*"),《电影是什么?》,第2卷,休·格雷翻译,Berkeley:University of California Press,1971,第47—58页。

[2] 安德烈·巴赞,《真实美学:新现实主义》,《电影是什么?》,第2卷,休·格雷翻译,Berkeley:University of California Press,1971第28页。

的陌生化力量。正如我们将要看到的，影片的结构的确在很大程度上依赖于对时间流的强调。一方面，偶然性与无关紧要的事件在影片中构成相当不寻常的比例。另一方面，在古典叙事中非常核心的截止期与约定事件，在本片中也发挥着很重要的作用——不过，它们现在还有一个关键的额外功能，就是在影片无数小小的离题过程中，指引我们去理解核心的情节叙述线索。

我需要说明的是，巴赞并没有把新现实主义基于时间的剪辑当作对现实的直接捕获；对他来说，结构那些场景，"是要赋予相继发生的事件以偶然性的外观，就好像那是一个逸闻的大事记"[1]。他在其他地方还曾指出，《偷自行车的人》所采用的精心策划，给了影片"偶然性的幻觉"[2]。因此，尽管巴赞在某些段落中带有神秘的口吻，例如德西卡对他的人物的爱，或者新现实主义对内在性（immanence）的关注，[3]我们也不应该将他的其余分析当作幼稚而不予理会。

同样——尽管巴赞没有给出相关讨论——《偷自行车的人》中的声音对影片的现实主义观感贡献较少。在对《法勒比克村》（*Farrebique*）和《公民凯恩》进行比较时，巴赞指出，现实主义在一个技术领域中的获益，似乎意味着它在另一个技术领域中的牺牲。《公民凯恩》的景深镜头与长镜头依赖于风格化的摄影棚场面调度，而《法勒比克村》在技术上的凌乱则源于完全在实景中拍摄的决策。新现实主义的导演们不能直接录制声音，不得不依赖于后期录音合成；然而无声的拍摄

[1] 安德烈·巴赞，《评〈偷自行车的人〉》，《电影是什么？》，第2卷，休·格雷翻译，Berkeley：University of California Press，1971第52页。

[2] 安德烈·巴赞，《导演德西卡》（"De Sica：Metteur en Scène"），《电影是什么？》，第2卷，休·格雷翻译，Berkeley：University of California Press，1971第68页。

[3] 参见安德烈·巴赞，《导演德西卡》，《电影是什么？》，第2卷，休·格雷翻译，Berkeley：University of California Press，1971第69—73页，第64—65页。

却能得到巴赞所称许的摄影机的机动性。"一定程度的真实总是注定在追求真实的过程中被牺牲掉。"[1]《偷自行车的人》的声音实际上是相当惯例性的，采用了非叙境的音乐来强调那些戏剧性的时刻（例如里奇在因雨取消的跳蚤市场上第一次看见小偷的时候），也采用了周围人群的噪声来给实景一种喧嚣的感觉。声音和剪辑在《偷自行车的人》中都是低调的方面，目的是强调影片对其他惯例的形式背离。

　　《偷自行车的人》的现实主义存在于那些最为极端地背离古典用法的方面。影片的主题利用了历史上反复出现的一个观念，即对工人和农民阶级的关注意味着更加现实主义的行为。基于这一主题的叙事由此引入了相当数量的外围事件与巧合；叙事也必须采用细致的时间提示，从而在一个较短的时间跨度内将这些偶然事件整合成一个紧凑的系列。使用非职业演员和实景拍摄使得场面调度与摄影的风格具有明显的真实性。由此产生的客观性外观在呈现里奇所遭遇的各种问题时也影响到了意识形态，使得影片似乎具备了均衡而富同情心的人道主义色彩。最后，《偷自行车的人》系统地借用了它所背离的娱乐电影制作规范。上述列举的这些方面所暗示的主导性，可以被认为是由对古典好莱坞电影惯例的选择性背离所组成，并由真实性动机加以驱动。《偷自行车的人》保留的其他那些古典好莱坞电影惯例，则因为被逼入新的、更强化的动机驱动功能之中而被变形，因为它们必须帮助合理化、展现并包容那些独创性和现实主义的方面。总而言之，这个主导性创造了这样一部影片，一方面它不同于古典好莱坞电影，另一方面也让我们意识到这一不同。对好莱坞影片的引用这一母题，在这里尤为重要，因为它裸化了这一主导性的手法。

[1] 安德烈·巴赞，《真实美学：新现实主义》，《电影是什么？》，第2卷，休·格雷翻译，Berkeley：University of California Press，1971第29—30页。

那么我们接下来就依次考察真实性动机的各个方面,而这部影片主导性的特质就会变得更加明显。

主题

当然,一部处理工人阶级或农民人物的艺术作品并不自动地就是现实主义的。在莎士比亚的戏剧中,这样的人物通常局限在喜剧性的次要情节中,而巴洛克时期充斥着以如画的、想象的、山泽仙女与牧羊人的乡村想象为中心内容的诗歌与清唱剧［例如亨德尔（Händel）的《阿西斯与加拉蒂亚》(Acis and Galatea)］。但在过去的几个世纪中,不时地会有一种观念浮出表面,那就是以客观性的外观呈现底层人物的生活,要比呈现中产阶级或上层阶级的主题更加现实主义。在特定的历史环境中,这种新主题的引入会从流行的背景中彰显出来。例如,在欧洲绘画经历了一个长期将农民处理成喜剧性或讽喻性人物［例如勃鲁盖尔（Brueghel）］的传统之后,1630年代之后的勒南三兄弟［马修·勒南（Mathieu Le Nain）、路易（Louis）和安托万（Antoine）］的类型绘画以宁静、庄重的姿态呈现艺术家的外省家庭成员与熟人的方式取得了突破［例如,路易1640年的《农民家庭》("Peasant Family"),藏于卢浮宫］。他们的作品很快被遗忘,被那些主流的古典画家如尼古拉斯·普桑（Nicolas Poussin）所遮蔽;普桑的那些华丽的神话与圣经主题——例如《萨宾妇女被劫》("The Rape of the Sabine Women",藏于纽约大都会艺术博物馆)——要时尚得多（到这个时候,趣味可能已经变化到了这个程度,即普桑和勒南兄弟的相对吸引力已经逆转）。在19世纪,居斯塔夫·库尔贝（Gustave Courbet）又复活了这一路径［与同代人让·弗朗索瓦·米勒（Jean François Millet）对农民的感伤化处理形成对照］。文学的自然主义流

派也试图以一种科学客观性来处理下层阶级主题，例如乔治·莫尔（George Moore）的《伊丝特·沃特斯》（*Esther Waters*）和埃米尔·左拉（Emile Zola）的《卢贡-马卡尔家族》（*Les Rougons-Macquart*）系列。

后一个传统所产生的影响一直延续到20世纪，并且我怀疑也塑造了我们对电影中的现实主义主题的认识。好莱坞一般来说避免自然主义类型的主题，认为它对于大众来说过于肮脏和消极。少数努力表现普通人生活的好莱坞影片被视为冒险，相对缺乏商业性，例如埃里克·冯·施特罗海姆（Erich von Stroheim）的《贪婪》（*Greed*）、约瑟夫·冯·斯登堡（Josef von Sternberg）的《求救的人们》（*The Salvation Hunters*）、金·维多（King Vidor）的《群众》（*The Crowd*）和《我们每日的面包》（*Our Daily Bread*）。即便在这些影片中，叙事处理的也是高度戏剧化的事件。《贪婪》的三角恋，加上特里娜对财富的疯狂迷恋，在结尾处两起谋杀案和麦克蒂格困于死亡谷的绝望情境中达到高潮。在《求救的人们》这部通常被描述为没有任何情节活动的影片中，男女主角受累于小流氓和卖淫；《群众》涉及男主角的求婚、孩子的夭折、他的濒临自杀，以及他同妻子的和解；《我们每日的面包》描述的是一群失业者在面临地方反对的情况下创建一个合作农场的经过。尽管这些影片的主题的确已经在好莱坞的规范中彰显出来，但《偷自行车的人》走得更远。巴赞指出："显然，这个故事甚至够不上一条新闻的素材：登在新闻栏里大抵只有两行字……只有依据受害者的社会处境（而不是心理的或审美的状况）才能揭示事件的意义。"[1] 我想说明的是，实际上巴赞也承认，那就是父子之间的心

[1] 安德烈·巴赞，《评〈偷自行车的人〉》，《电影是什么？》，第2卷，休·格雷翻译，Berkeley：University of California Press，1971第50页。

理戏剧最终压过了失窃自行车的问题。但是，利用一辆失窃自行车作为促成这出家庭剧的搜寻活动的基础，这肯定是非好莱坞的，[1]而社会问题对于影片的总体效果来说的确仍然重要。

叙事结构

巴赞所指出的"偶然性的幻觉"可能是《偷自行车的人》的叙事结构最直接明显的方面。这里的偶然性包括事件之间的两种关系：附带于情节活动的插入事件和推动情节活动的巧合。

附带性事件有助于赋予《偷自行车的人》丰富而详细的质感。古典叙事的时间紧凑而有戏剧性，每一个时刻都必须包含重要的情节活动（或歌舞段落，或喜剧性的调剂，或其他类型驱动的材料），《偷自行车的人》的不同在于，它似乎是再创了真实事件的节奏，琐碎和重要的事件互相穿插。这些事件可以发挥各种各样的功能——创造出逼真的细节，预埋看似琐碎但在后来会卷入核心情节活动的材料，或者暗示象征的或社会的意义。影片开场不久，里奇帮他的妻子提水，同时在讨论如何赎回被典当的自行车，这时一群孩子在背景中经过（图7.3）。这群孩子看起来是真实背景细节中的一部分，然而他们正在玩新郎新娘的游戏，领头的一对孩子穿戴着婚纱和帽子。因为玛丽亚将要把她的嫁妆床单典当出去以赎回自行车，这个地方有一点象征性的反讽，但这一点几乎没有怎么被强调。同样，在占卜人家外面街道上玩游戏的男孩子们似乎只是提供逼真感，直到里奇出现，请其中一个

[1]《皮维历险记》（*Pee-Wee's Big Adventure*, 1986）看似可以证明这一说法不对，但我认为恰恰相反。类型动机传统上允许闹剧围绕平凡或奇怪的主题展开；但一部好莱坞剧情片或"高雅"喜剧片仍然不大可能依赖于这样一个事件。还要注意的是，皮维·赫尔曼被再现为某种怪小孩的形象，这也是反建制的恶趣味主题。

图 7.3

孩子帮忙看着自行车,他去找玛丽亚(图7.4),这时就设定了自行车被盗的可能性(片名本身似乎中立和客观,但不仅仅是提示我们预期偷盗的发生,也反讽地将两次偷窃进行比较,从而强调了里奇在结尾处的无助感——作为一个诚实的人却不得不去偷窃)。更加引人关注的一个对核心情节事件的背离,出现在里奇学习如何张贴电影海报的时候。影片用了一个定场长镜头,我们看见他和他的师傅,还有一个拉手风琴的男孩与他的乞丐同伴(图7.5)。这时一个看起来富有的男人从这里经过,两个孩子徒劳地找他要钱,镜头摇向他们,让这一情节活动处于中心,甚至让里奇和他的师傅最终出画(图7.6)。接着切换成一个新的远景镜头,将我们关注的焦点带回到他们身上。这个摇镜头的功能,是将贫富反差推广到作为一个整体的社会,但乞讨的孩子在叙事的情节活动中却没有担任角色。其他场景也是以同样离题的方式来发挥功能的,大多都是充实影片总体上对意大利社会的压抑性描述:自行车市场上一个同性恋者接近布鲁诺,下雨期间靠近里奇和布鲁诺躲雨的一群神学院的德国学生在喋喋不休地交谈,布鲁诺在追逐期间想小便却被打断,布鲁诺意外地侵入忏悔室而被牧师掌掴,卡

图 7.4

图 7.5

图 7.6

车带着一群球队支持者从疲惫不堪的二人身边经过，餐馆就餐时展现邻桌富裕家庭的细节，以及其他类似的时刻。

在将情节叙述的主要部分连接在一起的过程中，巧合发挥了巨大的作用。里奇在自行车市场第一次瞥见小偷也不是不可能，因为这个人会到这种地方去销赃。但第二次遭遇是在占卜人的房子外面，这就纯粹是偶然了。同样，这样的地方也是巧合：恰在里奇将布鲁诺留在桥边时就有另一个男孩溺水，或者当里奇偷了一辆自行车，车主恰好在一两秒后就冲出门外（因为他戴着帽子，我们推断他正好出门）。一部好莱坞影片会做一些努力，给这些事件提供构成性动机，例如通过在较早的时候埋下伏笔，使得它们看起来没那么突兀。正如我们在《恐怖之夜》中所看到的，古典影片更多地依赖于构成性动机而不是真实性动机，因此，它们会创造一种因果统一的感觉。类似《偷自行车的人》这样的新现实主义影片在没能为附带性事件或巧合事件提供其他动机时，它们会诉诸现实的随机性概念。

但是，尽管存在着这些系统的偶然性事件，《偷自行车的人》的总体叙事却是非常仔细地建构起来的。实际上，为了弥补因果联系一定程度上的松散化，其他统一化的因素就被提升了。具体来说，影片提供了一系列非常清晰的截止期、约定，以及对话钩子，无论情节活动离题多远，转移得多么突兀，都让我们始终保持着明确的方向。这样一些引发手法让我们可以预期一个特定事件会在后续特定的时间点发生；因此，当这一事件的确发生时，我们就能识别它，而我们对正在进行的事件的理解也得到了增强。截止期、约定，以及对话钩子在古典影片中是很常见的，但在本片中，偶然性的引入迫使它们发挥着一系列不同于标准规范的功能。新现实主义影片中的引发手法不是要创造好莱坞剧本中冗余的统一化特征，而是去约束那些偶然性事件。

影片的情节活动发生在一个相当短的时间跨度内——从星期五里奇得到工作并赎回自行车，到星期天下午他的寻找活动失败，并因为偷窃另一辆自行车而被抓住。总体的情节活动以不同的叙事策略拆分成两个主要部分。一直到里奇和布鲁诺从教堂出来并意识到他们已经把小偷的老同伙跟丢，我们都在不断地被提示预期着将发生的事件。影片的呈示部分几乎没有披露关于人物过往的任何信息——除了里奇已失业两年，以及他典当了他的自行车。从一开始，一系列的截止期就聚焦在里奇能否实现他的多个目标。

1. 开场场景，星期五，职业介绍所老板说里奇要想得到工作，必须在第二天之前拥有一辆自行车（截止期）。

2. 当天稍后，他带着他的自行车来到海报办公室，被告知第二天早晨6:45报到（约定）。

3. 星期六清晨，他带着布鲁诺来到上班的地方，并告诉后者会在晚上7:00回家（约定）。

4. 在自行车被盗之后，里奇告诉朋友比奥科，他必须在星期一之前把自行车找回来（截止期）。他们同意在星期天一起去寻找（约定）。这一约定也承担对话钩子的功能，与下一个场景连接在一起。

星期天的寻找活动占满了余下的情节活动，在这整段时间里，星期一这个最终截止期都盘旋在里奇头上。在影片前三分之二左右的部分中，这些截止期和约定赋予了一种连续推进与统一的感觉。

于是，在教堂与老同伙发生争执之后，场景之间的推进方式明显地变化了，功能是将我们主要的关注点从寻找自行车转移到父子关系上。如果影片继续沿着最初的路径，老人提供给里奇的街道名称就会

成为一个对话钩子，引出父子到那条街的搜寻。但里奇并没有按照这一提示行动（这表面上是因为老人没有提供具体的门牌号码，但我们应该会设想到他无论如何还是要到那一带去。事实上，老人已经不相干了，因为里奇偶然间发现了小偷）。布鲁诺反倒责备里奇在教堂里把事情搞砸，里奇打了他。这导致一段很长的离题部分，表现了他们的争执、另一个男孩几近溺毙的场景，以及他们在餐馆里的就餐。在这几个场景中，他们的情绪变化都是引导情节活动的唯一线索，而寻找活动本身却没有丝毫进展（实际上，在餐馆的场景中，里奇描述他找到了怎样一份好工作，这使寻找自行车的行动看起来败局已定）。

这些场景达到了巴赞的理想，即围绕一个时间的连续统而不是紧凑叙事的逻辑来建构分镜。路上的争执以及里奇接下来误以为布鲁诺溺水的部分独占了一大段无间断的时间；接着，一个叠化覆盖了他们过桥的短暂时间，之后和解与餐馆就餐的场景也没有采用省略手法。因此，针对一些场景，《偷自行车的人》不再通过言语预示的提示进行抽象的时间建构，它所呈现的幻象是，事件仿佛按照实际时间的节奏而发生。

在餐馆场景的最后，里奇决定去拜访占卜人，这一决定将叙事拉回到寻找的情节活动线，但仅仅是通过影片中最醒目的那个巧合，即他在街上看到了小偷。关于自行车的戏剧性情节活动继续推进到里奇所窃自行车的车主决定不起诉他。在这个地方，观影者再一次从关心未来将发生什么，切换到关注人物情感每时每刻的变化。两个人牵着手、流着泪行走在路上，这段相对长的系列镜头从寻找自行车的情节中脱离出来，采用的是与争执/餐馆的那部分情节活动一样的方式。

因此，尽管《偷自行车的人》悉心的剧本建构表面上同古典影片的剧本建构相似，但它在策略上的突变有助于削弱常规的解释学线。在影片的第一部分，截止到教堂场景结束，贯穿的问题是里奇能否按

时找到自行车，从而保住工作。然而，从那一刻起，影片有一长段是引导着我们将这个问题淡化，转而想知道丢失自行车对这个家庭将会产生什么样的影响。最后，尽管我们的确知道了最初问题的答案，但影片的结局似乎是开放的和暧昧的，因为自行车被盗已经明显成了一个次要问题，我们这时主要关心的是白天发生的事情对父子关系所造成的冲击。在某种意义上，布鲁诺牵着里奇的手，似乎暗示了小男孩这方的某种谅解与接受。然而我想，我们仍然有疑问，这对父子之所以牵手，是因为他们百折不挠，能够克服困难，抑或仅仅是因为他们在听天由命的幻灭中重归于好？我们当然丝毫不担心布鲁诺会拒斥他的父亲，但这里也存在着确定的暗示，就是我们在早先部分看到的家庭成员中那种田园诗般的乐观主义可能永远消失了。开放与非大团圆的结局迄今已成为现代艺术电影的俗套，但我们应当铭记的是，《偷自行车的人》是使用这种结局的首批被广为观看的影片之一，而它无疑在那个时候具有相当的独创性。后来者的使用则凸显了这个想必曾给战后观众传达了一种强烈现实主义感的手法的惯例性。

场面调度与摄影

对于真实性动机最为明显的提示或许是，影片在场面调度中采用了非职业演员和实景拍摄。巴赞曾指出，德西卡的风格难以分析，因为它的现实主义如此纯粹，他的风格"所追求的目的貌似是悖理的，它不是去创造一个貌似真实的景观，而是将现实处理为一个景观"[1]。也就是说，德西卡拍摄战后罗马真实的街道与公寓所采用的方式是，

[1] 安德烈·巴赞，《导演德西卡》，《电影是什么？》，第2卷，休·格雷翻译，Berkeley：University of California Press，1971第67页。

从它们自身出发来展现趣味——正是通过相对于主流摄影棚系统的现实主义创新性，将它们陌生化（摄影棚拍摄在西方电影大国——如法国、意大利、德国和美国——的高峰是在1920年代、1930年代和1940年代早期。到1948年，大量地采用实景拍摄仍然是一个相对新颖的做法，尽管很快就变得更常见了）。

尽管巴赞声称，《偷自行车的人》中每一个镜头都是实景拍摄而成的，但这显然并非事实。驾驶清洁车的整个场景都是依靠背景投影拍摄的。某些内景——各种公寓，可能还包括妓院——是在棚景里完成的，并且按照好莱坞三点照明系统的标准精巧地布光（图7.7）。实际上，德西卡在实景场地偶尔也会利用人工光源和反光板，在街道上使用三点照明（图7.8）。同样，大量的摄影机运动在技术上也令人印象深刻。开场场景就包括了一个摇臂镜头，从职业介绍所前人群的大远景向下移动，显示出坐在前景中的里奇。里奇和玛丽亚越过他们公寓附近的荒山坡的跟拍，或者布鲁诺与里奇争执期间的跟拍，或者里奇走在河边坡地的跟拍，都平滑流畅，没有很多早期实景拍摄中典型的颠簸。实际上，相较于其他新现实主义影片，《偷自行车的人》的预算非常高，而影片的悉心规划与实施则表现为成片风格的圆润精巧。

当然，有人可能会认为，这种风格的圆润精巧违背了现实主义，并没有表现出巴赞所声称的纯粹性与隐匿性。毕竟，大街上的太阳光不会从三个方向照射过来，而摇臂运动通常是最不能自称低调的摄影机技法之一。对于一些批评家来说，技术的粗糙与现实主义相关，因为它传达了一种电影制作者在纪录片模式下对拍摄条件的欠缺控制感。实际上，巴赞对《法勒比克村》和《太阳号草船远征记》（*Kon-Tiki*）的赞扬正是基于这一理念。然而，现实主义是一个如此任意的概念，并且我们能诉诸真实性的如此多的不同方面来为艺术手法提供动

图 7.7

图 7.8

机,于是就没有理由说技术的粗糙是现实主义的唯一可能性。《偷自行车的人》表面上从古典摄影棚的拍摄方式中借用了如此熟见的技法,以至于它们对于大多数观者来说似乎是不可见的:三点式布光、为平滑的外景摄影机运动而铺设的轨道,等等。于是观者就被引导着去关注那明显的真实性,它是由人物平凡无奇的面孔和服装、公寓与街道的景观等呈现出来的。同样的道理也适用于由一名职业演员为里奇配音这个事实,由此消除了非职业演员兰贝托·马焦拉尼(Lamberto

Maggiorani）未经训练的声音所可能带来的干扰。

意识形态

巴赞把《偷自行车的人》视为一部共产主义影片，而他也赞赏这一点。

> 影片的社会寓意不是游离的，它蕴含在事件之中，然而，它又格外明显，谁都无法忽略它，更无法否认它，因为它始终未被点明。影片立意极为简明：在这个失业工人安身立命的世界上，穷人为了生存不得不互相偷窃。[1]

但尚不清楚的是，这一观点是否会构成一个亲共的立场。事实上，考虑到这部影片客观的态度和暧昧的结局，难以就此下结论说它是在支持任何特定的解决方案。所有的方向对于里奇来说似乎都是同等的距离。当警察告诉他，他们只能在他自己找到自行车之后才能提供帮助，他去求助于朋友比奥科；他首先打断了一场共产党的基层会议（这群人的党派性质在英语字幕中没有标明），他跟人打听比奥科，却被发言者制止。比奥科和他那些街道清洁工的同事协助在整个自行车市场上寻找，但没有任何结果。最后，在教堂场景中，富人志愿者们的慈善团体被表现得高傲和浅薄，他们也没有兴趣帮助解决一个个人的问题。这个慈善团体是影片中用来与意大利共产党进行对照的主要另类社会机构，二者的表现都没有特别的有吸引力。德西卡将涉及这些

[1] 安德烈·巴赞，《评〈偷自行车的人〉》，《电影是什么？》，第2卷，休·格雷翻译，Berkeley：University of California Press，1971第67页。

机构的两个场景进行类比：当里奇讲话声音太大时，让带领人们祈祷的那位有钱律师恼怒地环视，这让我们回想到早先场景中冲着里奇呵斥的发言者。历史学者肯·弗里德曼（Ken Friedman）认为，这种怀疑主义的描述，源于当代意大利社会的变化。

> 战后，这些群体（各种左翼组织）成立了一个联盟，并没有寻求一场革命，这个为共产主义者所主导的联盟寻求通过选举获得政务官位。在拍摄《偷自行车的人》的这段时期，意大利的经济状况已经接近一个生死存亡的关头……因此，在1947年，从反法西斯统一战线向政治－社会进程转变的政治过渡，源于这个共产主义者主导的联盟的解体。于是，《偷自行车的人》使这个电影运动从描绘战后意大利的斗争与联合转变为社会批判。[1]

德西卡选择将焦点投向一个与失业相关的偶发事件，而失业是战后意大利最为重要的问题。在排除了官僚机构、意大利共产党，以及上层社会慈善团体等作为可能解决方案的同时，德西卡也将人类个体活动作为能提供略多的希望的道路来加以描绘。

正是由于偶发与巧合在叙事因果链中所具有的突出地位，人物的处境似乎更多地依赖于运气——而运气在这个社会中通常来说都是坏的。影片的意识形态似乎更多的是一种自由主义和人道主义的观点，这种观点避免把导致这一状况的责任推到任何一方，但也发现所有潜

[1] 肯·弗里德曼（Ken Friedman），《意大利电影史：1945—1951》（"A History of Italian Cinema：1945—1951"），《意大利电影中的文学和社会经济趋势》（*Literary and Socio-Economic Trends in Italian Cinema*），Los Angeles：Center for Italian Studies, Dept. of Italian, UCLA, 1973, 第115页。

在的解决方案都同样有问题。这样一种均衡的、理性的、人道主义视角的见解最终助成了这部影片的现实主义印象。它不是简单地避世，通过回避严肃的政治主题来无视这个世界的现实，毕竟，德西卡是在直面现实生活的严酷一面。但它也不是一部宣传片，不是在推广一种观点并由此被认为缺乏客观性。影片的暧昧结局反映了它"均衡的"意识形态。

《偷自行车的人》可以在不采取一个确定的意识形态立场的情况下完成结局，部分原因是故事的政治意味在最后被父子之间的戏剧性冲突所淹没。布鲁诺的叙事在场具有多种功能，其中之一是为了创造一种同情的基调，以平衡抵消影片对于政治的客观处理。这种同情以及里奇和布鲁诺之间的情感关系，很可能是《偷自行车的人》成为迄今最受欢迎的新现实主义影片之一的一个主要理由。

对古典电影的引用

德西卡和编剧切萨雷·柴伐蒂尼（Cesare Zavattini）有意识地要创造出一种针对古典娱乐影片的现实主义替代物。为了强调和明确他们背离规范的特性，电影制作者们在《偷自行车的人》中插入了一个母题，即对古典电影尤其是好莱坞影片的反讽式引用。这些引用中最为明显的是最早的两个：当里奇进入海报办公室接受指示时，他经过一面墙，墙上贴着这类影片的海报（图7.9）；他第二天接受的第一个任务是张贴丽塔·海华斯（Rita Hayworth）摆着常规的迷人姿态的海报。这些影片中的这类人物同《偷自行车的人》中的人物之间的对照是相当明晰的（里奇对这些海报主题所表现的漠不关心也暗示了这些海报所描绘的魅力同他的日常生活是多么格格不入）。之后，更微妙的是，在多个场景的背景中出现了其他电影的指涉：在市场上，里

图 7.9

奇和街道清洁工们经过的那些摊位中有一个被影迷杂志所覆盖［这个摊位中央的杂志的封面人物可以看出来是安娜·马尼亚尼（Anna Magnani），此时她是大牌明星，部分是由于她在《罗马，不设防的城市》（*Roma, città aperta*）中所饰演的角色，图7.10］。在妓院，我们可以瞥见小偷背后墙上的一张克拉克·盖博（Clark Gable）照片。

这些指涉的意味在街道清洁工开车带着里奇和布鲁诺去往第二个跳蚤市场期间变得相当明晰了。这个男人在闲聊着下雨如何毁掉了他的星期天，他评论道，他不会去看电影，因为他发现它们无聊。我们肯定会由此推断他指的是普通的流行影片，而他不喜欢是因为它们与他的生活完全不相干。这一评论反映了德西卡尤其是柴伐蒂尼的观点，他们想拍摄让劳动人民感兴趣的现实主义影片。反讽的是，他们所拍摄的那些影片结果是被其他国家精英化的艺术片观众群所珍视。

结论：《偷自行车的人》在美国的流行

与新现实主义运动中的其他影片一样，《偷自行车的人》在海外

图 7.10

比在意大利本土更受欢迎。保守的威尼斯电影节无视它，将1948年的大奖颁给了劳伦斯·奥利弗（Olivier）的《哈姆雷特》(*Hamlet*；威尼斯电影节的奖项从未颁给新现实主义影片，也很少颁给意大利影片，英国、法国和美国的常规优质影片在1940年代和1950年代的最高奖项中占据了主导地位）。但《偷自行车的人》在其他欧洲国家赢得了荣誉，而且到1949年年末，影片最终在美国发行时，它已经赢得了高度的声望。批评家们赞扬它，它在艺术影院表现良好，还同时获得了纽约影评人协会、电影艺术与科学学院的两个最佳外语片奖。在《罗马，不设防的城市》和其他影片成功之后，美国批评家们已经非常了解战后意大利的现实主义运动。德西卡被广泛地与罗伯托·罗塞里尼（Roberto Rossellini）相提并论，而"新现实主义"这个术语也不时会在这些讨论中涌现。

《偷自行车的人》完美地适应了快速增长的美国艺术电影市场，或者正如《综艺》(*Variety*)所总结的："从商业的角度说，这部片子在艺术影院大赚一笔是必然的。它应该还能在某些标准影院找到有限

的订单。"[1]这部影片将古典技法和现实主义巧妙地共冶一炉。对于美国观众来说,他们个人不会关心战后意大利的问题,但这部影片是在新颖和陌生化的外衣之下的娱乐。尽管从当下的视角看,这部影片可能看起来与其说是现实主义的,不如说是工整而常规的,但我们应该记住,在1949年它看上去处于一个温和先锋趋势的前沿,从而与普通商业电影区隔开来。

当代评论往往认为我在这里所分析的现实主义幻觉的各个方面,在当时确实是被感知为现实主义的。例如,关于情节建构,《综艺》发现,"这部片子除了中间某处有所松懈,都是以一种外国电影中少见的良好步调往前推进"[2]。不幸的是,这位评论者并没有具体指认是哪个场景,但我估计他指的是餐馆段落,我曾说其中一部分是暂时将紧凑建构的寻找情节放下,转而关注父子关系。

评论者们当然认为这部影片是现实主义的。《综艺》说德西卡属于那些"在战后意大利为一种新型自然主义剧情片找到鲜活原料的人";博斯利·克劳瑟(Bosley Crowther)写道:"这部影片强调了自然和真实,大部分镜头是在实景中拍摄,并起用非职业演员团队。"《综艺》甚至发现了摄影的现实主义:"全片的摄影可以在冷峻风格的美国纪录片式制作中位居一流。"批评家们也注意到了影片缺乏闭合的结局。克劳瑟说:"影片以一个淡出结束,就像不置可否的点头一样悬而未决。"《新闻周刊》(Newsweek)的评论者则将影片结局视为"一种克制的、戏剧性开放的高潮,在优秀短篇小说中比在电影中更

[1] 《偷自行车的人》("The Bicycle Thief"),《综艺电影评论》(Variety Film Reviews),New York:Garland Publishing, 1983, 第8卷,1949年12月7日。
[2] 同上。

常见"。[1]评论者也同样知道演员是非职业的，而且也在称赞他们的表演，尤其是饰演布鲁诺的恩佐·斯塔约拉（Enzo Staiola）。

或许最为重要的是，尽管叙事是基于当时的意大利社会，美国的评论者也能感知到它在它的主题范围内是普适的。《综艺》认为，《偷自行车的人》有"一个对于一部90分钟的影片来说简单到难以置信的故事"，然而，"尽管故事看上去如此狭窄，却几乎没有比这更博大的了。影片中所讲述的是宏大的概念，关于对与错，关于人类对安全感的迫切需求"。同样，克劳瑟发现，影片"有一个主要的——事实上是基本的和普遍的——戏剧性主题。恰恰是小人物在这个复杂社会中的隔离与孤独，具有反讽意味地享有着那些旨在安慰和保护人类的机构……德西卡在这里关注的事物并不局限于罗马，也不仅仅源自战后的无序与痛苦"。《新闻周刊》也发现，影片"有一种温暖的、人文的意义，避免了惯常的阶级斗争问题和源于混乱的堕落问题"。

上述评论在相当大程度上适用于《偷自行车的人》，影片努力做到两面兼顾：它批评了当代意大利社会，但也创造了一出最终成为关注重心的心理戏剧，使影片看起来是"普适的"，而意大利失业问题本身绝无这种普适性。不过，美国的评论者对《偷自行车的人》的泛化当然也超出了影片本身的实际程度。它的现实主义在当时也许只是对电影规范做了一个小改变，但毕竟也是一个改变。实际上，《偷自行车的人》与一个正在成长——至少在美国和英国是这样——的现实主义观念融为一体，这个观念正在成为一种新规范——依赖于心理戏剧、非大团圆的结局，以及暧昧的因果关系，而这些正是《偷自行车

[1]《偷自行车的人》，《综艺电影评论》，New York：Garland Publishing，1983，第8卷，1949年12月7日；博斯利·克劳瑟（Bosley Crowther），《偷自行车的人》（"The Bicycle Thief"），《纽约时报电影评论》（*The New York Times Film Reviews*），New York：New York Times and Arno，1970，第4卷，第2380页；《新电影》（"New Films"），《新闻周刊》，1949年12月26日，第56页。

的人》的特征，也是艺术电影惯例的一个核心特征。正如我们将在下一章中看到的，关于现实主义的新观念唤起了对《游戏规则》的兴趣，而这种兴趣在最初上映时不曾有过。

第八章
差异性矛盾的美学——《游戏规则》

《游戏规则》的主导性

假如像我在上一章中那样假定现实主义是一种形式的、历史的影片特征，贯穿于主题、叙事和风格等层面，那么《游戏规则》中的现实主义存在于何处？上流社会的题材和精心打造的平行对应都立即使它与《偷自行车的人》区分开来。然而，安德烈·巴赞对于这部影片也有深刻洞见，这部影片今日在电影界受到推崇，他在其中所起的作用可能要大于任何其他的写作者。下面这段文字呈现了巴赞分析中的力量和弱点。

> 让·雷诺阿作品中极具悖论性和吸引力的一个方面，就在于其中的一切都是那么随意。他是世界上唯一的能够用如此明显的即兴性进行创作的电影制作者。正是这一点让雷诺阿鼓足勇气在马恩河岸拍摄高尔基的作品，或者采用《游戏规则》的方式处理演员，在这部影片中，仆人之外的几乎所有演员都是如此非同凡响地超越了他们通常饰演的那些人

物。如果一定要概括地描述雷诺阿的艺术，想必应该将其定义为一种差异性矛盾（discrepancy）的美学。[1]

雷诺阿是否如同巴赞所认为的那样毫不费力地达到了他的效果，这完全是另一回事（巴赞的确称之为"表面的[2]即兴性"）。巴赞以一种相当神秘的方式假定，雷诺阿只不过是尊重他所拍摄的场景、演员和客体的本性，然后通过他的虚构和变形让这一切的真实状态闪闪发光。通过形式的分析，我们有可能确定雷诺阿采用了什么样的手法来达到这种表面上毫不费力的随意效果。不过巴赞关于差异性矛盾的概念似乎也有其价值。从新形式主义的角度看，巴赞是在描述这部影片的主导性中的某些东西。

我认为，《游戏规则》的确通过创造差异性矛盾达到了一种现实主义的效果，但这种差异性矛盾并非简单地存在于一个被建构的虚构故事与雷诺阿保存完好的一种本质真实之间。毋宁说，《游戏规则》中包含了大量基于古典影片制作原则的结构，并在很大程度上是把这些结构作为显著不同于传统的其他结构的背景。常规古典主义和这些其他元素之间的差异性矛盾，推动着我们将后者理解为是由真实性动机驱动的。因此，《游戏规则》并不是采用一个古典影片的背景，再彻底地背离它（布列松或塔蒂的影片是这样做的）。影片也没有短暂地引用这一背景来强调自身的不同之处（小津安二郎的影片经常这样做）。实际上，在《游戏规则》中，古典传统仍然大量在场，并且密切关联于但也抵牾于令影片如此迷人的"雷诺阿式"独家特征。这种

[1] 安德烈·巴赞，《让·雷诺阿》（*Jean Renoir*），W. W. 哈尔西二世（W. W. Halsey II）和威廉·H. 西蒙（William H. Simon）翻译，New York：Simon and Schuster, 1973，第30页。
[2] 此处的"表面的"和上一段引文中的"明显的"对应的都是"apparent"，意思各有侧重，故译文如此处理。——译者注

古典手法与非古典手法的并置存在于影片的所有层面之上：在叙事线上，在空间和时间的整体铺展上，甚至在题材的形式结构上（这一点不同于《偷自行车的人》，在《偷自行车的人》中，某些技法——剪辑、声音——由于符合古典的用法而"不可见"，同时其他技法则在现实主义的方向中背离了古典主义）。就后者而言，《游戏规则》将常规的和社会的表象对照于对这些表象的非常规背离。因此，差异性矛盾的手法存在于惯例和对规范的背离之间，并担任了主导性，方式类同于《于洛先生的假期》中的交叠和《一切安好》中的间离。

叙事：平行对应与暧昧性

这部影片最引人注意的特点之一，就是广泛、系统并明确地使用平行对应。批评家们总是提到在整体的仆人阶层和主人阶层之间、在狩猎和游乐会之间、在各种特定的人物之间的对照关系。安德烈和马索都是偷猎者——马索既是字面意义的也是隐喻性的偷猎者——他们同时企图勾引其他男人的妻子，最终导致安德烈之死。罗贝尔和舒马赫都是愤怒的丈夫，两人都在游乐会的过程中同竞争者打斗。奥克塔夫在某些方面类似马索，克里斯蒂娜似乎想要仿效莉塞特的某些特征。《游戏规则》实际上非常明确地表达了这些平行对应，正如马索说的，安德烈像猎场上的动物一样被杀死，或者当罗贝尔命令科尔内耶"停止这个闹剧"时，科尔内耶问道："哪一个？"实际上任何一个观者在第一次看这部影片时都会注意到这些平行对应中的大部分，但批评家们通常用过多的篇幅分析它们。这个例子可以说明执意将阐释作为主要的批评工具是如何将影片呈现得平庸的：批评家们采用的方法是对已经明确的意义进行阐释，因此只是将《游戏规则》中的基本结构加以知觉自动化，但同时却将赋予影片众多趣味的那些具有系统挑战

性的结构一带而过。

平行对应赋予影片一个紧凑叙事建构的外观。那些人物和情节活动都经过细致的安排，从而彼此匹配或对照，而且因为有众多人物和事件，一张密集的互动关系网就产生了。部分是由于这些平行对应，我们能够轻松地把握住基本的故事线索。片中也许人物众多，但他们都关注着习俗化的形象、多变或忠贞的爱情、诚实的品性，等等。实际上，平行对应在这里极为重要，在将影片统摄为一个整体方面发挥着几乎同因果关系一样大的作用。

平行对应是对18世纪法国戏剧某些原则的普遍应用的一部分。《游戏规则》引用了这一传统，首先是开场字幕，引用了博马舍（Beaumarchais）的《费加罗的婚礼》（*Le Mariage de Figaro*）中的话（这段引语在游乐会段落中回归，第一个镜头是钢琴上的乐谱的特写，上面是丘比特瞄准射箭的速写——这呼应了博马舍文本的结尾："如果爱情有双翼/难道它不会飞翔？"）。古典法国戏剧的准则已经走向极端，它要求有完美的因果链动机，并伴之以时间与空间的统一。喜剧常见的惯例包括误认的身份、伪装、恋爱伴侣的频繁切换，以及主仆之间的平行对应。《游戏规则》采纳了其中一些手法，但用了一种有选择性的具有自觉意识的方式。

然而，正是在这样细致的结构中，影片置入了非常规的叙事面向。紧凑的平行对应和传统的类型惯例是重要的，但因为隐瞒了一些关键性的事件和人物动机，影片的部分内容仍然是无解或暧昧的。这种不明确性的主要原因是，叙述拒绝提供克里斯蒂娜和安德烈在后者飞越大西洋之前的关系的信息。然而我们往往习惯于在一开始不去注意这部分原基故事事件的省略。《游戏规则》的叙述似乎特别客观，它以一种交流的方式将广泛和深度的背景情况告知我们。从第一个场景开始，叙述就建立起在情节活动中的重要时刻跳动于人物之间的可

能性：当安德烈向电台采访记者提到克里斯蒂娜，我们马上就跳到了克里斯蒂娜的卧室。叙述用交叉剪接让这个被谈论的女人登场（尽管她关收音机时的表情没能表明她的反应）。同样，我们很快看到奥克塔夫和罗贝尔的反应。当罗贝尔给他的情妇打电话时，我们也立即看到了她，接着他们确定的约会很快就导向他们讨论彼此关系的一次会面。简言之，我们得到的印象是，叙述会带着我们去往最具因果重要性的时间和空间，自由地向我们呈现信息。此外，叙述似乎是全知全能的：我们没有形成对任何一个单独人物或一群人物的空间黏着，而这种空间黏着本会限制我们对其他人物的了解。叙述对所有人物都了解得同样清楚。因此，我们可以认为影片的叙事特别密集；我们在快速的相继进程中（有时是同时）获得众多人物的大量信息（与此对照的是，布列松的影片很快就昭示着叙述的拒绝，让我们无法获取大量的原基故事信息）。不过，《游戏规则》却任意地隐瞒了关于克里斯蒂娜的过往经历和当下反应的信息，而我们需要这个信息来建构一条没有暧昧性的原基故事线。

作为影片表面上的交流性的一部分，叙述告知我们一些过去的原基故事事件——发生在影片开场安德烈飞机降落之前的那些事件。下面列出了我们所知的前情往事的基本信息，实际上所有这些信息都是在早期场景或我们首次看见相关人物时提供给我们的。

1. 奥克塔夫和克里斯蒂娜从小在维也纳一起长大，在那里，奥克塔夫师从克里斯蒂娜的父亲，后者是一位著名的指挥家，现在已经去世。奥克塔夫没能成为指挥家。
2. 由于经济萧条，马索丢了家具修理工的工作。
3. 罗贝尔和热纳维耶芙的情人关系已经超过三年了。
4. 克里斯蒂娜和罗贝尔大约在三年前结婚。

5. 莉塞特和舒马赫大约两年前结婚。

6. 莉塞特和奥克塔夫调情或私通已经有一段时间了。

7. 圣奥班仰慕克里斯蒂娜已经有一段时间了。

8. 克里斯蒂娜认识安德烈已经有几个月了，她刺激他通过飞越大西洋来证明他对她的爱情。

9. 最近，罗贝尔和克里斯蒂娜筹划在他们的庄园举行一场狩猎派对。

10. 最近，舒马赫写了一封信，要求将莉塞特调到庄园去。

这些信息多数都是关于人物的状况和关系，并不包含能立刻在早期场景中见到后果的特定事件。安德烈的电台发言构成了诱发因素，在整部影片过程中以某种方式影响了所有其他人际关系（狩猎派对构成了另一个孤立事件，作为一个动机将所有人物聚集在一起，从而使得他们之间的互动以一种浓缩的方式呈现出来）。

但是，这种表面上富有交流性的叙述，实际上隐瞒了几条关键的原基故事信息，而这些信息能让我们理解安德烈情绪爆发的原因及其引发的后果。具体而言，我们始终都不知道，在安德烈和克里斯蒂娜的数月友谊期间究竟发生了什么。他们有苟且之事吗？是她爱上了安德烈但需要对丈夫保持忠贞吗？她只是把安德烈当成一个朋友吗？她不确定自己的感觉吗？她做了什么以至于让安德烈以为她会爱他？尽管影片中有大量的交谈提到他们的关系，我们所获得的相关信息却非常少（在圣奥班对克里斯蒂娜的仰慕中出现了相同的暧昧性，也更加间接。她曾以某种方式鼓励过他？她向莉塞特询问的与男人的友谊的问题或许也可以适用于圣奥班，当她在游乐会期间出人意料地首先转向他时，我们就知道是这样了）。

用常规方式告知我们关于克里斯蒂娜和安德烈的关系的信息，可以引入一段闪回，表现他飞越大西洋之前他们在一起的场景。他们也可以对彼此或其他什么人谈到他们之间的关系。奇怪的是，他们从来没有在一起讨论过这个问题，与朋友们也言之甚少。我们也可能会预期在车祸之后，安德烈会在他与奥克塔夫对话时告诉我们，但他并没有把克里斯蒂娜的事情告诉他的朋友，他只是谴责了罗贝尔，然后再次说他飞越大西洋是为了克里斯蒂娜。之后，奥克塔夫向罗贝尔保证，安德烈与克里斯蒂娜之间什么也没有发生——但他是怎么知道的？他是对的吗？

　　从根本上说，我们只知道这一关系对安德烈产生的后果。他爱上了克里斯蒂娜。我们还需要对他更了解一点，因为他的主要功能就是推动现有关系的变化。然而，尽管剩下的叙事活动是围绕着克里斯蒂娜展开，我们对她的动机和感受却知之甚少。

　　我们所发现的关于她的众多情况，都是通过其他人物的评述。实际上每个人都在一处或多处总结了她的个性特征。这是叙述传达人物信息的标准方式，但是，我们依然难以判断哪些人物说得有根据。热纳维耶芙认为她是一个不通世故的外国人，但这可能是出于前者的巴黎沙文主义。奥克塔夫不止一次暗示，克里斯蒂娜仍然还像个孩子，并且需要别人的保护——然而她本人却把关于友谊的公开声明处理得非常得体，而且至少在狩猎之后的那天早晨，她在同热纳维耶芙之间的谈话中表现得足够世故（克里斯蒂娜似乎相信奥克塔夫就是那个需要保护的人；她在宣称爱着奥克塔夫的话中，包含了她将照顾他的表述："我会照顾你的。"这让我们回想起莉塞特在两个女人讨论生孩子的场景中说过的话："只是照顾孩子需要很多时间。"）。雅姬告诉安德烈，他与克里斯蒂娜在一起是在浪费时间，但她这样说也可能是出于嫉妒。在这部强调人物强撑面子的影片中，几乎所有人物对克里斯蒂

娜的看法都是可疑的。

对其他那些人物来说，叙述并没有同样地压制动机或过往的情节活动。在最简单的层面上，影片中有一群次要人物以古典喜剧的方式被塑造出来，即每人一个特征。上层阶级的人物有：夏洛特，她热衷于玩牌；拉布吕耶尔夫人，她是一个癔病患者；同性恋者，关于此人我们唯一知道的就是他是一名同性恋者；将军，他忠于传统的贵族价值观，等等。这些人作为上流社会的合唱队与横截面发挥着作用（克里斯蒂娜必须对他们维持脸面），他们给大多数场景添加一种反讽的笔触——最重要的是，将最后一场戏的焦点投向罗贝尔和克里斯蒂娜的行为，而不是安德烈之死。《游戏规则》成为一部苦涩的讽刺剧而不是悲剧，很大程度上就是由于这些人物，但履行这些功能并不需要他们是复杂的人物。同样，大多数仆人要么只有一个人物特征（科尔内耶像模范管家吉夫斯那样称职，私人司机是反犹主义者，厨师则很务实），要么就根本没有得到任何个性化的塑造。一般而言，这些小人物遵循的是直接的人物塑造规范，从而将克里斯蒂娜的暧昧行为衬托出来。

其他主要人物则介于这两个极端之间。每个人物都由一组相当鲜明的特征构成，叙述让我们能够把握住这些特征，因为他们频繁地表达着自己的态度和对彼此的看法。他们可能是不真诚或善变的，但我们通常也能够认识到这一点。总体而言，他们仍然是一以贯之的，所作所为也是我们能预见的，唯一的例外是他们同克里斯蒂娜的交往。他们中没有人能完全了解克里斯蒂娜，他们对她的反应就使得他们自身的行为具有一定程度的暧昧性，而这正是克里斯蒂娜的特征。例如，奥克塔夫通常的行为方式是合乎理性、始终如一的，但他面对克里斯蒂娜的示爱时所做出的反应却是难以解释的。我们于是要询问几个关于他的问题，同样的问题之前主要是关于克里斯蒂娜的。他真的突然

意识到他浪漫地爱着克里斯蒂娜？或者，他只不过说出了他觉得克里斯蒂娜想要他说出的话（也就是说，他再一次保护着他）？然而，总体而言，这些人物并不模糊。例如，罗贝尔始终按照我们对他的预期行事，因为他坦白了对克里斯蒂娜的爱和自己的软弱，而这种软弱让其他人物能够操控他。热纳维耶夫在影片早期就宣称她渴望与罗贝尔在一起，虽然她后来表示愿意和他分手，但那场戏仍然暗示她实际上还是希望保持他们之间的关系，她后来在游乐会上的行为证实了这些暗示。马索、舒马赫和莉塞特也都按照他们所说的话行事，而情节活动引导着我们的期待（例如，马索明显立刻吸引了莉塞特；舒马赫扬言要射杀马索；莉塞特表达了对调情的看法）。

克里斯蒂娜仍然是多数叙事暧昧性的来源，这就引出了《游戏规则》中的表演问题。从影片最初发行开始，批评家们就普遍在评论特定角色的表演了。巴赞认为所有上层阶级的角色都是反类型的，而由此产生的不协调则被雷诺阿用来服务于现实主义的目的。其他评论者提到雷诺阿自己（饰演奥克塔夫）的表演，偶尔也提到马塞尔·达利奥（Marcel Dalio）饰演的罗贝尔在形体上与法国贵族的所谓不相称，当然还不可避免地提到诺拉·格雷戈尔（Nora Gregor）饰演的克里斯蒂娜的形体与表演"问题"。亚历山大·塞森斯克（Alexander Sesonske）在他大体上颇有裨益的分析中，发现格雷戈尔"冷淡并僵硬"，但他认为这在主题上适合于她所处的位置，因为她是一个与法国社会格格不入的外国人。雷蒙德·德格纳特（Raymond Durgnat）评论她"缺乏戏剧经验"，并且认为她的加盟改变了对克里斯蒂娜的人物塑造（言下之意就是她不符合原始剧本的要求）。克里斯托弗·褔克纳（Christopher Faulkner）发现她的表演是不到位的，引发了一个"关键谜题"。杰拉德·马斯特（Gerald Mast）认为她缺乏形体吸引力，总体上不适合这个角色，但他与巴赞的一致之处在于，他发现这种角

色分配不当的好处在于，增加了暧昧性和神秘感。[1] 这些评论者中的一些人传达了这样一个印象，即格雷戈尔缺少经验，雷诺阿之所以选择她仅仅是因为他在她身上看到了他觉得适合这个角色的某些特质。事实上，格雷戈尔之前就已经是一名无声电影演员了［最著名的作品是卡尔·德莱叶1924年的乌发［UFA］影片《米克埃尔》(*Mikaël*)］，并且在1930年左右这个短暂的多语种制片时期，到好莱坞领衔主演了多部米高梅影片的德语版。从1930年代早期开始，她似乎离开了电影事业，但她很难说是一名缺乏经验的业余演员。在考察她的表演时，我们应该询问，这种怪异之处是出于不到位还是其他某个原因，也要询问，克里斯蒂娜的暧昧性是不是格雷戈尔的表演带来的。实际上，我想说明的是，她的表演同雷诺阿、达利奥，以及饰演安德烈的罗兰·图坦（Roland Toutain）一样，对于角色来说都是不到位的。正如我们已经看到的，叙述是系统地对克里斯蒂娜做出不同于其他人物的处理，省略了她过往的关键活动，并很少让她像其他人物那样以开放的方式表达自己的感觉和意见。

总体来说，选角遵循着影片的总体策略，其中相当数量的演员的外表举止符合电影表演的古典惯例；正是在这一众生相的衬托下，那些非仆人角色的主体表演因为更加现实主义而被凸显出来。饰演马索的朱利安·卡雷特（Julien Carette）以滑稽仆人角色而著称；同样，饰演莉塞特的波莱特·迪博（Paulette Dubost）也在之前的多部法国

[1] 参见亚历山大·塞森斯克，《让·雷诺阿：法国电影1924—1939》(*Jean Renoir. The French Films 1924—1939*)，Cambridge：Harvard University Press, 1980，第418页；雷蒙德·德格纳特，《让·雷诺阿》(*Jean Renoir*)，Berkeley：University of California Press，1974，第186页；克里斯托弗·福克纳，《让·雷诺阿：参考资源指南》(*Jean Renoir：A Guide to References and Resources*)，Boston：G. K. Hall, 1979，第120页；杰拉德·马斯特，《〈游戏规则〉影片指南》(*Filmguide to The Rules of the Game*)，Bloomington：Indiana University Press, 1973，第22页。

影片中饰演女仆；而饰演舒马赫的加斯东·莫多（Gaston Modot）有数十年的电影表演生涯，饰演过从喜剧角色到阴郁反派的各种人物。这三个人的表演都恰如人们的预期，以略微明显的方式饰演戴绿帽者（莫多）或小丑（卡雷特）。马索在引导罗贝尔去看他布置的捕兔陷阱时摆出的小体势（图8.1），就属于这种角色的夸张惯例。小角色的演员们甚至以更加明显的方式在表演。例如，在拉布吕耶尔夫人提出要海盐之后，助理厨师朝天上翻白眼（图8.2）。同性恋者的行为同富兰克林·潘伯恩（Franklin Pangborn）的表演流派相去不远。大体上，这些小角色的演员都可以直接转入好莱坞的社会喜剧而没有任何问题。

在这么多当时的标准表演衬托下，饰演上层阶级主角的演员们在不同程度上被凸显出来。饰演热纳维耶芙的米拉·帕雷利（Mila Parély）可能是最接近规范的一个。然而有趣的是，我们知道她是一个做作的、世故的巴黎人，这就引导我们将她的表演视为一种表演，并努力去确定她的做作言行背后的"真正"感觉。关于这一点的核心时刻在她在沼泽地同罗贝尔表明她也厌倦他并打算分手之后到来了。这时突然出现一个她的特写，从罗贝尔那里移开，突出了她请求一个告别的时刻，这个告别将让她回忆起三年前，当时克里斯蒂娜还不在（图8.3）。她言词背后的紧张透露给了我们，而不是罗贝尔（这时他在焦距之外，而且也没有看着她），从而暗示她的真实感觉与她的言词不符。至于饰演罗贝尔的达利奥，可能在大多数现代观众看来完美地契合于这个角色；让一个犹太演员饰演法国贵族会让某些1939年的观众明显感到不协调，而大多数当代观众大概已经失去了这种感觉。实际上，他的外表现在看起来是完全适当的，他的体势和表情圆熟巧妙——例如丢了一只螺钉时，他突然从优雅转入疯狂的举止；他在向马索发出危机解除信号时那潇洒的一声响指；还有他在游乐会上展示

图 8.1

图 8.2

图 8.3

那台崭新的利蒙奈尔风琴期间,他扫视观众和风琴时那著名的得意扬扬但又尴尬的目光。

现代观众可能会对罗兰·图坦饰演的安德烈更感困惑,因为他在狂野的爆发和冷淡的沉默之间切换——然而,那时他本就是一名法国B级动作片明星,而且据说私下还是一名赛车手。至少对于1939年的观众而言,他应该适合于出演这一类型的人物。但即便在今天看来,他的表演也是功能性的,因为我们应该关注的不是安德烈自己的反应,而是他的行为对他周遭的那些人所施加的后果。当然,他同雷诺阿和格雷戈尔共有的这种形体的笨拙通常会让他不太像一个常规的浪漫男主角——然而,再一次,这个人物原本就没被设计成这样。雷诺阿的表演距离影片中的古典规范更远。他的语速比正常情况下快得多,并且使用了非常直白的体势,车祸之后的那场对话中尤其如此。

更成问题的是,格雷戈尔显然不适合担当常规的浪漫女主角,尤其还是一个让片中如此多的男人倾慕的妖女。她并不特别漂亮,年纪对于一个结婚三年的天真小媳妇来说显得稍大,而且还有点笨拙(注意游乐会场景早期她在后台的笨拙体势,这是她对热纳维耶芙拥抱罗贝尔的反应);其他演员讲话时,她常常注视着他们,表情很少变化。然而这个和其他那些非常规的表演都暗示了一个真实性动机。如果我们并不想排斥这些表演,那么我们就能通过求助于一些观念来使之合理化,这些观念是(1)并不是所有人的行为都采用同样的方式(有些人体势丰富,而其他一些人则不喜表达);(2)外表不那么光鲜的人也会坠入爱河(实际上,那些与电影明星一样靓丽的情侣在现实中纯属例外);(3)我们并不总是能够理解人们的行为。实际上,已经有几个评论者指出,安德烈同圣奥班的打斗也许看上去傻,但与好莱坞西

部片精心编排的拳斗场面比,很可能更接近真实。[1]我认为,《游戏规则》邀请我们对影片中的某些表演做出的,正是这样的合理化。

　　这样看来,格雷戈尔的表演很有可能向我们传达了剧本中以人物特征和反应的方式提供给我们的一切。当她在床上同奥克塔夫开玩笑时,她说:"我可不想成为毁掉一位伟大英雄的红颜祸水……"这让我们能一窥她的态度。格雷戈尔是以玩笑的方式讲这番话的,装出演讲般的浮夸语调,而奥克塔夫则以微笑回应。影片的这个地方——既反映在台词本身,也反映在台词的表达方式上——透露出克里斯蒂娜并不像其他人物(还有被这些人物带着走的某些批评家)所以为的那样天真。她明显知道面对公众以及伪装自己的感情所需要的惯例。这一小段与奥克塔夫的对手戏埋下了伏笔,后来她就可以讲出那段圆滑的话,掩饰安德烈来到庄园的尴尬情境;在那里,她将自己陈述为这位"伟大英雄"的友好激励者而不是"红颜祸水"。格雷戈尔在这个讲话中的表演并没有不到位,其他那些暗示克里斯蒂娜内心感觉的地方也是一样的情况。当拉布吕耶尔夫人开始告诉她白喉疫苗的事情时,她半开玩笑半厌烦的反应暗示了克里斯蒂娜可能已经厌倦了她上层阶级女主人的角色,这也帮助解释了为何她在游乐会期间转向为数多达三个的潜在情人。她在狩猎场景中关于她已经厌倦了射击的台词,似乎也证明了这一点(这里的意思并不是因为只有她不能享受屠杀动物的快感,所以她才是一个内心敏感的人)。她还渴望要孩子,而这也让我们做出上述判断。要注意,她想要孩子的原因(在英文字幕中没有传达出来),是他们可以填充她的时间。莉塞特说:"你必须把所有

[1] 参见杰拉德·马斯特,《〈游戏规则〉影片指南》,Bloomington:Indiana University Press, 1973,第54页;亚历山大·塞森斯克,《让·雷诺阿:法国电影1924—1939》,Cambridge:Harvard University Press,1980,第402页。

的时间都拿来照顾他们，要不就干脆别生。"克里斯蒂娜回答："那太好了。我不再考虑其他事情了。"（这个反应似乎同莉塞特早先的断言矛盾，当时莉塞特对奥克塔夫说，让克里斯蒂娜夜不能寐的原因就是对安德烈的思念——这又一次例证了一个人物对克里斯蒂娜的评论似乎是有问题的。）同样，格雷戈尔在她与奥克塔夫的其他场景中，都是按照角色许可的程度尽量表达。因此是叙述，而不是表演，将克里斯蒂娜呈现得暧昧，而她的这种矛盾状态也不时地波及其他人物及其情节活动。

如果说古典法国戏剧的紧凑结构，尤其是它的平行对应，提供了《游戏规则》中包含的叙事背景，那么影片中混杂的调子及其暧昧性则构成了对传统的主要背离。作为一部引用了古典戏剧的影片，《游戏规则》似乎不愿被归入一个公认的类型；它仍然是喜剧与悲剧惯例的一种不稳定的混杂。各种情侣之间的切换以及身份误认的情况，导致的结果是死亡，而不是一批幸福的伴侣。不过，安德烈之死是一场意外的结果，而意外发生在他意图拐走东道主妻子的不名誉行为中——很难说是伟大法国悲剧中的英雄之死［例如，在拉辛（Racine）的悲剧《费德尔》（*Phèdre*）中，就以非常崇高的措辞描述了希波吕托斯被海怪杀死］。至于表演，基调的突然切换和叙事中的暧昧性可以通过诉诸真实性动机就能非常轻易地得到理据。现实不是被结构的，因此它承认不协调和暧昧性。我们并不总是理解别人，因此，我们也可能不理解他们的行为。叙述所提供的故事信息的裂隙，暗示了不完整性。尽管在古典影片中，我们通常会知道我们需要知道的一切，但在现实中，我们承认我们永远也不可能彻底了解任何事情。暧昧性由此成为一种方式，提示我们将这部影片的叙事当成现实主义的。

从1940年代后期开始，随着国际艺术电影的成功，暧昧性作为现实主义的一种提示已经是一个人们熟悉的惯例。像《偷自行车的人》

这样的意大利新现实主义影片包含着开放式结局和偶然性事件，成为广泛运用这一概念的第一批影片。之后，当新浪潮影片反叛当时的法国古典电影规范即"优质电影"（Cinema of Quality）时，它们是部分地通过诉诸现实主义来实现的。实景拍摄和其他风格特征固然重要，但这些影片也利用了松散的情节、因果关系的裂隙和悬念［例如《四百下》（*Les quatre cents coups*）中的定格镜头结局］来创造暧昧性。安东尼奥尼的心理剧、伯格曼愈发神秘的象征主义，以及类似的有助于让欧洲艺术电影赢得美国知识分子喜爱的特质，都巩固了暧昧性与现实主义之间的关联——这种现实主义总是与过于齐整、过于直白的好莱坞影片形成对比。

对于雷诺阿来说，不幸的是，暧昧性尚不能被那些在1939年观看《游戏规则》的少量观众轻易地将理解为一种现实主义的惯例。当然，一些自负为高端艺术的欧洲影片早在1920年代就已经在利用暧昧性了。例如，《卡里加利博士的小屋》就有一个暧昧的结局（那位博士真的是一个好人，还是与卡里加利本人一样邪恶？）；在让·爱泼斯坦（Jean Epstein）的《三面镜》（*La Glace à trois faces*）中，我们不能确定一个男人的三个情人关于他的三种不同讲述哪一个（假如有的话）是准确的，影片完全是围绕这一点结构的（影片标题和其他强烈的语境提示都在警示我们，暧昧性是本片的主导性）。这些影片以及其他类似的1920年代影片都明确地表现出对好莱坞影片准则的激进背离，并且，与更晚近的"艺术电影"一样，它们主要是吸引那些对复杂的影片形式以及挑战阐释策略感兴趣的知识分子。主要的非古典风格运动到1930年代早期就已不复存在；到那个时候，对古典主义的挑战通常是更直接地诉诸现实主义。新现实主义的早期先驱在几个国家都出现了：在意大利是瓦尔特·鲁特曼（Walter Ruttmann）的《钢》（*Acciaio*, 1933），在法国是雷诺阿的《托尼》（*Toni*, 1935），在日本

是小津安二郎的《东京之宿》(*An Inn in Tokyo*, 1935)。然而，这些影片并不仅仅依靠暧昧性来作为一种现实主义的提示，还依靠更多的选项，例如实景拍摄、劳动阶级的环境，以及定位于大萧条的主题（与古典电影的摄影棚光鲜感形成对照）。

在这种情况下，雷诺阿将古典叙事规范同暧昧的因果关系和人物塑造共冶一炉，可能对于1939年的观众来说是过大的挑战。雷诺阿似乎相信，观者的对立反应是由于他们不满于影片中的社会批评，这一点是否属实，现在已经难以确定了。不过鉴于他们似乎总是发现奥克塔夫这个人物不可理喻（雷诺阿后来的删剪主要是针对这个角色），我猜想，至少部分问题是源于他们缺乏适当的观看技能——在1930年代后期，这不足为奇。克洛德·戈特尔（Claude Gauteur）在《1939年〈游戏规则〉及其批评》("*La Règle du jeu* et la critique en 1939")这篇宝贵的文章中指出，批评界对《游戏规则》并非一致恶评。但是，正如戈特尔所说，那些没有保留的差评往往出现在那些大发行量的报刊如《晨报》(*Le Matin*)、《费加罗报》(*Le Figaro*)、《巴黎-南方》(*Paris-Midi*)，以及其他具有相当影响力的报刊。那些给予赞许短评的评论者常常也会有所保留，通常是关于格雷戈尔和雷诺阿的表演。最正面的讨论登载在那些小众的专业电影和艺术杂志上，例如莫里斯·贝茜（Maurice Bessy）在《电影世界》(*Cinémonde*)上的评论。[1]

戈特尔对这些评论做了归类。一些评论攻击雷诺阿是一个左翼电影制作者，更多的则仅仅表示不能理解这种类型的混杂，下文就是典型的反应：

[1] 参见克洛德·戈特尔，《1939年〈游戏规则〉及其批评》，《电影杂志：画面与音响》(*La Revue du cinema: image et son*)，第282期（1974年3月），第56页。

让·雷诺阿先生究竟想做什么？这是我最终离开这场奇怪的表演时向自己提出的问题。是那种让弗兰克·卡普拉（Frank Capra）飞黄腾达的讽刺喜剧？但以大量对白的方式呈现出来的劳动筋骨的幻想，恰恰对立于反讽精神。一部风尚喜剧？那么是谁的风尚？片中人物并不属于任何已知的社会类型。一部剧情片？这场阴谋的实施方式如此幼稚，以至于我们没法流连于这个说法。[雅姆·德科凯（James de Coquet），《费加罗报》][1]

其他评论者表达了基本相同的观点。

人物塑造也受到了批评，一位评论者在提到游乐会场景时宣称：

所有这些混乱令我们发笑，然后开始困扰我们。我们意识到已经看到影片的三分之二，却还是对主要人物基本一无所知。雷诺阿先生绝妙地利用了他们的下意识动作和外表。但除此之外，我们什么都分辨不清。如果导演想向我们展示他们头脑和心灵的空虚，那他走得太远了。即使是那些花蝴蝶式的滑稽人物，在他们的欲望和趣味之中终究还是保留着某种一致性。创作者不应该只通过狂热收集音乐盒这一点来描绘一个有钱人。[弗朗索瓦·温尼内尔（François Vinnueil），《法兰西行动》（L'Action Française）][2]

因此，尽管的确有一些人立刻意识到《游戏规则》的那些迷人特

[1] 参见克洛德·戈特尔，《1939年〈游戏规则〉及其批评》，《电影杂志：画面与音响》，第282期（1974年3月），第60页。

[2] 同上，第61页。

性（有趣的是，这些人大多是电影史学家），但总体的反应是不理解。

然而，本片恢复原貌后在1959年威尼斯电影节的重映，并在整个1960年代逐步地被重新发现，这些都幸运地契合于这个时期对艺术电影的巨大兴趣，而当时暧昧性/现实性的惯例已经牢固地树立起来。正如我们在前一章中看到的，暧昧性远非提示真实性动机的唯一方式，而且那也不是它的一成不变的用途。实际上，围绕《游戏规则》初映和重映时的不同环境，证明了真实性动机具有特定的历史属性。

空间与时间

《游戏规则》中，创造空间的电影技法遵循的主导性策略类似于叙事层面上的主导性策略。例如，影片包含了很多以好莱坞风格的布景、布光、取景和剪辑方式处理的片段。一些对话场景是通过正反打镜头或其他连贯性的分镜手法来呈现的，而且给每个演员都设置了三点布光。但其他场景却包含了对古典好莱坞用法的明显背离：实景作业和摄影棚布景之间的仔细匹配超越了好莱坞的典型做法，而庞大、房间众多的庄园场景与狭窄、四面墙的走廊都是不常见的。由于这样的布景而增加的摄影机运动被认为是特有的"雷诺阿风格"。很多场景也避免正反打镜头，让同时出现在银幕上的人物多于古典影片的典型情况。

巴赞重点论述画外空间和景深，视其为这部影片的现实主义特征，这无疑是正确的。尽管正如我所提过的，并没有任何影片特征天然就是现实主义的，但在这部影片的语境中，这些技法结合起来暗示了一个现实的空间。叙事具有当代社会习俗的主题，系统地混杂各种基调并利用暧昧性，因此也向我们提示着那个方向。此外，所有的声音与视觉手法结合起来暗示了一个向四面八方连续扩展的空间。画外空间

不曾如《吸血鬼》（*Vampyr*）中那样被不连贯或不可能的提示所破坏，[1]或如《尼伯龙根：西格弗里德》（*Die Nibelungen: Siegfried*）中那样保持着相当的中立性。通过人物运动、摄影机运动、布景设计和画外音，频繁地揭示或隐藏画外空间，《游戏规则》诉诸我们关于真实世界的空间图式。真实空间没有边界，在我们所看之处的背后、在我们的背后、在四面八方，总存在某些事物。在任何一个影片故事中，一小块空间构成了叙境世界的一部分，但电影制作者可以选择一些技法，强调或淡化连贯地延伸着可见空间的画外空间。

在《游戏规则》中，布景设计在给我们创造出一种非同寻常的广阔而连贯的空间感方面发挥着关键作用。一些布景设计尊重着古典规范：克里斯蒂娜巴黎住处中的卧室的设计就像一部好莱坞影片中的卧室。但庄园的底层是作为一个单元来建造的，这在好莱坞风格的电影摄制中并不常见。至少从1910年代早期开始，在美国就已经有了多重房间的布景设计，但一个布景单元包含两个或三个以上房间的情况是不常见的。雷诺阿的布景设计是欧仁·卢里耶（Eugène Lourié），他建造的庄园内景是同实景中真实庄园的外观相匹配的，他构想了一个巨大的入口门厅作为其他房间的中枢。

> 我想把这层楼的所有房间都布置在同一个场景中，以便明确地展现房间之间的视觉联系，也使让（雷诺阿）得以更流畅地调度莫多对神出鬼没的卡雷特的连续追逐。这样可以提供更优雅的拍摄方式，无须迫使摄影机从一个场景切换到另一个场景。通过这两个表演空间的结合，我得以拥有大约

[1] 参见大卫·波德维尔，《卡尔-特奥多尔·德莱叶的电影》（*The Films of Carl-Theodor Dreyer*），Berkeley：University of California Press，1981，第103—109页。

长150英尺宽60英尺的可用区域。[1]

卢里耶既追求连续的空间，也追求历史的真实；他购买了一部真正的17世纪橡木楼梯，并围绕它建造了一个门厅。他也不采用标准的法国制片实践，将绘制好的纸贴在地板上，而是代之以真正的镶木地板，并用混凝土板模仿大理石。房间以不同时期的风格来装饰，赋予一种房主世代相传的变迁感；巴黎住宅中的镜子的设计传达了1930年代后期富家室内的实际风尚。楼上长长的走廊在古典影片中很难见到，而随着摄影机跟随罗贝尔摇拍，它的全貌得到了华丽的展现（图8.4、图8.5、图8.6）。走廊的极端长度和几乎完整的四面墙壁（只在摄影机背后有一个小缺口，方便安置人员和设备）表明影片在布景设计上力图达到逼真的效果（其他类似的内景还包括仆人的餐厅与厨房——另一个大景深的场景——还有巴黎住宅中带有中央楼梯的大门厅）。

很少有批评家花很多时间去考察《游戏规则》的布景设计，即便它可能是整部影片中最明显的现实主义手法组合。巴赞详述了用来展现空间的取景，然而如果没有足够容量的场景，大量的摄影机运动和景深就是不可能的。或许巴赞同很多评论者一样，假定即便内景也是在实景中拍摄的，当然，卢里耶设计的布景暗示了一个真实的庄园内景，并取得了惊人的成功［还有一个切换也表现了他的技巧，即从科尔内耶为热纳维耶芙撑伞的外部实景镜头（图8.7）切到一个朝向门的推进镜头，热纳维耶芙站在门内同其他门厅里的客人打招呼（图8.8）。我们难以察觉向摄影棚布景的转换出现于这里，而不是出现于随后到

[1] 欧仁·卢里耶，《我的电影工作》（*My Work in Films*），New York：Harcourt Brace Jovanovich，1985，第62页。

图 8.4

图 8.5

图 8.6

图 8.7

图 8.8

门厅内景的切换；布景的匹配堪称完美]。

《游戏规则》中的布景很好地说明了通过复杂的形式操控是怎样可以创造出现实主义的。卢里耶曾回忆道："我们一开始勘景时，就决定在摄影棚里拍摄内景。雷诺阿一如既往地偏好布景中的受控条件，

不喜欢实景拍摄的随机安排。"[1]实际上，细致的场景布光，尤其是在狭窄的楼梯过道中的布光，在相似的实景内景中是不可能实现的。电影制作者通过对多种风格手法的仔细规划和协调，获得了现实空间的效果。

雷诺阿并没有与卢里耶一起设计，心中也没有勾画具体的取景方案。根据卢里耶的说法，实景拍摄的延迟，使得雷诺阿只是在摄影棚工作开始之前不久才熟悉现场。实际上，"舞厅的布景及其背后毗连的过道，使让明确地知道如何调度舞会段落和舒马赫追逐戏的开场。"[2]卢里耶曾在雷诺阿更早的影片中与他合作过，似乎提前就计划给雷诺阿提供最大的灵活度，满足他富有特点的景深调度和摄影机运动。在这样做的过程中，卢里耶甚至可能进一步夸大了他之前的设计原则，让雷诺阿能将之前影片中所采用的那些技法推进得更深入。

由于有可能暗示出庄园内宽敞的连续空间，雷诺阿得以编织出一张风格手法的复杂网络，在更常规的用法的背景之上，再次为真实的时间、空间和情节活动设置提示。大多数风格手法都围绕着密集的喧嚣活动和人物互动的暗示调和在一起。这并不奇怪，因为《游戏规则》就是一部社会讽刺剧，目标是将一群典型人物的情节活动一般化。从这一意义上说，我们可以认为《游戏规则》中的现实主义具有一种意识形态目的：让我们能将影片相当概括而明显的主题视为可应用于当代法国社会。《游戏规则》要求我们将核心人物视为现实主义的人物，是密集的情节活动式样的组成部分。

喧嚣感和交互感也以同样的方式注入了空间和时间层面。在好莱

[1] 欧仁·卢里耶，《我的电影工作》(*My Work in Films*)，New York：Harcourt Brace Jovanovich，1985，第57页。

[2] 同上，第66页，第69页。

坞电影中，我们有一种主要情节活动相继发生的感觉（因此这一模式就被认为是线性的），在《游戏规则》中，情节活动的节奏由于同时性而似乎更快一些。空间似乎随着频繁的变化和密集的调度而总是不停地转换和延展。

情节活动的演员调度构成了摄影机运动、画外空间的激活和其他现实主义技法的基础。《游戏规则》的人物通常处在一种狂乱的运动中，程度超过了大多数古典影片。当然，也有相对静止的谈话场面，尤其是在最早的几个场景中，但即便是在一些主要的呈示性场景中，人物也在无休止地四处移动，有时还会背朝着我们（这种手法在受《公民凯恩》影响之前的好莱坞是不常见的）。例如，在第一个段落中，电台广播之后克里斯蒂娜与罗贝尔开始谈话，正反打镜头和再构图的摇镜头在好莱坞影片中都相当熟见；但罗贝尔在谈话中间离开克里斯蒂娜（他这个动作的动机是他要把机械玩偶放在一张桌子上）。他询问克里斯蒂娜为何没有去机场，在这段重要讲话的部分过程中，他转身背朝着我们。克里斯蒂娜则旋转着身体表达她的如释重负。一般来说，影片中的人物很少长时间静止地待着。比较一下这个时期的美国影片，例如《休假日》（*Holiday*）和《妮诺契卡》（*Ninotchka*）中的人物都会长时间坐着谈话（注意好莱坞的人物是多么频繁地坐着或不经意地靠在某些东西上，这样可以保持在固定的位置上，方便安排正反打镜头）。在《游戏规则》中，坐着的人物之间的唯一长时间正反打镜头场景，是仆人们的正餐，在这里，有对新人物的简要介绍，有大量说话的人物（通常在画外），还有背景中人物的来来往往，都在避免让场景产生任何静止感。

其他一些场景再次让人物不直面摄影机。我们首先看到热纳维耶芙在给罗贝尔打电话时背对我们坐着。在庄园，她同克里斯蒂娜的谈话中，两个女人曾在同一时刻转身离开摄影机，这次的动机是热纳维

耶芙收拾行李并走向梳妆台。对于所有这样的例子，我们可以借助于现实主义的概念来解释任何叙事明晰度的缺乏，这种缺乏有可能是源于我们不能看到一些现象与反应。

喧嚣的演员调度不断反复出现。奥克塔夫和罗贝尔似乎就要坐在沙发上讨论邀请安德烈到庄园的问题，也有着标准正反打镜头的操作（图8.9和图8.10）。但奥克塔夫几乎马上就站了起来，然后正反打镜头与摄影机运动混杂出现，直到最终他俩进入一个大远景构图；他们围绕屋子中央的桌子走动，这个远距离视角继续保持，这期间奥克塔夫说出了他的重要台词，即人人都有自己的理由。这一场景的展开方式在影片中具有典型意义——不让人物在任何地方停留下来；分镜采用古典的场景分解，紧接着又偏离了后者。

众人到达庄园强化了对喧嚣运动的利用，因为所有人物都聚集在一起。热纳维耶芙进入庄园触发了次要人物快速入画出画的取景，而这是影片中诸多这种取景的第一个。全部人物接二连三地同她打招呼，创造出一种让人喘不过气的步调。起初，这样的运动是相当简单的；这里基本的情节活动就是热纳维耶芙打招呼，我们没有必要去区分不同的人物和体势。打招呼在整个场景的梯级建构中是一个"平台"。随着这项工作的结束，摄影机朝前推进，形成一个平衡的双人镜头，表现罗贝尔欢迎热纳维耶芙，由此避免让我们看不到他们的反应。

然而，这场戏是让我们为安德烈的到来做好准备，安德烈的到来采用了相似但更复杂的处理方式。罗贝尔急切地前来同安德烈握手，其他客人也马上群集过来（不过要注意的是镜头小心地将其他人物清理出去，以便让我们关注将军对安德烈说的关于死亡竞赛的话——这是一个重要母题的开始）。在克里斯蒂娜讲她是安德烈的朋友的那段话期间，镜头充满了运动和多重的兴趣中心。开始是一个单纯的关于她的特写，安德烈处在背景中（图8.11）；摄影机拉出来变成一个

图 8.9

图 8.10

图 8.11

第八章　差异性矛盾的美学

均衡的双人取景（图8.12），背景中奥克塔夫和罗贝尔入画，紧张地皱着眉头（图8.13）。随着克里斯蒂娜讲话的继续，他们开始假笑起来，然后摄影机拉出来（图8.14），形成这组人的"美国镜头"（plan américain）[1]，他们祝贺克里斯蒂娜，而罗贝尔提议开一场游乐会（图8.15）。镜头跟随着他来到夏洛特处（图8.16），又回到克里斯蒂娜这边，让她确定了游乐会的日期（图8.17）。镜头在随着奥克塔夫摇到楼梯处之后结束（图8.18）；在其他人物从右侧出画之后，奥克塔夫与热纳维耶芙仍然留在那里。这个镜头演示了《游戏规则》如何创造出一种人物和画幅的近乎永动的感觉，但也小心地确保我们能够注意到重要的情节活动，即便它们同时发生。

如果我们不愿意关注并细察这些交叠的情节活动，就会错过大量信息，于是影片就将这个手法的重要性提示给我们。就在忙乱的那段走廊戏之后，安德烈和奥克塔夫在卧室交谈，这个手法得以裸化，安德烈问道："别这样晃来晃去的，行吗？"因为那时奥克塔夫正不停地动着。同样，细致地表现罗贝尔对他的利蒙奈尔风琴、台下的人群和地板的快速扫视的镜头（图8.19），强调了演员不停歇的行为（此处滑稽而动人的流动眼波在罗贝尔就安德烈之死对他的客人们讲话时以一种更阴险的方式重现，两处的行为方式大体一样——见图8.20）。

与电影中大多数其他风格手法一样，忙乱的运动在游乐会场景中得到强化（实际上，同很多具有高度独创性的影片一样，《游戏规则》逐渐增加了它所有手法的复杂性，提示观影者那些需要感知这些手法的观看技能）。在后台（第229号镜头），[2] 克里斯蒂娜针对热纳维耶芙

[1] 在法国电影评论领域，"美国镜头"是指能容纳一组人物（到膝盖）的景别，在美国通常叫"中远景"镜头，而在我国则为"中景"和"全景"的临界点。本书的翻译据所述实例的具体情况而定。——译者注

[2] 所有的镜头编号都来自该片的分镜，载于《电影前台》，第52号（1962年10月）。

图 8.12

图 8.13

图 8.14

第八章 差异性矛盾的美学

图 8.15

图 8.16

图 8.17

图 8.18

图 8.19

图 8.20

第八章　差异性矛盾的美学

拥抱罗贝尔做出了反应,然后她拉着圣奥班,在安德烈的注视下离开;这个镜头中的情节活动密集得几近难以辨别。在接下来的搜寻、追逐和打斗期间,相当数量的镜头在各个人物之间游移,同样也很难在单次的观影过程中加以把握。安德烈和罗贝尔的打斗戏中从画外飞入镜头的打斗者和图书,还有从拥挤的舞池中穿过的追逐戏,都具体地说明了影片越来越多地使用了狂乱和同时发生的情节活动。

在取景和分镜中处理这种演员调度,存在着多种可能性。一部苏联蒙太奇影片有可能将其拆解成众多短小的镜头,而一部古典影片可能会采用频繁的再构图,也许还有较长的镜头,使情节活动较为浅显易懂〔例如《女友礼拜五》(*His Girl Friday*)中那个快节奏的记者室场景〕。雷诺阿将他的演员调度与取景结合起来,在某些地方创造出相当大的景深空间。这一手法随着影片的进展而增加,平行对应着情节活动渐增的复杂性和渐快的步调。

实际上景深调度是从奥克塔夫访问拉谢奈府邸开始的(图8.21)。之后,在同一个场景,莉塞特带着奥克塔夫的早餐进入书房(图8.22),在她进门的地方进行切换,让正在寻找丢失的螺丝的罗贝尔和仆人们瞬间处在背景之中(图8.23)。这样的演员调度在那些庄园场景中变得更加普遍,始于安德烈进入庄园,在游乐会场景达到高潮。在这部分,有个奇观性的横移镜头,表现舒马赫寻找莉塞特,而安德烈正看着克里斯蒂娜与圣奥班调情,这个镜头随着克里斯蒂娜和圣奥班的离开达到高潮;摄影机用摇镜头和跟拍镜头跟随着他们,直到镜头深处,进入桥牌室(图8.24)。从这个地方开始,很深的镜头开始将多个房间中同时进行的那些情节活动联系在一起。例如,在第242号镜头中,奥克塔夫与圣奥班在前景中的纪念品室说话,而在背景中,我们的视线可以穿过门厅和桥牌室的门,一直看到舞厅里那些在舞台上跳舞的"鬼魂"(图8.25)。在这个镜头期间,我们瞥见舒马赫、莉塞特和安德

图 8.21

图 8.22

图 8.23

第八章　差异性矛盾的美学

图 8.24

图 8.25

烈出现在前后景之间的各个平面中。

将人物的反应放在前景,外围的情节活动放在背景,这种景深的使用与古典实践是不同的。大多数1930年代的好莱坞影片是以线性的方式将情节活动串起来,甚至在《公民凯恩》之后,景深风格也很少在同一个画幅内给观者提供互相争夺注意力的活动(通常的情况是,景深只是简单地将人物移到远处,以拍摄过肩的正反打镜头)。摄影机一般是处在最优的位置以捕捉主要的情节活动。对于巴赞来说,由

景深取景所提供的拥挤、喧嚣的特性，在暗示现实主义方面是完美的。无疑，这样的取景诉诸真实性动机，但我们应该记得，情节活动是经过精心的演员调度和取景才产生这一效果的——不存在对一个预先存在的景深空间的捕捉。在这样的处理中，情节活动的呈现就变得不再那么线性了，它们这种和谐交织的特质让我们感到了类似于真实事件的同时性的东西。

不过再一次，《游戏规则》每到需要我们将注意力集中到一个特定活动时，会将这些极深的构图切掉。在第247号镜头中，当安德烈进入纪念品室并同圣奥班对峙时，雅姬跟着他进来并将门关上，创造出一组较浅的平面，这样就减少了来自后面的干扰。在游乐会场景早期，奥克塔夫在整个庄园里逡巡，给我们设定了嘈杂混乱遍布庄园的感觉，而真实空间中的这种人物活动在画外继续进行的感觉甚至延伸至那些更受限的戏剧性情节活动的场景之中。在《游戏规则》中，对景深的利用是间歇性的，将对现实主义的关注占据主导的时刻同其他那些叙事明晰度优先而景深被淡化的时刻关联起来。

为了获得空间的真实性与构成性动机的和谐交织，雷诺阿采用了一些手法，有些是惯例性的，其他则不尽然。这些手法中，最简单的是一个切换或一道关上的门，从而减少可见的平面的数量。但雷诺阿的摄影机运动采用了一些独特方法，将注意力操纵到景深。其中一个方法是持续地使用弧线跟拍和90°摇镜头，从而在不切换的情况下引入一个新的空间片段。第二个技法是围绕着多个人物的运动进行跟拍运动和摇拍运动的"舞蹈编排"。

摄影机的弧线运动始于巴黎宅邸，当时克里斯蒂娜从她的卧室走到罗贝尔的书房（第17号镜头）；一个小型的摄影机运动展示了更多的门厅部分并让更多的仆人入画，从而快速传达出这对夫妇的社会地位。之后，还是在这个场景，一个快速摇镜头和一个推进镜头展现出毗邻

房间中的莉塞特，罗贝尔正告诉她舒马赫写信要求她调到庄园去。再一次，这个式样在庄园部分变得更加突出了，例如摄影机以弧线推进表现热纳维耶芙在庄园门厅接受致意，或者在接下来的厨房场景，在与生气的厨师交谈时，镜头围绕桌子运动了90°（比较图8.26和图8.2，同一个镜头的两个阶段）。在这里，摄影机运动将其他仆人带入画面，摄影机跟随其中一个仆人在下一个镜头中移向画面左侧，再次拍到克里斯蒂娜和拉布吕耶尔夫人，她们正站在厨房楼梯上闲聊。

另一个更大景深的例子是在三个镜头之后，我们首先看到的是两个女人走出厨房门，这时摄影机垂直地朝着墙面，形成一个相当浅的构图（图8.27）。随着她们朝前门看过去，一个快速的90°推镜让我们的视线越过克里斯蒂娜的背部看到镜头深处正在进门的安德烈（图8.28）。在游乐会期间，这种摄影机运动屡次出现，揭示某些画外活动并舍弃另外一些活动。摇镜头以同样的方式发挥功能；例如在某处，我们开始看到的是克里斯蒂娜和安德烈的一个相对平面化的双人镜头（图8.29），当马索、舒马赫和莉塞特直接从二人前面跑过时，空间仍然是浅的。但接着一个大约90°的摇镜头，显示出罗贝尔正站在那里看着，而科尔内耶则站在他背后（图8.30）。楼上长廊里的那些镜头同样会以有限空间中的一次简单谈话开始或终结（第286号镜头就是这个情况，从图8.31的视角摇到图8.32的视角）。在科尔内耶绊倒舒马赫并结束追逐这一刻之前的那些相关镜头，都包含了这样的运动。大体上，游乐会的狂乱特质部分地源自摄影机的这种突然移动，离开一个情节活动，转而揭示另一个先前发生在画外的情外活动，后者的进程是我们在场景的快速变化中没能跟上的。在临近尾声的那些室外戏中，当舒马赫和马索窥视着温室内部和周边的活动时，同样的运动也出现了，尽管没有那么复杂和突然。

所有这些手法都是为了在单个镜头中创造出多重兴趣点，部分功

图 8.26

图 8.27

图 8.28

第八章　差异性矛盾的美学　　377

图 8.29

图 8.30

图 8.31

378 打破玻璃盔甲 | 第五部分 从形式的视角看现实主义

图 8.32

能是为了强调叙述的表面客观性和广博性。在古典影片中，叙述利用最便利的立足点去展现核心情节活动。《游戏规则》的叙事越来越多地由同时发生的多重情节活动构成——而且发生的速度如此快，似乎超出了叙述让我们始终保持知晓的能力。例如，在游乐会期间，我们从桥牌室能瞥见中央的门厅。罗贝尔和热纳维耶芙沿着过道朝画面右后方离开，然后我们看见舒马赫和莉塞特明显是去往厨房（图8.33）。接着，摄影机往左跟拍奥克塔夫，从那些玩桥牌的人旁边经过（图8.34）；当奥克塔夫到达通往门厅的另一个门时，我们意外地看见舒马赫和莉塞特正走过来，比之前要近得多（图8.35）。在这样一些镜头中，雷诺阿实现了这样一种效果，即多个情节活动在同时进行，非常独立于任何叙述的控制。叙述似乎只能捕捉到这些情节活动的片段，对于任何一个次要情节，最多只让我们看到其中一部分。我应该再次强调，这种对持续事件短暂一瞥的感觉是作品的一种形式效果，并非对现实的实际捕捉。但对于观影者来说，要让这些"混乱不清的"事件自洽，最容易的方式应该是诉诸真实性动机。

"被编舞"的摄影机运动也有助于创造这种效果，即叙述必须始

图 8.33

图 8.34

图 8.35

终保持急促与变化以跟上密集的情节活动。在一些镜头中，如果人物分开了，摄影机似乎难以决定跟着哪一个人物。例如，在安德烈到达庄园的弧线运动进入景深（图8.27和图8.28）之后，一个切换到反打镜头，表现克里斯蒂娜同奥克塔夫打招呼（图8.36）；他拉着她的手，领着她往前，摄影机随之弧线运动到她同安德烈打招呼的中景（图8.37）。奥克塔夫和克里斯蒂娜的运动最初都给摄影机的运动方向提供了动机，奥克塔夫从前景经过，到了左侧远处，而克里斯蒂娜则走到安德烈的另一侧。摄影机没有模仿奥克塔夫或克里斯蒂娜的运动，却将他们的运动轨迹都纳入考虑。实际上，雷诺阿常常会将摄影机运动同场面调度中的一整套提示——人物的姿态、视线和运动——联系起来，这类似于古典影片中将连贯性剪辑与同样的提示关联的方式。当然，古典影片也会将摄影机运动同人物运动联系起来，或是为了跟随或是为了再构图。但雷诺阿通过将多个演员的运动纳入考虑而获得了复杂性，并且由于不同演员的运动方式不同，摄影机的运动轨迹就成为他们之间的一种妥协。因此，摄影机并不只是模仿人物的情节活动，而是在他们中间或围绕他们编织出一条不同但又是有组织的路线。采用编舞的隐喻，摄影机就变成了另一个舞者，配合着人类舞者的运动，但有着自己独特的步伐式样。

再次，总体效果就是叙述被它必须向我们传达的大量情节活动所淹没——不断地巡视、犹豫，并且改变我们的有利位置，从而给我们提供更多的信息。在仆人正餐中间的那个长镜头（第117号镜头）提供了这种急促和变化效果的另一个例子，在这个镜头中，摄影机随着情节活动的推进而摇动、暂停。一直不停地同莉塞特说话的舒马赫这时走到了后面，然后摄影机随着厨师走过来向左摇，让厨师发表关于土豆沙拉的讲话；接着，等厨师退下去，镜头再次跟着舒马赫朝左摇，仅仅是为了再次朝右摇，将马索的到达纳入画幅。此外，由于仆人们

图 8.36

图 8.37

的桌子仍然处在前景,摇镜运动及时地让与马索对话的科尔内耶处于中央。

同影片的大多数其他手法一样,这一式样也在游乐会场景中达到高潮,最显著的就是那个从舞厅后面的目击者中穿过的跟拍镜头(第239号镜头)——这个镜头模仿交叉剪接的效果,但没有一个切换。摄影机朝右跟拍的最初动机是舒马赫在外廊的平行移动(图8.38)。随着他朝右走,隐入墙背后,一名朝同样方向运动但在舞厅里的仆人接管

图 8.38

了这个跟拍镜头的动机（图8.39）。让仆人从右侧出画后，摄影机在到达下一个门时暂停，此时舒马赫正好再次出现（图8.40）。当舒马赫朝右侧走去并再次消失时，摄影机继续朝右移动，就好像是要跟随他却无意中捕捉到克里斯蒂娜和圣奥班之间关于她醉酒的谈话。摄影继续不停地跟拍，但往后摇让他们保持在画幅内（图8.41），就好像叙述对于必须离开他俩感到遗憾。镜头再次朝右侧摇，捕捉到莉塞特和马索在第三个门道处拥抱着，当门道处于画幅中央时，舒马赫正好到达这里；尽管出现了圣奥班和克里斯蒂娜的小场景，但摄影机仍然保持同初始动机人物——舒马赫——的联系。但当马索和莉塞特分开时，镜头轻微地朝右侧摇，暴露出安德烈，这时他正嫉妒地盯着画外的克里斯蒂娜；摄影机朝右侧运动到头的时候，他和舒马赫是画幅内仅有的两个人物（图8.42）。一个往回朝左的摇镜头揭示了走廊中的马索朝左侧离开，而莉塞特想要跟随。舒马赫阻止了她，然后也朝左侧跟随马索而去，这时摄影机跟过去，再次与他的运动平行。他到了墙后，再次离开我们的视线，然后我们看到圣奥班和克里斯蒂娜起身离开，摄影机以同样的速度在他们后面继续跟拍（图8.43）。但是，现在摄影机

图 8.39

图 8.40

图 8.41

图 8.42

图 8.43

运动已经完全由他们的运动提供动机了,并且,当他们停下来,挑衅地朝后看向安德烈时,朝前的跟拍也慢下来。最后,他们离开时的一个向左的摇拍给这个镜头的最后构图设定了相当大的景深(图8.24)。

　　这是影片中最复杂的镜头之一,它示范了摄影机是如何在两个情节活动之间犹豫不决,以及如何修正轨迹以适应突然出现的新人物。随后的整个追逐场景包含了很多这样的运动,尽管这些情节活动变得更快更混乱,单个镜头也越来越缺乏这样小心的均衡和交替。所有这

样的摄影机运动都诉诸这样一个概念：画外空间包含着一直进行着的情节活动，并且有可能同我们任何时刻看到的情节活动一样有趣，而画内和画外的所有情节活动，都属于一个连续不断的真实世界。

并非所有场景都挤满事件。我曾提到，庄园之前的场景处理得更常规一些，而且，即便是在忙乱的游乐会段落中，也存在着一些平静的岛屿，几个人物在那里安静地交谈着。矛盾的是，在谈话场景中，叙述力图同时展示所有人物，这导致对画外空间的淡化。在处理谈话场景方面，雷诺阿始终使用的方法之一就是在一个前景的平面上设定两个人物，常常是面对面以侧影入画。有时，其他人物会在背景中出现在他们之间。这样的设定在影片早期就开始了，那是安德烈和奥克塔夫在机场的谈话。起初，他们是现场仅有的重要人物（图8.44），但就在奥克塔夫告诉安德烈，克里斯蒂娜没有来看他时，电台播音员出现在他们之间的远处，略微虚焦（图8.45）。这种针对半圆形浅度空间的平视视角，在整部影片中反复出现。这一手法让雷诺阿能够避免正反打镜头在特定情境中的劣势。正反打镜头通常迫使我们将注意力要么投向讲话者，要么投向倾听者，将另外一个人至少部分地放在画外。采用雷诺阿的浅度双人镜头，我们可以同时且同等地看到两个人物。

正反打技法编排着我们对讲话人和倾听者的关注，将叙事信息的细流汇聚成一条稳定的线性流。正反打镜头将情节活动呈现的同时性最小化，同时就叙事功能而言，它将人物的反应局限于针对最重要的时刻。雷诺阿替代性的浅度双人镜头，系统地把讲话者和倾听者纳入画面，这样我们对任何一方的关注都不再那么模式化了。这并不是说，雷诺阿在这样的场景中没有通过运动、声音和人物站位来引导我们的注意力，但肯定存在众多时刻让上述提示同时强调不止一个人物。在机场谈话中，奥克塔夫和安德烈的侧影是均衡的，在任何特定时刻都不需要选择看向哪里。他们快速地交替说话，当一个人讲话时，我

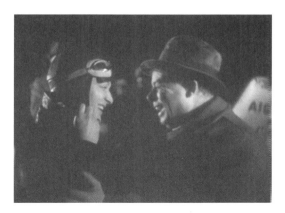

图 8.44

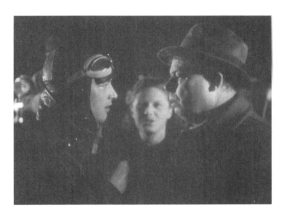

图 8.45

们可以看到另一个人的表情在即时地变化着，例如，当安德烈询问克里斯蒂娜是否前来时，奥克塔夫立即停止嬉笑。还有不同的情况，在庄园场景中，罗贝尔感谢克里斯蒂娜，因为她妥善地处理了同安德烈的尴尬情境（第123号镜头），我们可能会不时地瞥向克里斯蒂娜，从她的脸上寻找反应。她没有泄露任何情绪，在对方说话时也几乎没有什么动作，但我们好奇于她的性格，不禁让眼球对着这个均衡的双人镜头来回移动，尽管这个场景中的大多数动作和言语都是罗贝尔发出

第八章 差异性矛盾的美学 _387

的。这一技法的其他例子还出现在：车祸之后，在安德烈与奥克塔夫之间（第42号镜头）；当马索告诉罗贝尔，他一直想做一个仆人，罗贝尔停住的时候（第93号镜头）；不时出现在游乐会场景中的大多数谈话。

同往常一样，雷诺阿利用了两个世界的最好之处，因为他也在利用常规的好莱坞正反打镜头，通常针对人物所做的最重要的陈述，或者仅仅是因为他们离得太远，无法出现在双人镜头里。例如，克里斯蒂娜与莉塞特在影片早期的那些谈话被处理成一系列双人镜头（这里与其他地方一样，让镜子发挥了作用，从而获得侧面双人镜头的变体，因为镜子让我们可以看到人物的正面映像）；然而，当克里斯蒂娜离开然后又返回询问莉塞特是否有可能同男人保持友谊时，场景变成了正反打镜头。在此处，空间的分离和强调台词的需要，同时构成了技法转换的动机。正反打镜头再次出现在：热纳维耶芙和罗贝尔在她的公寓时，安德烈告诉雅姬他并不爱她时，以及仆人就餐期间（在后一个场景中，正反打镜头呈现了情节活动的喧嚣，从而接替了通常由摄影机运动发挥的功能）。一般而言，更多的谈话场景采用均衡的浅度空间取景，而不是正反打镜头。在影片的大约二十八个谈话场景中，八个是用正反打镜头拍摄的，十三个用均衡取景，七个是两者的某种结合。再一次，为了解释雷诺阿为何采用似乎更静态的双人镜头，我们可能得转向真实性动机。同时呈现讲话和对讲话的反应，是诉诸这样一个概念：发生在无限世界阵列中的诸多事件的同时性。另一方面，正反打镜头的线性性质尽管增加了叙事的明晰度，但似乎过滤和削减了那个阵列，因此它诉诸构成性动机（至少就《游戏规则》所建构的现实主义而言是这种情况；影片确曾努力用真实性动机合理化正反打镜头，主要是倚仗于这样一个观念：正反打镜头跟随着场景中的一个隐形观察者的自然注意力）。

同这些众多空间手法一样,《游戏规则》的时间结构也遵循着众多常规策略。同众多古典影片中的情况一样,叙事的情节活动开门见山。场景的内部存在着时间的连贯性,既没有省略也没有交叠剪辑,对话钩子以清晰的方式将各个场景关联起来,而且频繁出现的约定和对将来事件的指涉,也在帮助我们理解场景之间的时间关系。也没有闪回或闪前来搅乱原基故事的时序。

但是,《游戏规则》中也存在一些时间的非常规用法。开门见山的开场所略过的更早的重要事件并没有通过阐述被毫不暧昧地填补进来——在安德烈与克里斯蒂娜的过往关系中我们已经看到这一点。场景内部的连贯性常常将多个同时发生的事件拥挤在一起,而古典电影则会以一种更加线性的方式通过交叉剪接或更短的场景加以分解处理。在这个意义上,举例来说,狩猎场景——采用了在小群组之间简短交换的交叉剪接和相继呈现——就引用了古典规范,而游乐会场景则利用了更密集的雷诺阿式呈现(当然,狩猎场景也是出色的,但正是它的常规性和意义的明晰性引起了批评家们对它的关注,使其他同样有趣但更富挑战性的场景被拒斥)。同样,尽管对话钩子和约定让时序保持清晰,但它们无法解释为什么狩猎之后第二天早晨的谈话和游乐会开始之间的六天会被省略——而事后人物的境况并没有明显的改变。最后,避免闪回实际上让影片的叙事更不明晰。针对更早事件的一两个闪回应该会有用处——前提是本片的目标是古典的清晰性。

结论

如果说《游戏规则》混杂了常规和非常规的手法,那么它却并没有试图将它们不可察觉地共冶一炉。其间的差异仍然显而易见,且常常令人困扰。清晰性与暧昧性之间的对比、调子的陡然转变,以及风

格技法的奇怪杂烩甚至困扰了那些决意将尽可能多的统一性施加于这部影片的批评家。我猜想，巴赞选择《游戏规则》作为现实主义影片的一个例子，原因之一（尽管他当然不会这么说）是这部影片将它的现实主义牢牢地嵌入进了现实主义通常要背离的那些规范之中。因此，《游戏规则》昭示其现实主义并非简单地通过诉诸生活的原貌这样一种观念，而是通过创造出多个针对于其他电影制作规范的唐突而挑战性的并置（形成对照的是，《偷自行车的人》引用古典电影的母题将自身的现实主义定位为对规范的明确间离）。

最终的结果大概是观影者很难一次在相当长的时间内安之若素于一套观看技能。影片本身要求我们频繁地做出调整，在这一意义上，它迥异于古典电影。后者所要求的观看技能是广泛的（比大多数最近的批评家和理论家似乎认为的还要广泛），但它们对我们大多数人来说是如此熟见，以至于缺乏真正的挑战。在大量的古典影片中，只有极少数能以真正大胆的方式欺骗或戏弄我们的预期（在《舞台惊魂》和《劳拉秘史》中，我们看到了古典制片模式中此类戏弄的相对受限的例子；《偷自行车的人》则是将现实主义特征与古典特征平滑地混合起来）。在《游戏规则》中，这些挑战似乎产生了一种多样化的感觉以及相对广泛的知觉与认知体验。一种现实主义感觉的出现，常常是因为影片提示我们将这种体验的广泛性类同于我们在现实世界中所体验的广泛性，而不是类同于我们在常规艺术作品中所体验的有限性。当然，现实主义并不是现实；在任何一个特定的历史时期，现实主义都由一套新惯例组成，这套新惯例——特别是通过诉诸所谓的真实性动机——似乎背离了标准规范。正如我们在前一章中所见，随着时间流逝以及这样的诉求变得更加熟见，它们的惯例性就变得越来越明显，这套新提示也不再能让观影者诉诸真实性动机。同其他各种风格一样，现实主义会变得知觉自动化。但在一个时期之后，当现实主义不再是

一个通用规范时,它可以重新获得陌生化的力量。

在结束这本书的这一部分的时候,似乎有必要重申一下,没有任何电影技法或结合各种技法的方式天然地就是现实主义的。同样,一部影片不会因为如《游戏规则》那样需要各种观看技能,就会自动地创造出一种现实主义效果,戈达尔影片中系统性的不统一就说明了这一点。存在于特定历史背景之上的全部影片创造了现实主义效果。

第六部分
参数形式的知觉挑战

第九章
《玩乐时间》——知觉边缘的喜剧

参数形式

本书剩余各章将讨论一个对电影研究来说相对新的概念,这个概念主要是由新形式主义实践构想出来的:参数电影。我在第一章曾简要地提到这个概念,将参数形式定义为被一种结构原则所支配,在这种结构原则中,艺术性动机在整部影片中都被系统化和前景化了;由此,艺术性动机所创造出的式样同情节叙述的结构同样重要,甚至更加重要。这是一个很难懂的概念,在电影研究中也不流行,或许比起前文中处理的其他概念,它值得花更多的时间。作为延伸实例的四部影片应该有助于说明参数形式的性质。其中两部——《玩乐时间》《各自逃生》——向观影者呈现了一种知觉的过载,而另外两部——《湖上骑士兰斯洛特》《晚春》——则采用了简约、疏淡的风格。

一些影片允许风格手法的游戏在很大程度上独立于叙事功能和动机,我们大体上就可以把它们的特征描述为参数化。这个术语源于诺埃尔·伯奇的《电影实践理论》,在那本书中,他将这个媒介的各种可能性——那些为变奏提供潜在材料的元素——称为"参数"

(parameters)。[1]大卫·波德维尔发展了伯奇的理论，更广泛地描述了虚构电影的叙述对参数变奏的利用。[2]他已经说明，这种风格特征的游戏通常被关联于抽象和其他非叙事的电影模式，其实也能在叙事电影中出现，有时会压倒情节叙述的考虑，有时则与情节叙述的考虑交替占据重要地位。

波德维尔将参数电影同音乐中的整体序列主义（total serialism）联系在一起，整体序列主义在1950年代的法国变得尤其流行，紧随着十二音序列主义（twelve-tone serialism）的传播："序列主义教条的关键方面，就是大规模的结构有可能取决于基本的风格选择。"[3]电影并非完全类同于音乐，因为音乐的参数是抽象的，并且具有数学的精确（例如音高、节奏）。另一方面，叙事电影则依赖于事件的再现，而且根本不存在一套逻辑上有限的、预先存在的风格选项，可以从中选择出一组参数（电影没有音阶，没有全音符，也没有四分音符，等等）。

波德维尔明确指出，参数的游戏出现于"只有艺术性动机才能解释（风格式样）的时候"。如果特定的风格特征贯穿整部作品，却并不是诉诸真实性来合理化它的在场，如果我们看不出它对于正在进行的情节活动有什么必要性，以及如果它不是在指涉其他艺术作品的惯例来让我们把握它，这一特征于是就成为波德维尔所称的参数作品的一种"内在规范"（intrinsic norm），换句话说，它的存在仅仅是为了唤起对它自身的关注。

乍一看，这似乎是一个古怪的概念。假如这种参数游戏同情节

[1] 参见诺埃尔·伯奇，《电影实践理论》，海伦·R. 莱恩（Helen R. Lane）翻译，Princeton：Princeton University Press。

[2] 参见大卫·波德维尔，《虚构电影中的叙述》，Madison：University of Wisconsin Press，1985，第12章。

[3] 同上，第276页。

叙述的时间、空间和因果关系都没有关联（只是接近），我们如何感知它？波德维尔认为，E. H. 贡布里希（E. H. Gombrich）关于秩序的概念解释了这种让我们即便是在一部叙事作品中也能把握抽象元素的观看技能。极端微妙而精巧的式样无疑是难以捉摸的，我们将看到雅克·塔蒂的《玩乐时间》如何使噱头的类型多样化，囊括了一些几乎感知不到的噱头。但即便是在这种情况下，影片也在大量地提示我们去找什么。并且，在《玩乐时间》中，大量离散的风格项目朝我们喷涌而来，产生了一种密集的知觉游戏，但单独的项目本身是相当简单的，叙事线也是一样简单。波德维尔认为，"最明晰的参数叙述在观看的时候肯定能被感知"[1]。部分原因在于，大多数这样的影片会将少数几个参数孤立起来大量使用，因此参数的重复可以是相当冗余的。此外，我们也会有现成的图式使我们注意到风格的变奏：情节叙述的式样会有助于给这些重复提供一种式样。例如，《湖上骑士兰斯洛特》中的马嘶声并不是在每种情况下都必然服务于叙事功能，但我们还是能够记住它们，并且注意到它们的再次出现，因为我们对我们之前听到它们伴随着哪些情节活动有感觉。导演们不仅喜欢将一致的风格贯穿于单独的影片，也喜欢让不同的影片使用一致的风格。布列松更早的影片也包含了参数变奏，波德维尔曾经用《扒手》（*Pickpocket*）为例说明了这一点［布列松并不是一模一样地重复相同的策略，例如他在《钱》（*L'Argent*）中更深入的风格化实验就是证明］。我们已经看到，塔蒂的《于洛先生的假期》如何在多个重复性的叙事细胞单元——假期的七天——之间设计出交叠的风格式样。我们现在已经可以看出，这些前景化的、可互换的手法就构成了参数。

[1] 参见大卫·波德维尔，《虚构电影中的叙述》，Madison：University of Wisconsin Press，1985，第284页。

另一种让人注意到参数游戏的辅助手段，是特定类型的技法被单独强调的旨趣——画外与画内空间的对比、声音的母题，等等。伯奇在《电影实践理论》中系统地列举过这些技法。任何一个熟悉电影媒介的可能性的人，都能将一部特定影片所做出的选择分门别类。在《各自逃生》中，光学慢动作的变奏应该就是一种可即时识别的参数手法。最后，参数影片倾向于要么异常密集，要么异常疏淡。那些异常密集的参数影片通常频繁地给观影者发出信号，指示他们注意什么，或者让艺术性动机驱动的时刻和叙事动机驱动的时刻来回交替。那些疏淡的参数影片鼓励我们集中精力看或听所呈现的少量手法。在疏淡路径中，"恰好可以注意到的"差异就开始起作用了："疏淡路径的一个目的，就是探索那些可识别之物和不可识别之物之间的边界。"[1]我们将在第十二章讨论《晚春》时，看到针对这个边界的一场特别强烈的游戏。

我们难以在一部长片这样具有相当长度的时间作品中跟踪把握贯穿整部作品的那些重复与变奏，因此，我们不可能期望在大多数影片中发现非常精确和复杂的参数式样。

> 一旦内在的风格规范到位，那么它就一定会被发展。风格必须创造出它自身的时间逻辑。但是，期待参数形式展现出富有细节的复杂性是不现实的。例如在序列音乐中，这样的形式越复杂且越少冗余，那么它也就可能越难以被感知。因此，参数不能同时全都发生变异。如果想让重复与变奏显而易见，若干参数必须保持恒定。[2]

[1] 大卫·波德维尔，《虚构电影中的叙述》，Madison：University of Wisconsin Press，1985，第286页。

[2] 同上。

因此，我们不大可能发现参数影片使用序列音乐中的那套数学化的变奏——尽管某些影片会包含这样的特征。实际上，一种更简单的形式，如回旋曲式（ABA）或主题与变奏（$AA^1A^2A^3$，等等），很有可能主导重复。风格的变奏通常是附加性的，它不一定会成为对某个式样的妥善解决方案——那种情节叙述可能获得闭合的方式。

在一部参数组织的影片里，形式能够诱使我们出于风格自身的原因去感知风格，但其结果不必减损叙事。恰恰相反，如果我们配合并遵循这些风格式样，也同样配合并遵循（而不是替代）叙事，那么我们对影片整体的感知只能是更完整、更强烈。但我们必须首先愿意去假定，一部影片的形式并不局限于它的叙事，而我们作为观者的行为的目的，并不仅仅是对所有的元素按照它们创造出的意义做出一种恒定的阐释。在当下的说法中常被称为"解读"的一种观看程序，既限定了影片，也限定了我们对影片的知觉（这样的"解读"不管是不是被称为无限的和游戏性的，只要我们把自己限制在影片形式网络中我们称为"意义"的那一部分，它们就注定全都是一种单一类型）。

知觉的玩乐时间

在许多年里，批评家和观众都认为雅克·塔蒂是一个电影喜剧的二流天才。他的前三部长片似乎只是复制了那些伟大的无声片喜剧演员/导演的哑剧路径。塔蒂的喜剧片基于对人类日常行为的细致观察，显然可以在当代电影主流之外拥有一个崇高的位置。诞生于1968年的

《玩乐时间》[1]却向这一观点提出了挑战，它永远地改变了我们看待塔蒂的方式。或许只有到了那个时候，我们才完全有可能去领会塔蒂早期影片的全部精妙之处，而所有这些精妙之处也被《玩乐时间》教给我们的那些观看技能所强化。如果我对《玩乐时间》不熟悉，第三章中的分析很可能会相当不同。在我们能够认识塔蒂呈现给我们的形式挑战的程度之前，有必要更严肃地对待他。

塔蒂同基顿、劳埃德、卓别林等人的差别恐怕要远大于相似。美国默片喜剧演员完全在古典好莱坞电影的系统内工作。实际上，基顿和劳埃德也许并不是比卓别林更优秀的哑剧演员，但他们影片的优势地位在于他们更好地把控了连贯性风格和古典叙事结构。塔蒂大体上拒斥这个古典系统。实际上，他利用一系列"噱头"这样的传统喜剧结构，是为了给一种另类电影系统创造基础。同罗贝尔·布列松、小津安二郎、沟口健二、米洛什·扬乔（Miklós Jancsó）以及其他人所建构的那些另类系统一样，塔蒂的这个系统的历史影响力微乎其微，它仍然专属于塔蒂。然而，这个系统同其他这些电影制作者的风格共享着对参数形式的利用。

古典电影的长处部分在于它能给我们提供一套舒适的观看程序。这些程序是通过观看很多影片建立起来的，其中大部分采用的是古典路径。面对大多数这些影片，我们很少会质疑应该看什么或应该采用什么样的观看技能。实际上，大多数人观看好莱坞式影片的比例实在

[1] 这部影片的名称实际上是两个词*Play Time*，并非常常被人们写成的合成词*Playtime*。这之间的区别并非可以忽略，因为分开的形式在含有单个合成词的意义的同时，更多地强调两个词的含义［尤其是"time"（时间）］。

对《玩乐时间》的任何分析，只要不是基于最初的70毫米版本——这个版本我从未见过——都是尝试性的。至少1982年的重新发行版恢复了一个绝妙的段落：于洛拜访一位住在玻璃墙公寓大楼的朋友。

太高，以至于他们几乎没有其他观看技能；因此，一直存在着一种倾向，把其他所有影片，不管它们有多么不同，都归并到"艺术"影片或"实验"影片这种宽泛的类目。

结果，高度参数化的影片在背离古典系统的过程中，必须创造出一定程度的知觉的不确定性。当我们头几次观看戈达尔、布列松或小津安二郎的影片时，可能会茫然不知什么样的观看程序才适合于这些不熟见的作品。这些影片的价值更多的不在于它们的题材，而在于它们能通过陌生化改变我们对影片惯例的习惯性知觉。任何一部影片都会产生一些不确定性，然而在古典影片中，这种不确定性几乎总是局限于叙事的解释学线的部分。影片邀请我们跟随着情节叙述去重构按照因果关系排序的原基故事事件链。

《玩乐时间》中出现的一个主要兴趣点包含了如下事实的意味：一部影片通过保持知觉上的难以捉摸，从而坚定地将自身置于古典传统之外。正如我们将要看到的，影片将我们的注意力从简单的因果链和构成影片最具知觉熟悉度的噱头序列中转移出来。最终，这种对知觉困难的关注就有了意识形态含义；对于解决观看《玩乐时间》中的不确定性来说，必要的知觉技能既同电影实践有关，也同社会实践有关。

《玩乐时间》暗示给观影者的是什么样的知觉策略？片名的多重含义有助于表明影片运作的多个层面。在最字面的含义上，故事处理的是一群美国旅游者的玩乐时间（休假时间）。在影片的前半部分，这群旅游者的出现同于洛先生和各类职场人士的工作时间相互交织。影片的题材是关于现代生活的整齐划一，这几乎毋庸赘言。至于影片后半部分，只消说，在皇家花园餐厅被部分破坏之后，"玩乐时间"的概念产生了变化。通过个体的想象和巧思反抗贫瘠的环境，人物将工作时间转换成了玩乐时间。影片早期场景中那些忧郁的灰色调，在大巴车去往机场的过程中消失在缤纷的色彩之中，各种用途的交通工

具构成了一台旋转木马,而工人们也开始以更新的方式工作(例如,那个搬运桌子的男人将桌腿放进了他的口袋)。"玩乐时间"理念的这种从字面应用到隐喻应用的发展,构成了影片的主题内核。

但是,对于我们自己,即影片的观众来说,"玩乐时间"至少还有一个更深层的含义。任何一部影片都会让观影者的知觉参与一种多少带着游戏意味的方式;然而,很多影片依然如此牢固地扎根于常规模式,以至于它们的游戏也保持在最低限度。例如,好莱坞式电影和电视中盛行的正反打镜头式样对于大多数人来说已经熟视无睹。塔蒂的《玩乐时间》在每一个层面上都邀请我们对影片的知觉参与,与已有的任何影片相比都不遑多让;实际上,这种投入可以变得如此强烈,以至于很多人都发现,观看这部影片是一次令人疲惫的体验。

乔纳森·罗森鲍姆(Jonathan Rosenbaum)曾对《玩乐时间》在知觉上对我们要求如此之多给出一个解释,他说:"一个典型镜头的主题,就是**出现在银幕上的一切**。"[1]也就是说,塔蒂并不总是为我们将喜剧噱头置于中心或前景化;在很多情况下,我们必须找出潜在的滑稽元素。因此,一切都可能是影片幽默的组成部分,我们必须不断地扫描银幕,并从音轨的嘈杂中挑出声音。

这样的扫描正是参数形式寻求培育的那种知觉。在某些领域,塔蒂的参数是受到限制的:他在取景时主要利用远景或中远景距离;摄影机的运动通常是短暂的、对角线的跟拍,不动声色;片中没有正反打镜头剪辑,等等。他系统性地使用这些受限的技法。然而这些受限的技法是服务于将主要的参数结构——密集的场面调度,还有将多个难以识别的镜头剪辑在一起所导致的缺失方向感的切换——前景化。

[1] 乔纳森·罗森鲍姆,《塔蒂的民主》("Tati's Democracy"),《电影评论》(*Film Comment*),第9卷,第3号(1973年5—6月),第37页。黑体为原文所加。

因此，尽管塔蒂自己施加的风格限制暗示着一种"疏淡"路径，但《玩乐时间》的总体效果是一种相当可观的知觉过载。

这样一种结构一部喜剧片的方法迥异于古典规范，我们需要针对新视听技能的强烈提示。《玩乐时间》的开场部分似乎是全片结构的指南。直到我们看到旅行团到达海关大门，叙事本身的因果活动才开始；因此，最初六个镜头缺乏相关事件，这就鼓励我们关注影片使用声音和画面创造幽默的特定方式。

影片开始于演职人员表之前的打击乐，在音乐中一个看似随意的地方，明亮云层的演职人员表镜头突然从黑幕中淡入。我们先遭遇了音轨，将它视为与画轨分离的层面——我们应该出于它自身的原因而密切关注它（不幸的是，在发行拷贝中，这段音乐的大部分似乎已被剪掉了）。开场以天空为背景的建筑镜头引入了影片外在于任何叙事语境的最基本的母题——现代建筑和反光玻璃（图9.1）。此处我们识别不出任何要为情节活动创建一个场所的明显功能（实际上，此处一部分的要点就在于，设计上如此平庸的建筑，根本无法产生关于其目的的任何提示。开场时机场和医院之间的混淆，就源于建筑外观的这个特质）。影片的第一个幽默时刻出现在第二个镜头，包含一个相当传统的视觉玩笑和一个同样传统的声音噱头：修女们拍动的头饰和吱吱作响的鞋子（图9.2）。因此，《玩乐时间》逐渐向我们呈现出一些结构，引导我们将同等的和主动的关注投向画面与声音。

然而，影片的第三个镜头更加不同寻常，开始引入视觉与听觉的多重注意力焦点，而这将结构影片的其余部分。前景中的夫妇在这个镜头中担任着我们的"指导员"。一开始，他们看着修女（图9.3）；然后在这整个长长的镜头中，他们一会儿彼此交谈，一会儿转头看从他们旁边经过的各色人等。在多数情况下，是妻子的注意力首先转移，而且是被人们制造的声音所吸引：白衣男子推着的器皿发出的叮当声、

图 9.1

图 9.2

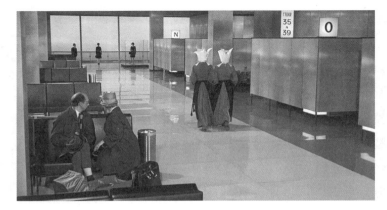

图 9.3

军人装束的男子和拿毛巾的女人的脚步声。至少在一种情况中，即当门房进来时，她的注意力似乎首先是被颜色所吸引：他制服的蓝色和扫帚的粉红色。妻子还继续引导我们的注意力，同她的丈夫说："你看那个人。他看起来非常重要，不是吗？""看，那里有个军官。"（这些台词来自英语配音版，不过法语对白也大致如此。）因此，构成这个镜头的情节活动的不是一系列噱头，而是一系列时刻，这些时刻让我们去关注那些可能看起来或听起来好笑的人。

场景逐渐变得复杂起来。在多次这样的注意力转移之后，塔蒂创造了一个声音的玩笑；拿毛巾的女人似乎抱着一个婴儿，但婴儿的哭声实际上来自画面左下角的婴儿车里。婴儿车几乎一直不可见，因为它的颜色和质地同它靠着的一排排椅子混同了；我们最初没能注意到这辆婴儿车，由此形成了这个噱头的基础。这个镜头也开始同时介绍几个人物而不是一次介绍一个；一直到切换的时刻，存在着多重的关注点。这种场面调度和声音的复杂组合将在餐厅段落中达到高潮。

大体上，在开场之后，我们就得靠自己在画幅和音轨中寻找喜剧材料。偶尔在场景中会有一个人物再次体现这种指引的功能。侍者向备受折磨的建筑师指出皇家花园餐厅的缺陷，以确保我们也能看到那些缺陷。一个女人向她的舞伴指出一个男人背后的皇冠印记（图9.4），然后转身却让我们发现她自己的背上也有一个（图9.5）。旅行团里的女人们在衣帽间看到一对超级时髦的夫妇时大声喊道："哦，快看！"（图9.6）围绕着一群旅游者（他们是专门来看巴黎和听巴黎的）的影片整体结构放大了将注意力引向外观与声音的行为。

知觉的困难

即便我们领悟了这些提示，并努力以新的方式去感知《玩乐时

图 9.4

图 9.5

图 9.6

间》，影片的大量幽默仍然是难以捉摸的。诺埃尔·伯奇和乔纳森·罗森鲍姆这样的评论家曾经指出，这部影片如此复杂，以至于同一个人每次观看可能都会看到相当不同的东西。[1]

原因似乎在于，一个人应该不能在一次甚至几次观影中看到和听到本片中的一切。此外，还有一点比其他影片更甚，就是不同的人会注意不同的东西——因此，朋友们一起观看这部影片时，往往会对彼此指出不同的噱头。我有幸在1982年再次看到这部影片——那段时间英国重新发行塔蒂《交通意外》（*Traffic*）之前的长片作品——那是在北伦敦的一个家庭影院，当时那些中产阶级观众是由家庭成员和中老年夫妇组成的。大多数观众显然熟悉于洛这个人物。我能听到他们的笑声和评论，其中所体现的行为式样富有启发性，因为他们密切遵循一个人从对影片难懂之处的直观感受中会预测到的那些东西。在这篇分析中，我会适时引用他们的反应，作为证据说明一群非学术的观众能够或不能够注意到《玩乐时间》中特定类型的噱头。

塔蒂是如何结构出这样一部喜剧，既能让很多观众开怀畅笑（伦敦的观众全场都在不断地鼓掌和大笑），而同时又如此密集以至于它将我们的知觉挫败到伯奇和罗森鲍姆所说的程度？《玩乐时间》包含了各种类型的噱头，涉及的范围是一个连续统——从相当常规自足的"小单元"到看似无甚趣味的时刻（在这里，《玩乐时间》发展了《于洛先生的假期》中那种平庸与滑稽元素之间的鲜明对比）。此外，影片还创造了让多重的喜剧情节活动争夺我们注意力的场景。因此，影片在不同时段分别利用了（1）对明显噱头的节制；（2）噱头的完成；

[1] 参见诺埃尔·伯奇，《电影实践理论》，Princeton：Princeton University Press, 1981, 第47页；乔纳森·罗森鲍姆，《塔蒂的民主》和《巴黎日志》（"Paris Journal"），《电影评论》，第7卷，第3号（1971年秋季），第6页，以及第7卷，第4号（1971/1972年冬季），第2—6页。

(3) 噱头的过量。

　　这一套可能性的中间地带有完整的噱头，有时是为了让我们开怀大笑而精心准备的。在其中一个这样的小单元，我们看到有若干镜头表现于洛在检查、挤压等候室的黑色乙烯基椅子，并坐上去；所有这些都导致"回报"，椅子的后背和座面被于洛压塌之后，依靠"吸气"将他的所有行为痕迹都消除了（图9.7和图9.8）。在餐厅段落中反复出现的给烤比目鱼加调料的噱头，也包含着精心引入的材料。这样的情节活动发生在靠近画幅中心的位置，也没有任何其他噱头争夺我们的注意力。影片以这些方式强调了这些时刻，没有人会错过它们（北伦敦的那些观众鼓掌的时刻包括一个推销员打开扫帚头上的灯，另一个推销员"摔"门却没有声音发出；其他让人大笑的地方包括化妆的眼镜、希腊圆柱形状的垃圾桶，以及皇家花园玻璃门的破碎）。

　　但是，《玩乐时间》中的大量喜剧材料是难以把握的，即便这些材料遵循着一种相对传统的噱头结构。很多观影者没有注意到，那个将于洛身后的旅行社门锁上的人弯下腰，他的头正好处在两个门把手的后面，看起来就像突然长出了一对犄角，这引起了于洛的惊愕反应（图9.9；北伦敦的观众没有对这个噱头抱一丝笑声。当门卫托尼对商人假装找不开购买香烟的零钱时，观众也是沉默以对；托尼得到许可，将这笔钱作为小费留着，于是在下一个镜头的背景中，他开始数钱，实际上这笔钱一直都在他的手上）。取景也拒绝强调那个在停车计时器里放入一枚硬币的人，好像是他启动了临近片尾处环形路口的"旋转木马"（图9.10）。《玩乐时间》充满了这样的孤立时刻，我们可能会注意到，也可能没注意到。

　　通常，尤其是在餐厅段落中，塔蒂会同时搬演若干噱头，在一次观

图 9.7

图 9.8

图 9.9

第九章 《玩乐时间》

图 9.10

影中看全它们实际上是不可能的。[1]当领班调制于洛后来误当成香槟的头痛药时，舒尔茨正在桌子的另一头，指着侍者衬衫上的污渍点菜（图9.11）。声音也是以同样的方式交叠。芭芭拉和她的朋友吉纳维芙在旅行社外面把一座现代摩天大楼误认为亚历山大三世桥，正当她们在那里谈话的时候，我们还听见旅行团中唯一男性成员的画外音："他们这里有绿色巴士。"之后，在餐厅场景中，一个视觉噱头和一个声音噱头在争夺我们的注意力。当前景中的两个侍者完成了他们安排一张餐桌的滑稽任务时，在画面的后方，旅行团的一个女人说："我一分钟也不能再

[1] 巴里·索尔特（Barry Salt）坚持认为："尽管有些人声称，画面中不同部分发生的独立情节活动实际上包含了同时发生的不同喜剧性兴趣点，但对这部影片的平静观看表明，事实并非如此，在任何一个时刻，都只有一个叙事或喜剧的兴趣点，且只发生在画面中的一个区域内。"[巴里·索尔特，《电影风格与技术：历史与分析》（*Film Style & Technology : History & Analysis*），London：Starword，1983，第338页。他所说的"有些人"应该是指乔纳森·罗森鲍姆、露西·费希尔（Lucy Fischer）[参见《超越自由与尊严：雅克·塔蒂影片〈玩乐时间〉分析》（"Beyond Freedom and Dignity : An Analysis of Jacques Tati's *Playtime*"），《画面与音响》（*Sight and Sound*），第45卷第4号［1976年秋季］，第234—239页］，以及/或者我。我只能表明我的分析提供了一些同时发生的噱头的实例；任何对这部影片的清醒的"平静观看"都能证实这些例子，也能发现其他例子。

图 9.11

忍受了。所有想要投诉的人,请说'赞成'。"我们于是听到异口同声的"赞成",而那些女人也从镜头的背景深处向前走来(图9.12)。

餐厅场景在一个特别"忙乱"的多重活动镜头中达到高潮:爱挑剔的商人在算他的账单,一个男人在两个女人的掌声中表演滑稽的脱衣舞,穿着雨衣的矮小旅客在跳舞,爵士乐队的两个成员在损坏的舞台上即兴表演,于洛和芭芭拉离开,舒尔茨把香烟抛给全体成员,等等(图9.13)。每一个情节活动我们最多只能记住部分,同时还要继续搜索银幕上的其他噱头。《玩乐时间》随着进程的展开而变得更加密集。这种累积部分地呼应着幽默的加速。如果那些较难被感知的玩笑被逐个分隔、中心化和展开,《玩乐时间》几乎可以肯定会是一部更有趣的影片。对不可感知性的系统利用,本身就是影片的主要结构参数之一,并且统摄着主导性。

《玩乐时间》中某些玩笑的喜剧地位仍是不清晰的。一个远景镜头表现舒尔茨的皇家花园"与我们同行"角,他正在同意一对夫妇加入他。同时在右侧,一个侍者无意中在一个弯着腰的舞者头顶上端着一盘精致的甜点(图9.14)。后面这个噱头暗示了塔蒂用来戏耍我们的

图 9.12

图 9.13

图 9.14

知觉的另一个更深入的策略。《玩乐时间》邀请我们扫描银幕，倾听玩笑，接着提供给我们很多"未完成的"噱头；我们的期待所基于的观看技能适用于更传统的喜剧，所以在这里就受挫了。在精致甜点的那个噱头中，我们可能会期待这个幽默时刻在侍者让食物掉在舞者头上时达到高潮——然而并没有发生这种事情。这里的幽默仅仅在于这样的一个事实，即他本来有可能让甜点掉下。同样，在早晨的场景中，于洛沿着人行道走，踢中了一块海绵，然后误将这块海绵放在奶酪的柜台上，我们只有期待某人最终将它当成奶酪买走，才能看到这个情境中的幽默（图9.15）。在《玩乐时间》中，这种潜在的可笑情境为总体喜剧效果提供了大量的材料（估计这就是有些人觉得塔蒂的影片一点都不可笑的原因）。我们被迫搜寻众多这样的噱头；在这个过程中，我们发现了那些被暗示却没有被展开的幽默情境。

手法的裸化

《玩乐时间》还包含少量明确承认影片知觉难度的结构。其中最突出的是多个场景背景中的那些真人大小的黑白照片纸板人像。因为塔蒂让他的很多演员都处于一种僵硬、静态的姿势，即便观影者注意到了纸板人像，也难以在每一个场合中确定画面中的人形物究竟是真人还是纸板人像（尤其因为同一个背景的人形物在一个镜头中还是纸板人像，在下一个镜头中却是一个活生生的演员）。塔蒂昭示着他的场面调度的模糊感，同时邀请我们来玩这个知觉游戏。结果，在重新观影的过程中，我们可能会为了寻找那些纸板人像而扫描背景，一如我们为了那些喜剧情节活动的片段而扫描。

对背景人形物的嬉戏始于第三个镜头，后面远处有三个人在靠着明窗摆姿势（图9.3）。他们细微的运动和对静态姿势的回归，几乎不

图 9.15

可能让人注意到,除非忽略其余的情节活动。在这一场景后来的镜头中,其中有一两个人真的被纸板人像所替换,而且略微更醒目的是,在楼下大厅的远景镜头中,至少出现了四个纸板人像(就在那个女人拍着旅行包里的狗的时候)。从此处开始,它们就可见于众多镜头的背景;因为是黑白照片,它们就同影片前半部分那些商人和穿制服的女人的黑色和灰色服装混在一起。塔蒂甚至在几个镜头的背景中使用了纸板汽车像,包括旅行社的第一个内景(图9.16)。在左边两张海报底部之间的那辆小车是纸板像(就像服装,影片前半部分的大多数汽车都是黑色或银灰色)。[1]

有几个镜头将纸板像的功能转移给了真实的物体或人。按照语境,这些物体或人在画面中完全可见,但实际上几乎不可能被看到,

[1] 在忙乱场景的后部不太显眼地放置这些纸板像,或许太过微妙。无论如何,塔蒂在《游行》(Parade)中再次使用黑白纸板像,这回效果鲜明。在那部影片中,他将它们放在更靠近摄影机的位置——马戏大厅的观众中间,以及一个歌舞节目中的舞台上。参见克里斯汀·汤普森,《〈游行〉:对一部未发行影片的评论》("Parade: A Review of an Unreleased Film"),《天鹅绒遮光灯罩》(The Velvet Light Trap),第22期(1986),第81—82页。

图 9.16

因为情节活动发生在画面中别的地方。在餐厅场景中，有个单镜头中有一个"完全希腊风格"的垃圾桶，处于画面中央（图9.17）；这个空间的其他镜头表明，这个垃圾桶里什么东西也没装。

更早的地方，在吉法尔先生的鼻子撞上玻璃门的那个场景中，影片再次昭示自身的模糊感。画面右侧站着一个一动不动的商人，姿势同那些纸板像一样。他相对靠近摄影机，而且完全可见（图9.18）。只是在其他情节活动结束之后，他才突然"活过来"并朝左侧走去。在这里，一个绝对无谓的手法的存在只是为了强调它自身的知觉难度。

最后，影片对幽默进行节制的结构同这种对模糊感的昭示相结合，这始于开场机场戏中的"假于洛"母题。在一个机场内景的背景中，一个长得像于洛的男人出现，把雨伞掉在地上，发出很大响声。[1]在这里，叙事中没有任何信息告知我们这并不是于洛先生，这个人就这样离开了。只是到了真正的于洛出场时，他才再次出现，当时这第一个

[1] 在译者看到的版本中，这是假于洛第二次出场，他在此前旅行团出海关大门时就已经出现了，并且被一个女人误认。——译者注

图 9.17

图 9.18

假于洛（根据他的黄色袜子区分出来）的雨伞同于洛的雨伞钩在一起。在这里，对幽默的节制延伸到了对影片明星/主角的阻滞，不过这个玩笑还是几乎无法察觉的（北伦敦影院的观众在第一个假于洛出现时鼓起掌来；接着，当真于洛出现时，我旁边的一个人对他的同伴保证道："没错，这就是于洛。"对于部分观众来说，这一手法至少在回溯的时候似乎是可感知的）。影片后来其他那些穿着雨衣和休闲皮鞋的男人也同于洛混在一起；那个矮小、执拗的观光客在商贸展览上给于洛带

来了麻烦；还有那个正在横穿街道的男子，吉法尔从后面将其当成了于洛并同他打招呼。这些假于洛不仅创造了一种基于误解的可感知的噱头母题，也服务于影片的主题，暗示在这个乏味的城市社会中仍然存在着一群不随波逐流的人，而于洛是其中的典型。

结论：偏离到过度

最终，难以判断《玩乐时间》中的幽默部分"应该"是什么：什么是滑稽的，什么是潜在滑稽的，什么只是有趣的或中性的。结果，我们就无法完全区分影片中的喜剧部分和非喜剧部分。一切都开始看上去奇怪、滑稽，而这促使影片的过度（excess）达到了一个非同寻常的突出地位（在我之前的研究中，我将过度定义为一种不可避免的裂隙，它存在于为某个手法的实体在场而提供的动机之中，这个实体在场保留了超越于其在作品中的功能的知觉趣味[1]）。影片在节制和过量两个方向上对传统噱头结构的背离，倾向于削弱动机；如果我们不确定我们应该认为什么是滑稽的，我们也必然不确定那些不明确的手法存在的动机。观影时只要没有忽略它的非传统喜剧策略，就必然会注意到它的过度。

过度是观看任何一部影片的一种潜在方式，因为再多的叙事或其他类型的动机都不能完全容纳画面与声音的实体性。不过一部影片可以鼓励那种能引导我们忽视过度的观影程序。古典好莱坞式的叙事电影通过让影片的材料服从于叙事流，尽力缩小我们对过度的关注。古典电影所培育的传统的观看意识形态有一个假定，即影片支配着它被

[1] 参见克里斯汀·汤普森，《爱森斯坦的〈伊凡雷帝〉：一种新形式主义分析》，Princeton：Princeton University Press，1981，第九章。

观看的方式。

然而，另外一些影片可能会让我们的注意力不再只针对叙事，而是偏移到风格和非结构化的材料。其中最简单、最传统的方式是呈现如画的构图。例如，通过艺术性动机所驱动的装饰性场面调度的凌乱感，约瑟夫·冯·斯登堡执导的那些由玛琳·黛德丽主演的影片就包含了一种"驯服的"过度。这样的过度能够存在，主要是因为它丝毫没有干扰我们对叙事的理解。古典叙事影片通常是高度冗余的；那些富有魅力的构图吸引了我们的眼睛，但这并不意味着我们的注意力完全离开了因果链上的重要元素。取景仍然将我们的注意力聚焦在那个包含着与叙事相关的情节活动的空间之中；构图也倾向于通过将叙事元素置于中心位置或均衡位置来强调它们。斯登堡的影片和其他好莱坞影片的视觉特性甚至可以发挥类似于低调的音轨音乐的功能；音乐和画面都被结构起来以协同并强化叙事情节活动。于是，这种轻微偏离尽管倾向于鼓励观影中对过度的关注，好莱坞电影却能在一定程度上容忍它（这种细微特质偶尔也会成为导演被当作"作者"的理由）。

《玩乐时间》采用了相当不同的策略来将我们的注意力转到过度。首先，影片的叙事因果关系非常简单——两天两夜的日程（第二个夜晚仅仅在最后一个镜头中出现），包含了三个基本的情境：旅行团的游览、于洛与吉法尔的约定，以及皇家花园餐厅的开业。塔蒂几乎没有采用任何古典的解释学结构来制造"接下来要发生什么"的兴趣点。如果一个常规叙事来表现《玩乐时间》的旅行团的情节活动线，女主角芭芭拉很可能会在巴黎有一个心仪之处，而死板的行程又会一次次地让她的愿望受挫，直到最后好心的于洛先生出手，帮助她到访了那个地方。然而，实际的影片只包含了极少的在叙事上重要的时刻（例如，于洛与吉法尔的夜间偶遇、橙子引起的事故），而且还被叙事上不重要的长串噱头分隔（所谓不重要，是因为它们实际上很少同因果链

的推进动力相关,那个希腊柱垃圾桶的玩笑正是这个情况)。一个叙事只有如此小的推进动力,这就给注意力偏向过度提供了巨大潜力。

此外,尽管《玩乐时间》的场面调度构成以其众多复杂的方式打动人,但它在常规的意义上很难说是美的。相反,影片将我们的注意力从主要的噱头那里偏离出来,从而迫使我们采用新的观看程序,而这其中就包含了对过度的知觉。喜剧和非喜剧变得难以区分,这一事实的意义也不能被对影片的简单观看所掌握。《玩乐时间》鼓励对过度的知觉,能在总体上成功地改变我们的知觉方式。正如我们在第一章所看到的,这种转变是艺术的主要功能,而它的达成是通过陌生化。然而,我们的目的在于意识到这样的知觉变化是如何出现的,因为艺术作品的意识形态含义部分地存在于这个过程中。陌生化应该事关我们对作品总体效果的主动理解,也事关我们针对其被结构的、被提示的效果而做出的反应。

结尾处,《玩乐时间》在画面结束之后,还将主题音乐持续了几分钟——时间如此长,让我们不得不起身走向这个音乐——这甚至促使我们将审美知觉转向日常存在。影片的音轨变成了我们自身活动的伴奏,邀请我们像感知这部影片一样感知周遭。[1]实际上,那些在观看这部影片时已经完全投入这种知觉游戏的人,可能已经开始按照塔蒂的方式观看、聆听这个世界了。片名于是有了一个更深的含义——关于我们自己的日常知觉。当我们听到一段含混的喇叭通知,或者看到一幢现代摩天大楼,会很难不想到《玩乐时间》。

《玩乐时间》中采用过度这样一种结构策略,绝对贯彻了它的主题意识形态含义。《玩乐时间》并不是在分析造成现代社会的单调、

[1] 塔蒂的下一部影片《交通意外》在巴黎首轮放映时,观众在电影院入口迎面遭遇一面大镜子,它映出了外面街道上的车水马龙。

贫瘠环境的政治体系。实际上，那个环境被一群泛泛之交的熟人意外地破坏，这就将无秩序的行为设定为解决问题之道。个体的想象力被呈现为自发创造的另类选项；这一理念的象征性高潮是，美国商人舒尔茨将皇家花园的方案从设计师那里接过来，将它们交给于洛，并说道："伙计，今晚的皇家花园是我们的了。"（这个互动仍然发生在场景的背景之中。）

 这些人物展现了对现代世界的富有想象力的知觉，而这正是我们在观看《玩乐时间》时需要开发出来的知觉技能在虚构世界中的再现。实际上，这部影片给我们提供了在我们自己的现代环境中看到幽默的能力，并由此去克服它的压迫，至少能克服一点点。此外，我们在观看《玩乐时间》时所需要的想象力的跳跃，也在暗示我们如何将真实的世界看得不同一般。塔蒂在电影史上的位置更接近于戈达尔而不是基顿或卓别林。塔蒂和戈达尔同属于电影制作者中的少数派，他们力图既批评社会状况，又创作出那种迫使我们采用新的观看技能的影片；这些技能提供了处理社会状况的方法，因为这些社会状况也存在于影片之外。尽管戈达尔和塔蒂的政治立场有着广泛的不同，但他们的体系中的知觉挑战与意识形态含义都是绝对不可分离的。

第十章
戈达尔的未知国度——《各自逃生》[1]

> 我喜欢第一次看到事物的感觉。就像普通人喜欢看世界纪录被打破,因为那是第一次,他们对第二次就没那么感兴趣。电影拍出来就是要让未曾被看到的被看到。之后你可以将其抛开继续前进。这就像旅行者进入一个未知国度。
>
> ——让-吕克·戈达尔,引自乔纳森·科特(Jonathan Cott)的《戈达尔:重生的电影制作者》("Godard: Born-Again Filmmaker")

叙事结构与裂隙

让-吕克·戈达尔在1975年制作《第二号》(*Numéro deux*)时,是将它作为新的电影制作方式的起点呈现给世界的。先行的宣传活动

[1] 大卫·波德维尔于1983年春季在威斯康星大学麦迪逊分校举办了戈达尔研讨班,我在这个研讨班上做了一次关于《各自逃生》的简短讲座,本文写于这之后,并受益于现场的影片讨论。

将这部影片表述为《筋疲力尽》的重拍之作,而片名暗示它就是"第二部长片处女作"。当然,成片并不是对任何更早作品的重拍。实际上,这部影片吸纳了一些视频实验的成果,事实证明,这些视频实验对于戈达尔1970年代后半期的作品来说非常重要。但是,如果说《第二号》向公众的呈现是处心积虑地要重新赢得戈达尔在前吉加·维尔托夫小组时期所拥有的众多艺术片观众,那么这一努力失败了。在《你还好吗?》(Comment ça va?)和两部长篇电视作品中还有更深入的视频实验,然后在1980年,戈达尔尝试以相似的路径宣传影片《各自逃生》。戈达尔再一次在电影制作上从头开始。这一次美国大众媒体一口咬定:《十字路口的戈达尔》("Godard at the Crossroads")、《戈达尔:重生的电影制作者》、《戈达尔:大师的回归》("Godard:Return of the Master")、《戈达尔浪子回头》("Godard Redux")。[1]那些近十年没有看过一部戈达尔作品的新闻记者和评论者报以极大的热情,仿佛他们的旧爱从多年的不活跃或迷茫的游荡中回归了。戈达尔在1971年遭遇的摩托车事故在各种评论中被大事渲染,就好像他花了十年的时间从中康复,之后才开始拍摄另一部影片。如果是在其他情况下,《各自逃生》——基本上是关于一些不可爱的人的一段不讨喜的、令人困惑的叙事——本来可能会被认为逊色于《周末》(Week-end,对于这些评论者中的大部分来说,《周末》是最后一部"真正的"戈达尔影片);实际上,这部新片获得了数量惊人的赞誉乃至一些溢美之词。广告中也充斥着众多名人背书的恭维。

[1] 这些文章的作者分别是:大卫·埃伦斯泰因(David Ehrenstein),《洛杉矶观察家报》(Los Angeles Examiner),1981年1月13日,Cl,3;乔纳森·科特,《滚石》(Rolling Stone),1980年11月27日,第32—36页;丹·亚基尔(Dan Yakir),《纽约杂志》(New York Magazine),1980年10月6日,第31—34页;大卫·登比(David Denby),《纽约杂志》,1980年10月20日,第83—84页。

戈达尔迎合乃至推动了这种公众反应，他的行为方式就像是他所坚持自称的一个电影制作者身份的妓女。他在赴美国推销《各自逃生》期间，善解人意地对采访者们回避了1968年之后的那些影片（"他坦率地承认，他1960年代的影片是'在错误的时间同错误的人在错误的地方'，并没有得到大量观众的理解"；"我是一个重生的电影制作者"[1]）。他采用了"第二部长片处女作"这样的角度，而且还侥幸成功了；评论者们将这个说辞用于《各自逃生》，却根本不回头看一眼《第二号》。严格地说，这部影片并没有为戈达尔重新赢得美国艺术影院电影制作者的位置［这个位置已经在1970年代被新德国电影制作者尤其是维尔纳·法斯宾德（Werner Fassbinder）占领］。但是，戈达尔又卷土重来了。

　　然而，肯定他的那些措辞却特别奇怪。那些对这部影片的描述将其作为向1968年之前"传统的"戈达尔路径的一种绝对回归。那些评论给出了过分自信的（也是不准确的）情节梗概，就好像这部影片明白如话；影片中异常密集的声画关系，甚至坚持利用的慢动作印片技法，在众多介绍中也不被提及。然而，在我看来，难以理出一条清晰的故事线，以及风格上的不透明，这些才是这部影片最动人的方面。戈达尔的高明之处似乎是，普通观者也能从这部影片中摘出一套相对明晰的事件、人物特征和主题含义；而与此同时，他还能继续不受阻碍地进行他的形式实验。我认为，《各自逃生》并不是对从前的戈达尔的简单回归。实际上，如戈达尔所声称的，这部影片可能是他职业生涯中第五个时期的开始。[2]

[1] 劳伦斯·科恩（Lawrence Cohn），《让-吕克·戈达尔让纽约充满生机》（"Jean-Luc Godard Enlivens New York"），《综艺》，1980年10月8日，第7页；乔纳森·科特，《戈达尔：重生的电影制作者》，《滚石》，1980年11月27日，第36页。

[2] 参见乔纳森·科特，《戈达尔：重生的电影制作者》，《滚石》，1980年11月27日，第36页。

当然，从那以后他制作的影片在不同程度上都贯彻着相似的策略。从《各自逃生》到《侦探》(Détective)，戈达尔这期间的影片似乎有意识地对准几种类型的观众：艺术电影观众、新闻评论员、学术批评家，以及规模较小的对参数形式实验感兴趣的观者。戈达尔似乎清楚地意识到最后一个观众群的规模不足以在商业上承载他的作品，他就让影片在某种程度上符合艺术电影的惯例。在某些情况下，他甚至似乎能操控评论影片的人。例如，视频作品《〈受难记〉的剧本》(Scénario du film 'Passion')明显服务于多重目的。首先，它戏仿了关于影片制作的纪录片类型。大多数这类影片会聚焦于设计与实拍阶段，因为这在视觉上是最有趣的，但戈达尔谈论的是剧本阶段——尽管这个视频几乎没有包含任何规划阶段的画面素材。此外，《〈受难记〉的剧本》是对影片制作过程的一次沉思——亦庄亦谐地讨论了主流批评界可能会如何评价他和《受难记》。他对影片和他自己所做的这些谜一般的矛盾陈述，为那些批评家必然会做出的那些类型的阐释提供了原料。这个视频是戈达尔用《受难记》中用过的相同胶片素材做出的另一部作品——这是一部可在电视中播放的为长片做的免费的长预告片（1983年在英国第四频道播出）。在《侦探》中，一些人物到处猜测着其他各种人物的行为动机和事件背后的原因；他们说的话就似乎预示了观影者和批评家在遭遇影片的疑难时可能会想到或写到的那些东西。总之，戈达尔非常老道地理解他自己相对于电影制作与展映机制的位置，而且他似乎已经把这种理解融入他最近那些影片的形式之中。这就有助于解释，那些决意把上述影片仅仅当作常规艺术电影的人何以忽略这些影片中如此之多的奇怪而费解的方面——那些更抽象的参数游戏。当然，无论注意与否，与情节叙述并存着一定程度的参数结构，一般来说是参数影片的典型情况；我们并不需要注意到《玩乐时间》中在知觉上费解的噱头或小津安二作品中独特的时空系统，就能

欣赏这些影片。然而，戈达尔的影片迈出了更远的一步，就好像他主动意识到了参数形式这一事实，并在构思影片时将其纳入考虑。他近期那些影片变得更加复杂和费解，让我们难以通过一次观看就构建出连贯的原基故事，或许其作用就是提示我们寻找这些参数化的方面。在这些影片中存在着一些元素，就它们在叙事中的功能而言，极其难以解释（如果不是不能解释的话）。我们借用一个相当不便利的术语，它们差不多就是"元参数"（meta-parametric）影片——那些探索参数形式如何影响对叙事的知觉的影片。大多数批评家都忽视了戈达尔近期影片的这一方面；他们显然假定，这些叙事的不透明只不过是另外一些待阐释的晦涩象征（通常与戈达尔早期影片中那些更明确的含义进行对照）。在不放弃阐释的情况下，让我们试着看一下《各自逃生》中的费解之处与参数游戏。

感知《各自逃生》的困难是什么？在很多观者看来，对这部影片的第一印象就是有一个相当简单的故事，稍微复杂的是采用了间歇式印片慢动作效果（step-printed slow-motion effects，以下简称间歇慢动）和声音的花招。但基本部分还是足够清楚的。再一次由一个妓女（伊莎贝尔）提供了资本主义剥削的隐喻。一对知识分子夫妇（保罗和丹妮丝）在主流媒体——在这里是一家电视台——工作，试图重新思考他们的境况，丹妮丝辞去工作搬到乡村居住。这暗示着一种城市与乡村的对立，分别代表着社会的败坏和孤零的纯净。此外，男主角叫保罗·戈达尔，并且无法与各种女人处好关系，这暗示着让-吕克·戈达尔在努力弥补他早先影片中恶名昭著的性别歧视（评论者几乎普遍将保罗当成对导演的简单的自传式描述——按照大卫·登比的说法，就是他的"分身"。[1]汽车交通事故也同戈达尔的摩托车事故关联起来，

[1] 参见大卫·登比，《戈达尔浪子回头》，《纽约杂志》，1980年10月6日，第83页。

保罗的电视工作同戈达尔的视频工作关联起来，等等）。意识形态含义同样是清晰的，似乎就在那里等待着评论者们去总结："精神上孤独与徒劳的现代病。"[1]

影片的复杂性实际上是骗人的。批评家们不仅能够简单地阐释它，也可以彻底忽略众多的裂隙和节外生枝。宝琳·凯尔（Pauline Kael）不太愿意欣赏这部影片，她抱怨道："这是我唯一一次感到，一部戈达尔影片叙事的寡淡居然是不够的；影片中关于'人人为己'（Every Man for Himself)[2]的事情实在太少了，以至于你希望有更多的戏剧性。"[3]这一观点尽管不太符合实情，却并不令人惊讶，因为这位评论家可能只看过这部影片一次（这并不是说，这部影片的复杂性在第一次观看时不明显；我在第一次观看这部影片时，就已决定写这篇文章了）。但即便是科林·麦卡比这样一位曾广泛地探讨近期戈达尔的学术批评家，也坦承自己对影片"相对直接地利用叙事"感到惊讶，而且令人吃惊的是，他居然断定，戈达尔已经放弃了他对音轨的精工细作；他发现，《各自逃生》"勉强而犹豫地接受了画面所占据的某种主导地位"。学术批评家没能注意到影片所提供的巨大难度的进一步证据可见于《暗箱》(Camera Obscura)杂志编辑们的三篇文章。它们全都假定，保罗·戈达尔直接等于让-吕克·戈达尔；珍妮特·伯格斯特龙（Janet Bergstrom）假定保罗同体育老师的"谈话"是简单的画外叙境声；康斯坦丝·彭利（Constance Penley）为时不时听见的不同女人阅读的声音提供了明确的声源；伯格斯特龙假定，因为我们在

[1] 大卫·登比，《戈达尔浪子回头》，《纽约杂志》，1980年10月6日，第83页。
[2] 本片英文名直译即为"人人为己"，这里宝琳·凯尔用来说明影片内容。法文片名直译应为《四散逃离（生活）》，本书沿用国内的惯用译名《各自逃生》。——译者注
[3] 宝琳·凯尔，《当前的电影》（"The Current Cinema"），《纽约客》（The New Yorker），1980年11月24日，第203页。

汽车旅行期间听到了玛格丽特·杜拉斯（Marguerite Duras）的声音，所以那时她真的在汽车里；伊丽莎白·莱昂（Elisabeth Lyon）说，丹妮丝在影片开始时住在城里，然后才移居乡下。[1] 正如我们将要看到的，我发现这些或其他相似手法，比这些文章所暗示的要疑难与微妙得多。然而，大众评论者和学术批评家在描绘这部影片时对其做了扭曲，这一事实警示我们，影片中的那些策略需要更细致的考察。

那么，如果细致地考察《各自逃生》，就会发现影片中有很多暧昧性、不确定性，以及未经解释的事件，这使得我们难以从情节叙述的呈现中重构出原基故事线。例如，这些事件发生在什么地方？一些评论者认为情节活动发生在一个"无名的瑞士城市"。[2] 实际上有五个不同的大致场景地点，它们之间的差异对于影片的意识形态含义有重要的意义。影片中有一个城市（日内瓦）、一个小镇［尼翁（Nyon），沿着日内瓦湖岸的铁路干线距日内瓦二十公里］、尼翁附近一个不明村庄、距离那个村庄不远的一座农场、这些场景地点之间的乡野（图10.1）。保罗和丹妮丝工作的电视台、塞茜尔的学校、保罗住的酒店、交通场景、伊莎贝尔的公寓和她前去服务的客人所住的酒店，都在日内瓦。丹妮丝和保罗在尼翁共同拥有一套公寓，而丹妮丝想放弃这套公寓，搬到山间的农场。伊莎贝尔最后从日内瓦搬到了这个公寓。丹妮丝访问的米歇尔·皮亚热的印刷所，是在她住处附近的一个村子。我们看到她在围绕着尼翁和这个村子的路上骑自行车。将这些场景地

[1] 参见科林·麦卡比，《慢动作》（"Slow Motion"），《屏幕》，第21卷，第3期（1980年秋），第111页，第113页；《暗箱》，第8—9—10期（1982年）：伊丽莎白·莱昂，《热情，不是那样》（"La passion, c'est pas ça"），第7—10页，康斯坦丝·彭利，《色情，情色》（"Pornography, Eroticism"），第13—18页，珍妮特·伯格斯特龙，《暴力与阐明》（"Violence and Enunciation"），第22—30页。

[2] 参见大卫·登比，《戈达尔浪子回头》，《纽约杂志》，1980年10月6日，第83页；宝琳·凯尔，《当前的电影》，《纽约客》，1980年11月24日，第197页。

图 10.1

点理顺对于理解故事非常有帮助；这些场景地点之间的差异也给简单的城乡对立增添了细微之处。人物们试图改变自己的生活，我们将这些场景地点视为给这个过程的不同阶段所设定的背景；这些改变并不是如它们初看起来的那样突然和简单。

将影片分解成场景会有助于讨论《各自逃生》的故事（分节标记出了画面的间隔点；正如我们将要看到的，一条声音线常常会在分节之间延续到两个或更多的转场，所以另外一种不同的场景划分也是有可能的——假如我们拥有的批评工具能将声音标记得同我们对画面所能做到的那样简单清晰）。

1. 演职人员表（镜头1）。天空云彩的摇镜头，有音乐。
2. 一家酒店（镜头2—5）。唱歌剧的声音；保罗给在电视台的丹妮丝打电话，但她不在那里。他离开了房间，然后被一个同性恋的酒店侍者尾随和搭讪。
3. 尼翁附近的瑞士乡村（镜头6—12）。丹妮丝在一条乡村公路上骑自行车；出现定格画面和间歇慢动。镜头7是字

幕卡，编号-1，标题是"四散逃离"（Sauve qui peut）。镜头9是一个字幕卡，编号0，标题是"生活"（La vie）。

4. 一个乡村餐馆（镜头13—16）。丹妮丝坐在餐桌旁；临近餐桌上有人在谈话。她询问她听到的音乐是什么，然后得知米歇尔·皮亚热在足球场。

5. 一个乡村足球场（镜头17—24）。丹妮丝骑着自行车去看足球场上的米歇尔。他们谈论了他父亲的生意和风景；她打算去看他的印刷所。在两个镜头中有间歇慢动。镜头19是一个字幕卡，编号1，标题是"想象"（L'imaginaire）。

6. 一个农场（镜头25—30）。一个女人向丹妮丝演示如何喂牛。

7. 农场和日内瓦的一家电视台（镜头31—34）。丹妮丝给保罗打电话，说她就要从他们的公寓里搬出去了；他要去接上杜拉斯。农舍里的一个女人告诉她要住的是哪个房间。镜头32是保罗，但他并没在接电话；在镜头34，他在同丹妮丝谈话。这个场景最后以争执结束，也第一次提到了塞茜尔和保罗的前妻。

8. 农场（镜头35—36）。田野里的马群；丹妮丝在她的房间里，穿衣服和写作。她的朗读延续到了下一个分节中的一部分。

9. 米歇尔·皮亚热的印刷所，在一个村子里（镜头37—43）。丹妮丝骑自行车到米歇尔的印刷所。间歇慢动出现在一双手排铅字的镜头中；他向她展示设备，并提供她一笔写书的佣金。她骑自行车返回。

10. 尼翁附近的乡村（镜头44—48）。丹妮丝在骑自行车。古典风格的弦乐开始混入手风琴的声音，画面揭示手风琴的

声音来自站在路边的一家人。间歇慢动表现丹妮丝；接着一辆拖拉机的影像叠印在她之上，接着她又叠印在拖拉机上。

11. 尼翁火车站（镜头49—59）。丹妮丝到达火车站，看见了万宝路赛车，也看见了乔治亚娜因为拒绝在两个男人之间做出选择而被扇耳光。这一情节活动采用间歇慢动。场景最后是汽车离开，两个男人带着乔治亚娜离开，而随着火车经过，丹妮丝在月台踱步。

12. 一个运动场（镜头60—70）。保罗去接塞茜尔。镜头61是一个字幕卡，编号2，标题是"恐惧"（La peur）。间歇慢动出现在镜头65，同时有画外音的谈话，内容是关于女儿的性征。保罗和塞茜尔开车离开。杜拉斯的声音开始作为画外音出现在镜头69。

13. 一间教室（镜头71—75）。保罗在一间教室里，教室里的学生们正在观看影片《卡车》（Le Camion）的录像。杜拉斯在隔壁，但不愿意说话。保罗朗读她作品中的一段话。杜拉斯的声音在最后一个镜头中再次以画外音出现。

14. 电视台（镜头76—87）。杜拉斯的声音继续出现在场景的画外，加入了钢琴音乐，伴随着保罗和塞茜尔的车程。中间有一个镜头切换到在电视台的丹妮丝；仍然可以听到杜拉斯的声音，正在谈女性的领域和童年，这时丹妮丝出来同保罗在停车场会面。因为保罗没能把杜拉斯带来，他们发生了争执，之后他带着塞茜尔驾车离开。

15. 一家餐馆（镜头88—102）。保罗和塞茜尔停车。塞茜尔开始朗读关于乌鸦的书，声音延续到保罗前妻科莱特出现的餐厅场景。保罗去给丹妮丝打电话，有一个丹妮丝的切出镜头。保罗给科莱特一张支票；他们讨论丹妮丝的离开，

延续到丹妮丝走在街上的切出镜头。保罗给了塞茜尔几件衬衫后离开。

16. 午餐柜台和火车站（镜头103—106）。间歇慢动表现街上的一排汽车。保罗和丹妮丝在午餐柜台讨论她离开电视台去乡村的问题（她提到她厌倦了尼翁）。有个切出镜头表现一个女人在听笑话，又被音乐所困惑。场景最后是丹妮丝和保罗在离开时打了起来。

17. 街道（镜头107—113）。保罗在街上，然后在一家电影院门口排队。当一个男人从电影院里出来，抱怨声音被关掉时，保罗被伊莎贝尔挑中了。镜头110出现间歇慢动。有一对男女在街上争执，他们决定去看电影。虚焦中的一排汽车；伊莎贝尔假装高潮，一个女人的画外音在谈论日常的家务事。

18. 保罗的酒店房间和街道（镜头114—128）。镜头114是字幕卡，编号3，标题是"买卖"（Le commerce）。画外音一直延续到字幕卡结束。保罗付钱给伊莎贝尔。她购物，行走，然后被皮条客抓住；皮条客警告她不要擅自接客，然后打了她的屁股。她停车。

19. 伊莎贝尔的公寓（镜头129—141）。伊莎贝尔的妹妹在等她。伊莎贝尔进门，打电话询问公寓的事情。她的妹妹需要钱，并计划当一个月的妓女，将一半的钱给伊莎贝尔。伊莎贝尔提到她要去乡村。

20. 一个酒店的房间（镜头142—160）。伊莎贝尔去佩索纳[1]先生的酒店房间，然后扮演他的女儿来满足他的幻想；

[1] 这个名字（Personne）直译为"人"，在影片中有所提及。——译者注

间或切出到街上的交通状况。在走廊里,伊莎贝尔遇到了一个老同学,然后约定一起谈一份工作的事情。场景最后是伊莎贝尔偷听到佩索纳同另一个女人的谈话,内容是关于幻想场景的失败。

21. 一间剪辑室(镜头161—162)。伊莎贝尔到达一处停车场;在室内,她遇见一位正在剪辑影片的男人。他给她钱,让她到几个不同的城市去旅行并且待在酒店里。

22. 另一个酒店的房间(镜头163—180)。一排汽车。酒店内,伊莎贝尔购买了万宝路香烟;她进入一个房间,里边有一个商人和他的助理蒂埃里,在各种性的情境中指挥着她和另一个妓女妮科尔。伊莎贝尔给丹妮丝打电话,安排周六去看公寓。在这一场景的部分镜头中,有个女人的声音在讲一段关于英雄也是失败者的话。

23. 路上;公园;丹妮丝和保罗在尼翁的公寓(镜头181—188)。伊莎贝尔在夜间开车;早晨,她在一个公园里向她的同伴告别,然后去公寓。她看见保罗扑向丹妮丝,这是很长的间歇慢动。保罗出去。

24. 尼翁(镜头189—191)。镜头189是字幕卡,编号4,标题是"音乐"(La musique)。保罗在长椅上坐下来,旁边是拉着手风琴的那家人。丹妮丝坐进了伊莎贝尔的汽车;她们谈论并安排着迁入公寓的事情。伊莎贝尔告诉丹妮丝,保罗在车站。

25. 尼翁(镜头192—196)。乡村。一个镜头切换到在公寓的伊莎贝尔,她同一个客人在一起。丹妮丝在车站最后一次见保罗。伊莎贝尔在窗户边,丹妮丝在路上。最后一个镜头中,保罗的声音开始出现在画外。

26. 保罗住的酒店和一条街道（镜头197—210）。一排汽车；保罗在酒店的房间里，给电视台打电话。他让酒店把房间保留六个月，然后去取一辆新车。他看见科莱特和塞茜尔，试图与她们和解。他被一辆汽车撞倒，躺在那里显然快死了；科莱特和塞茜尔走开，从小巷里的一支管弦乐队旁边经过。

在上述分节的基础上，我们可以查看一下那些在确定影片时间顺序方面遇到的疑难之处。尽管影片中的人物曾在多处提及日期和时间，但把这些聚合在一起，却会出现问题。例如，在第18分节的开始，保罗在酒店房间里给伊莎贝尔付钱之后，我们看到后者去购买香皂的镜头，然后是她走在停车场的镜头。这些镜头是在暗示很多天都以一种日常的方式过去了（一个小型蒙太奇段落），还是她在离开保罗之后立即就去做这些事情？通过追踪影片中的日期指涉和昼夜场景的交替，就有可能草拟出一个大致的时间表。

情节叙述的持续时间似乎有一周左右。从第2分节到第7分节（保罗在早晨离开酒店，丹妮丝骑自行车拜访米歇尔，丹妮丝学习喂牛，以及她给保罗打电话），一切都发生在未指明的某天，很可能是星期三。丹妮丝在电话中提到，她已经在星期三发布了广告（这份关于公寓的广告后来让伊莎贝尔找到了她）。第8分节开始，我们看到丹妮丝早起穿衣；然后很长的一系列事件一直发展到第17分节，一切似乎都发生在星期四，估计是在广告发布的同一周（这其中包括丹妮丝拜访米歇尔的印刷所，她骑车回尼翁，在尼翁火车站的场景，保罗去接塞茜尔并显然尝试去接玛格丽特·杜拉斯到电视台，同丹妮丝的争执，保罗同塞茜尔和前妻科莱特一起吃晚餐，他在丹妮丝乘火车离开之前同她谈话，保罗遇见伊莎贝尔）。接下来伊莎贝尔同她的妹妹、她的客人、那些给她一份工作的人的场景（从第18分节到第22分节），都

发生在星期五；在这一天中，她约定星期六去看丹妮丝的房子。第23分节开始时的夜间开车镜头提供了到星期六早晨的转场；第23分节剩余部分，即伊莎贝尔看到吃早餐时保罗扑向丹妮丝，展现了仅有的星期六事件。从这一点开始，时间表开始变得起伏不定。我们从最后一个分节保罗的电话谈话中知道，影片结束于星期三早晨。第24分节，即丹妮丝坐在车里同伊莎贝尔谈话，很可能发生在星期天。下一个场景我们看到伊莎贝尔同另一个客人坐在一起吃早餐，然后是丹妮丝在火车站同保罗最后告别。这可能是星期一，因为丹妮丝之前曾告诉米歇尔，她肯定会在星期一回到村子，而且在星期三，保罗说他为丹妮丝的离开抑郁了两天。

　　时间表对于《各自逃生》的总体结构和意识形态含义来说，并不如场景地点的式样那么重要。但将其拼在一起的难度证实了影片阻碍观众理解细节的普遍策略。

　　我们也是以同样拐弯抹角的方式了解影片中的人物的。例如，伊莎贝尔首次出场是在第17分节的特写中。她对站在左边的某个人说话"你想看电影吗？"紧接着这句台词，带着男孩的那个男人就开始大喊，说电影院里的声音没有了。这个玩笑一直延续到伊莎贝尔在电影院买票队伍周围转悠的几个镜头中，她在寻找着客户。我们乍看到她时的想法是她可能在约会，正在同一个我们看不清楚的人说话（实际上，画外的男人就是保罗）。于是，这个喜剧事件干扰了我们，没能立即明白她正在做什么。我们不久发现伊莎贝尔是个妓女，并且挑中了保罗，但在第一次观影时，我们极有可能错过电影院买票队伍的这几个镜头中所发生的大部分事情。同样，在第7分节，丹妮丝从农舍给保罗打电话，她在提到他的名字前讲了几句台词；我们可能把握不住这一场景开始时的含义，因为我们不知道她在同谁讲话。

　　这些都是通过多次观看尤其是剪辑台上的拉片分析可以得到澄清

的那类事情。但是，即使是最仔细的分析也不能解答所有悬而未决的问题。米歇尔·皮亚热同丹妮丝是什么关系——旧情人？表亲？朋友？出现在三个镜头中的那个黑头发的黑衣男子（在电影院买票队伍中；伊莎贝尔驾车去尼翁之后在公园同她分别；最后在第25分节末尾丹妮丝骑车去往乡村时，他走在路边）是谁？或许他就是伊莎贝尔同丹妮丝提到的那个"前男友"阿纳托尔·纳波利。但如果是这样，那么他在电影院买票队伍中或路边干什么呢？为什么伊莎贝尔的妹妹坐在那辆撞了保罗的车里，还说她认识他？当然可以忽略这些有问题的元素，给出一个情节活动的简单梗概。但要是这样做，你就必须将影片大大浓缩，撤去那些令人困惑的元素。简言之，你必须忽略相当比例的内容。在我看来，批评家的问题在于要将影片作为一个整体来处理。如果一部影片拒绝被充分理解，这一点本身就是一个形式元素。在这种情况下，正如我曾指出的，疑难可被视为将我们的注意力转向参数结构的尝试。

总体策略

在某种意义上，《各自逃生》中统摄叙事与风格的原则，是戈达尔和戈兰在《一切安好》中所采用的原则的一个逆转。那部更早的影片已经探讨了反思个人生活的社会必要性，以及能导致这种反思的因素。尽管这一题材是在主要人物的叙事中完成的，但影片更大的结构是修辞性的。正如我们在第四章看到的，政治情境先是被呈现为一种争论，用到了各种社会阶级处在静止姿态中的镜头。接着画外的说话声增加了冲突、人物、明星和一个爱情故事，从而将这些政治的元素体现在一个具体的叙事语境中。戈达尔和戈兰通过纳入电影制作的框架手法，也能考察社会对制作电影的限制，以及人们如何重新思考电

影制作过程本身。《一切安好》的结局是人物开始重新考虑他们的生活。电影制作的框架故事或许对于那部影片来说是完美的布莱希特式手法,但戈达尔并不会一部接一部地简单重复这一公式。

《各自逃生》似乎是把《一切安好》弃之不用的东西捡了起来,但采用了一种不同的策略。我们在影片中再次看到一对供职于商业媒体的知识分子夫妇。女的考虑辞职已有两年,并且最终这么做了,男的却拒绝行动,于是他们分开了(这就好像《一切安好》中的雅克回应苏珊的要求,闷闷不乐地同意开车送她去机场)。但是,《各自逃生》避免采用抽象的修辞结构。在《一切安好》中,反思被认为是清晰的,几乎是简单的(辞职还是不辞职,在一起还是不在一起);《各自逃生》的重点不是放在支持反思的争辩,而是放在现代社会反思生活的实际行动所包含的具体含义。各个层面的关注点都是"生活",以及改变个体境况的那些细节:放弃一项工作或一个爱人的困难、找到一套公寓的必要性、交通方式的选择、来自朋友们的抵制,以及关于居住环境类型的决策。在某些意义上,这部影片因此采用了一条更传统的路径,但在另一些意义上,它仍然充满了戈达尔式的创新。我们似乎看到人物像在一部传统的艺术片中那样被呈现出来,具有心理的深度和暧昧的因果关系。然而,这些特征的功能是将政治更具体地嵌入历史情境中。在《一切安好》中,历史的反思是在1968年的法国和1972年的法国之间的对照中做出的;但在《各自逃生》中,只有当下。戈达尔几乎不需要暗示为何反思是必要的。《一切安好》中反思的具体起因——苏珊和雅克在罢工期间被软禁,以及他们在1968年5月的经历——在《各自逃生》中都没有直接的对应。实际上,戈达尔可以简单地呈现反思的必要性。这种必要性的标志是普遍存在的:万宝路和可口可乐广告的母题、男人对女人的残忍、对卖淫的强调,以及工作和爱情的分离。影片只用了一个简短的场景,就明确地表达了这些事

物间的联系以及改变一个人的社会状态这个抽象论点。这个场景是在第16分节的午餐柜台场景，保罗同丹妮丝在她乘火车离开前进行交谈。这里的对白包含了对《一切安好》中苏珊与雅克的早餐争执的明显呼应；丹妮丝说："爱情应该成长于工作、两个人的共同行为，而不仅仅是夜里的行为，你说过的。你还说夜晚应该从白天中生成。"这样的政治在《一切安好》中几乎没有，但政治活动对人们生活的影响无处不在。

更具体的是，《各自逃生》符合麦卡比曾指出的那种式样；在讨论这部影片时，他写道，戈达尔在1973年后放弃了一个关于毛泽东思想的专门项目，集中关注"受到日益增长的劳动分工所影响的工作与爱情的分野"[1]。劳拉·穆尔维和麦卡比讨论了同《第二号》相关的戈达尔对性政治的新兴趣，但这一描述也适用于《各自逃生》。

> 正是这些地方标志着戈达尔对性的呈现有了重大转变。第一次，问题回到了根源。性的问题不完全是由女人来表明的；男性性欲的问题，以及伴随而来的厌女症和暴力的潜流，都喷涌而出了。戈达尔和米耶维尔［安妮-玛丽·米耶维尔（Anne-Marie Miéville），也是《各自逃生》的联合编剧］在明确地研究男性性欲的本质，这一本质将女人转变为它的欲望的形象，而且关键的是，他们将对同性恋的压抑作为这种性欲形成的一个源头来研究。对女人的暴力——对肛门性交的强调——调转了这种同其他男人的暧昧关系。[2]

[1] 科林·麦卡比，《慢动作》，《屏幕》，第21卷，第3期（1980年秋），第112页。
[2] 劳拉·穆尔维和科林·麦卡比，《女性形象，性的形象》("Images of Woman, Images of Sexuality")，《戈达尔：影像、声音与政治》(Godard: images, Sounds, Politics)，London: The BFI and Macmillan, 1980，第99—100页。

厌女症和暴力在《各自逃生》中都是显而易见的，而在开场片段中，保罗愤怒地回绝了酒店侍者的主动表示，使得影片很早就引入了同性恋的母题。在这一场景中，厌女症与同性恋压抑之间的关系变得明晰了：伊莎贝尔和另一名妓女妮科尔遵循一个商人和他的男性助理蒂埃里给她们的一系列命令。尽管两个男人从未彼此接触，但老板将两个女人安排在他和蒂埃里之间；蒂埃里有节奏的性体势，无论对着伊莎贝尔还是妮科尔，都以同一种节奏转给了老板——这使得妓女们成为两个男人性接触的一种渠道。在这个场景中，男人们还无缘由地羞辱了两个女人。戈达尔还通过让老板指示伊莎贝尔给他涂口红作为他创建的性关系链条中的一部分，从而使这一场景的意义加倍明确了。

《各自逃生》中，政治绝对没有缺席，但现在我们已经对一个特定社会情境中的性政治做了一个考察。因此，影片并不需要诸如参与一场罢工这样的非寻常事件来触发反思和改变；这个过程是从日常存在的环境中合逻辑地产生出来的。

不过，如果说《各自逃生》中的反思过程比《一切安好》更具体，那么它的含义也要阴冷得多。《一切安好》的结局有一种相当乐观的调子，这对夫妇似乎正打算继续在一起，估计还要做一些政治正确并且可能有效的工作。但在《各自逃生》中，尽管人物对他们的境况有了反思，但现代社会中的可能选择看起来的确是有限的。丹妮丝可以逃避，但影片并没有暗示她能够在政治上有效的行动中做很多工作。她的存在相当于遗世独立，因为她将部分财产转交给了伊莎贝尔，采用山中骑车的生活方式，居住在农舍的一个单间里。要反击社会对个人的影响，唯一的方式似乎就是将社会尽可能彻底地关在外面。

逃离的理念也清楚地体现在影片的布景中。丹妮丝曾住在日内瓦，然后搬到尼翁同保罗共住一个公寓，现在她要去农场。保罗不仅拒绝同她一起走，他还待在日内瓦一家昂贵的酒店里。伊莎贝尔同妹妹提

到城市的生活太难了，她可能搬到农村去，而实际上，她最终住在尼翁。我们怀疑，她最终会跟着走丹妮丝的道路还是去接受人家提供的那份工作——去一系列城市旅行并住在那里的酒店。米歇尔·皮亚热似乎被设定为一个优越的例子，他住在村子里，很大程度上控制着自己的工作，经营着一家印刷所，印刷所的很多工作是手工性质的。尽管评论者们普遍将保罗·戈达尔视为导演的替身，米歇尔实际上更靠近让-吕克·戈达尔自己的生活方式。在这部影片制作的时期，戈达尔住在罗勒（Rolle），尼翁附近的一座小镇，沿着湖岸离日内瓦更远一些（图10.1），他经营着自己的小型电影和视频公司。

《各自逃生》很简单地设立了一些基本的理念——城市与乡村的对立、商业与独立的对立、性与工作的对立。然后它将这些理念结合进一个具体的时间、地点和事件的密集风格织体。原基故事-情节叙述的关系是令人困惑的。我们的理解被阻碍，部分原因是将我们的注意力从主要情节活动中分散出来的一系列母题（例如，"激情不是那样的"这句台词被严格地重复了三次），部分原因是声音被当作一种干扰手法。

这些风格的疑难有助于将我们的注意力从人物生活的具体环境中拉出来。再次，这一策略对立于《一切安好》的策略，后者在开场段落中就引入一个抽象情境，然后将其变成一个叙事。而在这里，风格不断地疏离我们，鼓励我们去阐释隐含的修辞意义，而这些修辞意义可能有助于给影片中的形式疑难提供动机。如果我们要弄清楚《各自逃生》中究竟发生了什么，就必须努力应对叙事材料和风格材料的轰炸。我们还必须努力从细节的大杂烩中找到一个式样。这同简单阐释一个主题未必是一样的。毕竟，正如我们已经看到的，影片的题材是相当简单的。实际上，戈达尔再次用参数形式进行实验，寻求一种方式，迫使他的观众去开发新的观看技能：这些新的观看技能包含着一

类分析，它也可以用于影片之外的事件。

密集的风格织体

《各自逃生》中包含了众多难懂的参数结构，常常会打破叙事链条中因果之间的关联。两个主要的风格式样似乎是彼此对立的。一方面，定格画面和间歇慢动常常会将某些情节活动延长——逗留在这些体势上的时长远远超过其单纯的叙事意义所需要的。另一方面，影片中的众多时刻会包含一种手法的快速混杂，一次呈现两个或以上的手法，以至于我们的注意力处于分裂状态。在这些时刻，我们可能会聚焦于其中一个头绪，代价是忽略其他的，或者我们可能试图跟上所有的头绪，却没能完美地理解其中任何一个。这个情况经常发生，例如，当一条情节活动线和一个地点的声音延续到其他地方发生的情节活动时就是如此。大体上，声音极大地促成了影片的费解——难以在分配给知觉的时间内进行把握。

同很多晦涩的影片一样，开场的作用是对接下来将要呈现的做一个引导。甚至演职人员表也暗示着影片的形式策略。批评家们已经指出，演职人员表宣称《各自逃生》是由让-吕克·戈达尔"构成"（composed）[1]而非执导的作品。我们的注意力已经被引向音乐。这就在暗示，音乐，以及总体上的声音，将在《各自逃生》的主导性中扮演一个不同寻常的突出角色。片名字幕也强调了这一点（图10.2）。在这里，版权登记标记及文字"声影版权1979"（Copyright 1979 Sonimage）同片名是一样的字号和字体。整个片名看起来几乎就是"各自逃生声影版权1979"。"声影"（Sonimage）是戈达尔的电影与视频公司的名

[1] 亦可译为"作曲"，因为下一句就提到影片的音乐。——译者注

图 10.2

称[这个名称有双重含义：最显而易见的是，"son"（声音）–"image"（影像），但也可以是"son"（他的或她的）"image"（影像）]。因此，声音和影像的并置将自身同片名关联在一起。警觉的观者应该已经准备努力地"听"了。

 开场场景指定了我们可以预期注意的手法。随着从片头字幕到第2分节的切换，立即听到音轨中一个歌剧演唱者响亮的声音。最初我们可能不太确定这个声音是不是叙境声。我们知道，戈达尔一直喜欢在他的影片中以非叙境的方式使用古典音乐片段。当保罗敲打隔墙，这个问题就自己解决了。但我们正在听的是电台、留声机，还是一个正在练习的真正的歌手？当保罗走到门边，将门打开，这里切换到他在外面的楼道——这是一个省略，但画外的声音持续着，并未被打断。在黑暗的楼道场景中，酒店的西班牙侍者出现并第一次勾引保罗（再次，直到后来在酒店外面的那个镜头中，酒店侍者走到他的汽车旁，我们才能领会这个情节活动），在这之后，戈达尔以一个大远景向我们展示了酒店大堂（图10.3）。歌手的声音仍在继续，而且音量没有变化，尽管声源事实上现在应该在楼上某处。保罗、酒店侍者，以及两

图 10.3

个女人（酒店侍者正提着她们的行李）从右上方入画，在电动扶梯的顶部遇到混杂的人群，然后继续下电梯，从左下方出画。这个镜头仍然是费解的。我们不知道保罗同侍者之间是怎么回事，我们几乎无法在大堂楼上将保罗和其他几个人从各色人等中区分出来；戈达尔拒绝切入镜头以进行交代。这个镜头无论是它的布景，还是大远景的场景展现，都让人想起塔蒂的《玩乐时间》中的很多镜头。然而这个镜头也反转了塔蒂的策略，因为它甚至拒绝通过音轨来指导观影者。我们听到的来自镜头空间中的微弱声音，完全被歌手的声音淹没了。尽管如此，塔蒂对声音的把控似乎也影响了戈达尔的作品，尽管《各自逃生》和《玩乐时间》是截然不同的影片。至少，那个从电影院里出来抱怨声音被关掉的男子，他的肩上扛着一个小男孩，几乎可以肯定是在指涉《玩乐时间》中的那个场景，即一群人——包括一个带着小男孩的男子——围观皇家花园餐厅建筑工程的最后阶段（实际上，戈达尔曾希望塔蒂在《各自逃生》中饰演这个小角色，也就是从电影院

出来抱怨声音被关掉的男子。[1]不幸的是，塔蒂拒绝了，或许是出于健康的考虑。他曾经说他希望于洛能成为出现在众多影片中的小人物）。此外，《各自逃生》的演职员表段落采用以天空云彩为背景的摇镜头，或许可视为对《玩乐时间》的另一次致敬。当然，戈达尔的晚近影片将他同塔蒂这样的参数电影制作者紧密关联起来。

开场场景包含的那些细微叙事信息难以被捕获。我们看见保罗在酒店里，但我们根本无从知道他是无限期地住在那里；我们知道这一点时，已经是第15分节了，因为科莱特询问他是否已经搬出来了。他给电视台打电话找丹妮丝，发现她不在那里。但我们并不知道他们都在那里工作，不知道他们成为情侣已经有一段时间了，也不知道她正计划离开他。大多数这类信息在整个影片上半部分被缓释出来，只有到第16分节才变得清晰起来，那正是保罗与丹妮丝在午餐柜台谈话的时候。

如果是基于第一次观看，那么影片中的风格干扰似乎是随机和任意的。然而，贯穿整部影片的有一种参数式样，支配着众多——尽管并非全部——的形式重复。在创建这一式样的过程中，影片分解为若干较大的部分，或者分节群，每一部分都围绕不同的某个人物或某组人物。波德维尔提到参数影片时说："冗余的实现，要么是通过限制风格程序的范围，要么是通过同情节叙述的严格对应的分节。"[2]在《各自逃生》中，编号的字幕卡有助于将这样的分节标记出来，并且为每

[1] 来自1981年春戈达尔在明尼阿波利斯市同大卫·波德维尔的谈话。戈达尔也曾声称："我很容易就爱上喜剧。我喜欢塔蒂和杰里·刘易斯（Jerry Lewis）。"[堂·兰沃德（Don Ranvaud）和阿尔贝托·法拉西诺（Alberto Farassino），《让-吕克·戈达尔访谈录》（"An Interview with Jean-Luc Godard"），《框架》（*Framework*），第21号（1983年夏），第9页。]

[2] 大卫·波德维尔，《虚构电影中的叙述》，Madison：University of Wisconsin Press，1985，第285页。

个人物暗示了关联性。风格特征在这些部分之间变化,尽管影片并未给自身设置固定的规则。总体而言,间歇慢动、母题,乃至声音的使用都在不同程度上存在着不同部分之间的变化。

开场分节向我们交代了保罗,并让我们对影片风格有所预期,之后其余的分节可以分为四大部分,每一个都聚焦于一个不同的人物。第3分节到第11分节大体上跟随着丹妮丝,切到保罗仅仅是在她给他打电话的时候。接着,影片转向到保罗,从第12分节他去学校接塞茜尔一直到第17分节的末尾,都主要跟着他。在第17分节的最后,摄影机以特写停留在伊莎贝尔的脸部,她在同保罗发生性关系时假装高潮,这标志着焦点转移到她那里,然后我们看到从第18分节到第23分节都是她的活动。第23分节是三个主要人物在影片中仅有的一次碰面;在第24分节和第25分节,叙事焦点在他们之间移动。最后的第26分节返回到对保罗的排他性关注,呼应着开场场景。

影片中间隔出现的字幕卡帮助标记了这些关注点的各种变化。每个字幕卡都有一个大号的数字置于银幕中央,上面覆盖一个短语或单词:"-1,Sauve qui peut"(四散逃离);"0,La vie"(生活);"1,L'imaginaire"(想象、幻想、奇幻);"2,La peur"(恐惧);"3,Le commerce"(买卖);"4,La musique"(音乐)。前两个字幕卡出现在第3分节中丹妮丝骑自行车的时候,而"想象"的字幕卡出现在第5分节开始,即她在村庄足球场同米歇尔会面的场景。接下来聚焦于丹妮丝的场景中没有更多的字幕卡了。第12分节的第二个镜头,也就是在我们看到一个保罗在学校运动场的镜头之后,出现了"恐惧"字幕卡。"买卖"字幕卡始于第18分节,我们看到了伊莎贝尔以妓女的身份所参与的活动。最后,"音乐"字幕卡引入第24分节,它所涉及的知识面更宽泛。

影片划分的这样一些部分,加上伴随它们的字幕卡,有助于澄清

影片中慢动印片效果的各种式样。其中一部分是短暂的定格画面，其他是不规则的慢动作，这是在印片流程而非拍摄阶段实现的。由于这些场景最初并非以慢动拍摄而成，戈达尔得以避免让这种缓慢带上平滑的、纯然抒情的品质。这些时刻所具有的痉挛特质使得它们区别于商业电影中普遍的那种更惯例化的"情人跑过原野"慢动。慢动效果所起到的作用，一部分是强调，类似于文字中的着重标记；一部分是应用于场景的间隔手法；还有一部分是对不同人物创造出个体的关联。

在丹妮丝的场景中，所有的定格和间歇慢动都同她相关联。它们最早出现在第3分节她骑自行车的时候；之后，在足球场场景中（第5分节），她评论那里的风景"宁静得像一幅画"，然后立即切入使用了慢动技法的一个运动员的中景。我们接下来就看到丹妮丝离开，采用了间歇慢动；在上述每一个镜头中，画外的声音以正常的速率继续讲述着，强调了这些慢动手法的矛盾本质。这些时刻拥有暧昧的动机。它们可能是在暗示丹妮丝的主观知觉，或者意味着由影片叙述施加给情节活动的一种评论。剩下的例子遵循这一式样：在第9分节，一个男人的手在排字的慢动效果伴随着丹妮丝在画外朗读她自己写的文字；之后在她看到路边演奏手风琴的家庭时，这些效果重新出现，以展现她的反应；最后，在尼翁火车站，当丹妮丝看到一个年轻女人——乔治亚娜——被她的男同伴打耳光时，这些效果再次被使用。

最初，这些效果同字幕卡的文本紧密关联。丹妮丝骑自行车的第一个慢动镜头（镜头6）立即引出字幕卡"四散逃离"（镜头7），而这转而引出她的另一个间歇慢动镜头（镜头8），然后再到字幕卡"生活"（镜头9）。同样，运动员的镜头和接下来丹妮丝离开的镜头（镜头22和镜头23）的出现都只比字幕卡"想象"（镜头19）晚几个镜头。影片的这一部分再没有别的字幕卡了，但丹妮丝从第8分节的农场开

始延续到下一分节的朗读,其中的文字中包含了"生活",这就重新提到了片名。她对生活的描述也与慢动手法相符,"一个更快的体势,一条动作不合拍的手臂,更缓慢的步伐,爆发的不规则性,一个虚假的动作",等等。这一手法的最后两个实例似乎关联于丹妮丝的视点。她对手风琴演奏者的奇怪反应,几乎就好像她听到了叙境中的手风琴声与更早开始的非叙境弦乐的不和谐混合(实际上,在第4分节,丹妮丝曾询问过显然除了我们和她没人能听到的音乐)。在火车站场景(第11分节),那些乔治亚娜被打耳光的镜头有可能是丹妮丝的主观想象;越来越快的切换速率,丹妮丝观看时的近景,一个新的、奇怪的音乐主题随着画外争执的加剧而被引入,丹妮丝对着摄影机镜头的扫视(影片中唯一的这种扫视),以及在回到远景时,事件的进行就好像之前什么也没有发生——所有这些提示都可以阐释为或者是真的,或者是丹妮丝对她所目击的争执中的暴力威胁的一种反应。但同影片中的很多场景一样,我们所见所闻的实际情况仍然是不确定的。

 影片中保罗部分的定格画面和间歇慢动手法的关联方式迥异于丹妮丝部分。它们都出现在他同他生活中的女人们之间的关系的场景中,而且都相当直接地与描述了他的特征的"恐惧"字幕卡相关联。当他观看正在运动的塞茜尔时(第12分节),一个间歇慢动的手法将她的体势拉长了,与此同时,我们听到保罗和另一个男人的画外音,他们在谈论女儿们的性征。从声音判断,这另一个男人并非体育老师,我们可以假定这段对话是保罗的记忆,或者就是他想象的一个场景(再次,不断地切换到他看着地面并抬头看塞茜尔或画外的体育老师的镜头也支持了上述假定)。之后,当保罗拥抱丹妮丝时,我们在一个很多汽车的镜头中看到了间歇慢动效果,这个镜头引出他与丹妮丝分手的午餐柜台场景;伊莎贝尔在电影院买票队伍中选中保罗的场景中也有间歇慢动效果。这样的时刻有助于具体说明保罗拒绝改变自身处境

的尝试；他的恐惧很大程度上源于他同那些女人的关系。当然，我们也可以从他对待她们的方式中看到这一点，例如他粗暴地将衬衫扔给塞茜尔，或者朝丹妮丝扑过去，或者在最后的场景中，他抓住科莱特，以阻止她从他身边走过去。

在伊莎贝尔的场景中，这一手法依然有一系列非常明晰的关联。她的字幕卡是"买卖"，特指性的买卖。当伊莎贝尔被她的皮条客粗暴对待时，我们看到动作慢了一会儿；当佩索纳先生对她描述他的幻想时，一个切出到街上的镜头放慢了一个年轻女人和男人相遇并接吻的动作。然后，当伊莎贝尔向佩索纳展示她的身体以实现他的幻想时，这个手法再次出现，并延续到下一个镜头，这是一个横移拍摄的乡野风景。在伊莎贝尔部分中，叙述似乎试着要将她作为妓女的状态泛化至全体人——一种理性蒙太奇将卖淫的隐喻同所有性的和商业的交往关联在一起。

下一个也是最令人印象深刻的间歇慢动，是在第23分节，伊莎贝尔看见保罗朝丹妮丝扑过去，然后两人抱着在地板上翻滚。这是影片中将三个人物聚集在一起的唯一时刻，而这里的慢动效果将它曾经分别与每个人物的关联混合起来。印片的明显效果使得动作看上去既象拥抱又像打斗。这个镜头来自丹妮丝部分，让人想起乔治亚娜被打耳光的慢动时刻；画外的音乐是同一个主题，这是第一次回归。对于保罗来说，间歇慢动关联于他同女人的关系，尤其关联于他对失去丹妮丝的恐惧。而这个镜头是一种视线匹配，跟在伊莎贝尔站在门廊看着这对男女的中特写之后；这种"扫视-客体"式样强烈地呼应着之前的分节，当时有两个相似的伊莎贝尔的近景镜头，表现她看着老板和蒂埃里在办公室里羞辱另一个妓女。

最后场景中的间歇慢动发生在保罗亲吻塞茜尔并挽留科莱特，接着他被一辆车撞倒的时候，这相当直白地概括了与"恐惧"的关联。

除了间歇慢动，各种异常的声画关系是《各自逃生》中最引人关注的风格手法。通常是声音与画面中的情节动作不同步：它可能是非叙境音乐、画外音、来自不同空间的声音，或者不确定来源的声音。声音从一个分节交叠到另一个分节，这样一来，观影者要判断场景在什么时候发生转移就有些困难。

这些声音的交叠何时出现，在影片各较大部分之间，也存在着一些区别。最初的酒店场景（第2分节），正如我们已经看到的，引入了影片中将用到的众多手法，在这个场景之后，声音延续到第3分节。在第一个丹妮丝骑自行车的镜头中，我们听到酒店侍者的声音在画外用西班牙语喊了两次"邪恶之城"。但总体而言，"四散逃离""生活""想象"部分所包含的分节之间的声音交叠，比后续各个部分少。在丹妮丝的那些分节中只有大约一半的转场有声音的交叠。然而，保罗部分和伊莎贝尔部分自始至终每个分节之间的转场都包含一个叙境或非叙境的连续声音。

结果就是丹妮丝部分在某种程度上更容易理解。我们可以更轻松地判断一个场景结束和另一个场景开始的时间。这一部分的某些分节对叙事事件的呈现相对简单：丹妮丝同米歇尔在足球场交谈，学习喂牛，或者从米歇尔那里获得图书佣金。这些分节的简单性在一定速度上把丹妮丝突出出来，当然，评论者和其他观影者似乎将她当成主要的身份认同人物。就叙事来说这是说得通的。确实，影片中所有的主要人物在某种程度上都是不快乐的——即便丹妮丝也是如此，她在同保罗的争执中没有必要地骂了塞茜尔。但她仍是那个决定让生活变得更好的人物，而她的计划在这些早期场景中就清晰地展示出来了。

相比之下，后面各个部分更复杂和费解。保罗场景中的杜拉斯旁白、伊莎贝尔场景中女人们的独白，都使得这些分节更难理解。这些部分标志着遍及整部影片的一种声画关系的总体结构得到强化。戈达

尔正在音轨上创建一套参数；他探索各种可能的游戏，这些游戏可以基于叙境的和非叙境声源，可以基于声音剪接和画面剪接之间的可能关系，也可以基于声音与画面之间可能的时间关系。由于这些手法不断变化，有时还是以令人惊愕甚至好笑的方式，观影者对影片的知觉有时会受到相当大的阻碍。

我们已经看到，演职人员表（与《玩乐时间》的演职员表一样）是如何引出对声音的强调的，以及开场场景是如何嬉戏于声源的不确定性和声画在时间连贯性上的不确定性。这种叙境声的游戏变成了贯穿整部影片的噱头。影片中三个人物对应的部分各自有一个这样的噱头，即有人在询问听到的是什么音乐。每一次都发挥着手法裸化的作用，而且每一次都是以不同的方式完成的。当丹妮丝在第4分节询问女服务员关于音乐的问题时，的确从上一个场景接近开始时起，就一直有非叙境音乐在零星奏响，这个时刻最初看起来就像是一个单纯的玩笑。但是，随着谈话的继续，女服务员询问丹妮丝说的是什么音乐，丹妮丝指着外边说："那边。"她是听到了与我们听到的不一样的来自故事空间的音乐吗？但女服务员否认了任何音乐的存在，给我们留下了一个小小的谜团。在第16分节属于保罗的"恐惧"部分，一个坐在午餐柜台边的女人困惑于她所听到的音乐。在这里，音乐仅仅是在她提出问题之前不久才出现，有可能是叙境声，例如餐馆播放的背景音乐。最后，在伊莎贝尔的公寓里（第19分节），一个女人的画外声音（或者是旁白？）在询问音乐，这一次实际上根本没有音乐在演奏。

还有两个时刻出现了这一母题，起初表面上的非叙境音乐被揭示出有一个可见的来源：一次是丹妮丝骑自行车时，背景中的非叙境音乐混入一架手风琴的声音，一个切换揭示路边有一个人在演奏手风琴；再一次出现是在最后一个镜头，塞茜尔沿着小巷走，从一个正在演奏伴奏乐的管弦乐队旁经过。在后面这个例子中，配器从电子合成彻底

地变为管弦，又回到电子合成，同时摇动的摄影机揭示然后隐藏了管弦乐队。

在几个场景中，人们似乎对我们听见的声音做出了反应，但实际上他们是在对其他事物做出反应。在餐馆场景（第4分节），两个女人坐在桌边闲聊，然后我们在丹妮丝的特写中继续听到她们的画外声音。其中一个女人说："在法国吗？"（这句话没有英文字幕。）之后，谈话中断，而丹妮丝看向画外，说："没错"。她实际上在回应我们没有听到的女服务员提的问题。第20分节，伊莎贝尔去佩索纳的酒店房间，开始是一个街角的远景镜头；佩索纳的声音开始于这个镜头的画外，然后一个路人转过身直视摄影机。我们最初可能会认为他是说话人，或者他在对画外音做出反应，但接下来切到佩索纳在床上的镜头，不用说，这两种可能性都被消除了。这个镜头导致另一个切出，一个新镜头表现路上的行人；当佩索纳的声音在说"你好"时，一个女人转过身并且微笑［图10.4；佩索纳（Personne）的名字暗示着一个声音（son）的双关语，这也裸化了声音操控的手法］。

这样的手法在重复的过程中创造出式样，但通常在它们之中存在着某种变奏。例如，戈达尔采用了一系列声源不确定的时刻。在丹妮丝骑自行车的那些场景中，这种情况非常简单，铃声偶尔会在音轨中响起。在单个案例中，影片针对一个声音给出了两个同等可信的来源：一个引擎的声音出现在第10分节末尾那个拖拉机叠印的镜头中，但这个声音也延续到画面切换之后，即火车站分节开始的时候，并且与穿过街道的汽车同步。但更复杂的是对杜拉斯声音的利用，在第12分节后面这个声音开始时，它似乎是非叙境的叙述。而在第13分节，我们发现这个声音显然来自教室里播放的录像带，声音随着录像机关闭而停止。然而在这个场景的后面声音又重新响起，却没有录像带的动机，并且延续到下一个场景，也就是保罗开车去电视台的时候。这

图 10.4

是保罗的回忆？杜拉斯实际上坐在汽车后座？但这声音也延续到丹妮丝在电视台里的镜头。同样，在伊莎贝尔同她的客户发生性关系的场景中，画外的女声独白也不能得到完全的解释。这三个声音尽管彼此不同，却都不属于伊莎贝尔或丹妮丝。虽然这些声音有时看起来至少是间接符合当时的情境（一个女人在描述性交的过程中考虑家务事、回忆海滩边牧歌似的一天），但它们有可能是让伊莎贝尔从当时情境中脱离出来的幻想，或者就是她回忆的文本段落。或者，这些声音也可能与伊莎贝尔的所思所想无关，仅仅起叙述评论的作用。

《各自逃生》在声音的时间和逻辑状况上，也创造了一系列参数的变奏。戈达尔在单个场景或镜头内部，对各种类型的声音进行切换：丹妮丝第一次骑自行车的场景，是在音乐（非叙境的）、同步效果（叙境的），以及铃声（未知状态）之间切换。喂牛场景结束于音轨上的一个到无声的切换，这早于画面的切换。在第24分节，当丹妮丝和伊莎贝尔坐在汽车里谈话时，响亮的火车声持续了一段时间，然后突然被切掉，让说话的声音能够被听到；相形之下，在接下来的场景中，保罗同丹妮丝的诀别完全被火车的轰鸣所淹没，戈达尔则拒绝消除这

个轰鸣。这种在音轨上切换的手法在伊莎贝尔访问给她提供工作的那个人的场景里被裸化了。他正在剪辑一部影片，但我们并没有看到他正在剪辑的影像；然而，声音却随着他操作看片机的过程反复开关。

最后，戈达尔偶尔还会将声音和画面搅和在一起，从而形成一种压缩和重叠的时间效果。例如在第7分节开始时，丹妮丝正在与保罗通电话，在下一个镜头中，我们看见保罗在电视台与一个同事说话，并没在通电话；钢琴音乐伴随着这个镜头，没有叙境声，但丹妮丝的声音在这个镜头中间切入，然后我们再次回到丹妮丝，继续同一个谈话，这又引出保罗的中特写，从而结束了这个分节；这一次，保罗是在与丹妮丝电话交谈。在第15分节，保罗同科莱特和塞茜尔坐在餐桌边，他起身打电话。镜头切到丹妮丝，她正在操作视频设备，然后接电话。在这个非常短暂的镜头之后，场景回到餐馆，保罗已经重新坐下了。直到这时我们才听到丹妮丝在说："你好。"在科莱特和保罗谈论丹妮丝时，时间的压缩仍在继续，中间切出镜头到丹妮丝，她已经走在街道上了。

这里对《各自逃生》中的声音与画面结构所进行的分析，可能会让它看起来比实际情况更齐整和节制。声音手法的参数变奏是相当系统化的；然而，这个用法仍然同我们在一部类似于《湖上骑士兰斯洛特》（第十一章）的影片中所发现的那种基于少量色彩、声音和体势的和缓而有限的变奏迥然不同。戈达尔的风格仍然是粗粝和费解的。由于式样彼此交叠，影片的总体结构只能被部分理解。

结论

我至此对《各自逃生》所做的部分归纳，尚无法将它明确区分于戈达尔更早一些的影片——特别是《快乐的知识》之前的作品。尽管

这部影片并不是完全地回归了戈达尔那个时期的为人熟知的风格,但它对知觉过载的使用肯定呼应了诸如《我所知道的关于她的二三事》和《中国姑娘》这样的影片。这些影片已经包含了声画对位,以及——如大卫·波德维尔所指出的——变调结构(permutational structures);例如,《随心所欲》(*Vivre sa vie*)实质上就是一个以非正反打镜头呈现谈话场景的另类方案目录。[1]

但波德维尔和其他批评家也指出,那些早期影片采用了一种拼贴技法,在场景内部和场景之间自由地混杂电影制作的各种传统惯例和模式,从而形成了一种调子和风格的异质性。《各自逃生》也许是很大程度上摒弃这个路径(波德维尔详细地讨论了这个技法,我也在本书第四章讨论《一切安好》时分析了它)的第一部长片。在大多数情况下,那些非叙境的图形插入——海报、照片,以及图书标题——都消失了。我们不再从一个虚构的叙事场景突然切换到一个类纪录片的场景;《各自逃生》中的人物不再像是接受采访时回答问题一样,不时地直面摄影机。戈达尔也不再在艺术电影中混入那些对古典好莱坞电影的借用与致敬。在1960年代早期,戈达尔还能将《魂断情天》(*Some Came Running*)作为一个当代的来源来处理;到1979年,他已经放弃了作者理论,他的《电影手册》(*Cahiers du Cinéma*)时代的那些伟大作者导演大多消失不见了。《各自逃生》中的指涉留给了两位非新浪潮的现代主义法国电影制作者——塔蒂和杜拉斯,音轨上指涉的他们的作品似乎影响了戈达尔的创作。戈达尔离开新浪潮,进入更晚近的主流艺术电影,这一动向在《各自逃生》中也被相对柔和的摄影标记出来。熟见的那种泼洒三原色以构成情节活动的扁平背景的

[1] 参见大卫·波德维尔,《虚构电影中的叙述》,Madison:University of Wisconsin Press, 1985,第13章。

做法，这时已基本消失了。只剩下了这些做法的迹象，例如万宝路式红白图案出现在酒店职员的台灯里，以及最后一个镜头中的小巷墙面上。另一个常规做法是纳入了插入镜头甚至过肩正反打镜头（图10.5和图10.6），这对于戈达尔来说是不同寻常的。影片中很少使用浮华的"戈达尔式"剪接；或许只有皮条客们开梅赛德斯汽车追逐伊莎贝尔的不连贯场景才真正复原了他的早期风格。此处插入了同一情节动作的两个镜次，而两辆不同的红色汽车（其中一辆不相干）的镜头也被剪接到一起。

早期戈达尔的拼贴风格已经被修订为更偏向连贯的调子。但与此同时，他又在加强使用抽象的、参数的风格结构。除了《随心所欲》，他的大多数影片都零星地使用了形式的母题；在这部影片中，声画关系的游戏变得无处不在，而戈达尔也以对这一手法的大量裸化来坚持使用它——所达到的程度正如我从一开始就指出的，这部影片变成了对这类形式的效果的一次"元参数"探索。

这一风格的游戏完全不会导致影片基本意识形态含义的提升。正如我们已经看到的，评论者们已经能够相当轻松地阐释这些含义，甚至在没能正确地概括情节或注意到风格难点的情况下也是如此。丹妮丝显然就是那个能够通过离开城市和资本主义社会来拯救自己的人[片名实际上不能被真的译成英文，它的字面意思是"拯救自救者（生活）"，而非"每个男人都为了他自己"。除了性别歧视——原片名中并没有性别的含义——美国片名也是误导性的。丹妮丝实际上是想同保罗一起改变他们的生活，但保罗拒绝了]。同样明显的是，保罗是一个服务于现有政治体制但对此没有信念的知识分子。保罗朗读的杜拉斯的话，即她拍电影是因为她没有勇气不拍；评论者们通常将这解读为让-吕克·戈达尔的陈词，但这更直接地适用于保罗和丹妮丝。他没有勇气辞职；她有这个勇气，但基本上也只能退出，为一个项目

图 10.5

图 10.6

做笔记,并有可能成书。

形式分析能稍微改进这些解读,但几无成效。影片中的思想很难说是新颖和惊人的——现代社会的非人性化、关于劳动力出卖和所有性关系的卖淫隐喻、厌女症和被压抑的同性恋之间的关联。但是,正如戈达尔肯定会认识到的那样,同样的思想可以一次又一次地用于影片创作。关键不是仅仅提出新思想,而是能够创造性地处理老思想;对于一个电影制作者来说,就是不要重复固定的风格,而是要探索新

鲜的方式，引导观影者每一次都重新感知。"电影拍出来就是要让未曾被看到的被看到。之后你可以将其抛开继续前进。这就像旅行者进入一个未知国度。"对于某些观影者来说，《各自逃生》似乎背叛了戈达尔1960年代后期和1970年代那些具有强烈政治性的作品；对于另一些观影者来说，它似乎令人高兴地标志着他回归到更早那段更令人熟悉的时期。但我对这二者都表示质疑。很少有（如果不是没有）电影制作者如此坚定地拒绝安于一条路径；戈达尔的实验持续于他的职业生涯（实际上，他近来对新浪潮的批评颇具意义，因为在最初的成功之后，那个时期的戈达尔影片的确会落入一种式样。《筋疲力尽》似乎仍然是他1968年之前的作品中最为大胆的之一）。尽管我们每个人都可能有一部最喜欢的戈达尔作品，但永远都不存在一片熟见的戈达尔式风景；一部戈达尔新片的外观总是坚守着将我们带往未知国度的诺言。

第十一章
盔甲的光泽、马的嘶鸣
——《湖上骑士兰斯洛特》中疏淡的参数风格

省略化叙事

　　罗贝尔·布列松1974年的《湖上骑士兰斯洛特》是一部非常简单同时又非常复杂的影片。叙事包含着相对少的事件；尽管它部分地依靠这样一个事实，即几乎所有观者都对亚瑟王传奇至少有所了解，但它对某些情节活动的处理如此简省，以至于让我们对某些因果关系感到迷惑。同样，影片的风格对技法的使用是疏淡的，全片引入一些元素，再加以变换。盔甲、马嘶、鸟鸣、各种实景，甚至正反打镜头分节的调度和取景方式，全都以律动的方式游戏于全片。[1]尽管《湖上骑士兰斯洛特》是一部叙事影片，但它在风格上的那些重复并不都是服务于情节叙述的活动，或者帮助我们重构一条原基故事线。实际上，影片风格的众多趣味独立于叙事功能。

[1] 参见乔纳森·罗森鲍姆，《布列松的〈湖上骑士兰斯洛特〉》("Bresson's *Lancelot du Lac*")，《画面与音响》，第43卷，第3号（1974年夏），第129—130页。在这篇早期评论中，乔纳森·罗森鲍姆提到了这些元素的基本策略，我的分析发展了这些观点。

只要我们开始审视《湖上骑士兰斯洛特》的参数变奏，以及风格服务于叙事的方式，影片潜在的复杂性就变得明显了。尽管参与这些式样的元素的数量可能是有限的，但布列松将它们结合和再结合的方式，让我们难以通过一两次观影就能理解（尽管它们明明白白地就在那里，而且一旦被注意到，就能在一次观看过程中被看见）。于是，一个看似简单的表面将我们引入一种复杂交缠的质地。

在风格上，《湖上骑士兰斯洛特》是一部典范的布列松作品。通常，布列松以风格中着意的非表现特质而著称：他的演员无表情地表演，他拒绝用远景镜头建立空间和强调特定事件，诸如此类。由于这是一部历史片，他就能将盔甲引入他的手法甲胄，从而避免了有表情的表演。不仅仅是他的演员在讲台词时声调平板，而且我们经常看到他们的脸或手或脚全都被包裹在空白的金属表面之下。而且，由于将马几乎完全等同于人类的角色，他还能在展现情节活动时，通过只将马的腿和躯干纳入画幅这种方式，更进一步地移除了其他内容。类似这样的风格技法，布列松用了三十年，并在这部影片中达到了完美。

然而，《湖上骑士兰斯洛特》仅仅是布列松在《圣女贞德的审判》（*Le Procès de Jeanne d'Arc*）之后的第二部历史片。他早年是作为一名伟大的文学改编者而赢得声誉。《布洛涅森林的女人们》（*Les dames du Bois de Boulogne*）和《乡村牧师日记》（*Journal d'un curé de campagne*）在1950年代的法国作为对原著文本完美的电影转译而受到称赞。布列松自述："除了文学，我还希望我的影片来源于我自己。即便我制作的影片是改编自陀思妥耶夫斯基［例如《温柔女子》（*Une femme douce*）］，我也总是试图要将所有文学部分拿掉。"[1]布列

[1] 保罗·施拉德（Paul Schrader），《罗贝尔·布列松，可能性》（"Robert Bresson, Possibly"），《电影评论》，第13卷，第5号（1977年9—10月），第27页。

松似乎是将原著内化，然后才创作出电影版本。

在某种意义上，《湖上骑士兰斯洛特》也是一部改编作品。如果说影片的呈现看起来是省略性的，那么我们会猜想，布列松假定我们拥有对原著的特定知识：关于圆桌骑士的一般知识、兰斯洛特和桂妮薇儿的私情、莫德雷德对亚瑟王的背叛，等等。故事事件本身是简单的；布列松已经删去了亚瑟王传说系列之一的《亚瑟王之死》（*La Mort le Roi Artu*）中的众多事件，我认为影片相当大程度上改编自这本小书（新近的译本只有不到两百页）。[1]

影片情节活动的分节如下。

1.（镜头1—13）。森林：打斗，骑马的骑士（寻找圣杯失败）。

2.（镜头14）。圣杯的特写，配以滚屏字幕解释背景情况；鼓乐和管乐。

3.（镜头15—24）。森林：拾柴的农民遇到兰斯洛特，兰斯洛特迷路了。演职人员表。

[1]《亚瑟王之死》是五卷法语散文通行系列（Vulgate Cycle）中的最后一卷，公元1230年出版，作者未知。这个五卷本是亚瑟王传奇中现存最长版本之一，它的其他各卷还包括梅林、兰斯洛特的早年生活，以及寻找圣杯。我用的译本是J. 尼尔·卡曼（J. Neale Carman），《从卡米洛特到快乐之城：古法语〈亚瑟王之死〉》（*From Camelot to Joyous Gard：The Old French La Mort le Roi Artu*），Lawrence：The University Press of Kansas，1974。

有人指出［参见简·斯隆（Jane Sloan），《罗贝尔·布列松：指涉与素材指南》（*Robert Bresson：A Guide to References and Resources*），Boston：G. K. Hall，1983，第88页］，布列松的影片改编自克雷蒂安·德特鲁亚（Chrétien de Troyes）的《囚车骑士》［"Le Chevalier de la charette"，W. W. 康福特（W. W. Comfort）将其译为《兰斯洛特》（"Lancelot"），载于德特鲁亚，《亚瑟王传奇故事》（*Arthurian Romances*），New York：Dutton，1914，第270—359页］，但我从这部作品中找不到任何与影片相同的事件；德特鲁亚的描写主要涵盖亚瑟王传奇中更早的时期，远早于寻找圣杯。

4.（镜头25—40）。城堡，夜：兰斯洛特归来，遇到高文和其他骑士；伤员到达；兰斯洛特和高文同亚瑟王见面。

5.（镜头41—73）。城堡，日：兰斯洛特去森林小屋，他归来后第一次同桂妮薇儿会面；他告诉桂妮薇儿，他们之间的爱情结束了。

6.（镜头74—76）。城堡小教堂：弥撒，兰斯洛特迟到，看见桂妮薇儿与亚瑟王在一起。

7.（镜头77—97）。城堡：亚瑟王说，他要关闭圆桌室；莫德雷德出场。

8.（镜头98—111）。帐篷：兰斯洛特和高文讨论亚瑟王的决定；高文说其他骑士盯着桂妮薇儿的窗户。

9.（镜头112—115）。城堡走廊：桂妮薇儿同高文谈话；他赞扬兰斯洛特是一个圣徒；高文请求亚瑟王下命令，亚瑟王让他祈祷。

10.（镜头116—147）。森林小屋：兰斯洛特与桂妮薇儿第二次会面；她仍旧拒绝让兰斯洛特从他对她的誓言中解脱出来。

11.（镜头148—172）。城垛和帐篷：兰斯洛特和其他骑士讨论月亮；兰斯洛特向莫德雷德示好，被后者拒绝。

12.（镜头173—182）。兰斯洛特的帐篷：高文透露，有些人正投靠莫德雷德；兰斯洛特给了他一件饰有宝石的马具。

13.（镜头183）。城堡小教堂：兰斯洛特祈祷获得力量，抵制诱惑。

14.（镜头184—191）。城堡庭院：从埃斯卡洛特来的骑士们抵达，挑战骑士比武赛；亚瑟王、高文和兰斯洛特讨论这个问题。

15.（镜头192—208）。城堡庭院：练习持长矛骑马冲刺；训练一匹马。

16.（镜头209—240）。森林小屋：兰斯洛特与桂妮薇儿第三次会面；兰斯洛特向桂妮薇儿让步；他们被莫德雷德和其他骑士暗中监视。

17.（镜头241—276）。帐篷：莫德雷德和他的支持者们同高文和莱昂内尔为兰斯洛特的事情争吵；莫德雷德策划暗杀的阴谋。兰斯洛特说他不会参加骑士比武赛；其他骑士离开。

18.（镜头277—288）。城堡：刺客们潜伏在门廊，这时桂妮薇儿在洗澡；兰斯洛特乔装打扮，独自在夜里前往骑士比武赛。

19.（镜头289—304）。森林：在骑马参加骑士比武赛的路上，莫德雷德向亚瑟王控告兰斯洛特；其他骑士为兰斯洛特辩护。

20.（镜头305—397）。骑士比武赛：兰斯洛特隐瞒身份到达比赛场地；他击败了己方的骑士。

21.（镜头398—411）。森林：从骑士比武赛骑马归来，高文和其他骑士指责莫德雷德对兰斯洛特的指控。

22.（镜头412—433）。城堡：骑士到家；高文同桂妮薇儿谈话，桂妮薇儿认为兰斯洛特永远离开了。

23.（镜头434—444）。城堡和帐篷：两名骑士出发去寻找兰斯洛特。

24.（镜头445—452）。城堡庭院：两名骑士回来，没有找到兰斯洛特；暴风雨来了，让桂妮薇儿无法入眠。

25.（镜头453—460）。帐篷：莫德雷德和其他骑士看见

兰斯洛特的旗帜被风吹破;他们认为兰斯洛特已死。

26.(镜头461—471)。莫德雷德的帐篷:莫德雷德和他的支持者们在夜里下棋;高文与他对峙。

27.(镜头472—495)。森林小屋:桂妮薇儿向高文承认她爱着兰斯洛特;高文阻止亚瑟王进入,派骑士们再次出去寻找兰斯洛特。

28.(镜头496—516)。森林:老年农妇拒绝回答骑士们的问题;她让兰斯洛特躲在她的农舍里;尽管有伤在身,兰斯洛特还是不顾农妇的警告,离开了农舍。

29.(镜头517—523)。城堡:兰斯洛特和他的人闯了进来,将桂妮薇儿从牢房里救走。

30.(镜头524—525)。废弃的城堡:博尔斯、莱昂内尔和兰斯洛特讨论被围困的问题,决定进攻。

31.(镜头526—542)。亚瑟王营地的一个帐篷:高文躺在地上濒临死亡,他称赞了兰斯洛特。

32.(镜头543—552)。废弃的城堡:亚瑟王送来口信,要将桂妮薇儿带回去。

33.(镜头553—565)。废弃的城堡:兰斯洛特和桂妮薇儿最后一次谈话;她无奈地要回去,兰斯洛特反对这么做。

34.(镜头566—607)。废弃城堡的外面:兰斯洛特护送桂妮薇儿去亚瑟王的营地;他返回并听到莫德雷德叛乱的消息;兰斯洛特的人全副武装并离开。

35.(镜头608—644)。森林:一匹没有骑士的马;骑士们在骑着马;弓箭手从树上往下射箭。亚瑟王死了;兰斯洛特受伤了,叫着桂妮薇儿的名字倒下,渐渐死去。

将上述大纲同《亚瑟王之死》的事件进行详细比对是没有意义的，因为布列松的版本与原著之间的相似度实在太低了。举几个例子就足以说明，即使是那些极其熟悉法语散文原版的人，也几乎无法填补影片的省略化叙事；这些例子应该也能说明布列松为搭建叙事结构而确定的方向。

布列松只是删去了原著中的多数事件（例如，原著中有三次骑士比武赛，还有一次同罗马入侵者之间的战斗），同时将一些元素大大地扩充了。因此，影片前半部分的大部分内容来自《亚瑟王之死》中的一段总结性文字："现在，尽管兰斯洛特依照那位圣人的劝告——他在寻找圣杯时向后者坦白——言行举止可谓端正，尽管他表面上宣布与王后桂妮薇儿断绝关系，就像这个故事之前讲述的一样，但一旦当他来到王庭，还没过去一个月，他就被弄得神魂颠倒、激情喷发，同之前任何时候没有两样，于是他与王后又跌回罪恶深渊，故态复发。"[1]就是这么一个段落，布列松详细分解为兰斯洛特和桂妮薇儿的三次不同会面（第5分节、第10分节和第16分节），然后兰斯洛特向她让步，恢复了他们之间的私通关系。

当然，在改编中，删减或压缩一些事件是常见的。但布列松针对某些事情只是部分地删减或压缩，留下令人困惑的信息碎片，似乎暗示我们在这个过程中遗漏了什么东西。在法语散文版中，高文的兄弟亚格拉文是一个核心人物，他首先将兰斯洛特和桂妮薇儿的私情告诉了亚瑟王。莫德雷德成为主要反派仅仅是到了叙事的后期，那时亚格拉文已经死了。布列松的版本将亚格拉文和莫德雷德的功能集于莫德雷德一身。然而，亚格拉文仍然在场，只在一个场景中引人注目：在

[1] 尼尔·卡曼，《从卡米洛特到快乐之城：古法语〈亚瑟王之死〉》，Lawrence：The University Press of Kansas，1974，第4页。

出发去骑士比武赛之前的那场争执中（第17分节）。在那里，我们能将他识别出来，仅仅是因为高文叫他"兄弟"。在其他时候，他只不过是被人提到。布列松同样塑造了相当重要的配角人物莱昂内尔和博尔斯，却丝毫不提示他们是兰斯洛特的堂兄弟。结果就是，骑士们内讧的派系始终令人困惑。此外，在营救桂妮薇儿的过程中，亚格拉文死于兰斯洛特之手，我们在第30分节莱昂内尔事后提到时才得知这件事，它担当了高文与兰斯洛特决斗并遭受致命伤的主因（第31分节）。

或许第29分节——兰斯洛特营救桂妮薇儿——在影片中得到的呈现最为间接，观影者在其中也最受益于原有知识。这个分节开始时，一个镜头通过一扇装有铁条的窗户，表现骑士们及其扈从跑过；切到一个门廊，然后兰斯洛特进入，同时传来桂妮薇儿画外的求救声。当兰斯洛特走到桂妮薇儿身边并将她扶起，我们看见他的剑和手上都沾满鲜血。只有在此七个镜头的分节中的最后一个镜头，我们才看见背景中的那扇铁条窗户，并意识到第一个镜头是从桂妮薇儿的牢房里拍摄的。最后，在这个镜头的落幅，当莱昂内尔跟着兰斯洛特出去时，我们看到门廊外的帐篷，才进一步意识到这个场景发生在亚瑟王城堡的城垛；兰斯洛特为了救桂妮薇儿而一直在攻打城堡。然而，我们上一次看到桂妮薇儿，她是在森林小屋，当时亚瑟王同意不闯进去打扰她。原著中的事件是桂妮薇儿被逮捕并被判处火刑；兰斯洛特和他的追随者们实际上是从城堡外面空地上的柴堆上将她救走的（因此，即便那些熟悉原著的人也不一定能理解这一场景中的情节活动）。当营救活动出现在影片中时，我们完全不知道兰斯洛特要去营救桂妮薇儿，更不知道他到这时已经攻击并打败了亚瑟王城堡的军队。只是在下一个场景中，莱昂内尔告诉兰斯洛特，在这场战斗中，后者杀死了哪些骑士，我们才知道之前发生了什么。

还有更省略之处，是在第30分节末尾，兰斯洛特决定进攻围困兰

斯洛特城堡的亚瑟王军队（在原著中，兰斯洛特把桂妮薇儿带到他自己的城堡快乐之城，那里人员配备精良；在影片中，他们只是躲避在附近的一座废弃城堡）。当他和他的人马冲出城堡去战斗时，有几秒钟我们听见马蹄的声音和盔甲碰撞的叮当声。这些声音就代表了整场战斗；然后切到下一个场景，描绘的是战斗的后果，包括高文之死。

《湖上骑士兰斯洛特》几乎没有包含任何古典好莱坞影片的那种冗余。但布列松避免把原基故事事件平铺直叙出来的方法，并不是像戈达尔那样用叙事材料使我们的知觉过载。他常常只是不给我们将相关叙事关联起来的足量提示。布列松式叙事的费解之处，也并非那种需要阐释的晦涩（伯格曼或费里尼的那种方式）；这并不是一个我们能够拼合起来的象征结构。我们只是接收不到足够的原基故事信息来装配出一幅完整的图画。

把握原基故事–情节叙述关系的困难之处构成了贯穿整部影片的一种式样。第1分节中的情节活动在亚瑟王的故事中开始得很晚；实际上，这些无名战士的简短场景构成了一种疏淡的"蒙太奇段落"，概括了寻找圣杯堕落为暴行的过程。之后，我们可能会期待对更早事件的指涉散布于影片其余部分，尤其是早期场景。然而，叙述采用了一幅滚屏字幕，以最粗略的方式总结了过往一系列冗长的情节活动。

> 在带有神奇色彩的以兰斯洛特为主角的一场场冒险之后，被亚瑟王称为"圆桌骑士"的骑士们启程去寻找圣杯。圣杯是神圣的遗物，是来自最后的晚餐的高脚杯，亚利马太的约瑟将十字架上收集来的基督之血注入其中，会给他们带

来超自然的力量。人们相信,圣杯就藏在布列塔尼[1]的某个地方。

魔法师梅林在临终之前要求骑士们献身于这一神圣的冒险。梅林谕出,指定此征途的领头人,并非世界上最伟大的骑士兰斯洛特,而是一个非常年轻的骑士——"纯真者"帕西法尔。

甫一离开城堡,骑士们便被驱散。帕西法尔失踪了。他们再也没有见过他。

两年过去了。骑士们回到了亚瑟王和王后桂妮薇儿的城堡,遭受了惨重损失,而寻找圣杯的任务却无果而终。

滚屏字幕结束之后,影片主体——第3分节到第28分节——只对若干事件进行了从容得多的呈现。场景之间间隔短暂,尽管这些间隔的时长经常并不确定。这一部分中并没有任何重要的情节活动被遗漏,而且我们直接看到了大多数事件;唯一例外是高文向兰斯洛特报告莫德雷德在骑士中间越来越大的影响力,以及那些人总喜欢看桂妮薇儿的窗户。同样,过往事件极少被揭示,大多数对过往的指涉仅仅是重申寻找圣杯的失败和众多骑士的殒命。此处的期待有关桂妮薇儿和兰斯洛特——兰斯洛特提到他过去对她所做的誓言,以及她送给他的礼物:一枚戒指(第5分节)——还有高文,他回忆起一个小插曲,当他们穿过一条溪流时,莫德雷德曾蓄意将水溅到兰斯洛特身上(第8分节)。大体而言,这些场景集中表现画面内的辩论,这些辩论是关于桂妮薇儿和兰斯洛特的关系、寻找圣杯失败的原因,以及圆桌同盟的

[1] 作者拼写为"Britain",即不列颠,有误,现据影片法文字幕"Bretagne"改为布列塔尼,下文同。——译者注

正确战略。

这些场景在兰斯洛特第一次回到卡米洛特（第3分节表现他在去卡米洛特的路上在林中迷路）和之后的再次归来（在第28分节中，他离开了农舍）之间保持着均衡。从他离开农舍到第29分节营救桂妮薇儿之间，片中首次省略了主要的因果情节活动——对桂妮薇儿的宣判和随后兰斯洛特军队的攻击。从这里到片尾，正如我们看到的，大段省略持续进行：从第29分节到第30分节的转场省略了战斗的剩余部分和结果；我们是在第30分节得知亚格拉文之死。另一场大战斗出现在第30分节和第31分节之间。接下来的两个场景才把关于这场战斗的信息填补给我们：兰斯洛特让高文身负致命伤（第31分节）并故意放过亚瑟王（第32分节）。最终，最后一战的主要部分也没有展现出来，我们看见亚瑟王已经死去，而兰斯洛特正处于垂死状态。因此，影片对原基故事信息的总体呈现式样是：众多事件的剧烈压缩（第1—2分节）、从容与直接的情节活动（第3—28分节），以及高度省略和快返的情节活动（第29—35分节）。

这一式样的总体叙事功能是将我们的注意力集中于人物的疑惑与探究，而不是古典史诗片中与战斗场面典型相关的刺激与光鲜（同样的朴实无华体现在对骑士比武赛场景的省略化处理上）。但与此同时，叙述呈现中变换的式样以对抽象式样化的偏好削弱了对叙事的理解。影片让我们习惯了一种原基故事-情节叙述关系，在接近尾声时转换策略，让我们突然发现所面对的事件远比之前的事件费解。影片总体形态的这两个结果——一个叙事功能和一个反叙事功能——在一般层面上反映了特定风格手法的参数式样化。

除了被省略的情节，我们不能完全把握叙事的另一个原因来自人物塑造的模糊性。我们知道，布列松使用非职业演员，还常常不让他们了解整个故事的情况。他们的无表情表演成为布列松风格的一个可

识别特征。布列松说,他希望删去原版亚瑟王传奇中的那些神奇事件:"我将力图把这个神话故事转变成一个情感的领域,也就是说,展现情感是怎样几乎可以改变一个人呼吸的空气的。"[1]他还说:"我认为,要让公众接近历史人物,唯一方法就是将他们表现得就好像和我们一起生活在当下。"[2]对布列松来说,这并不意味着他的历史人物会像我们这个时代的真人那样行事;实际上,他的历史人物的言行举止和他的当代人物一模一样。圣女贞德的举止像穆谢特,兰斯洛特则类似于封丹。[3]无论哪个班底,布列松都通过近乎无表情的演员获得了一种表演的仪式感。节奏稳定的动作和讲话对这种感觉贡献尤多。布列松很少通过常规的表演来揭示人物的心理动机;实际上,他常常会把注意力投向脚、手、躯干,以及被面罩遮蔽的脸,以表现情节活动中的体势。但他也的确向我们展现面孔,而偶尔出现的表情在通常的不动声色的映衬下更显突出。实际上,针对保罗·施拉德说人们很少在《湖上骑士兰斯洛特》中看到面孔,因为它们被遮盖或被留在画外,布列松反驳道:"当他去十字架前祈祷时,你会完整地看到他,看到他的脸。我不明白你的意思。"[4]在这部影片中,最轻微的体势和扫视都变得富于表现力。当桂妮薇儿告诉高文,兰斯洛特已经永远离开他们,高文

[1] 让-吕克·戈达尔和米歇尔·德拉艾(Michel Delahaye),《问题:罗贝尔·布列松访谈录》("The Question: Interview with Robert Bresson"),《电影手册英文版》(*Cahiers du Cinéma in English*),第8号(1967年2月),第27页。

[2] 伊恩·卡梅伦(Ian Cameron),《补充访谈》("Appendix-Interview"),《罗贝尔·布列松的电影》(*The Films of Robert Bresson*),阿梅代·艾弗尔(Amédée Ayfre)等主编,New York: Praeger, 1970,第134页。

[3] 穆谢特是布列松1967年的影片《少女穆谢特》(*Mouchette*)的主人公,封丹是布列松1956年的影片《死囚越狱》(*Un condamné à mort s'est échappé ou Le vent souffle où il veut*)的主人公。二者均为影片拍摄时的当代人物。——译者注

[4] 保罗·施拉德,《罗贝尔·布列松,可能性》,《电影评论》,第13卷,第5号(1977年9—10月),第30页。

带着困惑的蹙额就成为一个动人时刻。声音特质的情况也是如此，例如兰斯洛特断然地对他的人说，他将支持亚瑟王对抗叛乱的莫德雷德。这样一些时刻不仅获得了强调，也通过相对的稀缺而获得了强度。然而，总体上影片中仍然有众多时刻让我们不能把握人物的动机。

如果说布列松通过关注人物情感而将原初传奇的叙事现代化，那么他也为他的故事赋予了一种非常现代的意识形态意味。《亚瑟王之死》将重点放在人物忏悔的救赎力量。在亚瑟王与莫德雷德之间的毁灭性战斗之后，桂妮薇儿去当了修女。接着，在听到她的死讯之后，兰斯洛特成为一名教士，并在数年后寿终正寝。兰斯洛特的朋友，一位大主教，想象着兰斯洛特升入天堂的景象，并这样评论他的死："现在我很清楚，忏悔的价值大于一切，只要我活着，我就永远不会放弃忏悔。"[1]在影片中，对人物忏悔的唯一暗示是在第33分节，桂妮薇儿坚持她必须回到亚瑟王身边，这样她和兰斯洛特能为他们所带来的杀戮赎罪。但是，兰斯洛特并不同意她，而我们也完全无法确定他是否在忏悔中赴死。

圆桌同盟毁灭的原始版本强烈地暗示兰斯洛特和桂妮薇儿的私情是潜在的道德原因，而莫德雷德只是在故事的后期才出现，是亚瑟王和他的骑士们死亡的直接原因。布列松则归咎于一种社会性的腐败，它已经潜入圆桌同盟和骑士价值观的内部。当兰斯洛特责怪自己没能找到圣杯的罪过时，桂妮薇儿回答："你们全都冷酷无情。你们烧杀抢掠。然后你们又转向彼此，就像疯子而不自知。你却为这场灾难怪罪我们的爱情。"布列松对暴力的强调并不比原著更多，原著中包含众多对战况与伤情的清楚描述。但是，《湖上骑士兰斯洛特》的确删减了很多原著中似乎让暴力合理化的内容——骑士准则。只留下了一

[1] 尼尔·卡曼，《从卡米洛特到快乐之城：古法语〈亚瑟王之死〉》，第172页。

些指涉，例如桂妮薇儿指责兰斯洛特，在有机会杀死亚瑟王时却放了他一条生路。原著故事以很长的篇幅呈现高文和兰斯洛特的一对一决斗，兰斯洛特展现了他的骑士精神，主动要求为杀死高文的兄弟而进行一段时间的赎罪，为了不必与他的朋友决斗并杀死他。在布列松的影片里，兰斯洛特仅仅是在混战中误杀了高文，而且是在画外。

在《亚瑟王之死》中，亚瑟王军队同莫德雷德军队遭遇在索尔兹伯里平原（不是森林），但兰斯洛特并没有出场支援亚瑟王。莫德雷德一方遭遇惨重损失，但凭借巨大的数量优势，最终杀死了亚瑟王和剩下的圆桌骑士（尽管亚瑟王在这个过程中杀死了莫德雷德）。布列松却把莫德雷德的胜利归结为一个与原著迥异的原因——他的弓箭手藏在树上，朝下面笨拙的骑士们瞄准射击。圆桌同盟并非简单地被打败，而是成为一个拥有不同技术的新时代的牺牲品。圆桌同盟的征服者莫德雷德被一再强调为怯懦——骑士们自我修炼出来的骑士品质的反面。与叙事中的其他神奇事件一道，布列松完全删减了亚瑟王神秘死亡的各个元素——那只抓住王者之剑的湖中之手、将垂死国王运往坟墓的满船女人，等等。因此，圆桌同盟的价值将延续到未来这一含义也被去除了。所有这些都并不意味着布列松具有现实主义的或历史的精确（他说过，布景、服装和道具都有意不符合年代）。实际上，通过提取一系列神秘事件，并将它们处理得在现代观者看来具有历史实在感，布列松提供了一种方法，让我们能够看到它们的意识形态含义，而不是原著中相对乐观的重点。《湖上骑士兰斯洛特》遵循布列松后期影片中越来越阴冷的世界观；人物们和早期影片中不同，不是发现一种宗教或道德的优雅，而是在面对腐化社会的压力时失去了他们所拥有的优雅。

但是，布列松的时代错置和现代意识形态只是使这部影片在我们看来具有历史实在感。布列松所打造的其他改变也使得整件事情不具

现实可能性。首先，人物都太年轻了，不可能经历过圆桌同盟的所有胜利，并在这时处于衰落的晚期。《亚瑟王之死》明确了人物的年龄，在故事临近结束时，亚瑟王是92岁，高文76岁，兰斯洛特大约55岁，桂妮薇儿大约50岁。不可能将布列松的人物插入一个回溯至过去的可信年表中；布列松通过删减他们早期生涯的方式，将他们悬置在一个衰败的时期，极少暗示卡米洛特的过往荣耀（这一效果再次强调了社会的阴冷和优雅的失落）。

在这样的环境中，兰斯洛特和桂妮薇儿的爱情就变得不再是腐败的原因和惩罚的理由，而是这个社会中唯一明显的正面力量。从一开始，布列松就强调即将来临的圆桌同盟的终结：老农妇说所有经过的骑士都注定死亡；兰斯洛特对桂妮薇儿说："我们在布列塔尼丢失了一切。"亚瑟王无精打采地拒绝为圆桌同盟指定新骑士或采取任何新的计划。骑士准则名存实亡，而这对情人似乎拥有这个群体中仅剩的活力。

鉴于这样的情境，叙事的主要兴趣点就从有形的情节活动和寻找圣杯的历程转向了人物。从我提到的无表情表演来看，这似乎有点怪异。但在这里，我们回到布列松的省略化叙事。事实上，影片中的人物讲了很多话，而且他们也常常讨论他们的情感与信仰。然而，关于他们也存在相当大的暧昧性，尤其是缺乏对他们过往活动与动机的呈示。高文是一个尤其神秘的人物。起初他似乎仅仅是兰斯洛特的一个朋友，不满圆桌同盟的死气沉沉。但在他评论其他人偷窥桂妮薇儿的窗户时，他自己也在抬头扫视那里（那扇窗户的四个镜头中有三个来自他的视点），而且他越来越成为桂妮薇儿的守护者的角色，这暗示也许他自己就爱上了她。这应该使得他成为符合传统骑士精神的理想骑士，因为他把自己的激情保持在精神恋爱层面；他也通过挑战兰斯洛特而履行了他的责任，为兄弟之死报仇，同时继续崇拜并捍卫他的

对手。然而，所有这些也只是高文的一系列可能的特征；叙事隐瞒了如此多的信息，以至于我们不可能笃定任何事情。一定程度上，亚瑟王的情况也是这样，在知道桂妮薇儿的私情之后，他的反应并没被表现。只有兰斯洛特和桂妮薇儿的动机是被广泛知晓的，而这再次将我们的注意力聚集在他们的爱情上，并视之为卡米洛特社会腐化中的一股正面力量。

风格的叙事功能与非叙事功能

在《湖上骑士兰斯洛特》中，叙事材料的间接呈现部分源自它的风格系统。这些风格系统有时所发挥的功能是服务于叙事，在另一些时候，风格则按照自身的一种参数逻辑来运作。布列松引入一种手法或式样，再对其进行变换，常常不考虑该场景的情节活动的因果逻辑。假如试图与情节叙述的活动联系起来，象征性地阐释这些变奏，通常会导致挫折感或老生常谈。

布列松用来引入和变换其风格手法的，是贯穿全片的两大系统；我将处理这两大系统，再描述一些局部手法。第一个整体系统是更容易引起注意的：数量有限的母题，有视觉的也有声音的，并不时地重现。但布列松也将整体上的各个场景结构为彼此的变奏——以创造叙事的平行对应，或者只是提供具有自身趣味的抽象变奏。

母题。影片中的一些母题如此普遍，以至于不需要太多的分析。例如，盔甲出现在每一个场景中，并且同所有人物联系在一起，除了桂妮薇儿、农民与仆人阶层（尽管我们可以假定，最后战斗中的那些佩戴头盔的步兵也来自这些阶层）。但是，即便是在这样一种无所不在的手法中，布列松也做出了大量的微妙变奏。盔甲可以创造叙事的

言外之意；例如，兰斯洛特在与桂妮薇儿会面期间，只要他在抗拒她，他就甲胄在身，当他在第三次约会中向她让步时，就脱掉了盔甲。第1分节始于砍头，之后盔甲就承载了肢解的暗示。这一母题的回归是在农民的孩子给兰斯洛特拿来腿甲的时候；布列松在低处取景，令这些金属部件呈现出双腿的外观（图11.1）。在最后的场景中，死去骑士们的盔甲不可避免地暗示着一个废物堆，这个简洁的形象象征着圆桌同盟及其背后的骑士观念的终结。

但是，对盔甲的使用远远超出这些明显的主题含义。影片的众多视觉趣味都在于反光，尤其是在于对盔甲反光的游戏。《湖上骑士兰斯洛特》是一部著名的暗调子的影片，即便35毫米拷贝也是如此。在很多镜头中，构图由微小高光置于黑暗背景的式样组成。在明亮的场景中，盔甲的变化是通过反射围绕它的明亮但中性的褐色、白色、灰色物质实现的。布列松成功地找到了一种服装材料，让人物像变色龙一样变化以适应周边环境——但在任何情况下盔甲装束都不会给场景添加任何强烈的颜色。实际上，它们有助于形成主导全片的暗哑的棕色、白色和灰色的色调，尤其是在众多城堡场景中。在这些暗调的衬托下，很多明亮色彩的微小斑块和闪光便被醒目地突出了。

帐篷服务于同样一个范围的功能。就最简单的形式而言，它们是直接的叙事活动的场所。在主题上，影片在帐篷里的骑士与隐约可见的城堡墙壁之间设定了一个对立；薄薄的帐篷或许强化了弥漫全片的圆桌同盟行将终结的感觉。然而，帐篷也经受了与盔甲一样的变化。它们也在变色：日光照耀下的白色、提灯从后面照亮时的闪亮橙色，以及黑暗夜景中的纯黑色。这种强烈色彩的缺乏使它们成为一种完美的空白背景，在其衬托下，其他元素就能被看见。特别是，帐篷入口上方的各种彩色盾牌和旗帜被突出出来。例如，在第17分节最后，当骑士和他们的扈从出发去参加骑士比武赛时，我们看见他们的马穿过

图 11.1

画幅并退出；它们全都出画之后，我们就只看见两顶白色帐篷，构成了一块几乎纯白的区域，左上方有一部分是一张绿、红、白、黑的盾牌，右上方则是一张蓝白锯齿图案的盾牌（彩图1）。在这一刻，一个蒙德里安式的构图就落在了一部叙事电影的中间。

　　这些盾牌，与骑士们的绑腿、绣花的缰绳、马鞍的垫毯一起，形成了斑驳的色彩，与影片其余部分阴郁的色调构成对比。在帐篷或盔甲之外，这些彩色元素还成为一个抽象的形式式样的一部分，很大程度上外在于任何叙事功能。每一顶帐篷都有一面不同的盾牌和旗帜，而这些并不是用于针对骑士的识别系统。实际上，我们几乎不知道大部分骑士是谁——难以在骑士和他们的盾牌标记之间画出一幅明确的关联图。当兰斯洛特的旗帜被暴风雨撕破时，我们只有在被告知时才明确这是他的旗帜。在彩图1中可以看到的那块带有黑色圆点的绿、红、白盾牌显然是亚瑟王的；我们在骑士比武赛上看见这块盾牌靠近亚瑟王的座位，在第34分节，当他接受桂妮薇儿从兰斯洛特那里回归时，我们再次在他的帐篷顶上看到了这面盾牌。然而，你必须对式样明察秋毫，才能在两个场景的基础上做出这个关联——无论如何，我

们最后一次看到活着的亚瑟王时才能确定这一关联。偶尔我们也的确会发现一个色彩母题被分配给某个特定人物。在布列松对着腰部以下取景的众多时刻，高文的粉色绑腿让我们能将他识别出来。在对骑士比武赛场景的碎片式呈现期间，兰斯洛特的橙色马鞍垫毯则帮助我们跟踪他；但即便在这个场景中，我们也必须保持敏锐的注意力，因为它只是一闪而过。

然而，这些彩色元素大多参与了图形的游戏。骑士比武赛的旗帜告知我们的信息很少；甚至直到下一个场景，我们才发现兰斯洛特对阵攻击的事实上是自己的同志，而非埃斯卡洛特的骑士们。同样，马鞍垫毯在镜头中也是按照图形和节奏的方式排列的，为的是提供各种色彩，而非让我们知道谁在疾驰而过。在第29分节的最后一个镜头中，兰斯洛特将桂妮薇儿从亚瑟王城堡中营救出来，我们看见一列骑士骑马冲进废弃的城堡，兰斯洛特将把它作为自己的据点。第一个骑士的马鞍垫毯是亮红色的，第二个是蓝色的，紧接着是橙色的和红色的；兰斯洛特是下一个，桂妮薇儿在他身后，穿着粉色的裙子，外披黑色斗篷。最后，四匹其他的马跑过，马鞍垫毯的颜色分别是绿色、蓝色、橙色和蓝色。我们再次看到，除了兰斯洛特，没有任何一个骑士可识别的；布列松做出抽象的色彩变奏，将这些色彩排列起来，让连续的两匹马不一样。

影片的色彩斑块一般占据了画幅中一小部分，因为它们通常出现在场景的背景之中［有几个例外，如摄影机摇到或上推到架子上鲜艳的刺绣缰绳时（彩图2），事实上成了色彩的爆发］。但这色彩在主色调的映衬下如此突出，以至于它将注意力从叙事上更加突出的前景上转移开去；一般来说，明亮的颜色总是倾向于"挺身而出"，即便它们是在镜头的背景之中。通常这些色彩是以帐篷上的盾牌的形式出现，常常会滑入和滑出画幅，因为有大量跟随行走的骑士的摄影机运动。

但是，布列松有一个持续的手法也在引入色彩；在谈话场景中，人们常常从背景中经过——扈从们在日景牵着马经过，在夜景中提着灯经过。他们的经过看上去近乎仪式性，给场景增加了一种节奏，而不只是提供逼真性。他们一般不会引起特别的关注，但布列松常常会让其成为镜头中最鲜艳的元素。

这种运动出现在情节活动中特定的关键时刻，起到了给场景加注标点的作用。例如，在第27分节中，当兰斯洛特站在一顶帐篷的入口，我们看见背景中另一顶帐篷上面悬挂着一面有着黄色"X"图案的黑色盾牌；就在他向其他骑士宣布，他将不与他们一起参加骑士比武赛之前，一名骑士从他背后经过，牵着一匹马，马背上覆盖着一张红色垫毯（彩图3）。（布列松这种让人从背景中经过的做法，有点像小津安二郎的彩色影片中的一个手法：那些街道或小巷的镜头常常包含人们在镜头深处来回穿行的有节奏的运动——最醒目的是穿着鲜红毛衣的女人。然而，小津安二郎的这一手法通常出现在场景之间，作用是创造图形的兴趣点，而非强调情节活动中的那些时刻。）然而，这种色彩作为强调的功能有些随意，因为其他关键时刻并没被这样的母题所标记，而且，考虑到布列松简约的风格，几乎就没有什么体势或对白台词是不重要的。此外，在其他时候，明亮的颜色似乎是把我们的注意力从主要的情节活动中引开而不是强调它。在一个极其非凡的镜头——亚瑟王站在他的帐篷前等待接受桂妮薇儿回归的定场镜头（彩图4）——中，主导颜色是森林的深绿色和帐篷的白色；但左边的一匹马盖着鲜红的垫毯，将我们的注意力引到那边。这匹马在情节活动中并没有扮演任何角色，而且，实际上下一个切回到亚瑟王帐篷的镜头，将这匹马——从而也将这块颜色——从画幅中删去了（在这里，布列松的用法更加接近于小津安二郎）。

我已经提到，对色彩的某些利用是给对话或情节活动加标点。某

彩图1

彩图2

彩图3

彩图4

种程度上，对于更加广泛存在的声音母题来说，情况也是一样。大约一半的分节中都会出现一匹马在画外的轻微嘶鸣，例如当高文走过庭院去告诉桂妮薇儿兰斯洛特已经归来的时候（第4分节），或者当兰斯洛特抬头看着桂妮薇儿的窗户，并承诺会在第二天从骑士比武赛上回来的时候（第18分节）。声音的作用是作为一种温和的标记符，但对它的使用仍是任意的；在众多同样重要的段落中，根本没有这样的标记符。或者在其他段落中，马的嘶鸣可能会让位于画外号角的一声音符；号角的声音只出现在五个时刻：（1）其他骑士欢迎兰斯洛特归来的时候，（2）兰斯洛特告诉亚瑟王他没有找到圣杯的时候，（3）第一个月亮的镜头，（4）随后人们抬头望月的镜头，（5）两个骑士在骑士比武赛后出发寻找兰斯洛特的时候。这种用法在被标记的情节活动类型之间创造了特定的平行类比，就此而言，似乎并没有特别的式样。

鸟鸣构成了一个更加明确的母题，影片中有三种不同类型的鸟鸣。开场场景就调用了一声鸦叫，同时我们看到乌鸦在啄食吊在森林里的披挂着盔甲的两具骷髅。画外遥远的鸦叫声主要出现在埃斯卡洛特的农家场景期间，晚些是兰斯洛特离开骑士比武赛之后躺在地上流血时。这一母题的高潮是在最后一个场景，我们看见空中的群鸦在垂死骑士们的上方盘旋。它很快就跟腐肉建立起密切联系，并配合着关于亚瑟王的骑士们走向衰落的众多预兆。

第二种鸟鸣来自兰斯洛特和桂妮薇儿幽会的森林小屋外面的枝上鸟儿。这种鸟鸣比鸦叫更刺耳，延续得也更长。它标记的是他们私情进展的那些时刻：例如桂妮薇儿将围巾放在长椅上，摄影机对着它取景，还有之后桂妮薇儿说她想再看一下兰斯洛特，并抬起双眼望着他。

第三种鸟鸣只出现了一次。我们看到骑士们带着桂妮薇儿回到兰斯洛特的据点之后，紧随着这场营救（第29分节），我们听见一只鸟儿在歌唱。这简短的声音给我们提供了可能是唯一源自情节活动的快

乐象征；我们从未见证直接由兰斯洛特或桂妮薇儿表现的快乐。这种对声音的间接用法替代了一个没有向我们展示的场景，由此也就平行对应于第30分节末尾替代战斗场面的声音。尽管所有这些鸟鸣都有一些明显的叙事功能，但它们常常将我们的注意力从叙事活动中转移开，转移的程度要比这些琐碎微小的功能似乎能做到的要大。

变奏的场景结构。到现在，我们已经看到，布列松是如何采用了一种熟见的视觉和听觉母题，将它们编织成平行对应的叙事和抽象的式样。影片在对整体场景进行结构的过程中，也采用了类似的"主题-变奏"方法。各个场景可以通过各自所采用的摄影机运动、取景和剪接方式，或通过更直接的情节活动的平行对应，成为彼此的变奏。下一页中的影片分节布局图说明了我所认为的平行对应的场景（图中主要的两列按照影片的时间顺序以U形分布；与这一时间顺序不匹配的平行场景被放在队列外，那些似乎不存在与另一场景平行对应的场景都加上了星号）。

骑士比武赛是影片的结构中心，其他场景围绕它形成大致的对称分布。这也许是最明显的一个通过手法的引入和变奏而结构起来的场景。这个分节最初的四个镜头向我们展示了即将构成这个场景其余部分的基本元素：一面旗帜升上旗杆（图11.2）；风笛手在演奏，隐约可见后面的人群（图11.3）；一匹马的腿在踩踏地面（图11.4）；高文和亚瑟王坐在观众当中（图11.5）。整个场景包含了全片644个镜头中的93个，实际上都是这四个元素的变奏。大约有五个景别是以高文为中心的人群，全都服务于同样的基本功能。骑士比武是以一种有限而重复的方式处理的，画外传来风笛声，切到风笛手，然后给出一两个比武本身的镜头。若干比武回合有远景镜头，但大部分取景集中于马的下半部分、长矛对盾牌的攻击，以及观众的反应。甚至旗帜也有一种

变奏的式样,因为风向明显间隔性逆转(图11.6和图11.7)。在以与图11.3相同的取景给了我们风笛手在不同交接时刻的六个镜头之后,影片针对这一情节活动切到一个新的但相同的景别(图11.8)。在此之后,我们就再也看不到风笛手或旗帜了,因为布列松开始了一段快速而省略的蒙太奇,表现兰斯洛特将一个又一个骑士击落马下。这种抽象的式样化在这里变得比在其他场景更可行,因为这里根本不存在对白。只有一个词——"兰斯洛特"——被说出来,但被重复了一遍又一遍。

骑士比武赛场景构成影片的结构中心有众多理由。它出现在影片的中途附近,而且它迥异于围绕着它的那些场景,从而提供了一种打

图 11.2

图 11.3

图 11.4

图 11.5

图 11.6

图 11.7

图 11.8

断。大卫·波德维尔认为,在《扒手》中,偷窃的场景由于其相对不可预见而从影片其余部分中凸显出来;此外,它们的差异强调了周边场景之间的相似性。同样的情况也发生在《湖上骑士兰斯洛特》中,骑士比武赛成为一种中枢,标志着在它前后的那些场景之间的平行对应。简言之,它强调了情节叙述的形式对称性。

在这个高度抽象的场景的两侧,各有一个明显互为变奏的场景:骑士们在骑马往返骑士比武赛的途中交谈。第一个场景由十六个相似的中景镜头构成,每一个镜头都让一名骑士居中,以四分之三正面朝左(图11.9和图11.10)。第二个场景包含十四个镜头,这一次开始和结束都用了一个定场镜头,展现整列的骑士(图11.11)。在这两个定场镜头之间则是十二个相似的中景镜头,这一次则让骑士四分之三正面朝右(图11.12)。这两个场景中的情节活动也是平行对应的。在第一个场景中,莫德雷德指控兰斯洛特与王后的私情,而其他人则为兰斯洛特辩护;在第二个场景中,他们告诉莫德雷德,兰斯洛特在骑士比武赛上的现身驳斥了这项指控。顺便说一下,有人可能会在乍看之下认为,布列松在第一个场景中让骑士面朝左,在第二个场景中让他

图 11.9

图 11.10

图 11.11

第十一章 盔甲的光泽、马的嘶鸣　483

图 11.12

们面朝右,不是为了获得形式的变奏,而只是因为他们起初是向骑士比武赛进发,之后是从那里离开。但布列松针对第二个场景的定场远景镜头,是让骑士们骑马从右往左入画开始的(换言之,骑行的方向与早先场景中他们面朝的方向是一样的)。然后他们随着路径绕了一个弯,从右侧的前景出画(图11.11显示了此镜头的这个后期阶段,前景平面的骑士朝右骑行,后景平面的骑士则朝左)。我们若要为卡米洛特和埃斯卡洛特之间的道路建构任何想象的地理,影片实际上对此给出了说明:两个场景中的骑士所面朝的方向都纯属任意。图形的考虑仍然是主要的。

影片开始和结尾的场景也彼此平行对应,前者围绕三名骑马的骑士的重复摇镜头结构起来,后者则围绕一匹没有骑士的马跑过相似的森林的重复摇镜头结构起来。

但是,影片中最为复杂的平行对应与变奏是兰斯洛特和桂妮薇儿在森林小屋中的三个谈话场景(第5分节、第10分节和第16分节)、后来在那里发生的高文与桂妮薇儿的场景(第27分节),以及在兰斯洛特将桂妮薇儿送回给亚瑟王之前发生在兰斯洛特城堡中的那场争执

（第33分节）。这些场景的主题和布景都很相似（兰斯洛特城堡中骑士们所睡的草堆呼应着森林小屋的那堆草），但是，布列松为这些场景的风格建构所做的变奏，有一种内在的形式的逻辑，相当程度上与情节活动无关。

第5分节开始于这对情侣在小屋入口内侧的一场短暂谈话，接着他们上了楼。兰斯洛特走到接下来他在这些场景中的典型站位，在画外窗户的左侧，在黑暗墙面的映衬下，光线将他的脸部勾勒出来（图11.13）。桂妮薇儿坐在长凳上面朝着他，窗户正好在她左侧的画外，光线也以同样的方式将她突出出来（图11.14）。这种正反打镜头式样从镜头55持续到场景结尾的镜头73；一场持久的谈话占据了这些镜头中的19个，在此期间，兰斯洛特告诉桂妮薇儿，他没能找到圣杯。在这场谈话早期，她要求看他的手。他把手伸向画面右侧，然后切到桂妮薇儿，他的手从左侧入画。镜头空间因此全然是相接的。布列松倾向于让对话的步调决定他的剪接节奏；也就是说，只有相对少的画外发言——在这一场景中只有两处。在大多数情况下，一个演员说一句台词，紧接着切到另一个演员，后者再说一句台词，以此类推。由于布列松的演员很少流露出面部表情，反应镜头的概念就变得不如在古典影片中那样有意义了。常规剪接通常要求正反打镜头式样按照人物情感的起伏进行剪辑，对白则根据需要在这些切换中延续。在《湖上骑士兰斯洛特》中，很多对话都是根据传统的正反打镜头取景（一些镜头的前景中甚至纳入了肩部）进行切换的，但有意经营的剪接节奏赋予谈话一种仪式性，从而加强了演员相对平淡的念白。

第10分节——第二次相会——将更多的复杂情况加入早先场景的简单式样中。这一次不再有设定情境的楼下场景。相反，我们首先透过窗户看到一只停在枝头的鸟儿，窗户边框只能在画面左下方看到（图11.15）。这一取景会在之后变得常见，但这是它第一次出现。这个镜

图 11.13

图 11.14

图 11.15

头来自兰斯洛特的视点，但我们暂时还不知道这一点；我们听到的只是他在画外说："接受吧。"然后切到兰斯洛特，他显然站在门口，正与桂妮薇儿说话（图11.16）；我们也许会假定，他此时正面对桂妮薇儿，回视着她；然而，我们却转移180°到一个从兰斯洛特背后拍过去的镜头（图11.17）。他转身，开始朝左边踱步，摄影机跟着他（图11.18）；他一边看着地面一边与桂妮薇儿说话。到这时，我们可能才怀疑他在之前的镜头中并没有看着桂妮薇儿，而鸟儿的镜头是来自他的视点。与很多场景中的情况一样，布列松避免使用定场镜头；甚至很多场景中看似常规的正反打镜头在我们不确定人物的相对位置时也变得更加可疑——正如这个例子中的情况。我们听到桂妮薇儿的画外音，她拒绝了兰斯洛特的请求，不愿让他从对她的誓言中解脱出来。但镜头仍紧跟着他，随着他转身并继续踱步而朝右侧摇（图11.19）。他总共在房间里横穿了三次，才转身以四分之三正面朝右看向桂妮薇儿；接着他恢复踱步，又横穿房间两次。到这时，空间变得更加明晰了。这就是早先场景中他所占据的窗户左侧的那个空间；桂妮薇儿估计又是坐在右侧的长凳上——最终镜头切换到她，我们发现的确是这样。

或许有人到此会认为，布列松一直在借用那种幼稚批评中的俗套：当人物在情感上彼此分离时，他们就不应该一起出现在同一个镜头中。或许在某种程度上，此处的确是这样，而且确实在第三个小屋场景中，当他们最终拥抱在一起时，出现了一系列双人镜头。但是，这个观念实在过于简单，以至于不值得指出来，另外，影片并未拘泥于此。因为在切到桂妮薇儿坐在长凳上的镜头之后，兰斯洛特坐到她的旁边。在他恢复踱步几个镜头之后，摄影机再次跟着他摇。接着他再次坐到她的旁边，还是同样的双人镜头取景。又过了几个镜头——包括兰斯洛特回到窗前，以及另一个看着鸟儿的视点镜头——之后，两个人

图 11.16

图 11.17

图 11.18

图 11.19

物进入一种新的正反打镜头设定,各自都是以四分之三正面出现(图 11.20 和图 11.21)。但几乎是立刻,就在桂妮薇儿第一个这样的镜头之内,她将脸转开(图 11.22),于是两人都面朝右侧了。这一情形从镜头 127 延续到镜头 142。在这期间,兰斯洛特向画外交替着看向她和地面;在镜头 142 中,桂妮薇儿短暂地抬头看着他,重建了正反打镜头的双重视线匹配特征,接着再次垂下眼帘。这种正反打镜头情境中的目光游戏,也是影片其他谈话场景的特征;它有助于补偿演员们的无表情表演,暗示了正在进行的思考过程,但没有指定这些思考过程可能会有的形态。这一正反打镜头系列延续到镜头 145,止于桂妮薇儿起身将围巾留在长凳上的时候,在人物离开之后,镜头仍然停留在围巾那里。

这些平行对应的会面到了第三次的时候,这些场景的参数结构化就变得非常明显了。在一个兰斯洛特走向小屋的镜头之后,切到一个桂妮薇儿的美国镜头,她站在一扇画外窗户的左侧,低着头。接着是兰斯洛特在门口的中景镜头,看向画外的右前方,对桂妮薇儿说话。这一设定反转了第二次会面的各个方面。这一次她是开场正反打镜头

图 11.20

图 11.21

图 11.22

的焦点；她的目光被抑制了，于是我们可以在对兰斯洛特的取景中知道她在哪儿，但在她的反打镜头中不确定兰斯洛特在哪儿。不像之前兰斯洛特那样踱步，她一动不动地站在那里。这些取景每个都重复了两次。在兰斯洛特的第三个镜头（图11.23）之后，摄影机返回到对桂妮薇儿的相同取景（图11.24）。她说："我想最后再看你一次。"微微停顿之后，她抬起眼睛，直视正前方，画外一声刺耳的鸟鸣标记着这个时刻（图11.25）。这个镜头解决了兰斯洛特在哪儿的问题；镜头实际上就处于他的位置。桂妮薇儿就好像是对鸟鸣做出反应一样，她朝右边看去（图11.26）；但实际上，她是在看楼梯，然后摄影机随着她走向楼梯而摇过去，同时兰斯洛特在那里与她会合。他们走上楼梯，接着就是散布着视线匹配的正反打镜头式样，她向他指出围巾不见了。接着她看着他脱掉盔甲，把它扔到地上；与之前那些场景一样，他占据着窗户左侧的空间，而她在右侧，长凳的旁边。

 他们的拥抱的取景方式，说明了布列松如何在这些场景中悉心地均衡着各个镜头——在局部层面体现了贯穿全片的场景均衡原则。最初我们看见桂妮薇儿在左侧，抱着兰斯洛特，同她一贯的方式一样，将头靠在他的肩膀上，脸则偏离他的脸（图11.27）。然后她抽离开，进入一个过肩的正反打镜头情境（图11.28），接着是一个从桂妮薇儿肩膀看过去的兰斯洛特的相似镜头，并且每个镜头都被重复。然后他们再次拥抱，这次她的头靠在他的另一侧肩膀上，在右边（图11.29）。这引出一系列双人镜头，点缀着两个窗外的镜头，一个表现莫德雷德和他的追随者走向小屋，一个表现他们离开；这个场景结束于另一个相似的拥抱。

 第27分节——高文在同一个小屋见桂妮薇儿——处理得更简单。高文进入，然后上楼梯与她会合，但他却从地板门的另一侧穿过，于是最终他面对桂妮薇儿时所在的房间一侧刚好在兰斯洛特的典型站位

图 11.23

图 11.24

图 11.25

图 11.26

图 11.27

图 11.28

第十一章 盔甲的光泽、马的嘶鸣

图 11.29

的对面（图11.30和图11.31）。

　　最后，在第33分节，兰斯洛特和桂妮薇儿在他的据点席地而坐，为他是否应该送她回到亚瑟王身边而发生争执。这一场景开始非常简单，首先是两个跟拍镜头，跟随着两名骑士的脚，镜头停在兰斯洛特和桂妮薇儿的中远景（图11.32）。接着就开始了偏向常规的正反打镜头式样，兰斯洛特静静地坐着，看向画外的桂妮薇儿（图11.33）。她坐在他对面，脸处于阴影中，看向三个不同的方向：扭头朝画外下方，四分之三正面朝下（图11.34），以及正面朝兰斯洛特。从镜头555到镜头562都是这些方向的交替。接着，布列松将镜头固定于桂妮薇儿，这成为影片中最长的镜头之一。这一次，镜头切换并没有跟随对话的台词。桂妮薇儿和兰斯洛特继续发表简短的陈述，但这时兰斯洛特只有画外音。这里也反转了他们第二次会面的情形，当时镜头固定于兰斯洛特，跟随他的踱步而摇摄，而桂妮薇儿的台词则出自画外。这一次，她坐着，扫视着不同的方向。有人可能会假定这里有一个叙事功能——是不是桂妮薇儿的反应比兰斯洛特的更重要，于是我们更想看她的脸？然而，除了我们几乎看不清她那处于阴影中的脸——在这个

图 11.30

图 11.31

图 11.32

第十一章 盔甲的光泽、马的嘶鸣 _495

图 11.33

图 11.34

镜头中完全没有流露情绪——这个事实，兰斯洛特还在这里说了一些重要的台词："我长着眼睛就是为了看不可能的事情""我怎么想得通，为我而造的女人竟然不属于我，真理却是谬误"。从人物所说的内容来看，取景的选择似乎纯属任意；我们也可以合乎逻辑地将镜头固定于兰斯洛特几分钟。这个长镜头的功能似乎主要是为了将始于他们第二次会面的那个分镜式样加以完成，往复的摇镜运动避开了对桂妮薇儿的反打镜头。这一场景结束于莱昂内尔进来告诉他们，桂妮薇儿该

回到亚瑟王那里去了。

这些贯穿各个场景的形式变奏在某种程度上有助于创造叙事的平行对应，但要做到这一点，相似的布景、情节活动和对话就已经绰绰有余了。更为重要的是，这些场景说明了《湖上骑士兰斯洛特》在各个层面，从局部到全局，都是依据抽象的形式原则而组织的，这些抽象的形式原则或能强化叙事逻辑，或与它共存，甚或凌驾其上。

其他参数式样。另外还有两种参数式样尽管不像动机游戏和各种时空转换那样普遍存在，但还是有必要提一下：图形匹配和不明确的时空关系。

《湖上骑士兰斯洛特》中，布列松在镜头之间使用了数量惊人的密切的图形匹配，尽管这并非他所有影片的特征。尽管这种手法是抽象电影的一个常规，但在叙事电影中，大量使用它的电影制作者并不很多。《湖上骑士兰斯洛特》特别与小津安二郎和黑泽明的作品共享着这一特征；具体来说，影片中有几个一连串的骑士为战斗做准备的动作匹配，类似于《七武士》(*Seven Samurai*)中那些运动人物的动态图形匹配。

在第19分节，亚瑟王和他的骑士们骑行至骑士比武赛，这期间没有一个切换是没有图形匹配的。每一个取景都呈现一位于画面中央的骑士，从腰部往上，四分之三正面朝左，身后是黑暗森林的移动背景（图11.9和图11.10）。从赛场归来的平行对应场景（第21分节）在开始和结束各有一个远景镜头，但其他所有镜头都以同样的方式匹配（图11.12）。有人或许会认为，这种匹配服务于一个叙事功能，但大概唯一可能的阐释应该是布列松试图暗示这些人全都一样。然而，事实上，他们是彼此对立的，很难说高文同莫德雷德或亚瑟王之间有多少相似性。我们只能得出结论，再一次，这些图形式样构成了一种与叙事并

列的纯粹抽象的结构——这种结构拥有它自身部分独立的兴趣点。

同样的原则也适用于第25分节开始时暴风雨后次晨的一系列帐篷镜头。第一个镜头的取景是一个帐篷的顶部，朝向左侧，一面彩旗在上方飘扬。布列松接着切到另一个帐篷的相似镜头，但朝向右侧（图11.35），并有一面不同的彩旗。下一个镜头中，第三个帐篷朝向左侧，再次变换了方向和颜色（图11.36）。但这时影片打破了这一系统性对照的式样，切到另一个朝向左侧的帐篷——兰斯洛特的帐篷——的镜头（图11.37）。帐篷的顶部和布光也与前一个帐篷精确匹配，但旗帜的颜色不一样，而旗帜本身也是破碎的，不再在风中飘扬。这个剪接的确让兰斯洛特的旗帜有所不同，但我们直到下一个镜头莫德雷德和他的朋友们说起，才知道这些旗帜属于谁，所以这一点并不重要。总体而言，颜色与形状的图形变换的系统属性摆上了台面。同样的情况也发生在那些由快速镜头——展现骑士们跳上战马，扈从们为马披上马鞍，以及骑士们拉下面甲（图11.38和图11.39）——构成的场景。

图形匹配依靠我们对各种相似性的知觉，但《湖上骑士兰斯洛特》中还有另外一套手法，同我们对时空理解中的不确定性玩游戏。在影片中的一些地方，布列松所呈现的一系列剪接或一种声音/画面并置，我们也许只有通过回溯或推导才能理解。在第30分节最后，利用声音替代战斗场面破坏了观影预期。到此为止，布列松在影片中频繁地使用的通用手法是让即将来临的场景的声音提前几秒钟出现在当前场景的末尾。实际上，他在影片第一场对话中就已经将这一手法裸化了，这场戏中的人物是几个农民，老农妇对孩子说，要是一个人的脚步声（甚至马蹄声）在别人看见他之前被听到，那么他注定会死（第3分节）。声音的停止、交叠，以及对事件的替代的手法由此变成了暗示圆桌同盟衰败宿命的诸多方式之一。《湖上骑士兰斯洛特》的后边，到战斗开始时，我们会期待盔甲和马蹄的声音将我们带入一个战斗的段落，

图 11.35

图 11.36

图 11.37

第十一章 盔甲的光泽、马的嘶鸣 _499

图 11.38

图 11.39

因为兰斯洛特带着他的人马发起了进攻。然而，一个直接的切换把我们带到这场战斗的结果。回溯起来，其实前一个场景的结尾嵌入了几秒钟战斗的声音，似乎构成了一个微型独立场景，而这发生在一个我们从未见证的时间。

布列松还与我们玩了一些空间的花招。在第8分节，兰斯洛特和高文坐在帐篷里说着话，这一情境最初是以正反打镜头处理的。接着，高文起身朝右走到帐篷的入口，视线穿过入口看向右边（图11.40）；

图 11.40

兰斯洛特在那时处于画外左侧。接下来是高文视点中的桂妮薇儿的窗户（图11.41）。场景接着回到兰斯洛特，取景与之前的正反打镜头部分相同（图11.42）；他继续朝右看向画外。接着是一个高文的中特写，站在门帘旁边，这时面朝左（图11.43）。此处从逻辑上推导，这个对高文的新取景来自兰斯洛特的视点；然而高文突然看向门帘另一侧，兰斯洛特则在背景中站起来（图11.44）。我们才意识到，高文这时正站在帐篷外面（估计是在之前兰斯洛特的镜头期间走到那里去的）。布列松利用帐篷墙面提供的中性背景来逗弄我们；我们不可能根据高文四周的环境来判断他在帐篷的里边还是外边，因为两个位置看起来大体一样。类似的空间戏法还出现在第17分节，骑士们在出发去骑士比武赛前发生了争执。这个场景看起来是常规的过肩正反打镜头。但是，前景中双方披甲的肩膀和深色的头发看起来很相似，布列松让空间远不如看起来的那么明晰。在一个镜头中，他将博尔斯、高文、亚格拉文和莫德雷德排成一列（图11.45）。接着他切到反打的角度，对着亚格拉文和莫德雷德，而这场争执继续进行；我们想必会推测，前景中的肩膀属于左边的高文和右边的博尔斯（图11.46）。然而，当场

图 11.41

图 11.42

图 11.43

图 11.44

图 11.45

图 11.46

景转到下一个从亚格拉文的肩膀看过去的一个新反打镜头时，我们看见莱昂内尔和博尔斯面朝着他在争论，画面中没有表明高文这时所处的位置（图11.47）。我们已经看到，兰斯洛特营救桂妮薇儿时的空间呈现是如何妨碍我们对整个场景的理解的。这样时刻要求一种主动的努力，去弄明白空间、时间和场景的逻辑。如果我们只是坐等叙事信息以古典影片中那样直截了当的方式提供给我们，我们可能会在这一刻感到迷惑，然后从我们对连贯的原基故事事件链的建构中将这些情况剔除出去。[1]

结论

在1960年代中期，布列松对采访他的让-吕克·戈达尔和米歇尔·德拉艾说道：

> 我极其重视形式。极其。我相信形式导向节奏。现在节奏是

[1] 在这篇文章最初和最终的版本之间，有两篇关于《湖上骑士兰斯洛特》参数形式的诸多方面的分析已经发表。林德利·汉隆（Lindley Hanlon）讨论了影片中的对话，关注的是影片对精简、重复的句子结构，语词母题，以及声调的抑扬变化的利用。她实质性地分析了影片中的语词构成，就好像那是一组诗。参见第5章，《英雄之歌：〈湖上骑士兰斯洛特〉中的声音与韵文》(chap. 5, "Chansons et Gestes : Voice and Verse in *Lancelot du Lac*")，《碎片：布列松的影片风格》(*Fragments : Bresson's Film Style*)，Rutherford : Fairleigh Dickinson，1986，第157—187页。

安德烈·塔尔热（André Targe）采用了一个不同的路径，他考察了骑士比武赛场景的镜头布局，认为这些镜头可以在不参考这一段落的叙事语境或逻辑的情况下被研究（第87页和第92页）。塔尔热绘制了镜头的式样图，并且发现了贯穿整个场景的有规律的交替与对称。他在一处（第97页）将这种坚持的重复与菲利普·格拉斯（Philip Glass）为实验极简主义表演作品《沙滩上的爱因斯坦》(*Einstein on the Beach*)谱写的音乐进行了比较。参见《此处空间从时间中诞生……（细读〈湖上骑士兰斯洛特〉的核心部分）》["Ici l'éspace nait du temps...（见下页）

图 11.47

全能的。这是首要的事情。甚至有人评论一部影片时,这个评论也首先是作为一种节奏被看到和感觉到的。接着它是一种色彩(可以是冷色或暖色);接着它拥有一种意义。不过意义是最后到来的。

现在,我相信针对观众的通路首先是一个节奏的问题而非其他任何东西。我相信这一点。[1]

无论你是否同意布列松所说的,在手法施加于观影者的各种效果

(续上页)(Etude détaillée du segment central de 'Lancelot du Lac')"],《摄影机笔》(Caméra Stylo),第5号(1985年1月),第87—99页。

这两篇分析额外地证明了疏淡的参数重复支配着《湖上骑士兰斯洛特》的主导性。尤其是塔尔热的剪辑示意图表明,我之前在全片所有场景之间发现的那种对称性,也在单个段落中有微观呈现。并且,三位批评家独立地选择对同一部影片中的微妙重复与变奏进行分析,似乎确证了参数形式的概念与《湖上骑士兰斯洛特》是相关的。另外,汉隆和塔尔热在描述《湖上骑士兰斯洛特》风格的特征时,将它同诗歌和音乐进行比较——恰恰这两种艺术形式最倚重于参数变奏。

[1] 让-吕克·戈达尔和米歇尔·德拉艾,《问题:罗贝尔·布列松访谈录》,《电影手册英文版》,第8号(1967年2月),第12页。

之中，意义在时序上是最后到达的，关键在于，他重视形式，尤其是节奏。而且他认为是节奏，而非意义，是观众参与一部影片的关键。我们不会期待每一个观众对布列松的作品都像他所希望的那样做出回应；他作为一个"难懂的"导演而闻名，并拥有少量的影迷。他的访谈录清楚地表明，如果赢得广泛的观众意味着不得不采用主流商业电影制作的普遍规范，那他根本无意于此。

实际上，与其他那些创建了自己的另类风格系统的伟大个人主义者一样，布列松必须迫使观影者摆脱他们寻常的观看习惯。正因为他没有提供传统那种富于表情的表演和线性、清晰的叙事，才让我们转而去别处寻找影片风格兴趣的突出方面——变奏，蓄意的、游戏性的费解之处。

但是，我们对我们的观看习惯的改变是要达到什么样的结果？对于观影者来说，图形匹配或受限的、重复的母题的兴趣点是什么？在某种程度上，风格的确会给我们对叙事的理解产生普遍的影响。布列松将一种主动的、偏转的关注强加于观影者这方，由此创造出一种激烈感，而一部普通影片会将这种激烈感完全注入常规表演的动作与表情中。我曾听到一位学生在首次看过这部影片之后的评论，她说令她吃惊的是，尽管起初平淡的表演困扰着她，但她到最后发现自己对人物是如此投入。我怀疑，这种代入来自将影片作为整体的一种复杂的知觉投入——我们可能会认为这种代入是以兰斯洛特和桂妮薇儿为中心的。

也许，我们对影片形式的代入在某种程度上的确是通过这种强迫性的"主题和变奏"建构所创造的独特节奏而产生的。例如，我们看一下佩内洛普·吉列特（Penelope Gilliatt）如何描述她所谓的"非凡的"最后段落。

一个黑暗的森林，带着影片特征的浓重水彩色。两个镜头表现一匹惊慌失措的没有骑士的马从林间狂奔而过。一个受伤的骑士。一匹没有骑士的马。一个骑士，倒下的骑士：受伤了，或许已经死了。一匹没有骑士的马。兰斯洛特的骑士骑着马冲进莫德雷德的弓箭手设下的埋伏圈。藏在树上的弓箭手射出箭。一匹没有骑士的马。亚瑟王躺在地上，已经死去，他的王冠仍然戴在他的头盔上。一只巨大而孤独的鸟高高在上，在灰色的天空中滑行。倒下的马匹和受伤的骑士：兰斯洛特摇摇晃晃地走过去靠着一棵树。一匹没有骑士的马。兰斯洛特跌跌撞撞地走向一堆身着盔甲的骑士尸首，这些骑士之前围绕着亚瑟王倒下。"桂妮薇儿。"兰斯洛特说着，随即倒下。再一次，鸟儿。这堆可怕的盔甲之上的最后一个动作。[1]

这大体上是对这个场景的镜头的准确总结。但更重要的是，吉列特采用了一种碎片式的、近乎无动词的散文风格，以传达出这个段落的动人节奏和重复；难以想象一个期刊的评论员会以这种方式去描述那些最标准的叙事影片。《湖上骑士兰斯洛特》部分地是通过它的不断重复将我们拉入叙事之中，而这并不是原样的重复，其中有微妙而不可预料的变换。

尽管如此，正如我们所看到的，我们对影片风格的众多代入都不能被化约为一套叙事功能。如果我们假定，我们看一部影片时的主要操作就是阐释，那么《湖上骑士兰斯洛特》中的变调结构就没有意义了。所有那些变奏就会不得不服务于意义，或者沦入一个像"过度"

[1] 引自纽约客影业公司（New Yorker Films）为《湖上骑士兰斯洛特》制作的宣传单。

这样的残余类别；也就是说，所有风格的系统方面，其功能是创造与叙事相关的意义，而非系统方面，则只是影像的那些回避彻底融入叙事功能的物质方面（材质、色彩、纹理等）。然而，显然存在着基于其自身运作的系统的风格结构。除非我们希望对《湖上骑士兰斯洛特》这样的影片只做部分处理，我们就必须做出不同的假定，并且还要实施阐释之外的其他操作。最根本的是，我们应该接受这样一个观念，即知觉的激烈性和复杂性本身在艺术体验中也是一个目的——也许是主要目的。

这并不是说，独立的形式游戏替代了叙事和意义。没人会否认很多古典叙事影片不需要过于倚重那些出于自身原因的风格手法也能深深地吸引人；同样，抽象影片也能在不使用叙事或特定意义的情况下唤起复杂的反应。那么，我们为什么不能承认，存在着一些影片，在一定意义上结合了这两种原则？把风格手法结构起来的叙事式样和抽象式样在这样的作品中并肩存在。在任一给定的时间，其中一个都可以更强烈地凸显出来。桂妮薇儿与高文的谈话（图11.30和图11.31）应该就是一个叙事主导的例子，而蒙德里安式的帐篷和盾牌镜头（彩图1）则更偏向抽象。主流商业电影制作体制内外的其他电影制作者也将叙事结构和抽象结构混合起来。布列松工作在一个另类的、较少商业导向的环境中，而像小津安二郎这样一位电影制作者，使用的是疏淡的参数风格，同时受雇于世界上最成功的商业电影工业之一——日本电影工业。我将在下一章分析他的《晚春》中的类似结构。

这些电影制作者的作品是有价值的，不仅因为他们风格的原创性或者他们的有趣主题，也因为对形式材料的这种双重运作，在没有晦涩主题的情况下，可以拥有一种巨大的复杂性。无论是风格的疏淡，像布列松和小津安二郎的影片那样，还是知觉的密集，像戈达尔和塔蒂的作品那样，参数影片都大大拓展了电影媒介可能性的范围。

第十二章
《晚春》和小津安二郎的非理性风格[1]

> 小津安二郎:"他们不懂——这就是为什么他们说它是禅或类似的东西。"
>
> 饭田心美(批评家):"对,他们把一切都神秘化。"
>
> ——《与小津的谈话》("A Talk with Ozu"),
> 引自唐纳德·里奇(Donald Richie)的《小津》(*Ozu*)

风格与意识形态

非常奇怪,尽管小津安二郎的影片尚未在美国和欧洲普遍放映,它们却已经需要再次陌生化了。可以说,小津安二郎与爱森斯坦和塔蒂齐名,在电影史上位居最伟大导演之列。然而,对他的影片的热情

[1] 感谢大卫·波德维尔与我分享相关书目和思想;也特别感谢威斯康星大学麦迪逊分校东亚研究系的吉姆·奥布莱恩(Jim O'Brien)和三浦聪(音)(Aki Miura),他们提供了《晚春》中涉及的那些地点和习俗的信息,也提示了一个日本观影者对特定场景可能会怎样反应。

仍然带有一种莫测的光环,我怀疑,少有学者或电影爱好者会以他们研究那些更时尚的导演——希区柯克、基顿、雷诺阿、黑泽明——时同样的刻苦精神去观看他的大部分作品。小津安二郎的作品已经被陈词滥调所包围:所有的小津影片都是同一个故事的变奏("谁能把所有那些季节分辨出来?"),或者,只有当你理解禅时,小津安二郎的平静语调才是真正可理解的。从新形式主义的角度,我们可以看到,这些疑难之处的出现,是因为西方的观者过快地被固定在观看小津影片所依托的那些最明显但又有误导性的背景——日本的传统生活方式与艺术——之上。无论是对这些背景,还是对这些影片,这些观者常常知之甚少,但这样的解释为表面上理解小津安二郎提供了一种总括和便捷的方式。

然而,如果我们能更深入地挖掘一下,并且用心将小津安二郎更精确地放在那些具体的、适当的背景之中,这些陈词滥调就瓦解了。在那些把小津影片视为体现了日本传统美学和意识形态价值观的写作者看来,小津在这两个领域比我所认为的要保守得多。特别是,将小津视为保守的观点提供了一种便捷方式,他影片中无数的怪异风格特征就可以被解释为仅仅是服务于他的意识形态。如果小津安二郎的意识形态和叙事主题来自一个已经消亡的世界的某种静谧幻象,那么他在一套稳定的影片手法上所做出的克制、细微的变奏,就只是那种静谧感的关联物而已。简言之,我们西方人必然得假定,这种奇怪风格之所以出现,是因为日本文化本身之于我们是异质的,而日本的观者想必能理解它。另一方面,如果事实证明,小津安二郎在他的故事中并没有利用日本传统价值观,我们就必须抛弃任何以这种方式解释他的风格怪异性的观念。同样,如果日本的电影工作者和观众发现小津影片与西方同仁发现的一样奇怪,我们就必须寻找其他方式来解释其风格的动机。

在这里，我将不会简单地假定日本传统文化提供了最相关的背景，而是要把《晚春》的题材同1949年影片制作之前的几年中所发生的态度变化联系起来加以审视。当代社会现实的背景表明，小津安二郎的意识形态与那些引自西方的自由化新思想是高度吻合的，不仅是战后，也包括1920年代和1930年代——一个对西方文化具有强烈兴趣的时期。我接着将继续证明，与《晚春》最相关的风格背景是古典好莱坞电影和现代参数电影（后者与我们之前三章所考察的是同一类型）。[1]

非传统的日本家庭

一直以来，西方的批评家们通常认为小津安二郎本质上是保守的，他描绘了一种日本传统生活方式。他对家庭的强调，以及他那舒缓、严峻的风格对一些人来说，似乎创建出一种对战前封建价值观的乡愁。[2]一定程度上，小津的两部战时影片或许可以这么说，尤其是制

[1] 1930年代和1940年代的日本电影也可作为一个相关的背景，主要是表明小津作品并没有完全参与到一种国族的或制片厂的风格中。我这里没有篇幅来进行这一探询路线。英国电影学院（BFI）即出的一本大卫·波德维尔的小津安二郎专论将为这一观点提供证据，考察了作为小津作品背景的当代日本电影。

[2] 或许这一观点中的最极端的陈述，出现于马克·霍尔特霍夫（Marc Holthof），《小津安二郎的反动电影》("Ozu's Reactionary Cinema")，《跳切》(*Jump Cut*)，第18号（1978），第20—22页。霍尔特霍夫的这篇分析具有如此强烈的种族优越感和反历史的倾向，因此不值一驳。他承认他对日本文化和日本电影知之甚少，但他仍然断言，对日本文化的马克思主义分析将会揭露小津是反动的（我需要补充的是，霍尔特霍夫的问题并不是他选择了马克思主义视角，而是他缺乏这样一种分析所立足的研究）。霍尔特霍夫的几处对《晚春》的描述是错误的，而且他还做出了一个错误的假定，即因为一些年轻的日本电影制作者认为小津安二郎是反动的，所以这个观点想必是正确的。
霍尔特霍夫认为，小津安二郎镜头的"稳定性"，巩固了传统的日本家庭，因此也巩固了传统日本的表意系统；他在小津安二郎的风格系统中，看到了传统日本艺术的一种电影等价物，他甚至回到了老掉牙的说法，即小津拥有关于符号的一种宗教观念。他还断言，小津安二郎的越轴手法会被西方观影者视为错误，我们将看到，实际情况并非如此。霍尔特霍夫（见下页）

作于严格的审查与控制下的《父亲在世时》(*There Was a Father*)。但这些影片很难说是典型的小津作品。我认为，类似《晚春》这样的战后影片提供了一种迥异的现代家庭观念。以1970年代到1980年代的西方标准来判断这些影片中的女儿和婚姻安排，会对小津安二郎的意识形态得出一个扭曲得无以复加的看法。这一错误尤其来自"家庭"在日本向来是单一不变的封建单元这个假定；在现实中，由于西方的影响和战争，家庭观念已经大大改变了。

在第二次世界大战结束之前，规模较大的家庭单元，或者说"家族"(ie)[1]，被公认为是完全围绕着一个父权体系（除了活着的家庭成员之外，还包括祖先）结构起来的，父亲是家族的首脑，而所有的财产和家族责任都由长子继承。如果膝下无子，就会以领养或婚姻的方式给家族引入一个儿子。至少在中产阶级和上层阶级家庭中，婚姻是通过"相亲"(miai，一种被安排的男女会面）的方式产生的，而父母的选择往往会取代当事方的青年男女的任何个人欲望；婚姻的主要目标是为家族提供继承人。人们认为婚姻对于男女双方都是不可避免的，而宗教的教义认为，保持单身是不光彩的。因恋爱而结婚被认为是下层阶级做的事情，因此是粗俗的；实际上，爱情在婚姻中并不是一种

（续上页）得出结论，小津安二郎的电影是封建价值观（体现于它的题材）和资本主义经济（体现于它的生产环境）的一个杂交品，他将其概括为"对一个封建表意系统和一个封建结构（家庭）的乡愁"。

霍尔特霍夫的主张，首先来自他那显而易见的假定，即只可能有两类意识形态：激进的和反动的。其次，他根本不对战前和战后日本家庭观念做出区分，而是假定一直存在着家庭作为一个封建（大致就是父权）单元的漫长传统。但正如我们将看到的，战争结束时的可观变化会微妙地改变我们对小津安二郎的看法。而且，只要我们能在激进和反动之间容许一个中间地带，我们会发现，《晚春》在其历史语境中是一部温和的进步影片。

[1] "ie"是日文"家"的英文音译，表示物质层面的和文化层面的传统日本家庭，后文中作者也概述了这一术语背后的相关含义。为了行文方便，区别于"家"或"家庭"，这里译为"家族"而不是更准确的"大家庭"。——译者注

重要的价值观[1]（值得注意的是，1940年以前的小津影片从未处理过这种传统的家庭）。

然而，这样一种意识形态在日本并非绝对通行。到1930年代，西方文化尤其是美国电影的传播已经给日本年轻一代带来了浪漫爱情的观念。

> 在婚姻中寻找幸福是一种新思想，它同另一种新思想是一致的，那就是丈夫和妻子置办他们自己的房子。尽管人们去企业上班的运动已经要求年轻夫妻这样去做，但这种家庭优于旧式大家庭的思想这时也正在被表达出来。

然而，人们认为这样的思想还是相当大胆的，而且，在战争期间，为维护天皇和家庭的责任所进行的极端压制与主张，并不鼓励对这些思想的接受。但是，日本的战败根本地改变了这一父权体系。新宪法的设计就是要将民主引入日本，使婚姻基于男女双方的同意，也基于丈夫和妻子在继承权、财产权、离婚和其他事务中的法理平等。1946年，妇女拥有了选举权，1948年1月1日，新的婚姻法生效。20岁以上的年轻人结婚不再需要父母的同意。[2]

当然，立法本身并不能消除根深蒂固的传统意识形态，而我们也都知道，直到今天，日本妇女在平权斗争中仍然远远落后于大多数西方国家的妇女。社会学家们总是发现，在日本，公开的态度与实际的履行之间存在着鸿沟。战后一直到1950年代，民意测验表明，大多数人都反对相亲而支持自由恋爱。然而实际上，相亲的安排仍是主流，

[1] 参见乔伊·亨德里（Joy Hendry），《变迁中的日本的婚姻》（*Marriage in Changing Japan*），London：Croom Helm，1981，第16—25页。
[2] 同上，第26—27页。

到了1961年，一项对大学毕业生的民意测验显示，百分之八十的人赞成相亲。包办婚姻仍然普遍存在，尽管浪漫爱情的观念似乎已经被他们接纳，而夫妻也常常在结婚之前努力了解对方。[1]

从这一角度来看，《晚春》中的那些人物几乎就成了新的民主价值观的示范。父亲曾宫周吉遵守礼仪，他与妹妹一起去参拜神社时的表现说明了这一点，但影片对此并未过多强调。影片开场，他明显是在写一篇论述欧洲经济史的文章，之后，在京都的小客栈里，他有一本英文版的《查拉图斯特拉如是说》（*Thus Spake Zarathustra*）——这个符号并非指他接纳了西方哲学，而是指他了解现代西方思想。纪子则更明显地西化了，因为她通常穿着裙子和衬衫，带着手提包而不是风吕敷（布包袱）；最后这点在开场场景中尤其得到强调，当她到达茶道仪式现场时，穿着和服，却带着手提包。她喜欢美国电影，抗拒长者的建议，表达了对相亲的反对，作风似乎颇现代。她也从个人幸福而不是家庭责任的角度去谈论婚姻。然而，与战后众多日本年轻女性一样，她最终还是同意了一桩包办婚姻。

这里的要点就在于，在西方观众看来如此传统的父亲实际上却代表着对婚姻与家庭的新观念。他支持纪子对婚姻的爱情理想。他远不是要唤起纪子的责任感，让她出嫁生子，延续家族，他告诉她的是，努力去营造一个好的婚姻，最终她会找到幸福。姑妈曾说纪子有点保守，在这里，这个看似奇怪的评价开始讲得通了。纪子坚持这样一种观念，即幸福和责任体现在自己对家族的服务上，也就是说，体现在她对父亲的照顾上。因此，她的父亲不得不推动她接受新的婚姻理念，从家族中分离出来，进入一个更小的核心家庭。影片没有公开提到这

[1] 参见乔伊·亨德里，《变迁中的日本的婚姻》，London：Croom Helm，1981，第29—30页。

位教授[1]的家族会与他一起消亡，而是强调他最终对孤独的适应。

纪子的朋友北川绫在影片中的作用是强化和延展现代婚姻理念。她比纪子更甚，是一个彻底的"摩佳"（moga）[2]，或者说"摩登女郎"（modern girl）。纪子和父亲住的房子里有一个西式的房间（在那个时代，这是相当普遍的日式居家设置），而北川绫家的整座房子似乎都是西式的。她以西方的方式穿衣做饭，而且还做着一份英文听写的工作。鉴于《晚春》大约是在新离婚法颁布一年后制作的，最重要的恐怕是她是一名离异者。她还透露出她的婚姻并不是通过相亲安排的；她是自己向前夫坚（音）求婚的，也是她主动提出离婚的（在旧离婚法下，除非极其特殊的情况，这对于一个妻子是无法想象的）。她现在不相信婚姻，但并没有任何暗示说她的离婚是错的；实际上，教授钦佩她自谋生路的能力。她的最后一场戏是同曾宫周吉在一起，她完全出于同情，承诺以后要来看他，某种意义上代行了女儿的职责。

北川绫的存在也为小津安二郎提出他对孩子的相当偏颇的看法提供了手段。考虑到战前对婚姻生育的关注，整个观念在这里就表现得相当糟糕了。当北川绫到纪子那里去聊同学聚会的事情时，她提到她们的一位老同学曾假装自己只有三个孩子，而实际上她有四个——似乎有孩子已经成为某种耻辱的事情。当然，在这一场景中，对她们同学的孩子的强调，部分的功能是表明纪子的大龄未婚状态（她27岁，当时25岁结婚都已被认为太迟）。然而，这段对话中也许存在一个暗示，即其他那些女人已经在束缚于母亲身份的传统婚姻中不能自拔了。当然，我们的确看到了一个孩子——纪子的表弟——就是愚蠢、爱抱怨的样本。即便是小野寺教授和曾宫在龙安寺注视枯山水的静谧场景，

[1] 文中若无特殊说明，"教授"即指男主人公曾宫周吉。——译者注
[2] "modern girl"的日语音译的简称。——译者注

也暗示养育孩子并非纯粹的幸事。

或许，影片最令人印象深刻的非传统一面在于父亲的性格特征与日本传统父权之间的关系。封建式家庭的一家之主实际上拥有排他的权力，并且可以要求他的家庭提供各种各样的服务和尊重。这一观念绝对没有被战后宪法的条令清除。一篇1947年的日语文章描述了理想的孝顺一家之主的行为："当他穿衣服时，他必须通过仆人或下级来做这件事。"他应该被供养起来，他在到家或离家时，应该以仪式来对待，等等。"在日常生活的所有其他琐事中，一家之主应该享有特殊的对待，拥有绝对统治者的地位。父母尤其是父亲的位置是至高无上的。"[1]男人可以对他们的妻女进行体罚，禁止她们离家，并且大体上掌控着她们在传统家庭中的存在的每一个方面。

在这种习俗依然存在的情况下，《晚春》中教授的行为很明显反映了新的西方价值观。例如，一个男人应该和善而不是严厉就是一种新的观念，曾宫周吉对纪子就始终是温和的；纪子也与他提到，服部所拥有的这一品质会使他成为一个好丈夫。曾宫周吉也避免强迫纪子做事情；他很大程度上是把婚姻安排交给她自己，采用的方式也是计谋而非直接的命令（摩登女郎北川绫完全赞同这个策略）。实际上，家里似乎由纪子说了算；她禁止父亲打麻将的场景对于当时女儿服从父亲的正常标准来说，几乎是令人震惊的。同样，曾宫愿意为纪子和北川绫端茶，这也是对传统的一个巨大背离。再一次，老派的姑妈评价她的哥哥惯坏了纪子，在这里就能说得通了——这件事在她的观念里就是这样的。姑妈本人是传统价值观的主要代表；她不断地提到年轻一代，她和哥哥在某一处讨论她受到了多大的冒犯，因为她看到一

[1] 引自葛德基（Earl Herbert Cressy），《变迁中的日本的女儿》（*Daughters of Changing Japan*），New York：Farrar, Straus and Cudahy, 1955，第203页。

个新娘在自己的婚宴上吃东西——她所提到的就是传统礼节，即新娘应该过于紧张而不能吃东西。姑妈声称她在自己的婚礼上就没有吃东西，但她的哥哥却对这个传统嗤之以鼻。

 对于纪子来说，整个婚姻问题取决于她相信她的父亲不能也不应该在日常小杂务中照顾自己。她告诉他，她需要确保他穿干净衣服、刮胡子，他的桌面是整洁的，等等。我们看到她在为父亲做那些最平凡和容易的事情：当他将西服换成和服时，她帮他将衣服挂起来，还有在京都的小客栈里，在他刷牙时，她给他递牙膏和水。这些正好是日本父亲传统上期待得到的那种服务。影片明确了教授是一个长子，因此他本应终身习惯于这种表示顺从的方式。然而他说，他非常希望自己做这些事情。他告诉纪子，她的在场令他感到方便，但她该结婚了；他甚至为自己让女儿在身边这么久地操持家务而道歉。他向她保证，他会记得照顾自己。而且，尽管纪子表示怀疑，影片确实暗示曾宫周吉真的能自己过下去。在一些场景中，纪子不在场，我们看到他在折叠并悬挂毛巾；在最后一场戏中，他脱下自己的外套后将它挂起来——这里用一个远景镜头对房间取景，让人想起纪子为他做同样的事情时的取景。影片中甚至还有一个小母题：几个人物从纪子房间的地上捡起东西放到她的桌子上；姑妈和曾宫都做过这个事情，这暗示了纪子可能并不像自己认为的那样是一个不可或缺的管家。总体而言，影片中呈现的家庭生活的意识形态，完全不是传统的封建体系，而是建立在新引入的西方思想之上的一个现代体系。[1]对于那些现在质疑西方家庭观念的人来说，《晚春》也许看起来还是保守的。但这是一个不考虑历史语境的观点；对于1949年的日本来说，这部影片想必是相当进步的。

[1] 日本的批评家已经指出，小津安二郎很少以传统的方式描绘家族，同样，波德维尔的小津论著还将更深入地讨论他的意识形态。

小津安二郎战后对父女关系的关注，对于这种进步的意识形态来说是重要的。曾宫在龙安寺园林和小野寺谈话时，认为儿子比女儿好。这一评论的传统含义或许应该是女儿通常会因结婚离开家族，儿子却会留下来维系着家族。然而这两个男人的结论却是儿子并没有什么区别，因为他们也要离开自己的父母。因此，尽管曾宫在最初提出儿子更好的传统评价，但这场戏的结论却支持了妇女平等的观念。[1]

　　事实上，小津安二郎后来的几部影片是依据这一观念发展出来的。例如，《晚春》的"重拍之作"《秋刀鱼之味》（*An Autumn Afternoon*）极大地改变了初始情境。在《晚春》中，曾宫只有一个孩子，最终孤身一人。而在《秋刀鱼之味》中，平山在女儿出嫁之后，家里还有一个最小的儿子，但女儿的离开对他产生的影响甚至比纪子之于曾宫更加深远。小津安二郎对父亲和女儿之间深层关系的挖掘，再次违背了关于日本家庭生活的传统信仰，即养女就是为了把她嫁出去。类似这样对女儿在大家庭人物中的重要性的不寻常关注也出现在其他的小津影片中，例如《麦秋》（*Early Summer*）中女儿的出嫁——及随后她的收入的失去——导致这个家庭的离散，而《东京物语》（*Tokyo*

[1] 平野共余子（Kyoko Hirano）对第二次世界大战后占领时期的日本电影的考察表明，此中存在着一种基于妇女平等的意识形态的制度基础。在她看来，道格拉斯·麦克阿瑟（Douglas MacArthur）将军的战后宪法基于三项原则："公民权利、妇女平等权利，以及对战争的放弃。"三家大制片厂承接了官方的任务，各拍一部影片体现这些理想，其中大荣公司（擅长拍摄历史片）拍一部公民权利的影片，松竹（以拍摄情节剧和家庭片著称）制作一部平权故事片，而东宝（专注于当代题材）则做一部以和平主义为主题的影片。松竹拍摄的官方女权影片是《情感的火焰》（*Emotional Flames*，1947年4月发行，涉谷实导演）。尽管小津安二郎并未被委派一部官方的松竹女权影片，但他仍然很有可能受到分配给松竹公司的这样一个项目的影响，或者松竹之所以接到这样一个任务，是因为小津安二郎和其他松竹导演早先的一些影片被认为有助于这样一个意识形态立场。参见平野共余子，《美国占领时期审查制度下的日本电影：〈战争与和平之间〉案例研究》（"The Japanese Cinema Under the American Occupation Censorship：The Case of 'Between War and Peace'"），未出版的论文，Society for Cinema Studies Conference，Montreal，1987。

Story）中，没有子女的儿媳妇——在一个拥有四个孩子两个孙辈的传统家庭中本质上是一个无用之人——却给老夫妇提供了情感的支持。在这些影片和其他影片如《彼岸花》（*Equinox Flower*）和《秋日和》（*Late Autumn*）中，小津安二郎对女儿的处理，表明他对家庭生活的看法，远非多数西方批评家所认为的那样简单、传统、怀旧。

观者认为《晚春》基本上是保守的和传统的，另一方面的原因可能是它大量地指涉禅的哲学。开场的茶道仪式、在鹤岗八幡宫的祈祷场景，以及走访京都——传统的古代日本文化中心，可能都会助长这样一种想法，即小津安二郎在这里是完全向后看的。然而我们不应该假定，这样一些指涉有一种单一而不变的含义。到了1949年，茶道的社会功能尤其已经改变。一位日本文化专家认为，茶道在历史上有三个时期：在最早的时期（15—17世纪），为富裕家庭服务的茶道大师主持仪式；在第二个时期（17—19世纪），幕府大臣在他们的日常职责之外学习茶道，但并不担负职业艺术家的功能；最后，在20世纪，

> 茶道大师已经成为一种讲师……这个过程几乎恰好符合茶道商业化的过程。商业化过程的第一阶段出现在第二次世界大战之前，当时在一名教师的指导下对茶道的研习几乎完全局限于上层社会的妇女；精通茶道是社会地位的象征。

战后，大型公司开始发起廉价的茶道课程，提供给它们的女性雇员，而这一习俗也变得更加流行起来。[1]因此，到拍摄《晚春》时，茶道更多地被视为一种社交活动，而非一种私人审美体验；有人会认为，

[1] 参见加藤修一（Shuichi Kato），《形式、风格、传统：日本艺术与社会之思考》（*Form, Style, Tradition : Reflections on Japanese Art and Society*），约翰·贝斯特（John Bester）翻译，Tokyo：Kodansha International，1981，第155—157页。

在第一个场景中，小津安二郎可能是利用茶道来迅速地暗示出人物的社会地位。但他无疑并没有坚持茶道的传统基调的规定：茶道的举行要在一个小而朴素的房间，色彩单一、柔和，配以简单的器具和装饰，而且没有音乐。小津安二郎切出到室外郁郁葱葱的花园的镜头，以及这场戏晚些时出现的音乐，似乎违背了茶道对感官愉悦的刻意排斥。当然，这个场景依然唤起了对茶道的联想，但它完全是这一传统的小津版本。

此外，小津安二郎在这个场景和其他场景中引入幽默的笔触，避免以完全虔诚的方式处理禅。当女人们正襟危坐地等待茶道开始时，主要情节活动之一却是姑妈教纪子如何将一条被虫蛀破的裤子裁剪成短裤："把臀部那儿加厚。"对于一名日本观众来说，这场对话在这一语境中恐怕有些不协调。同样，教授和姑妈正在神社里祈祷，但小津安二郎立即切换为喜剧的调子，因为姑妈发现了一个遗落的钱包，并且说要上缴，但当一个警察巡视过来时，她却急忙跑开了。甚至在京都清水寺场景中，小津安二郎也削弱了庄严的氛围。尽管寺院建在悬崖上，但小津并不去展现瀑布和城市全貌的壮观风景，而曾宫和小野寺正从突出的平台上凝视着这个风景；相反，此处关注的是，小野寺就纪子早先评价他的再婚"不洁"开起了玩笑。在这一场景的最后，小津安二郎从平台的风景（图12.1）切到一个寺院的泉水和一排木柄长勺的中远景，前一个镜头里的女学生们已经在背景中处于焦距之外了（图12.2）。这里指涉的是神道教用这样的泉水漱口达到净化的仪式。然而我们并没有发现人物们是否进行了这个仪式。实际上，将净化的观念与"不洁"的配角戏并置起来可能是小津安二郎开的一个小玩笑。只有在龙安寺枯山水的那场戏才是以一种完全静思的方式上演的，此时两位父亲谈论着要接受已婚子女不在自己身边的事实。

可以肯定的是，假如小津安二郎想呈现一种非常传统的禅文化观点，那么他本可以以一种庄重得多的方式处理这些场景。实际上，

图 12.1

图 12.2

他本可以将一些他完全回避的东西展现出来。例如，几乎任何一个日本家庭都会有一座家庭佛坛，即一个用于祈祷和供奉已故家庭成员的神龛。我们从未在曾宫和纪子的家中看到这样的家庭佛坛（尽管小津安二郎曾在一部战时影片《父亲在世时》中极为强调这个佛坛）。

如果我们假定，小津安二郎的意识形态并非如一些人所声称的那样全面保守和传统，那么我们也必然抛弃这种观念，即他的风格之所以是这样，就是为了发挥支持这种意识形态的功能；也就是说，小津

安二郎的风格之所以朴素克制，并不是因为要反映某种日本固有的人生观。当然，其他日本导演的风格并非同样朴素克制。

一种任意的风格

小津安二郎的风格与他的意识形态一样，需要再陌生化。那些标准的解释已经使之琐碎化了。西方关于小津影片的批评文章一直存在一种倾向，即否认其风格的疏淡性和独特性，并且假定我们西方观者觉得奇怪的那些手法，在某种日本的再现系统中必然是有意义的。批评家们有时候会执迷不悟地试图证明这种意义的丰富性，方法是将所有那些对叙事来说看似多余的拍摄对象和镜头都解读为象征——这样一种阐释模式，更适合于某种非常西式的叙事电影制作模式，即欧洲艺术电影。[1]任何不能很方便地被象征化解读的手法，于是都有可能被归因为禅或其他日本传统的某种含糊意义。[2]这一路径将小津绝妙的独

[1] 参见唐·威利斯（Don Willis），《小津安二郎：情感与冥想》（"Yasujiro Ozu：Emotion and Contemplation"），《画面与音响》，第48卷，第1号（1978年冬），第44—49页。这篇文章很好地说明了肤浅的主题分析能让小津影片听起来有多乏味。威利斯明确地将小津影片和一些艺术电影做了比较，例如《甜蜜的生活》(La Dolce Vita)、《鬼火》(Le feu follet)《蚀》。关于艺术电影作为一种独特制片模式的讨论，参见大卫·波德维尔，《虚构电影中的叙述》，Madison：University of Wisconsin Press，1985，第10章。

[2] 参见马文·泽曼（Marvin Zeman），《小津安二郎的禅艺术》（"The Zen Artistry of Yasujiro Ozu"），《电影杂志》(The Film Journal)，第1卷，第3—4号（1972年秋-冬），第62—71页。这篇文章试图将小津作品中的一切都纳入一种禅的路径来读解："对小津所必须采用的标准，应该是那些日本艺术而非电影艺术的标准。"马文·泽曼发现影片中的一切都具有叙事功能，例如，转场镜头只是起到清晰地确立地点的作用——马文·泽曼能让这一说法听起来可信，仅仅是因为他暗示每个段落中只有一个而非一系列这样的镜头。

马文·泽曼的禅的概念是如此宽泛，以至于他能将一切都纳入其中，但用他的方法，你可以将德莱叶和许多其他西方电影制作者都作为禅的艺术家来进行分析。要证明这个观点适用于小津安二郎，还需要更多的东西。

创风格大大简单化了，并且将小津影片所有的力量都归因于它们创造了一种对于正在消失的日本家庭生活传统的冥想视象（Vision）。但我们已经看到这种"视象"并不能描述小津安二郎的意识形态。那么，针对他的风格，我们能找到什么样的解释？

多年前，我和大卫·波德维尔写过一篇文章，描述了小津影片中空间安排方式的某些独有特征，认为影片中很多镜头和拍摄对象的存在并不是为了推动或支持叙事活动，而是把注意力引向它们自身；也就是说，他的影片与布列松的影片一样，含有比例高得惊人的艺术性动机。我们进一步认为，小津安二郎的个人剪辑"法则"（例如，越轴的正反打镜头系列、360°的拍摄空间、图形匹配）往往与常规路径截然相反；小津安二郎在所有类型的场景中都采用同样这些式样，并不是让它们显著地适用于特定的情节活动。再一次，风格以一种并不发挥叙事功能的方式保持着决然的显著性。[1]在后续的几年中，更多论述小津安二郎的文章出现了，仍然以我提到的那一两种方式将小津的风格简单化：象征化的解读，通过将"不可解读"的风格的繁复归结为它们在某种意义上具有内在的日本性。[2]

[1] 参见克里斯汀·汤普森和大卫·波德维尔，《小津安二郎电影中的空间与叙事》（"Space and Narrative in the Films of Ozu"），《屏幕》，第17卷，第2号（1977年夏），第41—73页。

[2] 参见卡特·盖斯特（Kathe Geist），《小津安二郎：回顾展札记》（"Yasujiro Ozu：Notes on a Retrospective"），《电影季刊》（Film Quarterly），第37卷，第1号（1983年秋），第2—9页。这篇文章是象征化读解路径的一个近期佳例。盖斯特将小津安二郎的切出镜头自然化为视点镜头；在她举的一个场景实例中，镜头显然大致是视点取景，而非切出镜头，但她声称这是小津安二郎的普遍做法——无视众多非视点切出镜头的例子。她还坚持对所有转场和切出镜头进行象征化的读解，但她有时就不得不将语言扭曲才能做出这样的读解；关于小津安二郎的很多过道镜头，她说："走廊和小巷明显是通路（passage）的象征，而小津安二郎的大部分晚期影片是以人类生活的一个阶段到另一个阶段的通路为中心展开的。"（第6页）在这里，盖斯特将"通路"这个词的两个不同含义合并起来，就是为了强加一种陈词滥调。和众多符号解读者一样，语境和功能对盖斯特来说是不相关的，而我们大概也应该用同样的方式来读解小津的众多过道（见下页）

然而，我至今尚未见到任何证据让我觉得我们当初的论证是错误的——恰恰相反。现在，之前看不到的更早期日本影片已经大量地在西方放映了。这些影片表明，没有导演会持续地使用小津安二郎的标志性风格特征。只有偶尔一部影片例外，就像成濑巳喜男的《浮云》(*Floating Clouds*, 1955)，采用了一个低机位或者一个平视的过道镜头——这些孤立的手法很可能是对小津安二郎的模仿，而非一种"自然的"日本式路径的证据（毕竟，小津安二郎是1930年代和1940年代日本电影工业中最具声望的两位导演之一，毫不奇怪，会有其他导演模仿他的手法，却并没有把这些手法的功能纳入总体的系统之中）。

（续上页）镜头。然而，盖斯特似乎不能阐释这样一个事实，即《晚春》中是以宝塔的三个而非一个镜头开启了京都的那些段落："其效果在视觉上是令人愉悦的，在节奏上是令人舒适的。"（第7页）另有一份解读比盖斯特的更微妙，参见若埃尔·马尼（Joël Magny），《小津安二郎的春天》("Le Printemps d'Ozu"），《电影》(*Cinéma*)，第81卷265号（1981年1月），第16—27页。然而，马尼仍然将一切都心理化或主题化，他也不得不诉诸俗套的阐释（例如，任何构图的不均衡都是在表示叙境世界中的不和谐）。

另一篇文章采用了另外一种策略，参见罗伯特·科恩（Robert Cohen），《沟口健二和现代主义：结构、文化、视点》("Mizoguchi and Modernism: Structure, Culture, Point of View")，《画面与音响》，第47卷，第2号（1978年春），第110—118页。科恩否认小津安二郎有一种（如我们在《屏幕》的文章中所声称的那样的）"现代主义"风格；关于我们发现的小津风格中的那些怪异的方面，他认为全都可以在传统日本文化中得到解释。科恩从未明确这些技法中的任何一个是以什么方式受到日本特性的激发，满足于攻击被应用于日本艺术作品的"现代主义"概念。不幸的是，他做出了一个错误的假定，即我们的分析是利用一种结构主义方法完成的，而他把时间耗费在批判现代主义的结构主义概念上，这与我们在文章中所讨论的没有关系。例如，他攻击"解构主义"(deconstructive) 风格的观念（第111页）——但我们在文章中并没有用过这一结构主义概念。

从根本上说，科恩认为，一部艺术作品的所有方面都可以通过艺术形式之外的文化力量来解释，而所有这些力量都存在于艺术家本土的国家边界之内。但小津安二郎明显受到了西方电影制作的可观影响［与他职业生涯同时期的大多数日本导演一样：我对这一影响做过简单的讨论，参见《小津安二郎早期影片空间系统札记》("Notes on the Spatial System of Ozu's Early Films")，《广角》(*Wide Angle*)，第1卷，第4号［197］，第8—17页；波德维尔在他由英国电影学院出版的小津专著中对这个题目有更详细的讨论］。此外，还存在一种可能性，即艺术家通过个人喜好来做出任意的风格选择。

再者，最近关于小津安二郎早期作品的回顾展已经揭示了比大部分观者之前所认为的更大的类型范围。同样变得明显的是，采用这些元素是出于它们自身的审美兴趣，远不是出于叙事的功能，这是贯穿小津安二郎整个职业生涯的一个特征。在这些早期影片中，这个特征采用了更加连贯的游戏化形式，而1930年代的各种喜剧片和黑帮片充满了浮华的风格化段落。逐渐地，这一风格的使用变得更加柔和与受限，但是后期影片以自身的克制方式，也拥有一些相当幽默和炫技的风格的时刻。360°空间、图形匹配，以及其他小津手法则被用到了高度非传统的题材上，例如《非常线之女》（*Dragnet Girl*）中就是这种情况，这进一步说明，小津安二郎的风格并不服务于对消失中的日本家庭结构的一种看法。

但是，即便承认小津安二郎的影片与其他日本导演的作品并不相似，那么有没有可能只不过是他发现了一种更好的方式，将传统的日本价值观传达给本国观众呢？几乎所有关于小津安二郎的表述都在指涉这样一个熟见的概念，即他是"最日本的日本导演"，而制片人从来也不会费心将他的影片送到国外，假定西方的观众不能理解它们。这是否就意味着我们应该放弃小津，并把他贬低到那个臭名昭著的东方不可知论的领域？人们当然不会希望对这些影片做出一种种族中心论的分析，但它们就必然是神秘的吗？

佐藤忠男这位研究小津安二郎最著名的日本批评家，认为小津得到这个"最日本"标签的原因是："表面上，他呈现了一种现代日本的生活方式，对于那些不熟悉它的人来说可能是乏味的。由于剑戟片对于外国观众来说既富吸引力又富娱乐性，第一批被国际认可的日本

影片是黑泽明的那些时代剧，就再自然不过了。"[1]佐藤忠男似乎在暗示，小津安二郎的影片没能出口，仅仅是因为类型的问题；日本制片商可能假定西方观众喜欢时代剧［例如，《罗生门》(*Rashomon*)、《雨月物语》(*Ugetsu*)］，而它们也的确首先在国外获得成功。这里要注意的是，其他专长于现代剧（gendai-geki，现代生活的故事）的导演，例如清水宏、五所平之助和成濑巳喜男，数十年中在西方也不为人知；小津安二郎不过是这群导演中最为突出的一个。

更为重要的是，佐藤忠男关于小津安二郎所做的大量工作表明，小津的独特风格在其整个职业生涯中，对于日本的批评家和电影制作者来说，也是非常引人关注和令人困惑的。佐藤的一系列文章包含对曾与小津合作的人们的众多访谈，以及对小津的访谈的节选。在几乎所有这些访谈中，那些电影制作者都记得曾在小津安二郎生命中的不同时刻询问他，为什么他会采用一个特定技法——低机位、摄影机运动的缺乏、对动作轴线的不断跨越。而采访者也坚持不懈地问这些问题。例如，在拍摄《彼岸花》（1958）时，小津安二郎被问道，他为什么几乎不采用轨道和摇镜头，他回答："这不对我的脾气。作为我的生活原则，在一般的问题上我随大流，在严肃的问题上我服从道德法则，而在艺术方面，我随心所欲。"如果他不想用一种手法，就不会用它："我的个性就从这里出来，因此我不能置之度外。即便不可理喻，我也敢这样做。"[2]今村昌平曾在《东京暮色》(*Tokyo Twilight*)

[1] 佐藤忠男（Tadao Sato），《现代日本电影》(*Currents in Japanese Cinema*)，格雷戈里·巴雷特（Gregory Barrett）翻译，Tokyo：Kodansha International，1982，第186页。

[2] 引自佐藤忠男，《小津安二郎的艺术》("The Art of Yasujiro Ozu")，系列文章，饭利五郎（Goro Iiri）翻译，《映画史研究》(*The Study of the History of the Cinema*，佐藤忠男的杂志)，第4—11号（1974—1978），第2部分，第83—81页。这些文章并没有被译成完美的英文，但除了几处明显的打字错误或拼写错误之外，我并没有修改过其中的词句。这份杂志的其余部分都是日文，所以这些文章的页码数字是从高到低排列的。

一片中担任小津安二郎的助手，之后拒绝再次与小津合作，就因为他不能忍受小津对演员的非现实主义用法、他在镜头之间对道具的挪动，以及他的"不连贯"剪辑。简言之，小津安二郎不愿墨守电影制作的惯例。但是，即便是在批评，今村昌平也用一种异乎寻常的愉悦措辞总结了小津安二郎的风格："我倾向于认为是他自己的趣味把他带到这样的状况。在这里找不到他的任何特有的 [peculiar，即特定的（particular）][1]理论基础。看上去就像是他自己的呼吸。"[2] 有一些逸闻，是关于制片人或其他电影制作者试图让小津安二郎变得更遵循常规，但徒劳无功。佐藤忠男提出的所有证据都表明，日本的电影专家们发现小津的风格与众不同、令人着迷——有时令人发狂。

关于这位电影制作者的独特风格，只剩下一种可能性，即那似乎更多的是出于个人选择，而不是民族特性。实际上，佐藤忠男对他所认为的小津独有风格特征的列举和讨论，聚焦在众多与波德维尔和我讨论过的相同的手法上。有时，佐藤也试图将这些手法复盘，但他常常径直转回来，承认他的解释不能充分说明这个风格。我在讨论《晚春》的特征时将引用佐藤的一些结论。

"在这里找不到他的任何特有的理论基础""即便不可理喻，我也敢这样做"：小津安二郎的风格选择是任意的，既非自然的，也非合逻辑的。一旦被选中，他的手法就成为一套范围狭窄的特征，他可以在他的影片中与之游戏；这些特征就是参数。这并没有否认他的影片的很多力量来自情节活动的不同寻常的宁静，来自人物产生的情感。但这些元素是显而易见的；耽于它们而排斥影片复杂的风格式样，那就

[1] 作者在此处纠正原文中的不当用词。——译者注
[2] 引自佐藤忠男，《小津安二郎的艺术》，《映画史研究》，第4—11号（1974—1978），第4部分，第94页。

是在过度说明显而易见的东西。正如我们在《湖上骑士兰斯洛特》中看到的，一部能够结合叙事元素和抽象元素的影片，能够成倍增加我们对它的兴趣（它不是简单地双倍增加兴趣——叙事的加抽象的——而是在影片的过程中，通过两者之间变化的张力，额外地制造兴趣）。在本章中，我将查看波德维尔和我在小津作品中分析过的众多相同元素，但还要更详细地考察这些元素如何在一部单独的影片中发挥其功能，如何交替支持和偏转叙事的兴趣。这些元素要求密切的注意，因为它们对于观者来说并非显而易见——如基本叙事逻辑会有的那种显而易见。然而，风格式样并不会出于这个原因而成为可忽略的或偶发的。我想说的是，我们发现纪子和她的父亲的故事如此感人，我们觉得他们被如此深入地描绘，原因之一正是我们已经被影片建构的各个层面的复杂性所吸引。但我们不应该试图将这一复杂性的每一点都归于叙事功能，因为这样一来，我们将失去影片额外的魅力，而这些额外的魅力来自力求越来越多地注意小津打造的精确得癫狂的式样，并且使我们有可能多次观看他的影片——不管它们表面的疏淡性——也不会厌倦。小津的"非理性"风格在被以这种方式观看时，就获得了一个独特的、自足的逻辑。

自我强加的法则

《晚春》使用了小津影片中的大部分典型手法，尽管它强调了其中一些，而淡化了另一些。例如，视线和视点的游戏结构变成了这部影片的核心，而其中却几乎没有波德维尔和我在《心血来潮》(*Passing Fancy*)、《秋刀鱼之味》和其他影片中发现的那种密切的图形匹配。通过观察小津安二郎自我强加的手法范围，我们就能判断出他在这部影片中针对这些手法所做出的变奏。

《晚春》自始至终采用了小津安二郎最令人关注和最有名的手法之一：低机位（尽管在多数镜头中摄影机保持着水平，低机位仍常常被错误地指认为低"角度"）。几乎总有评论者为这个手法主张某种真实性动机：因为日本人坐在地板上，小津安二郎只是将摄影机作为一种"理想的日本观察者"，置于他们的视平线。佐藤忠男重复但也超越了这一解释。

> 然而，这种低角度之所以被采用，可能并不仅仅是因为它对于日本人来说是最自然的。原因在于，我们并不总是坐在日式房子里，我们也会站立，走动，或者仰望和俯瞰，或者躺着看天花板上的洞。然而，小津安二郎完全不采用这样一种角度，并近乎不自然地坚持着低角度。我认为，很有可能是因为他担心影片构图变得不稳定。他小心翼翼地避免让同样的物体随着机位的变化看起来变换成不同的形状。

佐藤忠男将小津安二郎的正反打镜头和房间的远景景别作为例子提出来，然后下结论道："总而言之，这显然不是自然的，但表面上自然。"[1]

佐藤忠男提出了一个非常合乎逻辑的论点，相悖于"理想的日本观察者"这一概念。事实上，我们并不是处在完美的位置上去看所有的情节活动的。当人物站立时，我们常常是从肩部或腰部以下看到他们，但小津安二郎并没有试图通过改变取景来适应他们。《晚春》中的京都小客栈段落中就出现了这种情况，当时纪子起身关灯（图

[1] 佐藤忠男，《小津安二郎的艺术》，《映画史研究》，第4—11号（1974—1978），第1部分，第87—86页。

12.3和图12.4）；在这个时候，我们的注意力被吸引到后墙上美妙的布光变化。当然，在人物坐在地板上的那些场景中，取景的确有一种"表面上自然"的样子（图12.5）。然而，人物坐在西式椅子上的那些场景中，小津安二郎仍维持着原有的摄影机高度（图12.6）。某些决意从每件事中找出意义的人或许会声称，小津安二郎在这里是在讽刺日本的西化（尽管影片中没有其他任何证据来支持这一阐释——西方文化的多个方面在整部影片中都是以实事求是甚或令人愉悦的方式被处理的）。但是，我们又该如何理解外景中对行走的人物所做的低机位跟拍镜头（例如图12.7中的情况）？我们应该想象一位日本的观察者跟在纪子和曾宫教授后面一路匍匐前进吗？任何始终如一地将一种真实性动机应用于这个手法的所有实例，在面对这样明显的荒谬性时，都势必崩溃。正如佐藤忠男所说的，小津安二郎的摄影机高度明显"不是自然的"，而是一种任意的手法，他在采用时并不考虑它是否完美地符合叙事。

这种低机位的动机是艺术性的，而非真实性的、跨文本的或构成性的。就小津风格的这个和其他特征，佐藤忠男令人信服地主张，小津关心的是保持单个镜头构图的稳定。单个构图倾向于不对称，但均衡；摄影机的跟拍运动通常是与人物的运动保持同样的步调和方向，从而保持总体视点的不变。从镜头到另一个镜头，构图在切换前后也常常保持一些相似性；低机位倾向于让墙面的纵横线条始终保持在人物的身后（图形匹配——在小津强调图形匹配的那些影片中——当然也有助于构图的连贯性）。这样的连贯性也使那些微小的形式变奏更即时地凸显出来。

尽管这些低机位设置一般被称为"榻榻米镜头"（tatami shots），但这一短语似乎是一种反讽的误称。尽管小津安二郎痴迷于墙面的线条构成，他却显然没有特别想要强调地板。筱田正浩讲述过他在《东

图 12.3

图 12.4

图 12.5

图 12.6

图 12.7

京暮色》（1957）摄制组担任助手期间的一则逸闻。小津安二郎要求在地板上放一块垫子，尽管没有人要坐在上面。筱田正浩问为什么，小津回答，他不想让榻榻米构成的线条指向各个方向。佐藤忠男强调，日本人习惯于榻榻米的暗黑边界。

对于小津安二郎来说，他不能忍受榻榻米的边界线在画面中露骨地纵横交叉。因此，他要求在最能有效地清除这些

线条的位置上,铺一块谁也用不上的垫子。小津影片的空间表面上做得很自然,实际上却在这种风格中发生了变形。

佐藤忠男将这个习惯同小津限制所使用的房间的类型这一事实联系起来;小津很少在一幢日本房子的较小房间(比方说,一个四张兰席子大小的房间)中拍摄,偏好拍摄相邻的两个更大的房间。同样,小津很少将可以把日式房子分隔成多个房间的推拉门关上,倾向于透过开放的空间去拍摄。佐藤忠男将这一额外的限制关联于低机位和由此而来的稳定构图。[1]

小津风格的另一个著名特征,就是他对段落间的转场镜头的使用:风景的镜头,下一个场景将在这些风景的附近发生;物件的镜头,这些物件只是与即将到来的情节活动稍有关联。这些镜头通常会打断我们对叙事因果脉络的关注。有时,小津安二郎使用的镜头数量比建立一个场景所必需的更多;例如,《晚春》中,在纪子购物并遇到老朋友小野寺教授这个段落的开始,小津展示了和光百货大楼的景观(图12.8)。这个初始镜头的作用是指示这个区域是银座,因为和光百货大楼可能是这个区域最著名的建筑。但小津接着又展现了同一建筑的另一个视角(图12.9),并没有输出任何新信息。直到这时,他才切到一个远景镜头,纪子穿过一条街道,遇见了小野寺(图12.10);从我们的角度看去,小野寺被一根柱挡住了,所以起初我们会不解为什么纪子在鞠躬。

《晚春》对这些转场镜头的使用要比众多其他的小津影片少;《秋刀鱼之味》、《独生子》(*The Only Son*)和《小早川家之秋》(*End of Summer*)都包含这类镜头的长序列。在《晚春》中,相当多的场景

[1] 参见佐藤忠男,《小津安二郎的艺术》,《映画史研究》,第4—11号(1974—1978),第4部分,第95页。

图 12.8

图 12.9

图 12.10

是不以任何这样的镜头开始的，而其他一些场景只以一个这样的镜头引出。单个的低角度树枝镜头将能剧场景与随后的街道场景分隔开来。但是，的确有一些段落将它们的开场拉长，形成小津安二郎独持的主导性和（爱森斯坦意义上的）泛音（overtones）的游戏，来结构一系列镜头；也就是说，他将一组元素纳入画幅，其中一个元素最为突出，其他元素也被呈现出来，但权重较低。接着，小津会切到同样这些元素的其他镜头，仍然都呈现出来，但重要性有了变化，直到主导性元素成为一个泛音，一个新的主导性得以接替。到第三个主导性出现时，第一个主导性可能已经完全消失了。因此，在《晚春》的开场段落中，我们看到开始是一个镰仓（位于东京以南的小镇）北站的镜头（图12.11）。火车站的标牌、右侧车站办公室的一角，以及左侧月台的台阶，都将我们的注意力集中于一个事实：这是一个火车站。声音强化了这一点：我们听见电报的敲击声，并且在这个镜头的临近结尾处，一声铃响开始标记着一列火车的到来。其他元素呈现在这个镜头中，但似乎重要性较小，因为它们——背景中的树、一根电线杆，以及中间区域的一小丛鲜花——传达更少的叙事信息。当小津切到一个铁轨和月台的镜头时（图12.12），元素之间的关系有了轻微的变化。火车站的特征——铁轨和月台——仍然是突出的。但是，当这个镜头继续时，火车并没有出现；铃声在镜头切换时停止了，被轻柔的音乐代替。背景中的树略微突出了，左下方有一丛鲜花，比第一个镜头中更引人注目。到下一个镜头（图12.13）时，火车站的元素已经大为减弱，只剩下一根细长的信号灯、角落里倾斜栏杆的一小部分、几根遥远的电线杆。到这时，我们可能怀疑根本不会有火车出现，而车站在我们的注意力中已经让位于此时居于主导的自然元素——树和突出位置上的鲜花。音轨上的一声鸟鸣也助推了重要性的这一转移。接着，再一次切换，车站元素消失了，树也只占了构图的很少部分；第三个

图 12.11

图 12.12

图 12.13

主导性——一座寺院的屋顶（图12.14）——出现了，标志着第一个场景的情节活动地点。直到镜头切到茶艺室内部（图12.15），我们才确定情节活动将要开始，因为这个镜头已经把人类的形象引入，确定了叙事正在开始。这样一种从一个叙事性时空悠闲地转到另一个叙事性时空的方式，在影片中很少再次出现；在京都的系列场景是以这种方式开始的，然而是一座宝塔的三个镜头，最后一个镜头的构图是以墙板作为泛音，放在画幅边缘虚焦的前景中；这些都让我们对从宝塔切出到小客栈房间的一个镜头有所准备（尽管我们始终没有发现纪子和父亲是否确实住在宝塔附近的一家小客栈）。

再一次，批评家们试图强行把这些转场镜头塞入一个或另一个叙事功能。一些人用象征的方式解读它们，另一些人则将其作为一种严肃的禅的冥想眼界的表达［诚然，《晚春》对寺院和园林的关注就倾向于鼓励这种解读；然而，实际上其他小津影片插入的是与禅宗无关的事物的镜头，例如，《彼岸花》和《小早川之家》中的霓虹灯招牌、《秋刀鱼之味》中的棒球场的灯光，或者《浮草》（*Floating Weeds*）中的灯塔］。诺埃尔·伯奇试图避免这种俗套的解读，将这些镜头等同于日本传统艺术中的留白，尤其是日本诗歌里用来填满一行的惯例化的"枕词"（"pillow" words）；实际上，他已经将这样的镜头命名为"枕镜"，而他假定它们是日本美学的一部分。[1]

然而，有证据表明，日本人和西方人一样，发现这些镜头相当费解。佐藤忠男引用了电影批评家南部圭之助的话，后者"将这些小津的异常独特的景物镜头——场景每次变化时都必然出现——视为戏剧演出中使用的幕布的等同物，将它们称为幕布镜头（curtain shots）"。这一

[1] 参见诺埃尔·伯奇，《致远方的观察者》（*To the Distant Observer*），Berkeley：University of California Press，1979，第160—161页。

图 12.14

图 12.15

评论凸显了这些镜头有多么异于常规,因为日本戏剧是不用幕布的;南部圭之助利用西方文化传统来描述这些镜头的特征——正与伯奇的策略相反。而佐藤忠男将它们指认为"异常独特的景物镜头",这强调了它们同东方与西方电影制作规范的差异。实际上,佐藤忠男指出,

当小津影片在日本的电视上播放时，这些转场镜头通常是被剪掉的。[1]它们在叙事中的功能，以及对于日本观众而言的可理解性，也就到此为止了。

与这些转场镜头相似的另一个手法是小津安二郎在场景内部对切出镜头的使用。再一次，这些镜头常常展现与叙事事件活动临近的区域，但对于我们理解正在发生的事情并非至关重要。《晚春》采用了很多切出镜头。在开场时的茶道仪式期间，我们出去探究寺院的花园；去往东京的火车场景包含了在火车内部的两个人和从外部看到的火车沿着铁轨运动的交替镜头。在每一种情况下，切出镜头都覆盖了一段省略，但人物们也在这段切出的间隔中变换了位置，而我们在回到情节活动时可能有点迷失方向。因此，这一手法的功能，一方面贴合着叙事，另一方面也违背了它。

其他场景包含了更受限的切出镜头。在京都小客栈，一个表现曾宫教授在纪子的帮助下刷牙的镜头（图12.16）之后，是一个到街道上的切换，两个小贩头顶着篮子走过（图12.17）。我们可能会预期这个镜头标记一个新场景的开始，但下一个镜头却显示小野寺在小客栈的房间中等待着二人（图12.18）。在这里，切出镜头甚至连覆盖一段明显的省略这样最小的功能都没有；曾宫和纪子很快出现，问候小野寺，他们刚刚洗漱完毕（我们可以通过纪子拿着毛巾并将它晾起来推断）。这样的切出镜头，在很大程度上以与转场镜头同样的方式，将平滑的叙事情节活动流分隔开。

在场景内部，小津安二郎有一个独特而严谨的展布空间的路径。

[1] 参见佐藤忠男，《小津安二郎的艺术》，《映画史研究》，第4—11号（1974—1978），第4部分，第88页；佐藤忠男，《现代日本电影》，格雷戈里·巴雷特翻译，Tokyo：Kodansha International，1982，第190页。

图 12.16

图 12.17

图 12.18

他避免那种古典的连贯性路径，那种路径需要让摄影机处在动作轴一侧来保持银幕方向，动作轴是在场主要人物之间的一条想象的线。[1]一部影片可以通过采用这样的连贯性系统，让场景中的所有人物和元素彼此保持在同一个总体的空间关系中：那些在右侧的人物和元素在所有镜头中都保持在右侧。在这个系统中，人物的视线方向也是一致的，这是一个重要的提示，让观众在以视线匹配于临近区域的情况下，轻易地建构起一个连贯的整体空间。

大多数规避这一系统的导演，诸如德莱叶、爱森斯坦和塔蒂，通常会代之以其他的一套独特原则。小津安二郎的战后形式系统也许是所有这些系统中最受限和最缜密的；他对影片风格中独创性问题的解决方案是创造出一个从根本上与古典连贯性相反的系统。他把一个场景的空间处理成一个圆圈，摄影机占据圆周各点，朝内看，构成针对一个房间的全视角；接着，在拍摄单个人物的近景或两个对话人物的交替镜头时，摄影机移到接近圆心的位置并朝外拍摄，构成正反打镜头式样。在从一个镜头转到另一个镜头的过程中，取景常以45°扇面变化，这样我们可能先从后面看到一个人，接着是四分之三正面的特写——移动了135°或三个45°的扇面。例如，在纪子第一次到访朋友北川绫的家这场戏中，我们先是从一个面朝一扇门的观察点，看到一个西式的内景，画面上没有人物（图12.19）；接着，摄影机以180°转向圆圈的另一侧，拍摄窗前的纪子（图12.20）。当她坐到左边的椅子上时，下一个取景是让摄影机更接近她，角度稍有变化（图12.21）；再下一

[1] 关于连贯性系统，有一个简洁的概述，参见大卫·波德维尔，克里斯汀·汤普森，《电影艺术：形式与风格（第二版）》，New York：Alfred A. Knopf，1985，第7章。更详细的分析，包括连贯性的历史发展，参见大卫·波德维尔，珍妮特·斯泰格，克里斯汀·汤普森，《古典好莱坞电影：1960年之前的电影风格与制作模式》，New York：Columbia University Press，1985，第5章，第16章。

图 12.19

图 12.20

图 12.21

542 _ 打破玻璃盔甲 | 第六部分　参数形式的知觉挑战

个镜头是那扇门，但距离更近，摄影机围绕圆心转回到近乎相对的方向（图12.22）。在又一个纪子的镜头（图12.23）之后，再次反打我们的观察点，这个房间内的最后的镜头是朝门的取景，但与初始取景比，机位更靠后，并朝左边偏，但仍然在圆圈的初始一侧（图12.24）。北川绫进来了，与纪子聊了几句，带她从房门离开。除了切入，这一分节的每一个镜头变化，都是对我们在这个房间中的观察点的反打；第一个镜头中画幅侧面凸出的壁炉和椅子在第二个镜头中反转了位置。如果不是这些家具提供提示，我们可能会怀疑自己是否还在同一空间，因为第二个镜头中出现了完全不同的墙面。这个分节只有一个人物的近景，但在一个正反打镜头式样中，摄影机常常摆在人物之间，就像在第二次清酒馆段落中的那对镜头（图12.25和图12.26）；《晚春》充满了这样的交谈。

在这一系统内部，小津安二郎采用了标准的连贯性手法，但它们以相反的方式呈现出来。他常常拍摄正反打镜头，有时是直接从人物之间，但更多的是从轴线一边的某点——比方说，对一个演员是从右侧，对另一个演员也是从右侧。于是，演员们在相继的镜头中最终都看向同一个方向，尽管他们在故事空间中本应是彼此面对。在纪子首次拜访北川绫这场戏的后面部分，北川绫招待纪子吃蛋糕，并坐着谈话；画幅中的北川绫看向左前方（图12.27），纪子也是如此（图12.28）。同样，小津安二郎严密正确的动作匹配也常常反转了银幕方向。在这场戏后面的一个镜头中，纪子在前景中可见，她朝右倾，放下蛋糕，但我们在下一个镜头中才看到她完成这个动作，她这时朝左倾。在这些情况下，银幕方向的反转不会造成困惑，因为我们已经在定场镜头中看到了两个女人所坐的位置。但是，正如我们将看到的，小津能够玩弄这一路径来使我们失去平衡感。

小津安二郎对这一空间系统的开发与日本电影的趋势关系甚少甚

图 12.22

图 12.23

图 12.24

图 12.25

图 12.26

图 12.27

第十二章 《晚春》和小津安二郎的非理性风格

图 12.28

或一点也没有。日本的电影制作者是在1910年代后期到1920年代学习好莱坞影片的连贯性法则的。佐藤忠男将这一不连贯性技法描述为小津作品鲜明独到的特征之一。他指出，日语中对于越轴剪接有一个专门的术语"换牌"（donden），即"突然的反转"。按照佐藤忠男的说法，"尽管制片厂工作人员告诉小津安二郎，换牌技法会扰乱两个演员的视线方向，但他仍然无动于衷"[1]。其实不止无动于衷，我们还可以说，因为要是小津真的不在乎采用哪一种方式，他本可以"正确地"拍摄这些场景来取悦他的制片厂。实际上，他在整个职业生涯中都坚持越轴拍摄，而且在这些年中，他的360°拍摄方法变得更加缜密。

具有小津风格特征的最后一个手法是他对我们所谓的"超置物件"（hypersituated object）的使用。小津有时在画幅中放置一些物件，对我们的注意力的吸引远远超出了它们的叙事功能；实际上，它们根本就没有叙事功能。《晚春》中的例子应该包括京都场景开始时的多层

[1] 佐藤忠男，《现代日本电影》，格雷戈里·巴雷特翻译，Tokyo：Kodansha International，1982，第189页。

宝塔；三个镜头逗留在此，远远超过了它所具有的定场功能。服部和纪子骑行时路边的柱子上有一个小小的指示牌指向海滩，就这样确定了位置（尽管若干镜头背景中有著名的江之岛的轮廓，已经有效地完成了这个任务）；但是，更吸睛的是那个气势撼人的构图，由指示牌上方的菱形可口可乐广告牌组成，在空荡荡的天空映衬之下分外突出（图12.29）。没那么突出但更普遍的是小津放在他过道镜头前景边缘的那些物件：木凳子、清酒瓶、纪子的缝纫机，等等。但也许对超置物件最著名也最具争议的使用出现在后边的京都场景中，当时纪子和父亲躺在床上。她告诉父亲，她觉得他再婚的想法令人不快，然后瞥了一眼，发现他已经睡着了。跟着是一个她仰望天花板的笑脸镜头，思考着（图12.30），接着切出到房屋角落里的一个花瓶（图12.31），画外传来轻微的鼾声。回到对纪子的相同取景，发现她不再微笑，而是目光游移，似乎有些心绪不宁（图12.32）。场景以回到花瓶的镜头结束（图12.33）。

唐纳德·里奇将这两个切出镜头当作纪子所见；他将其阐释为一个有意义的物件："我们的情感倾倒其中。"在她接受父亲再婚的这个最后时刻之前，将建立起来的紧张释放了。[1]除了描述不准确（纪子不可能看到花瓶——它在她背后的角落里，而她是在仰望天花板），以及花瓶/"倾倒"的并置这一牵强的双关语（情感可以倾倒？），总体的功能似乎也是不正确的。这并非京都场景的情感高点。在这里，纪子只是为她把小野寺的再婚评价为"不洁"而感到后悔，而她也试图告诉她父亲，她也发现自己难以接受父亲再婚的想法。实际上，情感高潮是在这之后，父女俩收拾行李准备离开京都的时候，教授最终向纪子表达婚姻的意味和他俩分开的必要性；这是纪子真正接受改变的时

[1] 参见唐纳德·里奇，《小津》（*Ozu*），Berkeley：University of California Press，1974，第174页。

图 12.29

图 12.30

图 12.31

图 12.32

图 12.33

刻。如果花瓶（顺带说一句，对于日本观众来说，花瓶似乎并不会产生特定的传统联想）在那儿真的就是以某种方式帮助释放我们的情感，小津为什么这么早就把它放进来？考虑到影片不断地以一种非叙事的方式使用切出镜头，将它视为一种楔入情节活动的非叙事元素似乎更合理。这样的楔子当然会对故事产生影响，哪怕只是在干扰我们的注意力这个负面意义上。在这里，我们也许会得出结论，即小津安二郎实际上是在防止我们完全关注于纪子，不让我们将这里当成影片的情

感高潮；实际上，他在收拾行李的场景中就没有使用这样的切出镜头，当时我们完全关注着人物的谈话。但无论如何，选择一个花瓶来达到这样一个目的是任意的；这些镜头本可以展示花园里的一盏灯、一个树枝，或者其他什么东西。作为充满情感的象征物，切到曾宫教授的牙刷或眼镜本会更有效，因为早先我们看到纪子将这些物件递给了父亲，而这会将它们关联于两人的关系。他们对花瓶都不曾扫视一下。正是这一选择的任意性提醒我们，不要做简单的解读。

这些手法——低机位、主导性/泛音剪接、到中转空间的转场和切出、一种360°的空间展布，以及超置物件——构成了小津安二郎在《晚春》中建构空间的一套基本法则（我已经提到，图形匹配在这部影片中作用甚小——除了众多正反打镜头片段中的一般性身体匹配——而我也不会在这里讨论它们）。还有其他一些空间与时间的指导原则在起作用。小津安二郎在他职业生涯的这一时期倾向于节制地使用摄影机运动；摄影机运动在《晚春》中只出现在几个室外场景中。他的剪接节奏是由多个原则主导的。尽管他的镜头在长度上有变化，但它们给我们一种缓慢而稳定的节奏感，因为他避免了过短或过长的镜头（甚至那些看起来较长的能剧演出镜头，实际上每个只有约一分钟或更短）。此外，他一般避免使用反应镜头，只在人物讲话完毕之后才切换。的确存在一些台词交叠的镜头，但这明显是少数。因此，这些场景的剪接呈现出谈话本身而非人物面部表情的一般节奏。这个限制意味着，在少数情况下，当剪接随着简短台词的交流而加速，或者当我们真的看到一个聚焦于反应的镜头，这种偏离就会明确地凸显出来。

最后，小津安二郎规避使用诸如淡入淡出或叠化这样的光学效果来转场；相反，他通常用音乐（这音乐有可能会也可能不会继续在整个新场景中播放）和转场镜头来标记转场。他避免使用闪回或闪前来重新安排他对故事事件的再现。实际上，正是我们必须如此经常地通

过小津不用什么来定义小津风格这一事实，表明了它的疏淡性。而我们也应该记得，小津安二郎并不仅仅为他所避用的手法寻找功能上的等同物。他在剔除了大多数电影制作者自动使用的众多技法时，也可能剔除了那些技法通常所承担的功能。小津安二郎与其他电影制作者之间的差异表明，一套独特的知觉技能可能会适合于他的作品。最重要的差异之一在于，影片的旨趣常常是与观影者玩弄风格的游戏。

游戏

小津安二郎的影片抗拒那些常规思维的批评家施加给它们的所有化约、还原和自然化。无论那些阐释者强加给他的影片多少象征化的解读，这解读终归会变得过于陈腐、过于荒谬。要是这些批评家是正确的，小津安二郎不过就是一个缺乏想象力的乏味导演。

但对于这些坚持的象征意义搜寻者，我们来设想一下相反的情况。我们暂时假定，一位电影制作者的确在故意做我一直在描述的那类事情：将一些非叙事元素插入一部叙事电影之中，纯粹就是为了它们自身的艺术兴趣。那么这位电影制作者应该如何引导观影者的反应，避免那些艺术元素被象征化地解读？如果不把意图的书面声明插入影片本身（已经有影片告诉我们不要对它们进行阐释了），那将是不可能的。如果批评家们的路径强行规定，分析等同于阐释，那么所有影片的所有方面，无论彼此如何不同，都可以被强制产出意义。但以这种方式将各种影片同质化，批评家常常会剥夺它们最有趣的那些方面。因此，让批评家的方法适应于作品的独特品质，有重大的益处。

但是，如果我们至少承认一部影片中存在叙事元素和非叙事元素混合的可能性，我们就能够在作品中寻找提示，这些提示有可能指引我们判断一个特定手法的功能是支持叙事的，还是相对独立的。在《晚

春》中，小津安二郎朴素、缜密的风格，加上一条相对简单的故事线，鼓励我们注意细节。这种注意的最明显的功能，就是日常物件和普通体势逐渐获得了超越庸常的重要性；简言之，它们被陌生化了。教授得知纪子已接受佐竹的求婚之后，他从地板上拿起一只杯子，将它放到桌子上。这个体势成为这个场景中最主要的时刻之一，不是一个象征，而是一种强调的手法，一个在他坐着思考时驻留在他这里并观察他的借口。影片中大量的情感撞击都来自这样的时刻。

但是，这一功能远未穷尽小津风格的迷人之处，而影片的叙述方法也暗示了这一点。正如我们在第一章所看到的，一部影片的叙述可能多少具有自觉性，也多少具有交流性。大多数古典影片尽管也有叙述昭示自身的时刻，在用法上仍然倾向于不显山露水；风格化手法由构成性动机驱动，并达到了这样一个程度：它们主要是支持叙事，不服务于其他明显的功能。叙事似乎已经让影片饱和，并将它的风格化手法使用殆尽。同样，古典叙述努力让其大部分具有交流性的印象，即便影片也许隐瞒了关键的信息（如一部侦探片中的情况）；事件呈现中的一个裂隙通常会是出于如下理由：主观性，转到另一事件，等等。我们已经在《恐怖之夜》和《舞台惊魂》中看到这样的动机在运作了。

《晚春》的叙述有时似乎遵循这些古典准则，但对于大部分情况而言，总体上更具自觉性。小津风格"法则"本身协同做到了这一点，因为取景和镜头设计并不是为了适应于当下的情节活动。当一个人物站起来并部分超出画幅上缘时，叙述对故事材料的不兼容就变得显而易见了。

对于影片的大部分来说，叙述是交流性的。故事明晰，没有艺术电影的时间混乱或永久的因果省略。但是，叙述也的确向我们隐瞒了某些信息，并且坚决不试图隐藏这些裂隙。影片既有驻留于单个情节点的场景，也有对关键事件的彻底省略。在能剧演出的场景中，我们

只是看到了曾宫教授朝三轮夫人点头,接着是纪子的反应,她坐在那里看着父亲,看着三轮夫人,低头看着自己的膝盖。我们已经知道,她为父亲再婚的想法而烦恼。在这里,我们仅仅知道,她略微证实了她的恐惧,但这场戏停留在她的反应上的时间足够长,以至于我们能反复咂摸这一事实。在一些更关键的时刻,叙述隐瞒了原基故事的信息;而叙述在这样做时却不顾忌这样一个事实,即它并没有将我们局限在某个人物的视点之中。关于纪子和父亲的信息是均衡的;我们知道他们各自的另外一方所不知道的那些事情,同样,我们也没能得知两人的一些关键情况。我们从未看到教授和他的妹妹设计让纪子以为他要再婚的场景;因此,我们可能像纪子一样被蒙蔽到临近尾声骗局被揭示的时候才吃了一惊。但是,这并不意味着故事信息总是由纪子来对我们过滤。在某个时间点,她已经得知服部的订婚,然而我们并未被告知这一基本的事实。因此,我们有可能会将他们在江之岛附近沿着海滨骑行的场景误读为二人之间爱情滋生的一个信号。直到后来她告诉父亲服部已经订婚,我们才发现这一事实。整个骑行在主要的故事事件链中是一个不紧要的场景,它的存在就是为了逗弄我们,创造一个小小的悬念,暗示一个我们从未十分确定的情愫。然而,更令人惊讶的是,我们从未看见纪子与她未来丈夫的相亲场面,甚或婚礼场景。诚然,影片聚焦于父亲和女儿之间的分离,但难以想象一部好莱坞影片连让我们看一眼新郎都不肯[例如处理类似题材的《岳父大人》(*Father of the Bride*)]。

这些省略和错愕只是让我们困惑一时。每次之后不久我们就被告知发生了什么。在一场戏中,曾宫显然向纪子证实了他的再婚计划,并敦促她参加相亲,最后纪子以泪相对。一个直切带到一个远景镜头,曾宫和纪子的姑妈参拜鹤岗八幡宫,姑妈问:"她的反应怎样?"他答道:"她不想谈论这个问题。"姑妈抱怨道:"但从我给他们牵线到

现在已经整整一周了。"这个突然的并置昭示了这样一个事实,即叙述已经略过了这一重要的事件,但我们感到的更多是错愕而非困惑。

特定的风格手法以一种公然的方式促成了叙述中的这一有选择的交流性。转场镜头和切出镜头强调了影片将我们置于情节活动发生地之外的某个地点的能力。开场段落就是一例;正如我们在观看那些形式上大胆的影片时所反复看到的那样,开场给观众提供了一个在整部影片中将会看到什么的强烈信号。《晚春》开始于火车站的三个镜头(图12.11到图12.13)。这些镜头设定了地点——北镰仓——但也让我们期待一个人物抵达这里。并没有人物抵达,我们就转移到茶道仪式举行的那个建筑物了。在这幢建筑的屋顶的镜头(图12.14)之后,我们看见纪子到达室内(图12.15)。她是搭乘我们听见到达信号的那辆列车来这里的吗?有可能,尽管她也可能住得离这里足够近,可以步行前来。在纪子和姑妈谈论被虫蛀破的裤子的时候,三轮夫人到了。她就是那个搭乘火车来的人吗?小津安二郎裸化了与火车站镜头游戏的整个手法,因为姑妈说:"我本来希望在新桥火车站见到你的。"三轮夫人答道:"我错过火车了。"小津安二郎任意地决定展示北镰仓火车站,但没有任何人物——至少有两个人物真的是乘坐火车来的——在场。在这一场景的晚些时候,他两次从茶道仪式上将镜头切出,展现一系列花园中的镜头;第一次,小津又回到室内,继续刚才的场景,而第二次切出则是过渡到教授与服部场景的转场镜头。小津安二郎在这里展现了他的风格选择相对于叙事的任意性。

一旦我们充分意识到风格的这种任意特性,就能密切关注更深入的例子,并发现小津利用他自己的法则创造出一种复杂的风格游戏,让我们的知觉参与其中。我曾提到这部影片最低限度地使用着图形匹配,但是,它还运作了一系列涉及视线方向的变奏。引入这一手法的第一个段落只是带来一种暧昧性。茶道仪式是在寺院花园的第一个系

列镜头期间开始的，而我们在回到室内时并不确定女人们的相对空间位置（她们在切出镜头期间变换了席次，其中纪子原本在姑妈的左侧，现在在右侧了）；一个中景镜头显示三轮夫人和茶道仪式的一个参加者（图12.34）。在切到纪子看向银幕右侧的中特写时（图12.35），我们也许会假定她正在看上一个镜头中所进行的情节活动，并且这是一个视线匹配。但下一个镜头揭示的是仪式的主要部分（图12.36），这也有可能是纪子正在看的目标。当然，她并没有转头，不可能在看两个空间。

火车场景包含了两小段有趣的和视线有关的枝节戏。我们没有看到纪子和教授在火车内部的定场镜头。首先，一个中特写表现他们并肩站着，面朝同一方向（图12.37）。再一次，一个切出镜头（图12.38）覆盖了一段间隔，人物们在这期间变换了位置。当我们在下一个镜头重回火车内部时，我们看见纪子面朝右，和之前一样（图12.39）。焦距之外有一个男人在她身后可见；他大体的样子可能让我们假定他就是教授。但一个切换揭示出曾宫此时有了一个座位，他正在阅读；他朝右上方看过去，问纪子是否想坐下来（图12.40）。根据古典连贯性的逻辑，她应该是站在过道对面，背对着他，因为在她的反打镜头中，她还是朝向右侧。但她朝右下侧看过去，告诉教授，她不需要座位（图12.41）。这整个段落都由切出到火车外景的重复镜头结构起来，但驱动这些镜头的都不是人物的目光。实际上，小津安二郎在一处强调了这种真实性动机的缺乏。有一个切出是用跟拍镜头表现经过的建筑物，是在行驶的火车上拍的（图12.42）。这也许是一个视点？但是，前一个镜头显示教授和纪子都坐着，而且都在阅读，背朝着车窗（图12.43）。而在之后的一个镜头，当纪子真的朝车窗外扫视时（图12.44），一个切换却让我们从铁轨的一侧看到火车，没有摄影机运动（图12.45）；这就不可能被当成视点镜头。

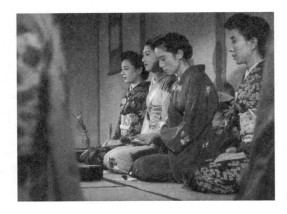

图 12.34

图 12.35

图 12.36

打破玻璃盔甲 | 第六部分　参数形式的知觉挑战

图 12.37

图 12.38

图 12.39

图 12.40

图 12.41

图 12.42

图 12.43

图 12.44

图 12.45

第十二章 《晚春》和小津安二郎的非理性风格 559

之后，小津安二郎用一个银座著名地标的镜头（图12.46）开始了纪子和服部在巴尔博亚茶馆会面的场景；在影片拍摄的时候，这个地标还叫服部大厦，表明小津安二郎选择用它来跟人物的名字开一个小玩笑。不同于早先的那些镜头（图12.8和图12.9），小津通过一扇窗户来给这个远景镜头取景；但接下来这个段落并没有转到室内，而是继续展现茶馆的招牌（图12.47），接着才是他俩在茶馆内部（图12.48）。第一个镜头中的窗框是茶馆里的吗？并没有任何线索提示它就是，也没有任何线索提示人物正往外看。

纪子对北川绫的第一次探访也玩了一个视线的花招。房间的第一个镜头（图12.19）原来是从下一个镜头（图12.20）中纪子所站的位置附近拍摄的——然而，她把目光从门那里移开，而且，第一个镜头是从膝盖的大致高度拍摄的。当北川绫带她到楼上去吃蛋糕时，这一段落的第二部分是以令人困惑的方式开始的：一个北川绫在桌边的镜头，没有标明纪子在何处（图12.49）；一个纪子的镜头，一把椅子的一角从右侧伸出，标明桌子在她旁边（图12.50）；一个北川绫朝右侧看过去的镜头，稍稍确定了空间（图12.51）；最后一个镜头可看出纪子离北川绫较远，揭示了纪子的第一个镜头想必是从北川绫所站之处拍摄的（图12.52）。所有这些视线的游戏在准备婚礼的场景中达到极致，小津向我们展现纪子看向镜子（图12.53），之后再拍摄她离开之后的镜子（图12.54）。《晚春》通过向我们表明不可能用视线为大多数切换和取景提供动机，从而不断地提示我们，不要把它的所有风格特征都同人物的情节活动关联起来。

有如此多的构成元素保持稳定，或许最普遍的参数变奏式样就是各场景的设计。小津安二郎开启诸多场景的基本路径就是使用一个转场镜头，我在此用T来表示。接下来他通常会用一个定场的远景或中远景镜头来展现所有在场的人物，我把这个镜头称为E。在谈话期间，

图 12.46

图 12.47

图 12.48

第十二章 《晚春》和小津安二郎的非理性风格 _561

图 12.49

图 12.50

图 12.51

图 12.52

图 12.53

图 12.54

第十二章 《晚春》和小津安二郎的非理性风格

他切到人物脸部正面或接近正面的更近景别（尽管也许身体相对镜头处于更大的角度），我用A表示这样展现的第一个人物，用B表示第二个人物。接着，在谈话中的某个时间点，小津通常会转到一个"再定场"的远景或中远景镜头，从景别E的180°拍摄，这个镜头被命名为R（A^1、A^2、E^1、E^2等代表了对同一个人物或空间进行取景时的变奏）。

这本身会是一个缜密的式样，因为它的确消除了交叉剪接这样的常见手法。但对《晚春》场景中镜头设计的更细致的考察揭示了小津安二郎创造了一套几乎具有数学精确性的变奏。例如，清酒馆里的两个场景具有明显的对称性。

第一个场景：T(招牌) E R E A(小野寺) B(纪子) A B A E

第二个场景：E R E^1 A(曾宫) B(北川绫) A B A **B E B A E** T(酒馆内景)

第二个场景稍长，多了四个镜头（以黑体字表示），但基本的结构是一样的。此外，两个转场镜头在场景的两头起到了"书立"的作用。第一个转场镜头是酒馆门外点亮的招牌（图12.55），第二个是酒馆内景（图12.56）；在这个镜头中，当内景的灯熄灭时，我们看见外景中画面外的灯的光照射在窗户上。

在某种程度上，这一式样的功能就是强调这两个场景之间的平行对应。但那些平行对应是明显且冗余的，远不止于这一剪接式样：只有这两个场景发生在这个地点，两个场景都有一个教授和一个年轻女人；纪子不喝酒而北川绫喝；同一个侍者为他们服务，甚至在第二个场景中还向曾宫提到早先那次就餐。因此，场景设计的平行对应对于让我们关注这两个场景的相似性来说，其精确性已超出所需。

图 12.55

图 12.56

此外,其他一些以这种分镜精确性被处理的场景却并不包含有这样严密的平行对应;相反,小津安二郎似乎要给他的场景设计基本式样的每一个可能的变奏至少提供一个例子。因此,在曾宫和纪子家的第一个场景开始于一个T镜头(山坡,图12.57);接着一个E镜头(从餐室一侧看到的服部和曾宫,图12.58)、一个服部的近景镜头(A,图12.59)和一个曾宫的近景镜头(B,图12.60);接着转到一个从花园面朝餐室拍摄的景别(R,图12.5)。在查表员的工作结束和纪子到

图 12.57

图 12.58

图 12.59

图 12.60

家之后,场景以一系列三人之间的正反打镜头继续,总是回到R或R^1,而不再回到只出现过一次的E。下一次我们见到这个地点,是纪子苛着小野寺来家走访的时候。于是相反的式样出现了,从花园这边拍摄的镜头——E、E^1和E^2(图12.61)——给这一系列更近景别的谈话长镜头加上标点;最后,当小野寺和曾宫教授坐着,并就镰仓的地理方位是多么令人困惑开起玩笑时,小津切到R—— 一个从餐室这边拍摄的远景景别,作为这个段落的最后一个镜头(图12.62)。

后面出现的这个反打角度的再定场镜头不仅转变了早先场景的式样,也凸显了对360°空间手法的有趣裸化。这两个男人聊天时,小野寺开始询问曾宫多个地标相对于这个房子的方位。他提到了海、神社、东京,以及东方,每次都指着一个方向,而每次曾宫都要指着一个不同的方向来纠正他。这样以正反打镜头持续了一会儿,接着小津切到R(图12.62)。在那个镜头中,小野寺开了一个玩笑,提到某个历史上的将军看中这片区域就是因为这里令人迷惑的地理方位。在影片中,只有这么一个段落,小津在最后一个镜头之前都没有呈现整个房间的反打角度的景别。因此,他强调了他对方向的痴迷,同时也揭

图 12.61

图 12.62

示了这个手法的游戏性。

　　这一分析似乎有些牵强。不过佐藤忠男讲述了一段有启发性的逸闻：小津在为一个镜头安排场面调度时，会从取景器看过去，在他开始编排演员走位之前先设置道具的位置；他会让助手站在家具的旁边，然后一点点地移动这些道具，直到他对它们的位置满意为止。"当所有助手都累了的时候，小津安二郎会开个让他们放松的玩笑，比如'朝

着东京！'或'对着热海！'而不是说朝左或朝右。"[1]小野寺和曾宫的这场戏也许本来就是小津与同事们心领神会的一个笑话，指涉着这个习惯。

影片中有若干场景根本不切到R景别，例如，纪子和服部在巴尔博亚茶馆的谈话，以及在姑妈家楼下房间中的两个场景。先是曾宫后是纪子分别拜访姑妈，正反打镜头与房间的总是朝向花园的不同远景景别交替呈现（纪子在楼上与表弟的简短谈话有一个简单的 E E R 式样——这里略去了景别更近的那些镜头的符号）。将每个段落的镜头设计都详细列举出来是没有意义的。大体上，其他一些场景的式样没有包含A和B的谈话镜头，看起来如下：纪子在她的房间与北川绫的茶叙——E E E R E；纪子到访北川绫家的开场（已分析，图12.19—图12.24）——E R E^1 E^2；京都小客栈中小野寺对父女二人的探访——E R E^1 E^2。

曾宫与纪子之间包含谈话的几个主要段落值得更细致的考察，因为它们在抽象的式样化方面极端精确。第一个段落的开场相当复杂，纪子正在叠毛巾并四处走动，然后曾宫教授回到家；之后两人坐下来吃饭，这是影片中唯一从轴线一侧拍摄的场景，提供了连贯性意义上的"正确"视线。但是，撇开所有景别较近的镜头，那些定场的景别——先是书房（E和R），后是餐室（E^1、R^1和R^2）——有着严格的交替式样：E R E^1 R^1 E^1 R^2 E^2 R^2。诚然，考虑到这种从对面拍摄场景的古怪方式，这就是一场戏所可能有的那种简单式样。但二人的下一次谈话是曾宫敦促纪子去参加姑妈为她安排的相亲；此处发生在楼下的这个场景分节有这些定场镜头：E E R E^1 E^2。等他们上楼到了纪子的房间，则是更长的一个分节：E E E^1 R R^1 E E^1 E^2。同样，京都小客栈的场景——

[1] 佐藤忠男，《小津安二郎的艺术》，《映画史研究》，第4—11号（1974—1978），第4部分，第95页。

父女二人在收拾行李,曾宫让纪子相信婚姻对她是最好的——有这样的设计:E E E R E¹ E¹ E。如此执着于精确地在每场戏的中间安置方向相反的再定场镜头,让我们想象出这样一些画面:小津安二郎和联合编剧野田高梧坐到深夜,周围是空的清酒瓶,他们设计着这些将会让批评家们欣喜和惊愕的场景。[1]

有没有可能从这些式样中挖掘出一种阐释?象征意义在这里似乎是不可能的了。在一些地方,恰与切换到室内的R景别同步的是一个新人物的入场;因此,准备婚礼的场景首先展现服部和曾宫坐在书房的椅子上,以朝向花园的角度拍摄。在一个简短的正反打镜头之后,小津安二郎移到对面那侧,同时女仆从过道进入餐室,请曾宫去看看纪子。但是,首次以朝向花园的角度展现这个房间的决定当然是任意的,没人从那里进来。小津本可以从一开始就使用R取景,期待着女仆的入场。同样,对场景中的观察位置的选择,其功能也并不是给我们看人物的最佳角度;纪子与姑妈坐论婚姻时,背朝着摄影机(正如我提过的,在那个段落中,摄影机始终停在E这侧),这样,在姑妈问她问题之后,我们不能看到后者的脸。我们也无法用日本人的矜持来使这个合理化,因为在其他时刻,小津会以中特写停留在纪子的面部,而那时她在强忍泪水甚或开始哭泣。

这些场景展布的式样在观看的时候是难以准确把握的,但我想,任何关注剪接的人都会感觉到它们的存在。至少,很快就变得显而易见的是,在任何一个场景中,我们会期待观看房间的一个新的、反向的视角在某一时刻出现(而这个被预知的反打仍然是,至少在下意识

[1] 爱德华·布兰尼根在汽水而非清酒的帮助下,推导出了《彼岸花》中的相似场景设计;参见爱德华·布兰尼根,《〈彼岸花〉的空间》("The Space of *Equinox Flower*"),《屏幕》,第17卷,第2号(1976年夏),第78—80页。

中是，作为纯粹的风格预期）。和如此多的其他小津手法一样，这个手法的存在很大程度上是为了自身而非叙事功能。最多，它影响了我们对场景节拍的知觉。小津通常为每一次讲话分配一个镜头，而每一次讲话由一个句子或一个短语组成；更长的讲话则包含停顿。这样，场景以一种稳定审慎的步调向前推进，并且对取景的有限、循环的重复也只会增加我们对这个步调的意识。小津影片实际上并不缓慢，因为通常在情节活动和风格中都存在着一些需要关注的东西，但有些人的观看只囿于对白和表演，那么稳定的节拍也许会导致乏味感。

在方向变换的游戏性和场景设计的精确性之外，我们接着讨论最微妙的小津式花招：取景的细微变换。[1]在一个场景内部或在整部影片中，小津安二郎对同一个空间重复使用看起来一样的取景，但实际上在重复之中有一些轻微的变化。《晚春》中最明显的例子是偶尔出现的朝向曾宫和纪子家前门的那些镜头，表现的是人物到家或离开。我们第一次看到这个入口通道，是在纪子从茶道仪式回到家，发现服部和父亲在工作的那个段落。一个从餐室拍摄的倾斜镜头，向我们展示了外面的门廊，但不包括门本身（图12.63）。在左侧，可见一台缝纫机的一部分；在右侧，是门廊侧边窗户的一部分（这并不是一个视点镜头，因为两个男人正在书房，并不在餐室）。这个入口通道加上左侧缝纫机的相同概貌重现于另外六次相似的取景中，但没有任何两次是完全一样的（图12.64—图12.69）。例如，在女仆告诉服部，纪子和父亲已经去看能剧演出的场景中，女仆在餐室中坐着（图12.70），大部分镜头是从她的大致位置拍摄的；她向上看，接着是一个入口镜头（图12.66）。与早先那些入口镜头不同，这是影片中少数真正的视

[1] 布兰尼根将这些命名为"增量变奏"（incremental Variations），参见爱德华·布兰尼根，《〈彼岸花〉的空间》，《屏幕》，第17卷，第2号（1976年夏），第82—86页。

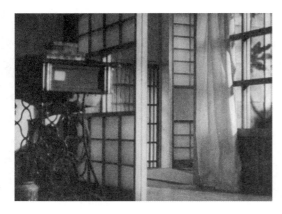

图 12.63

图 12.64

图 12.65

图 12.66

图 12.67

图 12.68

第十二章 《晚春》和小津安二郎的非理性风格

图 12.69

图 12.70

点镜头之一——服部在与女仆说话时，直视着摄影机。然后回到图12.70的取景，女仆起身出画朝左侧大门走去（图12.71），跟着是另一个入口通道镜头的变奏（图12.67）。在这里，小津加入了另一个关于视线的玩笑：女仆的视点也许驱动了这个取景，但也只是强调了在其他六次对这一景别的使用中，诸多取景变化所具有的任意性。除此之外，小津安二郎还使用一个不同的镜头作为上述定向的替代，即顺着厨房门廊朝入口通道拍摄（这一变奏出现了五次，如图12.72所示，这

图 12.71

图 12.72

是教授建议服部做纪子丈夫这场戏的开始）。在这些镜头中，小津安二郎将同一台缝纫机放在画幅右侧。纪子的婚礼之后，这个门廊的镜头中没了缝纫机（图12.73），为这一结构提供了回报；它开启了曾宫回到空荡荡的家中，体味没有纪子之后的孤独这场戏。然而，要指出的是，假如之前所有包含这台缝纫机的取景都是相同的，缝纫机的缺席也会发挥同样的叙事功能（此外，小津安二郎拒绝通过普通的叙事方式将注意力引向缝纫机；纪子在整部影片中从未使用过它）。这种

第十二章 《晚春》和小津安二郎的非理性风格 _575

图 12.73

对画幅内的物件位置做出轻微变动的迷恋，在小津安二郎的彩色片中变得更加突出——在接近三分之一的谈话场景中，那些橙汁汽水瓶和明色的陶器似乎正上演着它们自己的抽象短片。

小津安二郎还常常在谈话场景中对定场镜头和终场镜头做出变换。这在人物出入房间或在房间内走动时是相当合理的；随后的取景也只是微调，以重新平衡构图。但在其他时候，就没有这样的功能了。京都场景中，纪子和父亲在临睡之前交谈，R景别是两人的中远景镜头，视角倾斜于背景中一组通向花园的关着的推拉门；然后纪子起身，关掉电灯，再躺下（图12.3和图12.4）。接着五个正反打镜头让纪子表达自己对小野寺无礼的后悔之情，在这之后是另一个中远景镜头，相对于推拉门的倾斜角度略有减小。我们能看见的唯一真正差异在于背景左侧的花瓶（很快成为切出镜头中的主体）在纪子将电灯关掉（关灯是前一个镜头中的动作）之后便不那么可见了；这时，花瓶上沿的轮廓在纸墙的晶莹光芒中成为剪影——实际上是一个细微的差异。

这是另一种不可能具有叙事或象征功能的手法，绝大多数观者很可能从未注意到它。即便是在施滕贝克（Steenbeck）平台剪辑机上观

看，有时也必须将胶片倒回来才能确认一个取景真的发生了改变。对于那些真的进入了这一游戏的人来说，这一式样是纯粹抽象的、外在于叙述的——就像一个音乐母题带着编曲的细微变化再次出现。这些变化的存在方式与《玩乐时间》中的某些噱头一样，处在知觉的边缘，要让观影者更彻底地投入于观看的过程。

其他变动出现在场面调度中，通常是为了保持镜头之间完美的构图。佐藤忠男曾经评论小津安二郎对均衡的让两个人物并排坐着的对角线构图的喜爱。[1]实际上，小津安二郎经常将其中一位放得更靠前，而不是紧挨着另一位，从而突出对角线（图12.58）。这种位置的安排可能会给180°反打景别带来问题，但小津安二郎这时只是对人物玩了点花招，让另一位更靠前，于是完美的对角线得以保持（图12.5）。同类变动出现在能剧演出和准备婚礼的场景中，可能没那么明显。

所有这些手法都表明，小津安二郎的游戏性是精确的，但也是不可预测的。无论人们对他自我强加的法则与变奏做出了多少总结，他的影片都有着让人惊愕的时刻。在《晚春》中，当纪子和小野寺在街上相遇的时候，他们看到在上野公园博物馆举办的一场左翼艺术家展的海报。他们离开了，纪子坚决要去购物，而我们也不能确定他们是否会参观这个展览（图12.74）。一个他们所看的海报的切入镜头（图12.75）后跟着展示在博物馆前的这幅海报的另一个复件（图12.76）。我们仍然无法确定这两个人物是否参观展览了，但我们也许会期待走进去，在博物馆里发现他们。实际上，我们接下来看到的是一个餐馆招牌（图12.55），一个新场景开始了，在这里，纪子透露出他们的确去了艺术展；两个海报的镜头替代了他们的参观（这同后来音乐厅和

[1] 参见佐藤忠男，《小津安二郎的艺术》，《映画史研究》，第4—11号（1974—1978），第1部分，第86—85页。

图 12.74

图 12.75

图 12.76

能剧演出的场景形成对比，这两个场景本可以用相似的省略方式展现出来；能剧演出的场景尤其持久得任意）。再一次，小津安二郎的叙述昭示着交流性的缺乏。其他场景也从这个变奏的式样中凸显出来，例如骑自行车场景中的精确平衡的剪接与摄影机运动，在这个场景中，如果按照常规的银幕方向，纪子和服部乍看起来在相向而行；或者在纪子第一次走访北川绫时的楼下分节的结尾（图12.24），当时摄影机停在空房间足够久，可以听到时钟响起了音乐声，但还没等它敲完实际的时间，镜头就切出了。小津安二郎的风格尽管疏淡，却给他提供了无限创新的可能性。

我在本书中考察的《晚春》和其他影片，证明了在相关语境中对独特手法和形式式样的功能进行分析的价值。此外，新形式主义针对不同动机可能性的类型学，也劝阻我们从范围过于狭窄的选择中对所有影片做出解释。一部像《偷自行车的人》这样的影片可能会把真实性动机置于优先地位，而《晚春》则会有意淡化它的重要性，将艺术性动机提升到与构成性动机一样的水平。因此，同样这些分析原则可以应用于所有类型的影片，但具体方法会针对每一部影片对自身进行调适。我们不能在开始分析时假定我们知道所有影片是如何运作的，因为这样我们就会在每一次批评研究中得出相同种类的结果。诀窍就是将每部影片中那些不太明显的结构指出来，同时既不将其简化，也不将其自然化。历史背景让我们得以指出影片中的惯例，但我们自己不应该把影片的手法置于一种俗套的解读之下而导致它们被惯例化。

译后记

2008年，我在翻译大卫·波德维尔同年出版的新著《电影诗学》的时候，对于他数十年来所坚持的那种"专注于中等层次的"、偏实证与科学的（注意不是科学主义的）电影研究路径产生了浓厚的兴趣。从我个人的研究规划出发，觉得这一备受国际电影理论界轻视的源自俄国形式主义的路径是我首先需要认识、面对和突破的。毫无疑问，这也是我认为当下中国内地电影研究领域亟待强化的一个方向。事实上，该书中文版在2010年出版后得到了很好的反响。之后，在这一领向的路径上，我继续译介了美国更早期的电影理论与实践的双重探索者玛雅·德伦的思考，这就是吉林出版集团2015年出版的《玛雅·德伦论电影》。现在，我同样很高兴能有机会向国内的读者引介波德维尔的夫人克里斯汀·汤普森1988年的这部学术专著：《打破玻璃盔甲：新形式主义电影分析》，这也是波德维尔－汤普森在这一路径上进行开拓的重要里程碑，更加清晰地展现出他们对俄国形式主义的继承和发展。

在电影研究领域，波德维尔－汤普森是著名的夫妻搭档，他们的理论观念也有很大的共性，乃至呈现出一体的面貌。他们拥有诸多的

合著著作，包括那两部享誉世界的电影教材——《世界电影史》《电影艺术：形式与风格》。或许是由于性别，汤普森的成就很容易被波德维尔的耀眼光芒所掩盖，对她本人的介绍在国内似乎也不多，但她实际上并非一个夫唱妇随的角色。事实上，她的第一部专著《爱森斯坦的〈伊凡雷帝〉：一种新形式主义分析》是基于她的博士论文的成果，而这本《打破玻璃盔甲：新形式主义电影分析》可以说是她这一路径成熟的标志。很多年来，波德维尔和汤普森在电影研究界正是这一"新形式主义电影分析"路径的代表人物。

克里斯汀·汤普森生于1950年，1973年从艾奥瓦大学获得电影研究硕士学位（1974年大卫·波德维尔从该校获得博士学位），随后在威斯康星大学麦迪逊分校拿到了同专业的博士学位。她一方面长期担任威斯康星大学麦迪逊分校的全职研究荣誉职务，还在一系列大学——艾奥瓦大学、印第安纳大学、阿姆斯特丹大学、斯德哥尔摩大学等——担任客座教职。由于不用参与威斯康星大学麦迪逊分校的日常教学任务，她的研究几乎完全凭借自己的兴趣。早在1979年，她便与波德维尔合著了教材《电影艺术：形式与风格》，而这只是波德维尔的第二本出版物，迄今已出到第十二版。随后在1981年出版了她的第一部学术专著《爱森斯坦的〈伊凡雷帝〉：一种新形式主义分析》。1985年她再次与波德维尔合作，加上他们的同事珍妮特·斯泰格出版了《古典好莱坞电影：1960年之前的电影风格与制作模式》。同年，她经由英国电影学院出版了《出口娱乐：1907年至1934年世界电影市场中的美国》。1988年，《打破玻璃盔甲》出版。之后主要的电影研究学术著作还包括1999年的《新好莱坞的故事讲述：理解古典叙事技法》(*Storytelling in the New Hollywood: Understanding Classical Narrative Technique*)、2003年的《电影与电视中的故事讲述》(*Storytelling in Film and Television*)、2005年的《刘别谦先生去好莱坞：第一次

世界大战后的德国与美国电影》(*Herr Lubitsch Goes to Hollywood: German and American Film after World War I*)、2007年的《佛罗多特许经营：〈指环王〉和现代好莱坞》(*The Frodo Franchise: The Lord of the Rings and Modern Hollywood*)等。除此之外，汤普森还对一些文学作品感兴趣，例如托尔金（J. R. R. Tolkien）和沃德豪斯的作品，并出版过一部关于沃德豪斯的研究专著——我们在这本书中可以看到，她的电影研究也受益于她对沃德豪斯的探究。

这本书的译介是一种回溯性的译介，即便是对于我自己来说也是如此，因为我首先翻译了波德维尔2008年的《电影诗学》，然后才是先于《电影诗学》20年出版的本书。关于新形式主义电影分析与波德维尔电影诗学之间的关系，波德维尔先生做出了这样的答复："新形式主义也许可被视为更宽泛的诗学领域中的一个批评路径。"而克里斯汀·汤普森则认为"基本上，新形式主义是专门与电影分析相关的领域，而他（波德维尔）的诗学是一种关于电影作为一种艺术形式的更一般化的理论"。波德维尔在他的《电影诗学》中指出："本书所收集的文章，时间跨度30年，代表我从我谓之电影诗学的角度来回答电影诸多问题的部分努力。也许可以把这些工作的特征归结为提出一个教条——多数人会把这个教条称为形式主义的教条，但我认为我正在做的有别于此。诚然，这些文章研究的核心是将电影当作艺术作品来分析其形式与风格，但是它们也努力解释电影是如何运作并起作用的，解释它们为什么在特定的环境中会成为这样一种形态。这些解释需要引入广泛的因素：艺术性动机、工艺法则、制度约束、同行规范、社会影响、跨文化规则和人类行为的差异。"后来又专门提到他为何不很情愿采用"新形式主义"这一术语的另一个理由："最后，再多讲几句关于形式、形式主义，以及'形式主义'的话。考虑到我曾提到的知识谱系和我在这里描绘的方法在1980年代被称为'新形式主义'

的事实，我应该力图避免可能的误会。有时'形式主义'意味着一种为艺术而艺术的姿态。但如果这一观点意味着艺术作品没有道德、行为以及社会的价值，我就不支持它。有些人使用这一术语来显示诗学只关心'形式'而不关心'内容'或'文化'，或者批评家认为更加重要的其他问题。更准确地说，我提出的诗学将艺术形式看成一种组织原则，不是作用于'内容'，而是作用于'材料'：材料不仅仅是像胶片或者摄影机前的道具这样的物质材料，也包括主题、题材、公认的形式和风格等。在这些材料之外，相关的原则创造出一个以提升效果为目标的整体。通过研究我在此处所指的形式，我们可以理解电影是如何将在文化中流通的材料转为观影者的重要经验。"

同时比较一下他们的这些著作，我们可以看出这对夫妇是如何从新形式主义的电影分析实践，走向建立起自己独特的理论体系这一过程的。这个过程我们甚至已经可以在本书中看到了，因为波德维尔在《电影诗学》中所提到的那些理论标签，在本书中都有了基本的描述，例如波德维尔所说的电影诗学的三个属性：批评的、历史的、理论的。我们从本书中也能很明显地看出，汤普森是如何"努力解释电影是如何运作并起作用的，解释它们为什么在特定的环境中会成为这样一种形态"。而且她还特别将电影手法的惯例放在历史的语境之中加以考察。虽然她没有明确提到，却很明显地表达出了电影语言进化论的理论思想，而她也很明显地将这种进化的基础放在了认知、知觉的层面上。国内有学者认为，即便是波德维尔的电影诗学，也存在着缺乏统一的理论架构的问题，从这里可以看出那是一种误读，他们的理论架构建立在更实证的基础之上，并在与那些学者心目中的理想电影理论相异的层面上探讨问题——而且，在我看来，他们这种实证的基础使得他们的理论在相当程度上与传统的美学与艺术理论拉开了距离，加之对审美与艺术问题关注的切入点来自交流与认知，以艺术之外更基

础的层面去探讨电影作为艺术的所谓"电影性",从而更靠近了信息与传播理论。而且,从本书的电影分析实践中,也可以明显地看出他们并不排斥更高层次的意识形态分析,只不过这种分析需要建立在他们这一理论框架和路径的基础之上。在本书中,汤普森从另一个角度描述了它与波德维尔后来所批评的"宏大理论"的不同之处,那就是"一条路径、多种方法"。需要说明的是,本书英文版出版之际,那种"宏大理论"正处于极大的优势地位,他们所受的压力可想而知,而这在波德维尔的《电影诗学》中也有描述。

我曾经在《电影诗学》中提到我暂时放弃已经开始的电影文化研究的原因之一是缺乏实证性。其实还有一个原因,汤普森在这里提到了更多,就是我不太愿意让自己的电影研究生涯满足于付出终身的努力却只是去继续证明或演绎既有的、相对固化的理论体系,虽然我并不认为这样的工作是无用的,但对于我个人却是无效率的。对于一个希望将电影研究当作饭碗或晋升台阶的人来说,只要掌握一种话语方式即可谋生自无不可,这样一种方法的确可以在任何时候很轻松地即时做出所谓的学术成果或学术言论,甚至当今中国电影批评乃至电影理论研究、电影历史与现状研究都还大量存在着仅仅依靠个人感觉对任何一部影片或任何一个电影现象做出主观评判乃至立论的现象。当然,这也可以属于作者所诟病的那种过度阐释现象的一部分,而这一切却不适合于将电影当作生命的那些人。很多中国学者已经注意到了波德维尔-汤普森学说对于中国电影研究与批评现状的作用,这也是我愿意继续引介他们的论著的原因之一,因为我认为我的感觉也适用于整个中国电影研究界,至少对于学者来说,不应该把自己等同于影迷,虽然影迷的评判也有其价值。在我看来,中国电影研究界同样需要一个"陌生化"的过程,而实证的路径正是这样一种陌生化的策略,正如作者所提到的,这一路径会让我们面对尽可能多的新问题,进行

尽可能多的新探究，而它也在不断地发展着。

当然，我这里并不是说有了《电影诗学》就不需要回头看《打破玻璃盔甲》了。恰恰相反，汤普森拥有自己独特的视角，能给我们迥异于波德维尔的启发，而我们也可以从中把握一个历史的过程。更重要的是，正如波德维尔所说的，这是一部集中力量于新形式主义影片分析实践的著作，而他们的理论思考最突出的特征之一，就是基于分析实践而不是空对空的纯粹形而上思辨，这是相对于她所批评的那些批评话语来说的一个主要区别，也是实证性的主要特征之一。这样的影片分析，即便是对于那些不太有纯粹理论兴趣的影迷和电影创作者来说，同样可以获益匪浅。与《电影诗学》的理论结构不同，本书以影片为中心，每一章都对一部核心影片进行全面集中的分析——从叙事到风格再到意识形态。如果说这些影片的分析是作为例子——作者也的确是这样明确表述的——那么它们所要说明的就是新形式主义分析路径所具有的广泛的适应性，而这一点又同她和丈夫的其他论著有所区别，例如集中分析一部影片的《爱森斯坦的〈伊凡雷帝〉：一种新形式主义分析》，或者是对一个导演个人如小津安二郎的集中论述，或者是专论某个地区电影如香港电影的特征，等等。我们看到本书中既分析影史上的传世经典，也不歧视那些占据主体的普通之作；既有古典好莱坞电影，也有具有最多陌生化特质的欧洲与亚洲的艺术电影，当然也有现实主义电影一脉；既有符合很多人所认为的更适合形式主义的那些形式奇特乃至怪诞之作，也有中规中矩的常规影片；既有手法过度的知觉案例，也有风格疏淡的知觉案例。从本书中，我们可以领略到新形式主义电影分析的万花筒。

我开始翻译《电影诗学》的时候，曾有一种每翻译一本书都要写一篇对其思想进行比较系统的解读与介绍的想法。但这一想法很快被放弃，不仅仅是因为我繁忙的工作安排，更是因为我在看过很多对外

国电影理论与实践的介绍与解读及至呈现为论文的文字之后，仍然觉得最好的介绍还是原著自身的文字，这其中又以系统呈现的著作为甚。这不仅仅是因为学术的诚实问题，更重要的是让读者尽力把握作者的原意而少做过度阐释。我这里的文字首先也仅仅是对书中没有或较少的相关背景做出介绍，这些背景在汉语环境中也很少见；其次是对本书内容在国内翻译的意义做出相关的解释。至于我本人对书中内容的分析，将另文撰述。

当然，很少有人会质疑学术翻译本身的学术创造性劳动性质，一方面要尽力揣摩作者本意，同时还需要考虑当下汉语的接受环境，而这种翻译的难度相对于那些具有选择性的介绍、阐释乃至编译来说都要大得多。但这个问题的另一面，也包含了过程中不可避免的翻译者的个人理解乃至过度阐释，更不用说那些词不达意乃至错漏之处。我所能做的只有诚恳地征求读者的意见，向我们指出那些错漏或不妥之处，以便改进。另一方面，更多的是在翻译的过程中尽量减少这些问题的出现。我不太赞同目前一些电影书籍为迁就市场而在翻译中采用对原著原意的修改，甚至到了我们对照原书都可能找不到某些翻译的对应位置的程度，我相信尊重原意是一部学术专著恒久市场价值的保证。虽然他们夫妇撰写的电影教材已经再版多次，但在他们自己的眼中，更具价值的当然是这些专著，汤普森很明确地提到她和波德维尔撰写那两部教材是"为了谋生"，而这些专著是源于自己的探索兴趣。很显然，对于一个不满足于入门基础知识的读者来说，阅读专著是必然的路径。有幸的是，本书翻译的一大有利之处，是在《电影诗学》之后有很多具有共性的概念可以延续，在此同时，翻译中也注重两位作者之间差异之处的准确反映。当然，很多他们都喜欢采用的概念，尤其是那些关键性的概念，我仍然进行了进一步的调整，例如"原基故事"与"情节叙述"，是经过再次考量之后所做出的选择，从理

论概念的陌生化出发，同时也照顾汉语的接受度。做这些调整，我也是希望可以让国内的读者能在顺畅阅读的同时展开思考——分析性地接受。

也有一些文体形式在翻译的过程中与《电影诗学》有所不同。例如对于注释的处理。原书的注释采用脚注而不是尾注的方式，我个人偏好脚注，因为这避免了让读者频繁地在书页之间的来回翻看。与此相应，为避免原注与译者注的混淆，本书所采用的是将译者注专门标注出来的方式，凡是没有明确标注者，即为原注。译者注一部分是关于翻译的问题，一部分是背景知识的提供。考虑到读者面的广泛，很多背景知识对于相当多的读者来说，可能还是需要去查找相关文献。当然，本书诸多影片分析的前提之一是读者也对这些影片有足够的熟悉，配合以文字和图片，才能获得很好的理解，如果能对照影片进行阅读就再好不过。书中众多的引用和参考文献表明了作者严谨的作风与良好的学术规范，但翻译起来也是一件颇为麻烦之事，一般的学术翻译通常是原文照录，但为了读者能更好理解，我仍然尽可能全部给出准确的汉译，同时尽可能保持与原著同样的著录格式。

当然，其他一些惯例性的格式我仍然沿用《电影诗学》的方式，例如原书中斜体字表示的强调，本书采用加黑字体等。对于影片名称的翻译，也继续遵循这样一个原则：只要没有明确的翻译错误，尽量采用既有的汉语片名，部分片名虽然没有大错，但因为与书中的论述形成冲突或理解障碍，也做了一些调整。汉语片名的翻译错误通常最主要的原因是翻译者没有调查影片本身的内容与制作意图，因此我在本书的翻译过程中，尽可能将所涉影片找出并加以确定，难以找到影片的则尽可能找到介绍资料，但仍然不免有所错漏或者根本找不到简介资料的影片，也希望能得到了解情况的读者的批评指正。

由于作者旁征博引的学术风格，翻译中同样尽可能查找到其所引

用的文献与背景资料来一一核对。在这个过程中，我的很多朋友在资料方面给了我重要的帮助，包括王海兰、王新荣、韩夏、谭慧珏、刘军等，对于我这样缺乏一个可以足够亲近的图书馆的奇特研究者来说，这样的帮助是必不可少的。书中内容涉及范围的广博程度，也带来了诸多的多语种问题，这对于只通英语这一门外语的我来说，也是一大挑战。一些朋友在其他语种方面也给了我宝贵的帮助，例如俄语的周继红、法语的驳静、德语的滕国强以及日语的支菲娜、张建德、持永伯子、周以量等。在此表示诚挚的感谢。由于资料缺乏等，仍有部分此类问题没有解决，例如个别日本人名的确切汉字难以找到。

同样，在翻译的过程中，本书的作者克里斯汀·汤普森和她的丈夫——曾在翻译《电影诗学》过程中给我很大帮助的大卫·波德维尔先生——给了我不可缺少的帮助，从邮件的往来中，经常感受到他们的严谨和耐心。例如为了一份我难以找到的日文文献的部分页码，波德维尔先生不辞劳苦地两次去进行扫描。我始终把他们当作我的老师，不仅在学识上，也在这种交流中。

最后，非常高兴能与《电影诗学》的责编周彬先生再次合作，延续我们的愉快工作经历，他细致认真的工作，也是这本译作的质量的有力保证。

张锦
2017年9月初稿于北京真武庙
2020年7月二稿